张道一 著

论艺术与设计

（文集）

东南大学出版社
SOUTHEAST UNIVERSITY PRESS
·南京·

图书在版编目(CIP)数据

论艺术与设计:文集 / 张道一著. —— 南京:东南大学出版社,2020.11
 ISBN 978 - 7 - 5641 - 9285 - 3

Ⅰ.①论… Ⅱ.①张… Ⅲ.①艺术-设计-文集
Ⅳ.①J06 - 53

中国版本图书馆 CIP 数据核字(2020)第 246031 号

论艺术与设计(文集) Lun Yishu Yu Sheji (Wenji)

著　　者	张道一
责任编辑	陈　佳
出版人	江建中
出版发行	东南大学出版社
地　　址	南京市四牌楼 2 号　邮编:210096
网　　址	http://www.seupress.com
经　　销	全国各地新华书店
印　　刷	南京新世纪联盟印务有限公司
开　　本	700 mm×1000 mm　1/16
印　　张	26
字　　数	481 千字
版　　次	2020 年 11 月第 1 版
印　　次	2020 年 11 月第 1 次印刷
书　　号	ISBN 978 - 7 - 5641 - 9285 - 3
定　　价	98.00 元

本社图书若有印装质量问题,请直接与营销部联系。电话(传真):025 - 83791830。

目 录

艺术原理述要(甲编) ·· 001
艺术原理述要(乙编) ·· 010
艺术原理述要(丙编) ·· 024
"文学艺术"联称的三种解读 ··· 043
艺术三要素(思维·载体·技巧) ···································· 049
精神的美食——艺术与人生 ··· 066
艺术载体的转换——由"拓印画"引起的思考 ··················· 076
审美之钥——《陈之佛全集》总序 ································· 083
我所认识的艺术美学 ·· 103
在美学与艺术的交点上——《新世纪美学与艺术》代序 ······ 111
通向艺术学——中国传统艺术的素材和艺术学基础研究 ····· 114
艺术放眼 ··· 119
我的艺术道路 ··· 122
江南江北画无穷——不同形式的江苏历代绘画 ················ 125
造物的艺术论 ··· 148
美的物化与物的美化——工艺美术的性质与特点等问题 ···· 162
为生活造福的艺术 ··· 196
《考工记》研究三提 ·· 207

设计艺术的历史使命 ………………………………………… 225

乐此勿失彼——有感于工艺美术的被冷落 ………………… 236

图案千秋——《中国图案大系》前言 ……………………… 240

整衣冠而建文明——在"首届国际服饰文化与服装设计学术研讨会"的讲话
………………………………………………………………… 251

但愿蓝花留人间 …………………………………………… 256

连类比物见高低——《民间工艺精品丛书》序 …………… 270

辫子股的启示——在比较中思考 …………………………… 274

传统手工艺的智巧 …………………………………………… 280

民艺的保护与振兴 …………………………………………… 291

中国文化传统与民艺层次 …………………………………… 301

论民艺与民俗 ………………………………………………… 305

民艺乡情 ……………………………………………………… 315

民间美术三题 ………………………………………………… 320

民艺研究的若干关系 ………………………………………… 331

《张道一论民艺》的前言后语 ……………………………… 363

想象与现实——《现代设计解读》序 ……………………… 375

吉祥十字 ……………………………………………………… 379

纸马三题——纸马正名·纸马为用·心灵慰藉 …………… 390

读研歌·学研十法 …………………………………………… 406

附:张道一著作书目 ………………………………………… 410

艺术原理述要（甲编）

《艺术原理述要》并非是"艺术原理"的系统论述，而是对其中一些重要问题的探讨，或者说是研究艺术学必须考虑的一些问题，但这些问题又不是完整的艺术学原理。

为什么要这样做呢？因为写作者正走在艺术学研究的路上。就像烧一锅饭，有的米还没有煮透，总不能让人吃夹生饭。在我看来，深刻地认识这些问题，可能更有助于对艺术原理的深入研究。犹如杜甫所说："挽弓当挽强，用箭当用长；射人先射马，擒贼先擒王。"诗人不是军事家，但写了这首军歌；艺术也不是被射、被擒的对象，但其中的道理是能启发我们思考的。

艺术是属于人之精神的。人既不同，精神各异，艺术的问题也就表现得很复杂。没有理论指导的实践，随意性很大。七尺长枪任挥舞，这般不行换那般；一觉醒来不舒展，变个姿势就坦然。反正是"敲锣卖糖，各干一行"，"麻油拌白菜，各人心里爱"。研究理论，却来不得那么随便，概念要准，逻辑要严，论点与论据要相互确证，最低要自圆其说。一个"圆"字，要做得端正规矩又谈何容易呢？远古之人为了在石刀上钻个圆孔，不知钻了多少年，才认识了圆形。要把艺术理论的圆圈画正，是需要下很大功夫的。

对于艺术学，我确实想得很多。主要是不想炒外国人的冷饭，鹦鹉学舌似的重复人家的话。这种想法不是凭空而来，是因为我们的艺术传统太丰厚了，博大精深，并非溢美之词。从"觚不觚，觚哉！觚哉？"可以看出，孔夫子比较刻板，但是他把礼乐看得很重，强调"文质彬彬"，为做人的文明竖起了一个很高的标准，人类的尊严由此而立。19 世纪末和 20 世纪初，西方绽开了一批"现代主义"之花，一改古典主义的写实如微，而变得奇形怪状，因为摄影术已经发明，艺术为何要同机械相拼呢？对于此，中国人本可以泰然相视，因

为在我们的艺术中早就有"工笔"和"写意",也就是写实和变形。艺术形式的变化是多样,而不是取代,为什么厚此薄彼呢?毕加索的所谓"立体派",在侧面人物的脸上画了两只眼,引得人们大惊小怪。有人骂他,说是资本主义走向没落时期的歇斯底里。然而辱骂者却不懂得艺术的奥妙,不晓得早在1 800年前,我国东汉时期的画像石上,"侧面脸,两个眼"的人物比比皆是,那时的封建社会不是走向没落,而是正处在上升时期。当历史的时针转到今天,20世纪80年代,陕北农村的几位妇女表演剪纸,在侧面老虎的头部剪了两只眼睛,使观摩的人出乎预料,有几个外国留学生惊呼"毕加索"!农村妇女不知道什么是"毕加索",感到莫名其妙,冷静地说:老虎本来就有两只眼,你不是也有两只眼吗?

这是由观念所养成的一种习惯。她不是对面写生,而是靠观念作画。犹如画正面的人脸,对受光与背光的反差,被称作"阴阳脸",这是很不吉利的。

实践证明,人对艺术的欣赏和接受,也是需要培育的,并且习惯不同,不能拿一个模式要求。马克思在《1844年经济学-哲学手稿》中说:"如果你想得到艺术的享受,那你就必须是一个有艺术修养的人。"人之"有音乐感的耳朵"和"感受形式美的眼睛",都是人的主体的修养,欣赏音乐和美术,只是对人的"本质力量"的确证。

《艺术原理述要》之成,是应了梁玖君和倍雷君的要求,是一个未定稿。可供研究生参考,当作一家之言作比较研究,以助于自己见解的形成。若干年前,我曾为研究生开过一门"艺术原理"课。讲过几次,颇受欢迎,但我已不满足。变戏法的有一句口头语,对观众说:"会看的看门道,不会看的看热闹。"研究艺术学,要探讨艺术的"门道"。如果不去看戏法,怎能知道戏法的门道呢?

中华民族的伟大复兴,需要全民族的共同努力。艺术的创作、设计、表演、演奏,不但要为之歌与呼,艺术的理论也要与时俱进,展示出中国特色和民族气派!

中国"艺术学"的建立要靠我们自己的努力,五千年的文明和文化的辉煌,难道没有理论的支撑吗?该是亮出来的时候了。

一 "艺术"是个统称

在现实生活中,人们谈论"艺术",大都能说出一些,因为他知道电影、

京剧、歌曲、国画、油画等都是艺术。虽然讲不全，也讲不具体，却是了解一些常见的或是他所喜爱的某种品类。这种现象，甚至在一些从事艺术实践的人中也存在着。一个学二胡的人当然会精通二胡的技巧，也能说出各种民族乐器和钢琴、提琴之类，但对整个音乐，可能讲不完全。学国画的人对油画一窍不通，更不知设计艺术；反过来也是一样。最令人不解的是，有的史论家和评论家也是如此，不但将"青花"和"青瓷"混为一谈，将"木刻"与"版画"并列，甚至将木刻划到雕刻之中。把《文心雕龙》看作雕刻书，并非是凭空捏造。

俗话说"隔行如隔山"，这主要是就技艺的不同而言，却不知民间艺人另一句口诀——"隔行不隔理"。不通晓艺术的基本道理，势必造成概念的混乱。原因是艺术院校的专业分得过细，又缺少艺术的"通识"教育。加之盲目学西方，以为只要是西方的就是"科学的""现代的""先进的"，甚至出现了与西方"接轨"的提法，诸如"纤维艺术""软雕塑"之类。将剪纸改称"镂空艺术"，那么，雕塑也可改称"凹凸艺术"了。前几年不是有人将宣纸裹在模特儿身上，像是一个未及化蛾的虫子在蠕动；作者在她身上写字，据说是现代书法，称作"互动艺术"。一部电话机的设计怎么能叫"环境艺术"呢？设计者振振有词地说：只要是人的"身外之物"都是环境！大河奔流，泥沙俱下，不能把泥沙团起来当艺术。恩格斯引用黑格尔的话说："我们当然能吃樱桃和李子，但是不能吃水果，因为还没有人吃过抽象的水果。"[1] "艺术"是个统称，我们却在天天吃艺术的"水果"。

对于艺术认识的混乱，是因为没有健全的理论指导。理论的作用在于，它能给你一个完整的概念，从本质上了解艺术及其体系。对于从事艺术实践的人来说，不但有助于专业的定位，并且可以互补，开阔视域，提高修养，不至于将自己从事的专业看得过高或过低。"尺有所短，寸有所长。"任何专业的形成都有自身的长处，为其他艺术所不及。那种对艺术"强分尊卑"的做法是不合理的、肤浅的。有人打比方说：譬如做一件礼服，最后的纽扣搭配很重要，甚至会起画龙点睛的作用。即是说，服装少不了纽扣，但纽扣并不等于服装。一部机器，有大大小小的若干个零件，某个齿轮、某个螺丝都是不可缺少的。在相互关系上，如果少一个零件，可能会影响全体。社会上所谓"冷门""热门"，可能会存在对某种专业人员的多余或缺失，但不会是长久的，应防止有意炒作。

历时十年的"文化大革命"记忆犹新,每次浪头都是对文艺的冲击。从批判《武训传》《海瑞罢官》起,接连不断。当时的话语叫作"拿文艺开刀",其中的奥妙当然是复杂的,受害的是文学家和艺术家。批判海瑞,最后落到了"清官"与"赃官"的辩论上,竟然以为赃官比清官好,因为赃官败坏了封建社会,清官却是巩固了统治者的地位。这种古怪庸俗的逻辑,怎能有助于民族的进步呢?它使我们觉悟到,不论做什么,都要冷静地想一想,进行理性思考。"智勇"两个字是常常连在一起的。有智无勇固然做不成事,但有勇无智也不会有好结果。最严重的是,那时候有不少人产生了"文艺危险论",好像文艺的作用比什么都大,甚至超过了武装斗争,以后记取教训,再也不让自己的孩子从事文艺工作了。事隔四十多年,现在文艺又"热"起来了。不是忘记了过去,是因为它确实有一种诱人的魅力。

恩格斯说:"一个民族想要站在科学的最高峰,就一刻也不能没有理论思维。"不论从事什么样的艺术活动,还是对于艺术的研究,都要有理论思维。它能帮助我们认识艺术,理解艺术,不至于走弯路。有些艺术是很热闹的,如山西民间的"威风锣鼓",敲起来震耳欲聋,但我们不能让各种声音搅乱了耳朵,也不能让五颜六色迷糊了眼睛。

当今的艺术五花八门、层出不穷,既有传统的、现代的,还有外来的,甚至有些标新立异的名目不得其解。面对各种艺术,颇有眼花缭乱之感。你听过《老鼠爱大米》吗?你看过"忽悠艺术"吗?你了解"后现代艺术"吗?都应该认真思考。不论怎么说,艺术应该助人向上、对人有益。否则,要它有何用呢?

二 艺术的整合

中国的各种艺术,如昆曲、京剧、歌舞、古琴、国画、书法、篆刻、百工、女红、曲艺、百戏、影戏等,在历史上都是各自发展、独立为业的。在中国人的观念中,既无综合之说,也无统一之举。"艺术"一词偶尔出现,并非现在的意义。古代的所谓"艺术",系指各种技艺术能,并不专指现在的各种艺术。《后汉书》说:"永和元年,诏无忌与议郎黄景校定中书五经、诸子百家、艺术。"注曰:"中书,内中之书也。……艺谓书、数、射、御,术谓医、

方、卜、筮。"①《晋书》有"艺术传",其"序"说:"详观众术,抑惟小道,弃之如或可惜,存之又恐不经。……今录其推步尤精、伎能可纪者,以为艺术传。"

由此看来,古人对于现代概念的"艺术"并不十分重视,其分散的情况也不一样。在日常生活中,有一些习以为常的习惯觉察不到,譬如中国人记录时间的顺序是年、月、日,西方人是日、月、年。中国人写信的地址顺序是国家、省市、县区、街道、门牌号码,西方人则是颠倒过来。一个是由远到近、由大及小,另一个是由小及大、由近及远。这是什么原因呢?很明显是由思维方式的习惯决定的。就像中国人吃饭用筷子、西方人吃饭用刀叉一样,说起来是一种司空见惯的生活习惯,实际上最初都与思维有关。西方人的餐具刀叉是专用功能的,中国人的筷箸则带有多功能的综合性。人们习以为常,习惯成自然,好像应该如此。历史是面镜子,当历史开始说话,它会告诉我们一些意料不到的事情。在很早之前,中国人吃饭并不是用筷子。在青海的一处新石器时代马家窑文化的墓葬中,发现了一套完整的骨制餐具:刀叉和勺子。这说明中国人吃饭用筷子,是后来选择的结果。普通的筷子多用毛竹做成,质朴而挺直。商代的殷纣王用象牙做筷子,他的叔父箕子为之害怕,因为用了象牙筷子就不会再用粗陶碗,以小见大,不可收拾②。这是关于筷子的最早记载。从这些生活小事可以看出,西方人思考问题讲求实际,多是就事论事;中国人是先考虑事理,甚至引经据典,寻找依据,所谓"有理走遍天下",然后实行。中国人重视传统,鲁迅曾说:"古文化之神助着后来,也束缚着后来。"这是要特别注意的。

中国的文化传统确实丰富,特别是封建社会在农耕制度下所形成的文化积淀,全面而成系统,这是非常宝贵的智慧之财富。但是,任何财富都是由人创造的,古人所处的时代并非是我们的时代,他们的理想也不会是我们的理想。因此,他们思考和实践活动中,在我们看来,必然有旧的不合时宜的东西,甚至与我们的观念完全相反的东西。对于传统文化的态度,只能是批判地继承。吸收其精华,删除其糟粕。在对待传统文化的问题上,虚无主义和保守主义,盲目否定与全盘继承,是性质相同的两个极端,都是要不得的。

① 《后汉书》卷二十六"伏湛传"附伏无忌。
② 《韩非子·喻老》:"昔者纣为象箸而箕子怖,以为象箸必不加于土铏(餐具),必将犀玉之杯;象箸玉杯,必不羹菽藿,则必旄、象、豹胎。……吾畏其卒,故怖其始。……故曰:'见小曰明。'"

譬如说，封建社会人分等级，强调贵贱，且不说皇家贵族、高官大臣，即使是士农工商的"四民"，也互相争比。农民说："人生天地间，务农最为先。"手工艺人说："钱财万贯，不如薄技在手。"读书人说："万般皆下品，惟有读书高。"读书人走仕途，由举孝廉而科举，一旦"鲤鱼跳龙门"，便可身价百倍。"二千石"本指粮食的俸禄，后来变成了高官的代称。吉祥语中的福禄寿"三星"，其中的"禄星"便是由俸禄代表钱财。明清以来的民间年画中，所谓"天上麒麟儿，人间状元郎"，和"五子登科""连中三元"等，都是围绕着"读书做官"和"升官发财"的主题。在这种历史背景之下，古代的"诗人"和"书法家"，大都没有专业，用现在的话说是做官的"业余"。大书法家王羲之是不带兵的"将军"（右军），大诗人杜甫为挂名的"工部"。就多数人来说，书法是"门面"，诗是叫唱和应酬。当然也有抒发胸怀、认真创作的，前两人即是如此，但并非作为职业。宋代的画院是有画家为专职的，名为"待诏"，真不知是个什么官。古代以各类艺术为职业的人，均属社会下层，包括优伶、伎女、吹鼓手、画匠、手艺人等，在等级严明的社会中，上层官员与下层布衣怎么能聚合在一起，成为一个整体呢？所以说，一个长于从整体思考的民族，唯独对艺术缺少整合，可能与此有关。

20世纪的中国，正处于一个大变革、大发展的时代。在神州大地上，可谓发生了天翻地覆的变化。延续了三千年的封建王朝被推翻了，以蒋介石为首的反动专制集团被赶到中国台湾地区了，中华人民共和国成立了。随着新中国的成立，艺术也进入了新纪元。

在这一时期，各类艺术的发展虽然不完全平衡，但有的已结束了自生自灭的状态和拜师学艺的做法。科举制废除之后，各地成立了新式学堂，在师范学堂中设立了图画手工科。艺术进入了近代教育。

1919年5月4日爆发的反帝反封建的爱国运动，声势浩大，席卷全国；也是提倡"民主"和"科学"的新文化运动。在五四新文化运动前后，确定了"艺术"的总名称，从此中国艺术有了整体的概念。

但是，最初使用"艺术"一词，常与"美术"混用，在概念上不分大小隶属。民国初期，鲁迅发表了《拟播布美术意见书》，开篇的小题为："何为美术？"文中说："美术为词，中国古所不道，此之所用，译自英之爱忒（art or fine art）。爱忒云者，原出希腊，其谊为艺，是有九神，先民所祈，以冀工巧之具足，亦犹华土工师，无不有崇祀拜祷矣。顾在今兹，则词中函有美丽之

意,凡是者不当以美术称。"① 很明显,这里所说的"美术",即现在概念的"艺术"。

以后,为了区别"美术"与"艺术",在蔡元培的文章中,出现了狭义与广义之分。他在《美术的起原》中说:"美术有狭义的,广义的。狭义的,是专指建筑、造象(雕刻)、图画与工艺美术(包装饰品等)等。广义的,是于上列各种美术外,又包含文学、音乐、舞蹈等。西洋人著的美术史,用狭义;美学或美术学,用广义。"② 直到20世纪30年代,才逐渐将"美术"与"艺术"分开。"艺术"是个大概念,为所有艺术种类的通称;"美术"是艺术中的一种,即诉诸视觉的造型艺术。蔡元培先生是著名的教育家,曾任民国临时政府的教育总长和北京大学校长;他早年留学德国,研究美学和民族学;回国后热心提倡"美育",并提出"以美育代宗教说"。1931年5月,他写了《二十五年来中国之美育》回顾文章,文中说:"美育的名词,是民国元年我从德文的Asthetische Erziehung译出,为从前所未有。在古代说音乐的,说文学的,说书画的,都说他们有陶冶性情的作用,就是美育的意义,不过范围较小,教育家亦未曾作普及的计划。最近二十五年,受欧洲美术教育的影响,始着手各方面的建设,虽成绩不甚昭著,而美育一名词,已与智育德育体育等同为教育家所注意,这不能不算是二十五年的特色。"③

由于蔡先生研究过西方美学,他所提倡的"美育",实际上就是艺术教育。我国20世纪初期的艺术发展,他是有很重要之贡献的。

新中国建立后,几乎各个省区都设立了艺术院校。除一般音乐、美术、设计和戏剧外,也有了电影、舞蹈、戏曲学院,门类比较齐全。20世纪80年代,国务院成立了学位委员会,正式建立学位制度,在高等学校中设立学士、硕士、博士。"艺术学"的学科由此诞生,登入了国家学科目录。2011年艺术学上升为"学科门类"。

对于艺术来说,"艺术学"的建立和艺术学成为"学科门类",是中国艺术发展的两件大事。从事艺术实践的艺术家可能感觉不到,好像一如往常;若从

① 鲁迅《儗播布美术意见书》,原载教育部《编纂处月刊》第1卷第1册,1913年2月。现收入《集外集拾遗》。
② 蔡元培《美术的起原》,原载《新潮》第2卷第4期,1920年5月。现收入《蔡元培美学文选》,北京大学出版社1983年版。
③ 蔡元培《二十五年来中国之美育》,原载《寰球中国学生会二十五周年纪念刊》,1931年5月。现收入《蔡元培美学文选》,北京大学出版社1983年版。

人文科学和社会科学的角度看，这不仅标志着学科的上升和成熟，并且将艺术学科排到了文化的很高的位置，表明了它在人民精神生活中的重要性。

三　艺术的理论——艺术学

理论与实践是认识论的一对重要范畴。各种不同的艺术活动，包括创作、设计、表演、演奏，均属于社会实践。而艺术理论是指概念、原理的体系，是对于艺术系统化了的理性认识。任何正确的、科学的理论都是在实践的基础上产生的，艺术也不例外。艺术学是关于艺术的一门科学。

常言道：没有实践依据的理论是空洞的理论，没有理论指导的实践是盲目的实践。理论出自实践，从历史的发展看，没有实践就没有理论。但是实践并不等于理论，就像铁矿石不是钢铁一样。理论是理性思维的结果，艺术学是关于艺术的理性思维，它是从艺术实践中提炼出来的。

蔡元培说："不论哪种学问，都是先有术后有学，先有零星片段的学理，后有条理整齐的科学。"他举例说："中国的《乐记》《考工记》《梓人篇》等，已经有极精的理论。后来如《文心雕龙》，各种诗话，各种评论书画古董的书，都是与美学（艺术理论）有关。但没有人能综合各方面的理论，有系统地组织起来。"[2]

实践不会自然上升为理论，实践的熟练和积累形成经验。经验的可贵在于，可使艺术提高和启迪后者，但迷信于此的"经验主义"却故步自封，起阻碍作用。正确的经验是理论研究的优质原料，通过分析、综合、判断、概括，上升为理论。所谓"理论脱离实际"和"伪理论"，就是不结合实践的理论，或是凭空捏造的、冒充的理论。任何一个艺术家，即使是最伟大的艺术家，一个人的成就和经验，不可能成为完整的理论，只能是理论研究的素材、理性的理论的火花。

我国的学科目录分三个层次，即学科门类、一级学科、二级学科。在艺术学升为学科门类之前，艺术学分为一级学科与二级学科。一级学科是整体研究的，二级学科分别为音乐、美术、艺术设计、戏剧戏曲、电影、广播电视、舞蹈等。最初，艺术学是属于文学门类的；艺术学升为学科门类后，两者并列，一级学科与二级学科也作了相应的调整。《授予博士硕士学位和培养研究生的学科专业简介》说：

作为一级学科的艺术学一词，是将艺术作为一个整体从宏观角度进行综合性研究，以及将艺术中的各个不同类型分别进行专门性研究的人文学科的总称，它所涵盖的二级学科包括：艺术学、音乐学、美术学、艺术设计学、戏剧戏曲学、电影学、广播电视艺术学、舞蹈学。发展这些学科，为这些学科培养高层次专门人才，对于提高我国人民的文化艺术素质，加强全民族的精神文明建设具有不可替代的重要意义和作用。①

艺术学学科所属的诸如音乐、美术、戏剧戏曲、舞蹈、电影、艺术设计等艺术人才的培养，虽然在我国已经有了一段历史，但这种培养工作在1949年中华人民共和国成立以后才得到迅速、蓬勃的发展。随着科学技术和文化建设的发展，诸如广播电视艺术这样的新的学科也陆续形成，并得到长足的发展。虽然我国将二级学科的艺术学作为一个整体进行宏观的综合性研究已有悠久的传统，但它作为一个现代意义上的学科，则是近期才正式建立的。这样，到目前为止，作为一级学科的艺术学已经形成了一个比较完整的学科体系。

参考文献

[1] 恩格斯. 自然辩证法 [M]. 北京：人民出版社，1971.
[2] 蔡元培. 美学的进化 [M] //蔡元培. 蔡元培美学文选. 北京：北京大学出版社，1983.

① 国务院学位委员会办公室、教育部研究生工作办公室：《授予博士硕士学位和培养研究生的学科专业简介》，高等教育出版社1999年版。

艺术原理述要（乙编）

一　民间艺术

艺术的显现和对人的影响，主要是艺术作品，而所有的艺术品又是人所创造的。艺术学的研究，归根结底还是要研究人。艺术创作、艺术欣赏、艺术评论、艺术收藏，是现代生活中不可或缺的一个文化链，每个环节的产生与发展，都有其自身的特点和长短，又无不与相关的人和社会联系着。

1936年，丰子恺先生住在杭州田家园的别寓中，于10月13日，自编了一本题为《艺术漫谈》的文集，他在卷首写了一篇独特的小序，序说："有生即有情，有情即有艺术。故艺术非专科，乃人所本能；艺术无专家，人人皆生知也。晚近世变多端，人事烦琐，逐末者忘本，循流者忘源，人各竭其力于生活之一隅，而丧失其人生之常情。于是世间始立'艺术'为专科，而称专长此道者为'艺术家'。盖'艺术'与'艺术家'兴，而艺术始衰矣！"[1]

"出'艺术'之深宫，辞'艺术家'之尊位，对稚子而教之习艺，执途人而与之论美，谈言微中，亦足以启发其生知之本能，而归复其人生之常情。是则事事皆可成艺术，而人人也皆得为艺术家。"[1]

人既是艺术的创造者，便绝不是只限于少数人。"人之常情"，有兴有衰，短短数语，情深意切，艺术之精神跃然而出，这是符合丰先生之性情和主张的。然而，审视历史的发展，面对当前的现实，已是"艺术家"的世界。可能有的年轻人阅历不深，以为这是空想，对于拍卖行的老板，更可能说是凭空编造，因为我们正处在"商品社会"，很多东西都变成了商品，很多事都要以经济来考量，艺术作品的高下，也要看拍卖行的价位。这是不奇怪的；读文章者不奇怪，写文章者也不奇怪，都能找到自己的依据。在过去确实有过上面所说

的情况，既非空想，更不是编造。

早在原始时代，人们造物的原由，主要是为了自身的需要。当生活有了余裕，制作的东西多起来了，最初的"以物易物"也只是互通有无，还不是商业行为。人们将粗糙的石器打磨得光滑对称，在蚌壳与花石子上钻孔做成串饰，不知花去多少时间和精力，除了情感所致，并非得到另外的好处。放牧者在山崖上刻画，有的长达数公里，除了个别的用于仪式或某种记号，就其内容所知，多是情感的抒发。这是人类早期的艺术创造。进入封建社会之后，农耕文化得到很大的发展。以农业为"本业"，其他均为"末业""末作"。随着城市经济的兴盛，手工艺得到一定发展。从艺术的角度看农业和手工业，其中带有艺术性的东西，虽然也较质朴，但多已成为世间的商品。只有在自给自足的情况下，诸如农民、牧民、渔民和城市居民的家庭中，或在他们的亲朋乡里之间，还保持着像丰先生所讲的那种"人生之常情"，也自有他们的艺术。

这种艺术一直流传至今，现在称为"民间艺术"。

在过去自给自足的农业社会，形成了一种"男耕女织"的生产模式。所谓"女红"，即女工，当时被视为妇女的一种品德；每个家庭的女性都要会纺纱、织布、缝纫、刺绣，并由此派生出剪纸、编结和花馍等。为了不受社会歧视，不落人后，小女孩六七岁就要学做针线、剪纸绣花，直到做了祖母和外婆，还是离不开那个"针线簸箩"。由此形成一种风气和传统。有人说中国妇女"心灵手巧"，实际上是在特殊的环境和条件下磨炼出来的。好在这种技艺，体现为艺术，饱含着她们的深情，可以得到抒发。读一读唐代诗人孟郊的《游子吟》：

> 慈母手中线，游子身上衣，
> 临行密密缝，意恐迟迟归。
> 谁言寸草心，报得三春晖！

"女红"的可贵在于感情，这种感情是任何商品都不能取代的。直到20世纪30年代，在我少年读书时，学校里还唱着一首《寒衣曲》[①]，表现了母亲对

[①] 时隔半个多世纪，我还能唱出那深沉的曲调，清楚地记得歌词的大略："寒风习习，冷雨凄凄，鸟雀无声人寂寂。织成软布，斟酌剪寒衣。/母亲心里，母亲心里，想起娇儿没有归期。/细寻思，小小的年纪别离；离开父，离开母，离开兄弟姊妹们，独自行千里。/衣长衣短，身高身低，尺寸无凭难算计。望着那针儿只好叹息，望着那线儿没有主意。/记起，记起，哥哥前年有件衣比比——弟弟。/琴声阵阵，笑语殷殷，课堂欢娱玩不尽。绿衣人来，送到包和信。/仔细看清，仔细看清，看罢家书好不开心。/是母亲，新做的寒衣比爱心；一千针，一万针，千针万针密密缝，穿来软又轻。/不短不长，不宽不窄，新衣恰好合儿身。穿上那新衣记起人，穿上那新衣比爱亲。/对镜，对镜，暖在身上喜在心。谢谢——母亲。"

儿子的关切之爱和儿子对母亲的感恩之情。尤其是寄宿生，对此更有深切的体会。那歌声与《游子吟》相呼应，相隔一千二百多年，交融在了一起，触动着人们的心。这是何等伟大！对于现在穿着羽绒服的年轻人来说，再也体会不到那种情感了。我现在也穿着"又软又轻"的羽绒服，是在人生的经历中比较出来的。

　　北方农村，一般的村庄有几十户人家。大都有一种风俗：每户人家生了小孩，各家都要送一块小布头，有的只有手掌大；将布头组合起来，给孩子缝制一件"百衲衣"。搭配好的百衲衣是很美观的，据说可以长命，并且表明是全村的"后生"。婴儿长大，就要下地走路的时候，外婆一定要送一双亲手做的"虎头鞋"。希望孩子脚踩大地，像老虎一样站得稳，有生气。

　　过去的农村流行剪纸。除了用于刺绣的花样，如鞋花、枕头花、肚兜花等之外，更多的是装饰生活环境，在墙上、窗子上、风门上甚至碗橱上，都贴满了各式各样的剪纸。陕北人住窑洞，门窗连在一面，有的贴上几十幅窗花，红红绿绿，煞是好看。过去的农村妇女，基本上都会剪纸，但不一定能出新样子。能创作新花样的妇女不多，她们被称为"巧姑娘"或"巧媳妇"；南方福建一带，对擅长剪纸的老年妇女尊称为"花姆"。人是有荣誉感的。她们对自己的创作并不保守，让附近村庄的妇女前来"熏样"（或称"廓样子"）。这是一种传播剪纸的方式。那时没有复印机之类的工具，将要复制的剪纸用水打湿，贴在一张白纸上，拿在煤油灯上用烟熏；熏黑之后，将剪纸揭下，便在白纸上留下了黑地白纹的图样。原来的剪纸虽然熏黑了，并无损失，可供人们多次熏样。熏样不仅有助于剪纸艺术的传播，也增强了乡里之间的友情，发扬了一种无私的精神。她们思想淳朴，从未想到拿剪纸卖钱。福建漳浦旧镇沿海的渔村，有一位剪纸的花姆，名叫黄素，在新中国成立时已经五十多岁了，从小喜爱绣花和剪纸。新中国成立初期，她的一幅题为《斗鸡》的剪纸，被一位编辑拿去发表在杂志上，并付给她三元钱的稿费。这在文化界本是一件很平常的事，但在偏僻的渔村，却成了新鲜事物。那时的三元钱可买两只鸡，而剪纸从未听说过有卖钱的。于是在当地传开来，说黄素用两只纸鸡换了两只活鸡，传为美谈。

　　山东的鲁西和鲁北植棉者多，妇女也纺纱织布，有一种"花格布"很有特色。嘉祥一带的女儿，至今还保留着一种风俗，在出嫁前要自织一匹花格布，剪成若干条手巾，出嫁时送给前来贺喜的人；既是一种见面礼，又可以展示自

己的女红技巧。曹县一带的方言,"书"字与"福"谐音。女儿出嫁母亲要送她一个书本子,当地口音叫作"福本子"。所谓"福本子",在别处也称"样子本",是存放女红工艺的纸样、花样和刺绣的花线的,都夹在本子中。一般的样子本多是用旧杂志,但在曹县一带却是专门制作,用木版刻印,其中有刺绣的花样,可作欣赏的吉祥画,还有纸牌之类,以供女儿在婆家用起来方便。

若干年前,有一个读大学的女孩子来问我,他们到西北农村考察民间艺术,感觉像是进入一个风情不同的艺术世界,不论什么东西,都与南方城市的不同。最不理解的是一种鞋垫,上面绣着精美的花纹。令人奇怪的是,动了脑筋、下了功夫,所做的一件刺绣品,既不能展览,也无法显示,竟将其放在鞋子里,让人踩在脚下,这是为什么呢?话未说完,我已经开始笑起来。开玩笑地对她说:"真是个傻丫头。如果退回五十年,这个鞋垫是不会卖的;不消说展览,甚至不给人看。它只是送给一个人,表示对此人的爱慕。不止鞋垫,还有肚兜、荷包之类。"我的话她好像似懂非懂,轻轻地摇了摇头,说"不可思议"。又怕我误会,赶紧解释说:"即使谈恋爱,也不必下这么大的功夫!"我只好转移话题,告诉她这种鞋垫之类,是时代转移留下的痕迹,因而变成了旅游商品。有一次,张仃先生问我:"绣花荷包里装的是什么?"我想了一想说:"是爱情。"

民间艺术样式繁多,范围很广,涉及生活的所有方面。以上所举,仅仅是点滴,而且局限于美术。诸如民间音乐、舞蹈和草台班子的小戏,花样也很多,虽然艺术的水平不是太高,但感情真挚,质朴自然。贵州安顺的"地戏",农民下田带着一件戏衣和一个面具,休息时,几个人各自穿上一件上衣,戴上面具,无须化妆,便在地头上演起杨家将的戏;演的人很认真,看的人也很认真。据说这是明代朱元璋在此屯兵时,战士的一种文化活动,一直流传了下来。在音乐方面,作曲家马可在一次讲演中,说他在野外赶路,遇到一个年轻妇女在坟头哭她丈夫,拉长和提高了音调,诉说她的痛苦,简直就是音乐,非常感动人。她哭着对她的丈夫说:"我宁愿相隔千里万里,也不愿和你隔着一层板!"那层板就是棺材。马可说:"这是最真实的诗、最感人的音乐。"

民间艺术之可贵,虽然有的非常别致,从形式到内容都有许多可取之处,但最主要的不在技巧的高超,而是情感的纯朴,是肺腑的流露,表现了人与艺术的真正关系。这是早在艺术家之前的原形态。当各种不同的艺术家出现之后,这种艺术无疑会受到影响,然而它们并没有消失,而是在民间自生自灭,

像山花之烂漫，花开花落自有时。

研究民间艺术，首先遇到的是对"民间"一词概念的解释，它的内涵与范围，是比较含糊的。就一般文化和艺术而言，在封建社会时期，"民间"主要相对于"官方"；在现代，民间艺术则是相对于艺术家的艺术。因为艺术家的艺术从培养、发展、流传到组织、管理等，已经形成了一个系统的网络。民间艺术已成了研究的对象。

但从艺术的实质而言，民间艺术是很重要的一个方面。它表现为艺术的原生态，最直接地体现了人与艺术的关系。有人把民间艺术当作艺术的一个分类，是很不恰当的，忽略了它的基本性质。民间艺术是艺术发展的一个基础层次，也是艺术学研究的重要分支。它既是艺术成长的土壤，也是艺术创作的原料和矿藏。毛泽东说："人民生活中本来存在着文学艺术原料的矿藏，这是自然形态的东西，是粗糙的东西，但也是最生动、最丰富、最基本的东西；在这点上说，它们使一切文学艺术相形见绌，它们是一切文学艺术的取之不尽、用之不竭的唯一的源泉。"[2]鲁迅注意到民间艺术的特色，他说："我想，现在的世界，环境不同，艺术上也必须有地方色彩，庶不至于千篇一律。"[3]又说："现在的文学也一样，有地方色彩的，倒容易成为世界的，即为别国所注意。打出世界上去，即于中国之活动有利。可惜中国的青年艺术家，大抵不以为然。"[4]

在当今提倡"现代化""工业化"的时代，随着科技的发展，过去的手工业大都被淘汰，已由大江大河变成了涓涓细流，只剩下那些为机械所不能取代的手工艺，通常称作"民间工艺"。机械与手工，两者相对而言，在理论上并非是对立的，机械是手工的延长，因为最复杂的机器也是用手创造的。

恩格斯在《自然辩证法》中说："在人用手把第一块石头做成刀子以前，可能已经经过很长很长的一段时间，和这段时间相比，我们所知道的历史时间就显得微不足道了。但是具有决定意义的一步完成了：手变得自由了，能够不断地获得新的技巧，而这样获得的较大的灵活性便遗传下来，一代一代地增加着。所以，手不仅是劳动的器官，它还是劳动的产物。只是由于劳动，由于和日新月异的动作相适应，由于这样所引起的肌肉、韧带以及在更长时间内引起的骨骼的特别发展遗传下来，而且由于这些遗传下来的灵巧性以愈来愈新的方式运用于新的愈来愈复杂的动作，人的手才达到这样高度的完善，在这个基础上它才能仿佛凭着魔力似的产生了拉斐尔的绘画、托尔瓦德森的雕刻以及帕格

尼尼的音乐。"① 民间艺术当然是手工的，它不但是手的产物，并且表现了人的智慧和情感。从艺术学的角度看"民艺"，也就是作为理论的认识，它的作者和作品情况不同，可分为三个层次。

第一个层次，是以农民为主的艺术活动及其作品，也包括牧民、渔民等劳动者在内。多是在各自的劳动之余进行的，因此带有业余的性质。他们的艺术活动，主要出自生活的直接需要或是情感的抒发，除此不带任何其他目的。在家庭中，如母亲教孩子唱儿歌、讲故事，妇女的"女红"，节日做花馍等；街坊乡里之间的"社火""庙会"、耍龙灯、狮子舞、踩高跷、玩旱船、背（抬）芯子等。江苏南通有一种大型的风筝叫"板鹞"，多是用细竹竿扎成八卦形的骨架，在彩绘的平面装上各种风哨。风哨排列成行，大的用葫芦，小的用白果壳；升空后风吹齐响，音响不一而有高低，简直像是空中的交响乐。困难的是，这种风筝又大又重，像是一扇门板，一两个人是放不起来的。据说过去都是全村的青年一起放，用粗绳子，大家齐心合力，顺着海风，将风筝送上天，绳子拴在一棵大树上。这种活动以村为单位，村与村之间还带有竞赛的性质。

第二个层次，是游方艺人和农民副业。所谓"游方艺人"，也是来自农村，他们手艺较高，有的经过师傅传授，如吹糖人、画糖饼、捏面人和糖人贡等，除了江米人之外，都是可吃可玩的。他们挑着担子、背着箱子，在城市中走街串巷，已带有经济的目的。游方艺人之"游"，有的走得很远。山东有一种修补日用器皿而以锔瓷器为特长的"锔辘子"（小炉匠），在抗战之前，于秋收之后从青岛上船，东渡日本施展手艺，到第二年夏收时回国。菏泽一带捏面人很多，也是在秋收之后，有的背着一个材料工具箱，从东北远去俄罗斯。这种手捏面人用糯米粉制作，所以也叫"江米人"；加颜料可揉成各种色彩，捏出的人物艳丽而生动。著名的惠山泥人之"手捏戏文"，最早便是取法于江米人。

四川的"糖饼"是用勺子盛着糖浆，在光滑的石板上画（倒）出来的。有的艺人技巧熟练，作画胸有成竹，线条肯定而流利，且有顿挫之势。画好的糖饼，干后从石板上揭下，粘在竹签上，画面匀称挺拔，颇有金属感，但不久就会融化，化作儿童的食品。

五月端午吃粽子，民艺中也有一种应节的"彩粽"，是用麦秆和彩线编扎

① 恩格斯：《自然辩证法》，人民出版社1971年版，第150、151页。拉斐尔（1483—1520），意大利文艺复兴盛期画家。托尔瓦德森（1770—1844），丹麦新古典主义雕刻家。帕格尼尼（1782—1840），意大利小提琴家、作曲家。

而成的。彩粽有大有小，与香包搭配在一起，成为节日特有的装饰。端午节前后，在江南城市的街头，会见到有人提着一只小水桶，带着一捆粽叶，编一些昆虫如螳螂、蚂蚱、蜻蜓以及青蛙之类，边做边卖。这种"粽编"的造型简洁，各部环节相扣，自然生动，概括力很强，颇有装饰意味，我看已超越了大学的图案课水平。

徐州一带农村，秋收将近结束时，在田野里收尾的人有所放松，甚至有三三两两的人聚在一起，一边吸烟，一边聊天。这时会突然过来一个中年妇女，提着一个小包袱，询问入冬有谁家办喜事。她是前来帮忙的。缝制女家的嫁妆，布置男方的新房，缝纫、刺绣、衣被，样样会做。就像家里人一样，一个月、两个月，真正是"帮忙"，不谈报酬，更没有讨价还价。双方都知道：一个是出来讨生活，一个是为人办喜事，怎么会白干呢？到时候即使不给工钱，也会是大鱼大肉、年糕馒头一大堆，等于过一个丰盛的年节。

农民的副业，多是在农闲时进行。最突出的是泥玩具，如河南淮阳的"泥泥狗"、浚县的"泥叫叫"，山东惠民县、河南张村的"扳不倒"，高密的"叫虎"，制作者不止一家两家，有的整个村子几乎全做泥玩具。其他如石雕也是如此，大者如河北曲阳的"把门狮子"，小者如河南方县砚山铺的"滑石猴"。除了大型的石雕须专门订货和专车运输外，其他一些小件的玩具，都是在集市上和庙会、春节期间发售。虽说是商品，却既无经济核算，也没有准确的定价。20世纪80年代在浚县赶集，看农村妇女卖"泥叫叫"，有小鸡、小狗、别致的布谷鸟，也有骑马的武士；都是用锅灰涂底，五彩花纹，表面涂一层发亮的鸡蛋清；大约二十多个，装在一个竹篮里。买者问："多少钱？"卖者回答说："四块钱。"买者嫌贵。卖者解释说："我看人家，还要五块哩；你看我涂的，足足用了三个鸡蛋！"当买者无意买时，她反问道："你给多少钱？""最多三块。""那就卖给你。"于是成交。在这里，我看到的是淳厚和质朴，没有虚伪和奸诈。三块钱！为的是解决火柴、食盐和针线，还要给儿子带一点糖果。我不懂经济学，这是否可称作"初级商品"呢？

第三个层次，是居肆百工的专业艺人。多是在城镇中，一个师傅带着几个徒弟，开店营业，有的也就是作坊。如著名的无锡"惠山泥人"，有模印彩绘的"大阿福"，有手捏的昆曲戏文，也有现代人物的石膏像；各有各的招牌，挂满了一条街。天津的"泥人张"，是个彩塑世家。所塑人物写实传神，以世俗题材和戏曲故事为主。第一代创始人为晚清张明山（长林），现已传到第五

代。"百工"之艺，过去有大大小小的各种作坊，如木雕、石雕和砖雕的"三雕"，丝织锦缎、棉织格子布和缂丝、刺绣、挑花等，各种印染品，各种陶瓷器，各种金属制品，以及木版年画、扑灰年画、凤画、板书对联等。一般作坊是出卖完成的作品，也有的是来料加工或上门服务。在浙江，我遇到一位专画"灶头画"的老艺人，以画"西游记"题材为专长，他能画出二百多个不同的情节故事，并且都能说出内容、叫出名目，最大的特点是与小说《西游记》无一雷同。由此可见他的艺术思维之丰富，想象力之高超。

新中国成立后，随着工商业的对私改造，艺人合作、作坊合并，各地大都成立了"民间工艺厂"；现在又出现了一些"工艺美术大师工作室"。民间工艺的生产组织形式虽然在变化，但其内容与实质仍在延续。

以上三个层次是相互联系、密不可分的。前者质朴，出自直接的需要，在制作上没有任何框框，即使受到技艺的限制，也是放手直干，没有什么拘束。就像一个无忧无虑的人，很少为得失、利害所纠缠，在艺术上是很单纯的。后者在从事艺术活动的同时，加入了对经济的追求，因而艺术必然受到影响。有过学徒经历的人都知道，师傅带徒弟都有一些规范性的教条，其中也有"媚世"的经验。"出口要吉利，才得人欢喜"，这是民间年画艺人的创作经验。对于这类经验，关键在于灵活运用，运用得好会增加艺术的亲和力，运用不当则适得其反。

自从有了艺术和以艺术为职业的人，艺术便有了"自娱性"和"娱他性"的区别。有人的作品因主观臆造，不合时宜，受到了批评，他辩解说，"是给自己看的"。错了。既然是为自己，就应该放在家里，秘不示人，为什么要拿到大庭广众之下，参加展览呢？这是一个界限，只要公开自己的艺术，就必然会有受众；如果以此为目的，就应该考虑它的效果，哪有做事不顾后果的呢？

二 周边艺术

"周边艺术"这个词不见于使用，是我为了表述方便所造。主要指两方面的内容：一是不能持久的造型，二是人工培育的观赏性动植物。现分述如下：

造型艺术必须借助于物质材料作为载体，而人们在选择材料时，多是注意它的优质和持久性。但也有人奇思妙想，图一时之趣意，宁愿作品随着时间很快流逝。这是一种短暂的造型艺术，但又难以进入一般的艺术行列（实际上，

在以上所举的民间艺术中，也有这种情况，既经列入，也就随众了）。这种短暂的艺术，所见者有：

(1) 冰雕：在严寒的冬天，零下几十摄氏度的气温，水凝固了，结成了透明的固体，显得那么纯洁。有人不顾它会融化，做成水晶般的冰雕。我国冰雕活动始见于东北的哈尔滨，先将冰做成一米见方、半米厚的冰块，然后进行雕刻与组合，可制成巨大的建筑、人物或动物；无数件冰雕作品排在一起，人在观摩时仿佛进入一个神话般的水晶宫中。哈尔滨以冰雕为主的"冰雪节"已办了二十多次，形成大型的国际性活动，称为"激情大冬会，快乐冰雪游"。

(2) 冰灯：是流行于东北民间的一种游艺作品，多在正月十五灯节时制作。清西清《黑龙江外记》载："上元，城中张灯五夜。有镂五六冰为寿星者，中燃双炬，望之如水晶。"这种冰灯也称"琉璃灯"，它的制作，须先做出形象的模具，然后注水结冰，待到一定厚度取出冰壳，装上蜡烛即成。

(3) 沙雕：在新疆吐鲁番库木塔格沙漠风景区，有一个供旅游者观览的"沙雕艺术城"。其中一尊尊巨大的沙雕人像（确切地说应称"沙塑"），是用黄沙塑造而成的。在没有大风暴的情况下，沙雕完好，颇有气势，就怕暴风来临。据说在国外的海滩上也有这种"沙雕"，由旅游者参与制作。

(4) 沙画：将细细的黄沙铺满特制的画板，形成一个平整的沙盘。作画者凭着两只手，全靠手指在沙盘上作画，有时指甲也能起一些挑、剔的作用。熟练的作者多是画些山水小品，速度很快，要保存只能靠摄影，沙的"原作"是留不住的。

(5) 萝卜花：也称"萝卜雕"，一般用于筵席上的装饰陈设，多刻些常见的花鸟之类，与菜肴搭配，增加气氛，并展示厨师的手艺技巧。因萝卜绿皮红心，为水分较多的块根作物，脆而色艳，又便于切削雕刻，用得最多，故通称"萝卜花"。实际上，有的也用别的块根，并配些颜色鲜艳的水果。

(6) 西瓜灯：在西瓜上开一小口，将瓜瓤掏去，于绿皮上刻花，花纹呈淡黄色；内装蜡烛，点燃后莹澈玲珑。此为民间习俗，多在七月十五制作，祭奠先人。

(7) 五谷鸡：鸡食五谷，故以五谷做鸡。用竹泥为骨架，外表胶以五谷杂粮的颗粒，尾羽用成枝的谷穗和稻穗；白色的大米，金黄色的小米和玉米，红色的高粱，以及各种颜色的豆子，粘贴在"鸡"的表面，骤然看去，可以乱真。但粘贴的粮食容易脱落和变质，不易持久保存。

(8) 撒米画：我国民间佛道混杂，宣讲行善者升入天堂，作恶者坠入地狱。江苏无锡有道士练得一手奇异本领，将一张红纸铺在平板上，可用白米作画。他一边讲述天堂和地狱，一边手握大米，在红纸上画（撒）出不同的形象。如仙鹤飞入云端，升入天界。画面稍纵即逝，观看拍下的照片，那古拙的线条和斑驳的效果，颇有汉画像之感。

(9) 石粉字：相声大师侯宝林，不但说学逗唱样样高超，并且能用滑石粉在地上"撒"出书法来。横竖勾点，端正楷书。最有趣的是，不仅能撒正字，还能撒倒字。他说：倒字是给观众看的（因为他面对观众）。过去在广场演出，就地卖艺，既要吸引观众，又要维持秩序。观众围拢起来，铺场子时用此办法，非常管用。

以上诸种，按其性质均可以算作艺术，划入民间艺术的范围，但由于选择的载体（材料）与众不同，有的稍纵即逝，有的不能持久，违反了造型艺术的一般常规，故研究者都不提及，只有少数热心人（尤其是年轻人）偏爱于此。这是可以理解的。

至于对动植物的驯化和嫁接等，改变原来的性状，换句话说，就是将某些动植物改造其原来的生态，按照人的意愿（审美）使其生长。譬如树木，幼小时将其枝干编结成对称的几何形，用绳扎紧，经数年便固定下来，好像自然生成。硕大的苹果长成后，在受光的一面贴上剪纸，经太阳照晒，便会出现红地白花的纹样。葫芦在生长期，长到一定程度，被卡入陶制的模具中，最后长成了模具中的形象，有的像寿星，有的像动物等。当人的活动挤进大自然的每一项事物之中，都会留下一点痕迹，艺术也不例外。

在我国培育的植物中，有若干专门用于观赏的花卉。有的以花大艳丽为人喜爱，有的以其色香引人深思。如牡丹象征富贵，菊花寓意长寿，并非生而有之，而是人工长期培育的结果。唐代之前，并无"牡丹"之名，至唐代始以木芍药称牡丹，并加以精心栽培。至开元年间，已盛于长安。人们将牡丹誉为"国色天香"。李正封诗："国色朝酣酒，天香夜染衣。"白居易诗："此时逢国色，何处觅天香。"牡丹久经栽培，品种繁多，花大而艳，色香兼备，素称"花中之王"，民间视为"富贵花"。

古人认为，菊谓隐逸之花，能轻身益气，"服之者长生，食之者通神"。李时珍说，"菊之品，九百种"。除药用和可食者外，也有培育为观赏者。唐人公乘亿诗曰："陶令篱边菊，秋来色转佳。翠攒千斤叶，金剪一枝花。蕊逐蜂须

乱，英随蝶翅斜。带香飘绿绮，和酒上乌纱。散漫摇霜彩，娇妍漏日华。芳菲彭泽见，更称在谁家。"

动植物的分类学非常清晰，但在鱼类中没有金鱼。因为金鱼是由鲫鱼演化而来的观赏鱼。由于长期培育，不断进行人工选择，形成许多品种。业者将金鱼分为文种、龙种、蛋种三大类。有的眼大腰细，有的鳍大分叉，更有的以色取胜。金鱼游在水中，婀娜多姿。

它不是艺术作品，却是像艺术品一样为人所创造。由此可以联想，中国人的艺术思维是何等微妙，而活动的范围又是多么宽阔！

明代郎瑛《七修类稿》卷四十三说："金鱼不载于诸书，《鼠璞》以为惟六合塔寺池有之。故苏子美《六合塔》诗云：'沿桥待金鲫，竟日独迟留。'东坡亦曰：'我识南屏金鲫鱼，南渡后则众盛也。'据此，始于宋，生于杭，今南北二京内臣有畜者，又异于杭，其红真如血色，然味比之鲋、鲫也远不及。杭又有金鲤，亦佳。二鱼虽有种生，或曰食市中污渠小红虫，则鲋之黑者变为金色矣。《桯史》又曰：'中都有豢鱼者，能变鱼色为金色，问其故，不肯言。'然予甥家一沼，素无其种，偶尔一日，满沼皆金鲫。此又不知何故，恐前二说非也。"

由此可见，金鱼出现在两宋，但由鲫鱼变成金鱼，由食用转化为观赏，包括了鱼的演化程度和人的观念形成，是有一个过程的。诗人敏感，苏子美为了看"金鲫"，可在六合塔的桥边"竟日独迟留"；但一般人看不出其中的美趣，仍当菜肴品味，说是金鱼的味道比之鲋鲫"远不及"了。

古代的创造发明，多是凭着经验，有所谓"从偶然到必然"。往往是从某种偶然的现象中寻找产生的原因，或者仿照去做。如陶器钧釉的窑变和青瓷的冰纹，最初就是滴上的脏釉和釉的收缩率过大导致的，甚至被当作废品。但后来发现，滴釉的色素不同，可产生美丽的窑变效果；青釉的收缩率大于瓷胎，能出现匀称细密的干裂纹。国画的宣纸，加明矾为"熟宣"，墨色不洇，可以画工笔；不加矾的宣纸为"生宣"，墨色洇而产生韵味，适于画写意：这是在艺术实践中取得的经验。金鱼的"演化"也是如此，不同食物和药物混在一起可能是变化的重要原因。

统观"周边艺术"，即使在艺术中不入"正册"，一般在技巧上也难以上升，但从人的兴趣多样化和热心活动的积极性可以看出，大众之中孕育着艺术的种子，随时会寻找机会发芽开花。艺术的思维是非常活跃、非常多样的。这是"人的本质力量的显现"，是一种创造精神，应引起理论研究的重视。

三　非物质文化遗产

"非物质文化遗产"是个外来语，认识的关键在于"非物质"的内涵。我们通常以为，非物质者即是精神。因为物质和精神是哲学的一对最基本的范畴。物质是存在于人的意识之外的客观实在，而精神是指人的意识、思维活动和一般心理状态。所谓"非物质"，既不是指以上所说的"精神"，又是什么呢？

1998年，联合国教科文组织通过了《宣布人类口头和非物质遗产代表作条例》，由此对"人类口头和非物质遗产"做出了明确定义。也就是说，非物质遗产的"代表作"是由物质体现的，但制作"代表作"的技艺、方法，却是"非物质"的。譬如做一件手工艺品，具体地说塑造一个泥人：泥土和水当然是物质，做好的泥人也是物质的，但塑造泥人的技艺、技巧、方法、工艺却是非物质的。没有泥人的制作无须泥人的工艺，但有了制作泥人的工艺并非等于泥人。它的可贵在于，能够制作出泥人。由此可见，"保护非物质文化遗产"也就如我国的谚语，"留得青山在，不怕没柴烧"。当然，"非物质文化遗产"并非是柴，而是流散在民间的财富，创造了时代的文明。

2003年，联合国教科文组织又通过了《保护非物质文化遗产公约》，同时设立两个名录，即"人类非物质文化遗产代表作名录"和"急需保护的非物质文化遗产名录"；该公约生效后，前一个条例自动终止。

联合国教科文组织《保护非物质文化遗产公约》，共9章40条。其中第1条"公约宗旨"和第2条"定义"，节录于下：

第一条：公约宗旨

本公约的宗旨如下：

（一）保护非物质文化遗产；

（二）尊重有关社区、群体和个人的非物质文化遗产；

（三）在地方、国家和国际一级提高对非物质文化遗产及其相互鉴赏的重要性的意识；

（四）开展国际合作及提供国际援助。

第二条：定义

在本公约中：

（一）"非物质文化遗产"，指被各群体、团体，有时是个人，视为

其文化遗产组成部分的各种社会实践、观念表述、表现形式、知识和技能及其相关的工具、实物、手工艺品和文化场所。各个群体和团体随着其所处环境、与自然界的相互关系和历史条件的变化不断使这种代代相传的非物质文化遗产得到创新，同时使他们自己具有一种认同感和历史感，从而促进了文化多样性和人类的创造力。在本公约中，只考虑符合现有的国际人权文件，各群体、团体和个人之间相互尊重的需要和顺应可持续发展的非物质文化遗产。

（二）按上述第（一）项的定义，"非物质文化遗产"包括以下方面：

1. 口头传说和表述，包括作为非物质文化遗产媒介的语言；
2. 表演艺术；
3. 社会风俗、礼仪、节庆；
4. 有关自然界和宇宙的知识和实践；
5. 传统的手工艺技能。

（三）"保护"指采取措施，确保非物质文化遗产的生命力，包括这种遗产各个方面的确认、立档、研究、保存、保护、宣传、弘扬、承传（主要通过正规和非正规教育）和振兴。

（四）"缔约国"指受本公约约束且本公约在它们之间也通用的国家。

（五）（略）

我国于2004年批准该公约，成为《保护非物质文化遗产公约》的缔约国，并且已有多项进入"人类非物质文化遗产代表作名录"。

保护"非物质文化遗产"在我国的实施，是中华民族文化中的一件大事，也是一件幸事。它不仅是对传统文化的尊重与认同，有利于传统文化的创新与发展，也会使若干种传统文化得到保护，并且能够抢救一些濒于消亡的文化，使之恢复元气，顺利地延续下去。特别是有些民间艺术，星星点点地散落在各地，自生自灭，无人问津，热心者的呼吁也无济于事。现在一反故态，不但有了法律保障，并且由国家出面保护，变成了政府行为。这在当前我国的情况下，是非常必要、非常及时的。

我国历史悠久，民族众多，自古以来素有发达的农业和手工业，文化的积淀也非常丰厚，确为博大精深。但是，文化和艺术并非是万能的和一成不变的，作为意识形态，是与经济基础相适应的。不同的时代，必然要有不同的文

化与之相适应。随着国家的发展、社会的转型、科学技术的进步,工业化、现代化的速度越快,许多传统文化越来越不能适应。有的文化应变能力较低,甚至面临生存问题。有一个时期,在艺术界曾有"国画出现危机""话剧走向低谷""京剧成为夕阳艺术"等呼声。有的呼声可能看出了某种艺术的倾向,有的也不一定准确。张庚先生就说:京剧的历史不长,至今还没有完整的理论,处在无文字时期,应该说是初升的太阳,怎么就日落西山了呢?①

多种议论不是坏事,就怕世风不顺,走向异端。王朝闻先生说:对于艺术理论的研究,要特别注意防止保守主义和虚无主义②。在现实中,保守于传统者固然存在,但为数不多,成不了气候,须要防止的倒是虚无主义。旧时的"言必称希腊"扩展为"言必称西方";将"中国文化西来说"隐去了"西来",却变成了"西化",电影院前的小卖部里,连爆米花也是美国的优越了。"虚无"一片,无视传统,还有我们自己吗?

2003年,后来的全国政协副主席、当时的文化部部长孙家正同志说:"在我们古老祖先创造的遗存面前,包括精美的民族民间文化,我常怀一种敬畏之心。这是我们的母亲文化,是我们的根。越是在社会发展快的时期,人们越不应该失去记忆,更不应该忘记回家的路。保护现有的历史遗存,留下祖先的记忆,非常重要。只有清晰地知道我们从何处来,才能以更坚实的步伐和自信的心情向未来走去。"[5]

参考文献

[1] 丰子恺.《艺术漫谈》序[M]//丰子恺.丰子恺论艺术.上海:复旦大学出版社,1985.
[2] 毛泽东.在延安文艺座谈会上的讲话(1942年5月)[M]//毛泽东选集(第三卷).北京:人民出版社,1953.
[3] 鲁迅.致何白涛信[Z].1934-01-08.
[4] 鲁迅.致陈烟桥(雾城)信[Z].1934-04-19.
[5] 孙家正.在中国民族民间文化保护工程试点工作会议上的讲话[J].文艺研究,2004(1).

① 此与郭汉城先生谈话所知。郭先生也不认为京剧会走向消亡,只是在艺术多样化面前观众分流了。
② 1983年在贵阳开会,讨论民间美术,王朝闻先生特别强调要防止保守主义和虚无主义。

艺术原理述要（丙编）

一　艺术家及其作品

　　艺术家！——歌唱家、演奏家、舞蹈家、画家、雕塑家、书法家、摄影家、设计家都称"家"，只有诗人、演员、画师、手工艺人不称"家"。但电影演员叫"明星"，工艺美术有"大师"；现在大师之中又出现了"国大师""省大师""市大师"和"区大师"。有的画师在名片上还有一个注释——国家一级美术师，相当于教授。

　　一个"家"字，多种解释。由家庭、家乡到个人都称"家"；职业性的人群称"家"，如农家、商家、医家、各种行家；学派也称"家"，如道家、儒家、法家、墨家等。古人使用"家"字，并没有等级贵贱和高下之分，老年妇女可称"妇道人家"，年轻女子自称"小奴家"。

　　现在以为"家"者，多是以学识、技艺高超的"专家"看待，因为他的能力居于同业者之上，也带有尊称的意味。

　　在相同的学科或社会行业中，并非人人都可称"家"的，明显有高下之分。文学艺术界人士，在新中国建立初期，统称"文艺工作者"，如音乐工作者、美术工作者等；协会也是"音乐工作者协会""美术工作者协会"等。后来由"工作者"改成了"家"，协会也成了"家"的协会。但被称作"艺术家"并不容易，不是人人都能称"家"的。艺术的各个门类，都有整套规范，并定期地评定"职称"。在大学里一个专业的同班同学，毕业若干年之后，各人的历练、修养、才智和机遇等不同，有的相差很大，所以有人比喻说，艺术家如"鲤鱼跳龙门，过者为龙"。鱼龙变化，也不是轻而易举的。

从历史上看，艺术是属于全民的。虽然人人都可以创造艺术，但各人的素质不同，不会在一个水平上。在这种境况下，一部分人精心钻研，磨炼出高超的功夫，成为群众公认的精英，也就是后来的艺术家。古人说"十年磨一剑"，艺术家是深知这种甘苦的。

艺术家的工作是一种创造性的劳动，他不是靠着重复性的动作进行复制，而是如同科技发明创造，是制作前人未曾有过的东西。艺术家别出心裁的构想创意、熟练的技巧，对于材料性能的充分发挥，不但令人叫绝，并且难以达到，从而成为同业者的佼佼者。一般地说，艺术家的作品之水平是较高的，大众乐于欣赏他们的作品。于是艺术家在广大人民群众中脱颖而出，既区别于一般人，又在大众之中，形成了一种特殊的职业，叫作"艺术界"。

艺术家以其作品取悦于人民，为大众服务，逐渐形成了专业性的群体。他们在平时重视自身的修养。不论从事表演艺术还是造型艺术，或是语言艺术，都广泛地向各方面吸收营养，以丰富自己的创作。一方面是苦练基本功，所谓"久久为功，方能成功"；另一方面更勤于思考，启发灵感，捕捉那些想象出来的优美形象。当文人也参与艺术的创造时，"艺术界"的范围扩展得更大了。

文人是运用文字的，他们写诗著文作书法，竖起了艺术的一壁。《诗经》三百篇虽然有一半是民歌，但用文字记录下来，在形式上就已经起了变化。我国的汉字是单字、单音、单义，学一个字就掌握了若干概念；它不同于拼音文字，在中国文化中远远超越了一般文字的定义，具有丰富的内涵。用汉字记录语言、表述思想，可达到明确、精炼、简洁、细微的程度。因此，在古代形成了文字和口语的不同，口语是"白话"，文字是"文言"。不识字或识字不多的人就看不懂文言了。

古代的文人使用汉字，当然用文言写文章，而处于社会底层的表演艺术艺人和手工艺匠人等，他们的艺术并不借助于文字，而是有一套表现、交流、传授的方式。时间既久，文人和下层艺人之间，在艺术上便出现了"雅"与"俗"两种面貌。历来多有议论，甚至有"雅俗之争"和"雅俗共赏"的主张。

所谓雅者，表现为人的一种修养和素质。气度不凡曰雅量，意趣风采曰雅致。俗者相反。《荀子·儒效》说："不学问，无正义，以富利为隆，是俗人者也。"艺术的雅俗非同于雅士和俗人。"雅"也不是故意造作，装腔作势地卖弄风流；"俗"也并非庸俗和鄙俗。一个说"北风呼呼叫"，一个咏"朔气振振袭"，都是很自然的流露。

战国时楚国的国都郢以音乐闻名,传为"郢人善歌"。宋玉说:

> 客有歌于郢中者,其始曰《下里》《巴人》,国中属而和者数千人。其为《阳阿》《薤露》,国中属而和者数百人。其为《阳春》《白雪》,国中属而和者不过数十人。引商刻羽,杂以流徵,国中属而和者不过数人而已。是其曲弥高,其和弥寡。①

后世多以"阳春白雪"来泛指高雅优美的音乐或其他文艺作品;用"下里巴人"指通俗易懂的作品。但有的人以此分为高尚与低下,是不妥当的。

《红楼梦》第四十一回,描写刘姥姥在大观园中,醉酒后误入贾宝玉的卧室:

> 刘姥姥掀帘进去,抬头一看,只见四面墙壁,玲珑剔透,琴剑瓶炉,皆贴在墙上;锦笼纱罩,金彩珠光,连地下的砖皆是碧绿凿花,竟越发把眼花了。找门出去,那里有门?左一架书,右一架屏。刚从屏后得了一个门,只见一个老婆子也从外面迎着进来,刘姥姥诧异,心中恍惚:莫非是他亲家母?因问道:"你也来了!想是见我这几日没家去。亏你找我来!那位姑娘带进来的?"又见他戴着满头花,便笑道:"你好没见世面!见这里的花好,你就没死活戴了一头!"说着,那老婆子只是笑,也不答言。刘姥姥便伸手去羞他的脸,他也拿手来挡,两个对闹着。刘姥姥一下子摸着了,但觉那老婆子的脸冰凉挺硬的,倒把刘姥姥唬了一跳。猛想起:"常听见富贵人家有种穿衣镜,这别是我在镜子里头吗?"想毕,又伸手一抹,再细一看,可不是四面雕空的板壁,将这镜子嵌在中间的!不觉也笑了。

这大约是刘姥姥第一次在镜中照见全身,连自己也不认识了。且不说她的惊奇,单就她戴着"满头花",以为是别人没见过世面,还要"羞"她一下来说:人家的姑娘只戴一两朵花,就显得那么俊美;为什么我戴了满头的花,反而不好看呢?

雅俗问题实际上是文化的程度问题,因为艺术也是一种文化。作为艺术的受众,除了文化的层次不同,还有年龄、职业、环境等多方面的关系和影响。

① 《昭明文选》卷四十五"宋玉对楚王问"。《阳春》《白雪》等皆为古乐曲名,《阳阿》为舞曲,《薤露》为挽歌,薤(xiè)是一种植物,薤上的露水形容生命短促。《下里》《巴人》,古歌名。下里即乡里;巴为古国名,在今川东一带。

但是"雅"与"俗"并没有严格的界限,两者的极端固然是明显的,可是在交界线上就难以分别了。所以从艺术欣赏的角度,又有一种"雅俗共赏"的主张。

唐代白居易是个伟大的诗人。他认为诗歌有引起感情共鸣的艺术感染力,上自圣贤,下至百姓,"未有声入而不应,情交而不感者"。他说:"天地间有粹灵气焉,万类皆得之,而人居多;就人中,文人得之又居多。盖是气,凝为性,发为志,散为文。"(《故京兆元少尹文集序》)从而理顺了气、情、文之间的关系,艺术才得以创造。他提出:"文章合为时而著,歌诗合为事而作。"(《与元九书》)这里所指的"时"即时代,"事"即社会现实。诗歌应该起"补察时政,泄导人情"的社会作用。他还提倡"唱歌兼唱情""意激而言质"的诗风。他的诗文多怡情悦性、流连光景之作,语言通俗,相传老妪也能听懂,可谓"雅俗共赏"了。

艺术的雅与俗是相对而言的,同样,普及与提高也是如此。就理论而言,两者的关系,应是"在普及的基础上提高,在提高的指导下普及";但在具体实践中要复杂得多。一般地说,普及的东西多是通俗的,一个作者进入普及的领域并不难,但提高的机制却不容易把握。例如1958年的"大跃进",全国人民意气风发,先是出现了"人人会写诗"的口号,一时间民歌四起,继之又兴起了"壁画运动",从城市到农村,到处满墙是画。这是中国有史以来的艺术大普及。但是诗歌所咏的和壁画所描绘的都是围绕"大跃进"的主题,浮夸风刮过之后,也就渐渐地消散了。郭沫若曾对"大跃进"诗歌提出"俗到家时便是雅"的观点,但没有深入引发,也就进入了历史。

在音乐方面,"文革"之后,先是有一批"校园歌曲"流行,如《龙的传人》《兰花草》等,以后是《我的中国心》《常回家看看》等,都是很不错的;但后来出现的《老鼠爱大米》之类,格调不是提高,而是下降了。

本来,艺术家及其作品是通过作品与观众和读者见面,表演艺术依靠舞台以及有科技手段的电影、电视;造型艺术陈列于展览会、博物馆,或是印刷成出版物;各种不同的评论家起引导的作用,使艺术发挥积极的社会作用。钱钟书先生是位著名学者,有人请他上电视,他曾风趣地说:大家要看的是我的书,就像吃鸡蛋,为什么要看母鸡呢?

事情的复杂性在于,当母鸡满天飞的时候,鸡蛋也被放大,浮躁和虚假泛起,社会上可就热闹起来了。譬如说艺术上的学派与画派,本是一件很好、很

严肃的事，几个人或较多的人在一起切磋艺术，取长补短，不论在理论上还是在实践方面，都有利于提高。最怕拉帮结派出风头，披虎皮作大旗。几十年来，我始终弄不懂什么是"新文人画""新院体画"和"新学院派"。按照现实的说法，"起哄"和"炒作"都无助于艺术的发展。

关于艺术品的收藏，必然与经济有关。因为艺术家也要吃饭、穿衣、住房子，并非生活在真空里。中国古代的文人，走的是仕途，做官靠的是俸禄。问题是，那些没有中第、不能做官的人怎么生活呢？会画会写的人只有靠卖书画。

明代画家、诗人唐寅（1470—1523）是个典型的例子。唐寅，字伯虎，江苏吴县（今苏州）人。少有俊才，博雅多识。初学画于周臣，后与文徵明、祝允明、徐祯卿结交，人称"吴中四才子"，弘治十一年（1498）中应天府第一名解元；翌年北上会试，因牵涉科场舞弊案受累革黜。从此灰心仕途，远游名山大川，东观大海，致力于绘事。他擅画山水，又工人物、花鸟，笔墨秀润俏丽，物象清隽生动；诗文书画，无所不精。他的画名在中国美术史上，与沈周、文徵明、仇英合称"明四家"。

唐寅赋性疏朗，任逸不羁，颇嗜声色，流连诗酒。他在苏州西郊建造了一所"桃花庵"，自称"桃花仙"。有诗曰："桃花坞里桃花庵，桃花庵里桃花仙；桃花仙人种桃树，又折花枝当酒钱。……"他以卖画为生，"不买青山隐，却写青山卖"；那"折花"也就是卖画。他刻有一方"江南第一风流才子"的印章。就因为这个"风流才子"，才引出后世"唐伯虎点秋香"的传奇故事。

清代书画家、诗人郑燮（1693—1766），即郑板桥，江苏兴化人。应科举为康熙秀才、雍正举人、乾隆元年（1736）进士。他做过官，但官不大，只在山东的范县（今属河南）与潍县当过知县；因助农民胜讼及办理赈济，得罪了豪绅，遭到罢官。他在做官的前后，均居扬州卖画。

郑板桥画竹、画兰、画石，笔力俊峭，多者不乱，少者不疏，体貌清朗。自称"四时不谢之兰，百节长青之竹，万古不败之石，千秋不变之人"，借以寄托其坚韧倔强的品性。他的书法，以篆隶参合行楷，别开生面，自谓"六分半书"。他在中国画坛上被称为"扬州八怪"之一。

郑板桥卖画，立有定价，其"润格"为：

> 大幅六两，中幅四两，小幅二两，条幅对联一两，扇子斗方五钱。凡送礼物食物，总不如白银为妙；公之所送，未必弟之所好也。

送现银则心中喜乐，书画皆佳。礼物既属纠缠，赊欠尤为赖账。年老体倦，亦不能陪诸君子作无益语言也。

　　画竹多于买竹钱，纸高六尺价三千。

　　任渠话旧论交接，只当秋风过耳边。

　　　乾隆己卯，拙公和尚属书谢客，板桥郑燮（《板桥润格》）[1]

郑板桥性格坦率，慷慨孤傲。他虽卖画，却更重德行。他在《家书》中说："我辈读书人，入则孝，出则弟，守先待后，得志泽加于民，不得志修身见于世。……今则不然，一捧书本，便想中举、中进士、做官，如何攫取金钱、造大房屋、置多田产。起手便错走了路头，后来越做越坏，总没有个好结果。"[2]

由此看来，这种道德败坏也是古已有之的。一个艺术家，道德品格最重要。品德高的成就了自己；品德败坏，只图一时利益，长此以往，不但毁了自己，也会损伤别人。古今中外，概莫能外。不是因为艺术品本身，而是因为人对艺术品的态度。

1983年，在贵阳讨论民间美术的会议上，王朝闻先生也提到这个问题。他说："附带提到，有人问，商品性与商品化有没有区别。在我看来，即使在社会主义社会，艺术的商品性也是不可避免的。不论多么富于艺术个性的作品，它在一定条件之下也会成为一种商品。如果说'商品化'不是这样的情势，而是指不顾艺术个性而迎合市场的需要，赶时髦——也就是我们习惯说的'向钱看'，那么，这种趣味不健康的作品不仅不能创造懂得美的观众，而且也意味着对于自己健康的艺术个性的破坏。任何艺术都可能因为投合市场的行情而使艺术个性受到毁灭。但不能因此否认观众正当的审美需要，这种需要有可能反过来创造艺术的繁荣局面。满足自己的审美要求，同时也适应着人们审美要求的民间美术有群众性，它体现着'生产'与'消费'的辩证关系。"[3]

在市场经济、商品社会中，除了自娱、自用和应酬、馈赠者之外，艺术品进入社会，必然带有商品性。但它不像工业产品可以计算出成本和利润，艺术品的价格只能酌情而定。在经济领域中还有一种拍卖活动，艺术品是其主要对象。如书画作品和工艺品，由持有者委托拍卖行进行。拍卖也称"竞买"。有的东西只有一件，但想买的有数人，卖给谁好呢？其办法是：开拍后纷纷出价，一个比一个高，互不相让，最后以出价最高者拍板成交。

这是一种艺术收藏的形式，也是有钱者的"斗富"。从报端得知，齐白石的一幅画已经拍到4亿多元，黄胄的一幅画也得2亿多元；一把名人的紫砂茶

壶，已拍到两千万。当然，不论卖者还是买者，为数并不多，只是社会上的一点，绝不会像菜场一样人群济济。如果有人以此作为学艺术的奋斗目标，必然会误入歧途。宜兴的紫砂茶壶，材美工巧，确实耐人寻味，但它毕竟是一把茶壶，且带有传统文人的癖好，以此饮茶的人有多少呢？但在一个小小的丁蜀镇，做茶壶的就有四万多人。不知是发展还是泛滥！

中国古代绘画重视临摹，以此初学和体验古人技法、立意的特点，南朝齐谢赫之"六法论"中称为"传移模写"。原作只有一幅，在古代又没有摄影和照相彩印，如若用于观赏或陈设，也只有靠临摹复制。亲见有报纸以整版篇幅刊登卖油画的广告，通栏标题，显赫醒目："世界八大油画巨匠亿元经典大作'重现'画坛　谁将坐拥中国当代油画艺术未来的天价财富？"[①] 猛然看去，气势很大。八幅油画，全是世界名作，第一幅便是达·芬奇的《蒙娜丽莎》，还有凡·高的《向日葵》、米勒的《拾穗者》等。这是怎么一回事呢？仔细一看，原来都是临摹品。临摹名画，在美术界本是一件很平常的事，可以增强艺术家的修养，提高和丰富艺术表现的技巧；你到巴黎的卢浮宫去，可以看到，每天都有画家在某幅画前临摹。中国人收藏油画的不多，即使临摹品挂在厅堂中，也是很雅致的。但是看了广告的介绍，不说这是临摹品，而是中国"实力派"油画大师的"再创"和"演绎"！人们不禁要问：你再创的是什么？又是怎样演绎的，与原作不同在哪里？竟然不知道"再创"与"演绎"的含义，反而说："与原作对比，精气神均达到与原作无二的艺术高度。"既然"无二"，不正是标准的临摹吗？怎能称作"再创"？很明显，即使技巧娴熟，临摹功夫到家，也不能说就是你的"再创"，甚至与原作并列。这是艺术的基本常识。广告吹嘘的目的，是既要捞大名，又想得大利，不是为了艺术的提高。一颗小小的玉米粒爆成米花，又白又胖又松软，其实还是玉米粒。气球吹气升上天，飘飘然俯视一切；一旦漏了气，只是干瘪的一层皮。

我注意于此，不是为卖画作难，而是担心"再创者"这个词的泛滥。好在临摹的都是西方油画，范围和数量不大，假若历代国画的名作也如此"再创"起来，中国的美术史可就复杂了。我劝那个做广告的人，要知道艺术是最能揭露事物之真伪的，千万不要在艺术上动手脚！

以上所写，有些问题本不属于艺术原理的内容，因为谈"艺术家及其作

① 《世界八大油画巨匠亿元经典大作"重现"画坛　谁将坐拥中国当代油画艺术未来的天价财富？》，《参考消息》2013 年 12 月 17 日，第 9 版。

品"，既涉及人与社会的关系，又直接影响到艺术的质量。讨论艺术，任何时候、任何问题，都离不开人和人的行为。

二　文学另立门户

在现代概念中，"文学"和"艺术"均为重要的社会意识形态。文学使用文字表达，艺术通过表演或物质造型表达，都分别活跃在人们的生活中，两者经常被连称为"文艺"。因此社会上也有"文艺界"的组织，分别地或整体地将从事文学艺术的人联络起来，进行创造性的劳动。通过各种不同的创作、设计、表演、演奏，丰富和提高着人民大众的精神生活与物质生活。

在中国悠久的历史上，文学出现得很早。早在文字之前，远古的神话等即已用语言进行流传，以后的各种传说、史诗、故事、山歌、童谣等，一直延续到现代民间，统称为"口头文学"（或者叫"口承文学"）。自从有了文字，文学便借助文字得到很大的发展。如诗经、寓言、楚辞、汉赋、唐诗、宋词、明清小说等，一种接一种，接连不断，成为我国文化传统的一股巨大洪流。

由于汉字形成的特殊性——单字、单音、单义，虽然内涵丰富，表现力强，但是一个人要认识成千上万的方块字才能运转自如，以至古人识字者不多，很多社会下层的劳动者都不识字，能够著文者多是文人士大夫阶层。所以在先秦时期，凡是用文字表达的书面著作，包括哲学、历史和文学等均称文学。汉代以来，在各级政府中设有文字辞章的官，称作文学、文学史、文学掾、文学从事、博士等。

文学和艺术不但有共性，两者相互之间的关系也非常密切，有的甚至难以分开。现代文学分类，通常以诗歌、散文、小说为主，另外还有戏剧文学。"戏剧文学"也就是各种戏剧、戏曲以及曲艺等的脚本创作及其研究。俗话说"剧本"为一剧之本，可见作家在戏剧、戏曲中的重要作用。在音乐方面，歌曲的词、曲是难以分开的。佛教的经典很多，古代有所谓"变文"和"变相"之说。变文就是将佛经的内容改编成通俗的说唱或话本；变相就是以佛经为题材画成图画。明清盛行的小说绣像、全图，和现今的连环画、文学插图等，使文学与美术结合得更紧密。

中国的"文人画"是介于绘画与文学之间的艺术，或者说是两者的结合。泛指封建社会时期文人、士大夫所作的画，有别于宫廷画院之画师和民间之职业画

工的绘画。北宋苏东坡提出"士夫画",明代董其昌称之为"文人之画",所以文人画也称"士夫画",以唐代王维为始创者。他们反对院体派画家专尚形似的倾向,主张游情翰墨,追求神韵,"聊写胸中逸气";他们也看不起民间画工所画之缺乏意境。文人画在形式上将"诗书画印"熔为一炉,以诗文和书法题画,以篆刻印章压角,四者互补,又相得益彰,成为富有特色的一种中国艺术形式。

文学的"诗"与艺术的"画",在中国人的审美意识中,常被联系在一起,所谓"如诗似画"。古人有"诗中有画,画中有诗"之说。特别是传统的山水画和田园诗,苏东坡观唐代王维(字摩诘)所画《蓝田烟雨图》后的题跋曰:"味摩诘之诗,诗中有画;观摩诘之画,画中有诗。"诗中有画,是说王维诗意境优美,读其诗如置身于图画之中;画中有诗,是指画的构思、章法、形象、色彩的诗化,画里表现出诗趣。说明了中国的诗画艺术,重在意境和表现的共同特点。

读一读唐代诗人杜甫的《观公孙大娘弟子舞剑器行并序》很有必要,它会使我们理解中国艺术的许多特点:

> 大历二年(767)十月十九日,夔府别驾元持宅,见临颍李十二娘舞剑器,壮其蔚跂,问其所师,曰:余公孙大娘弟子也。开元三载(715),余尚童稚,记于郾城观公孙氏舞剑器浑脱,浏漓顿挫,独出冠时,自高头宜春梨园二伎坊内人。洎外供奉,晓是舞者。圣文神武皇帝初,公孙一人而已。玉貌锦衣,况余白首,今兹弟子,亦匪盛颜。既辨其由来,知波澜莫二,抚事慷慨,聊为《剑器行》。往者吴人张旭,善草书书帖。数常于邺县,见公孙大娘舞西河剑器;自此草书长进,豪荡感激,即公孙可知矣。
>
> 昔有佳人公孙氏,一舞剑器动四方;
> 观者如山色沮丧,天地为之久低昂。
> 㸌如羿射九日落,矫如群帝骖龙翔;
> 来如雷霆收震怒,罢如江海凝清光。
> 绛唇珠袖两寂寞,况有弟子传芬芳;
> 临颍美人在白帝,妙舞此曲神扬扬。
> 与余问答既有以,感时抚事增惋伤;
> 先帝侍女八千人,公孙剑器初第一。
> 五十年间似反掌,风尘倾动昏王室;

梨园子弟散如烟，女乐余姿映寒日。
金粟堆南木已拱，瞿唐石城草萧瑟；
玳筵急管曲复终，乐极哀来月东出。
老夫不知其所往，足茧荒山转愁疾。

以上所录，用的是《钱注杜诗》本[4]。该书注引唐代郑处诲《明皇杂录》说："天宝中，上命宫女数百人为梨园弟子，皆居宜春北苑。上素晓音律。时有马仙期、李龟年、贺怀智，皆洞晓音度。安禄山从范阳入觐，亦献白玉箫管数百事，皆陈于梨园。自是音响，遂不类人间。诸公主洎虢国以下，竟为贵妃弟子，每授曲之终，皆广有进奉。时有公孙大娘者，善舞剑，能为邻里曲及裴将军满堂势、西河剑器、浑脱遗，妍妙皆冠绝于时也。又曰：开元中，有公孙大娘，善舞剑器，僧怀素见之，草书遂长，盖壮其顿挫势也。《历代名画记》：开元中，裴旻善舞剑，吴道玄（即吴道子）观旻舞毕，挥毫益进。时又有公孙大娘，亦善舞西河剑器、浑脱，张旭见之，因为之草书。杜甫歌行述其事。是知书画之艺，皆须意气而成，亦非懦夫所能作也。"

"剑舞"是我国一种传统的表演艺术，"西河剑器""浑脱"等均是当时的舞曲名，据说节奏爽朗，快慢有度，矫健有力。由诗人的一首诗，跨度五十年，不但涉及两个舞者和另外一个舞者，并且引出了一个皇帝和他的梨园，还有三个书画家。从公孙大娘及其弟子舞剑的气势，诗人感叹天地为之低昂，画家联系到造型的豪迈，书法家使笔画的顿挫铿锵有力。这就是中国艺术相互启发、借鉴、影响的实证。它是通过人的思维加以变通，而非表面的相似，就像美术之于舞蹈的节奏、音乐之于美术的装饰一样。

在历史上，有不少诗人也是画家，其自身就将二者统一在一起了，如王维（王摩诘）、苏轼（苏东坡）、唐寅（唐伯虎）、郑燮（郑板桥）等。"文人画"的兴起也可能是一个原因。郑板桥画竹子，抒发胸怀，有些思想的表达是与题画诗有关的。如：

"衙斋卧听萧萧竹，疑是民间疾苦声；些小吾曹州县吏，一枝一叶总关情。"——这是郑板桥为官时所作《潍县署中画竹呈年伯包大中丞括》。

"乌纱掷去不为官，囊橐萧萧两袖寒，写取一枝清瘦竹，秋风江上作渔竿。"——辞官之后，另是一种心境。这是《予告归里，画竹别潍县绅士民》。

"二十年前载酒瓶，春风倚醉竹西亭；而今再种扬州竹，依旧淮南一片青。"——此为《初返扬州画竹第一幅》。郑板桥为官十二年，谢官后又回到了

扬州，仍以卖画为生。

艺术种类很多，作品样式纷繁。唯独文学靠文字表达，并以书面形式出现，与历史、哲学等相参错；在艺术中，对其他艺术的助力也很大，被称为"语言艺术"。文学自立门户，是在历史上逐渐形成的。在人们的习惯中，虽然将"文艺"并列，但并没有改变文学的性质。尤其在研究艺术和评论艺术时，谈其谱系，述其品性，仍然会提到文学。

关于诗画，有一件往事，一直忘却不了。1996年9月，在黄山开美学会议，纪念朱光潜、宗白华两位先生一百周年诞辰。有一位德国波恩大学的教授，会讲汉语，与我讨论诗画关系。他说："诗是文学，画是艺术；两者根本不同，毫无关系，怎么会'诗中有画、画中有诗'呢？"他讲话很肯定，说我们概念不清，不懂逻辑。我举了"山水画"的例子，他说"风景画"没有那么复杂，是画家写生，让你感受自然美。我说：中国的山水画不纯是画风景，也不单是表现自然之美，它是画家借此抒发胸怀。你爬泰山，要体会"登泰山而小天下"，因为泰山是历代皇帝祭天的地方；你到黄山，见云海茫茫，不是想当皇帝，而是想出家、升天了。如果你会写诗，很可能诗兴大发，或是描绘某个角度。他说："这不普遍，如果是画家而不是诗人呢？"我说：中国人对于"诗意"的理解不一定会做诗。读过唐诗宋词的人，都会体会到诗的意境。他说："你举的例子都是转了弯子的；我讲的理论没有那么复杂。"我笑着说：如果头脑里想的很多，都要表现出来，怎么办呢？

两人争执不下，他高兴地说："我很喜欢这样的辩论，不是吵架，是友好地探讨学问，我会永远记住。"他这样一讲，我忽然想起了一首明代民歌。同他说：中国人谈话、作文、诗，不喜欢直说，经常用典故，作隐喻，写诗叫"比""兴"。我给你讲一个"转弯子"的故事，是明代民歌《泥人》：

> 泥人儿，好一似咱两个，
> 捻一个你，塑一个我，看两下里如何？
> 将他来揉和了重新做。
> 重捻一个你，重塑一个我。
> 我身上有你也，你身上有了我。①

① 载［明］冯梦龙《挂枝儿》。相传《泥人》为元代书法家赵孟頫管夫人所作，明清时广为流传；陕甘民歌"信天游"为《送哥哥》，词句大同小异。

他听后想了一下，摇了摇头，笑了。用手比画着说："两个人都有！"我说："你中有我，我中有你"，在这里比喻的是爱情；"诗中有画，画中有诗"是两者的结合。他会意地说："不可思议，你们中国人太复杂了。"我说："不是中国人复杂，是因为文化的积淀，这样做才有意味。"

宗白华先生说："中国有个传统说法，叫'诗中有画，画中有诗'。外国有人批评说，中国人把画归入诗，变成文学作品了。其实我觉得，把诗、书、画结合起来，没有什么不好。艺术应该自由一些。艺术家应该自由创造，走自己的路。规定得太死了，对艺术没有什么好处。在艺术方面，现在国外有各种动向。中国的路怎么走法？路是走出来的，不是想出来的。"[5]

三　美学不是艺术学

美学和艺术学是非常紧密的两个学科，从研究的对象到表述的问题，有若干是共同的。不论中国还是西方，两者的建立与发展并不平衡，均是美学在先，艺术学在后；在艺术学建立之前，美学实际上代替了艺术学的研究，虽然不够全面，于广度和深度上都没有达到艺术学的要求，思考的问题也不一样，但是慰情聊胜无。时间既久，习惯成自然，一旦艺术学建立，反而觉得生疏。中国的美学深受西方影响，基本上是按照西方美学的模式研究，以为是"正统"。现在要谈艺术学，不是要把美学丢开，使两者对立起来，而是要解脱研究艺术的局限，使它开拓、健全地发展，同时也会减轻美学在哲学范畴中审美研究的负担。曾有人问：为什么说"美学不是艺术学"呢？回答也很简单，作为哲学的美学，可以使艺术得到指导、启发与借鉴，但它本来就不是艺术学。

譬如说，橘子是一种水果，我们研究的是橘子，包括橘子的性状、培植方法和品味、营养价值等，其中含有丰富的维生素C。如果有人含着维生素C的药片，说是在吃橘子，岂不是笑话！

美学是哲学的一个分支，而哲学是关于世界观的学说。它所研究的是整个世界（包括自然界、人类社会、人的思维）的基本看法及其体系。因此，哲学除了作整体的、宏观的研究之外，也分成若干分支进行研究，如经济哲学、文化哲学等。美学也是如此。它以艺术和自然等为对象，以审美为目的，所以又称作"艺术哲学"。

艺术之美是具体的，是整个作品所体现出的一种风貌，并非艺术的全部，

也不是艺术的终极目的。不谈艺术的整体作用，仅仅关注其"审美"，是作为哲学的命题，只能是抽象的概念。作为思辨性的理论，即使从客体转向主体，依然是白马非马。

西方哲学家所建立的美学，是以研究人为目的的，因为人的行为有美丑之分。为了研究审美，选择了以艺术为主要对象，并非为了艺术自身的发展，故不是艺术学。关于"美学"，《哲学大辞典·美学卷》的解释是："从人对现实的审美关系出发，以艺术作为主要对象，研究美、丑、崇高等审美范畴和人的审美意识、美感经验，以及美的创造、发展及其规律的科学。'美学'一词最早由德国鲍姆嘉通于 1735 年在《关于诗的哲学沉思录》中提出。1750 年他正式出版《美学》（Asthetik，源于希腊文 Aisthetikos，中文音译为'埃斯特惕克'，意译为'美学'或'感觉学'）。书中主张建立'美学'学科，认为'美学对象就是感性认识的完善'，是'研究低级认识方式的科学'，并将它同哲学中研究'知'的逻辑学、研究'意'的伦理学加以并列。美学由此开始成为一门独立的学科。"[6]

人类的审美思想出现很早，早在原始时代就在陶器、石器等工艺品上表现出来。欧洲"文艺复兴"的哲学家、艺术家等思想活跃，为美学学科的建立作了理论的准备。从 18 世纪后期到 19 世纪，随着"美学"学科在欧洲的建立，有不少哲学家研究审美问题，如康德、黑格尔等，使美学逐渐充实和提高，形成体系。成就越大，研究的问题也就越多，以至有些问题超越了审美的范围，于是，在"美学"学科建立 170 年之后，导致了"艺术学"的产生。

德苏瓦尔（又译为"德索"，1867—1947），德国心理学家、美学家。于 1906 年出版了《美学与一般艺术学》，最早打破美学是美的哲学、艺术只作为美的表现加以研究的传统，主张将美学与艺术学区分开来，使艺术学成为更有科学性与实用性的独立科学。认为美学与一般艺术学的区别在于：美学研究审美趣味、审美经验、审美直觉，是纯粹的科学、规范的理论；艺术学研究艺术作品的起源、本质、形式、创作及分类，是应用的科学、普通的技术①。

宗白华先生早年留学德国，攻读美学和历史；1925 年回国后任教于南京的东南大学（后改名为中央大学），1926 至 1928 年，他在东南大学、中央大学哲学系开设了"美学"和"艺术学"的课程。在《宗白华全集》中，收有《艺

① 《哲学大辞典·美学卷》"德苏瓦尔""美学与一般艺术学"条。

学》和《艺术学（讲演）》[7]两份文稿。这是我国讲授"艺术学"最早的记录。通观全文，除解释"什么是艺术学""艺术学命名之由来"和"艺术学与美学之区别"之外，都是谈艺术的范围、起源、形式与内涵、分类、功用等，并无严格系统。宗先生在《什么是艺术学》中也提到德苏瓦尔，称他是"艺术学独立运动的代表者"。他说："美学为求普遍美的原则，若用人生之美及自然之美来解释艺术，决不能得其精微；再者，近年来，治美学之方法施之艺术，亦不适合。"他在《艺术学命名之由来》中说："艺术学之名甚新，前数十年仅有音乐原理、诗歌原理等名称，皆系特殊的艺术学名称，非普遍的艺术学。此名产生于近代美学之发展，盖美学久盛行于西洋各国，至近二三十年中，发现美学之范围，不足以包括一切艺术，故艺术学之名脱离美学而独立。"

所谓"一般艺术学"，其"一般"是相对于"特殊"而言的，是德国学者的习惯用语，详见于马采先生的《从美学到一般艺术学——艺术学散论之一》。按照他的看法，为艺术学列出了一个表，如下：

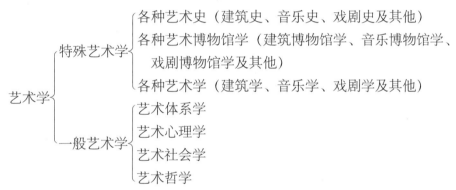

看了这个表，与我们今天的理解明显有较大差距，但毕竟是艺术学，已进入艺术的范畴，并且是中国人研究的艺术学。20世纪40年代初，马采先生写了六篇题为"艺术学散论"的文章，均收入于《艺术学与艺术史文集》[8]中。他在此文集的编后记说："对艺术学的成立、艺术的本质、艺术活动、艺术美的类型、艺术的起源等艺术学主要问题，做了比较扼要概括的叙述。在这一系列文章中，可以看出著者很早以前就已明确提出美和艺术是两个不同的概念，极力主张以艺术为研究对象的艺术学，必须摆脱以美为研究对象的美学，成为一门独立的学科。"

由此可见，一个新学科的建立并非易事。自从人类有了理性思考和相互交往，虽说是正确的理论能促进事物的发展，但是在发展的过程中，又必然存在

着认识程度的差异和实际的利害，所以纠缠不断。整个20世纪，先是西方人建立起"一般艺术学"，一百年过去了，作为一个学科，并未得到普遍发展。可能是美学的积淀太多、太厚了，在大学里依然是"美学"和"美术史"覆盖着艺术学，真正意义上的艺术学不多。中国的艺术学发展在后，按理说没有这个包袱，但是对于艺术学，提倡者与反对者也多是在美学界，从事艺术的人各立门户，反应并不强烈。这是为什么呢？说俗了，还没有尝到它的甜头。

四　我们怎么办？

中国艺术学的建立虽说是文化建设上的大事，但必须着眼于实际作用的发挥，有助于艺术的提高和理论的进步。如果仅是一个外壳，并没有什么用途。在艺术界，多数人从事创作、设计、表演和演奏，应以艺术学作为"通识"，增强知识，提高修养，联系自己的专业，开阔眼界，认识"山外有山，天外有天"，锻炼"悟"性，善于借鉴，学会在大艺术、大文化的海洋中游泳。从事艺术理论研究的一部分人，或作部门研究，或作综合研究，必须面对全局，集思广益，考察中外古今，在"今"中也包括现代的艺术实践。

在我看来，中国艺术学的建设，作为理论研究，须把握以下几个要点，或说是原则：

1. 艺术学科理论的艺术学

所谓"中国艺术学"，不是专门研究中国的艺术学，而是指中国人对艺术的整体经验及其观点。不但是中国的，也包括他所了解的外国的（为中国人所熟悉的）艺术。在这一点上，中国人要比西方人（主要是欧洲人）更有发言权。因为近一个多世纪，中国人向西方学习并"移植"了不少的艺术，如话剧、油画、声乐、交响乐、芭蕾舞等，并且产生了自己的创造，积累起自己的经验。西方人在这一方面做得很少，甚至还有人迷恋于早已破灭了的"中国文化西来说"。因此，在他们的"艺术学"和"美学"著作中，几乎没有提到中国的艺术。实际上，诸如中国的戏曲、音乐、国画、工艺美术、曲艺和杂技等，在人类文化中，不仅富有特色，成就也是很高的。但我们司空见惯，习以为常。现在有了"国际标准"，联合国教科文组织颁布了《保护非物质文化遗产公约》和《人类非物质文化遗产代表作名录》，中国艺术首先进入这个目录的，是"昆曲"和"古琴"。这说明，西方人对于艺术学和美学的观点，是从

他们的艺术实践中归纳概括出来的，并非是全面的和公认的。

当然，研究理论，存在着认识事物的个性与共性，真理也是相对的。有些优秀的、著名的理论，包括艺术理论和美学理论，虽然起始于某一点，却是通到了普遍规律，这是很可贵的，应该受到尊重。尊重科学的见解与盲目崇拜是两回事，必须区别开来，不能混为一谈。所以说，我们所要建立的艺术学，是从整个学科的特点出发，从它的历史发展、演变和现状，探讨其性质和规律。

2. 从实践中提炼的艺术学

在人类社会中，理论与实践是认识论的一对重要范畴。各种不同的艺术活动，包括创作、设计、表演、演奏，均属于社会实践。艺术理论是指概念、原理的体系，是对于艺术系统化了的理性认识。任何正确的、科学的理论都是在实践的基础上产生的，艺术也不例外。从历史的发展看，没有实践就没有理论。但是实践并不等于理论，就像铁矿石不等于钢铁一样。理论是理性思维的结果。

实践不会自然上升为理论，它是从实践中"提炼"出来的。实践的熟练和积累形成经验。经验的可贵，可使艺术提高与启迪后者，但经验不是"经验主义"，完全靠经验是难以发展的，它会限制创造，故步自封，起阻碍作用。

正确的经验是理论研究最可贵的优质原料。通过收集、分析、综合、判断、概括，上升为理论。譬如艺术家的访谈、画家的"画语录"、艺术家的笔记、民间艺人的"口诀"和观众、听众的议论等，都是研究艺术理论的第一手材料。所谓"理论脱离实际"和"伪理论"，就是不结合实践的理论，或是臆造的理论。理论必须"论理"，不讲理的所谓"理论"总是别有用心，"强词夺理"是如此，"欲加之罪，何患无辞"也是如此。实践既能产生理论，当然它也是检验理论正确与否的唯一标准。我们在现实生活中常见一些争论，提出"让历史检验"，就是由实践去检验。因为人的认识也是有过程的，随着时间的推移，认识也会变化。由此说明，艺术批评也是个重要的学问。

美学的理论，因为属于哲学的范畴，有很多是带有思辨性的，即按照严格的逻辑推断理性的发展，因此，它对于艺术的审美，是由上而下的俯视，带着美学的某些结论探讨艺术之美。而艺术作品的美，是从其整体的结构中，在与人们的鉴赏过程中发挥出来的。所以说，艺术的理论和艺术学，不是由上而下的对艺术的观照，而是由下而上，从艺术的实践和创造过程中提炼出来的。

3. 整体研究与局部研究

任何一个艺术家，即使是最伟大的艺术家，不论从事什么艺术，成就再高，影响再大，一个人的实践和经验，不可能成为完整的艺术理论，而只能是理论研究的素材，即所谓"理性的火花"。有一种世俗的看法，以为艺术作品的水平高，其理论一定也高。实际上系指修养，两者不一定是平衡的。所谓"学贯中西""艺通古今"，只能是相对而言，当然也有程度的差别。

艺术的理论方面很多，细分起来错综复杂，从部门性的分支到贯穿性的分支，从艺术的创作方法到技巧，从历史的发展到演变，从鉴赏到审美等，一个理论家也只能有所偏重，不可能包罗万象，无所不通，无所不晓。所谓"样样通，样样松"；但"没有重点，就没有一般"，这是民间智慧的概括。按照一般的经验，理论的获得与提高，是先通识、后专门，或者分阶段依次进行；千万不要坠到井里"坐井观天"！"坐井观天，非天小也，是所见小也。"诗人陆游有首小诗说：

> 古人学问无遗力，少壮功夫老始成。
> 纸上得来终觉浅，绝知此事要躬行。

书要多读，但不能一律对待。经典要精读，一般参考者可"不求甚解"。总的说书本知识比较浮泛，有的艺术若不亲自体会，是难得个中三昧的。

在老一辈的理论家中，大都主张尝试一下艺术实践。朱光潜先生曾劝攻读美学的青年选一门艺术，不求甚精，但要知其方法。在美术方面，有不少画家也精通画史或画论，在两方面都会有所收益。刘勰《文心雕龙·知音》说："操千曲而后晓声，观千剑而后识器。"多练多看，自然会熟，是很有道理的。

对于艺术学的理论研究，分工不是分家。艺术部门的或某个专题的研究，必须带着整体的观念审视一切，既要为之定位，又不致偏于轻重；综合性的研究正是在此基础上进行排比，从内容到形式，判断其性质、归属、主次、先后等，理出一个完整的系统。就像营造一座大厦，几乎所有的零部件如砖瓦、钢材、梁柱、门窗以及内部的水暖、盥洗、照明、炊灶等设备，并不是在建筑现场制作，但须按照总设计的意图，相互协调；待到建筑组装时，也就顺理成章了。

4. 艺术的个性、共性与共同规律

个性与共性是研究理论的一对范畴。每个人都有个性，也就是各自的特点

（生理特点和心理特点等）。艺术作品为人所创造，也必然带有艺术的个性。艺术的个性通常称作"风格"，没有风格的作品是不存在的。18世纪法国作家布丰，曾提出"风格即人"的论点，将艺术的特点与人的个性联系起来，成为一句名言。

艺术作品强调风格，风格越独特、越鲜明，越能夺人耳目。但是，不论人还是他的作品都有各自的规范。就像一个人喜欢乱蹦乱跳，那不是舞蹈，即使他的手舞足蹈合乎律动之美，也不能在马路的快车道上任意跳动。提倡艺术的多样化与创新，不是反常和越轨。这种不寻常的现象确实存在。前些年有人牵着一头牛走进了南京的莫愁湖公园，在围观的群众面前将牛杀了，他赤膊钻进了牛的肚子里，说是要体验"在母胎中的感受"。这叫作"行为艺术"。这一下轰动了南京城，不是赞美他的创举，而是指责他杀牛的残忍和行为的愚蠢。有记者问我："什么是'行为艺术'？"我说：我不愿对"行为艺术"下定语，单就这个钻牛肚子的人来说，这是一种极不文明的行为，也绝不是艺术。

那么，这是不是这个杀牛钻肚者的个性呢？这是一种心理反常的变态行为，不知是偶然的还是经常的。不管是偶然的还是经常的，都是他的行为，当然与个性有关。说明人的个性不同，无奇不有，表现在艺术上也是各式各样。

什么是共性呢？俗说物以类聚，人以群分。共性是不同事物所共有的普遍性质，它决定这类事物发展的基本趋势，包括人类在内，表现出共同的特点。相对而言，个性与共性也有不同层次的区别，艺术的风格也是如此。在相互比较之下，就个人的特点而言是"个人风格"，在地区之间有"地区风格"，在艺术流派之间有"群体风格"，在国际上有"民族风格"。在这些不同的名称之间，有的也是相互关联和贯通的。如果把中国人的艺术作品拿到国际上去，就应该显示出中国风格和中国气派，才能独立于世界艺术之林。如果是模仿别国的艺术，看不出中国的特点，中国在很多人的心目中就没有了。

研究艺术既要研究艺术作品的个性，使每件艺术品都有鲜明的特色和高尚的风采，也要研究它的共性。"共性寓于个性之中"是哲学的一句常用语。个性不但表现了共性，并且丰富了共性。艺术学家只有把握住艺术的共性，才能建立起完整系统的艺术学。只有立足于中国实践的艺术学，从中国人的艺术中提炼出来的艺术学，才有助于中国艺术的发展。将中国艺术学拿到国际上去，同西方人的艺术学和其他所有的艺术学聚在一起，以其个性显示中华民族的精华和风采，以其共性与其他的艺术学相比较，求同存异，这才是真正意义的共

同的艺术学。

中华民族的伟大复兴需要全民族的努力,其中包括民族文化的复兴与发展。艺术是文化的重要组成部分,不仅要竭尽全力为民族复兴歌与呼,并且也要加强自身的理论建设。我们应该树立和发扬民族自尊心和民族自信心,不卑不亢,刻苦努力;既要防止保守主义,又要克服虚无主义。建立具有中国特色的艺术学,发扬中国艺术的民族风格与民族气派!

参考文献

[1] 郑燮. 板桥润格 [M] //郑燮. 郑板桥集. 北京:中华书局,1962.

[2] 郑燮. 家书 [M] //郑燮. 郑板桥集. 北京:中华书局,1962.

[3] 王朝闻. 总要选最"趣"的画:民间美术研究漫谈 [M] //中国艺术研究院美术研究所. 中国民间美术研究. 贵阳:贵州美术出版社,1987.

[4] [清] 钱谦益. 钱注杜诗 [M]. 上海:上海古籍出版社,1979.

[5] 宗白华. 关于美学研究的几点意见 [M] //宗白华. 艺境. 北京:北京大学出版社,1987.

[6] 蒋孔阳. 哲学大辞典·美学卷 [M]. 上海:上海辞书出版社,1991.

[7] 宗白华全集(第一卷)[M]. 合肥:安徽教育出版社,1994.

[8] 马采. 艺术学与艺术史文集 [M]. 广州:中山大学出版社,1997.

"文学艺术"联称的三种解读

对于文学或艺术，虽然多数人不能从定义上做出解释，但谁都知道文学有小说、诗歌、散文等，艺术有音乐、美术、舞蹈、戏剧、电影、电视、曲艺等。通常将此二者联称，叫作文学艺术，或简称"文艺"。本是两个名词，各有所指，之间又没有连接词，两者是什么关系呢？从现实的情况看，大家的理解并不一致，具体使用时的态度也不一样。至少有三种情况：

(1) 文学（和）艺术——将两者并列；
(2) 文学（是）艺术——认为文学是艺术的一种；
(3) 文学（的）艺术——认为文学包括艺术，艺术是文学的一种。

三种情况，各有实例。

第一种，文学（和）艺术：以当前的文艺组织为例，有中国文学艺术界联合会，简称"中国文联"，团结和领导各专业团体，如作家协会、音乐家协会、美术家协会、戏剧家协会等。在这里，文学和艺术是并列的。

第二种，文学（是）艺术。"艺术"是个抽象的大概念，是一切具体艺术的综合。为了说明具体的某一艺术，将具体的某一艺术当作前置词，组成一个词组，加以限定。如电影艺术、戏剧艺术、音乐艺术、绘画艺术、雕塑艺术、舞蹈艺术、说唱艺术、建筑艺术、设计艺术等。文学艺术也是如此，它是语言艺术。文学为语言艺术，是美学家和文学理论家所公认的。语言艺术之文学，又和视觉艺术之美术、听觉艺术之音乐、人体动作艺术之舞蹈，以及综合艺术之戏剧、戏曲、电影、电视等相并列。综合艺术之中也包括了文学（剧本）。

第三种，文学（的）艺术。唯一例证是当前国务院学位委员会制定的学科专业目录，攻读艺术学的研究生授予"文学硕士""文学博士"。学位目录分为三级，为学科类别、一级学科与二级学科（专业）。文学为类别，艺术学为一

级学科，音乐学、美术学、戏剧戏曲学、电影学、舞蹈学等为二级学科。

以上三种情况，第一种用得最多，几乎成为全社会的普遍概念。第二种仅限于理论家。如美学家和文学理论家在讨论文学作品时，承认它是一种语言艺术，但遇到分类时，又避而不谈了。第三种出现在学位委员会的学科目录中，将"艺术"归在"文学"的名下。

现在要问，为什么会出现这种情况呢？考其原因，既有历史之源、人事之因，也可能有少数人的主观认定。

关于"文学""艺术""文艺""艺文"这几个词的概念和使用，在中国历史上是不同的，有的内容与现代相联系，有的相去甚远。为了弄清其间的关系，也为了方便起见，我将手头常用的三本辞书，摘其有关的解释，排列起来，以明其义。这三本辞书是：

(1)《古代汉语词典》（大字本），商务印书馆出版，2005年。

(2)《辞源》（修订本），商务印书馆出版，1984年。

(3)《辞海》（1979年版），上海辞书出版社出版，1980年。

关于"文学"。

《古代汉语词典》（简称《古语》）的解释有四：(1) 古代贵族教育中的一门学科。(2) 古代文献经典。(3) 指精通文献经典的人。(4) 官制名。

《辞源》的解释有三：(1) 指文章博学，为孔门四科之一。(2) 指文献经典。(3) 官名，略如后世的教官。

《辞海》的解释有五：(1) 社会意识形态之一。中国先秦时期曾将哲学、历史、文学等书面著作统称为文学。现代专指用语言塑造形象以反映社会生活，表达作者思想感情的艺术。故又称"语言艺术"。(2) 古时教贵族子弟的学科。(3) 指辞章修养。(4) 官名。(5) 期刊名（《文学月刊》）。

关于"艺术"。

《古语》的解释有一：指各种技术技能。李公佐《南柯太守传》："臣将门馀子，素无艺术。"

《辞源》的解释有一：泛指各种技术技能。《后汉书·伏湛传》附伏无忌"永和元年，诏无忌与议郎黄景校定中书《五经》、诸子百家、艺术。"注："艺谓书、数、射、御，术谓医、方、卜、筮。"《晋书·艺术传·序》："详观众术，抑惟小道，弃之如或可惜，存之又恐不经。……今录其推步尤精，伎能可

纪者，以为《艺术传》。"

《辞海》的解释有二：（1）通过塑造形象具体地反映社会生活、表现作者思想感情的一种社会意识形态。艺术起源于人类的社会劳动实践，是一定社会生活在人们头脑中的反映的产物……由于表现的手段和方式不同，艺术通常分为：表演艺术（音乐、舞蹈），造型艺术（绘画、雕塑），语言艺术（文学）和综合艺术（戏剧、电影）。另有一种分法为：时间艺术（音乐）、空间艺术（绘画、雕塑）和综合艺术（戏剧、电影）。（2）旧指术数技艺，谓阴阳占候卜筮幻化之术。《晋书·艺术传·序》："艺术之兴，由来尚矣。先王以是决犹豫，定吉凶，审存亡，省祸福。"

关于"文艺"。

《古语》的解释有二：（1）有关文章写作方面的学问。（2）高超的技艺。

《辞源》的解释有一：指写作方面的学问。《大戴礼·文王官人》："有隐于知礼者，有隐于文艺者。"《逸周书·官人》知礼作"智礼"。唐·刘肃《大唐新语·知微》："士之致远，先器识而后文艺也。"今用为文学与艺术的合称。

《辞海》的解释有二：（1）文学与艺术的统称。（2）指狭义的文学，即艺术的文学之简化。

关于"艺文"。

《古语》的解释有一：指文章、典籍。孔融《荐祢衡表》："初涉艺文，升堂睹奥。"李商隐《为张周封上杨相公启》："粗沾科第，薄涉艺文。"

《辞源》未有此条，而有"艺文志"："历代官史，常以当时所存典籍，汇目成编，称为艺文志，或称经籍志。汉·班固撰《汉书》，据刘歆《七略》首载艺文志。其后各史及地方志乘多仿此例。正史中《汉书》《隋书》《新唐书》《旧唐书》《宋史》《明史》六史有艺文志。后来又有为各史补辑的艺文志专著，如清代有侯康《补后汉书艺文志》《补三国艺文志》等等。"

《辞海》未有此条，而有"艺文志"，解释有二：（1）中国纪传体史书、政书和方志等记载图书目录部分的专名。班固《汉书》始著《艺文志》。分六艺略、诸子略、诗赋略、兵书略、数术略、方伎略等。（2）方志中所编辑的诗文亦称《艺文志》。

从以上材料可以看出，对于"文学""艺术""文艺""艺文"这些词，古人的使用同现代人的概念大不相同。古人着眼于"艺"和"术"来概括事物，甚至从种植、园艺起，由此引申开来；现代人则是从事物的性能考虑，两者的

微弱联系也只是在一个"艺"字或"术"字上。有一点可以肯定的是，古人为文也是被视为"艺"和"术"，并没有凌驾在"艺""术"之上。

在以上三本词典中，只有1979年的《辞海》（修订本）作了现代概念的解释。明确肯定艺术是一种"社会意识形态"，文学是一种"语言艺术"。这个定语是怎么形成的呢？当与现代文化运动的发展有关。

由于艺术是一种精神活动，在现代生活中表现突出，种类也多样。但在古代，没有按事物的性质进行概括、归类和整合。有的被重视（如音乐之"礼乐"），有的则任其自生自灭。原因也是很多的，其中一个重要原因，是有的未经形成社会职业，而已成职业的从业者社会地位太低。譬如诗文和书法，自然为高官所必修，但其他则为工匠和乐户所掌握，在阶级地位森严的封建社会，怎么能够撮合在一起呢？所以，有不少艺术的门类，直到"五四"时期还未完全定性，"艺术"和"美术"经常混称。从20世纪初期北京大学成立之"乐理研究会""画法研究会"的名称看，当时对"音乐""绘画"这些名词都没有固定，大约到30年代才逐渐构成了一个较完整的艺术体系。

1913年，鲁迅写过一篇关于发展艺术的文章，题为《儗播布美术意见书》。文章说："美术为词，中国古所不道，此之所用，译自英之爱忒（art or fine art）。爱忒云者，原出希腊，其谊为艺，是有九神，先民所祈，以冀工巧之具足，亦犹华土工师，无不有崇祀拜祷矣。顾在今兹，则词中含有美丽之意，凡是者不当以美术称。……故美术者，有三要素：一曰天物，二曰思理，三曰美化。缘美术必有三要素，故与他物之界域极严。"（原载1913年2月教育部《编纂处月刊》第1卷第1册。收入《集外集拾遗》，人民文学出版社1973年）本文标题之"儗"字通"拟"，所指"美术"即今之"艺术"。文内所谈艺术之类别，包括"文章"。

1920年，蔡元培发表了长篇论文《美术的起源》。文中说："美术有狭义的，广义的。狭义的，是专指建筑、造象（雕刻）、图画与工艺美术（包装饰品等）等。广义的，是于上列各种美术外，又包含文学、音乐、舞蹈等。西洋人著的美术史，用狭义；美学或美术学，用广义。现在所讲的也用广义。"（本文曾在1920年《北京大学日刊》第620~658号发表，同年由《新潮》社编入《蔡子民先生言行录》出版。此据山东人民出版社1998年）标题所指的"美术"，即现在所称的"艺术"，实为"艺术的起源"。

1946年，丰子恺在《率真集》中收入了两篇文章：《艺术的园地》和《艺

苑的分疆》，主要论述艺术的分类及其性状。他在前文中说："艺术的园中，旧时只有八个部分。就是绘画、雕塑、建筑、工艺、音乐、文学、舞蹈、演剧。现在应该添辟四部，旧时书法、金石和照相、电影。"在讲到文学时，他说："原来文学这种艺术，表现力最大。它是用语言为工具的，故宇宙界、人世界一切动静，都是它的题材。它虽然没有颜料，不能描一朵花，但它能用言语代替颜料，譬如'海棠经雨胭脂透'。它虽然没有音符，不能奏一个曲，但它能用言语代替音符，譬如'银瓶乍破水浆迸，铁骑突出刀枪鸣'。所以文学可说是万能的艺术。但其缺点，只是几句空言，要人想象出来；却没有具体的表现。演剧便是弥补这缺点的。它把文学中要人想象的东西，实际地演出，使鉴赏者不必想象而可看到实物，因而获得更强大的效果。故曰：文学是脑筋中演出的剧，演剧是舞台上演出的剧。至于电影，原来是演剧的复制。但凭仗机械的方法，能做演剧所不能做的表现，是其特长。这是艺术中后起之秀。其将来的发展，未可限量呢。"

西方论者对于艺术的分类，有"静的艺术"与"动的艺术"的分法；还有"视觉艺术"与"听觉艺术"的分法。丰子恺在《艺苑的分疆》中，进一步分析了文学的艺术特征，属于"听觉艺术"。文中说："文学，普通是用文字印刷在书上，我们用眼睛看书而欣赏的。但这并非视觉艺术。不过因为我们对这文学作者时代远隔，或者地方远隔，不能当面直接听他讲话，所以他用铅字代替了讲话，我们用眼睛代替了耳朵，而间接听他讲话。所以文学属于听觉艺术。我们看书，并非用视觉欣赏铅字的形象美，却是用耳朵通过了眼睛而欣赏那些说话的意义美与音调美。"但是，他又说作为听觉艺术，文学又没有音乐纯粹。"听觉艺术根本只有音乐和文学两种。音乐是声音造成的艺术，文学是语言造成的艺术。声音诉于听觉后，直接连于感情。语言诉于听觉后，便须经过理智的思想，然后连于感情。故声音是纯粹感觉的，语言则是感觉兼思想的。如此说来，文学不是纯粹的听觉艺术，只是含有听觉美的分子而已。文学中含有最多量的听觉美的，莫如诗词歌赋。但诗词歌赋，必以内容思想美为主，而音节美为副。如果内容思想空虚而光是读起来音调铿锵，一定不是良好的文学。"

以上所引，足见文学在性质上属于艺术，是语言艺术——诉于听觉的艺术，而不是相反。《辞海》对"文学""艺术"的解释是正确的。

"名定而实辨，道行而志通。"任何事物，古人固然有古人的解释，但现代人应有现代人的理解，如果诉诸国家行政或公众事宜，尤其要上下一致，政令

统一。由于国家的学科目录中规定"艺术"（一级学科）属于文学（门类），艺术研究生拿着"文学硕士"或"文学博士"的证书求职，竟有单位以为假冒，怀疑其真伪：研究艺术的博士怎么串到文学中去了呢？闹得啼笑皆非。

既然如此，由"文学"和"艺术"的隶属颠倒看两者的并列与简称，是否妥当呢？这倒另当别论。因为事有大小，影响所及，在社会上是不以属性为依据的，这种现象，在国家管理的机构中也经常出现。譬如说，国家的文化部是管理文化的，由于电影和广播事业的发展，为了管理的方便，曾设立一个广电部，与文化部并列，但其文化的性质并没有改变。轻工业部曾经分出一个纺织工业部，难道其性质就不是轻工业了吗？当然，管理范围有所分工，也会有具体的差异，但其基本性质不会改变，只有不明事理的人才会不理解。这种情况在学科目录中也有实例。如建筑与设计艺术并列，并没有改变建筑的设计艺术性质；设计艺术与美术并列，并没有改变设计艺术的美术性质。举一个不太恰当的例子，文学史上有"三苏"之名，是指北宋时期文学家苏洵与其子苏轼、苏辙。三人并列，其中既有父子关系，又有兄弟关系，号称"三苏"。分别则有老苏、大苏、小苏之称。在三人之中，苏轼（东坡）的文学成就较大，恰好又称为"大苏"。但若不明事理，将"老、大、小"排成"大、中、小"，或是"老大、老二、老三"，可就闹出笑话了。

在中国的艺术之中，文学的发展确实有它的特殊性。丰子恺在《艺术的园地》中也说："第十境（文学）的范围，实比第二境（绘画）更广。所以有许多人，不当它是艺术之园中的一部分，而把它看作独立的一园。"事物是错综复杂的，也是艺术分类学最难厘清的。"文学"和"艺术"并列，并没有改变其所属关系，是无可厚非的。就像"大苏"和"老苏"并列，倒也无妨，如果有人将他们的关系颠倒，"老苏"可就生气了。

<p align="right">2009 年秋天起头，2010 年 3 月 2 日写讫</p>

艺术三要素（思维·载体·技巧）

过去我用比较多的精力去关注民间的艺术，在那些民间的下里巴人中看到了很多现象，能够体现艺术的原理，比那些黑格尔、康德等要生动得多。我并不是讨厌那些人，我是觉得他们毕竟是老外，老外什么时候研究过中国呢？也就是说在他们的理论当中，他们研究美学、研究艺术的原料没有中国。你们想想，那么大一个世界，哪里没有中国，哪里就不完整！艺术理论当然要分共性和个性，中国是一个个性，但是哲学的一个基本原则是共性寓于个性之中。没有个性，哪来的共性，没有众多的人，哪来的人呢？外国的艺术理论也好，艺术活动也好，美术研究也好，都没有中国。但是中国人要争气，我们哪一点比他们差呢？农村一个目不识丁的老太太竟然和庄周一样出现了庄周梦蝶，这个在理论上是物我关系，人与物融合在一起了，这种艺术思维多么伟大！

最近思考艺术究竟是怎么构成的，那我就讲讲艺术的三要素吧！题目是"艺术三要素"，所谓要素就是构成的条件。"艺术"这个词，其内涵非常宽广，包含的内容也不一致，中国古人所指的艺术并不是我们现在的概念，主要是指技术和技能，即所谓书、数技艺，譬如说种植：种庄稼、园艺、种菜，占卜、算命，也包括医学，古代的艺术主要是指这些方面。甲骨文里的"艺"字是一个象形字，画了一个人，半跪半蹲在那里，两只手捧着禾苗，就是指明这是艺术。到了20世纪之初，中国掀起了新文化运动，在这个时期，艺术的重点转移到了意识形态和审美的方面，但是很多概念还没有确定。比如现在读蔡元培先生的文章，他最重要的理论是"以美术代宗教说"。他这里所指的"美术"，并不是今天所指的美术，那是艺术，是一个大概念。南京艺术学院1952年院系调整成立华东艺专，其中一部分是上海美专。上海美专是1912年成立的，那时叫上海美术专门学校，现在叫上海艺术专门学校。上海美专有音乐系，现

在很多人不理解了，美术学校怎么有音乐呢？因为那个时候的美术就是艺术，所以出现了美术、艺术概念不分。西方人把艺术分为八大类，第一类是文学，最后一类是电影，所以看早一点的文章，会发现他们西方人总喜欢第八艺术，第八艺术就是电影。但是我们中国在学科目录上却把艺术放在了文学的名下，这是非常古怪的。这就把事物颠倒了，因为文学可以用艺术来解释，艺术绝不可能用文学来勘定。最近改了过来，这样一改，我们的艺术成了中华人民共和国学科目录的一个大类，这在中国文化史上是一件大事。它不仅表现了这一精神活动建立起了系统理论，也意味着这一精神活动将会由自发的发展进入自觉的发展，使艺术得以繁荣。恩格斯说过，一个民族想要站在科学的最高峰，就一刻不能没有理论思维。对于艺术来说当然也不例外。所以说艺术理论的作用就在于此。艺术是作用于精神的一种重要活动。它表现多样，五花八门，层出不穷，并且随着历史的演进和社会的转型在变化着。我国现在还没有明细的艺术分类学，大体上只可以分为音乐、美术、舞蹈、戏曲戏剧、电影电视和曲艺杂技六大类。作为学科建设，就是最后一类也就是曲艺杂技还没有进入，有待于完善。即使如此，有许多重要的问题需要重新审视，不能跟着西方走，也不能以美学混同艺术学。西方人研究艺术是从他们的经验中归纳出理论，他们并不了解中国。中国文化历史悠久，7 000 余年前，就放射出灿烂的文明曙光，难道中国没有自己的艺术经验和艺术思考吗？虽然理论有个性和共性之分，但即使共性也是相对而言，很难说达到了绝对真理。美学只称作艺术哲学，是作为哲学的一个分支，因为要研究人的审美，以艺术为主要对象，除了艺术之外还有其他方面，如大自然。艺术哲学就像政治哲学、经济哲学、军事哲学、文化哲学一样，研究对象的相同，不等于就是对象。譬如说，哲学家研究美，是将美抽象化，高度概括，不包括审美的功利因素；反过来说，所谓审美无功利，在艺术作品中是看不到的。马克思在资本论中有一句习惯用语，他说"假定人是人的话"。因为这句话对于我们做艺术和文学的人来说，人就是人嘛，怎么还要假定呢？因为在哲学家的心目中，只有抽象的人，没有具体的人，他看到的人都是张三李四，这个国家的人和那个国家的人，男人女人，大人小人，没有哲学的人，因为哲学的人是抽象的，谁也没有看到过。美也是如此，谁看到过哲学的美呢？假如一个艺术家这样从事他的艺术活动，那还有什么美可谈呢？所以说艺术接受哲学的影响但不等于就是哲学，艺术学的宗旨是研究艺术创作的规律，如何使艺术贴近人民，使艺术作品更完美。艺术学研究艺术

理论，是指导艺术实践，它虽然也带有思辨的成分，但不是思辨型的学科，也不可能把艺术分为理论艺术学和应用艺术学。艺术学乘着真善美的三驾马车，驶向艺术世界，驶向社会和人民生活。因此艺术学所要研究的是它的性质、目的、作用、任务和方法。

所以我现在所讲的就是构成艺术的三大因素。人们对待艺术不论是艺术的创作、设计、表演、演奏，也不论是对作品的分析、鉴赏、评论、研究，多是从内容和形式切入，这两个方面固然重要但过于笼统，难以具体把握。内容有大有小，有远有近，有主有次。在形式方面也有很多，具体形象的塑造是形式，作品的结构是形式，作品的风格和风貌也是形式。当艺术进入更高的境界时，内容和形式又融合在一起了。吴冠中先生有一句话说：形式就是内容。看不懂的人以为他发疯了，但是仔细想一想，形式和内容确实有时候是融合在一起的，但是在过去，有个通行的公式，叫作"形式服从内容，内容决定形式，否则就是形式主义"。这样一来，不仅将复杂的问题简单化了，创作也会失色，出现了干巴巴的作品，因为内容和形式是一对同用词，任何事物都有内容和形式的关系，并没有解释出艺术结构的特殊条件，那么决定艺术发展的条件是什么呢？我认为艺术的构成有三大因素：思维、载体、技巧。三者相互依存，又互相制约，缺一不可，只有三者配合得好，融为一体，发挥到极致，才能产生出优秀的作品，也可以说思维、载体、技巧是创作艺术的三条腿，三足鼎立不但站得稳而且走得远。一位艺术家必须具备和充分掌握这三者，它是创作、设计、表演、演奏的重要条件。欣赏艺术、评论艺术、艺术学研究艺术也必须着眼于此，这样才能抓住艺术的真谛。因为在座的都是硕士、博士，都是研究中国艺术的，我希望你们有时间关注一下中国经典里面的一些数字，一个"三"字，一个"五"字，一个"九"字。这三个数不是数字，三是多的意思，五是全的意思，九是到了极点。为什么艺术理论中有很多"三"？这里讲的是三大要素。那么艺术的三大块是什么呢？音乐、美术、舞蹈。为什么不把观众最多的比如电影电视等分为三大块呢？因为音乐诉诸听觉，美术诉诸视觉，舞蹈是人体本身，这三种活动概括了人的感官和自身的艺术，戏剧、电影、电视是前三者综合起来发展的艺术，搞清楚这三大块就可以思考和研究不同的艺术的综合性。在美术这里有一个古怪的现象，经常把皮影当作美术来欣赏，其实皮影是戏曲的一部分。因为中国人在古代不习惯于扮演各种角色：如果你扮演一个将军，那将军是不高兴的；如果扮演一个奸臣，群众把你当成坏人。记得抗日

战争期间，八路军看《白毛女》，不能带枪的，因为黄世仁一出场有的战士就会开枪真要把他打死，因为在这里真真假假就难以分解了。所以中国人开始用皮影演戏。《东京梦华录》里面，每一条街上都有小孩子成立的小剧团演皮影。到了元代，军队一个连队里面都有演皮影的，因为那个时候只有说书，没有角色的分配，但是皮影已经戏剧化了，所以现在全世界公认皮影是电影发明的鼻祖。鲁迅的眼光是有渗透力的，他曾经讲到中国的皮影是不是中国戏剧的起源呢。为了这个问题，我曾经找郭汉城先生，他是研究中国戏剧的权威，因为他没有看到这一条，他看了之后说是很可能的。因为京剧里面的甩袖、亮相都来自皮影，所有的皮影都是穿喇叭裤，当西方有喇叭裤的时候，我就说我们的皮影早就穿了，而且早了1 000多年。所以说我们有很多史料，因为没有整理，这样就感觉中国什么都没有。为什么呢？因为我们太懒了，一个懒人当然什么都看不到。你翻一翻我们的家底，其实什么都有，我们并不落后。现在提倡现代化、科学化，我就觉得在我们的文化上，有很多方面，并不是所有的，它就是现代化和科学化的。

　　思维，就是思考。是人的头脑对客观事物的反映，并形成了意识和精神。任何人都有思维，这并非是艺术家所独有的，但是艺术家思考得与众不同。思维可以分为逻辑思维和形象思维，逻辑思维也就是理论思维，另外还有灵感思维或称顿悟。艺术的创造主要运用了形象思维，用形象表达对实物的认识；当然也离不开逻辑思维。顿悟带有潜意识可能受到某些启发，灵感一动，也包括梦境、做梦，很快由潜意识转换为意识，产生一种创意。人有喜怒哀乐，各有各的原因，艺术家不是在理论上进行评说，而是借助于形象，诉诸情感，让艺术在更高的层次上再现生活，发挥认识的、教育的、审美的积极作用。

　　艺术的形象思维有三个层次。第一，是丰富的想象力，古代的神话、寓言，民间的童话、谜语、歇后语等是民族智慧的结晶，表现了丰富的想象力。象征、隐喻均为有助于发挥想象力的手法。第二，是活用典故，巧用历史故事，或者反其道用之，有助于思维的开拓。"论画以似形，见与儿童邻。赋诗必此诗，定知非诗人。"这是苏东坡的诗。看诗画的形神，如果说论述一幅画画的什么东西、什么对象和真的一样，诗写的某一件事很真实。说明你画的那幅画完全是小孩子的看法，你写的那首诗证明你不是诗人。因为画的和真的一样栩栩如生，惟妙惟肖，那还有什么呢？现在的数码相机多方便啊，还用得着你画吗？同样是北宋的文同（字与可），画竹子画得体会很深，我们说的"胸

有成竹"就来自文同。有一个翻译要把"胸有成竹"翻译给外国人，说在他肚子里长了一棵竹子。外国人害怕了，说不要说了，赶紧送到医院，因为他们不懂得"胸有成竹"这个成语的含义。曾有个当代的诗人给同时代的诗人写了一首诗，意思说文同只画竹子不画人，还达到了非常好的效果，但是人又到哪去了呢？因为他已经融汇到竹子中去了。这是艺术创造，艺术思维的一个最高的境界，则是庄生梦蝶。《庄子》里面讲："昔者庄周梦为蝴蝶，栩栩然蝴蝶也，自喻适志与！不知周也。俄然觉，则蘧蘧然周也。不知周之梦为蝴蝶与，蝴蝶之梦为周与？周与蝴蝶，则必有分矣。此之谓物化。"这个庄子是很有趣的，他的艺术思维很独特，他有别人想不到的，进入了更高的境界。他搞不清楚到底我是蝴蝶还是蝴蝶是我，所以当他感到自己是蝴蝶的时候，非常自在，但是忽然间醒了，他又回到了庄周，他就感到很奇怪，所以说"蘧蘧然"，就是很突然。2 000多年之后的今天，在山西省旬邑县有一个农村老太太叫库淑兰。我最初听到这个名字是看到了她的剪纸，幅面很大，达到四个平方米。据说她年轻的时候很活跃，会唱会交际，全村的小朋友都喜欢她，并请她剪纸，剪了一辈子。但是她的家庭生活并不美满。她的丈夫是一个非常老实愚昧的农人，不允许她唱歌去交际，看不顺眼就打她。老太太不记仇，因为她认为姓库命就苦，她忍了一辈子苦，但当她剪纸的时候就进入了自己的境界，美满的境界。她一边剪一边唱，第一句唱她命苦，但唱着唱着就可以唱很多历史和她自己。有时候她丈夫要打她，她竟然能爬到树上，她丈夫找不到她，她居然会逗她丈夫，于是被拖下来打了一顿。有一次她掉入了深渊，20多天不省人事，突然醒来，她说她没有死，她掉到了树桠上卡住了，一个神仙救了她，那个仙女说她很热心剪纸，人缘很好，小朋友都喜欢她，就让她继续剪纸。神仙就附在她身上。库淑兰虽然身体虚弱，但更加奋发剪纸，在很短的时间内剪了一大批。她曾经将100幅剪纸送到我家里，我很自然地讲出了一句话：远远地超过马蒂斯。所以我们的理论、我们的艺术学，为何不去研究庄周和库淑兰——一个伟大的思想家、一个目不识丁的农村妇女？体现我们民族精神和文化的不去研究，他们真正摆出作品马蒂斯都甘拜下风。很明显，民族文化根底深厚。直到现在我还在思考，有很高文化的庄子和作为文盲的农村妇女怎么可以思考的一样？怎么都出现物我关系还达到相当高的程度？这就归结到一点，就是民族文化的底蕴太厚了。闻一多谈隐喻，因为中国的艺术，不论文学也好绘画也好，还有在谈话中，很多事不直说，总要转一个弯。古代的思想家到处游说，发展

了语言，所以说古希腊西方人以悲剧开头，中国的文化从语言开始，发展语言是因为在皇帝面前游说不能直说。我们不是有个著名的东方朔吗，他是个很不错的文学家，常运用喻言把要说的藏起来，所以中国的诗歌，不允许出现一个"梅"字，只能用各种词汇让人想象出梅花，而不能直接讲出梅花。西方诗歌不同，它要谈爱情，总是提"爱"字，它只有这样才能表现出他的爱。这里既有民族习惯的不同，恐怕艺术也出现了高下。所以闻一多在谈隐喻的事后说：隐语，古人只称作"隐"，它的手段和"喻"一样，而目的完全相反。"喻"是借另一事物把本来说不明白的说明白；"隐"是藏，是借另一事物把本来可以说明白的说得不明白。比如猜谜语，就是后者。所以说"喻"和"隐"是对立的，只因为它们的手段都是拐弯，借另一事物来说明一事物，常常被人混淆。隐喻的作用不是消极地解决困难而是积极地增加兴趣，困难越大，活动越秘密，兴趣越浓厚。这里便是隐喻的，也是《诗经》《易经》的魔力的源泉。中国的文化、艺术，包括《诗经》和《易经》，有那样大的诱惑力，就是话不直说，让你去动脑筋，就感觉很深厚。应用典故不能过于生僻，更不能主观臆造，约定俗成的道理是与民族文化的历史背景相关的。康定斯基画抽象画苦于别人看不懂那些交错的几何形，就因为不懂得这些关系。第三，是艺术作品的构思与创意。训练你的思维，与具体思考一件作品不一样。一个是宽泛的，一个是具体的。艺术贵在创新，不落俗套，别人作品的启发和名人的点拨只是发动灵魂的一把钥匙，要开自己的锁，不能重复和模仿。具体作品的构成是与载体的制约和技巧的限度相联系的。西方的话剧强调地点、时间、行动一致的三一律。但我国的戏曲通过模拟动作不受这个限制。杨子荣打虎上山，骑着马，挥着鞭子，而在舞台上，没有马没有虎，但隐约只听到虎叫，他挥着鞭子就代表着骑马。过去梅兰芳到俄罗斯演出，俄罗斯说这是象征主义。鲁迅写了一篇文章，说这是代数。因为鞭子没有什么象征，象征是一个东西来代表另一个东西，马鞭就是骑马用的，怎么叫象征呢？脸谱倒是象征，红脸代表忠臣，黑脸代表蛮干，白脸代表奸臣，三花脸更奸。所以说象征和符号是不一样的。所以中国的戏曲动作如一个女子出场唱了一段，开门进去又关门，又出来一个男子，都在一个舞台上唱，但是谁也听不到谁的，因为女子已把房门关上了。所以当艺术的思考进入到一个具体作品的时候，这些关系都要考虑。一直到出现电影的蒙太奇才彻底突破了这个关系。蒙太奇就是主人公在谈话或者回忆往事，镜头是现在的，当回忆往事时，出现了另外的镜头，可以是几十年前的一

件事。所以艺术的创造就是这样逐渐地繁杂起来。有些人就感觉不习惯，感觉莫名其妙，两个人平常在说话为什么会出现莫名其妙的人？因为他不明白画面的重叠这个关系。在具体的作品中，黄河是中华民族的母亲河，《黄河大合唱》以此为象征，表现了抗日战争中民族的灾难和屈辱，怒吼和反抗。《长江万里图》并没有描绘武汉、重庆、南京，而是表现江水在山间的汹涌澎湃，和在平地的舒缓流淌，就像一个人如何成为巨人，有平静也有激愤。舞剧《丝路花雨》为表现飞天，曾设想在舞台上用钢丝滑动，怎样才能在交错中飞舞呢？后来采用了挥舞飘带的彩绸舞，犹如天上的神仙。齐白石以画昆虫和小动物著称，他的《蛙声十里出山泉》，并没有画青蛙，画面上只是一袭清泉，有几个小蝌蚪在石头间游动。所以艺术家所思考的作品可以出乎人的意料，艺术的思维是艺术作品的灵魂。我写过一本《心灵之扉》，就是心灵的一个小门，美好的灵魂从这里游出，寻找到合身的载体，经过艺术技巧的装扮，显示出人的本质力量。优秀的艺术作品助人向善，鼓舞人安慰人，不但使人振奋精神也愉悦身心，树立高尚的情操。

载体，是艺术的物质基础，艺术作用于人的精神，但其本身是依附于一定的物质显现的，思维只是想象，它在每个人的脑子里，看不见摸不着，要说出来必须借助语言，要做出来必须有合适的载体。没有载体的艺术是不存在的。音乐为听觉艺术，是借助声音，声音就是物质；美术为视觉艺术，是借助光，光也是一种物质，国画要画在宣纸上，纸是物质，油画要画在画布上，画布是物质；舞蹈为人体的动作的艺术，人的自身也是一个物质体。这些物质并不是为艺术而存在，但艺术必须借用不同的物质作为载体，与载体融合为一体才能成为作品。艺术作品的载体是各式各样的物质，有天然的，有人造的，这是艺术的物质基础，这是唯物论者所信守的原则。因为在口语的描述中，经常把艺术分为这是精神艺术，那是物质艺术，确切地说，这是不恰当的。就像我们称精神病为神经病一样，因为艺术都是物质，但是它作用于精神。正因如此，近年来出现了音乐治病的认识，并且付诸实践，行之有效。其间有不少音乐家嗤之以鼻，因为认为这很荒唐。现在已经有了乐疗学的研究，我曾经问过知名的音乐家关于音乐的疗法，他们说这完全是炒作。现在连中央音乐学院也挂出牌子，叫"乐疗研究所"。那么音乐治病究竟是怎么一回事呢？严格地说，这不是艺术的功能——艺术能够治病，因为艺术虽然只能作用于精神，不可能成为医学，但是其和谐的音响的震动能使人的神经舒缓，减轻病人的痛苦。因为音

响的震动，就算你不懂音乐，它照样灌入你的耳朵，影响你的神经。同样，在此之前不是有对牛弹琴的故事吗，成语本意是说我弹琴弹高雅的音乐，你听不懂，就打比方说简直就是像是对牛弹琴，是说明听者不懂。后来毛主席反其道而用之，说不是这样，而是因为弹琴人琴弹得不好，不敢对着人弹，就只好对着牛弹了，这是第二。第三，说是牛听多了，奶牛可以多产牛奶。为什么多产牛奶呢？确切地说也不是因为牛懂得艺术，动物是没有艺术的美感的，但是动物都有快感，人实际有快感也有美感。快感是属于生理学的，美感是属于心理学的。所以对牛播放一段放松的节奏，可以使它产生一种快感，感觉舒服就多产奶了。在色彩方面，色调有冷暖之分，红、黄、橙为暖调，青、蓝、绿为冷调，这是由波的长短来决定的。夏天的时候人们多将墙壁涂成冷色调，同样交通规则是红灯停绿灯行，在"文化大革命"中，"红卫兵"说，红色应该代表通行无阻，应该改变交通规则。周恩来说不能改，因为这是科学，红色的波长最长，最能引起人的注意，如果改成绿灯，车祸就增加了。

　　艺术的载体也有三个层次：第一个层次是一般的物质材料。因为刚提到的，各种艺术都要找到一种材料，过去是天然的，现在有人工合成的。包括人的声音、光也是材料，是看不见摸不着的材料。如果没有这种材料就没有艺术，因为脑子里的思维，要拿出来就必须借助载体。八仙里面有一个铁拐李，一个腿长一个腿短，为什么在神仙里有这么丑陋的形象呢？中国人很幽默，在塑造神仙的时候是选择各式各样的。其实最初铁拐李成仙之后形象还可以，只是因为八个神仙每个人都有一个洞在里面修炼，有一段时间他要出去，需要灵魂出壳，就告诉徒弟，他走了以后不要乱动他的身体。然后一出去就是几个月。在他出去的时候，因为徒弟是凡人，修炼境界低，一看师父在床上躺着不省人事，几天之后还是没有醒过来，以为师父死了，就埋葬了。铁拐李作为灵魂回来一看，身体没有了，就没有了附着的依据。知道徒弟已经把他埋葬，他只好到外面去找，最后在路边找到一个刚死掉的人，只好把灵魂附在那个人身上回到洞中。所以现在的铁拐李不但拄着拐杖，而且长得十分丑陋。这就说明灵魂必须有相应的载体才能成立。当然人的思维一停止，这个人也就变了，叫老年痴呆（阿尔茨海默病）。包括美国的前总统，得了老年痴呆症之后，连话都不会讲，人也都不认识了，因为思维停止了。思维也是灵魂，必须附着在载体上，这些载体就是各种不同的材料。第二层次是个新现象，还待探讨。全人类最早的艺术，特别是造型艺术，所选的材料有很多是已经形成的工具和器

皿，那就是说一个石刀石斧，已经做成这个器物了，那么艺术思考还要在上面进行加工，让它更美好。为什么不用未经加工的材料，而选择已经成形的工具和器物呢？所以说我们生活中，实用艺术、工艺美术，现在又叫设计艺术。因为设计艺术并不是里外都是你设计，有些搞理论的在那里瞎吹，说我们这个设计艺术非常伟大，小到纽扣大到卫星上天什么都能设计——我在想你们什么时候设计卫星了呢？我记得我在东大（东南大学）的时候研究艺术，当时有个计算机院士，我说电脑我不懂，但是我知道什么是硬件、软件。你这个院士是硬件专家，只能设计一些线路、荧光屏等，但是设计的不能直接卖，那个只是技术设计，设计完了再交给设计艺术的人，还要做一个好看的外表，还需要用上人机工程学，然后才能成为一部完整的电视或电脑，接着还要进入市场，那就是管理学。同样是电脑或电视，要经过基础设计、艺术设计和营销设计才能够在市场上亮相。这是现代社会的一种协作关系。如果说我们的设计了不起，就是把其他设计给替代了，这个关系一定要弄清楚。所以现在的问题就是原始社会为什么艺术的思维要在工具、兵器上进行而不是在没有用过的材料上，这个问题有待于深入研究。这是一个很有趣的命题，因为设计、工艺美术、图案学一百年来的变化，都说是实用和审美的结合，那为什么又讲出一个实用来？而且有些并不是同时进行的，是在既成物上进行的。第三个层次就更有意思了，当一百多年前照相机出现的时候。一方面，西方人在油画中干扰了肖像画的组织，因为那时候要画一张像，就用油画画肖像画，所以西方的肖像画非常发达。照相机发明之后，肖像画的组织一下子受到了极大的影响。就像电视普及后，中国的连环画几乎没有了，一样的道理，这都起到相关的作用。但是照相机发明之后，就派生出摄影艺术，就是以照相机作为载体产生了摄影艺术，再以后以电影的摄像机和放映机作为载体产生了电影艺术，现在又产生了电视艺术，将来产生什么艺术，只有科学家知道。因为他们也在思考，他们为艺术家创造了机械的人工制造的载体，这种载体就扩展了艺术的领域，出现了新的样式。多少年来，人们说传统的艺术这个也不景气，那个也落后，其实不是落后，是因为艺术的品类多了，人们有了挑选的余地，喜欢多看这个，而少看那个。现在电视上出现了一种叫小品的。这个词都不通，什么没有小品呢？画国画有国画小品，画图案有图案小品，只要简短的不复杂的，甚至实验性的都叫小品。因为过去戏剧学院学生在演戏时不可能有三幕剧五幕剧的，那老师怎么教呢？于是他自己创作搞一些戏剧小品，而拿到社会上就简称为小品，没有冠

词。光叫"小品"就搞不清了，当然演出了才知道那叫戏剧小品。人们喜欢戏剧小品因为内容有趣，时间短；昆曲就太慢了，这里有很多不是因为不好，而是因为太慢了，现代人不耐烦。不好的艺术也有，因为格调偏低，我曾经注意到一首歌曲叫《老鼠爱大米》，这算什么艺术呢？低俗不堪。中国的艺术沦落到这个程度值得注意。所以说载体的三个层次并没有到头，还有待进一步研究。

另外，载体还有一个特殊现象，就是艺术载体的转化。这个转化已经司空见惯，但是就是因为大家使用的名词、术语不同，所以没有把它们联系起来。比如一部小说改编成电影，小说是文字构成的，我们看不到，可以感觉想象，但是电影通过人把它演出来了。小说改编成电影，那么京剧也可以改编成地方戏。过去出现了《红灯记》，于是乎出现越剧的《红灯记》，河南的、山东的、江苏的……各个地方的《红灯记》，这个叫移植。还有《白毛女》，出现了秧歌剧的《白毛女》，又出现京剧的、芭蕾的，这就叫移植。在工艺美术里就更多了，比如刺绣。我问苏州刺绣绣什么呢？他说绣画，除了傅抱石，什么都能绣。因为傅抱石的画都要用黑丝线，费工夫不见效果。原来如此。他们称这叫画绣。还有拿陶瓷器来仿青铜，叫仿古。改编、移植、仿古，实际不是现在才有的。商周的青铜器，两种器物——"簠"和"簋"都是竹子头，因为青铜器是圆形的多，为了制作方形的，仿造了竹编。到了乾隆朝，喜欢互相仿，出现很多，有人喜欢，因为仿得很真；有人不喜欢，说是胡闹。但是说明艺术内容形式不变的时候，载体可以转化。在工艺美术中，转换最多的是《清明上河图》，本身是国画手绢，毛笔画的。现在是剪纸的、雕刻的、景泰蓝的、刺绣的、竹编的都有。原来张择端的构图、造型没有变化，只是做在不同的材料上，载体不同。这个问题在过去没有太多注意，一般的艺术载体比较单一，有相对的稳定性。比如画国画喜欢用宣纸，一辈子就喜欢一个载体，当然技巧变化那是个人的习惯。所以载体在艺术理论上不被注意，因为很多大艺术具有相对的稳定性。工艺美术出现多种材料的转换，这里反映两个问题：其一，这种关系在艺术上到底意味着什么，另一个说明它在思维方面的欠缺。竹编老是这样没人买，就编《清明上河图》；剪纸的也想换，但是他们自己不能画，技巧欠缺，思维欠缺，就选个现成的。所以在思维上的缺乏，造成载体转换，构图形式有一定的保留，但是整个艺术风格变了。譬如画像石，艺术分类里面没有，所以很多崇拜西方的人不把其列入艺术的分类，那么画像石是什么？最后

出现了四不像。说是雕刻，又没有立体感；说是绘画，它又是刻在石头上的；说它是石刻，它又是用在建筑上的；说是版画，又不是印刷的。于是就有人简单化地说汉朝人错了，但我想究竟是汉朝人错了还是阁下您错了呢？我们要严肃地思考这一类的问题。研究这个问题我们就可以想到，鲁迅对汉代的画像石评价很高，用了"深沉雄大"来评价，因为中国传统艺术是强调艺术的厚重感，要有分量，不喜欢轻飘飘的。但是"深沉雄大"，我要研究这四个字是怎么出现的。我就到了小汤山、沂南，钻到汉代的坟墓里面去看画像石。黑乎乎的，面积很小，去中国最大的小汤山祠堂，也只有十个多平方米，又小又矮，但是满壁刻画，看不清楚又感觉没有那么雄大。那鲁迅为何这样评价呢？后来才知道他是看图片。因为鲁迅很早就想写画像石考，于是搜集上千张图片，画像石刻得很浅，浅到有的不到一毫米，所以当石头灰旧了，我们就连画面都看不清楚，但是用墨拓了以后却黑白分明，因为在造型艺术上，黑和白是两个极色，代表所有的色彩，它包含所有的色彩，红橙黄绿青蓝紫。后来才知道鲁迅不是看了石头而是看了拓片才发出这样的感慨，也就是原作是那块石头，拓片是载体，由石头转化成纸。石头是模模糊糊的雕刻，纸面上是非常清楚的版画。拓片是书法家、考古家用得多，一般学美术的不太看，我是因为想研究它，所以搜集了拓片。其实玉器也可以做成拓片，构图反而显得紧凑了，图案是很美的，但是玉器的温润质感没有了。这就说明了艺术载体转化之后，会产生一种不同的趣味和美感。那为什么文学要转化成电影呢？因为转化之后就形象化了，可以扩大人们的视野，使艺术品种增多了，这就形成艺术多样化的一种手段。因此载体就出现了这样的特殊现象。

技巧是艺术作品得以体现的手段，我们有很多民间成语都与这个相关，因为讲到艺术总会说到巧，为什么会有"巧妇难为无米之炊"呢？没有米怎么煮饭呢？缺少载体，没有物体怎么行呢？所以有了各种不同的载体，艺术家的技巧就能施展了。老子说"朴散则为器""故大制不割"，意思是我们平常评论艺术很朴素。但按老子的观点，艺术很难朴素，因为真正的朴素是大自然的。大自然的一棵树，木匠把它锯倒了，做成了桌子、板凳，既然把树锯成了木头，木头做成了板凳，那么"素"就没有了，因此"朴"散掉了，散掉了就做成器物，做成桌子板凳。"大制不割"，在圣人的领导之下，木匠活动就形成一种制度，他不会轻易改变。所以就出现了三百六十行，出现了古代的工艺美术、造物艺术。利用不同的材料来显示出他的技巧，因为制作过程都是以技巧显现

的。《考工记》里面的原则,天时、地气、材美、工巧四个条件,前两者是自然条件,后两者指材料优良,工艺精湛。因为艺术家的技巧训练是一生的,所以京剧表演艺术家盖叫天讲过"艺术为功,久久为功"。前面的"功"是艺术的功,后面的"功"是成功的功。搞美术的练功感觉很刻苦,总是待在画室画画。其实,我在戏曲学院、舞蹈学院看小孩子练功:早晨一起来,三十多个练功房,都是少男少女穿着统一的练功服,感觉真美。他们每天早晨就要练功夫,小孩子一开始学京剧练功的时候,老师在一边,小孩子的腿起不来,在那掉眼泪,确实很苦,要练九年。我看了以后很受感动,我在美术的专业空间生活了半个世纪,但是看看舞蹈戏剧,他们要把身体本身的载体练好。小女孩练芭蕾,我说看看你的脚指头,练得已经很厚了,已经变形了,想象他们托起一个人而且在那转来转去,像蝴蝶一样,谈何容易呢?所以说技巧的训练非常严格,想得再好,材料再好,没有技巧最后还是没有做好,还是不行,所以这三者要相互制约,相互依存。技巧有三个方面:一是基本功。任何一门艺术都有基本功,搞绘画的要画素描,搞设计的要画图案,但是现在全国设计专业已有1 400多家,图案降低了,有的不画了,把装潢专业转化成视觉传达设计,结果连美术字也不写了,是因为急功近利,基本功显不出成果来。但是艺术家的基本功不厚实,怎么能搞艺术呢?徐悲鸿讲过他这辈子最喜欢荷花,但是他不敢画一次,他说如果不练习两三百张荷花,不敢说会画荷花。可是现在很多人学了不到一年就成了著名画家了。这在艺术教育上显得问题很大。南京艺术学院曾经改成江苏省革命文艺学校,就把南师大的音乐美术系和江苏省的戏剧学校合并,有很多小孩子跳芭蕾,军宣队是控制,最后作总结说:我们用革命的方法训练艺术,九个月解决了资产阶级教育的九年,那就是十二倍,他认为脚指头站起来就算是芭蕾舞了,把艺术理解到这个程度那就没有艺术可言。艺术技巧是没有底的。所以基本功虽然各个院校比较强调,但是在浮躁社会里显得有点不耐烦,特别是像音乐,如键盘音乐、弦乐,它在练基本功的时候一般不允许弹一个乐曲,都是练一些叮当的音响。我曾经和小提琴家做过邻居,我知道他们艺术的训练是很不容易的。弹钢琴的每个手指上都有老茧的,所以基本功的训练对艺术的成败是很重要的。艺术上的基本理论,既然建立了艺术学,就要想办法理清,不要急于去找黑格尔、康德等。因为他们在欧洲有他们的事啊,找他们来帮忙,他们又不了解中国,意识形态怎么接轨啊?让美国人去信马克思主义?解决了中国的问题,也就解决了半个世界的问题,论人口,我们

现在也是全世界的五分之一。我曾经和一个日本人讲，论艺术，你们日本永远没有办法和我们比。我不是自大，我完全可以和你们拼的。我说日本人聪明的程度和中国人聪明的程度完全一样，但我们一个民族曾创造一个艺术，我们56个民族就创造56种艺术，日本呢？只有两个民族，两种艺术。事实证明我并没有高傲。我们人多花样多，所以说什么都不如西方，我绝对不相信。特别是美国，傲气是很大。但是我们没有小看他们，研究美学怎么能不去请教柏拉图、亚里士多德，但是它套不到中国来，硬套是套不准的。参考、模仿和代替是两个概念，不能混为一谈。所以说艺术的技巧，第二是灵活运用，因为中国的艺术与西方不同，几乎所有的艺术都有程式，出现程式化。这个程式问题就像数学的方程式，有些人把它解释为公式，在西方一些人把程式理解为低级的，以为只有低级的艺术才出现公式。实际程式是一个很好的东西，我称之为类型化。如搞美术，中国过去没有专门的肖像画组织，但是有一种绘画叫追人绘画，老人去世后后人怀念老人想画像，有这样一套画谱，画家画了不同的面孔，各种脸各种五官，委托画家画的时候，就给你看追人画谱，看了以后说我的谁很像这张，但是还有些具体的区别，画家记下来就按照他讲的再画一张，就更像了。然后通过了解去世的家人的习惯，平常走路什么样的。就想到由类型化进入个性化，画这种画，第一步的时候像，第二步更像，就有神了，这样的画像很了不起。但是在20世纪之初，画谱被"海归"们否定了，现在在民间找到一个画谱都很难。这个类型化京剧最厉害，300多种地方戏已经不景气，走向衰弱，但是它们的程式很明显，每个剧种都有几个主要的曲调。音乐也是这样，我们古代的歌女不识字，她没有音乐理论，但是她嗓音很好，只要看到词牌就可以唱了，因为它有自己的规格，这有什么不好呢？现在全被否定，否定的程度到了一个在艺术学校里面画了十年的素描，当着人面画像没有把握。包括新中国刚成立时，苏联派了一个大的文化代表团来庆贺，其中有几个著名画家，到了北京提出要给毛主席画像，毛主席给他们坐了三个钟头，后来很长的时间，这几张画像没有披露。但是我看到过两张，画得呆呆的，没有神气。估计都紧张，那么大的毛泽东怎么会坐在那里让人画呢？所以艺术究竟什么时候叫科学，我有一度也搞不清了，为什么外国的都是科学的，中国的都是落后的？直到现在，尽管有些钱了，文化精神不能够随便丢掉的。否定很容易，说程式化不好，但是他不知道之后还有一个个性化，这个就比西方科学得多了，有了似像非像的基础，再加上个性化就更像了。说梅兰芳有一个口诀——"死

法活唱",意思就是这个程式、方法是死的,谁都要按照这个方法唱,所以阿庆嫂也必须唱这个调子。但是方法是死的,我却要活唱,根据唱的内容,那个趣味就悠长了,并不是死板地按程式不动。所以技巧要活用,活用以后才出现了梅派。讨论的时候说梅兰芳在戏剧上创造了艺术的流派,所以叫"梅派"。这是第二。第三,就是绝招。中国的艺术,特别是民间艺术,很多都有窍门,这个窍门既不进入文献,一般也不流传。因为1904年之前中国所有的艺术方面都是师传——师傅带徒弟,后来才有了所谓洋学堂,年龄最大的学校也只有110周年。不过湖南大学例外,比较搞笑的是他硬要说他的学校一千多年,原来他们把朱熹拉进去了,如果那样我们也可以把孔夫子拉进来,那我们就两千多年了。所以绝招一般是不传外人的,只传徒弟。绝招也有两种,比如绘画,一般的是在这种画法里的特殊画法,这个可以传人,但是有的不愿意传人。我年轻的时候在南师大,听说傅抱石先生画国画是用扫把画。我就问他了,他反问我说你用扫把能画画吗?他说:我是买了刷锅的,没用过的,夹到板子上,刮得很细,在皮纸上扫过去。我后来发现画用的是皮纸,皮纸拉力大。线条斑驳的效果都很整齐,上面画个小红旗,叫红旗漫卷西风,这多美,别人没有那个气势。过去用宣纸画,墨轻墨重不好控制,有时候恰到好处,就必须控制好。江苏国画院现在发明了每个画家都有吹风机,画得差不多吹会儿就干了。齐白石把羊毫笔蘸上焦末和水,在宣纸上一压就是小鸡的肚子。他画蜜蜂,肚子、身子画得像工笔一样的,画两个翅膀时在正面画线,反过来之后点一点黄颜色,透过去的颜色感觉似有似无的,就感觉翅膀在动。所以艺术家找到这些窍门的时候,就有机会使得这种技巧再继续升高。我年轻的时候也喜欢画画,在皮纸上画人物。我就画了农村姑娘,拿染料在皮纸上染,结果越来越糟糕,好像形容农村姑娘不会化妆的效果一样。有个年纪大点的画家笑我,说你怎么能这么画呢?我说我是真不知道怎么画。他说应该在反面涂颜色,因为皮纸有过滤性,把轻的颜色和水透过去了,这样一试,果然效果很好。艺术都要找到这样的关系。京剧里的武打演员盖叫天,盘腿打坐,点起一炷香,窗子不开,只有空气流动。烟一会儿直上直下地游动,一会儿慢慢地游动,他就在这里观察,静静地观察,一炷香大半个时辰,他就在想武打怎么才能像香烟缭绕一样柔美。所以艺术的技巧都是那样锻炼出来的。等到绝招练成的时候一般都不告诉别人的。比如说南京的云锦,它的贵重就在于使用金线,光看这个线就会惊叹。在一根黄丝线上,可以把一两黄金捶打成一亩地的面积,拿不起来,一吹

就烂掉了，背面用很薄的拷贝纸裱一层，然后像切面条一样的，切成宽度不到一毫米。织云锦的金线有两种，一种叫圆金，把这一根切的面条绕在丝线上，成为一根金线。另一种金线叫扁金，就是切得适当宽一点，拉力不大，在穿梭的时候穿不进去，古代没有塑料桶，就把竹子筒子打通了，把这些"面条"穿进去，纬线织过之后，通过一根纬线再捏住一根丝，把其他的拉回来，把它打进，这样织出龙袍来。妙绝在哪？圆金是显示出贵重、厚重、威严。扁金是发亮，衬托出厚重感。所以织一朵花，里面是圆金，外面轮廓是用扁金，织起来很复杂。我们正常见到的纬线是由一个梭制成的，云锦的程度到了至少十个以上的小梭，相当的复杂。所以现在南京云锦进入了世界文化遗产。云锦最晚，但是在技术上最高，就因为织皇帝的龙袍，技艺最高，才获得这个荣誉。这里有很多是绝招，而且有些绝招最近失传了。故宫里面有两大件玉器，差不多一人多高的"大禹治水"，是扬州玉器的名作，我遇到一个工艺美术大师，我说古代是用车床，下面用脚蹬。现在竟然都叫石雕、砖雕、玉雕……我搞不懂怎么叫玉雕？玉石只能琢，只能磨，只能洗，唯独不能雕。用轮子带动金刚砂来磨玉，不然磨不动它。尽管现在科技发展了，究竟如何做的，大家也都不知道，这就说明很多绝招会出现也会失传，但是艺术靠这个发展。所以我们研究艺术的就要把这些看透，如果看不透那是很难的。"文化大革命"期间我当过木匠，之前在想桌子怎么就这么合缝？后来实践了，发现这个很简单，不准确的是在中间，量尺寸的时候必须要多出一公分，这样打进去之后可以先调整中间，再把多出来的刨掉就天衣无缝了。这有一个过程，了解之后就知道这个并不难，这就是技巧。

 为了说明思维、载体和技巧三者的关系并不是孤立的，三者必须互相配合。但是通过这三者可以检验出问题出在哪里。举个例子，前几年，吴冠中说"笔墨等于零"，于是轰动了国画界，很多报纸都在登，文艺报还搞了一个专栏，意见纷纷。后来又出现一个国画家张仃，说"保住笔墨的底线"，两个人针锋相对。参加评论的很多，文艺报还寄给我很多报纸，目的是让我也写一篇。刚开始我也认真地写，越写越感觉不是滋味。两个老画家我都认识，后来发现两个人的争论，都没有把话说全。吴冠中说"笔墨等于零"，笔墨当然是技巧，但当艺术构思没有成熟，光搞笔墨是没有用处的。张仃说的是另一种情况，就是我想画一张画，画已经立意，有构图了，最后要动手了，结果技巧不够，用笔不行，所以要"保住笔墨的底线"。我把每个人的话都讲全了，问题

不存在了。我说这不是理论,这是他们的习惯,说话说半句就够了。所以我说,文章写不下去了,因为不是理论,是两个老先生把话说得太简单。因为那个时候我也没考虑到思维、载体、技巧三者的关系。现在看来,一个是说思维薄弱,笔墨没用;另一个就是说,思维很好,技巧达不到。所以拿着三者的关系做评论也好,分析作品也好,就能找到优势在哪里,应该在哪一方面努力,就可以使艺术得到全面的健康的发展。现在在文艺界,有一些新名词的理论很多,我有的看不懂,有的翻资料后觉得并不是一回事。比如现在有一种叫本体论的。本体论是个哲学名词,是 16 世纪到 17 世纪由德国、法国一些哲学家提出的,是研究世界的本原和本性的。现在一流行就出现了美术本体论、艺术本体论、国画本体论等。我就在想,什么叫本体?艺术的本原是原始社会,人开始成为群体。那么天然物、自然物的本原呢?一棵树,把它修剪了,加了人工,叫作异化。一座山,修了一条路,建了个寺庙,人很多,这叫异化的山。所以现在的泰山不应该把它当作山,以前的山是中国历代皇帝参拜天神、和天对话的一个高处。所以说画国画的真正思维应该是看到泰山就很想当皇上,看到皇上再也不想当了;看到白云飘飘,就想出家当和尚和神仙了。大自然的造化确实可以使人产生这样的感想。恩格斯写过一篇文章叫作《风景》,说如果爬到阿尔卑斯山上,只感叹这里的风景真美啊,说明你这个人没有文化、没有感情。他说真正有思想和有感情的人,因为他从来没来过,突然间上去了,根据他的生活阅历,根据他当时的处境,有的会哈哈大笑,有的会默不作声,都会有各自情感的反映。因为每个人在山下的时候都不一样,忽然开阔了,一下子会放开感情。这个是艺术应该怎么样去理解的问题,所以这三者的关系,既是一个尺度,又是一个方法。所以讲的这三者,我以为可能讲的就是"本体论",但到现在为止,我不敢使用这些"老外"的语言,第一不愿跟他走,第二不愿用错了,意思可能不一样。我看的书并不少,有些美学看得绕来绕去,结果有人讲了一句讽刺的话,他说你多看几遍就懂了,我说我读的书只有比你多,不会比你少。人是知道了,观点也知道了,现在仅仅是参考,我不愿意也不敢讲我的讲话是本体论,因为那是德国人提出的,他们提出来的问题和我研究的问题并不一致。我们搞的艺术学为什么一定要提到德国的一般艺术学呢?所以说我是觉得我们应该踏踏实实一步一个脚印地来研究我们自己,因为我们自己当中既有我们自己的个性,也包括了人类的共性,然后拿着这个共性和西方沟通来寻找人类的共性。我并不排外,但我绝不模仿。所以我希望我们的研

究生能够真正地做研究，因为艺术学是你们的，你们千万不要搞成不三不四的洋味的艺术学。有些问题很值得深思。1925年，就是我出生前7年，宗白华就在东南大学的这个讲台上根据德国人的观点讲了艺术学，大概只讲了两次。但是以后在宗白华的所有著作中没有艺术学的影子，他自己没有解释，我也没有问过。但是，从宗白华先生的笔迹来看，写的都是中国艺术的文章，而且都是短文和小品论。为什么洋的他不去搞，而去做中国的一些小文章呢？有些年轻人不懂，说他没有专门著作，写了一本《美学散步》。后来宗先生作了解释，他说亚里士多德、苏格拉底也在那里散步，为什么他们能散步，我不能散散步呢？这就说明了模仿的人眼界太窄了，所以从宗白华先生的生活轨迹和他的著作来看，为什么不再讲那个"艺术学"了？我们都知道。所以我们真正的理论要思考，希望你们洗尽心中的浮躁，下点苦工，把中国的艺术学建设起来。因为一个真正的学科，可以拿到世界上较量的学问，没有两三代人是做不到的。我希望共勉，能在中国的艺术学上做出应有的成绩。

精神的美食
——艺术与人生

俗话说"民以食为天",吃饭对于人生的重要是无需论证的,因为每个人的肚子就是最好的验证。墨子说:"其为食也,足以增气充虚,强体适腹而已矣。"① 用现在的话说,就是吃饱肚子和增加营养,使身体健壮。自古以来,人们用吃饭来作比喻,几乎涉及一切。"吃饭八成饱,做事留余地",都是经验之谈。孔子说:"食不厌精,脍不厌细。"② 常有人解释说是要吃得好。国学家钱穆认为:"厌足义。不厌,不饱食也。"这句话是说:"吃饭不因饭米精而多吃了。食肉不因脍的细便多食了。"③ 孔子又说:"君子食无求饱,居无求安。"④ 意思是说:君子不追求吃喝,不贪图安逸。在人生的旅途上,为了吃的问题不知引发过多少事。吃得饱与吃得好是截然不同的。马克思说,"对于一个忍饥挨饿的人来说并不存在人的食物形式,而只有作为食物的抽象存在;食物同样也可能具有最粗糙的形式,而且不能说,这种饮食与动物的饮食有什么不同。忧心忡忡的穷人甚至对最美丽的景色都没有什么感觉"⑤。所以说,逢人谈吃,要看是在什么景况下,而温饱线是一个分界。

其实,我们在这里并不是专门研究"吃"的学问,而是想借此来说明艺术问题。因为由"吃"谈起,也就以此为基础。在文学艺术中,有很多以"吃"作比拟的。譬如对于外国文化的吸收,即所谓借鉴者,鲁迅说:"无论从那里

① 《墨子·辞过》。
② 《论语·乡党》。
③ 钱穆:《论语新解》,巴蜀书社1985年,第244-247页。
④ 《论语·学而》。
⑤ 马克思:《1844年经济学哲学手稿》,载《马克思恩格斯全集(42)》,人民出版社1979年,第126页。

来的,只要是食物,壮健者大抵就无需思索,承认是吃的东西。惟有衰病的,却总常想到害胃、伤身,特有许多禁条,许多避忌;还有一大套比较厉害而终于不得要领的理由,例如吃固无妨,而不吃尤稳,食之或当有益,然究以不吃为宜云云之类。但这一类人物总要日见其衰弱的,因为他终日战战兢兢,自己先已失了活气了。"① 鲁迅还有一个很风趣的比喻,就是吃牛羊肉不会变成牛羊。他说:对于文艺旧形式的采取,"并非断片的古董的杂陈,必须溶化于新作品中,那是不必赘说的事,恰如吃用牛羊,弃去蹄毛,留其精粹,以滋养及发达新的生体,决不因此就会是'类乎'牛羊的"②。清代吴乔在谈论诗与文的分别时有一个很好的比喻,他说:"意喻之米,文喻之炊而为饭,诗喻之酿而为酒;饭不变米形,酒形质尽变。"③ 把作文与写诗,比作煮饭和酿酒;米为原料犹如诗文的内容和意趣。但煮成的饭米形不变,可是酿出的酒米的形质全变了。艺术创作之于形式也是如此。比喻即譬喻,是一种推明事理的方法,也有助于对问题的联想和深入思考,但又不能作死板的理解,所以有人说比喻总是干瘪的。即使如此,还是能给人以启发。如果善于意会;同样是米,为什么煮饭米形不变,酿酒不仅米形变了,连质地也变成醇美的酒浆了呢?不论从事艺术创作还是为了艺术欣赏,不妨联系起来想一想,是饶有兴味的。如果再进一步地深思,在艺术上怎样才能精选好米,煮出香饭,酿出醇酒呢?

丰子恺在 1946 年写过一篇题为《视觉的粮食》的文章。他说:"世间一切美术的建设与企图,无非为了追求视觉的慰藉。视觉的需要慰藉,同口的需要食物一样,故美术可说是视觉的粮食。人类得到了饱食暖衣,物质的感觉满足以后,自然会进而追求精神的感觉——视觉——的快适。故从文化上看,人类不妨说是'饱暖思美术'的动物。我个人的美术研究的动机,逃不出这公例,也是为了追求视觉的粮食。"④ 这是一个很好的比喻。由此推而广之,不仅美术是如此,其他艺术如音乐、舞蹈、戏剧、电影、电视等也是如此,整个艺术都是如此。通常人们把文化艺术称作"精神食粮",是很有道理的。

人生需要艺术的营养,艺术是精神的美食。人类创造艺术并养成对艺术的欣赏习惯,可说是人与动物区别的重要特征之一。早在原始社会,人类还处在

① 鲁迅:《看镜有感》,载《坟》,人民文学出版社 1973 年。
② 鲁迅:《论"旧形式的采用"》,载《且介亭杂文》,人民文学出版社 2006 年。
③ 吴乔:《答万季野诗问》。
④ 丰华瞻、戚志蓉:《丰子恺论艺术》,复旦大学出版社 1985 年,第 17 页。

"童年时期",物质生活并不富裕,但是对于艺术创造的热情已很高涨。他(她)们制造了陶器,并在器表涂绘上美丽的花纹;原始装饰已是普遍现象,不仅在生活用品上和建筑上附丽纹饰,并且在生产用具上和狩猎武器上进行刻画,甚至在自己的身体上制造疤痕、刺青和涂绘,也包括作为部族祖先崇拜和标志的图腾。他(她)们将蚌壳、兽牙、卵石等穿孔串连起来,挂在颈、腰、手腕和脚腕上,既作为装饰品佩戴,动作时又能发出一种有节奏的撞击声。音乐和舞蹈的产生很早。河南舞阳贾湖出土的骨笛,浙江余姚河姆渡出土的骨哨,西安半坡和山西万荣等地出土的陶埙等乐器,已能吹奏出美妙的乐曲,大都有七八千年的历史。原始的土鼓、陶铃也有发现。在青海大通上孙家出土的一件陶钵内面,清楚地画着一群人在跳舞,人身上佩有装饰物。那时候还谈不到科学知识,可是人们的求知欲非常强烈。从天体运行、寒来暑往到吃穿住用、生老病死,都想问个究竟。于是想象代替了科学,出现了神话、自然崇拜、原始宗教和沟通人神之间的巫术。围绕着巫师的活动,不仅美术、音乐、舞蹈要与之配合,并且要综合行动,形成了带有戏剧味道的"傩"文化。数千年来,中国的优秀文化逐渐积淀,汇成了一个伟大的传统,构建起自己的艺术体系。

这种艺术的创造精神是人类所共有的,哲学家称之为"人的本质力量的显现"。马克思说:"关于艺术,大家知道,它的一定的繁盛时期绝不是同社会的一般发展成比例的。……因此,在艺术本身的领域内,某些有重大意义的艺术形式只有在艺术发展的不发达阶段上才是可能的。"① 从这一意义上说,爱美是人之天性,创造艺术也是一种天性。当然,人们在温饱线上挣扎的时候,不会有休闲的艺术产生,最多是发出悲叹和哀怨。假如有一天,停止了一切艺术活动,人生不知会显得多么单调,多么枯燥,恐怕精神都要萎缩了。

物质的粮食能充饥,精神的粮食能暖心。那么,作为"精神粮食"的艺术,有没有不能暖心反起消极作用的呢?就像物质产品有假冒伪劣一样,精神产品也存在不健康的东西,如传播黄色淫秽、凶杀暴力、消沉颓废、低级下流等,虽然不是主流,却也不能等闲视之。它是人类文明的一支腐蚀剂。它不仅违反了艺术创造的积极精神,不但不能助人向上,乐观进取,相反变成了消磨意志、败坏人格的文化垃圾。所以称这些东西为"负文化"(即负面文化)。或有人问,负面文化是怎样产生的呢?回答也很肯定,当然是坏人所为。它反映

① 马克思:《〈经济学手稿(1857—1858年)〉导言》,载《马克思恩格斯全集(46)·上》,人民出版社1979年,第48页。

了社会的复杂性。其实这种人的头脑也是清楚的,只是由于私心和利益的驱使,见利而忘义,不顾人格与道德的尊严,做出这种下流事。人与金钱的关系,不外两种态度:一是合理的、正当的取得;二是损人利己、非法牟取。理论上的"清高"在现实生活中是难以找到的。

世间芸芸众生,整天忙碌着,追求着:有的带着崇高的理想和明确的目标;有的浑浑噩噩,不知所向;也有的随机应变,唯利是图。什么叫"满足"和"富有"呢?看来不外两种,一种是物质上的满足和富有,另一种是精神上的满足和富有。前者容易看得见,腰缠万贯,神采飞扬,不知谁从旧词囊中翻出了一些陈词,称这种人叫"大腕""大款",还有"走穴"走红的歌星们。他们一夜之间就能获得数万、数十万甚至上百万的巨款。相比之下,一个著名学者辛苦一生,著作等身,贡献可谓大矣,集其终生也没有"腕们""款们""星们"一夜的收入多。他们在物质上获得了"富贵",得到了满足,然而在精神上却显然是个穷汉。平时不读书,不重文化修养,不知文明为何物(当然不是所有人,有的并非如此,其程度也不一样)。因此,在物质与精神上就表现出较大的落差。钱多了花不完,怎么办呢?有的摆阔,有的斗富,老板们为了赚钱,就挖空心思搞"轰动效应"。南京城里不是出现过将金箔洒在菜肴中的"金箔宴",将香水灌在洒水车中满街洒吗?这种亵渎文明的做法,已经远远地超过了十六国时期以穷奢极欲著称的后赵皇帝石虎。难道现代人不应为此引起深思吗?

反过来看那些精神财富的富有者,他们或是长期坐在书斋里研究学问,或是在试验室里探讨自然的秘密,艺术家(不是拿着话筒唱歌的"歌手")苦练基本功,努力揭示人生的真谛。他们的成就和成果代表着我们民族和国家的文化水平,只是因为有的不能马上转化为"商品",不能立即产生经济效益,收入很低,生活很苦。论文化,他们最高;论精神,他们最富。可是在经济上,其收入还不如一个小商贩。由于他们已进入一个更高的精神世界,所以能够做到敬业如斯、安贫乐道,只要能保持基本的生活水准,从不为经济所虑。

问题在于,物质满足的富有者与精神满足的富有者,能否统一起来呢?这正是理想人生的最高要求。只有两者统一(或者相对地统一)起来了,才能达到真正意义上的满足,才是真正意义的富有。

按照心理学的说法,人类的需要有三个层次(或阶段),即生存、享受和创造。生存的阶段主要是温饱得不到满足,为了吃饭穿衣问题而忙碌,无法顾及其他。享受的阶段是物质生活有了明显的剩余,俗话说不愁吃、不愁穿了,

相反地吃要吃得好，穿也开始讲究起来。创造的阶段是在物质充裕的基础上提出精神上的更高要求，即使表现在吃穿用的问题上，已不满足于商店的东西，甚至要亲身参与制作。自己制作日用品，自己美化生活环境，直到自己从事艺术创作。这是人的需要的螺旋式上升，也是由物质到精神的合乎逻辑的发展。

我们的生活已经明显好起来了。人民摆脱了贫困，进入了或者正在进入小康之家，也就是进入了"享受"的阶段。享受不是无度地挥霍，而是在一个较高的层次上生活得更美满。物质生活的享受是有限度的，以"吃"而论，如果每天都是豪华的宴席，那日子并不好过。因为肠胃只有一套，过多了不能接受，搭配不好也成问题。从营养学的角度看，忍饥挨饿、饮食单调固然会导致营养不良，如果乱吃过多的营养品，身体不能吸收，也会造成营养不良。真正会"吃"的人，不是以钱的多少论高低，而是要懂得营养，懂得烹调，懂得口味，懂得配菜。恐怕很多人都有这样的经验，常吃鱼肉者很想有清淡的蔬菜调剂，这就是关于"吃"的辩证法。唯其如此，才能称得上是"美食家"。

现在想饱"口福"的人有很多好去处。饭庄、餐厅、酒家、饭店的称呼已显得陈旧，于是起了新名叫"美食城"。且不说这种浮躁的心理，单就"美食"而言，也不限于过去的所谓八大菜系，而是天南海北了。

本书的目的是谈"艺"，可是开宗明义却谈了这么多"吃"。就因为我们给本书起了"精神美食"这个名字。按照中国文人的习惯，即使爱吃、会吃，对吃有研究，也不必公开谈论，否则会有伤"大雅"。只有明代的高濂、清代的袁枚、李渔等不但不回避，反将自己的菜谱写进著作中[①]，那是相当可观的，也因此留下了一批珍贵的饮食文化资料。由于我们在此谈吃而不在吃，不可能谈得太细。它给我们的启发是，饮食文化是味觉之美，并且与营养学相联系；艺术主要是视觉和听觉之美，是与心理学、美学等相联系的。虽然饮食烹饪也讲究色、香、味、美，但并不属于艺术的范畴。那么，艺术的"美食"有哪些特点呢？又如何做到美目和美听呢？这正是本书的趣旨所在。

艺术不是自然物，它是由人的需要创造出来的。人们的需要不同，因此也就创造了不同的艺术。有人将哲学上的"本体论"拿来研究艺术问题，想找出艺术本来是个什么样子，看来是不容易的。因为艺术一开始就是五花八门，不仅形式迥异，甚至连属性都不一样，创造的目的也不同。一般人所关注的主要

[①] 见高濂《遵生八笺》、袁枚《随园食单》、李渔《笠翁偶集》。

是所谓"纯精神的艺术",如美术中的绘画、雕塑,以及音乐和舞蹈等。实际上,除此之外还有结合生活的"实用性的艺术"常被忽略。如美术中的建筑和工艺美术。在音乐和舞蹈中也有实用性的,只是没有前者的性状那么明显。艺术的功能是多方面的,虽然总的说都是审美,但审美的方式不同。有的是通过视觉,有的是通过听觉,有的是通过人的自身的动作,而实用性的艺术则是在人的实际生活中被使用,在用的过程中达到审美的目的。正因为艺术渗透于生活的各个方面,对于人的精神、思想、意识能够起着潜移默化的作用,所以成为人生之必需。

人类智慧发展的结果,能够影响于人的精神特别是影响于人生观的,并不只限于艺术,但艺术所起的特殊作用是其他意识形态所无法取代的。丰子恺在1938年的一次讲演中说:"浅见的人误解艺术,原是难怪的。因为艺术这件东西,内容很严肃,而外貌很可爱。不像道德、法律等似的内外性状一致。因此眼光短浅的人就上了它的当,以为它不过是种消闲的玩意儿罢了。这好比小孩初次看见金鸡纳霜片(即奎宁——本书著者),舐舐看味道很甜,就当它只是一颗糖,不知道里面还有着苦味的药。他们以为这只是糖果之类的闲食,不知道里面的药,力能歼灭病菌,功能使人健康呢!……美好比健康,艺术好比卫生。卫生使身体健康,艺术使精神美化。健康必须是全身的。倘只是一手一足特别发达,其人即成畸形。美化也必须是全心的。倘只能描画唱歌,则其人即成机械。故描画唱歌,只是艺术的心的有形的表示而已。此犹竞技赛跑,只是健康的身体的一时的表现而已。除此以外,健康的身体无时不健,艺术的精神无时不美。可知艺术给人一种美的精神,这种精神支配人的全部生活。故直说一句,艺术就是道德,感情的道德。"[①]

艺术的内容能教育人,艺术的形式能感染人。所以人们乐于接受艺术,艺术也能助人向上,振奋精神,积极地生活。辜鸿铭是我国近代将儒家经籍翻译成英文的学者。他在翻译《论语》中,将"礼之用,和为贵"一节的"礼"字,译作"arts"(艺术)。可知他的理解,艺术就是礼。[②] 当然,这里所指的"礼"不是单纯的礼节,尤其不是作揖叩头。所谓"克己复礼为仁"[③],就是克制自己的私欲,顺从天理,实现十全的德行。反过来说,世间的一切缺陷与罪

[①] 丰子恺:《艺术必能建国》,载丰华瞻、戚志蓉:《丰子恺论艺术》,复旦大学出版社1985年,第27-28页。
[②] 丰华瞻、戚志蓉:《丰子恺论艺术》,复旦大学出版社1985年,第28页。
[③] 《论语·颜渊》。

恶，都是由于私欲横行、违背天理而来，也就是"非礼"。这种天理和德行，可说是真理和正义、人道。用今天的观点看，给予新的解释，在大公无私的精神上，它与共产主义的道德标准是不相违背的。

艺术既然是由人创造的，而且是由艺术家做给大众欣赏的和使用的，那么艺术家就应该对社会有一种责任感、使命感。也就是说，他只能创作出好的作品交给大众，绝没有理由粗制滥造，不负责任。否则应该受到社会的谴责，道义的谴责。在艺术创作上有所谓"自娱性"和"娱他性"。一般地说，前者主要指民间艺术和非职业性的业余艺术，他们创作的目的是为了从中得到乐趣，自我抒发，自我娱悦；没有想到拿出去发表。后者不同，多系职业艺术家的作品。虽然在创作的过程中作者能达到"物我"的境界，产生高度的自娱性，但其最终的目的还是交给公众。艺术作品的表现有创作、设计、表演、演奏之分，不论哪一种表现都必须尊重观众、听众、欣赏者和使用者，甚至用社会学的观点看，作者与对象的关系是服务与被服务的关系。这种关系是平等的，亲密的，利益一致的，它构成了社会大家庭的一个和谐的乐章。由于社会职业分工的不同，各行各业协调发展，敬业乐业，"人人为我，我为人人"，社会必然得到繁荣。在这里，艺术的职业是非常崇高的，因为它对人负有陶冶性情、怡悦心神、净化灵魂的使命，所以被称为"人类灵魂的工程师"。艺术家是受到尊重的，因为他为社会增添了美丽的色彩，对人民有益，人民感谢他、爱戴他。但是必须清楚地知道，这种荣誉首先是由艺术的性质决定的，并非专属于哪个个人。至于某个艺术家的荣誉，则是由他的艺术成就并得到人民的赞赏，而得到的回报。可以说，不论在什么时代，也不论在什么制度下，艺术一旦脱离人民大众，都不会得到真正的发展。

有人强调"个性"，把"自由""解放"的字眼同艺术创作联系起来，以为艺术是任其摆布的玩意儿。不顾民族文化的传统、人民欣赏的习惯，故意标新立异，甚至哗众取宠，打出新派的旗号，声称"与传统决裂"。面对着他们的"宣言"和"作品"，真可谓哭笑不得。不知是狂妄还是无知，犹如揪着自己的头发硬要离开地球，与地球势不两立。他的可笑，是无视人类文化历史积淀的可贵；他的可悲，是忘记了自己是一个社会的人。

举例来说，电影是最具大众化的现代综合艺术，从产生到现在才度过了一百年。由于它是科学技术所支撑的艺术，当灵巧多变的电视发明之后，大有"游击队"取代"主力军"的趋势。面对这种情况，悲观者认为，电影百年之

后,将会日暮西山。乐观者不以为然,认为电影既为现代科技与艺术结合之子,其自身的造血能力很强,能够适应急速发展的科技时代。这只是从科技方面的考虑。如果换到艺术的角度,票房率下降到难以维持的程度,却是大众化艺术脱离了大众的原因。据报道:电影导演谢晋每年都要回上虞老家过年,并且在小镇上和老乡们一起看电影。可是今年(1997年)回乡,小电影院已经改业,老乡们说,如今的电影不好看也看不懂,还要电影院干什么。谢晋听了感慨万千,说中国的电影艺术家该惊醒了。他回忆十年前夏衍在世时,看过一部在当时称作"探索片"的电影之后说了一句"我看不懂"。那部影片的导演知道后便说:"看不懂就对了。"回顾这段往事,谢晋说,一批年轻人的探索电影在当时的确给中国电影带来了许多新东西,但对这些影片的过分推崇和盲目模仿,也导致了电影与观众的严重脱节。无情的现实是,中国在大大小小的国际电影节上抱回奖杯的同时,也付出了本土市场不断萎缩的沉重代价。在某些导演的心目中,洋人的一句好话比同胞观众的认可更加重要。谢晋说:"中国电影首先必须解决拍给最广大观众看的问题,才能重树中国电影形象。"①

 艺术是心灵的镜子,它能映现任何辉煌大业,也能照见任何奇形怪状。我们应该重视艺术的事业,使它健康地发展。艺术应该直面人生,表现人生,服务人生。尽管创作的道路并不平坦,那是在认识自身规律过程中的忽明忽暗,与人为的外来干预是两回事,如像"文革"的"三结合""高红亮"之类,最终是葬送艺术,给艺术家套上一副枷锁,让他自由不得,行动不得,哭笑不得,甚至找不到真实的感情,哪里还谈得上创作灵感呢?对于艺术家来说,作为炎黄子孙,要热爱我们的民族,热爱我们的国家,热爱我们来之不易的社会主义事业。艺术创作必须有形象思维、发挥想象的广阔空间,但又不是无线的风筝,可以为所欲为。在现代生活中,自由和纪律总是相伴而行的,约束和放纵也是相生相克的,任何事物都不是绝对的。那种所谓"游戏人生""跟着感觉走"以及"我行我素"之类的理论,之所以成为自我的束缚,就是忘记了自己的人民,忘记了自己的社会责任感,换句话说,失去了艺术家的自觉和自律。对于艺术的接受者来说,即广大读者,要热爱艺术,把艺术当作一种"精神美食",如同每日三餐,离不开物质的粮食一样。一个人对于优秀的艺术作品能否看懂,领悟其中的奥妙,并从中受到教益,也是要经过训练和提高的。

① 见1997年3月10日《扬子晚报》第6版。

我们通常所说的艺术修养和文化素质，便是鉴赏艺术的基础。马克思有一句名言："艺术对象创造出懂得艺术和能够欣赏美的大众"。① 他在《1844年经济学-哲学手稿》中说："只有音乐才能激起人的音乐感；对于没有音乐感的耳朵说来，最美的音乐也毫无意义，不是对象，因为我的对象只能是我的一种本质力量的确证，也就是说，它只能像我的本质力量作为一种主体能力自为地存在着那样对我存在，因为任何一个对象对我的意义（它只是对那个与它相适应的感觉说来才有意义）都以我的感觉所及的程度为限。所以社会的人的感觉不同于非社会的人的感觉。只是由于人的本质的客观地展开的丰富性，主体的、人的感性的丰富性，如有音乐感的耳朵、能感受形式美的眼睛，总之，那些能成为人的享受的感觉，即确证自己是人的本质力量的感觉，才一部分发展起来，一部分产生出来。因为，不仅五官感觉，而且所谓精神感觉、实践感觉（意志、爱等等），一句话，人的感觉、感觉的人性，都只是由于它的对象的存在，由于人化的自然界，才产生出来的。"②

那么，怎样才能有意识地培养这种"感觉"，训练出"有音乐感的耳朵"和"能感受形式美的眼睛"呢？

以往的艺术创作，只是艺术家自己在创作，评论家对他的作品进行评价和介绍，美学家当作个例，连同更多的作品进行审美的研究，很少注意到艺术作品的接受者，即广大的读者。这是很不公平的。你想，既然将作品交给了公众，希望引起他们的共鸣，却又不了解他们的感情、兴趣、审美程度和接受能力等，怎么能达到预期的效果，如愿以偿呢？所以近些年来有"接受美学"的兴起。接受美学将作者→作品→接受者（欣赏者）连接成一个全过程进行研究，并且从接受者那里得到的信息反馈（←）给作者。这样，既在艺术的发展上形成良性循环，又有助于艺术的螺旋式上升。

本书定名为《精神的美食：艺术与人生》，其宗旨是很明确的。也就是说，联系到人生之需讨论艺术问题。更具体地说，是同青年朋友讨论艺术与人生。我们把艺术当作一种文化素质修养，是精神的一种"美食"。特别是进入高等学校的青年，不论是读大学本科还是读专科，各人都选择了自己的专业，学业完了大都要踏上工作岗位，在社会上显露自己的才华。可是，在学校里所学的

① 马克思：《导言（摘自1857—1858年经济学手稿）》，载《马克思恩格斯全集（12）》，人民出版社1962年，第742页。
② 《马克思恩格斯全集（42）》，人民出版社1979年，第125、126页。

东西都是分解了的，就像广播体操的分解动作一样。学校教育强调基础教学，有所谓"三基本"者，即基础理论、基本知识和基本技能。这些技能和理论知识的获得，都是分别通过各种课程进行的。然而到了工作岗位上，不是分别用哪门课，而是需要有一种能够应变的综合能力。到这时，便会深感"学到用时方知少"了。那么，这与艺术有什么关系呢？如果你把艺术仅仅理解为消遣、解闷、玩玩、活跃活跃生活，就像学数学只是为了数数饭票一样，可就太表面、太简单了。数学为什么对自然科学那么重要呢？就因为它把所有的关系都变成了数，形成一种抽象思维（逻辑思维）的方法，而艺术恰恰相反，它用的是形象，形成了形象思维的方法。在人的思维活动中，虽然有所偏重，但是两者都不能缺少，必须配合使用。一个艺术家如果没有最基本的逻辑思维，便会成为语无伦次的糊涂虫。一个自然科学家如果不懂得形象思维，大脑机器也必然像生锈一样，似乎少了滑润剂。从现实生活中可以看到，为什么许多大科学家都喜欢艺术呢？奥妙就在这里。

 本书以谈艺术的知识为主。一边涉及一些有关的理论，一边将联系一些具体的作品和方法。但是它不是技法书，不可能从这里找到怎样画、怎样唱的技法。怎样创作艺术与怎样欣赏艺术是既有联系又有区别的两回事。对于非艺术专业的学生来说，如果想做一些某种艺术的实践，当然很好，但那绝非一朝一夕可以奏效的。如果掌握一定知识，提高了鉴赏力，它会自然地溶化到文化的素质之中。关于这一点，对于艺术院校各种艺术专业的学生来说同样是重要的。

 让艺术融入人生吧，它是美丽的。

<div style="text-align:right">
《精神的美食：艺术与人生》导言

北京教育出版社 1999 年
</div>

艺术载体的转换
——由"拓印画"引起的思考

我正在编制一部《中国拓印画通览》。有论述,有比较,有实例,有说明。500多个图例,按照历史编年排了一个长队,延伸达7 000年之久。旨在了解中国文化的博大精深,艺术的多变形式不但丰富了它的传统特色,也是构成中国艺术深厚的底蕴。对于从事美术专业的人士来说,即使它不是创作的主流,也是重要的参照。

说来也是一种缘分,上大学时听美术史课,讲到汉代,教室里挂满了画像石的拓片。由于读过鲁迅的书,蒙眬地联想到"深沉雄大"的评语,看了感到很有气势,凝重,粗犷,黑白分明,铿锵有力。那时对"画像石"的概念非常模糊,也不了解"拓印"和"拓片"。听先生讲课后知道了那是刻在石头上的画,主要用于地上的祠堂和地下的墓室,拓印是后来的事。我因为想了解得更详细些,下课后赶去请教:"画像石是什么性质呢?"

老师说:"拓印下来便是一幅画。但它又是刻在石头上的,应该属于雕刻,而这种刻石还是墓葬建筑的一部分。太复杂了,不像现在的艺术分类,所以叫'画像石'。"

我因为从小养成了喜欢动手和打破砂锅问到底的习惯,又问:"画像石的拓片可以算原作吗?拓片又是怎样锤拓的呢?"老师不耐烦了,但没有生气,只是笑着说:"你的问题太多了,将来都会知道的。拓印是一种专门的技术,那是工匠的事,我又不会拓,怎么讲得具体呢?"

为了弄清什么是画像石,我又去问一位理论老师。他说这是古代文人用的名词,现代美术是不用的。它像绘画,却是刻在石头上;说它是雕刻,却又不像具有立体感的浮雕;而拓片似版画,却又不像印刷。真是四不像,所以有人

称它为"准绘画""准雕刻"。我接着说：那么拓片也可以叫"准版画"了。他笑着说："应该说是可以的，不过原作是石头。"绕来绕去，搅得脑子乱哄哄的，还是没有弄清楚。对于艺术的认识，究竟是理论在前还是实践为先，难道汉朝人错了吗？这类问题，长久没有解决。后来，专门学了图案，也就不去考虑了。现在研究起艺术学，要从清理一些实际问题入手，未曾解决的问题又冒出来了。

"画像"这个词早就产生，见于《周礼·春官·司常》："司常掌九旗之物名，各有属，以待国事……皆画其象焉。"象与"像"通。西汉时将画像刻在石头上，用于祠堂和墓室，所以叫"画像石"，还有一种模印砖，也就叫"画像砖"。那时的纸还在初创时期，不可能用作拓印，"传拓术"是以后很久才发明的。《中国大百科全书·考古学卷》"金石学"条说："唐代以来，墨拓术（即拓印）和印刷术的发达，为金石文字的流传提供了方便条件，也促进了金石学的形成和发展。"也就是说，最初的拓印主要是复制文字和书法，拓印图形（图画）又晚了数百年，直到宋代才开始认识到拓印图形的优越。在照相发明之前，凡是器物和建筑上刻铸的文字和图形，拓印是唯一的复制方法，即使照相术流行之后，仍然不能完全取代拓印。现代使用拓印最多的，仍旧是研究书法和从事考古的人，将其当作金石学的重要手段。

年轻时学图案，虽然不去追究"画像石"的名称问题，但并没有同拓印隔绝，相反地，所看的"拓片"样式更多了；除了画像石、画像砖的拓片之外，还有青铜器、玉石器和民间木雕、砖雕等花纹的拓片。因为均属于二维度的平面艺术，它和图案一样（有的本身即是图案），最终都要走到装饰上来。不仅拓宽了研究拓片的范围，在认识上也逐渐深化了。

半个多世纪过去了，我看过各式各样的拓片，不仅收集了一些拓片，并且临摹过不少。那时候没有复印机之类的工具，积累资料主要靠临摹，而临摹也确实是学习古典和民间最有效的方法。等于在实践中跟着古代匠师和民间艺人走一段路，不论直路、弯路和不平坦的路，以及转弯抹角，都体验得很清楚，认识处理艺术问题的一些传统方法，如果能将民间艺人的艺术"口诀"联系起来，将会理解得更深透。譬如云锦艺人说："画龙有三停：脖停、腰停、尾停。"只有如此才能显出精神。又说："龙开口，须发齿目精神有；神龙见首不见尾，火焰宝珠衬威严。"对于这类口诀，初看起来在文字上似懂非懂，更谈不到联系实际。尤其那个"停"字，也可理解成转折或"挺"，就像书法的顿挫，奥妙无穷，实际上不仅画龙，画其他现实的动物也是如此。后来读宋代郭

若虚的《图画见闻志》，在"论制作楷模"中也提到这一点，说明艺术的道理是相通的，并不限于锦缎。

 我国古代对于造型艺术的基本方法，除了雕塑之外，大都是在二维度（平面）的基础上描绘形象，从最早的意义上讲，人们看待事物和表现方法都是一样的，即从视角的直观着手，我曾说过"五百年前是一家"。欧洲文艺复兴之前，全人类的绘画都是二维度的造型。我们汉代的画像石与古埃及的壁画，在人物造型上有许多相同之处。文艺复兴的艺术大师们如达·芬奇等，将艺术与科学并重，既从事绘画创作，又进行科学研究，并将两者结合起来，把解剖学、光学和透视原理用于绘画，在平面上解决了三维度的方法，使形象和构图在视角上更感立体，即所谓质感、量感、空间感。因而造型艺术的绘画等有了二维度和三维度之分。西方的现代派画家想把时间、速度和不同的角度同时画出来，出现了很多"画派"，结果令人看不懂，大众不习惯。应该指出，这种方法并非是他们的独创，由于二维度平面造型的局限性，早在1 800年之前的汉画像石就试图去做，如在侧面的头部画正面的五官，将下棋的棋盘竖在两人之间，在河的断面画两岸等，经过历史的裁决，仍然无法顺利通过。

 关于造型艺术的二维度和三维度，有人简单化地论是非，甚至说前者是不科学的、落后的，后者是科学的、先进的。这是很肤浅的一种看法。任何艺术，所使用的艺术语言不同，在表现上和效能上也不一样，甚至会有长短之分。"寸有所长，尺有所短"的道理是普遍存在的，为什么说"杀鸡焉用牛刀"？不仅是小题大做，也太不相称了。朱光潜先生在翻译古希腊柏拉图的《伊安篇》中，有一条注释说：希腊文中"艺术"和"技艺"是一个词，"凡是'人为'的不是'自然'或'天生'的都是……作诗与做桌子、做鞋是同属一类的。……近代把'艺术'和'技艺'分开，强分尊卑，是一个很不健康的看法。"不分开是回事，既经分开，也不应分尊卑和高下。艺术和科学，一个是人文科学，一个是自然科学，都是科学。艺术科学不同于自然科学。自然科学是讲实际的，通过技术解决某种实际问题；艺术科学则是通过想象说明某一问题，只是给人以启发，实际并不存在，绝不能从生理学、遗传学等角度研究孙悟空。卓别林为了说明机器与人的关系，在传送带上扭螺帽，卷进了机器之中，竟然又转出来，仍然在不停地扭螺帽，只是说明人的单一劳动变成了机器。如果是真的，他在机器中早就被轧成肉饼了。同样，三维度有其长处和优点，二维度也有其优点和长处。

二维度的优点和长处在哪里呢？概括性强，意象性新。因为它不是以技巧的展示作如实描写，画得惟妙惟肖，而是作诗意般的形象化。三维度的技巧训练强调写生，要固定位置，上午画的风景下午就不能继续画了，因为太阳的照射从东边转到了西边；而二维度是不受这种限制的。由于二维度的平面是单一的角度，又不强调偏光，为了避免单调，并加强它的表现力，往往采用不同角度的组合，而不是成角透视。这种手法在汉代画像石中例证很多，最典型的如《泗水捞鼎图》，其构图形式有几十种之多。有人问：它是从什么角度画的呢？实际上有好几个角度，于是起了个名字，称作"装饰画"。其实，汉朝人只是为了用形象说明问题，不一定为了装饰。现代农村的老年妇女剪纸，也常把侧面的老虎头上剪出两只眼睛，是因为不懂成角透视，想把视角的一只眼和观念的两只眼统一起来，也不是为了追求装饰。只有学过美术的人，因为懂得了透视学，观念在前，就像毕加索搞"立体派"，故意画出两个面，由于不合直观的习惯，又必须修饰一番，变成了"装饰"。真正的装饰画并非是这个样子。

我国有两个成语是耐人寻味的：一个是"依样画葫芦"，另一个是"比葫芦画瓢"。两个成语，原意相近。但从艺术的角度看，是有很大区别的，前者只是写生，强调写实，不能画视线之外的，但后者所画的已不完全是葫芦，而是两个瓢了。这是一种"仿生式"的设计，已不是单纯的写生。

鲁迅先生评论比亚兹莱的画时说："他把世上一切不一致的事物聚在一堆，以他自己的模型来使他们织成一致。"但"他的艺术是抽象的装饰；它缺乏关系性的律动"。从装饰的角度看，比亚兹莱是成功的，所谓"关系性的律动"，主要是指绘画的主题性和情节性，当然也包括典型性。

为了使艺术服务于大众，鲁迅不仅关注民间艺术，并且亲自发起了"新兴木刻运动"，指导青年版画家。1935年2月4日他在《致李桦信》中说："倘参酌汉代的石刻画像，明清的书籍插图，并且留心民间所赏玩的所谓'年画'，和欧洲的新法融合起来，也许能够创出一种更好的版画。"同年9月9日，他又写信给李桦说："我以为明木刻大有发扬，但大抵趋于超世间的，否则即有纤巧之感。唯汉人石刻，气魄深沉雄大，唐人线画，流动如生，倘取入木刻，或可另辟一境界也。"

鲁迅对汉代画像石素有研究。早在民国初年他在教育部工作时，住在北京的绍兴会馆里，他用闲暇时间校书、抄碑，还描绘了一本《秦汉瓦当文字》。他收集了数以千计的画像石拓片，并曾计划写一本《汉画像考》。我之喜爱画

像石,起初并非出于研究,而是被它之平面造型的艺术手法和装饰趣味所吸引。因为年轻时学图案,又自幼受到民间艺术的熏陶,好像有一种内在的情感维系着。记得在 20 世纪 50 年代之初,我在北京琉璃厂收集的第一幅拓片便是嘉祥武梁祠所刻的、将枝干编连起来的一棵大树,树上有鸟,树下有射猎的人。清朝人称那棵树为"连理树",也有人叫它"扶桑树",通常则称"射猎图"。当时我是为它的巧于意匠所感动,把它看作图案,在知识上没有能力辩证其内容。现在才知道,以前的称谓都错了。那是一棵"立官桂树",是在科举制度之前的举孝廉时期,读书人想猎取功名,所想象出的一棵祥瑞之树;就像汉代的"摇钱树"一样,是想发财的人所祈望的。时间久远了,人们的观念已起了很大的变化,不论在内容上还是在形式上,有许多已不熟悉,所以王朝闻先生说:画像石是"难以匆匆理解的艺术"。正因为如此,才产生一种特有的魔力,研究起来是很有兴味的。

比如说"西王母"画像,她举着一个圆形的器物,有人说她在照镜子,实际上是只圆盘,盘中还有六个小圆圈,是她炼的"长生不死"之药。因为是平面造型,侧面的盘子表现不出盘中之物,只好将盘子竖起来。远古神话中,西王母本是个半人半兽的生杀之神,到了汉代,在黄老思想的影响之下变成了为人长寿的生命之神。在她身边,常有两只玉兔为她捣药,还有一只三条腿的乌鸦和九条尾巴的狐狸,都是她的侍者。有一块画像砖,模印了一只"三足乌"在树上,树下是一条"九尾狐"相呼应,以其隐喻西王母的所在;有人说是受了西方影响,表现的是古希腊的《伊索寓言》:乌鸦衔着一块肉,狐狸想吃,便恭维乌鸦会唱歌。乌鸦唱歌,肉便掉了下来,狐狸得到了那块肉。真可谓南辕北辙、数典忘祖了。

我最初喜爱拓印画,其中另一个原因,是在技法上,因为图案学中有一种"翻白画法"与之接近,而由此所产生的"金石味"显得铿锵有力。为了体味艺术的"金石味",我曾一度刻起图章来。图章太小,又在砖头上刻了许多小品。甚至对砖石的斑驳效果也产生了兴趣。用我的话说,是尝尝它的"味道",在品味艺术中会诱发出一些理论的思考。

对于石刻画像的思考,在我心中萦绕最久的是鲁迅所称誉的"深沉雄大",究竟是指石刻本身呢,还是指其拓片?两者虽然同为一体,其艺术效果是不同的。为了考察画像石并作两者的比较,除了看各地的刻石之外,并且到山东沂南、邹县和江苏徐州的汉墓中进行实地观摩,那狭窄的空间,阴森森、黑洞

洞，虽然满壁石刻，既刻得浅，又看不清，有的连用相机拍都无济于事，实在看不出"雄大"的气势。在地面上，山东长清有一座孝堂山祠堂，是现今保存完好的汉代石刻建筑物，其他地方的祠堂早已倾圮，只能看到一块块厚重的石板。孝堂山祠堂过去误以为是祭奠郭巨的，即"二十四孝"中那个埋儿的郭巨，实际不然，很可能是当时一个"二千石"大官的祠堂。两间刻满图画的石屋，高不过 2.64 米，阔 4.14 米，进深只有 2.5 米。十多平方米的地面，容不下几个人活动，在狭窄的空间里依然感受不到"雄大"的气势。由此看来，鲁迅是看了画像石的拓片而感叹的。这说明画像石与其拓片在视觉效果上是不一样的。最明显之处，是将刻得很浅的画面，特别是所谓"线刻减地"的效果变成了纸上的黑白分明。我们知道，黑与白这两种极色，是包容所有色彩的，在造型艺术中非常重要，画面的凝重和深沉也由此发生，形成一种气势。

为了探讨这种黑白效果，在 20 世纪 80 年代我曾到嘉祥武氏祠考察并重点学习和研究了拓印的方法。武氏祠的画像石是国家文物重点保护单位，是不能随便拓印的。在大殿之外的走廊上，散置着一些各地出土的零星石版，虽然也不能随便拓印，但文物保管所所长了解了我的意图之后，不但允许拓印，并且亲自教我拓印，我们一起研究了一些拓印形式和方法。

从此以后，我试验在各种不同的物质材料上拓印，譬如在旧式的木地板上拓印木纹，甚至在蒲扇上拓印蒲草的编结纹。通过这样的实践，对于原物的结构和花纹，可以了然于纸上，但原物的质感和意味也产生了变化。特别是玉器，一块玉片的花纹拓成了拓片，是一个很美的图案，但玉质的温润不存在了。由此引出了一个重要的理论问题：艺术的载体转换之后，其内容基本不变，但意趣变了；不是原物的重复，而是形式的多样。

这种现象并不是拓印画所独有的，只是因为拓印的范围很宽，揭示出这一问题。实际上，艺术载体的转换是种普遍现象，由于称谓术语不同，没有联系起来罢了。譬如：将文学作品（如小说）搬上舞台（如话剧），拍成电影，画成连环画，叫作"改编"；将京戏改成某种地方戏叫作"移植"；将工笔画或人像（照片）做成刺绣，叫作"仿绣""仿真绣"；将陶瓷做成青铜器叫作"仿铜器"。一件《清明上河图》的国画手卷，分别做成了刺绣的、木雕的、陶瓷的、剪纸的、竹编的等。不论叫"改编""移植"或"仿"，都是原作载体的转换。虽然保持了原作的基本内容和结构，但在艺术的风貌上起了很大的变化。它不是艺术创作的主流，却是艺术多样化的一个方面。

对于艺术载体的转换，拓印的方法所以突出，是因为它可以拓印所有的平面刻画与铸造、模印的艺术。它不能取代原作，却多了一种参照，几乎是半部美术史。艺术的欣赏与鉴赏是离不开比较的。

"拓印画"概念的提出，不但基于以上的情况，实质上已带有版画的性质。鲁迅先生早在1931年《介绍德国作家版画展》中说："世界上版画出现得最早的是中国，或者刻在石头上，或者刻在木版上，分布人间。后来就推广而为书籍的绣像，单张的花纸，给爱好图画的人更容易看见，一直到新的印刷术传进了中国，这才渐渐地归于消亡。"这里所指的两种"版画"，刻在木版上的即传统的木版画（复制木刻）。刻在石头上的即我们所讲的拓印画（主要指画像石等）。木版画是印刷的鼻祖，实际上拓印画还要早一点。

许多年来，为什么人们只称它是"拓片""拓本"，而不称为"拓印版画""拓印画"呢？原因可能是多方面的，主要有以下几点：

（1）被拓印的原作都是独立的，制作的目的并不是为了拓印；

（2）原作的画面是正面的，不适于一般的印刷；

（3）拓印的方法是将纸打湿后捶进画面的四处，在反面拓墨，与一般印刷相反；

（4）由于拓印的原作不是专用版，画面多不平整，捶既费工，拓墨亦难，况且拓印后皱褶太多，必须要托裱；

（5）虽说拓印画带有版画性质，但原作难得，并非随意能够拓印到的。

以上是对拓印画的制作而言，也是拓印画难与一般印刷并列的原因，但不因此妨碍对拓印画的欣赏与鉴赏。现代的传播方式多样，印刷普及，拓片的介绍很多，如果关注于此，不失为观摩艺术的一个很好的方面。

本书定名为《中国拓印画通览》，有论述，有比较，有实例，有说明。500多个图例，按照历史编年排了一个长队，延伸达7000年之久。旨在了解中国文化的博大精深，艺术的多变形式不但丰富了它的传统特色，也是构成中国艺术深厚的底蕴。对于从事美术专业的人士来说，即使它不是创作的主流，也是重要的参照。

<div style="text-align:right">

2012年4月12日于南京

载《中国拓印画通览》，东南大学出版社2016年

</div>

审美之钥
——《陈之佛全集》总序

　　20世纪的中国，特别是在他的上半叶，短短的五十年间，发生了有史以来天翻地覆的巨大变化，先是结束了两千多年的封建社会，但是，并没有从根本上改变国家的命运。在此时期，帝国主义掠夺，军阀混战，民国腐败，民生凋敝，中国面临着向何处去的道路问题。1921年，伟大的中国共产党成立，领导中国人民艰苦奋斗，克服了混乱的局面，于1949年建立起中华人民共和国。近七十年的实践证明，国家富强，社会安定，民生繁荣，中华民族的伟大复兴在即，我国已进入了特色社会主义的新时代。

　　回首看历史，1919年爆发的五四新文化运动，不但在思想上和人事上准备了中国共产党的成立，并且激起了各界志士仁人的爱国热潮，从不同的角度提出救国口号。如"教育救国""实业救国""科技救国"等，由此涌现出各方面的先进代表人物。在此之前，有一位和蔼可亲、具有远大抱负志向的少年，他就是年仅十六岁便确定了奋斗目标的陈之佛。

　　整整的半个世纪，陈之佛先生始终如一，在艺术的土地上勤奋耕耘，栽培着图案和装饰，为我国的工艺美术事业，从设计实践到理论研究，呕心沥血，一贯始终，一步一个脚印，印印相扣，以致达到制高点。成为我们崇敬、炫耀和学习、效法的榜样。

一　读"机织"初露锋芒

　　陈之佛先生，1896年（清光绪二十二年）生于浙江省余姚县浒山镇（今属慈溪市）。初名陈绍本，以后曾用名陈之伟、陈杰，最后更名为陈之佛，号雪

翁。1962年病逝于南京，享年66岁。

童年时期的陈绍本，主要是在私塾中接受旧式教育。1912年（民国元年），16岁时更名陈之伟，受维新思想的影响，考进了新式的工科学堂。他在浙江省立甲种工业学校选修了"机织科"，横跨着工科与艺术。由日籍教师任教，学习图案、用器画、铅笔画等新课程。他对这些新课程很感兴趣，潜心钻研，并且取得了优异的成绩，毕业后留校任教。他所教的图案课，也是我国旷古未有的，有机织法和织物意匠课。

在此期间，有两件事很突出，也很新鲜。一是他在教学中编出了一本《图案讲义》，由学校石印出版。这是中国人自己编著的第一本图案书。第二，他的家乡浙江是我国养蚕缫丝的重要地区，这可能也是他选择学机织的原因。他自己虽然没有兴办实业，却曾帮助低班的一位同学建起了都锦生丝织厂，用电机新法织造风景画片，行销全国，成为当时丝织的一个亮点。这两件事，说明陈之佛先生已经学有成效，在图案和工艺美术方面初步打开了局面，找到了实业救国之路。

然而，这仅是一个开端。陈先生有更高更大的理想，并不以此为满足。他要走出去，不但要见识一下外国人如何将图案与制造分工和工艺美术的现代化，并且要亲手掌握它，让它在自己的祖国发展起来。

二　赴东瀛研修深造

陈之佛先生于1918年去日本，时年22岁。更名陈杰。

在东京的第一年，他并没有急于考学，而是从多方面熟悉日本，了解有关情况，并着重基本功的练习，作考学的准备。

当时，赴日本留学美术者很多，大都是学"洋画"（油画）和"东洋画"（日本画）。陈之佛先生的目的是学图案。在图案方面，教学力量较强的是东京美术学校（即现在的国立东京艺术大学）。这所学校创立于明治维新之后，在明治二十年（1887年）建立，同时设立了"美术工艺科"。至明治二十九年（1896年）新设"图按科"（以后改为"图案科"）。

明治维新之后，日本人学西方的现代化、工业化，是不遗余力的，快速而有效。作为与现代工业技术结合的工艺设计教育，比德国的包豪斯学校，早了三十多年。

东京除了大型的美术学校之外，还有一些画家开设的私人画室，有的水平很高。陈先生在考学之前，曾在画室学素描和彩色画（水彩）。

陈之佛先生认为，不论从事什么艺术，必须打好基础，基础不厚实，创作是搞不好的。图案固然有自身的基础，但美术也有造型艺术的共同基础。他始终认为，图案的"便化"来源于写实的形象。所以，他常说"外师造化，中得心源"。

丰子恺是陈先生留日时结识的挚友，他在为《陈之佛画集》的序言中说："吾友陈之佛兄早年毕业于东京美术学校图案科，为中国最早之图案研究者。我和他同客东京期间，曾注意他重视素描，确知他对写生下过长年功夫。"

这正是陈之佛先生既是图案家，又是国画家的高明之处。

三 会见导师激励奋进

陈之佛先生在日本，眼光看得很远，第一年着重提高和巩固美术造型的能力，然后再专攻图案。当他了解到东京美术学校的图案科不收外国学生时，非常担心。这是因为，工艺图案与生产和经济有着直接关系，日本人为保护知识不外流的措施。有人告诉他，岛田佳矣教授是工艺图案科的主任，他很崇拜中国文化，尤其是古代的图案，是个"中国迷"，应该去拜见他。果然，岛田先生一见陈杰，非常高兴。

岛田问：你到日本来学图案，对你们中国的图案一定很熟悉了。

陈杰答：我们中国没有图案！

真是话不投机，一开始就产生了误解。陈先生的原意是说：中国没有人研究图案的学问和理论，学校里也没有开设图案课。但简单的回答被误解成没有图案（作品和实践）了。岛田佳矣听了哈哈大笑，讥笑年轻人太幼稚和无知。并且严肃地对陈杰说：你要知道，中国的图案不但很多，并且历史悠久，各代都有，千变万化；我们日本的图案是从中国学来的，很多方法和样式，都能在中国古代的图案中找到。这是很重要的传统，千万不要看不起自己，中国人是最能创造图案、懂得图案之美的。

这段话，特别是岛田先生的大笑，许多年来都被当成笑话，陈之佛先生也很少提及，但他是一直记在心中的。我是在一次晚饭后，大家说笑聊天，陈师母取笑陈先生，说出了这件事，陈先生才向我详细地讲了全过程。他说：在当

时是感到很难堪的，但后来却觉得这是一种提醒，使我更加重视古代的图案。

我作为后来人，有时也想起这件事，反倒觉得是一种动力，可以激励我们重视自己的传统，要认真地发掘、研究、梳理，在杂乱中找出规律来。岛田先生的话，包括他的大笑，并无恶意，反而点出了日本人研究图案的老底，也包括做学问的方法。——陈先生也曾对我这样说。

据说陈之佛与岛田佳矣的初次见面，谈得很好。岛田先生很喜欢陈先生的质朴和真诚，又喜于陈先生来自图案繁盛的中国，不但有助于解决顺利入学，在以后的学业上帮助也很大。

岛田佳矣教授，日本称他是"图案法主人"（意为图案法创立者）。著有《工艺图案法讲义》，奠定了图案科教学的基本模式。

四　在图案科磨炼了五年

1919年陈之佛先生考入东京美术学校的图案科。这是日本破格招收的第一个学图案的外国留学生，也是我国第一个到日本学图案的留学生。

作为东京美术学校图案科的第一个外国留学生，学历的取得是很不容易的，期间虽然遇到一些周折，最后总算顺利解决。陈先生在此五年中，不仅按部就班地学到了图案修习的全过程，并且了解了全方位的各个重要环节，从而掌握了一个现代新兴专业的主旋律及其节拍。

在20世纪的90年代，我曾托日本爱知艺术大学的矶田尚男教授，去东京艺术大学查考陈先生的档案，他也是学图案的，是陈先生的校友。他告诉我：1919—1923年，在读的留学生中，只有陈杰，没有陈之佛。我忘记告诉他，陈杰就是陈之佛。他说这位先生真了不起，作品很多，并有不少奖项。他的专业路数很宽，除一般工艺图案外，还有镶嵌式的壁画等，在理论的探讨方面也是佼佼者。这说明，陈先生的眼界开阔了，思考的问题扩大了，几乎涉及美术的所有方面。

有一个情况很值得注意，就在1919年，当日本的岛田佳矣全力主持"工艺图案"的教学时，我国发生了五四新文化运动，提倡"德"先生和"赛"先生，即新的科学与文化；德国的格罗皮乌斯在魏玛创办了包豪斯学校，将为西方建立起"设计"教育的新体系。陈之佛先生为了深究图案原理和意匠方法，投入到岛田佳矣的门下，在时间上竟然与"包豪斯"同步。表面看似巧合，实

际是新时代需要的促使。不约而同，都是为了图案、设计的现代化。这时的陈杰对图案并不是一无所知，已经有相当水平。他所追求的，是更大、更宽、更深、更有意味的新工艺了。在东方和西方的共同追寻下，以陈之佛先生为代表的，中国的起步并不太迟。

西方的现代工艺，是在工业革命之后发展起来的。作为商品的流通，为了占领市场，必须排斥其他，竟以牺牲手工艺为代价，机器制品的制造也很粗糙。为了改变这种现状，培养高水平的设计人才，"包豪斯"应运而生。

西方的包豪斯，主张"艺术与技术的新统一"。创建人格罗皮乌斯是个著名的建筑家他以建筑带工艺美术，设立作坊，使学生不脱离实践。因为没有最理想的教师，便实行了一种"双师制"。他在《新建筑与包豪斯》一书中说：我们"把第一流的技师和杰出艺术家的教学结合起来，同时对学生从实习和造型两方面来施加影响"。所谓杰出的艺术家，不能是写实的古典派艺术，需要与现代设计比较接近的。如抽象派的康定斯基，便是包豪斯学校的教师，他所写的《点·线·面》，是通向现代派艺术的。其他如蒙德里安、克利等也是如此。所以，评论界常说"包豪斯"是抽象派的摇篮。当然，在建筑和工艺美术方面，其成就是很大的，尤其是对于新材料的使用，充分发挥其优异的功能。如在建筑上，将钢骨水泥的骨架结构取代墙的承重；用钢管制作的椅子等家具。这是西方工业革命之后，所建立起来的较完整的设计系统教育。

日本无须这样做。他们已对"基本图案"与"工艺图案"的理论、相互关系和技法等研究了若干年，是行之有效的。陈之佛先生后来在《图案构成法》书中说："图案在英语中叫'Design'，这'Design'的译意是'设计'或'意匠'。所谓'图案'者，是日本人的译意，现在中国也已普遍地适、通用了。然这也不过对于图案的名义而言，至于图案内容的意义，则颇有不同的解说：……图案是因为要制作一种器物，想出一种实用的而且美的形状，模样，色彩，表现于平面上的方法，决无可疑。"（该书出版于1937年，其第二章为《图案的意义》。）并且以"图案"为名词，以"设计"为动词。

一部图案学分成两个部分——基本图案和工艺图案，是有明确目的的。基本图案主要以设计纹样为主。纹样即花纹、纹饰，日本称之为"模样"。从资料的取得到便化法、构成法、色彩法、描绘法，既有理论的认识，又有具体的方法。主要是引导对于图案的入门，有助于审美的提高。

我们中国对待很多事物，有所谓"为体"与"为用"者，纹样之"体"是

一种装饰性的小品，它是为日用品的设计所做的准备；纹样之"用"，可作为训练艺术基本功的手段，其纹样也可用于许多方面作为装饰。

为什么在图案中又分出"工艺图案"呢？因为设计立体的工艺品须结合生产制造。一方面立体造型既要适应不同的工艺规程，又要把握造型的美观。因而基本图案成为工艺图案的基础。当时的日本已出现不同的流派。如小室信藏强调生产制造，岛田佳矣主张艺术的人文精神。陈之佛先生全面研究，兼收并蓄，在比较中区别对待。实践证明，这样的认知和做法是符合我国的国情的。由丰厚的传统手工艺转化到现代机械制造，是顺理成章的。

从理论的角度看，同是一个 Design，这边译作"图案"，那边称作"设计"。两个名词不是简单的取舍问题，就其内涵而论，应是各有所长。"图案"以绘制图样为主，对于各种日用工艺品已取得历史的经验。"设计"的概念比较宽泛，在汉语的使用上必须加冠词予以限定，如技术设计、艺术设计等，不能混为一谈。一般地说，工艺品的实用功能，一种是通过造型，一种是由机芯的制动。前者可由艺术设计体现，后者主要属于技术设计。艺术设计只能在外形上加工，处于协作的地位。在这类问题上，陈之佛先生已经梳理得很清楚。他之以"画"为主，既画装饰纹样，又画装饰性的绘画，是从人文精神出发的。

当时东京美术学校工艺图案科是五年制。陈之佛先生从入学到毕业，具体年岁现在有两个说法：一是 1919—1923 年，一是 1920—1925 年。日本的档案为后者。考其原因，是因为考学时曾遇到一些周折，包括体格检查等。据日本人的记录，岛田主任为了帮助他，曾有一学期的"假入学"许可。这些都不计算在学历中。

五 回国做什么

1925 年的上半年，陈先生学成回国，更用了现在的名字，即陈之佛。"佛"字是从"伟"字演绎而来的。当时他只有 29 岁，恰是风华正茂，精力旺盛，下决心做一番事业。

做什么呢？

在当时的旧中国，社会杂乱，像图案这样的新兴事业，是没有哪个部门管的，唯一的办法，只有热心者和有能力者做起来。本来，陈之佛先生赴日留学

时，曾约定毕业后仍回浙江工业学校执教，并建立图案科；但由于许炳堃校长因病离职，回母校的计划落空。

在上海，据查当时的报刊，找到了三条报道：

(1)《介绍图案专家陈之佛君》，1925年6月，刊载于《立达》季刊创刊号之封底：

> 陈君为日本东京美术学校图案科唯一的中国留学生——该科是向来不收我国留学生，陈君是破例收入的——在校时成绩以为同学所敬仰，曾获得日本农商务省展览会及日本美术协会褒奖。现在上海筹划于立达学园开办艺术专门部图案科，以资提倡。同人等以图案为工艺品之灵魂，于国民美术关系甚巨。故特商之陈君，请分其余暇，尽力于实际的改进，以促进中国工艺之进步，承陈君慨然允诺。用特介绍于各界，凡广告商标、印刷、染织、刺绣、陶瓷、金工、木工、漆工，以及装饰等，各种图案陈君均可承绘。接洽处：上海小西门立达中学校。
>
> 介绍人：刘薰宇等（共十六人）

这十六位介绍人，均为教育、出版、文学、艺术界的名流，有丰子恺、陈抱一、朱佩弦（自清）、朱孟实（光潜）、夏丏尊、关良等。由此也可看出，"五四"之后知识界的一种新关系。

(2)《图案艺术研究机关之发起》，1925年9月15日，上海《申报》第17版，"艺术消息"栏中刊载：

> 图案艺术专家陈之佛君，曾毕业日本东京美术学校图案画科，归国任浙江省立工业专门学校教授并虎林公司图案主任，现陈君在虎林公司上海分部服务，并担任江湾立达学园教授。陈君为谋图案艺术之发展起见，将集同志、组织图案画研究机关，会址已定在老靶子路云。

(3)《记尚美图案馆》，1925年10月28日《申报》第18版，刊载：

> 我国工商界，不能发达之原因，实为缺乏美术知识，以迎合人类求美心理。譬如同一种丝织一种绸，但因花纹之美丑，便有价格之低昂及推销广狭之别。……近闻有日本东京美术学校图案科毕业陈之佛君，图案学识技术甚为高卓，曾受日本全国工艺美术展览会及农商务

省展览会褒赏，现任立达学园艺术专门部图案科教授，陈君为提倡工商业、促进中国实业前途起见，特在上海老靶子路福生路德康里第二号创设尚美图案馆，承绘染织、刺绣、编物、陶瓷、漆、木、金、工、印刷广告、商标、装饰等各种图案，将来还须并闻附设一图案研究社，以便学者云。

陈之佛先生回国之后，一面在美专兼职教图案，并在上海参加了立达学园的筹建；一面开设了一所尚美图案馆。这个图案馆规模很小，只有陈先生等几个人，但它的意义很大，引起了社会的反响。以上媒体的报道，都是围绕着此馆进行的。

六　火红一时的尚美图案馆

尚美图案馆是一个专事工艺图案的设计实体。这种做法，是陈之佛先生在浙江工专从事图案教学的开拓和延续。既为有关企业提供图案稿样，也是一个培养图案设计师的学馆。这是艺术设计与社会生产结合的一种现代新模式，即改进了过去手工业式的"小而全"的做法，为提高图案设计的艺术质量、摆脱生产环节上的无益纠缠，将设计与制造分工，成为社会上的一种新型关系。——1925年陈先生回国后在上海的活动，先是被视为有益于社会的新事物，在教育界、文化界引起赞扬，并逐渐波及工商界。

从1925年到1927年，尚美图案馆在上海的活动，现在所能见到的，主要有印染（丝绸、花布）纹样与装帧（主要是书籍、杂志封面）。其作品很精彩，现在看起来仍具特色，确为上乘。据说在当时很受欢迎，引起社会的普遍反响，赢得了声誉。但是，陈之佛先生是个学者型的图案家和画家，不善于经营，特别是接触到经济问题，很少与实业界和商人打交道。当时上海的丝织、纺织、印染厂有几十家，规模有大有小，也有外国人开设的企业。有的厂家专有自己的设计师，有的习惯于用高价买日本的花样。而最重要的还是长期的积习，不理解也不习惯这种设计与制造的社会分工和协作。明流与暗流交织在一起，非常复杂，不是一个单纯的艺术家能够对付的。加之当时的政局不稳，经济不振，群众生活低下，商业萧条。尚美图案馆表面繁荣而经济收入不高，还有商人的盘剥和有碍于面子等，导致难以维持，红火一时便熄灭了。

有人说这是陈先生的失败。不，不！不是失败，是把书斋当成了社会，定

位不当，没有估计到社会的复杂。为什么当今的大艺术家，包括著名的戏剧演员、电影明星和画家等，都有自己的经纪人，协助他们处理一些有关业务的问题呢？因为有些问题虽与艺术有关，但并非是艺术自身的。俗语中"王婆卖瓜"的王婆，不一定就是种瓜人。

在上海，在尚美图案馆之前，已有类似的事例，即"月份牌画"的出现和发展，因为它是宣传商品而不是制造商品，还比较单纯一些。新中国成立之后，"月份牌画"归入广告公司。20世纪50年代，我带装潢专业的学生到上海广告公司实习，曾与我国著名的广告学家徐百益先生讨论过此事。他笑着说：这里边有经济的因素，又往往为世俗所干扰。凡是遇到金钱的事，不是你们艺术家能够搞清楚的。

七 提高国民艺术素质

人类爱美。"美"是什么呢？哲学家说大自然是美的，但是"大美无言"。艺术家是创造美的，哲学家是研究美的。哲学辟出了一个分支称作"美学"。美学重"审美"，但是"坐而论道"难以"审"得具体。文学家和画家重视"意境"，还是属于思维的；美学家宗白华先生提出了"艺境"，说是美在艺术中。在艺术中，图案装饰是最讲究形式之美的，这就是"尚美"。

这里存在着美的规律、美的形式、美的法则；也存在着美的普及，人民大众对美的认知，对美的诉求。否则，"尚美"也难以推开，成为精神生活的一部分。

在此时期，陈之佛先生已从最初的办工艺图案"实业"，转向了对于民族文化的整体思考。他曾对我说：文化的普及与提高，会向我们提出一些具体的要求，其中有些是对艺术的要求，可能是想不到的。他强调应该提高国民的艺术素质。

早在20世纪40年代，陈先生作过《人类的心灵需要滋补了》的讲演，写过《谈美育》的文章，并在《艺术对于人生的真谛》一文中指出："人类生活终不外乎物质与精神两方面，两者缺一固然是生活的不正常，两者不能调剂也就使我们的生活发生烦闷苦痛。这是我们平时所经验到的。讲到艺术的用处，现在也颇有人想把它硬拉到实用的功利主义里面去，于是艺术仿佛只有被利用而没有其他的意义了。虽然自古以来，政治上，宗教上，道德上，也往往利用

艺术以做宣传的工具。这是艺术的另一目的。如果艺术的被利用就认为艺术的唯一目的，换言之，艺术只配作利用的工具，那便错了。"

他接着说："艺术的活动是情感，情感的势力往往比理智还强大，所以利用它作为一种工具，以求达成利用的目的，原是可以相当收效的，但就因为艺术是情感的表现，与生活经验息息相关的，它于个人于社会当必有更深更广的意义。"

读了陈先生这一时期的文章，好像感到，他在尚美图案馆之后，在思想上起了某种变化。因为不善经营，索性放弃经营，专心在教育上和理论上下功夫，并以画工笔画作为调剂。由此落脚于师范教育，直到生命的最后几年。

八　艺术教育家的责任

在社会上，包括我国的文艺界，凡是介绍陈之佛先生的，都说他是著名的图案设计家和工笔花鸟画家。当然，身兼两大家，已是很了不起了，但这只是在他的创作实践方面的总结。还有另外的两方面：对于艺术的教育和设计艺术的理论，他均达到了很高的水平，颇有高山流水之感。尤其对于艺术教育，不仅是指对大学专业的教育，而是普遍到儿童美术。

陈先生编著了很多书，除了有关图案的著述之外，还有一些不属于图案的范畴。我们查阅他的遗著，在这方面的分量很大，如有：

《色彩学》《透视学》《艺用人体解剖学》；

《西方美术概论》《西洋绘画史话》；

《儿童画本——教授指要》《怎样教小孩子学画》等。

这些书，在过去有的已经正式出版，有的是誊印（油印）稿。有人疑问，这不是陈先生的专业主攻，为什么要编写这些书呢？这正是一个艺术教育家的责任和作为。我们知道，在高等艺术院校的专业教学中，经常会遇到学生（受教者）的知识缺门或不足，大都缺乏对艺术的"通识"。教学的全面性是强调循序渐进的，一条完整的长链怎么能够缺环呢？我翻了这些书的内容，大都深入浅出，有的作为补缺，有的是为基础。特别是对于学习艺术的师范生来说，他们的未来是教导中小学的，怎能知识不全、功力不足呢？如其中的《儿童画本》和《怎样教小孩子学画》，很明显是对于儿童的关心，也印证了他所指的"艺术素质"的提高应该从小做起。

陈先生对《儿童画本——教授指要》这部书的编写用力很大。全书有十二个分册，以初小和高小为对象。他在开头的"图画教授的目的"一节中说：

> 图画与儿童究竟有什么关系，图画教育究有怎样的效果呢？我们可分析其内容，在这里来做一简单的说明，大概考察起来，有下列四端重要的意义：
>
> 1. 看取一切形态以养成观察力。
> 2. 描写正确的形态以养成描写力。
> 3. 养成创作力。
> 4. 启发美感。

图画的"目的"之后，是讲述"图画教授的价值"，他说：

> 可分三方面而言：
>
> （一）艺术方面的价值：
> 1. 能使美的观察力发达。
> 2. 因美感的发达而使人格向上。
> 3. 能影响于美术的发达。
> 4. 能使美的创作力进步。
> 5. 能使美的感情的表现。
> 6. 能养成清洁整顿的习惯。
>
> （二）科学方面的价值：
> 1. 能使知的观察力发达。
> 2. 能确定形态色彩的观念，并使记忆强固。
> 3. 增进知的想象力而影响及于科学的创作力。
> 4. 能养成注意周密的习惯。
> 5. 能使思想的发表巧妙。
> 6. 与他教科联络，能得学习上极大的裨益。
>
> （三）工艺方面的价值：
> 1. 能使工艺品的进步发达。
> 2. 结果能影响于及国家的经济。

该书由丰子恺先生作序。他写道：

> 作画需要画技，同时又需要画兴。两者均等俱足时，即产生艺术

家的佳作。画技偏重的极致，成为匠人的制图；画兴偏重的极致，成为儿童的绘画。儿童是画兴旺盛而画技短绌的画家。故儿童画每每不拘物象的实际，而作奇形怪状的描写。他们能随自己的意思而把物象改造为单纯奇怪的样子，以供他们的画兴的驰使。故儿童画类于象形文字，更与图案画相接近。图案画的便化，与儿童画的单纯化，奇怪化，虽性状不同，但在摆脱客观的拘束的一点上是相通似的。故给儿童欣赏参考用的绘画，写实风的不及图案风的为适宜。

九 图案的另一个层面

在尚美图案馆兴旺的几年，陈之佛先生还兼着几所学校的图案课。待到图案馆结束，他连兼课也逐一辞退，于1931年应聘于中央大学，专职于美术系的教学，连家属也迁到了南京。长期以来，很多人只知道"中央大学艺术系"，却不知这个艺术系的性质，是属于"教育学院"的。教育学院以后又改名为"师范学院"。也就是说，陈先生在中央大学，是选择了师范教育。这使我们联想到他的"提高国民艺术素质"思想，是早有考虑的。他的后半生，除了抗战后期在重庆曾出任三年的国立艺专校长和新中国成立以后1980年华东艺专迁往南京，改名为南京艺专（即今之南京艺术学院）任副院长之外，一直是在南京师范学院。原来的中央大学，新中国成立后改名为南京大学。1952年全国高等学校院系调整，南京大学的师范学院被分出，成立南京师范学院（即今之南京师范大学）。

师范院校是育人的，艺术院校的图案是造物的，性质不同。为什么师范学院的美术系要开图案课呢？

在20世纪50年代，我曾向陈先生提出这个问题。一开始他没有当回事，只是说师范院校早就有这门课。过了一会，他扭过头来对我说："可能与老早的两江师范学堂有关，最初的美术系叫'图画手工科'，他们是需要图案的。"

但问题并没有彻底解决，因为美术系不再包括手工时，图案课仍然要开设。问题的解决还是在图案本身。

我在跟陈先生进修期间，曾听过两轮他给师范生讲的图案课。每次讲课都很生动，不论讲图案的变化法、构成法，还是适应和应用，都是深入浅出，不停地在黑板上作图解，很受欢迎。好像不是讲"设计"，而是讲对艺术的鉴赏。

这时我才领悟到，工艺美术的设计与图样，其本身就是对艺术的思考，只是因为要结合应用，在形式上有所制约、有所局限，不能无所拘束，所以称作"羁绊艺术"。如果把这"羁绊"放松一点，与一般的谈艺术，区别是不大的。反而可以说，图案是艺术形式处理的基础。

十　工笔花鸟画

本文所述，是从陈之佛先生攻读"机织"开始，如果谈到兴趣和爱好，在此之前就已播下了艺术的种子，他从很小就喜欢绘画。鉴赏家谈艺术，对艺术作品有自娱性和娱他性之分。前者是练习性的或随意发挥，一般是不给人看的，后者才是公之于众，而带有服务性。浙江慈溪市的陈之佛美术馆，收藏有陈先生早期的画作，有山水，也有花鸟，大都是写意画，当属于前者。待到20世纪30年代，展览会上出现了署名"雪翁"的工笔花鸟画，清新俊逸，别开生面，引起了强烈的社会反响，这便是陈先生在绘画上的正式出面。

陈先生从事图案设计和图案学的研究，并没有完全同绘画分离开来。他认为两者同是造型艺术，必然有这样那样的联系。如传统的工笔花鸟，造型写实，装饰性很强，可说与装饰图案有同工异曲之妙。1942年在重庆，著名美学家宗白华先生看了陈先生的花鸟画后写道：

> 山水画因为中国最高艺术心灵之所寄，而花鸟竹石则尤为世界艺术之独绝。（五代）徐熙、黄筌之遗作可与唐诗、宋词并驱争先，为民族最深美感之具体表象。近日得观陈之佛先生运用图案意趣构造画境，笔意沉着，色调古艳……能于承继传统中出之以创新，使古人精神开新局面，而现代意境得以寄托。（《宗白华全集2·读画感记》）

邓白教授是陈之佛先生早年最器重的学生，在他进入古稀之年后，谈到陈先生的工笔花鸟画说：

> 有人以为陈先生是图案家，把中国画也写成了图案，这是不对的。传统的工笔画，无论人物、花鸟、山水，都带有相当浓厚的装饰风格，使之更富于艺术的魅力，并形成民族绘画的特色。陈先生正擅长于继承这种优良的传统，酌古创今，独出新意，骨法气韵，体物象形，无不意到神全。点画顿挫，波澜老成；重染淡描，丰采飘宕；深得工笔技法三

昧。故能超神尽变，驱役从美，自成一家。(《邓白全集7》)

1942年，傅抱石先生著文说：

> 雪翁陈之佛兄，集一二年所作的花鸟画若干幅，展现于陪都人士之前。雪翁是我国学图案的前辈，于花鸟画亦极虑专精，垂十余年。自民国二十四年（1935年）我们同事起，我即对他的画有一种感想，觉得他的画有丰富的情感和紧劲的笔墨，于是浓郁的彩色遂反足构成甚为难得的画面。原来勾勒花鸟好似青绿山水，是不易见好的，若不能握得某种要素，便十九失之板细，无复可令人流连之处。这一点，雪翁借他的修养，已经能有把握地予以克服。最近汪旭初先生题他的《鹦鹉》，有一句说"要从刻画见天真"，这话不但抉透中国绘画之秘，直是雪翁作品最切当的说明。有一天我和白华、雪翁两公自中大步往沙坪坝，随言随行，白华说："之佛的画，至少是不骗人！"宗先生此语，非千锤百炼之后不能发。总之，雪翁此举，自花鸟画的展进看，不啻给予我人一种历史的温存。(《读雪翁花鸟画》)

岭南画派的创始人之一陈树人，曾题七绝一首赠陈之佛先生：

> 谁知现代有黄筌，
> 粉本双钩分外妍。
> 艺术原凭人格重，
> 似君儒雅更堪尊。

十一　工艺美术的"十六字诀"

我国的传统绘画，在历史上已形成一个完整的体系。所谓"成教化，助人伦，穷神变，测幽微，与六籍同功"。画分三科，即人物、山水、花鸟；在表现技法上又有工笔与写意之分。在中华人民共和国成立后初期，曾有人从表面看问题，以为"中国画"不科学，因为西方绘画没有一个以国家命名的，由此出现了一种废名论，粗暴地废除"中国画"的名称，代之以"水墨画"和"彩墨画"。当时我不知其中的内涵，陈先生只是笑着说："改不掉的。"继续潜心研究他的工笔花鸟画。

后来我才意识到：人物画表现人与人类社会以及人际关系；山水画不是单

纯的风景画，是表现人与自然，用古人的话说是"写胸中逸气"；花鸟画表现人之外的生命和生灵，合三者构成了宇宙的主体。这是带有哲学性的艺术分类，这种思考只能是中国的，即宗白华先生所称的"独绝"。

因为是独绝的中国画，不必再加解释，实际上工笔花鸟画与图案是贯通的，并且都通向美好和谐的装饰。

对于工艺美术，仅仅说是"审美"与"实用"的结合，还是不够的。作为一个专业学科，这只是一个原则，对于具体的方法、表现的形式，都很模糊，应该弄清楚。

值得注意的是，在陈之佛先生生命的最后一天，在《文汇报》发表了一篇文章《谈工艺美术设计的几个问起》——也就是后来称作工艺美术设计的"十六字诀"。

这十六字是：乱中见整，个中见全，平中求奇，熟中求生。

陈先生说："上面四句话，本来是见于中国画论上的，我觉得同样适用于我们工艺美术的创作设计，只要我们去深入体会一下，是可能解决不少问题的。"

邓白先生说："这篇论文是他（陈之佛）一生中所写的文章的精华部分，对工艺美术设计总结出主要的经验，引用中国画论中的四句话，加以新的解释，提纲挈领地揭示了工艺美术设计思想、设计原则和设计效果等重大问题。张道一同志在《陈之佛先生的图案遗产》一文中，将陈之佛先生这四句话概括地称为'十六字诀'，并认为立足于我们民族艺术的观点上，进行理论性的探讨，我认为这不是尽头，相反，这是一个有着无限生命力的开端。"

邓先生继续说："这'十六字诀'说它是一项非常重要的发现，是因为之佛先生所运用的观点、方法，比前人又进了一大步，不仅把它看成是一般性的技法问题，而且把它提高到马克思主义辩证法来分析问题、认识问题和解决问题。这些'乱与整，个与全，平与奇，熟与生'，都属于矛盾对立的两个方面，如何使这些互相对立、互相排斥，而又在它的内部互相依存、互相联系的东西，达到矛盾统一，这是解决问题的基本原则。"（《在陈之佛先生九十五诞辰纪念会发言》，载《邓白全集7》）

陈之佛先生的这篇文章，写于1961年。在这一年他赴北京参加了"文化部全国高等工艺美术教材编选"工作。有不少老先生参加了这一工作，分工编写工艺美术教材，历时将近一年。其间有人在《人民日报》发表了《漫谈图案

造型规律》的文章。这篇文章引起了陈先生的严重注意,并听到一些院校的反映。他在1961年12月16日,复南京艺术学院吴山的信中说:

"这篇文章发表后,在这里的邓白、沈福文等许多同志都认为对图案教学影响太坏,问题是严重的。听说工艺美院的图案教师也有不少意见。这篇文章确是妙论(也可说是谬论),特别是他把郭若虚论画的用笔三病:'版''刻''结',拿来作图案造型的规律,真是荒唐透顶。这完全是标新立异而对教学开玩笑的表现。他主张基础图案的教学上,只有临摹是唯一的方法,他主张'先流后源',主张'置之死地而后生'。总之,怪论不少。我说照他这样做,死倒是死定了,恐怕还魂也不容易。不知什么原因,他近来发议论也好,写文章也好,对于'死'特别感兴趣,反对生活,反对写生,反对'栩栩如生',而要'置之死地',要'版刻结'(也是死)……着实值得讨论讨论。搞图案首先把图案的概念搞清楚,把图案的教学目的、教学内容、教学方法,搞搞清楚,是必要的。什么'孔夫子也是一个懂得图案、懂得装饰艺术的人',这是痴人说梦话。我是知识太浅,从来也没有在古书中看到孔夫子谈过'图案',谈过装饰艺术。"

这不是学术之争,也非理论之辩。明显是不懂图案的真谛,对于图案的一种歪曲,谁能说画图案的工整和细致,是为了死板和僵化呢?面对着这种恶作剧式的行为,为了坚守学术的尊严,保护图案与工艺美术教学的纯洁,温和的陈先生忍不住了,发怒了!说实在的,我跟他许多年,从未见过他这样生气,说话这样重。但仔细思考一下,这里并没有私人的好恶与个人恩怨,因为是公开发表的言论,已经流布于世,也不能照顾面子,是不应"和稀泥"的。这正是做人的道德,正直与真实,一个共产党人的本分。

我在想,"十六字诀"的出现与"版刻结"的谬论发表的时间相去不远,而两者都是取自于画论的用语。"十六字诀"在后,很可能是在激辩中被"激"出来的。学者在辩论问题时,很容易"激"出一些智慧的火花。

十二　图案形式法则

陈之佛先生的"图案学",是很全面、完整、严格的。他认为:"图案"是满足人们衣食住行各方面实际需要的预想蓝图;由"工艺美术"结合生产制作出来;而"设计"是体现这种造物活动的全过程。三者的连接具有内在的联

系，是切不断、分不开的。绝不是后者取代前者，并造出前者老化的谣言。

陈先生为"图案"辛苦一生，包括理论和实践，也包括他的工笔花鸟画。就其性质和艺术特征而言，工笔花鸟画可说是最写实的装饰图案。因为"中国画"有完整的体系，而工笔花鸟画是其中的一部分，就不必在分类归属上说三道四，拉来推去，造成概念的混乱。

陈之佛先生讲"图案"，每次都有重点，针对性很强，简明生动，非常深刻。我听过两轮他给师范生讲的图案课。因为不适用于工艺美术，而是侧重于未来的国民素质教育，故以"基本图案为主"，每一节都联系到"形式法则"。所谓"形式法则"，实际上就是艺术的形式美。在他的几部图案的专著中，有的将"形式法则"专列，也只是重要的几条；在有关的构成法、便化法、描绘法、色彩和应用法中，都提到对于"形式法则"的运用。我曾经将此归纳在一起，可有十二个方面。

这十二个方面是：

(1) 统一与变化——即美学的"多样之统一"。整齐的美与参错的美。

(2) 均齐与平衡——同形等量与异形等量。"关系性的律动"。

(3) 调和与对比——如色彩之调和色、同类色、对比色。形体亦然。

(4) 动感与静感——律动，文静。高山流水，涓涓细流，"红杏出墙"。

(5) 对应与照应——虚实，空灵。虚实相生。

(6) 错觉与通觉——视觉心理。矫正错觉与利用错觉。通觉的丰富感。

(7) 比例与节奏——调和之"黄金比"，黄金截矩。"玲珑宝塔十三层"。

(8) 写实与意象——造型之形，一是求真，二是变形；一是写实，二是夸张（夸饰）。

(9) 单独与连续——独立画面与连续配置（二方连续与四方连续）。

(10) 适合与填充——形象的适于外廓与组合于外廓。

(11) 内向与外向——离心与求心。放射形与内向形。同心圆。

(12) 渐变与突变——渐大渐小、渐明渐暗。平展与突变。

以上十二个方面，每一方面都有相对的或相关的两点，共成二十四点。在艺术的创作设计中，这些法则不一定同时出现，但都会在不同的场合与特殊情况下遇到，真可称为全面和周到。犹如我国的二十四节气，寒来暑往，春种、夏管、秋收、冬藏，一年四季运转自如。我曾经同几位专攻绘画的青年朋友，讲起陈先生对"形式法则"的见解，表面上是谈"图案"，实际也可用于绘画

和其他艺术。他们对此一点也不了解，感到非常新奇，认为很有指导意义。

关于艺术的内容和形式，对于两者的关系，是很复杂、难于解释的问题。记得在读大学时，老师为了方便，举了一个公式，说是"内容决定形式，形式服从内容；没有内容是形式主义，没有形式不是艺术"。现在看来，没有那么简单。美学家反对说，艺术形象本身就表现出形式。

我国的传统艺术，大都有"程式化"，如诗词的"格律"和"长短句"，京剧的"唱念做打"，相声的"说学逗唱"和国画的"皴法""十三描"等，都与艺术的形式有直接的关系。又如手工艺人的口诀：

画龙有三挺——脖挺，腰挺，尾挺。

画凤有三长——眼长，尾长，腿长。

画花果——花大不宜独梗，果大皆用双枝。

叶从果间出，不露大块；果中有斑纹，不显全身。

诸如此类，都与形式的处理有关，但不列入形式美的规范。至于装饰图案的格式，如适合图案、连续图案、角隅图案等，也不列入图案的"形式法则"之内。因为在这些程式化的规格之外，还有对不同内容的处理。对于这些不同的内容和题材，在手法上并没有固定的方法，千变万化，随机应变。全凭作者的学养、功力和技巧的水平。

众所周知，傅抱石先生是我国著名的山水画家，但很少人知道他曾学过工艺美术。他于1933年赴日本留学，入东京日本帝国美术学校研究部，攻读东方美术史和工艺美术。回国后出版了《基本图案学》和《基本工艺图案法》两本书，并发表过一些工艺美术的文章。20世纪50年代初，在南京师范学院美术系，我对傅先生说："您的两本图案书，我都读了。"

傅先生谦虚地说："那样的书你也值得读吗？"

我说："我看您的山水画，在处理构图的均衡和照应关系上很有分寸，恰到好处，受益很大，不就是图案的'形式法则'吗？"傅先生听了很高兴，在我的背上重重地拍了一下说："小老弟，你真正懂得了图案！你要好好地向陈老学习，他是大学问家，对艺术的修养最高。图案是很有用的。"

这是图案书中所讲的"形式法则"在绘画上的具体运用。

陈之佛先生在晚年写过一篇《就花鸟画的构图和设色来谈形式美》，对于构图，他说："在一幅画的构图上，必须考虑宾主、大小、多少、轻重、疏密、虚实、隐显、偃仰、层次、参差等等关系。就是要宾主有别，大小相称，多少

适量，轻重得宜，有疏有密，有虚有实，或隐或显，或偃或仰，层次分明，参差互见，这等关系必须精心审度，也就是要我们很好地掌握对比、调和、节奏、均衡等有关形式美的法则。"

许多年来，艺术界人士很重视艺术创作的内容，尤其在绘画上，强调重大主题的思想性、政治性、人民性，这是很重要的。但在另一方面，越是突出它的内容，越显得对于表现形式研究的薄弱。俗话说"红花虽好须有绿叶扶"。艺术的内容美和形式美是紧密结合的，两者不可分离，相得益彰。过去对形式美研究的欠缺，当然也不会有空白，因为内容离不开它，画家构图的"经营位置"，主要是靠经验，或对不同艺术的相互借鉴。可以说，中国古代文化的深厚都是靠经验的积累。宗白华先生说："中国的绘画、戏剧和中国另一特殊的艺术——书法，具有共同的特点，这就是它们里面都是贯穿着舞蹈精神（也就是音乐精神），由舞蹈动作显示虚灵的空间。唐朝大书法家张旭看公孙大娘剑器舞而悟书法，吴道子画壁请裴将军舞剑以助壮气。而舞蹈也是中国戏剧艺术的根基。"（《中国艺术表现里的虚和实》，载《宗白华全集3》）

自从图案学兴起，我几乎翻遍了有关此道的著作。对于图案的"形式法则"，大都有所提及，多是寥寥几条，诸如"变化与统一""均齐与平衡""调和与对比"等，是比较明显见诸图案的。因为对此的理解和运用，必须深悟，融会贯通，不是从简单的字面就能奏效。在这个问题上，陈之佛先生思考得很多，也很深，并非全表现在他的几部图案书中，有的表现在他讲课中和有关图案的谈话里。因为他要考虑图案学的全面和完整，必须方面俱全，并且注意于图案与周围艺术的关系。任何艺术都不是孤立发展的。

所以说，陈之佛先生的艺术成就和学养，是全面的、深厚的。绝不是画图案和花鸟画，那只是创作实践的一个方面，也是以此验证他的理论。

就其理论而言，由他所建立起来的图案学，在当今也不是"老化"和"过时"。对照历史的经验，永远也不会过时的。相反，值得我们注意的是，每个时期，总有一些不懂潮汐变化的"弄潮儿"，不识大海之深和它的性格特点，站在船头上大喊乱叫，到头来不过是找麻烦而已。

图案不仅是工艺美术之魂，为衣食住行、美好生活的创造；也是与装饰同工，为所有艺术的美的基础。陈之佛先生终其一生，专心于此，不为名利，不务虚张。他带着"尚美"的精神，除完善提高整体的图案和装饰外，将"形式法则"铸造成一把开启形式美的钥匙。这是一把"审美之钥"，将会发出多彩

的光芒。

陈先生走得太早了，离开我们已经57年。中国在这半个多世纪中，经历了40年的改革开放，一切都在变化，我国已进入了中国特色社会主义的新时代。当年的"图案学"和"工艺美术"，是围绕着人民大众的衣食住行发展的。它以装饰为主力，即美化生活、充实生活、丰富生活、创造生活。从这个意义上讲，永远不会落后、陈旧、过时。现在的造物艺术，使用了"设计"一词，是因为它的范围很宽，大量的"技术设计"进入了生活，直接影响到人们的生活方式。譬如电脑、电视机、手机等，"机器人"也活跃起来了。如果说图案和工艺美术的适应对象主要是衣食住行，那么吃、穿、住、用的所有物品，不论餐具、炊具、服装、家具等功能都是外露的，看得见，摸得着，设计的任务是加以美饰。但是，现代的电脑、电视、手机等，功能很多，都是靠按键识别，不按键什么也看不到，只有一个外壳，统称电器，不通电是没有用处的。所谓"现代艺术设计"，多是与科技设计合作或配合。它不同于图案和工艺美术，不存在新与旧及"过时"问题，更谈不上"取代"。不同事物的发展有先有后，"后来居上"是有的，但更多的是并行发展。

现在，南京师范大学出版社要出版《陈之佛全集》，我很赞成。邀我写一篇总序，对我来说真是勉为其难。我以为能够有资格为这部全集写总序、做主编的，唯有邓白一人，只有他最了解陈先生，与陈先生最亲近。读一读十卷本的《邓白全集》，从做人到治学，多么像陈先生。遗憾的是，邓白先生也走了。

陈先生像是一棵大树，郁郁葱葱，枝叶繁茂；根柢粗大，须根密绕。我们看《陈之佛全集》的每一部分，均要理清他的位置。我特别注意到从不了解的傅狷夫先生，他保存着陈之佛先生写给他的69封信。那是在20世纪40年代，抗战时期，陈先生对一个素不相识的年轻人，从慕名而来到专心辅导，经四五年的交往，是师生也是朋友，直至将其培养成著名的山水画家，成为中国台湾艺专的名教授。我读那些信，虽然是写给傅狷夫的，但我好像听到看到了他老人家的音声相貌。读着读着，不自觉地流下了眼泪。

陈先生的做人、待人到高深的学养和无私的助人，都是一个实实在在的典型实例。

2019年4月3日，清明前两天于寓中

我所认识的艺术美学

美学作为一门人文科学，在中国已建立起一个世纪。但是从研究的体系上说却基本上采用了西方的模式。许多论点与论据也都是以西方为准。哲学上的思辨越升越高，然而离开中国的实际却越来越远。现在已进入世纪之交，20世纪即将结束，面对21世纪，每个美学家必然有所思考，今后怎么办？是沿着老路继续走下去呢，还是回过头来研究中国？事实上已经有不少美学家在研究中国了。我由于工作和专业的关系，在艺术上考虑得比较多，即艺术美学应该怎么办。中国的艺术有着深厚的基础，不仅历史悠久，并且样式繁杂，各类艺术都达到了很高的成就，并显示出自己的特点。有人说中国艺术"自成体系"，那么，这个体系的具体内涵是什么呢？都表现在哪些方面呢？至今还是很模糊，没有人能说得详细。而美学是研究审美的学问，虽然它的研究对象并不限于艺术，但也公认艺术是美学研究的主要内容，甚至有人把美学称作"艺术哲学"。至于美学是艺术哲学的一部分还是全部，艺术是美学研究的对象还是研究的客体，都有待于进一步讨论，然而有一点是可以肯定的，即美学必须研究艺术，艺术是审美的重要方面。既然如此，我们有必要弄清楚什么是艺术，什么是中国的艺术，它们的共性与个性又是什么。不了解中国艺术的个性，不足以了解世界艺术的共性。西方美学代替不了中国美学。

这就遇到了美学与艺术学的相同点与区别的问题，共同的研究对象与学科分工等问题。对此虽有人谈及，但没有谈透。一般地说，美学是从审美的角度研究人之对于美的创造，和艺术如何表现了美；艺术学则是研究艺术家创作的方式与方法，艺术的风格及其流变。但若仔细探究起来，其中有很多难解难分的问题，不那么容易搞清楚。也有人说，既然美学是"艺术哲学"，也就是艺术的最高理论，艺术学便没有存在的必要，甚至以西方为依据，说西方只有

"艺术史"，没有"艺术学"（这是对大学设系来说，但在学说上早有"艺术学"和"一般艺术学"的提出）。我以为不必对此纠缠。人家没有的我们为什么不能有呢？为什么一定要同西方一样呢？关键是艺术学与美学的实质区别，可以从不同的角度对艺术进行研究，多一个角度总比少一个角度研究得更细致、更透彻。对于艺术的问题，要全面观照，深入思考，不能停留在浮面上；要有的放矢，言之有理，真正做到理论的上升，不能隔靴搔痒。从实践中归纳出来的理论，无疑会更加受到实践者的欢迎。理论的思维不应是无目的的。就我所知，广大的从事各种艺术创造的艺术家，迫切需要艺术和美学的理论指导，只是苦于读不懂深奥的美学书，或看了艺术理论书不解渴。这是美学家和艺术学家都应该认真考虑的。

我曾经提出过请美学家"下来"，即走出书斋，下到艺术中来。这样说的目的，绝不是否认哲学美学的研究或不赞成基础美学的研究，而是说有一部分美学家下到艺术中来（也不是让他们低就），因为这是一个广阔的天地，万紫千红，变化无穷，到处是美学研究的素材和原料。如果美学家在这个天地里驰骋，必然会大有用武之地。可能有人认为这是引导美学倒退，我倒以为是充血，是"欲进则退"，由此增强美学的生命力。我们知道，西方美学是从哲学中派生出来的，它俯视艺术，作了更高层次的思辨，自然有其哲学上的道理。不过对于艺术来说，就明显隔着一层。美学研究美，应该是富有诗意的，就像酿造一杯醇厚的美酒，不能使它苦涩而干瘪，令人望而生畏。中国艺术的魅力在于美，在于心灵的揭示和意境的创造，即使在理论上升华到"天人合一"的程度，也还是优哉游哉，胸怀装得下人间社会和天地自然。这种豪迈的人文精神，既包含着艺术，也包含着哲学。不难想象，在这种氛围中所感受到的美，是滋润的，富有活力的。它既能启发人们的灵感，又能有助于理性的思考。美学家们下到艺术中来，绝不会是白"下来"；当他再回去（回到哲学中去）时，肯定是满载而归。

美学家到艺术中来，就像哲学家观察社会一样，至少有两种收获：一是了解了中国艺术的特点，掌握了它的"数据"，由此使中国美学树立起来；二是在熟悉自己的基础上向外开阔，便有可能沿着中国美学—艺术美学—美学这条路充实扩大，形成良性循环。

我从来没有否认思辨的可贵，甚至羡慕那些善于作逻辑思维的人。只是对单纯的主体客体和唯心唯物进行辩论，感到空泛、枯燥和伤神。逻辑上也是如

此，因为我们不是写逻辑学，而是运用逻辑。一个具体的人，张三李四，无疑是活生生的，有骨头有肉的，有气质有个性的；但若是谈山东人、江苏人、广东人，就要抽象得多；再抽象下去，是中国人、美国人、英国人、法国人，或亚洲人、欧洲人、美洲人、非洲人。如果是谈人类，只好把猿猴请来作比较。待到什么是"人"，也就落入公孙龙的"白马非马"了。这种研究，从某种意义上不能说没有道理，但不是研究艺术。我在想，即使这样，如果借用艺术，也不致显得枯燥，那些大哲学家们谈哲理，谈理念，不是也常用这种方法吗？何况美学与艺术更为亲近些。在美学的研究上，按理说学术性和趣味性不应是相互排斥的，恰恰相反，两者应该统一起来，既生动又富哲理，使读者愿意读，读得有味道。当然，要做到这一点是很不容易的。

从20世纪的30年代到80年代，宗白华先生就多次谈到中国美学与西方美学的不同，以及如何建立人类所共有的美学。所谓相反相成，只有深刻地认识中西审美的不同，才有可能找到它们的相同之处。宗先生说：

> 据我看，中国的美学思想与西方的美学思想确有很多不同的特点。比如，西方古代多侧重于从本体论方面，即从客观方面去讨论美，如柏拉图关于美的理念和亚里士多德的《诗学》中关于美的论述；而中国古代的美学思想则和伦理道德结合得较紧密。所以，要研究中国的美学，就必须了解中国古代的思想发展史。人类的思想发展具有相对独立性和历史继承性。（宗白华《〈美学向导〉寄语》，载《美学向导》，北京大学出版社1983年版）

> 美学的研究，虽然应当以整个的美的世界为对象，包含着宇宙美、人生美与艺术美；但向来的美学总倾向以艺术美为出发点，甚至以为是唯一研究的对象。因为艺术的创造是人类有意识地实现他的美的理想，我们也就从艺术中认识各时代、各民族心目中之所谓美。所以西洋的美学理论始终与西洋的艺术相表里，他们的美学以他们的艺术为基础。希腊时代的艺术给予西洋美学以"形式""和谐""自然模仿""复杂中之统一"等主要问题，至今不衰。文艺复兴以来，近代艺术则给予西洋美学以"生命表现"和"情感流露"等问题。而中国艺术的中心——绘画，则给予中国画学以"气韵生动""笔墨""虚实""阴阳明暗"等问题。将来的世界美学自当不拘于一时一地的艺术表现，而综合全世界古今的艺术理想，融会贯通，求美学上最普遍

的原理而不轻忽个性的特殊风格。因为美与美术的源泉是人类最深心灵与他的环境世界接触相感时的波动。各个美术有它特殊的宇宙观与人生情绪为最深基础。中国的艺术与美学理论也自有它伟大独立的精神意义。所以中国的画学对将来的世界美学自有它特殊重要的贡献。

(宗白华《介绍两本关于中国画学的书并论中国的绘画》，《图书评论》1934年第1卷第2期)

这是对于绘画而言的。同样，对于美术的书法、雕塑、工艺、建筑和音乐、舞蹈、戏曲、曲艺等也是如此。所以宗先生说："艺术的天地是广漠阔大的，欣赏的目光不可拘于一隅。但作为中国的欣赏者，不能没有民族文化的根基。外头的东西再好，对我们来说，总有点隔膜。我在欧洲求学时，曾把达·芬奇和罗丹等的艺术当作最崇拜的诗。可后来还是更喜欢把玩我们民族艺术的珍品。中国艺术无疑是一个宝库！"(宗白华《我和艺术》，1983年为《艺术欣赏指要》所作的序，收入《艺境》)

讨论这个问题，我知道会有很大的难处，甚至会有反对的意见。这是毫不奇怪的。一方面是"仁者见仁，智者见智"；另一方面是西方美学已经升得很高，我们确实应该深入研究，否则何以为鉴呢？所谓"入主出奴"，正是反映了这种心态。不过，真正的学者是从不以个人的好恶而画线的。对于自己的研究所长固然应该持之以恒，也绝不对别人的研究说三道四，这与不同观点的辩论并非是一回事。因此，对于艺术美学特别是中国艺术美学，我希望有一批志士仁人有分有合地认真做起来。西方人搞了三百多年，将美学铸造得很好，形成了一个很有特色的学科。我们有西方作借鉴，一定会更快一些。论基础，我们的先秦诸子，并不比古希腊差；中古世纪的美学思想也是很丰厚的。至于中国人不习惯将美与具体事物分开，譬如说"美好""美德"，只能说是传统思维的一种方式，很可能是中国美学的一个特点和长处。我们正应抓住这些特点和长处，放心地研究下去。经过几代人的努力，将必然会促成大业。

那么，艺术美学如何建立呢？中国艺术美学又如何建立呢？我读过几本标作"艺术美学"的书，就我个人的认识总感到不过瘾，好像已说的没有说透，而该说的没有说。当然，这是不能强求于人的，更不能以个人的见解去框别人。问题在于，包括大学的《美学概论》教科书也是如此，这就应该考虑，需要编得较完善一些。以下，不揣冒昧，将我的认识写出来，以就教于方家。

——艺术美学是美学的一个分支，或说是一个部门美学。从这个意义说，

是从哲学美学往下视的审美研究，因而带有一定的应用性。换句话说，也就是运用美学的原理观照艺术创作、艺术现象，或说从各类艺术活动中归纳出审美的理论。它带有艺术的特性，却又具有美学理论的普遍性。从艺术中抽象出来的美，是艺术的"精化"和"晶化"，它有两个去处：一是由此再往上升，升到哲学中去；二是化为艺术的理论，又回到艺术里去，对艺术创作和艺术欣赏产生指导的作用。上文所提到的艺术家看不懂美学书，不一定是此书写得不好，而是它的性质属于前者，不是属于后者。理论上的问题，往往是来去不一样远的。

——在艺术的这个层次上，也有个性与共性之分。共性寓于个性之中。只有在吃透中国的美学和外国的美学（包括西方美学）之基础上，即在各地域的、民族的美学之基础上，把握其特性与共性，才有可能建立起共同的艺术美学。没有局部哪里来的整体呢？现在有些《美学入门》《美学概论》之类，之所以显得枯燥乏味，其原因就是道理讲不透，不谙艺术底蕴，又不能深入浅出。故而读起来味同嚼蜡，如同天书。西方的美学理论往往是带有前提的，正如宗白华先生所说："西洋的美学理论始终与西洋的艺术相表里，他们的美学以他们的艺术为基础。"也就不可能放之四海。如果不了解这一点，拿西方美学的某一框架或某种观点来套中国，势必闹出笑话，显得格格不入。

——所谓"中国美学"，有两层含义：一是中国人研究的美学，二是中国人研究的中国的美学。前者范围很广，既包括后者，又包括中国人研究的哲学美学和外国美学。后者则专指中国的美学。在这里又特指中国的艺术美学。中国的艺术美学，是在中国悠久的历史背景下和优秀的文化传统基础上形成的。它是中国大文化之中的一块璀璨的宝石。谁佩上这块宝石，谁就能够显示出中华民族的文明。

——中国的艺术美学非常丰厚。包括艺术美学思想、艺术美学史和艺术美学论。在艺术美学思想方面，由于文献资料的局限性，我们只能看到先秦诸子的一些片段，而且大都是经过汉代人整理过的。即使如此，还是洋洋洒洒，不失为一宗宝贵的精神财富。从西周末年的春秋战国，各种学派非常活跃，以孔子为代表的儒家，和后来的孟子、荀子等；以老子为代表的道家和后来的庄子等；以墨子为代表的墨家，以韩非为代表的法家，以及以屈原为代表的楚骚美学：都从各不相同的方面提出了审美的观点，并展开各自的论说。两汉美学作为一种过渡，由战国前强调艺术和伦理的结合，偏重于外部关系认识艺术的审

美特点，转向道德才性的审美评价，为魏晋时期人物品藻重在风韵、艺术创造重在自身规律的美学思想创造了前提。隋唐五代对意境的认识，使美学思想普遍繁荣发展，产生了深刻的变化。至宋金元时代，似乎美学已走向成熟，特别是儒、道、释的融合，使对意境的认识更为深化，在理论上将"文"与"道"分为两个本源。明清时期提出了"师心"与"师物"的审美关系，强调情景交融、虚实相应的艺术辩证法，并将境、情、意、趣、妙、神、韵等与美结合起来，成为评价和鉴赏艺术作品的基本范畴。如果沿着我国社会近三千年的历史发展，就其审美的脉络理出一条线来，并将各家各派所持的论点以及错综复杂的关系理清，完全可以编出相当有分量的一部"中国艺术美学史"和一部"中国艺术美学论"来。

——研究中国艺术美学，须要全面观照，防止以偏概全。特别是先秦诸子对待文学和"纯"艺术的言论，与对待"实用性"艺术的二元论，应该持辩证的态度。当庄周在漆园里思考着"道法自然"的时候，想到了"得至美而游乎至乐"，但是当他想到排除物质功利的干扰时，又认为树不应该做成家具，土不应该烧成陶器，甚至要把工匠的手砍掉。从古至今，人们重道轻器的思想很重，不仅中国如此，外国也是这样。表现在美学上，对于文学的、绘画的、雕塑的、音乐的所谓"纯精神"的艺术，一直被列入美学的研究范畴，但对于像工艺美术、建筑等所谓"实用性"的艺术，则往往被排斥于美学的研究之外。美学家们也自有他的道理，因为后者除了艺术所表现的之外，还有实际应用的功能并由此显示出一些材料、技术的问题，致使审美减弱了但非审美的因素加强了，于是采取了回避的态度。第二次世界大战之后，随着经济的发展，特别是科学技术的进步，物质文化与精神文化出现了新统一的趋势，以"技术美学"的研究为标志，使工艺美术——工业设计——建筑艺术——环境艺术等形成了一个很大的关系着所有人的实际生活的文化链。在这方面，西方美学也来了个一百八十度的大转弯，又走在了我们前头。我们对此应有清醒的认识，那些看来一般甚至觉得距美学较远的东西，可能是美学最为亲近的东西，因为它不仅显现出美的本质，更体现着美的社会价值。

——在研究方法上，应充分使用两种材料：文献（文字的）和实物（工艺品和文物），相互对勘，并参照历史和大文化的背景。宗白华先生的《中国美学史中重要问题的初步探索》中，曾经反复提到这一点。他认为："实践先于理论，工匠艺术家更要走在哲学家的前面。先在艺术实践上表现出一个新的境

界，才有概括这种新境界的理论。"他举了春秋时期一件青铜器"立鹤方壶"为例，比孔子要早一百多年。那只活泼、生动、自然的立鹤，"表示了春秋之际造型艺术要从装饰艺术独立出来的倾向"；"这就是艺术抢先表现了一个新的境界，从传统的压迫中跳出来。对于这种新的境界的理解，便产生出先秦诸子的解放思想"。

——专类与专题的研究。在这类问题上，需要研究的课题太多了；只要能安下心来做，就有做不完的学问。现在的学问做起来很不易，包括美学在内，并非是学问本身，而是外边的干扰太多了。且不说世俗的干扰，诸如"下海"、利欲和什么好处之类，即使在美学领域之内，国内或国外的一部新著作出现，也会搅得那些不安的人更不安。这都不属于学术范畴。专类与专题的研究艺术美学，不可能有现成的材料摆在那里，而是要亲自从庞杂芜乱的典籍中去筛选，对于古涩的文字还要作现代语释。这是一个很枯燥的过程，惟其如此，才能在这过程中思考所要解决的问题。鲁迅年轻时读宋人著作，抄录了关于皮影的一段文字；他从文字的描述联系到影人的造型，在按语中提出了一个问题：京剧的表演是否受了皮影的影响。我带着这个问题请教了戏曲专家郭汉诚先生，他从时间的先后判断，认为很有可能。如此能够成立，将为中国戏曲史解决一个大问题。现在的问题是，有些人安不下心来，更谈不到潜心，落笔虽肯定，难免会武断，因为他对否定的东西并不了解。

——断代的研究。这是一种小规模的综合研究，包括综合地使用材料和综合地思考问题。判断一个时代的某一问题，必须"瞻前顾后"，联系到全过程予以定位。审美思想的变化，在不同的时代有时会很微妙。同是美丽，有秀丽、繁丽、华丽、亮丽、富丽、艳丽、绮丽、壮丽、典丽、巨丽等，诸如此类，如果能在艺术作品中一一找出例证，加以品味，就有可能感受到变化的脉搏。这只是顺手举出的一个小例，断代的研究要比这复杂得多，问题也大得多。

——比较的研究。比较很重要，任何事物都是通过比较显见其区别的，审美也不例外。由于比较对于鉴别的重要，甚至将"比较美学"建立成美学的一个分支学科。但比较仅仅是一种手段，并非审美的目的，其目的是找出所比较的各方之特点。中国和西方之间可以比较，中国各代之间可以比较，各种流派与风格之间可以比较……总之，只要有可比性的，都可以作比较。比较不是简单地比好坏、比高下、比优劣，而是从技术的和审美的角度探讨其特性和共

性。譬如以中国和西方作比较，中国画中画山川、草木和景物，叫"山水画"；西洋油画中也是画自然景物，则称"风景画"。两者的意趣和目的有很大的不同，甚至名称不能互换。油画的风景画非常注意选景，着力表现即时即地的独特风光，使人看了如临其境，享受到大自然之美。中国画的山水画虽然也带有以上的成分，但主要的是画家用以抒写胸怀。画泰山而小天下，在巍峨中表现出王者之尊；画黄山云雾缭绕，山峰时隐时现，仿佛进入仙境，飘飘欲仙了。由此引发开去，在中西方的审美特点上，处处都会遇到这类差异，因为两者的文化背景悬殊太大，表现在艺术上所追求的自然不同。

——美育：审美教育是普及美学、提高全民素质的重要手段。在这里，既涉及审美的内容，又涉及审美的形式和方法。作为中国人，若不从中国人所喜闻乐见的形式入手，审美便难以奏效。人们的年龄、性别、职业、所受教育和爱好不同，表现在具体的审美上也有明显的差异。如果一个人生于斯而长于斯，从小就受到乡土艺术的熏陶，接受的是本土本民族的文化，即使成年后远走他乡，也不会忘记生养他的故土。这是很自然的爱国主义的一部分。从美学的角度看，传统的审美思想已在他身上注入，永远不会泯灭。一个民族的文化是文明的基础，而美育是其中重要的一部分。必须按照不同的社会层次有所针对地实施审美教育，这已是刻不容缓的了。

以上10个问题，说明了艺术美学的10个方面。这些方面既可相互独立，又有内在的联系。所以在次序上没有标出序号，也并不只限于这10个问题。对此，仅仅是一些粗浅的思考，还谈不上完整的框架和体系。我的思考仍在继续，更希望和对此感兴趣的朋友一齐来研究。如果将这些问题分别做得很实在，很充实，有可能会从中萌发出一个切于实际的框架来，包括中国艺术美学的和艺术学的。在研究工作中，我是相信水到渠成的。

一九九九年五月七日于南京龙江之芳草园

《装饰》1999年第6期

在美学与艺术的交点上
——《新世纪美学与艺术》代序

人逢盛世,连日子也感到过得快。祖良来告诉我,江苏美学会已经三十年了。这是一个不寻常的历程。回忆故人故事,有许多是记在心中,永远也抹不掉的。

三十年前,社会上流行的口号叫"拨乱反正"和"落实政策"。"文革"动乱十年,且不说国家大事,文艺界也失去了章法,不知怎么是好。但人们的情绪很高,很想把一些认识的是非弄清楚,不约而同地重视起理论来。

江苏美学会是成立比较早的一个学会。首任会长是臧云远教授,接任的是吴调公教授。一位是诗人,一位是文论家,两位先生都是老一辈的著名学者和艺术家,德高望重,在我国文艺界有一定影响。

臧先生是我的老师。我在山东大学读书时,他是艺术系主任;以后在华东艺专工作,他是常务校长。我最初所走的工艺美术之路,是他将我送到了陈之佛先生身边,成了陈先生的入室弟子。"文革"中我们都被打入"牛棚",又朝夕相处许多年,使我了解了不少情况。从他在日本办"质文社",到抗战初期在武汉主编《自由中国》,以后到延安,又到重庆,在重庆创作了我国第一部大歌剧《秋子》,连场演出,轰动了山城。臧先生长于新诗,理论水平也很高。他常说:"少发豪言壮语,多做实际学问。"对艺术创作:"当然是搞现实主义,因为人本身就是现实的。但现实主义从来就没有排斥浪漫主义。人要有想象,没有想象也就没有诗了。"在成立美学会时,我问他怎么做?他说:"艺术需要修养,修养主要是美学。"记得江苏美学会的成立大会是在江北的南京钢铁厂召开,人很多,也很热闹。我问为什么选了这地方?他说我们没有钱。我轻轻地讲了句"钢铁是怎样炼成的",他只是会心地笑了一下。我崇敬他对事业的

高瞻远瞩、豁达、包容、潇洒的人生态度，以及宠辱不惊、乐观处世的精神。

我认识吴调公先生较晚。大约是在一次江苏社科优秀成果颁奖大会上，我们两个都得了奖，碰在了一起，也可能就在江苏美学会成立之后。我写了"建立艺术学"的文章，有人反对，理由是早有文艺学，已经包括了艺术，不必再建立艺术学。实际上现在的文艺学都设在文学院系，有文无艺，虽然在理论上具有共性，但实际上并没有解决艺术的具体问题。吴先生眼光开阔，编了《文学学》，我当然很佩服。在一次谈话中，他对我说：有一句成语叫作"扬长避短"，这个"避"字不好，造成很坏影响。应该改成"扬长补短"，将"短"处"补"起来，不就更好吗。他曾多次提起，江苏美学会有一个明显的特点，它的成员大都是从事艺术创作和艺术理论研究的，专门探究美学的反而较少。因此，希望美学家多给艺术家一些指导，而艺术家多掌握一些美学知识。

记得在江苏美学会成立时及其以后，有几件事印象很深。著名画家钱松嵒先生代表江苏美协在祝贺美学会成立时说："'美学'与'美术'只相差一个字，到底区别在哪里？须要弄清楚，使我们两家团结得更紧密。"这是提出问题。黄养辉先生说："我只画画，不写文章，但喜欢读研究画的文章。一幅画，到底美在哪里？"这是希望。美术史论家刘汝醴先生与我是忘年之交，他经常流露出年轻人的意气甚至童趣。他写了一篇《论中国画的发展与瞎发展》，大意是缺乏意境、不懂笔墨，在宣纸上乱涂，黑压压一片。我看了为之叫绝，深感艺术修养之重要。舞蹈家殷亚昭年轻时是善舞的，后来对舞蹈的历史及理论感了兴趣，曾多次到我家来，讨论舞蹈；我拿了画像石和敦煌壁画的图片同她研究，她能根据画面中的舞蹈姿势作出顺势动作，演绎出一段优美的舞蹈。舞蹈语言很难表达，编舞的走场只能画一些简单的小人和箭头。我因为学过图案，看她画的小人有动态、有力度，很感兴趣。对于音乐，我从一篇论音乐语言的文章中懂得了"联觉"，它与一般文学和艺术的"联想"大不相同。丰子恺先生说：文学是一种"听觉艺术"。如果仅仅理解成"语言艺术"，对文学的"性状"就模糊了。

也曾有人问：早在人类之前有没有审美？（好像此人不是本会的）我只好说不知道，如果恐龙还活着，只有向它了解。也有人写了《论动物之有美感》。不是还有人写了《审丑学》吗？可能是另外的学科了。

我是主张研究"艺术美学"的，从来没有自认为是"美学家"。我曾经公开说过："我只是站在美学的门槛上，看美学家们在做什么，我需要学些什么。"因为我理解的美学，是哲学的一个分支，所以叫"艺术哲学"。就像政治

哲学、经济哲学、军事哲学、文化哲学一样。从哲学的角度观照艺术、人伦、大自然等，突出了审美，所以叫艺术哲学。现在有人将"艺术哲学"等同于"艺术学"是不恰当的。即使同一个对象，研究的角度和重点也不会相同。就像民间艺术，有人将其视为"民俗学"的一部分，分不清事物的异同，真是眉毛胡子一把抓了。研究学问，不能定性就无法定位。美学研究审美，以艺术为主要对象，但艺术并非就是审美问题。"艺术学"研究艺术的性质和规律，包括人的一种精神活动、艺术的社会作用，以及艺术的创作、设计、表演和演奏，艺术的思维、载体、技巧等，其中的审美是重要的一个方面，但不是唯一的方面。人们从橘子中提炼出维生素C，可以使人更深刻地了解橘子，认识橘子，但维生素C并非就是橘子。哲学家研究艺术，提炼出审美，这种"美"是抽象的，它可以是人的素质的一部分，但是有谁见过哲学中的"人"呢？也就是说，它比现实中的美要纯粹得多，也抽象得多。所以说，我所主张研究的"艺术美学"是从哲学的门槛中退出来的美学，也就是现实中艺术的审美。

为什么要"退"出来呢？因为将问题搅乱了，带着毛的猪肉怎么能够炒菜呢？退一步有助于进两步。在中华美学学会，我曾提出"下来上去"的主张。吁请研究哲学的美学家走出书斋，下到生活中来，下到艺术活动中来，深入了解中国人的生活、中国艺术的特点，作为研究的素材；把西方哲学家的著作当作参照，研究他们的思想、观点和方法，不能在他们的书中讨生活；同艺术家交朋友，了解他们如何创造艺术，如何体现美，然后带着这些素材，回到哲学中去。对于艺术家来说，要向哲学的美学家学习，分析哲学上抽象的美和艺术中具体的美，认识审美的实质；不妨跟着美学家上去，学一点哲学，了解哲学家怎样看事物、想问题，会有助于对艺术的思维。但艺术家又必须下来，只有在实际的生活中才能迸发出艺术的火花。

我以为这样"下来上去"，不是多此一举，情况会有大变化的。当然，"戏法人人会变，各有巧妙不同"。这只是我所习惯的看法和做法，不能强求于人。我们都站在美学与艺术的交点上，孰上孰下，各人自知，诸君不妨一试。

离开江苏美学会已经多年。祖良先生说要出三十年的纪念文集，并且要我作序。很惭愧，这些年我虽然没有偷懒，但都是忙于其他了。我并不是真正的美学家，所以也就没有顾此，实在抱歉。以上所写，仅表心意，权当不像序的代序吧。

<p align="center">2011年7月30日于南京龙江寓中</p>

通向艺术学

——中国传统艺术的素材和艺术学基础研究

五年多之前，在我八十岁的时候，朋友们包括我的各地的学生，要给我过生日。先是东南大学艺术院，接着又是山东工艺美术学院，大家满聚一堂，谈过去和现在，讨论艺术的实践和理论，并希望我这样和那样。回忆童年时候，很喜欢过生日，不但能够吃碗大肉面，母亲还会做一套新衣服，自己也高兴长大了一岁。而今过生日，数百人相聚，虽然热闹，蛋糕也大，但是吃不下去，总感到思绪有些散乱，考虑人生，也考虑我所从事的事业。不少朋友知道我有在夜里写作的习惯，希望我集中精力做出一本具有中国特色的《艺术学》来。谈何容易呢？我已力不从心了，特别是视力减弱，左眼看不见了。问题是对艺术的理解，要写出我的认识、主张，势必会产生辩论和争论。因为我并不赞成西方学者的某些观点和做法，更不主张跟着他们走。最近读中山大学《艺术史研究》第一辑，其中有一篇《寻访马采》的文章。那是在1999年初，95岁高龄的美学家、艺术学家马采先生说："美学是个很麻烦的事，不好搞。美是什么东西？这个谁也说不清楚，太玄了。……"

艺术是人造的，不是自然生长的。既没有本体的艺术，哪里来的艺术的本体论？人若没有需求，怎么会创造艺术呢？而艺术多以民族特色见长，民族之间的需求会完全相同吗？在历史上，中华民族的艺术积淀博大精深，泱泱数千年，哪一年是根据西方的理论实现的？谁也造不出无所不能穿透的矛，同样也做不出无所不能阻挡的盾。让西方学者的矛刺他们自己的盾，试试看！

任何理论都是由个别上升到一般，再进一步地分析、归纳、综合、概括。艺术学的研究，当然也不能例外。譬如说，一个外国人根本没有来过中国，不知道中国是什么样，也没有接触过中国的艺术，能够对中国的艺术进行指导

吗？所谓"共性寓于个性之中"，没有个性的"共性"又怎能放之四海呢？一个十多亿人的中华民族，具有七千多年的文化艺术历史，繁盛纷呈，难道没有自己的艺术个性并显现出艺术的共性吗？鲁迅在 1934 年曾说："有地方色彩的，倒容易成为世界的，即为别国所注意。"（《致陈烟桥信》）在这方面的例证很多，我不想一个个地举下去，只是要推开依靠别人的思想束缚，建立起我们民族的自尊心和自信心，做中国的梦。

我们不是民族主义者，而是提倡爱国主义。也不是保守论者，而是反对一切的虚无观念。我们应该谦虚谨慎，不卑不亢，不图虚荣，独立思考，把西方学者的理论作为参考，而不是艺术的"圣经"。

在我国的学科目录中，已将艺术列为一个门类，并有五个分支学科。虽然还有待全面，已是相当可观。不仅对于艺术界是件大事，也是自古以来的系统整合，对于艺术的发展是大有积极作用的。我们应该清楚地认识到，现在还缺少艺术学的科学的系统论述。不但要把中国的艺术说清楚，也要把世界的艺术说全、说明白。要做到这一步，还需要相当时日。我所想的是，我们的国家和我们的民族，应该清理一下我们的艺术"家底"。作为中华民族伟大复兴的一个方面，不能乱了阵脚。我想，先以分类的形式，一项一项地写出来，有论述、有图例，结合鉴赏，汇编成书，可谓艺术学的素材和基础，或说是营造中国艺术学大厦的砖瓦。

这是一些最有特色的"砖瓦"，别处见不到，唯独中国有。

我所采用的方法是"抓两头，带中间"，而不是简单的流水账。所谓"两头"，主要是艺术研究的缺项，一头通向远古，了解我们的祖先为什么要创造艺术，怎样创造艺术，创造了一些怎样的艺术，及其以后的发展，与现代相印证，理出艺术在历史上的逻辑发展。另一头深入现代民间，考察大众的喜闻乐见，有些什么东西最受欢迎，以及民间艺人和工匠经验。把握了这两头，再看各方面艺术家的创造，包括那些"海归派"的精英，其优异提高之处也就清楚了。对于我们的戏曲和曲艺、国画和书法、古乐和民歌，以及各种手工艺等，需要具体问题作具体分析。既不必扬之登天，也不能抑之入地。我国的古典艺术理论，虽然分散，但方面很多，有的非常精辟。我是反对艺术搞"接轨论"的，怎么能把我国的艺术放到西方的模子里重塑呢！曾经出现过的"危机论""夕阳论""过时论"等，不能说没有任何根据，但没有抓住实质，有些不该失去的东西，消失得太可惜了。有些历史的经验是值得我们深思的。譬如两千多

年前的宋玉《对楚王问》，即"阳春白雪"和"下里巴人"，是大家都知道的：

> 客有歌于郢中者，其始曰《下里》《巴人》，国中属而和者数千人；……其为《阳春》《白雪》，国中属而和者数十人。

这就是艺术的雅俗之分，其比例太悬殊了。自古以来，有识之士并不主张拉大这一距离，多强调"雅俗共赏"。孔子就说："质胜文则野，文胜质则史。文质彬彬，然后君子。"（《论语·雍也》）质是质地、质朴；野是粗野；文是文采；史是华丽。"文质彬彬"是指文与质两者要配合恰当。

营造艺术学的大厦，基础要厚，砖瓦要多，绝不能带着个人的偏爱与好恶。我所想要做的，是先选两头的几个缺项，它们是：

(1)《远古的初始艺术——文明的曙光》：

不纯是谈艺术史，也非人文地理，主要是探寻远古艺术产生与发展的轨迹和脉络。

(2)《山野中的刻画——初识原始岩画》：

过去很少有人注意于此，近些年已逐渐被重视，从中探讨原始人对艺术的意趣。

(3)《狮子艺术——造型原理的一个动物典型》：

艺术创造的审美、寓意、教化，三者的关系与主次。想象、虚构与写实。生活与艺术。

(4)《磁州窑和吉州窑——民间瓷绘的广阔天地》：

具有代表性的两座窑场，普及性与广泛性。

(5)《剪刻镂花艺术——剪纸十姊妹》：

民间手工艺的互连和对于艺术的衍生。艺术多样化的方法和模式。

以上拟目，仅是当前我正思考着的几种，每种都是一本书。

作为艺术学的素材和基础，当然不止限于这几种。我国的传统艺术，样式很多，研究得越广，基础越深厚，得出的结论便越是实在。在过去，我已注意于此，陆续做了一些：较早的有《中国民间剪纸》《麒麟送子》和《老鼠嫁女》；以后有《汉画故事》和《画像石鉴赏》；近些年又写了《中国木版画通鉴》和《中国拓印画通览》，以及《蓝花花》《剪子巷花样》《桃坞绣稿》《乡土玩具》《孝道图》；最近又出了一本《纸马：心灵的慰藉》。这些东西，在过去大都散落在民间，虽为广大民众所喜闻乐见，却不见于文人的经传。年年月月，不知有多少默默地消失了，又有多少新生出来，真可谓"野火烧不尽，春

风吹又生",就因为有人民大众的活力和创造力,春风是关不住的。

由产生兴趣到有心收集,汇集多了自然会归类排比,进行研究,从中看出了一些隐藏着的道理。当我把一项一项的民间艺术编成书本的时候,便自然地产生出一个比喻:攥米团子。即是将散落在地上的米粒,一颗颗地捡起来,攥成团子,又好看,又好吃,能充饥,有营养,不会再丢失。这使我认识到,我国的民间艺术非常丰富,但长期以来散落在民间,土生土长,自生自灭。在历史上,不少有聪明才智的文人、诗人,从民间吸收养料,成就了自己,但也有不少人鄙视民间,以为不足道,不登"大雅之堂"。诚然,"大雅之堂"中的文人们,也有他们"雅"的成就,并非一无是处,如对于艺术意境的创造,空灵的想象,对于"梅兰竹菊"的喜爱和"琴棋书画"的热忱,都使文化和艺术得以升华。重视和提倡民间艺术,并非以削弱文人艺术为代价。从理论的角度看,"雅"与"俗"有对立的一面,而"雅俗共赏"又是辩证的统一。所有这一切,都是我们的实际情况,也是艺术学研究的具体内容。我想,西方的德苏瓦尔们是不会了解这些情况的,因为他们也有他们的情况。

德苏瓦尔(1867—1947),德国心理学家、美学家。1906年出版了《美学和一般艺术学》。他认为美学与一般艺术学的区别在于:美学研究审美趣味,审美经验,审美直觉,是"纯粹的科学","规范的理论";一般艺术学研究艺术作品的起源、本质、形式、创作及分类,是"应用的科学","普通的技术"。但他又认为:"艺术科学不必拘泥于一种总的体系,可以分为诗学、音乐理论、美术理论等各个特殊的形态的艺术学。"这就是他所指的"一般"与"特殊"。一个多世纪以来,德苏瓦尔的这种理论起过一定影响,但没有使西方的美学和艺术研究产生根本变化。

如果认真仔细地推敲一下西方的一些理论,反而会逼着我们走自己的路。

谈得太多可能会走得太远。恩格斯在《自然辩证法》中指出:"一个民族想要站在科学的最高峰,就一刻也不能没有理论思维。"而理论思维是认识事物的最高形式,它来源于实践,其真实性又受到实践的检验。对于艺术和艺术学,包括我所从事的教学,确有不少的看法和想法,但必须经过周密的思考和论证。然而人生有年,现在才感到时间和精力的紧迫。2014年的春天,请一位医生检查我的眼睛,他不明言症候,只是说"太晚了"。在医院动手术和手术之后,他也沉闷不言。过了三天,来病房检查,用几种仪器做了测验,他忽然开朗起来,高兴地对我说:"张先生,你又可以写书了。"出医院之后不久,便

写了这篇《通向艺术学》。

拟定了五本书的名目，不敢贪多。先是称作"艺术学随笔"，因为随笔写起来方便些。现在改成了"通向艺术学"，是遵责任编辑之请，倒也干脆，因为本来就是为艺术学打基础的。

<div style="text-align: right;">

2014年春夏之交，初稿于南京龙江寓中
2018年端午之后，修订于《狮子艺术》付印前

</div>

艺术放眼

我读大学时的艺术在社会上没有现在这么活跃，学校里也比较单纯。那是在 20 世纪 50 年代之初，如果看毕加索的画要偷偷地，不能让别人知道，否则就要挨批判，犯了"形式主义"的嫌疑。其实，回忆当初学艺术，脑子里没有那么多的"主义"，许多是看书看来的。同时，又有一种好奇心，为什么外国人要那样画，究竟有什么道理呢？我是个喜欢打破砂锅问到底的人，有些问题至今也没有弄明白。

许多年来，我由于侧重于中国的文史研究，都是在现代汉语和古汉语中摸索，并思考艺术的问题。年轻时读外国美术史，有"印象派"和"后期印象派"；有留学回来的人说，"后期印象派"的名称不确切，应该叫"后印象派"。现在又出来了"现代主义"和"后现代主义"。据说，其中没有时间的概念，而是主义所然。所谓"主义"者，也就是纯粹，彻底，根本。但是，若想将这些词汇像哲学一样的从定义出发，解释清楚，是不可能的。印象派并非就是画印象，立体派并非就是强调立体，野兽派更不是专画野兽。我查了一下现代中国人通用的新版《辞海》，其中对"现代主义"的解释有三义：一是指 19 世纪末、20 世纪初欧洲天主教内的一种神学思潮；二是指 20 世纪基督教新教中的一种思潮；只是第三义是关于艺术的。它的解释是："19 世纪下半叶以后资产阶级文学艺术各种颓废主义、形式主义的流派与倾向（立方主义、未来主义、达达主义、超现实主义、抽象主义等）的总称。其特点是：违反传统的现实主义方法，标新立异，宣扬革新，但总不免流于破坏文艺固有的形式，否定艺术创作的基本规律。"读了这段解释颇感困惑，仿佛又回到了过去：对于一种艺术的整体，怎么会这样武断、这样粗暴、这样无知、这样不加分析呢！

由此可见，直到今天，人们对"现代主义艺术"并没有取得社会的共识，

而现代主义艺术本身也没有赢得读者的共鸣。那么，"后现代主义艺术"又是什么呢？辞典中查不到，我也不懂。按照逻辑，是对现代主义的否定呢，还是修正和补充？据说是一种新的思潮，我们也确实应该了解西方人在想什么，做什么。假如说，一个闭关自守、不与外界交流的国家，一个妄自尊大、仅仅迷恋于国粹的民族，一个只会挥洒古人笔墨、对山外之山一无所知的艺术家，是不会有远大前途的。"知己知彼"这个词，本出自我们的古典，却往往被忽略。

艺术，按其性质来说，是人的一种精神活动，由于诉诸形象的创造，甚至不需要文字的表达。在有文字之前，早就有了艺术；文字产生之后，不识字的人照样有艺术。艺术理论不过是对于艺术实践的概括、综合，作理性的归纳研究，它可以在不同程度上影响实践，指导实践，但不能代替实践。艺术家在进行创作时当然要有思想，进行思考，但不是先有了理论才去创作。所以，很多艺术的名目、流派、宣言、主张，与他的艺术表现并非是完全一致的。大约这个原因，想从文字上查清艺术的"现代和后现代"是比较困难的，即使看作品，也不是铁板一块。

现代东西方的交流方便又频繁，大家同住在一个"地球村"，怎么能互不来往呢？了解别人可以激励自己，从中得到启发，并非是去模仿，同别人做得一个样。我不赞成使用"接轨"这个词，在一些国际活动中（如国际公约之类）是必要的，但在艺术上行不通的。我们应该懂得"和而不同"的道理，惟其如此才能成就自己。有些人推崇庞薰琹先生是现代主义的旗手。我曾向他请教，对此说得不多。只是说那时年轻，看到一些新形式感到新鲜、好奇，自己也去画，但没有明确搞哪一"派"。所以有人硬要将他归入哪一派，就显得可笑。

我年轻时学工艺美术，自然接触到抽象艺术；以后研究民间艺术，其中有很多是与原始艺术相通的，以及"符号学"的资料。有些抽象的几何形符号，许多农村老太太都能看懂。自从我进入"艺术学"的研究领域，才知道这是一块荒芜之地，并且长满了荆棘。来此开荒者带着不同的目的，无疑有各种想法和做法。我的信条是：(1) 全面关照艺术，公正对待所有的艺术品类；具体作品的高下成败与艺术门类是两回事。(2) 艺术的功能与作用有大有小，体现于不同的方面，各自为用，不能以一概全。(3) 绝不以个人的好恶衡量艺术。(4) 对于流派，只看艺术不看人，不以人定高下。艺术理论的研究在于综合，探讨共性，而艺术的创作实践强调个性，突出特点。但两者又不是截然分开的，所谓

艺术修养的高低，是包括一切在内的。

我国的学位制度已施行了二十多年，"艺术学"的学科也已建立了十多年，有不少硕士和博士走向社会。他们有的从事艺术实践，有的从事教学和学术研究。从此以后，中国的艺术繁荣将会体现在两个方面：一是在实践方面，创作、设计、表演、演奏的多样和提高；二是在理论方面，研究艺术的性质和规律，使艺术学真正成为人文科学的一个重要部分。由于过去长期忽略，后者的建树是有难度的。然而希望在于未来。当我看到我们的博士们勤奋躬行，正在向多方面探讨，出现成果时，从内心感到欣慰。我真切地感到，他们的眼光远大，看到了全世界；如同做人，有容乃大，才能放眼看艺术。

现在，摆在我面前的是一套丛书，叫作《中国美术学博士文丛》，编者要我作序，真不知如何是好。因为我在这方面没有研究，说不出什么道理。如果推却，会影响他们的热情；假若在此大谈中国的"现代艺术与后现代艺术"，恐怕几句话就会露出破绽，岂不变成骗子。于是，苦思冥想，写了这多字，表示我对他们的支持。

2007 年 9 月 15 日于南京，已入苏大 9 个半月

我的艺术道路

如果把艺术比作大海，我已在这海洋中游了近半个世纪。就像小船一样，必须努力划桨；顺利时非常得意，遇到风浪就得挣扎，翻到水里的滋味是很不好过的。所庆幸的是，几十年总算游过来了，以至在这里写《我的艺术道路》。

我的艺术道路并不平坦，也不是事先设计好了的，只是到了后来欲罢不能时，才坚定起来。这可能与我的性格和从小所处的环境有关。我出生在北方农村，没有山也没有水，土地贫瘠，到冬天会冒出一层盐碱。但我的家庭在当地还算比较富裕，祖父是个文人，他给了我很大的影响。抗日战争全面爆发时我已到了上学的年龄，学校停顿，只好在家里读老式的蒙学。在战争的时代，不可能有现在的条件，从小学到中学都是断断续续的。不过也好，我十三岁离家求学，倒锻炼了独立生活的能力。因为在乡下，孤陋寡闻，只晓得我们县里出了两个名人，一个是在秦始皇焚书坑儒之后口传《尚书》的伏生，一个是现代文学家李广田，他们直到现在还在我的心目中受到崇敬。在当时，读不懂《尚书》，也觉得伏生距我们太远，可是李广田的散文是能看懂的，并且还给我们通过一次信，也就倍感亲切。于是我也热爱起文学来，竟然在中学时发表了好多篇，有散文也有诗。人也有趣，当自己的文章和姓名排成铅字，在报刊上印出来，那喜悦的心情是难以形容的。对于美术，是从小就喜欢涂鸦。上中学时，济南有个私立艺专，我有个同乡同学在那里学习，便经常跟他去旁听，还刻了不少木刻。中学的最后一年因交不起学费，校长让我工读，做给学校抄印和绘图的杂务，获得了免费，也因此使我走上了美术的道路。

新中国成立前夕，我考上了华东大学文艺系，开始接触到很多知名的艺术家，眼界豁然大开。这是我真正从事艺术生活的起点。华东大学是一所"抗大"式的学校，文艺系对外是文工团。除了在美术上边学边工作之外，也参加演出、合唱和打腰鼓、扭秧歌。我曾在《白毛女》中当过群众演员，也参加过

《黄河大合唱》，但最主要的还是画布景、画海报和画领袖像、刷大标语。虽然在艺术上学得不"正规"，但很能锻炼工作能力。两年后华东大学与山东大学合并，我又在山东大学艺术系读了两年。这两年非常刻苦。我经常在报纸上画报头、画漫画，并且出版过年画和连环画。山大的名教授很多，我如饥似渴地向他们学习。当时主修的是"平面图案"，用现在的话说是横跨着"装潢设计"和"染织美术"两个专业，实际上我所涉猎的还要宽得多。"文革"时"四人帮"称大学是"大家都来学"，我倒觉得大学是"大大地学，大量地学"。一个人不努力获得相当的知识和训练一定的能力，是无法立足于社会的。1952年毕业，赶上全国院系调整，我被分配到华东艺专当了助教。

那时候最大的希望是到苏联留学，我因为家庭出身不好无法取得资格。但校长待我很好，说送我"在中国留学"，于是有幸投到陈之佛教授的门下。陈之佛先生是我国新兴工艺美术的奠基人之一，也是最早到日本学图案的，后来又成为著名的工笔画家。在陈先生的指导下，系统地学了基础图案和工艺美术史。在这时期，我几乎是废寝忘食，画图、看书、做笔记，还出版了两本书和两张画，也因此给以后的道路罩上了阴影，帽子是"白专道路"。其实，那时候我常以"革命文艺工作者"自居，只是不喜欢"口头革命派"，不善于处处标榜而已。待到以后中央美术学院的江丰院长被打成"右派"，我才有所领悟。江丰是个非常可爱的"左"派，诚实可信，热情待人，大家都很尊重他，就是看问题太"左"。可是在现实中出现了将"左"为"右"时，对我来说是不容易理解的，曾在脑子里绕了好多年。1956年中央工艺美术学院成立之前，陈先生又将我推荐给庞薰琹教授。我去了北京，专门研究工艺美术理论，也做些书籍装帧的设计。在庞先生的指导下写了很多文章，主张发展我国的现代工艺美术。谁都不会料到，在"反右"运动中，也跟着庞先生一起陷入了深渊。至"文革"后拨乱反正，竟达二十二年之久。

在这漫长的岁月中，压力确实很大，生活非常艰苦。可能是我已在人生道路上趋于成熟，反而磨炼了坚强的性格。我一面挨批挨斗，一面又忘我地工作，对现在的年轻人来说已经无法理解了。我开了将近十门课，画了很多画和图案，写了很多书和文章。如果没有"文化大革命"的抄家和烧毁，出版的东西要比现在成倍得多。我学会了如何在夹缝中做学问，也深深懂得什么是"苦中作乐"。人生的甘苦炎凉，体验得非常深刻。这是一场对生命、灵魂和意志的长期考验。经得起的将会升华，经不起的便会消沉、堕落，或者死去。当我在报纸上看到中央为山大校长华岗教授平反时，说他在十年的监狱生活中写了三部书，感动得热泪盈眶。我听过华岗先生的哲学课，精辟至理，深入浅出。

正直的学者，难道都要遭到这般命运吗？

连我也说不清楚，怎么会从工艺美术走上了理论研究的道路，而且热衷于艺术学的构建。本来，"文革"之后我可以搞设计，"装潢"和"建筑装饰"这两样最赚钱的行当，对我都不困难，绝不会比别人差。如是这般，我可能已成为富翁。然而我竟选了一个冷门，甚至连我的许多朋友都不理解，为什么不去摘驾轻就熟的行当，保住自己的名望，偏偏要向难处钻。这大概就是人各有志吧，不必先讲什么大道理。说实在的，一个人能够真正认识自己并不容易，不是过高就是过低，最令人厌恶的是将自己看得了不起。至于自己适合做什么，真正理解也不容易，有人劳碌一生都没有解决。我所走的艺术道路虽然曲折，却是永也走不到尽头。我没有仿效别人，别人也难以学我的样。对于实践和理论这一对范畴，体现在艺术上是很难双兼的。正因为这样，深入于某种艺术实践的人不考虑理论问题，而从事理论研究的人又往往不是来自艺术实践。于是长期以来，艺术的理论上不去，也无法与艺术实践结合。我虽然采取了两段法，即先搞实践后搞理论，然而艺术的样式如此繁杂，理论的综合又谈何容易呢？对待这个问题是同人生态度相一致的，只要认真地钻进去，将会逐渐深入，也会找到乐趣。如果有谁是看着社会行情（需要和走红）而学艺术，不过是把艺术当作一种谋生的手段，我也就无可奉告了。

从最艰难的时期到现在的春风雨露，我坚定了一个信念：人要正直，人生不能虚度。要有人的尊严，决不做邪门歪道的事，决不处处想讨便宜。不论干什么，都得干出个样子来。一个民族，如果每个人做一件好事，这个民族就会兴旺，国家必然昌盛；如若反其道而行之，每个人做一件损人缺德的事，岂不是国家和民族的悲哀！

去日苦多，来日如锦。我很想把失去的再夺回来，然不觉老之将至；即使作最后的拼搏，也没有几年了。我心中似有一团火，但又得冷静地思考问题，这是一个学者必须掌握的戒律。长期以来，我几乎分不出乐观和悲观，也经常忘记年龄，只是兴之所至地干。然而自然规律是无法抗拒的，文化与文明的接力棒总要传下去。我希望年轻人珍惜岁月，刻苦躬行，千万不要做蠢事。我们的中国是可爱的。

<div style="text-align:right">
原载《江苏学人随笔》，

南京大学出版社，1997年
</div>

江南江北画无穷

——不同形式的江苏历代绘画

在辽阔的神州大地上，江苏横跨长江、东临大海，并有太湖之利，是个富庶和人文荟萃的省份。历代有许多著名画家出自江苏，民间也有多种手工艺，如刺绣、刻丝、髹漆、雕刻、陶瓷等，真可谓材美工巧，也作为绘画的载体，发挥出一种文化的异彩。2002 年，《江苏宣传》（此杂志当时为江苏省委机关内部刊物）邀我为杂志介绍点本地区的传统艺术，每期选一幅图，写一段文字。于是，将其连缀起来，有了这篇《江南江北画无穷》。

一　农业的始祖

在中华大地上，我们的祖先很早之前就在这里休养生息。经过了数十万年的游牧生活之后，开始了农业的耕作。在江苏，因得江、湖、海的水利，可说是得天独厚，江南地区早在 5 000 年前就有了稻谷的生产，江北的粟麦也很早就有了。连云港锦屏山的将军崖上，岩面平整光滑，刻有新石器时代原始人的绘画。无数个人面像和一组组的禾苗。人面的脸上黥着花纹，发部作网状，一对眼睛最为明显。人面圆形，都无身躯，只有一条直线通下，连着下边的禾苗，好像是表达人与土地的密切关系，这说明那时候人们已开始了原始农业的生产。

我国古代号称以农立国。传说发明农业的是神农氏。他是一个帝王，被后人称作"三皇"之一（即原始部落的酋长之类）。远古人们过着采集、渔猎生活，神农氏用木材制作了耒、耜之类的农具，教人们从事农业生产。又传说神农氏亲自尝百草，发现了药材，给人治病。还有的说，最初的乐器也是他发明

的。皇甫谧《帝王世纪》:"《易》称庖牺氏没,神农氏作,是为炎帝。"《初学记》引古文献说:"神农之时,天雨粟,神农耕而种之。作陶冶斤斧。……神农尝草别谷,蒸民乃粒食。"那是一个神话传说的时代,传说中的人物也被神化。古人想象中的神农氏,有的说他"人身牛尾",有的说他"玲珑玉体,能见其肺肝五脏"。据说他尝百草时经常中毒,所谓一日遇十二毒均得其解,唯尝"百足虫"时其毒不能解而致死。

在汉代的画像石中,雕刻远古帝王的画像很多。江苏徐州是我国画像石较集中的地区之一,有些作品相当精到。在铜山县苗山出土的一方画像石上,刻着神农的形象。神农氏头戴斗笠,身披蓑衣;一手持耒耜,一手牵凤凰。画面下方是一头雄健的神牛,正要去衔一株野草。右上方是一轮明月,月亮中有神话传说中的玉兔和蟾蜍。

由此看来,汉代画家所想象的神农氏是个农民打扮,并且拿着生产的农具。所不同者是手牵的祥禽和跟随的瑞兽。在这里,凤凰的形象似孔雀;而传说中则是"食有节,饮有仪,往有文,来有嘉……为能究万物,通天祉,象百状"的仁鸟,很可能便同神农的尝百草联系起来。至于牛,无疑与农耕有缘;神牛更是如此。此石出土时还有相对称的一块,是作为两扇墓门的门画。在那块石头上刻着以三足乌为标志的太阳和有熊氏黄帝,这一块则是月亮和神农氏炎帝。冥冥世界,日月昭明,有先王相护,可说再好也没有了。

二　男耕女织三千年

以造型为特征的美术作品虽然产生很早,但能够自由地描绘社会生活和组织构图却是经过了相当长的历史之后。我国的绘画至汉代已达到很高的水平,不仅有作品发现,并且有文字的记载传世。唐代张彦远在《历代名画记》中说"图画之妙,爰自秦、汉,可得而记;降于魏、晋,代不乏贤"。他记载了两汉时期的12位画家的事迹,但都没有作品保留下来;相反,绘于地下的墓室壁画、帛画等却有不少被发现,又都是无名氏的作品。《说文》:"画,畛也。象田畛畔所以画也。"《释名》:"画,挂也。以彩色挂物象也。"《历代名画记》引述了这些解释之后,又引陆机的话说:"丹青之兴,比《雅》《颂》之述作,美大业之馨香。宣物莫大于言,存形莫善于画。"正因为很早就认识到艺术的这种功能,尤其是绘画,能够"成教化,助人伦,穷神变,测幽微",所以上下

都很重视。在那时，艺术的门类之间还没有分得太严格，有一特别的画种发展很高，这就是被后人定名的"画像石"。

画像石是刻在平面石头上的绘画。它原是属于建筑的一部分，整体可起装饰的作用，主要用在地面的石阙、享堂和地下的墓室、石棺；因为它是刻在石头上的，尽管不同于一般的圆雕和浮雕，仍可划入雕刻的范畴；再说我国很早就发明了拓印术，主要是摹拓碑帖，而画像石适宜于拓印，欣赏拓片颇有版画的意味。画像石兼有这样三种艺术的效用，可说在艺术中是很少见的。

在长期的封建社会中，将农业视为本业，并形成了"男耕女织"的模式。最早的纺织以麻、葛、丝等为主要原料，棉花的种植较晚，古代种的麻也被列为"五谷"之中，由此可见衣食之于民生的重要。我国养蚕缫丝的历史很久。在江苏吴县梅堰出土的新石器时代晚期的陶罐上，腹底部就刻着一对对的蚕纹。当时还没有文字，蚕桑学家认为这是最早的记录。

能够记录农业生产、表现"男耕女织"的生动场面的，莫过于汉代的画像石了。江苏徐州地区的汉画像石内容非常丰富，几乎涉及社会生活的各个方面。表现农业生产的画面，如睢宁县双沟出土的《牛耕图》和铜山县洪楼出土的《纺织图》。这两块石刻所刻的内容虽然很多，并采取了分格表现的形式，但其中对于牛耕和纺织刻画得都很精彩。《牛耕图》的主体是一农夫扶犁和二牛拉犁。后边跟着一个提篮的少年，像是在播种。画面上边有一农妇在锄禾，后面有人担浆送食。一辆车停在右边，上面停着三只飞来的乌鸦；车轮边卧着一只懒洋洋的狗，左边还有一头牛正悠闲地走动。看来这是一个家庭在田园中劳作时的情景，富有生活气息。《纺织图》原是一个大画面的左边部分，右边部分是一群人在观看杂技表演。这可能是一个地主庄园，此部分是描绘纺织生产的情景。房内以织机为主，另有络纱的和摇纬的。三人都是妇女。她们边劳动边谈话，似乎在讨论着什么事。从两幅画面看，构图紧凑而布局合理，主题突出而刻画入微，在情节处理上已经出现了所谓"关系性的律动"，不仅说明了艺术的臻于成熟，也使我们看到了古代人关于衣食的劳作。

三　髹漆作画

艺术种类的纷繁是在历史中积累起来的，是艺术实践的结果。从早期的艺术种类看，不但比较单纯，也往往带有综合性，而且实用性较强。就最早的意

义上讲，绘画孕育于工艺之中，是由实际应用而逐渐走向了独立欣赏。我国的工艺美术发展很早，早在新石器时代，彩陶和玉器已经制作得很精美，以后的青铜器和漆器，都达到了相当高的水平。审视古代的工艺品，能够看出一个规律，凡是属于雕刻的和铸造的，其纹样制作的局限性都较大；而用笔直接描绘的就自由洒脱得多，以致在题材内容上也无限扩展。在艺术学上有一个术语叫作"载体"，即不论什么艺术，不论是实用的还是欣赏的，它的产生与表现，都必须借助于一定的物质材料，如陶器借助于陶土，国画借助于纸帛，这就是它的载体。任何载体都有一定的局限性，必然影响着甚至束缚着艺术的表现。当在有关的工艺品上进行描绘，而所要表现的内容使载体无法容纳时，便会从中派生新的艺术种类。髹漆作画便是一种。

用"漆"的树脂作涂料是中国人首先发现并充分利用起来的。战国时代的思想家庄子就当过管理漆树的"漆园吏"。将器物涂饰以漆称作"髹"，而髹漆者多为木器；汉代时还没有"漆器"的名目，长沙马王堆汉墓的遗册中叫作"木器髹者"。所谓"里朱外黑"，是古代漆器的基本色彩。从战国到秦汉曾有大量漆器出土，大都是红黑两种色彩，而最有特色的是在此之上的彩绘。漆性黏，所谓"如胶似漆"。用漆在器物上进行彩绘，不像普通的颜料可以涂改，必须成竹在胸，用笔快速敏捷，勾线肯定利落，所以用漆作画显得特别生动。尤其是画祥禽瑞兽和各种动物，以及云气缭绕，更为展示其特点。

江苏出土的汉代漆器很多，其数量多达千件以上，大都集中在扬州地区。与其他各地出土的器物相比较，有可能是当地所生产的。如1984年扬州邗江县姚庄西汉木椁墓出土的漆面罩，罩外面黑漆朱绘，画面以云气为主，中间参错以各种动物。有龙、虎、豹、鹿和锦鸡，以及传说中的羽人、怪兽等，风格写实，形态各异，相互追逐于云气之中，非常生动。1974年扬州东风砖瓦厂西汉墓出土的漆箱，其侧面是在红褐色地上用黄漆绘一只舞动的虎。虎牙尖利，长舌伸卷，回首张口，上肢前后舞动，连云气也随着舞。1984年扬州蜀岗新莽时期墓出土的漆枕，顶面绘龙、虎和飞鸟、云气，笔意简率而流动。

值得注意的是，这种生动流利的漆绘以后很少出现，一方面是因为绘画独立发展了，另一方面是瓷器的成熟，不论在功能的实用方面和经济的价值方面都比漆器占有优势，促使漆器在工艺装饰上另寻出路，转向了镶嵌、剔刻和金银平脱，开出了新的局面。

四 顾虎头的"三绝"

唐代张彦远在《历代名画记》中说:"顾恺之,字长康,小字虎头。晋陵无锡人。多才艺,尤工丹青,传写形势,莫不妙绝。刘义庆《世说》云,谢安谓长康曰:'卿画自生人以来未有。'……人称恺之三绝:画绝、才绝、痴绝。"

顾恺之(约345—406)是无锡人,东晋著名的大画家,他不仅在当时享有极高的声誉,在中国美术史上也占有很高的地位。因小名虎头,大家都亲切地叫他"顾虎头"。所谓"三绝",是赞扬他的博学才华和豁达潇洒。他在绘画与学术上都有很大的贡献。

魏晋南北朝是我国绘画大发展的时期。顾恺之的"画绝"为人所共赏。他善画肖像、故事和佛道画,也画山水。当时南京兴建瓦官寺,僧众设会捐款,其士大夫无过十万钱者,顾恺之便在施舍簿上写下了"一百万"。于是,他在寺中闭门画了幅壁画《维摩诘像》。维摩诘容貌清羸,神态忘言;将要点睛时对寺僧说:"第一日开见者责施十万,第二日可五万,第三日任施。"果然,开户后光明照寺,施者填咽,不多时就达到了一百万钱。他自己说:"四体妍蚩,本无关于妙处;传神写照,正在阿堵(即'这个',指眼珠)中。"又尝为裴楷画像,在他的颊上加了三根毫毛,"观者详之,定觉神明殊胜"。说明他观察人物形象的入微。他的画迹,见于著录的很多,但大都已失传,现在能看到的有摹本《女史箴图》《洛神赋图》《列女仁智图》等。

顾恺之多才多艺,据说他也工诗赋和书法,在绘画理论上有《论画》《魏晋胜流图赞》《画云台山记》等。他强调画家须有"人心之达",提出了"迁想妙得"和"以形传神"的要求,十分注意刻画人物的内心活动与表情动态的一致性。在山水画方面,他不但认识到"山有面则背向有影","下为涧物景皆倒",明确提出了画山水的阴影和倒影;并且受到道教养身修性的影响,将人与自然融会在一起,为早期的山水画理论奠定了基础。

所谓"痴绝",并非傻呆,而是一种聪明的幽默。有两个故事可以证明。一是顾恺之曾将一批画寄存在桓玄家,放在一个橱子里,并且亲自贴上封条。桓玄知道那些画都是"妙迹所珍秘者",便将橱子背后的木板拆开,取走了画,假装不知道。顾恺之开橱后,并不怀疑为桓玄所窃,反而说"妙画通灵,变化而去,亦犹人之登仙"。二是江南出甘蔗,顾恺之每次吃甘蔗时总是先从不甜

的梢头吃起。别人以为怪，他却说这是"渐入佳境"。如若仔细品味一下这两个故事，会发现顾恺之不仅不痴，反显出大智慧。前者，他所存画的桓玄，是他曾跟随过的一个大军阀，此人不但不能得罪，而且必须顺从，说那番话不过是为了解脱，这是其中的奥妙。后者更明显，表现了六朝文士的风雅，也体现了他的单纯、聪明和乐观。过去的读书人有一副对联："人生滋味倒餐蔗，学问功夫上水船"。下联是"倒水行舟"，不进则退；上联便是这个倒吃甘蔗——"渐入佳境"的典故。

五　模印砖大壁画

随着社会的进化，当人们开始认识到绘画的教化意义和美化作用的时候，壁画就被重视起来了，在陕西咸阳宫烧毁的遗迹中，还能看出当时壁画的痕迹。据文献记载，汉武帝时的甘泉宫画天地太一诸鬼神；汉成帝时画赵充国、霍光像于未央宫；汉光武帝时画二十八个有功勋的将军像于南宫云台；为了褒奖功名，汉武帝和汉宣帝将功臣画于麒麟阁。东汉的明帝更是"雅好画图，别立画官，诏博洽之士班固、贾逵辈取诸经史事，命尚方画工图画，谓之画赞。"佛教兴起后，汉明帝时"遣使天竺问佛道法，遂于中国图画形象焉"。

在中国古代，最高统治者取得政权之后，不仅要在地面上大兴土木，差不多同时也在地下修起地宫来。在古人的心目中，生前的高贵显赫，死后也要带到另一个世界去。地下建筑当然少不了壁画。于是，通过各种手段创造壁画的形式。有的画在壁面上，有的画在砖上，还有的画在丝帛上悬挂于棺椁中。汉代以来创造了画像石和画像砖。画像石是直接将画面刻在平面的石头上，以代壁画；画像砖则是在砖坯未烧之前用模具印出画面。北方有一种大型的空心砖，长度达一米多，上面印着浮雕的画面，有的是用小木块刻好后连续戳印的。到了南朝时期，出现了用多块砖聚集印出一个大画面的做法，一个构图有的由几百块砖分割印出，然后再斗砌起来，非常壮观。

这类壁画式的模印砖画，都是以南京为中心，发现于南朝的陵墓中。较突出的有三处：一是南京的西善桥；二是丹阳胡桥乡的吴家村；三是丹阳建山乡的金家村。三处墓葬都出土了以表现"竹林七贤"为题材的大型砖印画，构图大同小异。因为画面大而分布于墓室的两侧，为了取得对称，又加了一个春秋时期的"高士"荣启期，故全称为《竹林七贤及荣启期》。除此之外，能够成

为独立画面的还有《武士》《侍从》《骑马乐队》《羽人戏龙》《羽人戏虎》《飞天》《狮子》《太阳和月亮》等。整个墓室建筑，都由各种印砖图案装饰起来，显得富丽堂皇。据发掘报告说，初发现时，有的模印砖上还涂着色彩，可惜已经脱落了。

中国古代的壁画，由画而刻，由刻而印，虽然不能说是艺术的进步，却是走向多样化的一条路，从南朝时期的模印砖壁画来看，尤其是像《竹林七贤及荣启期》这类作品，虽然是出自工匠之手，但其艺术风格却是上下贯通的。在当时，有不少著名画家如顾恺之、戴逵、陆探微等都曾以"七贤"为题材作画。南齐谢赫评论戴逵的作品时说他："善图圣贤，百工所范。"由此看来，工匠也画圣贤图，在那时是不足为奇的。

六　韩熙载夜宴图

这是一幅横长的画，高不过 28.7 厘米，但长度却有 335.5 厘米；因为上面画着同一个主人的五段故事，可以边展，边看边卷，所以称作"手卷"。五段故事依次排列，为"听乐""观舞""休憩""清吹""宴归"；分别描绘南唐时期辞去宰相官职的韩熙载，通宵达旦的夜宴作乐生活。第一段"听乐"是琵琶弹奏。主人翁韩熙载长脸美髯，他与嘉宾们都集中在那珠落玉盘的乐音中了。第二段"观舞"跳的当是流行的六幺舞，所谓"六幺水调家家唱"。第三段"休憩"是主人翁与四位女伎围坐在内室榻上，洗手和添换茶酒。第四段"清吹"是坐在胡椅上听五位乐伎吹奏箫笛。第五段"宴归"是三三两两地话别，主客与女伎们似乎意犹未尽，有的默默地凝视着。从画面的细微处可以看出：几案上的果盘点明秋实，高烛以示夜宴，屏风上的景色暗指江南。这事便发生在一千多年前的南京。

唐代之后，我国又进入了一个政治混乱时期，出现了五代十国的局面。当时的南唐据于江南，以南京为中心。后主李煜虽然作得一手好词，譬如"问君能有几多愁，恰似一江春水向东流"的名句，但是在政治上却很昏庸，最后成了一个亡国皇帝。早在李煜的父亲李璟在位时，就重用有文才和政见的韩熙载为相。韩熙载本是山东人，登进士第，因其父被后唐皇帝所杀，亡归南唐。南唐至李后主时国力日衰，并且"颇疑北人，多以死之"，韩熙载也属于被怀疑的人之中。据说他经常在家里举行宴会，接交甚杂，即所谓"多好声伎，专为

夜饮，宾客糅杂"。李后主不放心，猜疑他在政治上有什么活动，便派自己信任的两个画家到韩宅去探听情况。这两人就是皇家画院的著名待诏顾闳中和周文矩。经过他们细致地观察，目识心记，顾闳中便将当时的情形创作了这幅《韩熙载夜宴图》。因此为我们留下了一幅描绘一千多年前的显贵们奢侈生活的画卷。此画现藏北京故宫博物院。

顾闳中，五代南唐画家。只知道他是江南人，中主李璟和后主李煜两朝的画院待诏；但协助他画《韩熙载夜宴图》的周文矩则是江苏句容人。顾闳中工画人物，善写人物的神情意态。用笔圆劲，间有方笔转折，显得很有力度；设色浓丽，更适于表现宫廷生活。

七　千年书生的小憩

中国古代的知识分子，读书的目的多是为了追求功名，但仕途能够走得通的并不太多。事实上，社会的分工，三百六十行，即使是"行行出状元"，也只能是少数，不可能人人都成状元的。本来，社会的科学分工是一种进步，但若以职业定等次，强分尊卑，也就违反了分工的原意。古代的"书生"并非一种社会职业，仅是为某些职业所要打下的基础。所谓"十年寒窗苦"，现在从小学到大学至少要十六年，如果攻读博士，还得加六年。二十多年的寒窗生活为的是什么呢？这就要在求学的过程中立志和定向，下决心做出一番事业来。"书生"虽然不是一种职业，可是拖得时间很长，有人越拖越长见识，也有人拖长了会拖出"书生气"来，进而迂腐了。

五代王齐翰所画的《勘书图》，所描绘的已经不是寒窗苦读的书生，而是与书生接近的对书的校勘。这是一个年迈的学者，胡须很长，衣襟宽舒，袒露着胸腔，赤足直伸，坐在扶手椅上；一手扶着椅圈，一手正在挖耳。从案上展开的书卷看，是在校书时的间歇，所以那表情显得很惬意、舒展。这是文人的一种休闲状态，其中包含着精神上的快慰。故此画又名《挑耳图》。

书房并不复杂，在书案的后边只是一座三折的大屏风。屏风的右边立一侍者，背身向后探视，好像有意打破画面的平寂和单调。值得注意的是，屏风上所画的青绿山水非常清楚细致，表明了当时人们对山水画的看法和山水画所起的作用。在表现人与自然的关系上，将大幅的山水画设置于书房之中，不是创造了一个特定的环境，仿佛人在自然之中吗？

王齐翰是南京（建康）人，南唐画院翰林待诏。擅画人物、佛道、山水，尤工人物。《宣和画谱》说他的人物画"不曹（曹仲达）不吴（吴道子），自成一家"。《图绘宝鉴》说他"画道释人物多思致"。据《珊瑚网》载：王齐翰的《岩居僧》，"作一胡僧笫耳，凡口鼻皆倾邪，随耳所向，作快适之状。"恰好与此《挑耳图》的生动传神相参照。

《勘书图》画面的两边有宋徽宗赵佶的瘦金书"勘书图"和"王齐翰妙笔"，左下侧钤南唐后主李煜"建业文房之印"，卷后有宋人苏子由、苏东坡、王晋卿等人的题跋。现藏南京大学考古与艺术博物馆。

八　重屏会棋图

周文矩，五代南唐画家，江苏句容人，据说他年轻时就"美风度，学丹青，颇具精思"。南唐初已在宫廷作画，后主李煜时任待诏。他擅长画人物，尤其是表现仕女，多以宫廷贵族生活为题材，是个著名的宫廷画家。他的画风近似唐代周昉而更趋纤细，所不同者，是画衣纹时多用曲折颤动的"战笔"。明代张丑说他"纤笔瘦硬战制，全从后主李煜书法中得来。所画仕女，不施朱傅粉、镂金佩玉，以饰为工"，而自得闺阁之态。

《重屏会棋图》是周文矩的一幅传世名作，现藏北京故宫博物院。画面主要是描绘南唐中主李璟与其弟景遂、景达、景逿三人下棋的情状。中主李璟头戴高帽，手持盘盒，聚精会神地坐在中间观棋；对弈者是齐王景达和江王景逿；另一人也在观棋。人物容貌写实，表情各异，动作自然，布局错落有致。有趣的是，在这四个人物的背后有一座大屏风，画白居易《偶眠》诗意；其间又有一座三折的山水小屏风，出现了画中有画的效果。这种构图可能是画家有意安排的。所以这幅画叫作《重屏会棋图》；在有的著录中也称作《重屏图》或《观弈图》。

在美国弗利尔美术馆藏有一幅宋人的摹本，与上图几乎完全一样，而将主体人物定为李后主，画题为《后主观棋图》。

北京故宫博物院还藏有一幅《文苑图》，画四文士相聚吟咏属文之状。画面上有宋徽宗题"韩滉文苑图丁亥御札"，下作"天下一人"押字。据今人考证，此图为五代绘画风格，当是周文矩《琉璃堂人物图》留存的后半段。由此可见，至宋徽宗时此画已不完整。美国大都会美术馆藏有宋人摹本《琉璃堂人

物图》，原是画唐代诗人王昌龄与其诗友在江宁县丞任所琉璃堂前聚会吟唱的情景。共画十一人。在后半段的四人之中，袖手倚松者为诗人李白。

周文矩所画《宫中图》有南宋摹本，原为白描长卷，现已分割成三段，均流入美国。卷后有澹岩居士张澂绍兴十年（1140）跋："周文矩宫中图，妇人小儿，其数八十。一男子写神。"八十个人物的白描，而且基本上都是宫廷中的妇女和儿童，描写她们的动态和生活，在我国绘画史上是不多见的。

九　江行初雪图

一千多年前的南唐偏据江南，虽然国力不大，但在文学艺术上却有很高的发展。当时的宫廷画院不仅聚集了一些高水平的画家，并且招收有才能的学生。有一幅题名为《江行初雪图》，上面写着"江行初雪，画院学生赵干状"。有人说这字为后主李煜所写。

这位南堂画院学生赵干，是南京江宁人，善画山水、林木、楼观、水村、渔市、花竹。宋代《宣和画谱》专记内府所藏诸画，其中有赵干的画作九幅。该书介绍说："赵干，江南人。善画山林泉石，事后主李煜为画院学生，故所画皆江南风景。多作楼观舟舡、水村渔市、花竹散为景趣，虽在朝市风埃间，一见便如江上，令人褰裳欲涉，而问舟浦溆间也。"刘道醇《圣朝名画评》说他"长于布景，李煜时为画院学士。今度支员外家有干江行图一轴，深得浩渺之意"。看来，这幅"江行图"可能就是我们所要介绍的《江行初雪图》。

这是一幅长卷。画高 25.9 厘米，横长 376.5 厘米。画的是江南的初冬。天上飘着雪花，江面平静，显出一道道的波纹，芦苇丛还保留着茂密的景色；树开始落叶了，但渔民们为生活所计，仍然很活跃，有的冒寒撑船，有的张网捕鱼；岸上还有几个骑驴的行人，萎缩着身子，仿佛流露出一丝寒意。反映出劳动者与大自然和谐相处的景象。

中国的山水画不同于一般的风景画。风景画着重于选景和定点描绘，一看便知画的是什么地方，在什么位置和采取的角度。然而山水画强调意境和气韵，虽然也要选景，却可以按照画家的意图进行构图的组合。像《江行初雪图》这样长的画卷，如果实测起来恐怕要沿江走很长的路，不可能定在一点上和采取一个角度。由于这种艺术的组合，便可以把一个特定的环境和氛围表现出来。从艺术的表现手法看，树石笔法老硬，芦苇和水纹用笔简劲流利，天空

用"粉弹"作小雪。画面上题有"神品上"三字,当为后人的评价。

十 良马的调驯

马是一种性温驯而敏捷的草食役用家畜。自从它被用来拉车和骑乘,与人的关系也就密切起来。特别是用于战车和骑兵,对于决定战争的胜负能起很大的作用。所以,自古以来人们不但珍惜马、爱护马,并且从实际经验中总结出一套选择马的"相马"术和训练马的"调马"术。

古人"相马",观察品评马的优劣,有不少具体的人的故事流传下来。《吕氏春秋·观表》:"古之善相马者……见马之一征也,而知节之高卑,足之滑易,材之坚脆,能之长短。"《庄子·徐无鬼》:"吾相马,直者中绳,曲者中钩,方者中矩,圆者中规,是国马也。"看来相马有一些具体的规格和标准。由相马加以引申,对于发现人才和使用人才,道理都是相通的。然而"调马"就不同,在畜养训练上技术性太强,成为一种专门的行当。作为画家表现的题材,似乎只有郝澄的《人马图》。

郝澄是五代时期的南唐画家,擅长画人画马。字长源。生卒年不详。江苏句容人,世为右族(即豪门大族,也称右姓,为豪族大姓)。宋代刘道醇《圣朝名画评》第一卷:"郝澄,字长源,江宁句容人。世为右族,至澄以丹青自乐,不事赀产,终至耗荡。人多求澄画者,赖以资给。于佛道鬼神尤长。"由此可见,郝澄的从事绘画完全出于爱好,甚至不惜耗尽家产,最后靠卖画为生。

宋代《宣和画谱》对郝澄的艺术评论说:"郝澄……得人伦风鉴之术,故于画尤长传写,盖传写必于形似,而画者往往乏神气,澄于形外独得精神气骨之妙,故落笔过人。澄力学逮二十年,而笔墨乃工,声誉益进,作道释人马,世多传其本,清劲善设色。"这里说明了郝澄的艺术功力,经二十年的磨炼,做到了形神兼备。"于形外独得精神气骨之妙"。

郝澄画马,特别在画"调马"的过程中,不论对马对人都有深刻的观察,甚至可以说通晓调马术的一套办法。他所画的《人马图》,画面并不复杂,只是一人一马,上面的空间留得很大,下面是一人与一马的协调关系——看来这里有很大的周旋余地。那马低着头,两眼上翻,警惕地注视着前边的人,不知是敌意还是善意;那人弯着腰,从颌下的胡须看出已经有些年纪,而装束很利

落，虽然是驯马的老手，可是在生马面前仍然要小心。他也注视着对方，岔步弓背，稳健地站在那里，又似乎随时可以移步向前；手中拿着一束新鲜的草，好像要送到马的嘴边，还是企图引马过来。在人与动物之间的沟通，由敌视、矛盾转向友好、协调，需要有一个过程，而画家正是对这一过程进行了描绘。这是高手作画的选择，正是最传神的一刹那。现代人常说中国古代强调人同自然的和谐与协调，这是在一千多年之前，由画家所描绘出来的一个小小的侧面。

然而，人们对于事物的判断与评价，总是带着自己的观念。元代《图绘宝鉴》卷三载："郝澄……作道释人马，笔法清劲。善设色，尤工写貌。"《画鉴》载："尝见人马图，不过一工人所为，殊无古意。"二说未知孰是，当质诸博古者。《图绘宝鉴》的编者夏文彦比较客观，只是记下了这样两种评价，没有发表自己的见解。其实也很清楚。所谓"工人所为，殊无古意"，即是说将"调马"入画，怎能挂在大雅之堂呢？这种古代文人的迂腐气是可以理解的，值得注意的是它对后人的影响很大。

十一　虚幻世界的护法天王

宗教是伴随着人类的思想而产生和发展的，早在远古时代，人们对于周围的事物得不到科学的解释，便出现了原始的自然崇拜。以后宗教产生，创造了天国的体系，就像人间一样，虚构出一个神仙的系统。在佛教中有"四大天王"之说，民间俗称"四大金刚"。本是印度民间传说，在须弥山腰有一山名犍陀罗山，山有四峰，各有一王所居，也各护一方天下，所以最初叫"护世四天王"。待到纳入佛教系统，也就变成了护卫佛法的"护法四天王"了。

1978年，苏州瑞光寺塔第三层塔的窖穴内发现了一批文物。其中有"真珠舍利宝幢"一座，置于双重正方形的木函内。内函为盖，通高124厘米，宽42.5厘米。木函四面绘天王四尊，即"四大天王"。木函内壁墨书"大中祥符六年四月十八日记"等文字。"大中祥符"为北宋真宗赵恒的年号，六年即公元1013年，是施主供养入塔时所写。按照常理，此画当在这年之前，而其画风也接近五代。

此画笔法用"莼菜条"勾画，所画天王弯腰转肢，足踩地鬼，衣带飘举，威武雄健，形神俱备，颇有唐代吴道子的画风，在敷彩方法上也是重彩轻施，

虽是朱红石绿，却采用渲晕笔法，具有深淡明暗的光质感；墨线留有空白水路，苍劲有力。整个画面繁而不乱，重而不滞，保存了"浅绛稳重"的遗风。在中国美术史上，吴道子的名声很大，但作品传世者绝少。这一"四大天王"的木函画，可能是当地民间画工的作品，从中既可看出吴道子画风的影响，又能窥见吴画的大体风貌。

十二　溪山清润兰若院

　　佛教自传入我国以后，一方面是宣传其修行济世的教义，另一方面又大量吸收了我国传统的文化思想，赢得了广大的信众，得到很大发展。在哲学、音乐和诗画等方面，也出现了不少名家。唐代以来，著名的诗僧、画僧很多，特别是在绘画方面，天下的风景几乎都被寺院所占，成为山水画的最佳选择。五代末宋代初的江宁和尚巨然，便是一个著名山水画家。

　　巨然，江宁（南京）人，善画山水，师法董源，淡墨轻岚，烟云流润。生卒不详，只知道南唐亡后，他随李后主去了汴京（开封），住开宝寺。宋代《宣和画谱》卷十二对他的画评论较详。"僧巨然……善画山水，深得佳趣，遂知名于时。每下笔，乃如文人才士，就题赋咏，词源衮衮，出于毫端，比物连类，激昂顿挫，无所不有，盖其胸中富甚，则落笔无穷也。巨然山水，于峰峦岭窦之外，下至林麓之间，犹作卵石松柏，疏筠蔓草之类，相与映发，而幽溪细路，屈曲萦带，竹篱茅舍，断桥危栈，真若山间景趣也。人或谓其气质柔弱，不然，昔有尝论山水者，乃曰：'偒能于幽处使可居，于平处使可行，天造地设处使可惊，崭绝巇险处使可畏，此真善画也。'今巨然虽琐细，意颇类此，而曰柔弱者，恐以是论评之耳。又至于所作雨脚，如有爽气袭人，信哉！昔人有画水挂于壁间，犹曰波涛汹涌，见之皆毫发为立，况于烟云变化乎前，踪迹一出于己，画录称之，不为过矣。"据《宣和画谱》记载，宋徽宗时皇宫所藏巨然的画就有186幅之多。

　　这段话讲得很中肯，也很有见解。巨然的画师法董源，与董源同为五代宋初画江南山水的代表画家，史称"董巨"。他善用水墨写江南湿润华滋的景色，在笔法上喜用"披麻皴"。米芾《画史》称他的作品"平淡趣高""平淡奇绝"。

十三　米家山水

"米家"指宋代书画家米芾和米友仁父子，不但在艺术上父子相承，并且在风格上也别开一面，促进了文人画的发展。米家祖籍山西太原，后迁湖北襄阳，最后定居润州（江苏镇江）。

米芾（1051—1107）也是鉴赏家。初名黻，字元章，号鹿门居士；迁居襄阳后自号襄阳漫士，世称"米襄阳"；自元祐六年（1091）起，改名芾。宋徽宗召为书画学博士，官至礼部员外郎，人称"米南宫"。米芾平生爱清洁，收藏奇石。他在无为做官时见一巨石甚喜，便衣冠整齐地向巨石拜揖，呼石为"兄"，因举止狂放无羁，世称"米颠"。正因为这缘故，不能与世随和，所以很难从政，经常遇到麻烦。他在书法上，行、草博取前人所长，用笔俊迈豪放，有"风樯阵马，沉着痛快"之评；与蔡襄、苏轼、黄庭坚合称"宋四家"。画山水出自董源，天真发露，不求工细，多用水点染，自谓"信笔作之，多以烟云掩映树石，意似便已"，这种横点积叠的"米点山水"，突破了勾廓添皴的传统，开创了一种新方法，对文人画的发展产生了较大的影响。

米友仁（1074—1153）为米芾之长子。一名尹仁，字元晖；小名寅哥、鳌儿，书法家黄庭坚戏称他为"虎儿"，并赠他古印和诗"我有元晖古印章，印刓不忍与诸郎，虎儿笔力能扛鼎，教字元晖继阿章。"由此可见，米友仁自幼便在书法上显示出锋芒，人称"小米"。元晖之字也由此而得。米友仁擅长书画，宋徽宗宣和四年（1122）应选入掌书学。南渡后，官至兵部侍郎、敷文阁直学士，宋高宗赵构曾命他鉴定法书。在绘画上，发展了米芾山水画的技法，用水墨横点，连点成片，构成"烟云变灭，林泉幽壑，生意无穷"的画面；强调"借物写心"，追求"平淡天真"，所画往往运笔草草，自称"墨戏"。他在《潇湘图》长卷自题："夜雨欲霁，晓烟既泮，则其状类此，余盖戏为潇湘，写千变万化不可名神奇之趣。"到了明代，书画家、鉴赏家董其昌曾经带着这幅画去游洞庭湖，惊叹米友仁观察自然的细微和写生的本领的高超，说："舟次斜阳，蓬底一望空阔，长天云物，怪怪奇奇，一幅米家墨戏也。"对于米氏父子的绘画，画史上有"米氏云山""米家山"和"米派"之称。

十四　江山万里图

　　人与自然的关系非常密切，已为世人所共识。原始人还处在游牧阶段，就知道逐水草而居，因为人离不开水。自古以来，人们重视"江山""山河"，把它与自己的命运联系起来，是很有道理的。当诗人赞美我们的祖国时，不是常用"锦绣山河""铁打江山"的词句吗？山水画家描绘江山万里，不仅是画风景，更重要的是以此抒发胸怀，把自己融会在大自然之中，表现出一个人的气质和民族的气概。我国历代画家画山河的人很多。如宋代王希孟的《千里江山图》，江参的《千里江山图》，都是长卷形式，不但画水的流动和气势，并且把两岸的风光尽收眼底。山峦起伏，林木连绵，寺观庄院，茅舍瓦屋，当然也有樵夫行人和船上的渔家。这里饱含着天地的元气和人气，从中可以嗅到生命的气味。乾隆皇帝在王希孟《千里江山图》上题诗曰："江山千里望无垠，元气淋漓运以神。"在江参的《千里江山图》上，有一题字曰："观此图可以解烦怡神，真一以贯之矣。"江参字贯道，此处似是一语双关；语言虽白，却也说出了欣赏绘画的真正目的，这就是艺术的陶冶作用。

　　南宋时期的江苏人赵芾，也是一位以画江景著名的画家。芾，一作黻，江苏京口（今江苏镇江）人。宋高宗绍兴（1131—1162）年间住镇江之北固，尝写金山和焦山。元代夏文彦《图绘宝鉴》卷四说："赵芾，镇江人。作人物、山水、窠石，江势波浪，金、焦二山，有气韵，有笔力，师古人，无院体。惜乎仅作一郡之景，画意不远耳。"我们看他所画的《江山万里图》，是一幅气势恢宏和技巧成熟的作品，与古人的评价并不完全一致。作者可能在镇江的金山、焦山一带取景，但是没有局限在"一郡之景"的特点上。因为山水画不同于一般的风景画，更不同于照相。如果画的是长江，并不要求标出哪里是重庆，哪里是武汉，哪里是南京。况且，一画就是万里、千里，不消说画家的直观，即使航空拍照，也不可能一下子看得那么远。从赵芾的《江山万里图》可以看出，意在表现江中的波涛汹涌，为了产生对比，山也高了，水也急了，令人感到一种气势和力量。

十五　毛氏父子的动物情结

　　中国"国画"的定名，不是按照工具材料的不同进行区别，而是从人文思

想所表现的角度加以概括，同时分出了人物、山水、花鸟三科。人物画主要反映社会生活，表现人与人的关系；山水画通过描绘风景表现人与自然的关系，进而抒发胸怀，所以不是单纯的风景画；花鸟画描绘人之外的大自然，主要是植物（花卉草木）和动物（鸟兽虫鱼）。如果整体地看这三者：人物——山水——花鸟，也就是将人类社会——人与自然——自然万物全都概括在造型艺术之中，形成了"天人合一"的大构想。这种构想既是分工，又可综合，虽是划分题材，却不是简单化地分家。它是中国所独有的，反映了中国人更高层次的思考，所以只能叫"中国画"。

宋代《宣和画谱·花鸟叙论》说："诗人六义，多识于鸟兽草木之名，而律历四时，亦记其荣枯语默之候；所以绘事之妙，多寓兴于此，与诗人相表里焉。"我国的花鸟画自唐代便得以独立发展，五代时的南唐和西蜀出现了不同的流派，有"徐黄异体"之说。徐即徐熙，黄即黄筌。郭若虚在《图画见闻志》说："黄家高贵，徐熙野逸。不唯各言其志，盖亦耳目所习，得之于心而应之于手也。"徐黄对后代的影响很大，特别在两宋时期得到很大发展。

南宋画家毛松和毛益系父子。元代夏文彦《图绘宝鉴》卷四："毛松，沛人；一作是吴郡昆山人。善画花鸟、四时之景。毛益，松之子，乾道间画院待诏；善画花鸟小景。"文中"沛"即沛州，它与昆山均属江苏，但现代研究者多认为毛松和毛益父子为昆山人。"乾道"为南宋孝宗的年号，即公元1165—1173年。毛益为乾道年间画院待诏，也就是南宋时期的宫廷画家。《南宋院画录》卷四据《昆山志》："毛益，松子，乾道中画院待诏。工画翎毛花竹，尤能渲染，似欲飞鸣。"说明毛益在画动物方面已达到了很高的水平。

十六　缂丝请碧山水图

我国的丝织历史悠久，闻名于世。由一条小小的蚕吐出晶莹的丝，然后织成五彩富丽的锦缎。在古代，丝绸不仅被帝王贵族们视如珍宝，而且引起全世界的羡慕。在东西方的文化交流和贸易上，由一条光润纤细的蚕丝引出了一条畅通的"丝绸之路"，千百年来传为佳话。

植桑养蚕，缂丝织锦，是我国历代男耕女织的主要内容之一。百工巧艺的发展，不但提高了丝织的技术，也由对丝的利用创造了美丽的刺绣。织锦的富丽之美，是靠各种色彩的丝线和金银线相互组成不同的纹样。正面看去当然是

很好的，但在反面就有很多多余的彩线相互牵连着，无形中增加了锦面的厚度。作为衣料，冬天穿是没有问题的，若是在夏天，便不会感到凉爽。然而这又是机械原理所决定的，难以改变彩线的相互牵动。于是，人们又向别的方面进行思考，创造了印染。织，是经纬交错的结果。要织出花纹，必须装上"挑花"的"拢头"，来控制经线，即在每一根纬线通过前，决定提起哪些经线，不提哪些经线。如果不装"拢头"，也就是"平织"，花纹也就没有了。怎样才能在料薄的情况下织出花纹呢？这就是"缂丝"。

缂丝是"编"出来的，要一根丝线、一根丝线地判断、选择，还要一段一段地织进，即所谓"通经断纬"。因为要将图样放在未织的经线之下作为依据，用竹刀拨动经线，所以也叫"刻丝"。它虽然解决了质地薄匀的问题，但效率太低了。比织锦慢得多。如果用缂丝作衣料，可能是世界上最贵重的衣服了。我们敬佩那些古代的手艺人。他们的不断创造给人们增添了乐趣。一方面用刺绣和缂丝制作衣服，另一方面又用刺绣和缂丝去表现绘画，使绘画不仅在表面上罩上了一层奇异的光彩，并且在质感上产生了一种用笔墨画不出的效果。

我国最早的缂丝作品见于隋唐，至宋代已进入盛期。当时以河北定州（今定县）和江苏吴郡（苏州）为中心，出现了不少著名艺人。如朱克柔（云涧人，今上海松江）、沈子蕃（吴郡人，今江苏苏州，一说为河北定县）、吴煦（江苏延陵人，今常州）等。他们大都有作品流传下来。吴煦缂的一幅《蟠桃图》中织了一首诗："万缕千丝组织工，仙桃结子似丹红。一丝一缕千万寿，妙合天机造化中。"诗虽直白，却也表明了缂丝艺术的妙处。

十七　黄公老年望子

黄公望是元代的著名画家，江苏常熟人。他与浙江嘉兴的吴镇、江苏无锡的倪瓒、浙江湖州的王蒙被誉为"元四家"。对明清的山水画影响很大。

中国人的名字起名时很讲究，有的也很有趣，或是蕴含着一种希望，或是带有家族的纪念。黄公望的名字便是如此，黄公望（1269—1354）本姓陆，名坚，后来过继永嘉（今属浙江）黄氏为义子。其父老年无子，盼子心切，有"黄公望子久矣"之语，到90岁时才过继此子，因名公望，字子久。号一峰，又号大痴道人，晚号井西道人。黄公望幼年有"神童"之称。元代夏文彦《图绘宝鉴》卷五说："黄公望……幼习神童科，通三教，旁晓诸艺。善画山水，

师董源。晚年变其法，自成一家，山顶多岩石，自有一种风度。"明代姜绍书《无声诗史》卷一说他"博学多才，经史九流，无不通晓"。他虽多才多艺，却不善于在官场斡旋，曾做过一个小官，据说被诬入狱。后来入了全真教，往来于杭州、松江等地，以卖卜为生。但他更多的时间是在山水间，"终日只在荒山乱石丛木深筱中坐"，领略大自然的气韵，观察山水的细微。

在艺术技巧上，黄公望运用草籀笔法，皴笔不多，苍花简远，气势雄秀，论者有"峰峦浑厚，草木华滋"之评。他设色多用淡赭，独创"浅绛"之法，画山头多矾石，以雄浑见胜。《无声诗史》说他"时登高楼，望云霞出没，以挹其胜，故其所写，潇洒绝伦，独立霞表，真仙品也"。黄公望是个洒脱豁达之人。同书引了戴表元赞其像曰："身有百世之忧，家无担石之乐，盖其侠似燕赵剑客，其达似晋宋酒徒。至于风雨塞门，呻吟盘礴，欲援笔而著书，又将为齐鲁之学也，岂寻常画史也哉。"黄公望著有《写山水诀》传世。

《富春山居图》是黄公望最著名的绘画作品。这是一幅长卷，长达六米多。描绘富春山一带的秀美景色。画中峦峰起伏，云烟缭绕，苍松怪石，渔舟出没，以及平溪村舍、野渡茅亭，有远有近，有轻有重，仿佛是一部交响乐章。在历史的流变中，这幅画还有一个故事：此画历经名家收藏，至明代为董其昌所有；董去世前押给了宜兴的吴正志，吴正志又传给了儿子吴问卿。吴问卿十分珍爱此画，却又不懂文化，临死时竟要将其火烧殉葬；幸亏经他的侄子吴子文抢出。所以现在传世的是焚后的残本。可笑的是，清高宗弘历也就是乾隆皇帝，曾收得一幅伪作（摹本），误以为真，如获至宝，大加题咏；待到见及此卷，相比之下，真伪分明。但皇帝的出言是不能错的，也不能更改的；为了维护自己的脸面，便在真画的卷后强指为"伪"，胡写了一通，因而构成了中国绘画鉴定史上的一桩冤案和笑话。

十八　逸笔草草倪云林

江苏无锡是个好地方。不仅得太湖之利，为鱼米之乡，也有山川之美，人才辈出。在绘画方面，东晋的顾恺之和元代的倪云林，都在中国美术史上占有重要的地位。在绘画上倪云林与黄公望、吴镇、王蒙被称为"元四家"。

倪云林，名瓒（1301—1374），字元镇，号云林子、幻霞子。江苏无锡人。是元代著名的书画家和诗人，家为豪富，有很多田产；在无锡筑有云林堂、清

閟阁，收藏图书文玩，并为吟诗作画之所。他在青壮年时期过着读书作画的安逸生活，即在述怀诗中所咏的"闭户读书史，出门求友生"，先是信奉佛教，焚香参禅，后又入玄文馆学道。他在诗中自述："嗟余百岁强过半，欲借玄窗学静禅。"由于他的这种条件和自我取向，在封建社会中被看作"高士"。元代末年，农民起义军纷起；这时倪瓒已到晚年，他的出世思想更加重了。据《明史》记载，说他在家乡还是较平静的时候，突然将家财散给了亲故，人们都感到疑惑不解，不明白是何原因。未及多久，时局大乱，当地的富家纷纷遭难，"而瓒扁舟箬笠，往来震泽、三泖间，独不罹患"。他的这种生活，据说达二十年之久。有时候他也哀叹自己生活的变化，"昔日挥金豪侠，今日苦行头陀"。所谓"头陀"，是梵语对僧人的称谓，原意为"抖擞"，如抖擞衣服可去尘垢，比喻离去烦恼。"苦行头陀"也就是苦行僧，即行脚乞食的僧人。然而，事物的变化和发展总是两个方面的，倪瓒游在太湖和松江泖湖一带，虽然生活上经受了贫困，可是江南水乡的景色，却成就了他的绘画艺术。

倪瓒画山水，意境清远萧疏，用他自己的话说是"逸笔草草，不求形似"。疏而不简，简而不少；论画者评谓"天真幽淡，似嫩实苍"，形成一种"简中寓繁"的风格。《图绘宝鉴》说他"画林木平远竹石，殊无市朝尘埃气"。《无声诗史》说他"气韵萧远。识者谓云林胸次冰雪烟云，相为出美，笔端固自胜绝，良不虚也"。

在文人士大夫的圈子中，倪瓒的名声很大，他的诗、文、书、画都普遍受到重视。到了明代，据说社会上很推崇他的画，甚至"江南人家以有无为清浊"。清代人在《一峰道人遗集序》中直说"元代人才，虽不若赵宋之盛，而高士特著，高士之中，首推倪（云林）黄（公望）"。

十九　春水楼船和暮云诗意

> 长忆青溪马文璧，
> 能诗能画最风流。
> 酒酣落笔皆天趣，
> 剪断巴江万里秋。

这是元代诗人贝琼为马琬写的一首题画诗。文璧是马琬的字，他又号鲁钝生、灌园人。生于元末明初，秦淮（今南京）人。元代末年客居松江（今属上

海），明太祖洪武三年（1370）被召到江西做官，任抚州知府。

马琬和贝琼少年时都曾随杨维桢学春秋经传。杨维桢也是诗人和书法家。诗学李贺，好驰骋异想，运用奇辞，也多取材于神话传说。因其风格奇诡，明初时有人讥称他为"文妖"。马琬的《春水楼船图》有杨维桢的一首题诗："山头朱阁与云联，山下长江浪接天；待得桃华春水长，美人天上坐楼船。"署名"铁崖"，是杨维桢的号。这幅画作于元代至正三年（1343）的冬天，画面是两山隔江相望，江中有两叶小舟；虽然已是冬季，近处的山石依然郁郁葱葱，并点染着红叶，说明江南的景色之美。有人骑马正要过桥，沿着山路可以通向山顶的"朱阁"。这是一处江南的明媚之地，可是在杨维桢的心目中，等到桃花春水上涨时，天上的美人会在那楼船之中。

马琬擅长诗、书、画，当时有"三绝"之称。他善画山水，远法董源、巨然和米芾，近师黄公望。笔墨清润细密，画法多作浅绛。徐沁《明画录》称其山水画为"平远旷阔，取景独绝"。他的《暮云诗意图》作于元代至正九年（1349），近处是绿树层层，远处是山峦重重；有流水，有小桥，有茅亭；在暮云的笼罩下诗意正浓。

二十　仙山与樵夫

陈汝言是元末明初的一位画家和诗人。字惟允，号秋水，原籍江西，随父移居吴中（今江苏苏州）。擅长画山水，宗赵梦頫，行笔清润。与其兄陈汝秩齐名，因留着胡须，时人呼为"大髯""小髯"。明代洪武初年，官为济南经历。他与画家王蒙友善，过从甚密。当时王蒙也在山东做官，任泰安知州厅事。

有一个故事传为佳话：王蒙面对泰山作画，兴至执笔，三年始成。其间陈汝言过访，适遇大雪，就用小弓挟粉笔弹之，改成雪景，俨然如雪花飞舞。王蒙叫绝，以为神奇，将画题作《岱宗密雪图》。还给这种方法起了个名字叫作"吹云弹雪"法。

陈汝言的山水画描绘工整。笔法沉着疏秀，用墨严实苍浑。所画《罗浮山樵图》，层峦叠嶂，沟壑纵横，密林丛生，山庄村居隐现其中，一派生机勃发的景象。近处有一樵夫担柴缓步，似乎是有意点题，人与大山形成了强烈的对比。

《仙山图》为一横幅，全图布局密而不塞，设色浓重，透出一股仙逸之气。上有倪瓒题文，曰："仙山图，陈君惟允所画。秀润清远，深得赵荣禄笔意，其人已矣，今不可复得。"对陈画给予了很高的评价，并点明其得赵孟頫之遗意。

二十一　吴僧戏笔点生绡

两千年前佛教传入我国，逐渐适应了我国的国情，融入了我国的传统文化，得到了较大的发展，最后成为中华文化的一个组成部分，做出了应有的贡献。有不少高僧不仅研究佛学，同时也将古代哲学融会在一起。晋唐之后还出现了不少诗僧和画僧，在写诗作画中领悟佛学的精神。元代的普明和尚，便是在绘画上颇有成就的一个。

普明俗姓曹，号雪窗，松江（今属上海）人。原住苏州承天寺、嘉定菩提寺。元代至元四年（1338）为吴中（苏州）云岩寺住持，至正四年（1344）改为承天能仁寺住持，后住虎丘之东庵。他善画兰竹，兼能山水，书法亦佳。

随着文人画的发展，到了元代发生了很大的变化，士大夫把佛道的"出定""厌求"和"无为"的观念渗透到美学思想上，对待艺术要求自然，不假雕饰。在绘画上取法于清淡的水墨写意，追求以素净为贵的境界。这种境界与佛教所宣扬的思想是相投合的。他们多用花木寓意，诸如梅、兰、竹、菊为"四君子"之类。五代以来画竹的人很多，主要取意于绿竹的潇洒挺拔，坚直，谦虚而有气节。到了元代，画墨竹已成风气，除了专门画竹者之外，很多山水画家也都兼画墨竹，所谓"一竿潇洒，得我真情"，以此表现君子之风。普明所画《风竹图》，竹枝摇曳，迎风挺立，配以兰蕙，在厚重的山石中扎根。竹与兰一动一静，墨分浓淡，点染适度，由此看出了中国文人的一种气质。

《兰竹图》为四幅堂屏，又各自独立，均以水墨为主，略施淡彩。其中第三幅分题为《悬崖幽芳图》。画边崖石斜出，上写竹，下写兰，构图巧妙而寓意深邃，颇带几分禅意。

普明虽是出世之人，但他的画在当时却流传于世。黄溍题其画云："吴僧戏笔点生绡，袅袅幽花欲动摇；梦断楚江烟雨外，秋风滚水暮萧潇。"王冕称赞他的画说："吴兴二赵（赵孟坚、赵孟頫）俱已矣，雪窗（普明）因以专其美。"当时与普明齐名的另一位僧人画家柏子庭在诗中写道："家家恕斋（班惟

志)字,户户雪窗(普明)兰。"于此可见,普明的作品在民间流传之广。

二十二　江南第一风流才子

在江南一带,都知道"唐伯虎点秋香"的故事,那是戏曲传奇的演绎,真正历史上的画家唐寅,并不完全如此。

唐寅(1470—1523)是明代著名画家。字伯虎,一字子畏,自号六如居士、桃花庵主等。吴县(今苏州)人。他在少年时期就展示出一种英俊和才气,发愤读书,博雅多识,后与文徵明、祝允明、徐祯卿结交,人称"吴中四才子"。明弘治十一年(1498)中应天府(南京)第一名解元。工诗文和书画,凡山水、人物、花卉无一不精。具有院体的功底,又带文人画的风格。他的作品,或细条清劲、设色妍丽,或笔墨流动、挥洒自如。大有八斗之感。

就在唐寅榜中解元的第二年,他北上参加全国会试,因牵涉科场舞弊案受累革黜。由此灰心仕途,遍游大山,东观大海。遂致力于绘画,以卖画为生。

唐寅秉性疏朗,任逸不羁,又颇好声色,流连诗酒。他刻有一方图章,曰"江南第一风流才子"。所画《秋风纨扇图》自题曰:"秋来纨扇合收藏,何事佳人重感伤。请把世情详细看,大都谁不逐炎凉。"在这幅画上还钤有一印,文字是"龙虎榜中名第一,烟花队里醉千场"。这可能就是民间相传唐伯虎风流故事的依据。

唐寅到了晚年习好禅学,思想倾向于解脱颓放。他为自己起了个别号叫"六如居士"。所谓"六如",即认为人生如幻、梦、泡、影,如露亦如电。但他在艺术上的成就是被肯定的,明代文学家、书画鉴赏家王世贞评谓:"伯虎才高,自宋李营丘(李成)、范宽、李唐、马(远)、夏(圭),以至胜国吴兴(元赵孟𫖯)、王(蒙)、黄(公望)数大家,靡不研解,行笔极秀润缜密而有韵度,惟小弱耳。"清代书画家恽寿平(南田)说他"以超逸之笔,作南宋人画法,李唐刻画之迹,为之一变"。在中国美术史上,唐寅与沈周、文徵明、仇英合称"明四家"。

二十三　勾花点叶画花鸟

中国的绘画分作三科:人物,山水,花鸟。这种分类体现了古人对于人类

自身和客观世界的了解和概括，体现着人与自然的关系。北宋《宣和画谱》："诗人六义，多识于鸟兽草木之名，而律历四时，亦记其荣枯语默之候，所以绘事之妙，多寓兴于此，与诗人相表里焉。"

自唐代以来，花鸟画逐渐被人们认识，并形成一个独立的画科。历代花鸟画家辈出。五代时所谓"黄家富贵，徐熙野逸"，以黄筌和徐熙为代表，一个是"勾勒填彩，旨趣浓艳"，一个是"粗笔浓墨，略施杂彩"，可说是华贵与淡雅相映，已在画风上出现了流派。

明代画家周之冕，字服卿，号少谷，长洲（今江苏吴县）人，是明代万历年间（1573—1620）花鸟画的高手。他在家里养着很多飞禽，常常观察禽鸟的各种动态——饮啄飞止之状，所以动笔具有生意；花卉多用"勾花点叶法"，设色鲜妍而不俗。书画鉴赏家王世贞论其画说："胜国（指明代）以来，写花草无如吴郡，吴郡自沈启南（沈周）之后，无如陈道复、陆叔平，然道复妙而不真，叔平真而不妙，之冕似能兼摄二子之长。"徐沁《明画录》也说："其写生花鸟，点染生动，最为擅场。或谓复甫妙而不真，叔平真而不妙，能兼摄其长者，少谷也。"

周之冕的《桂子双鹊图》，画了桂花和石榴，用来象征书香门第的贵子众多，下边还有灵芝两株，带有长寿的意思；两只喜鹊分别站在寿石上和枝头上，呼应相望，既表喜事，又是祝贺。这种以花鸟寓意吉祥的题材，到了明代已发展得相当普遍，成为我国世俗的一个传统。

造物的艺术论

自古以来，人类的生活资料多是来源于大自然的恩惠。俗说开门七件事：柴、米、油、盐、酱、醋、茶。人们利用这些物质来维系生命，并且不断地改变着它的质与量。随着文明标尺的竖起，刻度表不断上升；为了生活的舒适和方便，又创造了各种用具来烧柴、煮米、盛油、装盐、泡茶，及至衣饰打扮、起居陈设、车舟运输等。用品与用具之多样，简直是个大千世界。这个世界越是充实开拓，人们的生活就越是丰富舒展。当一切需用之物齐全，便容易熟视无睹，甚至以为什么都是天经地义；起床后当然要穿衣服，吃饭当然要用碗筷，从没想到这些东西在文化上的意义。它是从哪里来的，经历了怎样的过程，今后应该如何发展。人类生存、享受、发展的三个阶段，不仅是在衣食住行用的方面存在量的关系，也将由一定的量转化为质的提高。物质生产越是丰富，文明的程度越高，人们对生活的需求在用与美的统一，不会停留在昨日的水平上。而工艺美术的理论研究，正是要探讨其中的规律，由自发的"任其自然"，进而变成自觉的变革和发展，使生活更加美好。

为了达到这一目的，有许多带有根本性的问题需要探讨，以便提高我们的认识，开阔我们的视野，改进我们的工作，振兴我们的事业。

一　谁是造物主

当人类还处在茹毛饮血的时期，是谁发明了用火呢？是谁率先缝制衣服和制作陶器呢？以后的种种品物又是谁发明创造的呢？

这些问题，不仅今天的人们需要弄清楚，以便从中得到启迪，似乎古人也曾发问过，而且当不得其解时，便生出一个简便的办法，造出一个神来，或是

附会于传说中的伟大人物。譬如，中国人说：

> 造火者燧人，因以为名。（《世本》）
> 黄帝尧舜垂衣裳而天下治。（《易·系辞》）
> 黄帝作釜甑。（《古史考》）
> 西陵氏（嫘祖）始劝蚕。（《蚕经》，《路史》引）

外国人说：

> "先觉者"普罗米修斯从奥林匹斯山上盗来了火，藏在芦苇里带到了人间，并教会了人类用火。（希腊神话）
> "耶和华神为亚当和他妻子用皮子做衣服，给他们穿。"（《旧约·创世纪》）

当然，这些传说和神话，虽带有一点历史的影子，但毕竟不是真实的历史。后来的哲学家们和实践家们也想寻根探源，结果比传说和神话更糟，唯心地把一切都归结为上天的"造物主"，或是人间的"圣人"。庄子曾感叹过"伟哉夫！造物主"。《考工记》的作者则说："知者创物，巧者述之，守之世，谓之工。百工之事，皆圣人之作也。"

德国人类学家利普斯说："原始时代没有亚里士多德、伽利略、伏尔泰、爱迪生或柏尔，没有一个人能被承认或尊为最早发明家。并非有人'灵机一动'，就发明了第一把石斧、第一个编织的篮子、第一座风篱或第一件毛皮服装，所有这些发明形成一道链条，它是一代一代无名发明者经验的逐步积累而造成的，是许多不同的发明相互结合的产物。我们无权假定史前时期每人都是'天才'，需要什么就发明什么。"（《事物的起源》）

我们知道，创造发明、模仿和对于既成品的改进在概念上是有区别的。只是从最早的意义上讲，这些概念之间的界限可能很模糊，因为在今天民间美术（特别是民间工艺）中还能看出这一特点，即同一物品的制作，表现了明显的历史承传和局部的改进，以及横向的影响。可以说，不论一个民族还是全人类，第一件衣服或陶盆等等的出现，都是很粗糙、很原始的，不知经过了多少人、多少代才逐渐使之理想化，并出现了各自的特点和风格。只有在这个基础之上，才会有个人的创造和发明。

假如一定要问，究竟谁是真正的"造物主"和创物的"圣人"，我们可以毫不犹豫地说：是古代的劳动者。待到农业和手工业有了初步分工之后，也就

是从事手工劳动的艺人。

近代工业生产的分工趋于细致，设计成为物品塑造的一个专业过程。因此，技术工程师、艺术设计师和生产工人便组成了一个造物的协作关系。高尔基把大自然看成是"第一个自然界"，而人类创造的文化是"第二个自然界"。他说："学者观察着，研究着一切存在在'第一个自然界'里的现象，教人用这'第一个'的力量去创造'第二个'，教人关心自己的健康，延长自己的生命。艺术家观察着人的内心世界——心理。"他认为"三个人是创造文化的：学者、艺术家和工人。"（《说文化》）

认识这一点很重要。唯其如此，才能深刻理解文化的意义。正如高尔基所说："没有一种劳动是没有文化意义的"；"在这样一种对于文化的了解里面，也就建立着新道德的基础"。（同上）

二　为什么要造物

人们制造物品，都是带着具体的实用目的的，所谓"物以致用"，"物尽其用"。如果离开了具体的用途，也就失去了它的价值。欧洲人有一句俗话："需要是发明之母。"这句话虽然讲得太笼统，并非需要什么就能立即发明什么，但对两者的因果关系，是没有说错的。一部人类的文化史，不论哪个地区和民族，可说都是从制造生产工具和生活用品开始的。千万年来，在这个历史的长河中，虽经战乱和人事变迁，可是造物活动始终没有间断，而且越来越多样，越来越先进。

如果说，人类的造物活动是基于生活的需要，从而带有明确的目的性，这是很对的。问题在于，须进一步认识"需要"的含义。吃饭用碗（钵），陶罐可以盛水，这是原始人已经知道并在造物活动中已经解决了的。可是在当时生活条件极端困难的情况下，人们连温饱都无法保证，何以花费那么大的精力，去在陶器上描绘花纹，或是取来卵石、兽牙、蚌壳进行穿孔，串连起来挂在颈上以为装饰呢？看来，除了实用之外，还有审美的意义。

两千年前的希腊哲学家，曾经对造物美的问题展开过辩论，留下了"有用即是美"的一种观点，这种观点发展到现代，由工业大生产的推动而变为"功能主义"。将近一个世纪过去了，人们进行反思，又好像因此而失去了什么，于是，重新研究生活的"需要"的完全含义，才悟出了多方面的内容。

马克思说:"诚然,动物也进行生产。它也为自己构筑巢穴或居所,如蜜蜂、海狸、蚂蚁等所做的那样。但动物只生产它自己或它的幼仔所直接需要的东西;动物的生产是片面的,而人的生产则是全面的;动物只是在直接的肉体需要的支配下生产,而人则甚至摆脱肉体的需要进行生产,并且只有在他摆脱了这种需要时才真正地进行生产;动物只生产自己本身,而人则再生产整个自然界;动物的产品直接同它的肉体相联系,而人则自由地与自己的产品相对立。动物只是按照它所属的那个物种的尺度和需要来进行塑造,而人则懂得按照任何物种的尺度来进行生产,并且随时随地都能用内在固有的尺度来衡量对象;所以,人也按照美的规律来塑造物体。"(《1844年经济学-哲学手稿》)

人不同于一般动物,这是众所周知的,然而其不同处表现在哪些方面,却并非全都了解。人能按照美的规律塑造物体,便是很重要的一个方面。因为人有思想,能思维,有积累起来的审美意识。马克思所指的"美的规律",我们理解,并不仅限于狭义美学上的概念,而是泛指人的理想。人们按照自己的理想来创造物品,制作出自然界所没有的东西。在这个造物活动中,既包含了具体的使用目的,也包含了审美的社会功能,在具体方法上,当然也包括对形式美的规律的运用。

三 实用与审美

考察中外古今的工艺美术,除了那些用稀世财宝作精雕细刻、以炫耀其财富和技艺,以及用工艺手段表现绘画等观赏品之外,就其主流而言,可以看出以下几个特点:

(1) 资生。人类生活在地球上,摄生保命,唯靠衣食。所谓"民以食为天",工艺美术虽不直接生产充饥之物,但可靠制衣被、做器具以供应生活所需。从原始人到现代人,所穿用者固然有粗精、多寡之别,和方便、舒适与否,然其资生的目的却是一致的。而且随着人类的进步,科技和艺术的发达,衣食住行用的花样会越来越多,永远不会停止。这是由人的生活的直接和间接需要所决定的,同时也表现了人的生活的丰富性。不能设想,假如百货公司琳琅满目的货物全部消失,人们不仅仅是感到不方便,恐怕大有活不下去之虞了。因为这些东西,都是为了生活之需,是人类造物活动的结果。

(2) 安适。人类造物,一种又一种,并且不断地改变着它的式样,为什么

呢？很明显，为了安稳、舒适、方便。所谓功能机制的发挥，都是为了使物品更加适用。譬如说盛水的用具，只有贮水器并不够，还要有汲水器、舀水器、饮水器，并且各分大小，厚薄有度，轻重适宜，使用方便，于是有了缸、瓮、罐、瓶、壶、盆、杯、碗、勺等。一物多用与诸物专用对使用者来说其意义是不同的，"杀鸡焉用牛刀"只有在刀具多样化的前提下才有可能；"张冠李戴"语喻弄错了对象。所谓，"物各有主，貌贵相宜"，是随便不得的。如果普天之下只有一种帽子并一种规格，就不会有张冠李冠之别了。"方以类聚，物之群分"。人类造物的经验积累，犹如一株长青之树，结出了千千万万用品和用具的果实，而其终极的目的，是为了使生活更丰富，更安适。

（3）美目。外部世界的各种事物刺激人的感官，因而产生视、听、嗅、味、触的感觉。占有一定空间的物象，有形有色，视觉艺术由此而生，工艺美术便是其中的一种。美其目而悦其心，看了心里舒服，得到一种美的享受。如何由生理上的快感上升为心理上的美感，以及美感的规律性，是美学研究的课题；人们可能讲不出它的道理，然而谁都会凭着生活的经验，对美与丑作出自己的判断。早在数千年前的原始社会，人们不仅塑造出各种陶器的形态，并且在某些陶器的表面着上"陶衣"，绘以文饰。尽管那时连文字也没有，也不可能总结出形式美的规律，可是，从遗留下来的抽象几何形，说明人们已在实践中熟练地掌握了统一变化的法则，创造出非常协调的装饰纹样，其艺术的成就，甚至为今天的工艺美术设计家所感叹，因而称之为"现代感"。俗话说"爱美是人之本性"。确切地说，不一定本性所然，但是上万年前人类就建立起审美的意识，相沿而成一种素质，并以此文化积淀来熏陶自己，使这种意识逐渐升华。反映在工艺美术上，不仅要求造物致用，并且要求悦目舒心了。

（4）怡神。工艺美术之所以成为艺术的一种，不在于它的实用性，而在于它的美目、怡神作用。它虽然不像一般绘画，可以通过典型人物形象的塑造，反映社会的思想，但是它能依托实际应用的物品，以其特有的形与色，潜移默化地陶冶人的情操，影响人的精神，起到助人向上、积极进取的一种推动作用。工艺美术家的设计工作，并非仅以设计和生产出一件物品为满足，除了研究人与物的关系外，还要研究物与物的关系，最终为人民创造一个理想的生活环境并提供尽善尽美的生活条件。这个特定的环境和特定条件所产生的功能，除了达到资生、安适、美目的目的之外，尤能发挥怡神的作用。

总括以上四点，其基本性质，前两点属实用性，后两点属审美性。作为工

艺美术的品物，实用是第一性的，审美是第二性的。但是，对于人民生活来说，两者却是同时发挥着作用，很难排出次第。有一种流行的说法，以为工艺美术是"实用性"和"审美（艺术）性"的结合。其实，这是似是而非的。只要考察下工艺美术的历史，便不难看出，从它的发生和发展，两者始终是统一、融汇在一起的。也就是说，实用和审美是同一事物的两个方面，既然不可分离，也就谈不上结合。

四 本元文化

尽管人们对文化定义的内涵在理解上有广狭之分，始终没有统一明确的界定，但是有一点，即人类文化是由一元向多元发展的，似无异议。从原始人打击和磨制石器，制造出工具和武器，以及用火和烧制出陶器开始，人类文化的曙光也开始照亮了大地。不过那时的文化多是跟劳动生产统一在一起的。只是到了后来，生产力发展了，文化的内涵由简而繁，由单一到多样，社会生产有了较细致的分工，人们的认识也随着深化，便将文化分为二元——即物质文化和精神文化。在物质方面，如食物的取得和加工，各种用品的原料开发等；在精神方面，音乐和舞蹈不再是劳动的附属，产生了独立的绘画。青铜器本来是实用的器物，待到春秋时期，不仅出现了称作"宥坐"的欹器，并且出现了铸成动物形的"弄器"，说明在出现派生现象之外，同是一种物品，也产生了转化的现象，即由实用转化为鉴赏。不论派生现象也好，转化现象也好，一旦它们独立起来，也就同原有的文化相并行发展，一般不存在简单的替代关系。

物质和精神是哲学的一对基本的范畴。物质是存在于人的意识之外的客观实在，它只能为人的感觉所反映，但不能被创造和被消灭。整个世界是运动着的物质的世界，自然界和社会的一切事物和现象都是运动着的物质的各种不同的表现形态。精神是指人的意识、思维活动和一般心理状态，它是物质世界在人脑中的反映。物质和精神的关系，是哲学的基本问题。物质是第一性的，精神或意识是第二性的。物质和精神既是互相区别，又是互相联系的，两者并互相转化。通过以上表述，有助于我们对物质文化和精神文化的理解，进而认识工艺美术的双重性。

那么，物质文化和精神文化表现在艺术上又是怎样的关系呢？

我们知道，任何艺术都是借助于一定的物质而反映出特定的思想意识，成

为观念形态。国画要纸墨，油画要靠画布和油质颜料，雕塑要靠石、铜或黏土、石膏，音乐要靠声音（声音也是一种物质）。不以物质作载体，艺术的构想就无法形成作品。工艺美术品的物质属性是更为明显的。但是，只要细致观察和深入思考下，便不难发现，同是借助于物质，会有两种情况：（1）有的作品虽借物质而构成形态，但人们在欣赏艺术时并未意识到它所用的材料。譬如，看一幅油画一般不问它使用了什么布和什么颜料。而作者也是利用特定的物质材料塑造出形象，来交流思想，激发人的感情。再如欣赏一座雕像或是听一首乐曲，都是由其形象而感受作品的主题，不会想到物质的作用。（2）工艺美术就不然。它虽也存在着形式的美丑、雅俗、文野、高下之分，并由此产生一种艺术的魅力，使人们在精神上得到享受和鼓舞，但另一方面，它的物质性能又会直接作用于人们的感官，甚至在直接的使用中判断出质料的粗精、光涩、优劣、贵贱。有些东西（如纺织品）将手感的舒适与否作为评定质量的条件之一。这就清楚表明，前者是鉴赏性的，按其主要性质和倾向来说是精神性的；后者是实用性的，按其性质说兼有精神和物质的双重性。

前已述及，工艺美术从其出现的时候起即带有实用和审美的特点，两者并非一般的结合，而是内在的统一。那么，在以后的历史进程中，又怎样分化出纯物质的和纯精神的呢？所谓"纯"，当然也是相对而言，因为任何精神产品都得靠物质来体现。这里需要说明的是"纯"物质的产品。既然现在存在纯物质生产，难道在人们最初造物时就不存在吗？按理说，也是应该存在的，只是由于生产力的低下，还没有分离出来。现代生产和商品交换中有个名词叫"终端"产品。所谓终端，主要指在生活中的直接消费品。譬如说纺织产品，从棉花轧去籽，由棉纺成纱，由纱织成布，由布染上色，到成为布匹，虽然分别进行生产，都是各自的产品，但对于消费者来说都不是"终端"性的。只有将布做成了衣服，可直接穿在身上，或是做成台布、窗帘、被面等，被直接使用，才算"终端"。一般地说，凡是终端产品，大都经过艺术的设计，兼有实用与审美的性质；纯物质生产多是带有原料性的。当然，也有不同的情况，如棉布之于织花和印花，称作坯布，不是终端，但若被直接使用则又算终端了。而像牙膏、肥皂、肥田粉之类，虽是"终端"，却是"纯"物质的生产。因此，还要看所造物的具体用途和方面。原始社会的造物比较单一，品类不多，而且制作工序不明显，没有明细分工，所以一到"终端"，便带有实用和审美的特点，并决定了兼有精神和物质的"双重性"。

历史告诉我们，物质文化和精神文化分化出来之后，原来的兼有物质和精神双重性的工艺美术并没有被分解，其延续长达数千年乃至上万年，并且逐渐扩大着自己的领域，品类越来越多，同人民生活的关系越来越密切。因此，通常所说的两种文化论，即物质文化和精神文化，是不全面的。事实上，人类创造的文化，首先是兼有物质和精神而不可分离的"本元文化"，这就是工艺美术。

五　科技与艺术

作为"本元文化"的工艺美术，有一个很大的特点，即能够适应生活的发展和需要，不断地开拓着自己的领域，创造着新的物品。它不仅留有过去古老的面貌，也有现代时新的式样，从未成为历史的遗骸，变成文化的化石，而是永葆青春，有着旺盛的生命力。这是什么原因呢？

其中很重要的一条，它是艺术同科技的统一体，在人民生活中不可或缺。

在人类改造自然的实践即生产斗争中，逐渐积累出经验，总结而为自然科学，并反转来推动生产的发展。技术是根据生产实践和自然科学原理而发展成的各种工艺与技能。从手工业生产到机器工业生产，经历了长达数千年的历史。每一种科学技术的新创造，不论是新的物质材料的推出或是新的工艺制作的获得，一方面促进了科技的发展，另一方面也为工艺美术输入了新的血液，推动新品种的产生。科学技术与工艺美术在历史的长河中，两者是亦步亦趋地发展着的。科学技术给工艺美术提供了不同的物质条件和技术条件，工艺美术则为科学技术的新成果塑造相关的形态。

譬如说"电"。科学家在发现了电并掌握了电的原理之后，在研究获得电能的同时，也在寻找相应的形式，对电进行利用。电机的转动，使我们知道了电能和机械能相互转换的关系，电灯的照明，使我们知道了是利用电流使物体炽热和发光；电扇的送风，使我们知道了由电动机带动扇叶片强化了空气流动。这里所指的电机、电灯、电扇，以及所有的电器，都是与电相关联，是电的科学理论在技术上创造的成果。在现代的生活中，人们已经须臾离不开电，但都是通过各种电器给生活带来方便，这些电器，除了各自不同的技术上的结构外，还必须有一个与之相适应的、必须合理的、美观的外形，则要经过艺术上的设计。所有生活中的物品，都是人类为了自己生活得更美好而创造的。美

与好的统一，在科技与艺术的相互关系上作了最为有力的说明。

六　物质文明与精神文明

"辟草昧而致文明"。当人类走出愚昧状态，也就逐渐地进入了文明的社会。所以说，文明是一个社会历史范畴，但文明的层次越来越高，永远也不会完结。不但人们维持生存和享受的生活资料是文明，由此所产生的意识形态也是文明。如果说，人类所创造的文化有三种形态——本元文化、物质文化、精神文化，那么，也就导致了物质文明和精神文明。工艺美术由于带有本元文化的性质，因此，在体现为文明上，也就兼有两种文明的性质。

一般地说，两种文明并非简单地并列，物质文明带有基础性，精神文明是在物质文明的基础上发展的。只是，正像上层建筑和经济基础的关系一样，经济基础决定了上层建筑，但上层建筑又反作用于经济基础。精神文明一旦建立，它对于物质文明的影响又是很大的。人类社会的经验已经证明，只注意物质文明而忽略了精神文明的建设，人们的思想便容易被"物"所侵蚀。封建社会有"玩物丧志"的教训，资本主义社会也不乏"物欲熏心"和"精神沉沦"的例子。所以说，我们要两个文明一起抓，在建设社会主义物质文明的同时，建设社会主义的精神文明。

工艺美术的双重性，即实用与审美的双重社会功能，决定着既表现为物质文明，又同时反映出精神文明。从每个人的装束打扮，每个家庭的起居陈设，直到公共场所的设施，不仅能看出人民群众购买力的高下、物质生活的水准，以至一个国家的生产水平、经济状态，也能从中看出其文化的素质、精神文明的程度。工艺美术结合着衣、食、住、行、用，表明了它的物质文明特点是毋庸置疑的，但在精神上，其特点如何，究竟起着多大的作用呢？

所谓"潜移默化""熏渍陶染"，工艺美术在精神上对人的影响正是这种性质。如果孤立地看一器一物，似乎无关紧要，但若把人的全部服饰用品和他所处的环境联系起来看，岂不是能够看出一种格局、情调，而人们的举止、仪表、风度、情操，又怎能与它无关呢？这就说明了，工艺美术在精神上给人以影响，是在生活的细节之中。也就是说，作为工艺品或日用品来说，其实用功能的发挥是个体的，而审美和教育的功能之发挥则是整体性的。

常有人以绘画、戏剧、文学等来比工艺美术，甚至强分尊卑，以为工艺美

术没有"思想性",极为低下,甚至有些外国美学家把它排斥在美学研究之外,否认它是审美对象,或是称其为"次要艺术"。这种贵族式的迂腐态度固然有其历史的根源,姑且不论鄙薄技艺的"君子不为"思想,只从认识上究其原因,是没有看到艺术的社会功能也像人们的劳动分工一样,是各有其侧重面的。绘画、戏剧、文学等艺术形式,是一种"纯然"的精神文化,因此,在反映人的思想和揭示社会生活上比较直接、深刻,人们可以集中地在一幅画中、一出戏中、一部小说中看到情节、故事,以至事态发展的过程和结局,从中受到感染和教育,在这一点上,工艺美术是无能为力的;同样,工艺美术的特长,也正是以上这些艺术所无法胜任的。试想,一个文明社会中的文明人,对于衣、食、住、行、用的各种物品,难道仅仅"致用"了事吗?举凡高雅的款式、大方的造型、和谐的色调、舒适的环境,都必须经过美的意匠。在那些研究和生产日常用品的机构中,不知有多少美术设计家在辛勤地劳动,其目的,就是让生活充满美,让人们在精神上感到是种艺术的享受,从而得到一种鼓舞,产生积极的力量。工艺美术,对人来说,一面是蕴含高尚的情趣,一面是美化、充实、丰富和创造美好的生活。在这里,它同"幸福"的概念是同构的,或说是幸福的可视的一部分,这又是其他艺术所无法取代的。

七 民族化与现代化

人类的历史表明,先是有人群,有部落,然后才进而有民族,有国家。今天的每一个人,都在一定的国家中生活,并分属于各自的民族。由于各民族长期聚居,风俗、习惯、历史以及所处的自然条件不同,便形成了各自的文化传统,可谓异彩纷呈,千姿百态。这是对于民族而言的,即使一个个体的人,在他一生的生活中也会有所变化,追求生活的丰富性。所以说,艺术的形式、风格不能划一,不仅要百花齐放,而且更应突出民族特点。民族化的问题,也就是广大群众的喜闻乐见的问题。

工艺美术就其主流来说,是一种在日常生活中直接供人享用的艺术;为了生活的方便和舒适,尤其要强调群众的习惯性和普及性。在这里,民族化便是一个核心。

在古代封闭式的社会中,每个民族的文化总是独立发展的,虽然是保持了民族文化之"纯",但死水不流,也难以"活"。随着民族和国家间的交流,互

为影响的现象越来越频繁，势必产生了"民族化"的问题。即是说，任何一个民族的文化，既不应盲目排外，也不能无主。所谓移风易俗，是指删除其陈腐旧习，发扬其合理性，为了健全自己，尤应如此。因此，我们所提的民族化也就有两种理解：一是对传统的东西，要永远保持其健康的和旺盛的活力；一是对外来的东西，要有所选择地吸收，并经过自己的消化过程，使之"化"为本民族的。

　　对于民族文化传统，它固然是经由历史的积淀而形成的，但不能简单地视为旧时代的陈迹。文化的传统应该是流水，而不是冰块。既然是流水，必然源远流长。博物馆中的历代工艺品，是文物，是研究民族传统在各个历史时期的流变的资料，即使在古代，也不是一成不变的。今天，生活发展了，渗透于衣食住行用的工艺美术怎能不变呢？

　　前已述及，工艺美术是同科学技术同步发展的。有什么水平的工艺技术及其材料，就会有什么样的工艺美术产生。原始社会的陶器，是人类第一次改变原材料性质而创造的物品；以后的青铜冶炼和青铜器、烧瓷技术和瓷器，丝织技术和锦缎等等，直到现代的塑料、化纤、半导体、电子技术等，都有相应的日用品产生，也都需经过美术设计，而具有合理完美的结构和形体。尽管在发明、创造的序列上一般不存在取代关系，而更多的是并列、转化和主次易位的关系；事实证明，作为生活用品的主流，是代表先进技术和式样新颖的产物。这就决定了工艺美术日益增新的特点。所谓"现代化"，就其品物来说，便是结合现代科学技术，适应现代生活方式和现代的审美情趣。而工艺美术家的社会责任和时代使命，正是促使工艺美术民族化和现代化的结合。

　　曾经有人诘问：如果民族化和现代化只能取其一的话，应选择什么？我的回答是两个都要，不能割裂，可他说宁要现代化。这似乎是一种思潮，特别是部分从事现代工业美术研究和设计的同志，持有此种观点，好像民族化会阻碍现代化的发展。显然，这里存在着认识上的差异。主要是对于民族化囿于既成的观念，譬如说认为民族形式就是古代的瓶瓶罐罐，和纹饰中的龙凤牡丹等。假若民族化的内涵仅仅是这些，当然与现代化是格格不入的。谁能说将现代的收录音机或电视机，搞得像古代彩陶或红木家具，或是装饰上龙凤牡丹就是民族化呢？这种将民族化和现代化割裂开来、对立起来的观点，显然带有表面性，也把问题看得太简单了。这主要是只看到外部形式，没有进行形式因素的内在层次的思考。这既是一个理论研究的课题，也是一个有待于实践的课题。

民族化可以理解成民族风格和民族特色，亦即大家常说的中国气派。因为工艺品和日用品要为中国人所用。即使外国人，何尝不喜欢中国固有的"东方情调"呢？而现代化，除了在形体上对现代化生活的适应等因素外，主要是体现在科学技术成果的利用上。当然，科学技术的研究和成果也存在着中国特点的问题，但不是指艺术的素质和表现的形式。在艺术的形式上，利用古代创造的已有的形式去作新的处理，只要用得恰当，应是设计工作的一条近路，但不是唯一的路。人们在生活中，总是要求更新，因此，作为设计家则必须从旧的形式中归纳出民族文化在形式感上的"元素"，进而体现在新的设计之中。

我以为，在工艺美术创造活动中，使民族化和现代化有机地统一起来，不仅是可能的，而且是必须的。只要在实践中勤于探索，处理得当，便会找到合理地结合的系数，其结果将是相辅相成、相得益彰的。当现代科学技术长足进步之后，工艺美术如何成为时代之子，势必还要有一个合乎事物发展的客观过程。

八　走向未来

随着我国"四化"建设的逐步实现——生产力的发展、生活资料的富足、人民购买力的提高，精神文化生活也必然更加丰富多彩。而工艺美术，无疑会进入一个更高的层次，不但求量、求质，而且求新、求变。因此，很多工作必须从现在做起，既是为了当前，又是为了未来。

未来的工艺美术，将是向多元化发展的。也就是说，它既重视历史的创造和积累，又充分表现出本时代的特色和优越性。现代工业美术，作为工艺美术的一个新兴分支，将紧扣着现代生活的脉搏，显示出旺盛的生命力，得到飞跃的发展，当它成为生活舞台的主角之后，便向着更高的层次升华。而传统手工艺，包括现代人的创制品和对于古代工艺品的复制，非但不被冷落、遭到抛弃和排斥，反会在传统感情的复归之下，受到人们的宠爱。正如美国社会预测学家约翰·奈斯比特在《大趋势》一书中所指出的："我们的社会里高技术越多，我们就越希望创造高情感的环境，用技术的软性一面来平衡硬性的一面。"用他的话说，这就是"高技术"与"高情感"相平衡。两者既存在对立的一面，而共存的结果，又会产生互补的关系。

我们知道，在工业化的社会里，实际上已经挤走了曾经延续达几十个世纪

的田园诗般的生活，而机制工业品的大量生产，致使手工艺品也改变了颜色，甚至被有的人简单化地视为"落后"。生活主流的更迭，这是不可抗拒的趋势，问题在于，就像任何事物都存在着利弊一样，需要我们善于利导，以减少可能的副作用。只要注意调整两者的关系，尽管发生主与次的转化，也不可能导致手工艺的衰亡。作为生活的一种补充形式，手工艺品是不可或缺的，特别是手工艺在体现人的返祖的感情上，是为机制工业品所无法替代的。欧洲人为此曾付出过很高的代价，他们的教训证明了这一点；在我们的现实生活中，也将会再次证实这一点。

同样的道理，在衣食住行用的各个方面，除了社会性的生产——现代工业生产和手工业生产的制成品之外，专门家的单件作品和广大劳动者的民间工艺品也会得到发展。因为人的本质力量是创造的源泉，可人的生活越是向高层次发展，便越会表现出多种多样的追求。

未来的工艺美术，将是新的文化的综合。前已述及，按照工艺美术的本质，它是一种本元文化，兼有物质和精神的双重性；只是，随着分工的精细，物质文化和精神文化才相独立而发展。当各自发展到一定的高度，又必然会出现新的综合。学术研究是如此，科学技术是如此，工艺美术也是如此。而且，今后的工艺美术，新品种、新样式的产生，很可能便是建立在这种新的文化的综合之上。譬如说，人们一提起穿着，便习惯地想到各种纺织物，可是无纺布的出现，就打破了这一观念；一提起家具，自然会同木工艺联系起来，而随着合金、塑料等的出现，木器也就会改变面目，更趋多样化。这只是就已有的形态而言，至于为适应生活发展的需要新创的器物，将会越来越多。即使专供陈设和欣赏的作品，也会向着实用化的方向转化，成为现代室内美术设计的一个有机组成部分。谁能说未来的画家和设计家，不能统一于一任呢？

未来的工艺美术，还将是多渠道制作的。生活的日用品，居室的陈设品，旅游的纪念品，仪礼的馈赠品，业余的自制品，必将构成一部庞大的工艺美术的交响乐。各个乐章主题鲜明，又相互联系。工艺美术的品物，从来都是分门别类、各有专用的。现代化的起居设备和家用电器，并不能代替柳编的果盘和手织的壁挂；钢化玻璃和铝合金的几案上，照样可以陈设唐三彩的战马。体现着最新科技成就的日用品同手工雕琢的陈设品并列，旅游的乡间土宜和华贵的精制礼品共存，将成为我们时代的特征。人们在工作和劳动之余，必然会开展多种形式的活动，其中也包括了对于工艺品的制作。姑娘们的女红被赋予了新

的内容和形式；年老的祖父和祖母会同孙辈们一起制作风筝和玩具。人们亲手做成东西，美化自己的环境，不仅在制作的过程中享受到创造的乐趣，成品本身也是最大的欣慰。

我们应该特别重视民间美术的发掘、收集、整理和研究，它是工艺美术发展的基础。民间土生土长的东西最具有质朴的感情，体现着我们民族的心理特征和审美情趣。有的可以直接为生活所用，有的可以转化为旅游纪念品，而且可从中提炼出美的"元素"，同现代工业品的设计相结合。

所有这些，并非在遥远的未来才能实现，它已在我们的生活中扎根、抽芽。我们的任务，是研究、设计和生产、销售的协同，齐心合力促进它的发展，当然也包括人才的培养。理论的思考之所以重要，是因为它能从个别上升到一般，能从庞杂的现象中找出本质，统观全局，指导实践。我国的工艺美术研究，长期以来，一直停留在经验外推和直观思辨的阶段；其自身又处于半封闭式状态，已无法驾驭工艺美术的发展。亟待以科学思维的方式和方法研讨现存的问题，唯其如此，才能使工艺美术开创新的局面。

原载《造物的艺术论》，
福建美术出版社 1989 年

美的物化与物的美化
——工艺美术的性质与特点等问题

工艺美术是一种什么样的艺术呢？它的性质和特点，社会功能和艺术作用，范畴和种类，以及有关的教育等问题，都有待于进一步的认识和解决。由于工艺美术的历史现象和现实情况比较复杂，涉及一系列的基本理论问题，特别是直接关系着消费和生产，内销与外贸，不同的工艺美术类种又分属于国家行政管理的不同系统。在理解和做法上往往不尽一致。这样，就更显得对于学科理论研究的必要。只有提到理论的高度，才能从根本上找出它固有的规律，进而认明方向，提出工作措施。不解决若干认识上的大问题，工艺美术的教育也不会从根本上加以解决，教学势必带有盲目性。

我们知道，艺术是人们审美意识即美感的物化。而工艺美术，除了带有这一特点之外，它之成为"物"，又不是仅仅为了欣赏，还具有实用性，使"物以致用"。本文所述，试图把握住这一主题，对工艺美术的性质、特点、范围做一探讨，并对有关教育问题提出若干看法。

一　工艺美术的性质

1. 柏拉图的"理想国"

两千三百年前，古希腊唯心主义思想之集大成者柏拉图，提出了以"理念"为中心的学说，认为在现实世界之外另有个理想的世界。而最高的理念，就是神的创造。人间的"理想国"，是根据神的意志来统治，凡是美的事物，不过是对于美的理念的体现。

柏拉图在《理想国》中举了"床"作为例子。他认为床有三种："第一种是自然中本有的，我想无妨说是神制造的，因为没有旁人能制造它；第二种是木匠制造的；第三种是画家制造的。"也就是说，画家画床，是摹写了木匠制造的床；而木匠造床，则是根据了床的理式。那么，床的理式又是谁设计出来的？于是，他就归结到神。只有神能有这种创造。

很明显，这是一种唯心论的观点，今天的工艺美术家谁也不会相信这一点。然而，作为一个认识论的问题，哲学家们却一直讨论了两千多年。

1964年前后，我国哲学界曾进行过一场关于"桌子的哲学"问题的讨论，对人造物和观念的关系展开争鸣，但不久又悄无声息了。联系到工艺美术的设计，不论床和桌子，或是其他家具器皿等，一件物品究竟最初是怎样出现的呢？它不仅是一个起源的问题，也有助于认识它的性质。

2.《考工记》的命题

《考工记》是我国春秋战国时期一部重要的工艺著作。它记录了当时有关木、金、皮、设色、刮摩、抟埴等技术和有关器物制度。对于工艺的任务和工艺美的原则，做了明确的规定和总结。如"审曲面势，以饬五材，以辨民器，谓之百工""天有时，地有气，材有美，工有巧，合此四者，然后可以为良。材美工巧，然而不良，则不时，不得地气也"。这些精辟的见解，历经两千多年，经受住了历史的检验。但是，在"创物"问题上，却也做了唯心的解释，说"知者创物，巧者述之守之，世谓之工。百工之事，皆圣人之作也，烁金以为刃，凝土以为器，作车以行陆，作舟以行水，此皆圣人之所作也"。

这里所指的"圣人"，虽然不是冥想的神，却是神化了的人，所谓"道无所不通，明无所不照，闻声知情，与天地合德，日月合明，四时合序，鬼神合吉凶"。可见，古人是不可能从实践论的观点，辩证唯物地解释人类"创物"的现象的。

3. 人的本质力量的显现

人类创造物品，是人的本质力量的显现。恩格斯说："动物仅仅利用外部自然界，单纯地以自己的存在来使自然界改变；而人则通过他所作出的改变来使自然界为自己的目的服务，来支配自然界。这便是人同其他动物的最后的本质的区别，而造成这一区别的还是劳动。"（《自然辩证法》）长期的劳动，不仅使手锻炼得更加灵活，并推动了脑和感官的发展。而劳动是从制造工具开始的。从最早的意义上说，人们制造第一件不论什么器物，既非有一种"理式"，

也不是靠了某"圣人",而是在劳动的实践中逐渐认识和形成的。恩格斯曾列举了陶器,他说:"可以证明,在许多地方,也许是在一切地方,陶器的制造都是由于在编制的或木制的容器上涂上黏土使之能够耐火而产生的。在这样做时,人们不久便发现,成型的黏土不要内部的容器,也可以用于这个目的。"(《家庭、私有制和国家的起源》)

人的观念的形成是依赖于实践活动的。一切人造物的观念,都来源于直接的实践活动。当然,这是从最初的概念上讲的。人们最初创造某一物品,和已经做出了某种物品之后,再来复制或是进行改良是不同的。所谓受到自然物的启发,或是制作之前的预想和设计,显然是在已往的经验积累的基础上进行的,已经远远地离开了最早的意义。我们只有认识到这一点,才能正确地认识和对待工艺美术的设计问题,既不会重复原始人的老路,又避免得出主观唯心的错误结论。

马克思说:"人的需要的丰富性。从而生产的某种新的方式和生产的某种新的对象在社会主义的前提下具有何等的意义:人的本质力量的新的显现和人的存在的新的充实。"(《1844年经济学-哲学手稿》)工艺美术,从其本质的意义上说,正是这种力量的显现和存在的充实。

4. 按照美的规律塑造物体

在希腊神话中,大强盗普罗克拉斯提斯勇猛凶狠,专在阿提卡的厄琉西斯城附近拦路劫人。他设置了一张床,强迫所有过路的人都得躺一躺这张床;比床短的就把他拉长,比床长的就砍掉他的腿和脚,以此来折磨无辜的行人。

因此,"普罗克拉斯提斯的床"便成为一个成语,转义为"人造的尺度"。这是一种形而上学的束缚。它从反面告诉我们,床所以成为床,是人们在生活和生产的实践中,为满足本身的需要而制作出来的;如果成为束缚,得不到生活的满足,制作还有什么意义呢?

马克思认为:"有意识的生命活动直接把人跟动物的生命活动区别开来。""动物只是按照它所属的那个物种的尺度和需要来进行塑造,而人则懂得按照任何物种的尺度来进行生产。并且随时随地都能用内在固有的尺度来衡量对象;所以,人也按照美的规律来塑造物体"(《1844年经济学-哲学手稿》)。

人离不开衣食住行。直接的物质生活资料的生产,影响了意识形态的发展。审美是个历史的积累,而人类最初的审美对象,很重要的一个方面便是对生活用品的美化。他们不是设置"普罗克拉斯提斯的床",而是适应着"人的

尺度"来制造床。古希腊的毕达哥拉斯学派，从自然科学出发，企图在自然界的繁杂现象中找出统摄一切的原则或原素，认为美就是和谐。他们最早发现了"黄金分割"，找出了美的矩形的合理比例，长久影响于欧洲。苏格拉底主要从社会科学的观点去看美的问题，把美和效用联系起来，认为"每一件东西对于他的目的服务得很好，就是善的和美的"（色诺芬《苏格拉底回忆录》）。这便是从功能出发，主张"有用便是美"的最早理论。

我国春秋时代的孔子，在鲁桓公的家庙里看到一种不识的器物，便问守庙者，知道是"宥坐之器"——欹器。他说："吾闻坐之器者，虚则欹，中则正。满则覆。"让弟子注水试验，果然如此。于是，他又感叹地说："吁！恶有满而不覆者哉！"（《荀子·宥坐篇》）这种欹器的祖型，便是原始社会人们用来打水的一种尖底瓶。它的造型和结构特点，在当时的生活条件下可说是非常实用的。只是到了奴隶社会，奴隶主们的物质生活起了质的变化，不再实际应用，便取这种器皿的物理特点，作为修身规范的劝诫，将它置于座右了。

由此可见，自古以来人们一方面是在按照美的规律塑造物体，另一方面又在努力捕捉这美的规律的具体因素。或是在外部形式上，或是从实际应用上，或是给它罩上一层哲学的色彩。工艺美术领域中近代出现的两种艺术思潮——唯美主义和功能主义，不仅是历史上两种极端倾向的继续，也影响到今天的工艺美术实践。它之所以是错误的，就在于思想认识的片面性，不能全面地认识工艺美术的基本性质。

5. 审美与致用的统一

工艺美术的基本性质是什么呢？简单地说，便是人们在制造物品的时候，将美观的要求和实用的要求融合为一体，以实现美与用的双重功能。

在这里，两种功能的作用是不同的。我们对于文化的现象，常常划分为精神文化和物质文化。审美的作用重在精神。而实用的作用则偏于物质。一个国家、民族的精神文明和物质文明，在工艺美术上都能得到体现。因此，它不仅在精神上、文化上具有重大的意义，同时在物质上、经济上也具有重大的意义。在所有的艺术部门中，除了建筑有着这种性质之外，其他任何艺术都不具备这种性质，也做不到这一点。

在美与用的关系上，两者既非简单地相加，也不是并列。工艺品首先是实用物，是在一定的生活条件、场合和环境中使用的，是在这实用的前提下将美物化，将物美化。郭沫若在论古代青铜器的铸造时写道："铸器之意本在服用，

其或施以文镂，巧其形制，以求美观。在作器者庸或于潜意识之下，自发挥爱美之本能，然其究极仍不外有便于实用也。"（《周代彝铭进化观》，载《青铜时代》）

由这种性质所决定，工艺美术成为一种实用的艺术，美化生活的艺术。要探讨工艺美术的特点，只有把握住美与用的统一，才能真正认识它的内涵。因为要美，无疑要联系着艺术的共同性和美学的原理；因为要用，又必然同人的物质生活和社会生产力有直接关系。工艺品固然是艺术的，但同时它也是工厂的产品、商店的商品，和人人需要的日用品、消费品。长期以来，由于我国历史上形成的文化发展的不平衡现象，和其他一些原因，不仅将艺术强分尊卑，视工艺为低下，而且往往把美术误解为"画画"。因此，常把绘画美术的一般理论来硬套工艺美术，或将后者去比附前者。它的后果，不是强求工艺美术做它做不到的事，就是束缚了它自身的表现力，以致影响到这门艺术的健康发展。

二　工艺美术的特点

1. 从生活的需求看工艺美术

工艺美术同装饰虽是两个不同的概念，但在很多情况下又是互为表里的。装饰固然可以独立成为一种艺术的形态，可是又往往被结合于工艺品之中。蔡元培写过一篇题为《装饰》的说明文，开宗明义："装饰者，最普遍之美术也。其所取之材，曰石类，曰金类，曰陶土，此取诸矿物者也；曰木、曰草，曰藤，曰棉，曰麻，曰果核，曰漆，此取诸植物者也；曰介，曰角，曰骨，曰牙，曰皮，曰毛羽，曰丝，此取诸动物者也。其所施之技，曰刻，曰铸，曰陶，曰镶，曰编，曰织，曰绣，曰绘。其所写之像者，曰几何学之线面，曰动植物及人类之形状，曰神话宗教及社会之事变。其所附丽者，曰身体，曰被服，曰器用，曰宫室，曰都市。"总说之后，分别说明了装饰之所附体，最后的结论是："人智进步，则装饰之道渐异其范围。身体之装饰为未开化时代所尚，都市之装饰则非文化发达之国不能注意。由近而远，由私而公，可以观世运矣。"

这篇文章，显然以装饰为主线，串连了人体、工艺品和建筑等。人们之于装饰，确实包括了装饰自身、装饰物品和装饰环境。

工艺品的装饰，是工艺美术很重要的一个方面。所谓精神上的作用，审美的作用，在这里，主要是由其装饰来体现的。需要说明的是，装饰不仅表现花纹，也作用于器物的成型和色彩，由于工艺品所使用的材料和加工的方法不同，特别是手工制品和机器制品的不同，其装饰的程度又有繁复、简约之分。而在古代，统治阶级都通过手工艺品来炫耀地位、炫耀财富，往往搞得很烦琐。因而，容易形成一种错觉。以为现代生活和现代科学技术的发展，现代的工业美术也是全新的东西，同历史没有什么联系。甚至将工业美术同装饰对立起来，视装饰为旧的工艺美术的产物。这是毫无根据的。装饰本来就有简繁之分，也并没有命定必须同什么加工技术相结合。如果取消了装饰，那现代工艺美术岂不是只剩下"实用"，陷进了功能主义的圈子，还有什么审美可谈呢？有人说现在已进入了"超工业时代"，这个时代的特点就是要发挥"机理"的美和"功能"的美。其实，这种说法有很大的似是而非之处。譬如说一架半导体收音机，该是现代科技的产物和现代生活的用品了吧，如果只强调它的功能，那是机芯的事，可以不要外壳，或者外壳不必经过美术设计，绝不会影响它的音响效果，如此也就不存在工业美术了。至于说工艺品上附加的多余的装饰花纹，它不仅是现代工业发展的"包袱和累赘"，即使对于手工艺品，也不能说是完美的。试看，在原始艺术和历代民间艺术中许多简朴的工艺品，并非现代化的东西，不是同样给人以所谓"现代感"吗？（如果这叫作"现代感"的话。）可见，这种议论并没有把握住工艺美术的实质，而是为某些现象所迷惑。应该从人民生活的需求去考察工艺美术，哪些是直接的物质需要，哪些是感官的审美要求，既要在认识上加以区别，又要在具体实践中使之统一。

2. 从生产和消费看工艺美术

生产是人类社会存在和发展的基础，而消费是人们生存和恢复劳动力的必不可少的条件。生产决定着消费，它为消费提供对象，决定消费的方式，并引起人们新的消费的需要，而消费又反过来影响生产，以促进生产的发展。

马克思说："只是在消费中的产品才成为现实的产品，例如，一件衣服由于穿的行为才现实地成为衣服，一间房屋无人居住，事实上就不成其为现实的房屋；因此，产品不同于单纯的自然现象，它在消费中才证实自己是产品，才成为产品。"同时，他也指出："生产为消费创造的不只是对象。它也给予消费以消费的规定性、消费的性质，使消费得以完成。正如消费使产品得以完成其为产品一样，生产使消费得以完成。首先，对象不是一般的对象，而是一定的

对象，是必须用一定的而又是由生产本身所媒介的方式来消费的。饥饿总是饥饿，但是用刀叉吃熟肉来解除的饥饿不同于用手、指甲和牙齿啃生肉解除的饥饿。"(《〈政治经济学批判〉导言》)

由此可以看出，结合着物质生产的工艺美术，在生产和消费中所起的作用。正是因了它的实用性，才决定着它在艺术上的特点。这一特点，是任何欣赏性的艺术都不存在的。

我们知道，在生产与消费中间，是通过交换的形式进行的。因此，同一产品，既存在使用价值，又存在交换价值。马克思说："一种商品的效用，使它成为一个使用价值。但这个效用不是浮在空中的，是受商品体的属性限制着，离开商品体就不存在。所以，铁、小麦、金刚石之类的商品体自身，就是一个使用价值或一种财物。……商品的使用价值，供给一种专门学科那就是商品知识的材料。使用价值只有在使用或消费中实现。无论财富的社会形式怎样，使用价值都形成财富的物质内容。在我们现在考察的社会形式中，使用价值同时还是交换价值的物质担负物。"(《资本论》第一卷)工艺美术的艺术性，不仅会促进使用价值的发挥，并且在商品交换中，能够有助于提高交换的价值。

马克思在论述生产和消费的关系时，说："艺术对象创造出懂得艺术和能够欣赏美的大众，——任何其他产品也都是这样。"(《〈政治经济学批判〉导言》)一般欣赏性的艺术品，虽然是审美意识的物化，但它之为"物"，并不要求在生活中直接被使用；而工艺品的美化，却不是独立进行的，它必须同生产和消费紧密结合着，要求物尽其用，物以致用，在"用"的过程中发挥艺术的作用。

3. 从科技的发展看工艺美术

马克思曾对艺术作过如下论断："关于艺术，大家知道，它的一定的繁盛时期绝不是同社会的一般发展成比例的，因而也绝不是同仿佛是社会组织骨骼的物质基础的一般发展成比例的。"(《〈政治经济学批判〉导言》)这个论断，很显然是对一般欣赏性艺术而言的，也就是美学上常说的"纯艺术"，那么，在艺术中还有不纯的吗？应该说工艺美术即是如此。工艺美术是工艺和美术的结合体，在这里，工艺是第一性的，它是在工业生产中由材料到成品的一种加工的手段，美术是从属于这种手段的。工艺美术的实用性，决定了对于艺术的制约，所以也称它是一种"羁绊艺术"。

工艺美术的这种双重性，使它同生产和科技紧密结合。人们的生活资料和生活方式，总是随着生产力和科学技术的发展而发展的。西汉中山靖王刘胜夫

妇所用的长信宫灯,铸造成一个宫女双手执灯的形象,灯盘可以转动,灯罩可以开合,不仅在艺术设计上极尽意匠之美,同时也是当时最理想的灯具。可是,在两千多年后的今天,玻璃、塑料、轻金属工艺的综合运用和电的普及,产生了各式各样的电器台灯,有谁还会发古之幽情,宁愿点一盏青铜铸造的油灯呢?或有人说,它是古代文物,可以欣赏,并启发我们新的创造,那是另一回事,并非本文讨论的范围。作为直接使用的物品,人们的生活是永远不会被它拉住的。

因此,我们只需留心一下科技史的发展,便不难看出,工艺美术是怎样走着自己的道路的。

试看远古的彩陶,那饱满的陶罐器形和巧于变化的几何纹样,一方面说明了当时人们的审美已发展到相当阶段,另一方面,不是也说明在生产实践中已打开了无机化学的大门吗?殷商的青铜器,庄重深厚,一件司母戊鼎重达1 750市斤(约合875千克),据说铸造时要两三百人同时操作才能完成,这不是当时技术上的一件壮举吗?我国历史上许多精美的工艺品,如漆器、瓷器、锦缎等,不只是艺术的结晶,同时也标志着科学技术的成就。假如没有古代科学技术的发展,又哪里会出现丰富多彩的古代工艺美术呢?

人类科学技术的发展已经经历了上万年的岁月,但是绝大部分的时间是以手工业为基础的,被称为古代科学技术,即第一时期。从16世纪起,进入第二时期,是为近代科学技术。18世纪60年代开始的工业革命,是人类历史上在使用铁器之后的第一次技术革命,它开始于纺织工业的机械化,以蒸汽机的广泛使用为标志。19世纪被称为"科学世纪",由电磁学的发展带来了电力时代,引起了第二次技术革命,文化史写下了新的一章:人类历史上出现了以电为基础的现代文明生活。从20世纪开始,自然科学进入了一个新的阶段——现代科学,即第三时期。从40年代到50年代,出现了原子能、电子计算机和空间技术等,开始了影响极其深远的全面技术革命——第三次技术革命。科学技术的发展,周期越来越短,影响越来越大。现代科学技术"变成了直接的生产力",它不仅更大程度地充实和丰富了人们的生活,也在改变着生活的方式。在这种情况下,工艺美术怎么能固守着旧有的阵地停步不前呢?譬如说一日三餐,不论用柴、用煤或是使用煤气烧饭,好像对于炊具和餐具未曾产生多大影响;一旦现代化的微波炉和蒸煮袋普及了,也就必然发生变化。这是工艺美术的主流,是止不住也割不断的。

确实有一种人，只相信"古已有之"的东西，漠然于新的创造。鲁迅在《看镜有感》一文中就指出过："铜镜的供用，大约道光咸丰时候还与玻璃镜并行；至于穷乡僻壤，也许至今还用着。我们那里，则除了婚丧仪式之外，全被玻璃镜驱逐了。""但我向来没有见过一个排斥玻璃镜子的人。单知道咸丰年间，汪曰桢先生却在他的大著《湖雅》里攻击过的。他加以比较研究之后，终于决定还是铜镜好。最不可解的是：他说，照起面貌来，玻璃镜不如铜镜之准确。莫非那时的玻璃当真坏到如此，还是因为他老先生又带上国粹眼镜之故呢？"（见《坟》）

当然，就工艺美术的全面看，新材料、新技术的生产，一般并不排斥旧材料和旧技术。只是生活的选择往往使主流和支流互为转化，这在历史上也是常见不鲜的。譬如说汉代的漆器，"一文杯得铜杯十"（《盐铁论》），曾经显赫一时，但待到瓷器的烧造精良之后，它只好逊位，而向着陈设品发展，去开拓剔红、镶嵌等。从历史上看，手工艺品的制作要展示其工巧，加之王公贵族、文人士夫的提倡，有不少走了精雕细刻的道路。随着近代工业的逐渐发达，手工业的地盘也逐渐缩小了；那些精雕细刻的传统手工艺便慢慢地离开直接的生活日用，走向装饰陈设，不能说不是事物发展的规律使然。

4. 从劳动形态看工艺美术

人们对生产劳动这个概念，往往只看作物质资料的劳动，从而否认了其他的劳动形态。这在实践上给我国经济建设带来了很大的损失。1981年，于光远在《社会主义制度下的生产劳动与非生产劳动》一文中论述了这个问题。指出：按照马克思研究生产劳动与非生产劳动问题所提供的方法论，我们可以正确地说，凡是在社会主义生产体系中进行的、不受剥削的、并以满足社会日益增长的物质和文化的需要为目的的劳动，就是社会主义的生产劳动，而不限于生产物质资料生产的劳动。他认为，在社会主义制度下的生产劳动，从劳动的具体形态来看，包括：

(1) 生产物质财富的劳动；
(2) 生产能够直接满足社会消费需要的劳动；
(3) 从事教育的劳动；
(4) 生产能满足生产和人的消费需要的精神财富的劳动；
(5) 为了保护环境改善环境而进行的劳动；
(6) 为了使上述各类生产劳动得以进行和人的消费得以实现而从

事的产品分配和交换所进行的劳动；等等。

<div style="text-align:right">（见《中国经济问题》1981年第1期）</div>

在这里，除了第一项之外，都是不生产物质资料的，但是，它们都是为全社会及其成员所需要的。马克思主义经典作家把人们的消费需要分为生存、享受、发展三种。比如，教育的劳动是使人获得知识、培养才能、建立品德。人们接受教育、发展自己，是人的一种需要。教育者的劳动，不仅能满足人们的这种需要，同时又是为生产培养有相当生产知识和劳动技能的人，使得物质资料的生产能够顺利进行的必要的人才。

我们从社会主义制度下劳动的具体形态，可以看出工艺美术工作者所从事的是一种什么样的劳动。它与绘画相比，绘画主要是第四项劳动，即"生产能满足生产和人的消费需要的精神财富的劳动"；而工艺美术虽然也与此项劳动有关，但主要的则是表现为第二项劳动，有的甚至跨到了第五项和第六项。如果不认识这一点，不仅不能深刻理解工艺美术的基本性质，也不会理解它在艺术上的特点。

5. 从心理学看工艺美术

从艺术创作到艺术鉴赏，确实也存在着一个新与旧的问题。不论在内容上还是在形式上，人们总喜欢推陈出新，否则便会感到单调乏味。茅盾称此为"反拨"。他说："所谓'反拨'是什么意义呢？这是含有'物极必反''发展''前进'等等意义的。"（《夜读偶记》）人们对艺术追求新意，追求新形式，原是很正常的，问题在于，"新"的具体内容和实际情况，是否使人向上，有否积极的意义。列宁就曾经批评过那种标榜"新"的抽象派的"艺术伪善"。可见，这里既存在着艺术思潮的问题，也存在着一个心理学上的问题，需要深入分析，区别对待。

一般文艺的心理学和作为物质文化的消费心理学有所不同。因为后者直接作用于人们的衣食住行，天天接触，潜移默化地影响着精神，它在心理上的反映要复杂和突出。

我们知道，人的心理是头脑的机能，是外部世界的反映。任何人都有认识过程、情感过程和意志过程，它们是同一意识活动的不同方面。人们的心理特征如兴趣、能力、气质和性格等，构成了人们各不相同的个性。而人们的心理过程和个性又构成了人们的心理状态。不论是个人行为的心理特征还是社会集团行为的心理特征，人的心理状态有一个共同的规律，即人的行为由动机支

配，而动机则是由需要和利益决定的。

工艺美术是以其实用性同人们的衣食住行发生关系的。物质的需要包括了基本生活的需要、物质生活耐用品的需要和精神生活耐用品的需要。人们不只要求得到"量"的满足，在"量"的满足逐步实现的同时，必然提出对"质"的要求。而所有用品的更换，又出现了对于样式、色调甚至配套的追求。有一些商业谚语，如"百货中百客""穿衣戴帽，各有所好"等，就反映了这一事实。我们应该进行研究，从中找出带有规律性的东西。

有一个"时髦"的问题，是同工艺美术的设计的成败休戚相关的。提出"时髦"这个词，或有人感到奇怪。其实，它原来并无贬义。"时"者，适合时宜也；"髦"者，毛中长毫，借以名"士中之俊"也。所以由褒而贬，可能出在"赶时髦"的"赶"字上。赶时髦也就是"趋风气"，风一吹，便会过了头，向畸形发展。我国西汉时代的《城中谣》："城中好高髻，四方高一尺。城中好广眉，四方且半额。城中好大袖，四方全匹帛。"就是讽喻这种赶时髦的风气。法国的孟德斯鸠在《波斯人信札》中，曾评论过18世纪初期法国妇女衣饰的变化无常，成为怪癖。必要指出的是，人们正常的求新心理，与反常的怪癖不同，一个热水瓶的式样使用了半个世纪以上而不求改变，总是太单调了吧。

所以说，正确地理解时髦的问题，对于工艺美术是很有必要的。或者换一个词，叫作时尚、时兴、流行。《文心雕龙》在讨论文学时也提到"变通以趋时"和"趋时无方"。而从事美术工作的，不研究这等规律是不行的。据报载，今年（1982年）2月15日在上海成立了中国丝绸流行色协会。该协会发布了1983年春夏季国际市场上的流行色将是米色、棕色以及粉蓝、粉绿、铁锈红等颜色。这些颜色也是组成我国著名敦煌壁画的基本色调。流行色的预报，将为设计人员特别是对出口产品的设计提供重要信息，它是根据市场学的情报资料、研究周期性变化和消费心理变化而推算出来的。这是一个很好的开端，不仅丝绸的色彩研究工作应如此做，其他各方面的工作也应如此做。对于这项工作，我们还缺少经验。毫无疑问，随着研究工作的深入和经验的积累，工艺美术设计的被动局面将会改变，合着生活的脉搏，在经济战线上也会打主动仗。

6. 从美学看工艺美术

美学是以人的审美活动为基础的。人们审美意识的产生可以早到原始社会，但作为一门独立的科学，则是近代的产物。运用马克思主义观点来研究美学，至今还处于探索阶段。

以实用为基本特征的工艺美术，是人类最初的艺术创造之一。尽管人们在对于艺术的起源问题上有着种种学说，但也有个共同点：无不都是联系着工艺美术来说明自己的见解。可是及至近代，却有一种偏见，竟视工艺为低下，或是将它排斥在美学研究的大门之外。持有这种观点的人，忘记了艺术的不同类属之社会功能，忘记了人的本质力量的显现和生活丰富性的展开。他们带有一种因袭的陈腐观念，将艺术强分尊卑，或是称工艺美术为"次要艺术"，或是索性不承认它是艺术。

俄国的车尔尼雪夫斯基，提出了"美是生活"的著名论点，强调艺术的社会作用，给唯心主义美学以无情的批评。但对于工艺美术和建筑，却采取了不公平的态度。一方面，他承认建筑和工艺美术"是在对美的渴望的巨大影响之下设计和制造出来的"；另一方面，又因了它是"实际活动的产物"，认为"值得注意到什么程度，全然是另外一个问题"。他说："即使把在对美的渴望的强大影响之下所创造出来的一切东西，都归入美的艺术的范围。我们也还是要说：要么，建筑物保留它们的实用性，在这种情形下就不能被看作艺术品，要么，它们真是艺术品，那么艺术就有权力以它们为骄傲，正如以珠宝匠的产品为骄傲一样。依照我们关于艺术的本质的概念，单是想要产生出在优雅、精致、美好的意义上的美的东西，这样的意图还不算是艺术；我们将会看到，艺术是需要更多的东西的；所以我们无论怎样不能认为建筑物是艺术品。建筑是人类实际活动的一种，实际活动并不是完全没有要求美的形式的意图。在这一点上说，建筑所不同于制造家具的手艺的，并不在本质性的差异，而只在那产品的量的大小。"（《生活与美学》）

很明显，车尔尼雪夫斯基的论点并不是简单地否认审美与实用得统一，而在于"艺术是需要更多的东西的"。建筑和工艺偏偏不具备这些"东西"。他在《生活与美学》中提出了十七条结论，从第十五和第十七两条中不难看出，由于他对艺术所下的"定义"过于狭窄，因而限制了它的范围。

> 十五、形式的完美（观念与形式的一致），并不只是美学意义上的艺术（纯艺术）所独有的特点；作为观念与形象的一致或观念的完全体现的美，是最广泛的意义上的艺术或"技巧"所追求的目的。也是人类一切实际活动的目的。

> 十七、再现生活是艺术的一般性格的特点，是它的本质。艺术作品常常还有另一个作用——说明生活。它们常常还有一个作用：对生

活现象下判断。

在今天，将工艺美术排斥在艺术领域之外的人似乎是没有了。但在对待上表现出无理的轻视的却司空见惯。其实。这种人的头脑并没有车氏清醒。因为他们不能从本质上分出以上两条的差别。车氏却明白地指出了：工艺美术是物品观念的体现和形式的完美，而一般艺术是再现生活和反映生活。许多年来，我们常常用再现式的"反映生活"来解释工艺美术的艺术活动。不是牵强附会就是生拉硬套，其原因也就在这里。前文曾经提到古代哲学家对"床"的讨论。如果说画家画床是"反映"（摹写）了实在的床，那么，木匠做床又"反映"（摹写）了什么呢？它不是一般的反映。它是在人们的实践活动中对于生活的充实和丰富，也反映了一种美的观念。

关于美学的研究对象，人们往往习惯地分为自然美、社会美和艺术美。也有的将前二者合称现实美，与艺术美并列。那么，工艺美术就其本质来说，是属于哪一种美呢？

有人说它是"生活美"，生活美是属于社会美的。如果从生活的角度看，工艺美术的确同人们的衣食住行相关联，不仅结合着物质生活。也影响到精神生活。不过，这种提法无形中同艺术并列起来，好像工艺美术的美是艺术美之外的了。我们知道，一般的美术形式（如绘画）仅仅是诉诸人们的视觉，甚至被称为"视觉的艺术"。可是，工艺美术要被实际应用，各种工艺品除了视感受之外，还会作用于触觉。如物料的华润、细腻、柔和等使人接触后会感到舒适。当然，生理上的快感并不就是美感，但美感也不排斥快感。甚至有的是在快感的基础上产生的。大理石的天然花纹，家具的木理纹，玉的"温润而泽，缜密以栗"，能给人以美感，岂不是"自然美"在起着作用吗？由此看来，工艺美术的双重性也决定着它在审美上的综合性。

在人类文化发展的历史长河中，有一种现象看起来很清楚。在最初的阶段，审美与实用是结合在一起的，随着意识形态的发展，才有一些艺术的样式脱离实用而独立。现代概念的美术（造型艺术），人们习惯分为绘画、雕塑和建筑、工艺美术。其中绘画和雕塑成为纯欣赏的艺术，建筑和工艺美术则是实用的艺术。但是它的序列，却是被颠倒了。我们知道，艺术的发展，其品类总是由单一到多样，由简单到复杂。可是，在实际生活中，人们的物质文明和精神文明从来也没有严格地分开过。随着科学技术的进步和生活的发展，在各门艺术之间，特别是在欣赏的艺术与实用的艺术之间，又出现了逐渐结合的现

象。不仅是两种艺术形式的结合，也有艺术和科学技术的结合。因此，深入研究工艺美的特性，进而从本质上把握这一艺术，不论是建设高度的精神文明，还是高度的物质文明，都是刻不容缓的了。不难设想，科学技术的现代化，工业生产的结果将会无限地充实和丰富人民的生活，并导致生活方式的改变。高度的精神文明和高度的物质文明，固然可以从不同的角度和方面由不同的艺术来承担，然而，两者不能脱节，不能失调，唯有实用的艺术能够使两者统一起来，结合起来。看一个国家和民族的文明程度，工艺美术可说是个标尺，它将在人民生活中越来越显得重要。

三　工艺美术的作用

1."反映"的问题

在我们讨论了工艺美术的性质和特点之后，对于工艺美术的艺术功能和社会作用，实际上已经明确，无须赘言了。不过，长期以来，有不少人常以工艺比附于绘画，致使在认识上造成一些混乱，有必要针对这一问题，做些说明。

关于"反映"的问题。唯物主义认为，物质是第一性的，意识是第二性的，人的认识是对客观物质世界的反映。反映论就是唯物主义的认识论。从这个基本理论出发，作为物化了审美意识的艺术，其内容是情感与认识的统一体，也都是对现实的反映。所不同者，因社会生活的不同需要，反映可以各有偏重，有的以情感—表现为主，有的以认识—再现为主。而在形式特点上，又有动的（时间）和静的（空间）的区别。李泽厚在《略论艺术种类》一文中，将艺术分为下列几类：

(1) 表现，静的艺术——这是实用艺术：工艺、建筑；

(2) 表现，动的艺术——这是表情艺术：音乐、舞蹈；

(3) 再现，静的艺术——这是造型艺术：雕塑、绘画；

(4) 再现，动的艺术——这是戏剧、电影，因为这类艺术的物质材料的综合特点，故名综合艺术；

(5) 语言艺术：文学。用语言作手段来构成艺术，严格地说并不是审美意识的物化，语言仅有物质的外壳（语音），其实质（语义）是精神性的表象（客观世界的主观映像）。

（载《文汇报》1962年11月15日）

这个分类是科学的，它符合于各门艺术反映现实的特性和规律，从本质上揭示了它们的关系。从这里已明显地看出，工艺美术同建筑是"亲兄弟"，而同绘画已经隔了一层，不过是"表兄弟"的关系。在以往的工作中，之所以常常拿绘画来比工艺，就是不认识这一层的缘故。

李泽厚在上文中对于工艺美术的论述，是很有见地的。他说："工艺，这里主要指在造型和色彩上美化人们的用品、环境的艺术。从品类繁多的日用品、家具直到被一些人误认作是所谓'生活美''现实美'的衣裳打扮，环境布置等等。这门艺术广阔多样，与人们的生活关系密切，有人因其不是专供欣赏而排之于美学门外，这是不对的。人们在物质生产中要求对象在外在形式上也成为对自身一种情感上的直接肯定，要求从外部形式上也看出自己本质力量的直接表现。这就从根本上决定了实用物品的生产所以应该是美的和它所以表现为其基本的美学规律。

"这样，工艺的美就不在于要求实用品的外部造型、色彩、纹样去摹拟事物，再现现实，而在于使其外部形式传达和表现出一定的情绪、气氛、格调、风尚、趣味，'使物质经由象征变成相似于精神生活的有关环境'（黑格尔《美学》第三卷）。在这里，自由运用形式美的规律，有着巨大的作用。如对称就可表现出更多的严肃、完整的情调，而不对称的均衡则显得更活泼流畅一些……如色彩上的热色与冷色、强烈对比与和谐对比，造型上重心的高低、直线与曲线……就可以形成丰富多彩或强烈或平静或紧张或稳定……种种不同的美，这种美的内容不是明确具体的认识，而是洋溢、烘托出来的朦胧宽泛的情感。所以不应要求工艺美术具有像小说、绘画那样确实限定的艺术内容，而是由外在形式所烘托的气氛情调在潜移默化中影响、作用于人们的情感和思想（在实用品上加印词句、图画，如送往边疆的毛巾印上'北京'字样或天安门的图景，这是为了满足一种特殊的具有明确认识内容的情感需要，不算工艺美术的一般规律）。

"工艺品首先是实用物，是在一定环境、场合下使用的。因此，工艺美一方面固然必须将情感概括化，烘托出一种广泛朦胧的情绪色调；但另一方面，这种烘托的情绪色调又必须有特定的具体性，必须与特定的具体环境、场合的气氛相符合，以适应、烘托、满足人们在不同环境中的不同的心理要求。并且，工艺美情绪色调不仅有这种各个生活方面不同要求的具体性，同时又还有各个时代阶级不同要求的具体性。不同时代阶级对其实用环境所要求的情绪色

调，所希望看到的自身本质力量的对象化，是具有不同的内容的。例如，从客厅的太岁椅、卧室的"宁波床"到坟墓上的石碑，严格的平面，直线的对称，堂皇富丽的暖色，极度发展了的雕琢、繁密等便是中国封建地主阶级讲求的工艺美。从而，人们从工艺的审美处理上便可以辨识出这是巴罗（洛）克，那是罗（洛）可可，这是宋瓷，那是明代家具等社会时代以至阶级的烙印。社会主义时代实用品的特点就在于，它是大规模的工业生产和为广大人民群众所服务和使用的。因此它就要求充分利用现代技术作科学的合理设计，以符合人民群众的经济利益和现代生活的适用特点，从而，附着于实用品身上的工艺美，也就必然地趋向简单明了爽快活泼，而注意功能美便成为一个很突出的问题。认为物品的功能就是工艺的美，这是错误的。但不顾物品或远离物品的功能来追求工艺美，也是错误的。现代健康的倾向是，注意尽量服从、适应和利用物品本身的功能、结构来做形式上的审美处理，重视物质材料本身的质料美、结构美，而尽量避免做不必要的雕饰、造作。与琐细、繁密、雕琢、华贵的手工业生产为少数人使用服务的古代工艺品相对立，大方、简朴、明快、开拓，才正是现代工业美的时代特色所在。

"可见，工艺的美总是与概括特定的情绪色调和服从特定的功能结构分不开的，是与其作为实用品在什么社会时代为什么人服务分不开的。所以，对工艺美的现代性（亦即科学性与群众性）的讲求，就正是社会物质生活，正是当代社会生产力、科学技术与社会生产关系、精神面貌两者统一的必然的要求和反映。

"此外，工艺还包括专供玩赏而无实用价值的如象牙雕刻、刺绣等特种手工艺，它们实际上已完全脱离实用而成为独立的纯艺术，因之，就常常可以不遵循实用艺术的美学规律，例如，便可以设计得更古色古香，更繁密、雕琢一些。"

关于"特种手工艺"，我们在下一节中还要谈到。

2. "服务"的问题

为人民服务、为社会主义服务是我们文学艺术的方向。任何工作没有方向和目标是不行的。在这个方向下，艺术的道路非常广阔，各种艺术都能按着自身的特性，充分发挥它的特长。这个方向必须贯彻始终，坚持不渝。但是以往也有一些提法，或是简单化，不顾问题的实质，曾把工艺美术搞得颠三倒四，无所适从，譬如"为政治服务""为生产服务"等，现在又出现了"为四化服

务"的口号。

应该承认，这些口号的提出，无不带有善良的愿望，如果执行有力，引导得方，它同"为人民服务、为社会主义服务"是没有矛盾的。可是人们的理解并不一致，特别是适用于一般欣赏性艺术的不见得适用于实用性艺术。而简单化的理解不仅无助于事业的健康发展，反而会造成不利。譬如说艺术和政治的关系，它是个辩证的关系，两者都要为社会主义的经济基础服务，而政治的内容，在不同的历史时期也会发生变化。许多年前，由于强调工艺美术为政治服务，便在印花布上画革命内容。要知道，印花布不是为了供人欣赏和接受教育的，它要用作衣料。在花布上画"老三篇"是为了表示革命，可是做成短裤穿起来又成了"反革命"。这样的教训人们是记忆犹新的。然而至今还经常见有以"思想性"的高低来责难工艺美术的设计。他们不知道，"工艺品在政治上的作用，常常表现在它和阶级利益的关系上，不完全表现在它本身"。"一般地说，工艺美术不是进行曲而是抒情的音乐。这些东西有的可以直接反映人民的生产和斗争，体现鲜明的政治见解，可是大多数的工艺品，为了多方面地满足人民的需要；不具备进行曲般的政治内容也是正常的，合乎规律的"。（王朝闻《美化生活》，载《美术》1961年第5期）

"为生产服务"，是从60年代批判工艺美术设计脱离生产而转引出来的。脱离生产的设计是有的，但反过来强调"为生产服务"，却有些讲不通，众所周知，工艺美术的设计是为生产提供所遵循的制作图样。尤其是现代生产，分工比较细致，一件产品的生产流程必须制定出合理的工艺规程，而工艺规程的起点站便是设计。它是生产的第一道工序。设计不但是未来产品的预想，同时也是实现产品的第一个环节，所以说，工艺美术的设计是包括在整个产品的生产过程之内的。既然如此，它本身就是生产的一个组成部分，甚至可以说是相当重要的一部分。因此，也就不存在"服务"的主体和客体，总不能让生产为生产服务吧。

实现四个现代化是我们国家、我们民族在新的历史时期的奋斗目标。作为欣赏性的艺术，音乐家应该放开歌喉去歌唱它，画家应该饱蘸丹青去描绘它；这是反映"四化"，歌颂"四化"，为"四化"服务。可是工艺美术呢？难道在工业和科技的现代化之中不包括工艺吗？特别是同人民生活结合得最密切的那些日用品，就是现代技术研究的对象之一，也是现代工业生产的对象之一。所以说，工艺美术并没有站在"四化"之外，实质上是"四化"的具体内容中的

一部分。

3. "尺有所短，寸有所长"

人民生活的丰富性要求艺术样式的多样性。因此，在满足人民需要的方面，各种艺术都从不同的角度显示出自己的长处。长与短，是相比较而存在的。某一种艺术在这一方面表现出长处，在其他方面就可能感到不足，而带有局限性。如果混淆了工艺美术同其他艺术的区别，提出它担任不了的任务，不但不能满足人民的需要，也不利于工艺美术的发展和提高。王朝闻曾经打过一个比方，说："艺术中的工艺美术，近似部队中的护士或炊事员。护士或炊事员在部队中的地位和作用，同别的成员的地位和作用不同。他们不能和尖兵一样端冲锋枪去消灭敌人，但他们既有保护战斗力的作用，那么他们在整体中也是不可缺少的一部分。"（《美化生活》）比喻终归是比喻，不可能十分贴切。现在的情况，不仅是护士有没有搞好护理，炊事员有没有好饭食，而且尖兵闯进了病室和厨房，用冲锋枪来治病烧饭，越是干得起劲，就越会混战一场。

我们应该学会按照客观规律办事。任何一种艺术的价值，都是由它自身同人民的关系所决定的。如果硬要排出谁大谁小，谁高谁低，实在没有什么意思。即使一门最小的艺术，只要符合人民的利益，为人民所需要，就应该得到重视、提倡和发展。"尺有所短，寸有所长"的辩证法，不正是告诉我们这样一个真理吗？工艺美术的社会作用，除了那些专供观赏的手工艺品之外，一般地说，它不像绘画那样可以直接描绘现实生活，更不可能像漫画、招贴画那样发挥战斗力。但是，它所起的作用，也是其他任何艺术形式所不能代替的。况且在日常生活中，在满足人民物质需要的同时，它能够丰富人民的精神生活，树立正确的审美观念，培养高尚的情操，从而抵制资产阶级的腐朽意识和低级趣味；时时处处，潜移默化，其影响是无法估量的。

四、工艺美术的范围

1. 历史的序列

回溯我国工艺美术的历史，可以延伸到八千年到一万年以前。但是各种工艺的品类，并非一开始就有的。最早的工艺品，可说是磨制的石器工具，和将彩石、兽牙、蚌壳等穿孔，佩带以为颈饰。简单的编结物也是较早的，但纺织品的出现要晚得多；陶器（特别是彩陶）作为人造物的产生，已成为原始艺

的一种重要成果。以后，人们发明了炼铜，发现了金银，先是铸造出精美的青铜器，还在青铜器上错金错银，当掌握了树漆这种涂料的性能之后便产生了漆器；当学会了养蚕缫丝之后，便织出了锦缎。瓷器的制造，是在烧陶的经验基础上发展的；精美的刺绣，则是由缝纫和丝织所启发。"百工"之艺，争艳斗异，显示出我们民族文化的光辉。

应该指出的是，我们这一灿烂的工艺美术传统，不论品种多么浩繁，甚至从日用升华为鉴赏，直至19世纪，都是以手工业为基础的。当欧美和日本发展了机器工业之后，我国的日用品生产却逐渐落到了生活的后头。于是，在近代史上出现了"洋布""洋瓷""洋铁""洋火"等，而结合着这些"洋"的东西的实用艺术，也就没有条件产生。由近代而现代，由机械化而电器化、电子化，上百年来，我们一直是落伍者。因此，我们虽然有优秀的古代工艺美术，但是，却没有很好地转化到近代和现代工艺美术上来。

这里使用了"转化"一词，是就其主流而言的。即是说，结合着人们衣食住行的生活用品，必然由手工业的生产发展到近代和现代技术装备的新的生产，而结合着这生产的艺术也是新的艺术。当然，艺术的现象并非如此简单，手工艺绝不会因为有了近代化和现代化的生产而消失。从某些方面看甚至会大有前途，相应发展。只是，作为一种物质文化形态，那显赫的历史地位将会发生变化。如前所述，人类科学技术的发展分作三个阶段，工艺美术的主流也是紧紧相随着而发展的。我国现在的情况是，三个阶段，对于古代的手工艺，有着光辉的成果和丰富的经验，但是对于近代的机器工艺，相形比较之下就显得较薄弱；至于现代的电子工艺等，还有待于完备。我们必须看到，后两个阶段虽然历史短，基础弱，却有着无比潜力的生产力。而各种形态的工艺美术，都应该在社会主义制度下得到发展。金字塔的建筑是由大到小，下层打得越宽越厚，上层才能越坚实。工艺美术的发展是由小到大，它像个喇叭筒，声音才能嘹亮远闻。只有这样，才能满足日益增长的人民需要。

2. 工艺美术的几种形态

艺术分类的研究是艺术学科的重要组成部分。科学的分类不仅使人了解事物的体系和脉络，也有助于对其本质的认识。因此，在分类的问题上应尽力防止主观性和随意性。对于工艺美术，由于历史发展的不平衡，学科认识的不统一，和生产管理等的隶属关系不一致，分类问题显得很混乱。譬如说，大家谈的都是工艺美术，往往所指的内容很不相同；明明都是做的工艺美术工作，却

发生互不承认的现象。于是,"一轻""二轻""纺工""外贸"等各有一套。这一套不是指行政管理和隶属关系,而是反映在基本认识上,特别表现在科研、教学等方面,造成了理论上的混乱。

国家的行政和生产管理系统,是根据所属部门的多寡和规模大小,为便于管理而相对独立的,在不同的历史阶段也会随着情况的变化而调整。也就是说,这个系统并非严格按照学科而划分的。譬如纺织工业部不属于轻工业部,但是并没有因此改变了它的轻工业性质;书籍出版不属于文化部管理,也没有改变它的文化的性质。由于不理解这一点,便出现了一种怪现象:凡是我管的就是工艺美术,凡是我不管的就不是工艺美术。由此所导致的后果,陶瓷和印花布不是工艺美术了;相反地,铜锣、胡琴弦、鞭炮、国画颜料甚至连国画都变成工艺美术了。那些不被承认的工艺美术工作,又自立门户,出现了种种名目。这种混乱的局面,已经影响到学科的正常发展。

我们认为,不是设想把五花八门的工艺美术由某一部门统起来,事实上是做不到的;而是在概念上和基本理论上,应该有一个大体的认识。大类小类,你我分管,合理布局,各方俱全。当然,由于工艺美术是一门庞杂而多样的艺术,如果设想从一个角度划分一张分类的明细表来,也是不可能的。过去有的将工艺美术分为日用工艺和装饰陈设工艺,也有的分为一般工艺和现代工艺,还有的将工艺美术与工业美术分家。看来,虽然各有一定道理,但不十分恰当。我们认为,工艺美术的分类,应该考虑到我国的历史与现状、未来的发展、工作的特点和艺术的形态,以及有关的产、销等。既不宜分得太笼统,也不能分得太琐碎。我们综合这些方面,将工艺美术分成四大类:

(1) 传统手工艺;
(2) 现代工业美术;
(3) 装潢美术;
(4) 民间工艺。

以下分类做些说明。

3. 传统手工艺

我国古代的工艺美术是在手工业的基础上发展起来的。及至近代,当机器生产逐渐兴起之后,机制品的工艺美术也发达起来,原有的工艺美术,便不能概括工艺美术的全部,于是出现了分支。而原有的工艺美术,因为它是从历史上承传下来的,带有传统性;又因为它是以手工制作为主的,便称为"传统手

工艺"。传统手工艺的品种，有玉器、象牙雕刻、刺绣、缂丝、景泰蓝、剔红、金银首饰等。它主要继承了古代的宫廷工艺，因此选料贵重，加工细致，制作精巧，所以也有称之为"特种工艺"的。

传统手工艺所表现出来的技艺性很强，是机器所无法代替的。另外，大都是供人玩赏的陈设品和装饰品，基本上已脱离了实用艺术的范畴。由于它是手工技艺的升华，其艺术形式又是表现的东方古典之美，所以成为我们民族所独具的工艺文化。

马克思和恩格斯在谈到中世纪的手工业时指出："商业的局限性和各城市的很少联系，人口的稀少和需求的有限阻碍了进一步的分工，因而每个想当工匠的人，都必须全盘掌握本行的手艺。正因为如此，所以中世纪的手工业者对于自己的专门工作和它的巧妙完成，还抱有一定的兴趣，这个兴趣可以提到原始的艺术趣味的程度。然而正是由于同一原因，中世纪的每个手工业者完全献身于自己的工作，以奴隶般的忠诚对待自己的工作。"（《德意志思想体系》）我国手工艺人一些学艺的口诀，也反映出这一特点。如"手工手工，动手有功"；"一遍功夫一遍巧"；"人巧夺天工"；"工多艺熟、熟能生巧，巧能生华"；"要学惊人艺，须下死工夫"等。它说明手工技艺对于这类工艺美术的重要。

优秀的具有代表性的传统手工艺的技艺，已经达到非凡的程度。艺人们凭借一双灵巧的"高度完善"的手，从事雕刻、刺绣等。不论什么材料，硬的再硬，软的再软，在他们的手中竟变得那样驯服；玉石做成了链条，象牙编成了凉席，连流动的油漆也能进行雕刻。它显示了人与自然的关系，表现出人能驾驭自然的无穷的力量。这种魔力般的技艺的发挥，是任何机器都不能代替的。马克思注意到了这种情况，指出手工业向机器工业转化时还会"碰到两种阻碍，构成要素的小巧玲珑，和它的奢侈品的性质。这种性质，使它要有各种式样，例如伦敦最大的钟表店，一年之中，就难得有一打表看起来是一个样子。采用机器卓有成效的……钟表厂，却在大小形式上，至多不过有三种或四种出品"（《资本论》第一卷）。马克思这段话，虽然讲的是钟表，作为传统的手工艺，也同样具有这种性质。

由于对技艺的追求，在物料的选择上也讲究高级名贵。这样，就必然同日常应用和生活普及产生了矛盾，而矛盾的解决，是向着纯欣赏的道路发展。从历史上看，传统手工艺受到了宫廷贵族和文人士大夫的重视，不是偶然的。另外，宋代以来所独立发展起来的工笔花鸟画，由于它的写真性和装饰性，也影

响到手工艺，为工艺制作提供了粉本。千百年的经验告诉我们，工笔花鸟画加强了手工艺的表现力，也助长它向陈设品靠拢。如果平静地观察这一历史事实，便不难发现，一方面它开扩了工艺美术的艺术道路，但另一方面，过分地追求绘画效果，也给它造成了束缚和局限。

前已述及，关于传统手工艺的性质，特别是那些以贵重材料精雕细刻的手工艺品，由于它已脱离了实用，不表现工艺美术的一般规律。不论从欣赏的特点还是从社会功能去考察，实际上已成了所谓"纯艺术"。所不同者，它带有工艺的外壳，需要通过一系列的工艺加工。也就是说，它的两只脚，一脚站在了工艺美术这边，另一只脚却踏进了绘画或雕塑。

譬如说一件精美的刺绣挂屏，绣的是齐白石画的虾或徐悲鸿画的马。银针彩丝不仅表现出那虾、那马的生动姿态，表现出原作的画意，而且由于丝线所特有的光泽和针线密集的纹路，产生了一种特有的工艺美，使原作更具艺术的魅力。从这里可以看出，它的艺术效果，并非工艺美术所单独产生，而是同绘画结合所发挥出来的。因此，它不是工艺美术的纯然现象，而是工艺同绘画的结合体。如果不承认这一点，岂不是承认了齐白石和徐悲鸿也是工艺美术家，这是不符合事实的。同样，表现在工艺雕塑品上，只要是以观赏为主，都具有这种性质。

我们应该认识到，在各种艺术门类之间的这种结合形式，不是现在才有的，在历史上早已存在。歌与曲的结合，才能唱出来。然而，曲是属于音乐的。词是属于文学的；一旦曲不存在，词也就成了文学的形式。诸如《满江红》《菩萨蛮》《西江月》等，不就是如此吗？只有认识到工艺美术中这种特殊的现象，才能从规律上把握它，引导它正确地发展。也只有把特殊现象当特殊问题来对待，才不会囿于一隅而昧于大体，犯片面化的错误。

4. 现代工业美术

这里所使用的"现代"一词是泛义的，不像历史学划分期限之严格。由于我国的近代史较短，工业发展也较落后，在工艺美术上一般不独立分期。现代工业美术，是指结合现代生活和生产的美术。它与传统手工艺的区别在于，工业美术体现为现代生活的日用品和消费品，量多面广，人人必需；而它的制作是以现代（包括近代）科学技术武装起来的机器生产，所用材料除天然材料外已有很多人工合成。而传统手工艺则是以手工业为基础，其中虽然也有一部分是实用品，但在生活中的位置已经无足轻重，相反，一些表现出精湛技艺的品

类，已转化为欣赏性的艺术品。如果说，传统手工艺是我国自古以来所流传下来的工艺美术过去形态，那么，现代工业美术就是我国工艺美术新兴的现代形态。

现代工业美术的领域非常广泛，分类也很多。从应用上分，有炊具、餐具、茶具、卧具、家具、灯具和衣着、窗饰、家用电器、交通工具等。从使用材料和加工方法上分，有搪瓷、陶瓷、玻璃、金属工艺（特别是轻金属和合金）、塑料工艺（包括针织）、印刷，以及综合性的带有机芯的钟表、收音机、录音机、电视机、电扇、电冰箱和自行车、汽车等。在今天的时代，"工业艺术克服所谓艺术工业的狭隘界限，而在这种艺术工业中，艺术制品的批量生产是根据实用艺术的原则实现的，工业艺术则毫无例外地包括一切能满足劳动、日常生活和文化需要的加工工业的产品。甚至机器和其他工业装备用品也可以是工业艺术的作品。从而工业艺术解决人周围的一切对象（其中包括工业环境）的审美改造的任务。作为工业中的艺术创作的最普遍形式，工业艺术将成为审美教育的最重要手段之一"（奥夫相尼柯夫等编《简明美学辞典》）。

5. 装潢美术

如同其他艺术一样，装潢美术自有它的古代形态和现代形态。古代的形态主要指书籍和字画的装裱，现代则主要转向了商品的美化。不论古今，装潢的从属性很强，都是从属于被装潢的物体的。在现代生活中，生产与消费、商品交换，以及其他很多方面，都需要有一些带有媒介性的艺术相适应。这种媒介性的艺术，一般也被划分在工艺美术的领域里，便是装潢。

装潢的具体形式，种类也很多。主要是商品包装、书籍装帧，以及各种形式的广告美术和商标标志等。它在设计上的特点，是带有严格的规定性和明确认识内容的要求。譬如一只茶杯，它的实用与否取决于口径的大小和杯身的高低，但具体尺寸只是要求适度，并无严格的规定，即是说，只要符合人的口形和手拿着舒适，在一定限度内就行了。可是作为商品的包装装潢，60毫升的墨水瓶与一斤装的酒瓶，在容量上是有严格规定的。所谓明确认识内容，不是靠器物的造型、纹饰和色彩能够完成的，而是主要决定于文字；还有，商品的商标也是一大特点。

装潢美术的生产和制作，跨越了工业的很多部门。书籍装帧的主体是书刊，它主要是由印刷工业来完成；商品包装的主体是商品，它主要是由印刷、玻璃、塑料等工业来完成；至于广告这一商品媒介的艺术，由于品类多样，它

所采用的制作手段更是五花八门。从生产和制作的角度看，装潢美术和现代工业美术几乎是没有区别的。特别是包装一项，在许多生产先进的国家，已经发展成一门跨行业的巨大工业——包装工业。它们之间的区别，主要在于艺术设计的不同。可以说，艺术的从属性和文字的标志性是装潢美术的基本特征。

6. 民间工艺

在工艺美术中，民间工艺之成为一个独立的种类，是从它自身的特点来考虑的。我国的民间工艺非常丰富，源远流长。它同传统手工艺相比较，既是传统的，也是手工的，在这些方面是没有差别的；但是，从作者到作品，从所使用的材料到加工的程度，最主要的是由此所产生的艺术风格和服务的对象，却是泾渭分明，全然不同。

民间工艺的作者大都是农民，有的是农村妇女，也有一部分是从事副业的农民或少数专业艺人。他们的艺术都是土生土长的，带有浓厚的乡土气。由于创作的目的主要是满足自己的生活需要，表现自己的美学理想，而又是就地取材，不尚浮华，不是刻意求功，所以作品显得质朴、率真，表现出浓郁的生活气息和淳厚的感情。如竹编、柳编、草编、剪纸、花馍、蓝印花布、日用小品刺绣和玩具、风筝、皮影、灯彩等。这类工艺品，不论在汉族地区还是在少数民族地区，都非常普遍。有的是农村姑娘为打扮自己而制作的，有的是年轻母亲为孩子而制作的；或是为了美化他们的生活环境，布置居室，或是配合节日活动，丰富精神生活。一些副业性的生产和专业艺人的作品，也主要是为了劳动人民的这种需要。由于各民族的社会历史、地理环境、风俗习惯等的不同，在民间工艺上也保持着强烈的民族风格和地方特点。

关于民间工艺的概念，在当前认识上很不统一。我们认为，在古代，民间工艺是相对于官营手工业的宫廷工艺和士大夫工艺而言的；在现代，民间工艺则有别于专业的艺术。民间工艺的作者，一般地说是带有业余性质的；而他们的创作，不受订货者和商品生产的制约。专业手工艺人有句谚语叫作"七分主人三分做"，在民间工艺中一般是不存在的。因此，同一个专业艺人的作品，便可能会出现两种不同的情况——一种是为自己或家人、朋友做的；一种是按照订货者的要求而制作的。前一种的制作可能显得粗放，但感情纯真；后一种虽加工较细，却容易显得拘谨。至于一些专业设计人员（特别是高等院校毕业的设计人员）画了图样，请艺人制作的作品，不过是借艺人之手表达了设计人员的意图和审美观念，就更谈不上是民间工艺了。

当然，专业人员的设计，很可能带有浓厚的民间风格。不过，这只能说明，他向民间工艺学习卓有成效，在自己的艺术中表现了劳动人民的思想感情和审美趣味，绝不能说其本身就是民间工艺。音乐家可以向民歌学习，作家可以向民间文学学习，舞蹈家可以向民间舞蹈学习，但他们本人和他们的作品，既不是民间艺人也不是民间艺术。我国老一辈的美术家中，有不少人向民间学习，吸收了民间艺术中的精华，就如血液流进血管，产生了一种纯朴的艺术素质，使艺术生命增强了活力。

这正是我们主张学习民间的目的所在。

五　工艺美术的教育

1. 工艺美术教育的原则

教育是建设社会主义的强有力的工具之一。我们的教育方针是使受教育者在德、智、体几方面都得到发展，与生产劳动结合。这是一个总的方向。工艺美术教育如何达到这个要求，必须有一系列的措施，规定出若干原则，以利于执行。许多年来，我们对具体的教学讨论得多，对教育原则研究得少。从整个情况看，还不能说已经建立了我国的工艺美术教育体系。

我国工艺美术的历史悠久，但工艺美术的教育并不长。历代工艺匠师所采取的师徒承传的办法，是有很大的局限性的。所谓心领口授，边做边学，在结合实际方面有一定的长处，但不能体现全面完整的教育。20世纪初，我国兴办学堂，吸取欧美和日本式的教育方法，先是在高等学校中设立图案科，提倡实行教育，由于当时社会腐败，其成效也不大。中华人民共和国成立后，正式提出工艺美术教育，并分若干专业进行教学，已取得了很大成绩，在生产实际中显见其效，然而同"四化"的要求相比，还不能适应。长期以来，工艺美术教育甚至是整个美术教育，在教育科学的研究上是很不够的。学生毕业后留校当教师，只是埋头于"画"，很少思考教学问题；这样一代一代地下去，虽也会取得一些教学的实际经验，但在理论上不甚了了。而从工艺美术的艺术特点和生产、销售以及管理等情况看。由于品种门类繁多，产销情况复杂，其行政领导又分为若干系统，若着眼于整个事业，特别是为长远计，只有重视工艺美术教育，在培养人才上狠下工夫，使学生具有明确的学习目标、较高的理论修养、丰富的专业知识和熟练的设计能力，在具体专业教学中各有侧重，才能适

应日益发展的社会主义建设的需要。

根据工艺美术教育的实际，我们认为，应该体现如下若干原则：

(1) 坚持党的教育方针；

(2) 结合生产生活实际；

(3) 认清实用艺术特点；

(4) 树立工艺设计观念；

(5) 分类侧重进行教学；

(6) 培养想象表现能力；

(7) 教学科研同时并举；

(8) 建立工艺美学体系。

这样一些原则，缺一不可，又相互联系。在过去的工作中，在某些原则上虽然有所体现，但有的不够深入，也不够全面。以下，将有关的几个问题，提出我们的认识，以供讨论。

2. "设计"不同于"画画"

由于历史的和社会的种种原因，工艺美术在不少人的心目中一直没有得到应有的地位。明明离不开它，却又看不起它。即使一些从事工艺美术工作的同志，也无不受到这种影响。20世纪20年代和30年代，当新兴的工艺美术草创之际，曾有一批有志者为它努力，也做出了不小的贡献。他们远渡重洋到国外去学习，深入实际进行研究，编著了一批研究图案和工艺的书籍，培养了许多人才。可是半个多世纪以来，我们也看到不少有成就的前辈，都一个个地改行了，转向了绘画。这种情况，至今未改。不妨查一查历届工艺专业的学生入学志愿，有多少是立志于此的呢？即使学了工艺，也有不少闹着"专业思想不巩固"的情绪。因此，我们不得不认真地思考一下，这是什么原因。

原因当然是很多的。除了外部的原因之外，在工艺美术教育本身，从教育思想到教学安排，是否有力呢？我们认为，其中存在着一个相当严重的问题，便是以"画画"代替了或是等同于"设计"。这是一个基本的观念。它关系着工艺美术的形象思维的建立和艺术语言的掌握，以及具体的一系列方法问题。学习工艺美术，无疑要具备一定的造型能力，但是，写实的一般功夫并不就是工艺美术的特殊能力。就如面粉之于面条和馒头，在关系上比较直接一些，然而要做成美味的点心，却要复杂得多。如果在工艺美术教育者的头脑中还是一个绘画的王国，用绘画统治着工艺，工艺美术的特点便无法充分显示出来，诸

如纸上谈兵、只重画面修饰、脱离生产、专业思想不巩固等等问题势必接踵而至。这种思想，对以手工业为基础的某些传统手工艺来说，似乎矛盾还不突出，但若发展现代工业美术，就会显得格格不入，将成为工艺美术教育的一个很大的阻力。

3. 教学应以图案为核心

设计既然不同于画画，那么，设计的特点是什么呢？又应该如何去做呢？

"设计"一词是英语 Design 的意译，就字面可以解释为设想和计划，它是在工艺美术制作之前，为产量所进行的预想、意匠和用图样显示的方案。因此，工艺美术品的制作图样也称为"图案"。实际上，Design 一词包含了这样两层意思。

我国老一辈的图案家所建立起来的图案学，虽带有这样那样的弱点，但是它的基础是好的。问题在于，由于众所周知的原因，和以绘画的一般理论来套工艺，把图案的内容东砍西砍，致使三十多年的图案教学重点放在了画自然形纹样上，把它当成了一门普通的技法课。60 年代以来，我国的工艺美术大学生，只知道图案的某些肢体，而不知图案的全体。在设计工作和教学工作中，一方面苦于不能适应生产的要求，另一方面又与外界隔绝，看不到西方的"花花世界"。十年动乱之后，眼界大开，接触到一些过去未曾知道的东西。有的同志看不到事物的本质，不能历史地、客观地衡量自己的短长，便为现象所迷惑，大谈所谓"构成主义"和"功能主义"，企图以西方的一套"平面设计"和"立体设计"之类来取代我们原有的一切，甚至有的提出连"图案"这个名词也应该取消。

其实，正确地理解"图案"，它的概念是很完整的。从教育的观点看，它常被分成两个阶段：即基础图案和工艺图案。基础图案主要解决设计的一般规律，为工艺图案奠定设计的基础。它既包括平面的基础，也包括立体的基础；既包括具象的自然形，也包括抽象的几何形。工艺图案分属于不同的专业，主要解决专业设计的特殊规律，使基础图案的训练实用化，即结合物质材料、结合工艺加工、结合具体用途进行设计。因此，图案教学是工艺美术教育的核心。有关艺术的理论，美学的原理，历史的知识，产销的知识，和一般技能的训练等，都要总汇于图案，体现而为一种专业的设计能力，以应社会的需要。

前不久，由浙江美术学院、南京艺术学院和苏州丝绸工学院发起，在苏州开了一个"江浙沪工艺美术院系图案座谈会"。我写了一篇《图案与图案教

学》,作为交流论文,对有关问题已经较详尽地说明了自己的认识和意见,在此不再赘述。

4. 关于"包豪斯"

"他山之石,可以攻玉",对于外国的经验,应该引以为鉴,在我们着眼于现代工业美术建设的时候,研究一下"包豪斯"的经验是有必要的。事实上,一些关心于此的同志已经交口议论;有的热心于介绍,有的并付诸行动了。问题在于,"包豪斯"究竟取得了哪些经验,哪些对我们有用,需要进行分析。结合我们的实际情况加以取舍,既要避免简单化和片面性,又需防止盲目性。

以德国魏玛艺术学院为起点的"包豪斯"运动,从新的教育方式着手,为20世纪的建筑和工艺的现代化奠定了基础,不仅在实践上使工艺美术起了革命性的变化,并且在理论上也有卓越的建树。从1919年发表《包豪斯宣言》以来,它本身前后经过十年的奋斗,创造了一种"魏玛精神"。这种精神,影响及于欧美和日本,至今仍为人们当作楷模。在工艺美术教育的若干方面,如果同"包豪斯"的成功之处相比,我们已经落后了不止半个世纪。

那么,"包豪斯"究竟有哪些经验值得我们借鉴的呢?我们认为,可以粗略归纳为以下几点:

(1) 提出了并实现了"艺术与科学技术的新统一"。也就是说,当手工业生产已经转化为机器大生产之后,为如何使日用品的设计符合新的要求,开辟了一条新的道路。"包豪斯"的创始人格罗皮乌斯说:"以'包豪斯'为代表的学派的思想是:相信工业与手工业之间的区别主要不是由于采用了性质不同的生产工具,而主要是一个实行了劳动分工而另一个则由每一个工人不加划分地掌握生产全过程。手工艺与大工业可以看作是正在逐步相互接近的两个极端。前者已经开始在改变本身的传统特性了。将来,手工艺的主要活动领域将是为大规模生产从事试验性的新型式的制作,即大规模生产的准备阶段的活动。当然,肯定还会有天才的手艺人去从事制作独特款式的手工艺品,也是总能找到市场的。但是,'包豪斯'却集中精力,一意关注当前至为迫切的一项工作:为避免人类受机器的奴役,要赋予机器制品真实而有意义的内容,从而将家庭生活从机器制造的混乱中解救出来。这意味着必须生产出为大规模生产专门设计的产品。我们的目标是要消除机器的任何弊端而又不放弃它的任何一个真正的优点。"(《新建筑与包豪斯》)历史已经证明,由这一思想所指导的工艺美术实践和教育工作,是符合事物发展的客观规律的。

（2）强调并解决了艺术教育与生产劳动的结合。他们在"力求解决将创作想象与精通技术结合起来"这一目的的要求下，"防止重新出现过去那种对手工艺浅薄涉猎的风气"，在学校中创造了新型的师徒制。这种师徒制，既不同于中古世纪的手工艺人的师傅带徒弟，也不同于学院派式的教学。格罗皮乌斯说："我坚持要有手工劳作训练，它本身不是目的，也完全不是想备不时之需以便真正从事手工艺生产，而是为了要创造一种良好的全面的手、眼训练条件，并作为掌握工业生产过程的初步实习。'包豪斯'的作坊实际是为大规模生产创制现代日用品新式样和改进模型的实验室。要能创造出符合技术上、审美上和销售上各方面要求的形式，是需要一些精选的工作人员的。需要一伙有广泛全面文化素养的人员，既精通实际操作和机械方面的设计，又精通理论和形式创造方面的规律。虽然大部分产品式样肯定需要用手工制作，但制作者却必须密切注重工厂生产和装配的方法，这是与手工艺制作根本不同的。正是每种不同类型的机器固有的特色给其产品打上纯系自己的印记，赋予其产品以独特的美感"。他们深切地认识到，当时学院派的教学"用天才报偿的虚幻希望使他们陶醉，却没有对他们进行必要的训练使他们具有艺术上独立工作的能力"；因此"不得不要求在工厂生产条件下进行充分的实际的基本训练，并结合进行设计法则的系统的理论教学"（《新建筑与包豪斯》）。

（3）创造了一套行之有效的教学方法。"包豪斯"是一个体系，它有一套完整的教学方法。他们在探索中前进，在实践中逐步修正自己的计划。"包豪斯"的教学是以建筑为中心来综合各种不同的艺术和技术的。他们确定了培养学生全面发展的方针。格罗皮乌斯说："一个人创作成果的质量，取决于他各种才能的适当平衡。只训练这些才能中的这种或那种，是不够的，因为所有各方面都同样需要发展。这就是设计的体力和脑力方面训练要同时并进的原因。"（《新建筑与包豪斯》）

"包豪斯"的教学分三期进行：第一期为预科教学，共 6 个月，着重基础训练，实习课和造型课并行，以期掌握各种材料的物理性质和设计的基本法则。第二期为技术教学，辅以高级设计训练；学生到一种训练作坊去当学徒。持续三年。结束之后，可以取得"出师工匠"的证书，相当于中级设计学校。第三期为"建筑教学"，是为特别有前途的学生而设，期限随每个人具体情况和能力而异。从事实际设计和在研究部接受理论学习，毕业后可获得"营造师"的证书。

"包豪斯"的这些经验是极为可贵的。它不仅为现代工业美术的教学开拓出一条切实可行之路，而且对传统手工艺的教学也不无借鉴之处。如果把他们在教学中的一些具体措施和理论认识同我们当前的工艺美术教学相比较，便不难发现，我们的许多做法是带有盲目性的。许多年来，我们在工艺美术教学上表现为摇动很大，徘徊不前，总是纠缠在一些具体细节上争论不休，其根本原因便是没有总的规划，缺乏本质的认识。所谓在一些细节上争论不休，是指某些教学的具体内容和方法，如"专业素描""归纳色彩""写生变化"等等，绝不是说这些问题不应研究，而是说其实质还是在"画"的范围里兜圈子，到头来依旧束缚住自己的手脚，不能向工艺生产前进一步。长期以来，手工业生产部门埋怨教学同他们不对口；现在有个别搞包装设计的也向教学提出了挑战，因为他创造了一种大量收集国外资料，进行拼接的"设计法"。据说在生产上大见其效。今年（1986年）2月2日，香港《新晚报》以"深圳应建设计学院"为题，报道"一群热心的香港设计师关心内地设计水准的提高，建议在深圳成立一所国际设计学院，以培育中国未来的设计人才"。指出"目前国内工艺美术学院在产品方面，太侧重匠意粉饰，而设计上数十年来欠缺创新意念，这明显与时代脱节，在世界市场难以与欧美及日本等工业先进国家抗衡"。应该承认，这些分析是有一定道理的。问题在于，什么是创新和怎样创新？如果完全脱离中国工艺美术的传统，全盘欧化，结果只会是适得其反。正确认识实际存在的问题很有必要，但若用不切实际的办法来解决，恐怕也不会取得好结果。我们应该从中找一找原因，抓住问题的所在，不解决不行了。

近几年来，我们有机会了解到香港的"现代设计"，并接触到有关教育界的某些人士。就他们在国内所发表的讲演和有关文字资料、设计作品来看，基本上是属于"包豪斯"体系的。他们的若干实际经验和教学方法是值得我们学习的。譬如说能注意了解市场情况，适应消费心理，在设计结合实际应用等方面做得也比较灵活。但从教育的角度看，他们的一套做法，并没有完全体现出"包豪斯"的精髓，过多的商业味，降低了一定程度的艺术质量。

我们应该认识到，"包豪斯"所以显示出一定的生命力，是顺应了资产阶级"产业革命"的结果，它是特定的历史条件和环境呼唤它出来的，他们的成功经验虽然由少数人来实现，但在我们看来却是历史的必然。既然如此，它也必然带有自己的局限性，并非十全十美。即使在现代西方人的眼里，"包豪斯"的赫赫有名，与其说是在工艺美术方面，倒不如说是在抽象派绘画方面。

"包豪斯"的教育，一开始在思想上便有两派主张。一派系以格罗皮乌斯等为代表的所谓"主知派"的合理主义者；另一派是以康定斯基等所主张的"主情派"的感觉主义和表现主义。主知派的艺术思想，对所谓新造型主义和构成主义极有好感，认为今后的造型教育应该朝向新材料的应用和几何学的构造特性发展。主情派的艺术思想，强调个人的感觉和个性自由，重视实际体验。（参见刘其伟《现代绘画理论》）两派的主张虽然有所不同，但他们在艺术上都与抽象派绘画有不解之缘。尽管格罗皮乌斯在他的著作里申辩"包豪斯"运动没有导致实利主义（功能主义），也不是反对传统，然而，就其实践和影响来看，恰恰在这两个问题上，使人们产生了认识上的混乱。

值得注意的是，只要研究现代抽象派绘画，便无法同"包豪斯"分开。西方的美术理论家们也公认，"包豪斯""开辟了设计的新纪元，铺平了现代抽象艺术向前发展的广阔道路"。他们认为，"包豪斯学院对于现代美术最大的贡献，则在于以科学分析方法解释形、色、线等抽象绘画的元素在美术作品上的功能。他们的心得和著作，已成为抽象艺术的经典理论"（见梁荫本《现代西洋画派的源流》）。

问题即在于此。工艺美术设计的抽象性手法与抽象派绘画是否同一回事呢？答曰否。作为几何形的装饰纹样和由此发展的立体成型，其抽象的手法并没有割断同现实世界的联系，而是依附于具体用品，更大自由地表现形式美的规律。但是抽象派绘画的理论，却是不承认现实世界的美，像物质元素那样将视觉的点、线、面当作造型的元素，按照主观意象来成形，这样就坠入到唯心主义之中。关于这个问题，因为不是本文的重点，我们将另文进行讨论。但必须指出两点：第一，是不是"包豪斯"的现代设计，必然同现代抽象派相联系呢？他们是这样做的，但我们以为是两回事。因为，"包豪斯"的创始，正当抽象派艺术在欧洲得到发展，成为"时髦"的时候，而现代设计的确排斥了繁琐细密的装饰，几何形成为一时之尚。这种结合，必须联系到当时的历史、环境来判断，才能得出正确的答案。第二，"包豪斯"的成员之中，有不少是抽象派绘画的著名画家，如康定斯基、克利、纳吉等。在他们所编的丛书中，还包括蒙德里安的著作。他们从古代流传下来的工艺装饰中得到启发和灵感，即将抽象的几何形纹样从实用的器物上拉了下来，加以主观臆造，变成供独立欣赏的绘画，以表现所谓主观的意象。这不是艺术的合理发展，而是对艺术的葬送，现在所流行的所谓"平面设计"的理论，正是脱胎于康定斯基的《平面上

的点与线》，以及所谓"欧普艺术"。如果用康定斯基的"元素"论来解释艺术的设计，还有什么唯物论的反映论可言呢？

有一种奇怪的逻辑：好像要学"包豪斯"，必学抽象派；只有搞了抽象派的一套，才叫作"现代化"。这是一种误解。我们说，几何形图案对于现代工业美术设计，将会起很大的作用，但是不同于抽象派绘画；而抽象手法的运用从来也不排斥艺术的具象化和传统性。这对于学习和借鉴"包豪斯"的成功经验是不矛盾的，我们批评只看到"包豪斯"的皮毛，而没有抓住它的实质的做法，其理由即在于此。三十多年的坎坷道路使我们认识了一条真理，对待任何事物，必须坚持唯物论和辩证法，不论是赞成的或是反对的，都要把对象认识清楚，努力找出原因，否则，是无法避免片面性和盲目性的。

5. 加强基础建设

工艺美术学科摆在我们面前的有许多问题需要解决。科学研究的广度和深度都很不够。我们现在所开设的课程，基本上还是在"画"的圈子里打转转。有关工艺美术的艺术修养和专业知识，也比较贫乏，更谈不上系统。试想，凡事不知其所以然，怎么能搞好事业呢？以下举例若干，既是有待研究的课题，也是有待开出的课程：

(1) 工艺美术概论：工艺美术的概念和性质，作用和功能，艺术特点，范围和分类，设计与制作，继承与创新，以及工艺美术同生产、消费、内销、外贸的关系等。

(2) 工艺美学：美学的一般原理，审美的对象，工艺美的特点，形式美在工艺上的运用等。国外或称"技术美学"，内容大同小异。

(3) 中国工艺美术史：中国工艺美术的起源，工艺美术品类的发生和发展，发展的规律。宫廷工艺与民间工艺、士大夫的"小摆设"。历代工艺美术的代表作品和艺术成就，承传关系。中国工艺美术的去向。

(4) 外国工艺美术史：各个国家和民族的工艺美术发展概况，不同时代重点地区的作品介绍，艺术风格及其影响。中外工艺美术的交流。

(5) 工艺美术论文选读：中国古代的如先秦诸子的工艺思想，《考工记》的工艺论点，汉唐的工艺思想，宋元明清的专题论文；中国近代和现代的代表性论文。外国古代的如古希腊的工艺思想，文艺复兴时期的工艺思想；近代和现代的代表性论文等。介绍不同历史时期的工艺美术思潮，探讨它的规律。

(6) 人尺学（即"人的尺度"学）：人体机能分析，物品设计与人体比例的

关系；人的生活环境，活动规律，设计的适应等。国外或称"人体工学"，也叫人机体系研究，被称为"设计哲理"，但内容有所不同。

（7）消费心理学：心理学的一般知识，人对物的心理状态、生理的反应与心理活动。习惯性与流行性，社会风俗与心理，购买力与消费心理等。

（8）材料学：各种材料的介绍，天然材料与人造材料，不同材料的性能，材料比较，材料与工艺，材料与设计，物质材料的自然美。

（9）工艺学：工艺的概念，工艺加工的方法，手工艺与机器工艺，工艺方法的综合运用，工艺与设计的关系，工艺的制约性与设计的适应性。

（10）生产与管理知识：生产的流程，设计在生产流程中的位置。企业的经营，设计在企业中的位置。市场的研究，商品情报，商品流通环节，市场的开发，设计的作用。生产和消费的预测，新产品、新设计的规划。

以上所举，并非全面。作为一个结合着艺术和科技的学科，这是一些基本的修养和知识，可以不分专业，无所偏重。当然，它也不能代替各个具体专业的创作设计理论、方法和工厂实习。因此，各个专业还应开设本专业的有关课程，包括设计理论、设计方法和制作、实习等。

6. 最后的建议

我国已经进入一个新的历史时期。不论从国家的"四化"建设、人民的生活需要，还是从内销、外贸来看，都为工艺美术提出了更大、更多、更高的要求。而从长远的利益着想，办好工艺美术教育，培养较高水平的人才，不仅是解决问题的关键，而且是战略性的智力投资。如上所述，工艺美术学科虽然存在着许多问题有待研究和探讨，但是百川归海，最后还要落实到组织上。我们认为，应该通盘考虑全国的工艺美术教育问题，体制如何改革，院系如何调整，工艺美术的教育结构如何建立，都是需要解决的。

为此，提出以下建议：

（1）高等工艺美术教育与中等工艺美术教育的分工和培养目标应该明确，所设专业需要有一个通盘的规划。

（2）院系设置在地区和布局上很不平衡。在办学上看不到各自的特点。

（3）目前全国只有一所独立的多科性工艺美术学院，而更多的工艺美术系科是分属在综合的艺术院校和工科学校里。实践证明，这种体制对工艺美术的发展弊多利少。

（4）为了集中人力、物力，便于开展教学和研究，有必要打破"系统所有

制"，调整现有体制，有重点地成立几所多科性的工艺美术学院；或是按系统归类，分别成立如轻工美术学院、纺织美术学院、陶瓷美术学院、装潢美术学院等。

（5）传统手工艺与现代工业美术的教学应分别建制，以利发展。

（6）设立一所全国性的工艺美术研究机构。探讨工艺美术的基本理论，研究我国和外国的手工艺、民间工艺和现代工业美术，整理工艺美术文献，培养工艺美术的史论研究人才。

总之，工艺美术是一门大有前途的学科，它有广阔的天地。我们必须发挥社会主义制度的优越性，把设计、生产、销售和教育、研究等构成一个完整的体系，明确目标，分工协作，为美化十亿人民的生活，为建设高度的物质文明和精神文明，作出更大的贡献。

当工艺美术之花绽开的时候，谁能说与阳光、雨露、土壤无关呢！

<div style="text-align: right;">

原载《工艺美术论集》，
陕西人民美术出版社 1986 年

</div>

为生活造福的艺术

人类文化发展到今天，已是五花八门，绚丽多彩，而人们对它的要求也越来越高，不论从内容上还是从形式上，都表现出无比的丰富性和多样性。艺术是文化的一个重要方面，它的品类更是错综复杂，几乎无法从同一个角度进行分类。一般的艺术，如音乐、舞蹈、戏剧、电影等，视为"纯然"的意识形态，作用于人们的精神，起着认识、教育和审美的社会作用，是易于鉴别的。但是也有的艺术门类，并不纯是意识形态，它以物质形态出现，同时又影响着人的精神，在这方面，过去我们研究得不多，认识也不够。在美术领域里，通常所说的四大门类——绘画、雕塑、建筑、工艺（如果加上书法，便是五大门类，或者统称书法和绘画为"书画"），前两类是鉴赏性的，后两类是实用性的。实用性的艺术直接关系到人们的衣食住行，它既是物质文化又是精神文化。

本文试就工艺美术的基本性质、艺术特点和社会功能，作一探讨。

一 原始的造物活动

我国的美术史著作，包括工艺美术史的著作，似乎有一个惯例，开卷就谈新石器时代的彩陶，甚至有人以此推断艺术的起源。这是很不妥当的。理由很简单，因为这时期距我们不过六七千年，割断了同它之前几十万年的联系，便无法唯物地解释事物的发展，从而找出带有规律性的问题。虽然至今在我国境内还没有发现旧石器，大都是石制品。从旧石器时代的打击石器到新石器时代的磨制石器，在工艺上虽有粗精之分，可是在基本形式和用途上，除了逐渐多样化和专用化之外，很难说有什么根本的区别。长达几十万年的旧石器时代，

人们将石块打击成形，利用其刃部进行切割和刮削等。我们知道，人类社会区别于猿群的特征是劳动，而"劳动是从制造工具开始的"。虽然这是些粗糙的石器，然而却是最初的人造物，是区分人与动物的明显标志之一，因为"没有一只猿手曾经制造过一把哪怕是最粗笨的石刀"（恩格斯语）。从这些众多的石器之中，我们看到了什么呢？当然还不能说它就是工艺美术品，但在那些保留着打击痕迹的石块中，却能看出，原始人经过漫长的岁月在寻找着最顺手的和最能发挥器物功能的形体。于是，找到了（或者说在实践中逐渐总结出）对称形和圆形。

距今约五十万年左右的北京猿人，已经制作石器。在此以后的几十万年之间，石器的形状虽然越来越多，用途也渐趋明确，但是，可以看出一个共同的特点，差不多都是左右对称的。因为对称形便于手握，其力度也易集中。普列汉诺夫曾指出对称的规律，"它的意义是巨大的和不容置疑的"。他在解释对称的根源时说道："大概是人的身体的结构以及动物身体的结构；只有残废者和畸形者的身体是不对称的，他们总一定使体格正常的人产生一种不愉快的印象，因此，欣赏对称的能力也是自然赋予我们的。"（《没有地址的信》）当然，原始人不会意识到这点，不但没有"对称"这个词，更不可能由此而解开一系列的形式美的法则。"自然给予人以能力，而这种能力的练习和实际运用则由他的文化的发展进程所决定。"

在不少旧石器时代原始人的遗址中，发现了很多圆形的石器。山西阳高许家窑人制造的石球，出土多达一千五百多枚。山西襄汾丁村人的石球也成堆地遗留下来。这种将砾石敲打成粗坯后，再行对搋，达到了滚圆的程度。虽然自然界的圆形物很多，但是通过人造物来制作圆形器，却是人的才能的表现。这些圆球的用途，据考古学家的推测，大者可能是用作狩猎的投掷物，小者或用于"投石索"。

山西朔县峙峪遗址出土的石箭头，距今已二万八千多年，说明我们的远祖在那时已经把物体的弹力和人的体力结合起来，发明了弓箭。石箭头的磨制已很规整，充分体现了对称的法则。至于距今一万八千年前的山顶洞人，其工艺制作已相当进步，除了制造石器工具以外，并磨制出石珠、穿孔砾石和兽牙等，串连起来作为项链装饰。值得注意的是，这些饰品多成双成对，并作两两对称的排列。

越是原始的单纯的事物，越易揭示其性质。人们从最初的造物活动中，逐

渐找到了合理的形，也逐渐认识了这形体之美。如果没有旧石器时代几十万年的经验积累，便不可能有新石器时代陶器的产生，更不可能有精美的彩陶制作。火的被利用，和火对黏土的烧结，以及受到编结物的影响，直接启发了制陶，并做出圆形的器皿。以彩陶为实例，不仅看出人造物如何逐渐趋于理想化，而且已确定了工艺美术的基本性质。

二　用与美的统一

工艺美术的基本性质是用与美的统一。从饮具、餐具、茶具到穿戴、居室、家具，直到车、船和各种用品等。因为要求在生活中实际应用，必须强调实用性，充分发挥其功能；又因为人们时时处处要接触它，产生一种潜移默化的影响，必须强调审美性，使人赏心悦目，在精神上得到一种鼓舞。在这里，物质和精神的双重作用被创造性地统一在一起了。千百年来，曾引起无数哲人思考、讨论两者的关系。我国的先秦著作《考工记》，把工艺的定义概括为"审曲面势，以饬五材，以辨民器，谓之百工"。但是，无法解释设计和制作的关系，于是得出了"智者创物，巧者述之，守之世，谓之工；百工之事，皆圣人之作也"的论断。古希腊哲学家柏拉图，提出了三种"床"的解释，以为画家画床，是根据了木匠的作品，而木匠做床，则是依据了一种"理念"。这个问题，之所以争论了两千多年，主要是没有建立起实践论的观点，把握不住人类造物活动的动力、经验的积累和思维的发展。因为人的认识是从初级向高级阶段上升的，就像懂得基因理论的人，便不会追问是先有鸡还是先有蛋一样。工艺美术的创造——设计与制作，最初无疑是统一思考的，并统一进行的，只是到了后来，随着生产力的发展，由分工而分化为两个相关的阶段，特别是机器生产的要求，更需要这样分阶段地进行工作。于是，设计者产生出图案——图样，生产者制作成实物——成品。

马克思在谈到人与动物在生产上的区别时，有一句名言："人也按照美的规律来塑造物体。"（《1844年经济学-哲学手稿》）不论是科技史还是工艺史，都毋庸置疑地证明了这一点。高尔基称一切由人造物汇集起来的结果为"第二个自然界"，他说："一切称为文化的，都是从自我保护的本能里发生出来的，都是人在反对自然界的'后母'的斗争过程里的劳动所创造出来的；文化——这是人要想用自己的意志、自己的理智的力量去创造'第二个自然界'的结

果。"他指出:"三个人是创造文化的:学者、艺术家和工人。"(《说文化》)这里所说的"三个人",正是科学家、艺术家和实际的制作者。

用与美,如同我国词汇中的"美好"一样,如果不作历史的考察,把握不住人们在创造过程中所积累起来的知识,发展了的思维能力,以及形成的审美习惯,便容易将二者机械地分割开来或是等同起来。从古代哲学家所提出的"有用便是美"的命题,到现代某些人所提倡的"功能主义",都没能逃脱这一思想的束缚。

唯有把握住实用与审美的辩证统一,才能从本质上理解工艺美术的内涵。不论探讨工艺美术的社会作用,还是研究它的价值,都不能离开实用与审美这两个方面。正因为它带有如此的双重性,才能在人们的物质生活和精神生活中产生巨大的作用,从而具有永恒的生命力。

三 与科技同步发展

任何艺术的形式,都是借助于物质的外壳来体现的,如油画之于油色和画布,国画之于宣纸和水墨,音乐之于音响,舞蹈之于人的形体和动作等。不过,这些物质,仅仅是一种媒介,作用于人们感官的是它的艺术形象,而不是物质本身。看画的人无须知道画家用的是什么材料,听音乐的人也无须知道音响的分贝。但是工艺美术却不然,人们穿衣服、用饭碗、坐沙发,都会自然而然地注意到它的用料和质量,因为这些物质材料直接关系着人们的使用方便和舒适程度。因此,每当一种新材料或新工艺产生之后,便会有相应的新工艺品问世。

工艺美术与科学技术是不可分离的统一体。从历史上看,任何一个时期,都是科学技术给工艺美术输送着血液和动力,工艺美术为科学技术的成果塑造美好的形象。如果你打开一部科技发展史和一部工艺美术史,两相对照,便不难发现,虽然研究的角度不同,但研究的对象有很多是一致的。一条历史的长链,许多环节都紧扣着工艺美术和科学技术。

譬如说,制陶术的发明,是人造物由物理的性质向化学的性质扩延的一次大的成功。人们从此不仅能改变天然物的形态,而且能利用火对黏土的烧结,改变材料的性质。这是中国科技史上的一大发明。这一发明,是烧造出规整、饱满的陶器,从而开阔了工艺美术的领域。以后的瓷器产生,又使得这种焙烧

技术产生一次飞跃，而陶瓷连称，成为工艺美术的一大品类，历经万年而不衰。商周时代的青铜冶炼，不仅在我国，即使在世界范围内都是相当先进的，《考工记》总结出世界上最早的合金成分规律——"六齐"，即配制青铜的六种方剂。而验证其冶炼水平的，便是具体的青铜器。青铜器的形制、纹饰以至制作规模，都达到了很精很高的程度。其他如髹饰技术和漆器，琢磨技术和玉器，丝织技术和锦缎，造纸技术和装潢等，无不如此。可以说，每个时代都有代表本时代的科学技术，同时也就有运用新技术的新工艺美术，成为时代的表征。

随着近代和现代科学技术的发达，工艺美术也以新的面貌出现在消费者面前。如五光十色的家用电子产品的造型与装饰无不是工艺美术家的匠心之作。现代科技之为现代生活造福，是同艺术设计同时进行的。它是历史发展的必然，也是工艺美术的必由之路。

当然，工艺美术在材料上和制作上虽有新老之分，但一般地说，新形式的产生并不简单地取代旧形式。由于生产的先进和群众的趋新心理，就其数量来说，原来在生活中成为主流的，可能变成了支流，或者由实用品转化为装饰陈设品，只有少数会退出生活的舞台，更多的是新旧并行发展。这是由人们对生活的习惯和需要的多样性决定的。当生产力缓慢的发展，长期停留在手工业阶段的时期，工艺美术的变化是不大的，而当近代和现代科技长足进步之后，工艺美术也就必然出现新的分支。如果将延续千百年的工艺美术称为"传统手工艺"，那么，与其并列的新兴的工艺美术，便可称为"现代工业美术"。现实的情况是：岁长的老大哥，新添了一个小弟弟；小弟弟将会健康地成长，成为生活舞台的主演者。

有一点应当指出，由于近代和现代的科学技术，西方走在了我们前头，因而与此相联系的工艺美术也发展起来。我们知道，工艺美术的生产，同时也是商品的生产，而当机制品出现时，手工艺品仍然统治着市场。在资本主义世界，竞争非常激烈，资本家为了获取利润是不择手段的。为了占领市场，便采取了消灭手工业的做法。而在理论上，提出了与手工艺的对立，产生了所谓"工业设计"的新学科。从应用技术的角度看，它体现着一个过程，不无可取之处，只是在某些提法上，不但割断了工艺美术在历史上的内在联系，而且大大损伤了民族传统的继承与发扬。实践证明，现代工业美术在许多方面是无法代替传统手工艺的。一个世纪以来，他们所走过的路，固然取得了一些成就和

经验，但在民族文化上做出的牺牲也是很大的。不论是欧洲人还是日本人，他们的有识之士，都深深地痛感到这一点。在我们借鉴外国时，是应该引起注意的。

过激的言词目的不外是证明自己的正确，但往往事与愿违，甚至会出现悖论。举例说，有的论者为了强调"工业设计"与工艺美术的根本不同，首先武断工艺美术就是手工艺，然后说"工业设计""是科学与艺术的结合体，是一种新的边缘科学"。既然由两者结合，理应带有两者的成分，何而又变成一种"科学"了呢，构成结合体的另一方（即艺术）哪里去了？如果此方不存，又怎么会处于"边缘"地位。我们认为，任何事物的发展都不能割断历史，所谓历史地看问题，即是用历史唯物主义的观点，从历史的现象中找出事物的本质和规律。前已述及，工艺美术自从产生的那一天起，就是科学技术与艺术的统一体。这种双重性带有相互依存的关系，既然从来没有分离过，又从何而来的结合呢？

诚然，处于原始阶段的工艺美术，可能不够完备，但其性质是明确的。事物的发展总是由小到大，由单一到复杂，待到一定程度，便行分化、派生出新的分支，或独立而存在。科学之有自然科学和社会科学，艺术之有实用性艺术和鉴赏性艺术，即是如此。现代科学学科之间的横向联系，标志着分化之后的新的综合，惟其如此，才能发挥更大的作用。工艺美术与科学技术的统一，是带有原发性的，倒也在长期的历史中验证了两者之不可分。不管人们对它重视到什么程度抑或轻视到什么程度，都无法改变这一性质，正是这一性质，确定了它万古长存的条件。

现在有一种论点，索性宣称"工艺美术"已经过时，主张废除这个名称。其实，一个名词所包含的内容，从来就不是一成不变的，它可以随着历史的发展而充实，而变化。"名无固实，约之以命实"。"工艺美术"这个词，是两个词组的复合。所谓"工艺"，原指"百工之艺"，新的解释则是，从原料到成品或半成品的技术加工，即生产的一种手段和过程；而美术，是一切造型艺术的总称。"美术"而冠以"工艺"，既是相互的具体确定，又是相互制约；它限定了美术的类属，又表明了工艺的性质。虽然在历史上它曾经专指手工艺，那是因为机器生产的现代工业美术还没有产生之故，其本身并无只限于手工艺的性质，因此，根本谈不上过时与否。废名论者的最大弱点，是缺乏对事物的全面分析，只凭着一知半解和感情冲动，以为对人家行之有效的东西，我们就应该

无条件地接受。另外的理由，就是外国人说了什么，甚至拿外国人的概念和习惯使用的名词来套用自己。结果是自己一无是处，唯"洋"是好，产生了严重的盲目性。外国的好经验我们应该学习，但必须立足于本民族的特点和需要，假如学习外国而自己的脚跟站不稳，是不会有好结果的。

四　意匠筹度之美

通常谈论艺术，总以它反映生活的深度和真实与否来定评。工艺美术的若干写实性纹样，或是工艺与绘画、工艺与雕塑结合的作品，也带有这种特点。但就工艺品的主流日用物品来说，却不是对于生活的一般反映，而是一种新的充实。譬如说吃饭用碗筷，现在看来是最普通不过了，但当初是不曾存在的；只是人们在长期的生活经验中，逐渐创造了这种盛食品的器皿和便于吃食的夹具。正如马克思所指出的："饥饿总是饥饿，但是用刀叉吃熟肉来解除的饥饿不同于用手、指甲和牙齿啃生肉来解除的饥饿。"(《〈政治经济学批判〉导言》)这里有文明和野蛮之分，有进步和落后的差别。而工艺美术正是举着文明的火炬进入人们的生活。

工艺品的理想化的程度，以物与人的距离为标志，力求缩短这个距离的是设计。

"设计"一词，一般与英语的 design 相对译，同时也译作图案和意匠。从汉字的字面，也可诠解：

设——设想，设施；
计——计划，计策。

图——图样，图纸；
案——考案，方案。

意——意图，造意；
匠——匠心，匠作。

三个词的意思接近，只是在使用习惯上有所不同。一般地说，工艺美术制作前的蓝图叫作"图案"，完成图案的过程叫作"设计"，而"意匠"一词则倾向于对整个设计的构想。当然，并非是绝对，在其体使用中灵活性较大，这三个词为工艺美术所通用，但非专用。特别是"设计"一词，它的使用面很广，

举凡机械、建筑、工程乃至所有物的筹划，都可称之为设计。如设计水工建筑物或桥涵等工程时，就有"设计水位""设计洪水""设计暴雨"的工作，即通过分析计算，找出数据，确定有关的标准。在现代工艺美术的工作中，一般分为技术设计和艺术设计。

从美学的角度看，工艺美术的创造是"表现型"的。即从生活的需要出发，经过调研和思考，获得数据，进行艺术意匠，设计出合理的、理想的形体，提供为生产的"母型"。从设计到制作的过程，在手工业生产阶段，其分工并不明确，往往是统一在一个艺人身上。只是随着大机器生产的需要，才出现了明确的分工。我们虽说在手工艺和现代工业美术之间有着质的内在联系，不存在根本的对立，但体现在具体的某一件事和某一个人身上，若实现从手工艺到现代工业美术的转变，却存在一定的难度。

这里所指的难度，主要是观念上和习惯上改变的困难。

对于手工艺人来说，其重视实践和磨炼手艺的程度，要大大超过对于理论的思维，因为他的全部工作都是通过手的操作展现出来的。习惯本身就带有强烈的保守性。所谓"智者创物，巧者述之，守之世，谓之工"，把艺人的工作落实在"述"与"守"上，便是基于此而总结出来的。旧社会的师傅带徒弟，学手艺，也是以传授技艺为主。在这种情况下，技术可以精益求精，但艺术的修养和素质的提高就难，往往停留在一定水平上不间断的重复。经验囿于成见，无法由个别到一般，更谈不到上升为理论。

科学技术的历史发展表明，古代的生产技术靠经验的积累，而科学不过是对于技术现象的描述，和猜测性的思辨，其进步是缓慢的。只有发展到近代科学，人们依据知识的积累，先提出预想假说，通过试验和修正，最后达到应用，才大大加速了它的步伐，这就是实验科学。这是一个伟大的转变。只有这个转变才奠定了现代科学发展的基础，科学才变成直接的生产力。工艺美术的现代化，它的理论和实践，设计和制作，同样需要完成这样一个转变。不经过这个带根本性的转变，也就谈不上改革，其发展是非常缓慢的。

五 迂回之路

事物的发展很少是直线进行的，我国工艺美术的历史也走着迂回之路，其影响及至现在。

上面所说的工艺美术，或说是工艺美术的主流，是大量生产的为人民生活所直接使用的东西，即衣食住行所必需的生活资料。但是走进博物馆中，所看到的历史上的许多工艺品，又极尽奇巧之能事，并非为日常生活所用。这些现象又作如何解释呢？

自从原始公社解体，进入到阶级社会之后，人们便分成了剥削者与被剥削者。以后三千多年，工艺美术也随着阶级的分化而显示出不同的倾向。剥削者不仅掌握着权力和财富，并表现在衣食住行上，通过工艺美术来炫耀权力、炫耀其财富。诸如铜礼器、官秩命服、君子佩玉等等，都是用来明地位、标等级的。明代的宋应星是个了不起的科学家，他抱着"贵五谷而贱金玉"的思想，撰写了"于功名进取毫不相关"的《天工开物》，然而，即使如此，还是在"乃服"卷中说"贵者垂衣裳，煌煌山龙，以治天下。贱者裋褐枲裳，冬以御寒，夏以蔽体，以自别于禽兽"，这就是所谓"贵贱有章"。统治阶级过着骄奢淫逸的生活，钟鸣鼎食，锦衣玉食，都通过工艺美术表现出来。古文献中所说的"淫技奇巧"，都是为满足少数人的物欲而精雕细刻。这种过分的追求，就连儒家的经典《尚书》也不得不发出"玩人丧德，玩物丧志"的警告。

唐宋以来，在文人士大夫的推崇之下，发展了所谓"文房清玩"的小摆设，由玩古董而仿古，追求古雅逸趣，致使工艺美术产生了另一种倾向。读一读明代高濂的《燕闲清赏笺》和董其昌的《骨董十三说》，便不难看出这类工艺品所走的道路。而那些技艺精绝的手工艺人，也交游于文人之间，有的在他们的笔下留下了名字。

必须指出，我们是站在历史的高处来观察这些现象的。由于宫廷工艺和文人士大夫工艺的发展，采用了珍贵稀奇的材料和费工费时地进行精雕细刻，片面地以"材美工巧"夺人，却远离了实用与审美统一的原则，它由生活的必需品转化为生活的点缀品，就像文学上的汉赋一样，词丽而乏情，文新而少质，多是些"繁华损枝，膏腴害骨"的东西。它迎合了少数人的趣味，走上了虚饰的道路。然而，其影响是很大的，"惑者既失精微，而辟者又随时抑扬"，长期以来，使人产生一种错觉，以为中国的传统工艺美术就是这样的。

是不是工艺美术必须是实用的呢？就其本质来说是无可非议的。但人世间的事物又不是那么纯然，在实用性艺术与鉴赏性艺术之间，并非不可超越。艺术的社会作用，也像劳动的分工一样，本是各司其职的，一旦出现了跨越的现象，仍然要以社会效果来检验，看其是否产生积极的作用。

如果究其本质，在工艺美术中也存在着"边缘学科"的话，那些以装饰陈设为目的的东西恰恰是两种美术的结合体。譬如说刺绣一幅名人书画，以笔墨见称的书画经过工艺手段的复制，不过是增加了一种艺术趣味，但所展现出来的画面，仍是原来的书画，并没有改变原来书画的作用。这样做虽然带有复制和模仿的性质，但它使用了工艺的手段，改变了原来书画的物质材料，在笔墨上罩上了一层丝线之美，并非多此一举。然而它的性质，无疑是工艺美术和绘画美术的结合。同样，工艺美术与雕塑、摄影等都有这种情况。

应该承认，艺术之间的横向结合，并不是坏现象，它是促进艺术多样化的一个重要方面。既然是脱离了实用，就应该从鉴赏的角度使之升华，提高，相应得到发展。问题在于，一些不明事理的人，甚至在工艺美术教育的部门中，对实用性和鉴赏性的两种工艺品强分尊卑，以后者为"高级"，这样就会形成一种偏见，违离道本，不仅损伤了工艺美术事业的正常发展，对人民的物质生活和精神生活也将造成不利的影响。

六　为生活造福

我们研究工艺美术的历史，不单是为了数家珍，还要探源求实，在历史的经验中找出前进的方向。几千年的迂回之路，说到底是没有把工艺美术落实在人民的生活上。不论在什么时代和什么国家，工艺美术的兴旺与否，始终是测定人民生活和文化水准的刻度计。

有人说工艺美术是美化生活的艺术，这话讲得很对，但是并不全面。除了美化生活，更重要的是充实生活、丰富生活、创造生活。不论从物质生活的角度，还是从精神生活的角度，工艺美术并非天生就有的，而是从无到有，从少到多，从单一到多样，以致涉及生活的面面，甚至影响着生活方式。它虽然有的近似枯木朽株，但新陈代谢，年年新绿，工艺美术之树是常青的。马克思说："人的需要的丰富性，从而生产的某种新的方式和生产的某种新的对象在社会主义的前提下具有何等的意义。人的本质力量的新的显现和人的存在的新的充实。"（《1844年经济学-哲学手稿》）一旦这种"本质力量"被发挥出来，和要求通过生产来充实生活的时候，将是多么繁荣的情景啊！

我们的祖国已进入一个新的历史时期。社会主义现代化建设的目的就是使国家富强，人民富裕。随着生产力的发展，人民的生活水平将日益提高。从温

饱到小康，已是指日可待，达到富裕水平也不是遥遥无期了。在这个过程中，可以想见，从生产到生活，对于衣食住行各种工艺品的要求是何等迫切，不但要量多质高，还要具有民族气派和民族风格，使工艺品真正体现出人民的幸福，生活的美好，和文化的素养。

我们应该重视工艺美术事业。在社会主义的物质文明和精神文明建设中，工艺美术兼有双重的功能，并且时时处处影响着每个人和每个家庭。它是伟大的，任何人须臾不可离，谁都不能拒绝它的恩惠；它又是平凡的，家常日用，以致熟视无睹。由于它的品类多，应用广，几乎涉及各个生产部门。如果只注意到它在经济上的意义而忽略文化上的意义，势必使工艺美术成为一个跛子，而文化部门不管工艺美术的现象，可能会造成历史的错误。因此，积极地对待工艺美术的发展，是关系到人民幸福的大事。在全面发展、区别对待的原则下，有重点、按比例地发展日用工艺品，提高它的艺术水平，已成为当前面临的重要问题。

从观念上、认识上、习惯上改变对于工艺美术的偏见和态度吧！从体制上、管理上、教育上和生产上采取一些有利于工艺美术发展的措施吧！它是造福于人民生活的艺术。

生活是美好的，工艺美术即是生活。

<div style="text-align:right">

1985 年 9 月 5 日
原载《张道一选集》，
东南大学出版社 2009 年

</div>

《考工记》研究三提

《考工记》是中国最早的一部工艺著作，距今已两千五百年以上。其成书的时代，约在春秋（公元前770—前476年）末，是当时齐国人记录手工业技术的官书，作者不详。西汉（公元前206—公元8年）时河间献王刘德（西汉景帝之子，封为河间王，谥曰献王，好儒学）整理先秦古籍，因《周官》缺《冬官》篇，便以《考工记》补入；以后，刘歆（西汉末年古文经学派的开创者）改《周官》名《周礼》，遂为《周礼》之一篇，故也称《周礼·考工记》。

《考工记》的文字古涩，许多名词和术语早已不用，难以顺读，且有不少阙文，段落的顺序也有脱简错乱的现象。两千多年来的注释者虽然很多，但都是从儒家解经的角度，很不精确。而这部著作的价值和意义，是在科学技术和工业艺术的设计方面，阐述了若干带原理性的问题并记录了许多宝贵的经验。本文将从这一角度出发，就《考工记》的时代、内容和对我们的启示，进行介绍和讨论。

一 《考工记》的时代

在中国历史上，自公元前8世纪至前3世纪的五百多年，是个变革的时代。在这期间，延续达两千多年的奴隶制社会逐渐解体，封建制社会开始兴起。这就是春秋（公元前770—前476年）和战国（公元前475—前221年）。春秋战国也合称"东周"。当时和在这之前，中国的帝王实行分封诸侯的制度，在中国这块土地上分成数百个国家。周天子大规模以封地连同居民分赏王室子弟和功臣，诸侯在其封国内有世袭的统治权。至春秋时便出现了大国争霸的局面，先后称霸的五个诸侯（齐桓公、晋文公、楚庄王、吴王阖闾、越王勾践。

一说指齐桓公、宋襄公、晋文公、秦穆公、楚庄王），史书上称为"五霸"（也称"五伯"）。战国时诸侯之间连年战争，出现了"七雄"，有魏、赵、韩、齐、秦、楚、燕七大强国。

这种频繁的兼并战争，一方面是破坏，而另一方面又促进了大国之间在政治、经济、文化等方面的竞争。

在这一时期，中国出现了许多伟大的思想家和政治家，在文化上有巨大的贡献。如管子、老子、孔子、墨子、庄子、荀子、韩非子等；他们的学派有儒家、道家、法家、墨家，另外还有兵家、农家、医家、名家、阴阳家等，后代学者统称"诸子百家"。在学派之间各执一见，议论纷纭，相互辩论，造成了"百家争鸣"的盛况。影响及于后代。

我们知道，工艺美术的发展是不能脱离生产技术和生活条件的，而当时的思想家和政治家在阐明他的观点和见解时也不能孤立于现实之外。因此，表现在对待经济、生产的发展和生活、享受的态度，都直接反映了他们对工艺的思想。

如：墨子即墨翟，春秋、战国之际的思想家，墨家学派的创始者。据说他曾当过工匠，因而表现了较强的功利观点。他主张兼爱、非攻、尚贤、尚同，反对儒家的繁礼厚葬，提倡薄葬、非乐，力行勤俭。《墨子》一书原有七十一卷，现存五十三卷。大部分篇章是墨翟弟子或再传弟子记述墨翟言行的集录。其中《节用》篇说：

> 其为衣裘何？以为冬以圉寒，夏以圉暑。凡为衣裳之道，冬加温，夏加清者，芊鲲不加者去之。其为宫室何？以为冬以图风寒，夏以圉暑雨，有盗贼加固者，芊鲲不加者去之……其为舟车何？以为车以行陵陆，舟以行川谷，以通四方之利。凡为舟车之道，加轻以利者，芊鲲不加者去之。凡其为此物也，无不加用而为者，是故用财不费，民德不劳，其兴利多矣。
>
> ……
>
> 是故古者圣王，制为节用之法曰：凡天下群百工，轮车、鞼鞄（皮革）、陶、冶、梓、匠，使各从事其所能。曰：凡足以奉给民用，则止。诸加费不加于民利者，圣王弗为。

墨子的这种思想和言论，也表现在《辞过》篇中，认为"圣王作为宫室，便于生，不以为观乐也；作为衣服带履，便于身，不以为辟怪也。故节于身，诲于

民，是以天下之民可得而治，财用可得而足。"

荀子，即荀况，战国时赵人，学者尊称为"荀卿"。今传《荀子》三十二篇。其学以孔子为宗，主人性皆恶，须以礼义矫正。荀子认为墨子的弱点在于"蔽于用而不知文"（《解蔽》篇）。他不同意墨子的"节用"观点。他在《富国》篇中写道：

> 故先王圣人为之不然，知夫为人主上者，不美不饰之不足以一民也，不富不厚之不足以管下也，不威不强之不足以禁暴胜悍也。故必将撞大钟、击鸣鼓、吹笙竽、弹琴瑟以塞其耳；必将雕琢刻镂、黼黻文章以塞其目；必将刍豢稻粱、五味芬芳以塞其口，然后众人徒、备官职、渐庆赏、严刑罚以戒其心。使天下生民之属，皆知己之所愿欲之举在是于也，故其赏行；皆知己所畏恐之举在是于也，故其罚威。赏行罚威，则贤者可得而进也，不肖者可得而退也，能不能可得而官也。若是则万物得宜，事变得应，上得天时，下得地利，中得人和，则财货浑浑如泉源，汸汸如河海，暴暴如丘山，不时焚烧，无所藏之，夫天下何患乎不足也。

这是荀子所提出的"富国"的模式，把消费和生产、经济和政治的思考联系起来了。对于国家各部门的管理，其工艺的职能是："论百工，审时事，辨功苦，尚完利，便备用，使雕琢文采不敢专造于家，工师之事也。"（《王制》篇）

韩非子，即韩非，荀子的学生。《韩非子》一书共五十五篇，二十卷。是他死后，由后人搜集其遗著并加入他人论述韩非学说的文章编成。其文博辨明晰，总先秦法术势三派而自成一家，为战国时集法家学说大成的代表作。在工艺美术的用与美、质与文等关系上，韩非子巧设譬喻，举了一些生动的例子，并精辟地说明了两者的辩证关系：

> 堂谿公谓昭侯曰：今有千金之玉卮，通而无当（底），可以盛水乎？
>
> 昭侯曰：不可。
>
> 有瓦器而不漏，可以盛酒乎？
>
> 昭侯曰：可。
>
> 对曰：夫瓦器，至贱也；不漏可以盛酒。虽有乎千金之玉卮，至

贵而无当（底），漏，不可盛水，则人孰注浆哉？（《外储说右上》篇）

> 礼为情貌者也，文为质饰者也。夫君子取情而去貌，好质而恶饰。夫恃貌而论情者，其情恶也；须饰而论质者，其质衰也。何以论之？和氏之璧，不饰以五采；隋侯之珠，不饰以银黄，其质至美，物不足以饰之。夫物之待饰而后行者，其质不美也。（《解老》篇）

老子，即老聃，姓李名耳。做过周朝"守藏室之史"（管理藏书的史官）。孔子曾向他问礼，后退隐，著《老子》。《老子》亦称《道德经》《老子五千文》，为道家的主要经典，用"道"来说明宇宙万物的演变。老子在物质生活上强调"知足"与"寡欲"，憎恶工艺技巧，并归结到"绝圣弃智"，甚至幻想人类社会回复到"小国寡民"的原始状态去。他说：

> 五色令人目盲；五音令人耳聋；五味令人口爽；驰骋畋猎，令人心发狂；难得之货，令人行妨。是以圣人为腹不为目，故去彼取此。

> 天下多忌讳，而民弥贫；民多利器，国家滋昏；人多伎巧，奇物滋起；法令滋彰，盗贼多有。

不过，在《老子》中也蕴含着不少朴素的辩证法思想，有的也涉及工艺的原理。如："三十辐，共一毂，当其无，有车之用。埏埴以为器，当其无，有器之用。凿户牖以为室，当其无，有室之用。故有之以为利，无之以为用。"这是很值得我们深思的。

庄子，即庄周。战国时宋蒙人，曾为漆园吏。《庄子》一书原五十二篇，今存者三十三篇，计《内篇》七篇，《外篇》十五篇，《杂篇》十一篇。相传《内篇》为庄子所撰，《外篇》等为其弟子及后来道家所作。庄子往往出以寓言，主张清静无为，独尊老子而屏斥儒墨。他虽然提出了一些在工艺上颇有深义的问题，如"顺物自然""返璞归真"等，但在具体阐发时却走向了极端，甚至采取了反工艺的态度。

> 纯朴不残，孰为牺尊。白玉不毁，孰为圭璋。……夫残朴以为器，工匠之罪也。（《马蹄》篇）

> 百年之木，破为牺尊，青黄而文之，其断在沟中。比牺尊于沟中之断，则美恶有间矣，其于失性一也。（《天地》篇）

> 故绝圣弃知，大盗乃止；擿玉毁珠，小盗不起；焚符破玺，而民朴鄙；掊斗折衡，而民不争；殚残天下之圣法，而民始可与论议。擢

乱六律，铄绝竽瑟，塞瞽旷之耳，而天下始人含其聪矣；灭文章，散五采，胶离朱之目，而天下始人含其明矣。毁绝钩绳而弃规矩，攦工倕之指，而天下始人含其巧矣。故曰：大巧若拙。(《胠箧》篇)

孔子，即孔丘。春秋末期思想家、政治家、教育家，儒家学派的创始者。孔子于公元前出生于鲁国陬邑（今山东曲阜东南），先世是宋国贵族，但他少时家贫；及长，学无常师，后曾周游各国，从事政治活动。晚年致力教育，相传有弟子三千人。整理《诗》《书》等古代文献，并把鲁史官所记《春秋》加以删修，成为我国第一部编年体的历史著作。孔子的学说核心为"仁"，认为"仁"即"爱人"，提出"己欲立而立人，己欲达而达人"等论点，又认为"仁"的执行要以"礼"为规范。在孔子学说中所表现出的工艺思想，都是与"礼"分不开的。他的言论大都集中在《论语》一书中。

子曰：礼云礼云，玉帛云乎哉？(《阳货》篇)

子曰：质胜文则野，文胜质则史。文质彬彬，然后君子。(《雍也》篇)

礼，与其奢也，宁俭。(《八佾》篇)

在孔子的言论中，为了说明事理，有的以工艺为譬喻，非常精辟地触及本质。如说明工艺与工具的关系：

工欲善其事，必先利其器。(《卫灵公》篇)

子夏讲工艺：

百工居肆以成其事，君子学以致道。(《子张》篇)

但是，他们又轻视这一造物的工作：

子夏曰：虽小道，必有可观者焉，致远恐泥，是以君子不为也。(《子张》篇)

当孔子看到春秋末期"礼崩乐坏"的局面，对着一种新式的盛酒的器具，发出"觚不觚，觚哉！觚哉！"(《雍也》篇)的感叹时，才明确地说明了，他是以各种固定不变的器具，用来标志等级和身份，是为其"礼"服务的。

在这里，我们还要特别提一下春秋时期的一位著名政治家管子，即管仲、管敬仲。他被齐国的国君齐桓公任命为卿，相齐桓公四十余年，被尊称"仲

父"。他在齐国进行改革，在制度上和生产上采取了一系列措施，使齐国国力大振；帮助齐桓公以"尊王攘夷"相号召，使其成为春秋时第一个霸主。我们所要讨论的《考工记》，便是产生在这个诸侯之国。

《管子》一书相传为管仲撰，实系后人托名于他的著作。可能是管仲的思想而为后人所追述，或是和管仲思想有近似处。共二十四卷，原本八十六篇，今存七十六篇。内容庞杂，包含有道、名、法等家的思想以及天文、历数、舆地、经济和农业知识。

财政经济思想是《管子》的主导。他重视生产和促进就业，在《侈靡》篇中鼓励奢侈的生活消费，鼓励厚葬，以占用百工，促进生产和流通。

> 饮食者也，侈乐者也，民之所愿也。足其所欲，赡其所愿，则能用之耳。今使衣皮而冠角，食野草，饮野水，孰能用之？伤心者不可以致功。故尝至味，而罢（疲）至乐；而雕卵然后瀹（煮）之，雕橑（薪柴）然后爨（烧）之。丹砂之穴不塞，则商贾不处（不滞留）。富者靡之，贫者为之，此百姓之怠（怡）生，百振而食，非独自为也，为之畜化（蓄货，蓄积财货）。（《侈靡》篇）

总之，这是一个学术文化发达的时期。活跃在这个时期中的这些著名人物，如群星争辉，各以自己的思想学说显赫于时。他们思想的蕴涵，几乎包容一切。值得注意的是，就在同一个时期，在西方的古希腊出现了像苏格拉底、柏拉图、亚里士多德等伟大的哲人。老子、孔子早于苏格拉底一个世纪左右；墨子与他是同辈人；庄子比亚里士多德略晚，荀子和韩非子更晚一些；管子则比以上各人都早。他们遥相映照，成为人类思想的一些光辉代表。

在工艺美术上，虽然先秦诸子没有直接提出系统的论述，但从散见于他们哲学、政治和经济著作中，仍可看出不同的工艺思想。这些思想，不仅是当时工艺实践的反映，也直接影响着工艺实践，对于中国以后两千多年工艺美术的发展，有着深远的影响。

春秋战国时期的工艺美术，在中国工艺美术史上占有光辉的篇章。它的成就是多方面的，并且起了承前启后的作用。

由于铁的冶炼，促进了生产力的发展，同时兵器的制作也更先进和多样化了。车的制造综合了多种工艺，不但是当时最主要的交通运输工具，而且也用于作战。商代（公元前16世纪—前1066年）和西周（公元前1066—前771年）发展起来的青铜工艺，至春秋战国时由厚重变得轻巧，在庄严深沉的"礼

器"基础上,出现了专供玩赏陈设的"弄器";而且有的在青铜器上镶嵌金银纹饰,叫作"金银错";铜镜的铸造也已相当精美。尽管那时仍提倡"仰本抑末",即重视农业生产而控制工商业的发展,但是,贵族们是要享受的,人民大众也离不开日用器物,因此,不论在陶瓷、髹漆、织绣、琢玉、编织、雕刻、琉璃等方面,均得到全面的发展。

在陶瓷方面,彩绘陶浑厚富丽,建筑用陶(如瓦当)也得到大量发展。原始青瓷虽然步履维艰,也已站稳了脚跟,开始普遍。在漆器方面,漆器放射出灿烂的异彩,那朱墨相间的色调光洁照人,成为当时最时髦的用品。中国人发现并利用漆这种天然树脂,可早到原始社会,至春秋战国时期,种漆已很普遍,当时作为思想家的庄周,便是宋国(今河南东部和山东、江苏、安徽间地)管理漆园的一个官吏。丝织和刺绣是带有群众性的工艺,各种丝绸锦缎已很齐全,刺绣也早就用于衣衾袍裤,其花纹之意匠清新,反映出时尚的特点。当时最著名的"齐纨""鲁缟",闻名于全国,生产量最大,有"冠带衣履天下"之称。

在当时另一本重要著作《尚书》中,有一篇专记地理、物产和贡赋的《禹贡》,记述了全国九州的各种珍贵物产和手工业产品,其兴盛程度是超过以前任何时代的。

春秋战国——在中国历史上是一个大变革的时代,也是一个大发展的时代。政治、经济、技术、文化、学术的全面发展,无疑促进了工艺美术的繁荣。这便是《考工记》所产生的历史背景。

只有肥沃的土壤才能长出参天大树。也只有在伟大的时代,才有可能产生像《考工记》这样的不朽之作。

二 《考工记》的内容

《考工记》的内容非常丰富,所记工种也很具体。但由于时代久远,在流传过程中已有不少阙文,错简现象也较明显;许多技术性的名词、术语早不使用,或系当时齐国的方言土语,因此,在今天读起来,便觉古涩难解。原文只分两卷,没有章节标题,除总论外都以工职和工种分段,如"轮人为轮""舆人为车""辀人为辀"等。总论中有一段是说分类的,把全部分成六类三十个工种。文是:

凡攻木之工七，攻金之工六，攻皮之工五，设色之工五，刮摩之工五，抟埴之工二。攻木之工：轮、舆、弓、庐、匠、车、梓。攻金之工：筑、冶、凫、㮚、段、桃。攻皮之工：函、鲍、𫐉、韦、裘。设色之工：画、缋、锺、筐、㡛。刮摩之工：玉、柳、雕、矢、磬。抟埴之工：陶、瓬。（其中段、韦、裘、筐、柳、雕六种阙文，画与缋合并简述）

我们以此为据，综析全文，加以调整排次，分作八章，介绍如下：

第一章　总论

论述"百工"的定义、社会职能、任务、分类、特点。共分七节：（一）国有六职。说明国家的管理和工作有六种职能，"百工"是其一。（二）不须国工者。各个国家都有一些特殊的工艺，人人都会做，无需国家设置专业生产。（三）知者创物。论创物与造物的关系。（四）合四者为良。阐明工艺的原则与良好的条件。（五）考工分类。如上。（六）一器而工聚。以车为例，说明多种工艺的综合运用。（七）察车之道。观察、考核车的特点与标准。

第二章　攻木之工（上）

记述木工艺在《考工记》中占着最大的比重，说明在手工业时代，木工是最大和最重要的一个工种。本章共分四节：（一）轮人为轮。专述车轮的特点和制造。（二）轮人为盖。盖为车盖，即装在车箱上遮阳蔽雨的伞状物，专述其特点和制造。（三）舆人为车。这里所指的"车"即车箱，专述车箱的制造。（四）辀人为辀。辀即车辕。春秋战国时的马车以一根曲木为辕，而称"辀"。按总论之分类中无"辀人"，可能在当时不设专官管理，但在制造时又较特殊和重要，所以专列一节。

第三章　攻木之工（下）

这一章的全文原排在《考工记》的最后，今据分类目录移前，调整各节次序，作为"攻木之工（下）"。共分七节：（一）弓人为弓。弓为射箭的武器，用于狩猎和战争。论述制造弓的材料、性能、技术。（二）庐人为庐器。庐通"籚""芦"。古代兵器矛、戟等的长柄，竹木为之。制造庐器的技术和标准规格、要求。（三）匠人建国。匠人，主事建筑营造工程；建国指建造国城（城市规划、城郭、宫室）和沟洫。（四）车人之事。车人所制之"车"，均为载物的牛车，以区别于前章载人的马车。除车之外，还制造古代用以翻土的工具——

耒耜之曲柄，单称"耒"。（五）梓人为虡。梓人，此指木工；古代也泛称建筑师和建筑工人。笋虡，悬挂乐器的架。（六）梓人为饮器。饮器，饮食、饮酒之器，有勺、爵、觚、豆等。（七）梓人为侯。侯，射箭用的箭靶。

第四章　攻金之工

专门从事冶金铸造之工。这里所指的"金"即铜，铜锡合金为青铜。全章分七节（其中"段氏"一节阙）：（一）金有六齐。即铜与锡的六种合金比例。（二）筑氏为削。削，即书刀。古时作书，以书刀刻简札。（三）冶氏为杀矢。杀矢，田猎用箭。（四）凫氏为钟。钟，打击乐器。（五）㮚氏为量。量，量物的量器。（六）段氏（原文阙），据前，知为制造"镈器"者，即锄草的农具。（七）桃氏为剑。剑，古代佩带的一种兵器，两面有刃，中间有脊。

第五章　攻皮之工

专门从事皮革和皮毛制作之工。全章分五节（其中"韦氏""裘氏"二节阙）：（一）函人为甲。函人，制造铠甲的官职和工匠。甲即铠甲，古代用皮革制成的战衣。（二）鲍人之事。鲍即"鞄"。鲍人，鞣制皮革的官职和工匠。记鞣皮的技术。（三）韗人为皋陶。韗人，制造皮鼓的官职和工匠，制革以冒鼓，并兼制鼓木。皋陶，即鼓木。（四）韦氏（原文阙）。韦，去毛熟治的皮革。韦氏可能是制作"韦衣"者，韦衣为出猎时所穿。（五）裘氏（原文阙）。裘，毛皮衣。

第六章　设色之工

即染色的工艺。共分四节（其中"筐人"一节阙）：（一）画缋之事。画，指图画；缋通"绘"，指绘绣。画缋之事，论述五色的方位观念和纹章的象征等。当时画、缋分为两个工种，此处合并为一。其中也包括了刺绣，都是用以装饰衣裳的。（二）钟氏染羽。掌管羽毛染色的官职和工匠。染色的方法、次数、名称和技术要求。（三）筐人（原文阙）。据清代学者孙诒让曰："疑治丝枲布帛之工。"（四）㡛氏湅丝。㡛氏，漂练丝帛的官职和工匠。湅，同"练"。

第七章　刮摩之工

刮削琢磨工艺。共五节：（一）玉人之事。玉人，琢玉的官职和工匠。论述各种玉器的特点和在仪礼上的用途。（二）楖人（原文阙）。楖同"栉"。疑制作梳篦之类。（三）雕人（原文阙）。据考系磨制骨角者。（四）矢人为矢。矢人，造箭的官职和工匠。论述各种箭的特点，箭头、箭杆和羽毛的关系，以及如何

选材等。（五）磬氏为磬。磬，一种敲击乐器，以玉、石（或金属）为材，形状如矩。论述制磬的比例、尺寸，和调音的方法。

第八章 抟埴之工

抟为拍击黏土，埴谓抟土为坯。抟埴之工即制陶工艺。共二节：（一）陶人为甗。陶人，管理和烧制陶器的人。甗，古代的炊器。论述制造甗、盆、甑（煮器）、鬲（炊器）、庾（量器）等的规格。（二）瓬为簋。瓬也作"瓶"。簋，指瓦簋，古代祭祀时用以盛黍稷之圆形器。论述制造簋、豆（高足盘）的容量和规格，以及烧制陶器的要求等。

以上是《考工记》的内容。如果我们对照一下春秋战国时的出土文物，并与有关的文献记载相勘验，便不难发现，在《考工记》中有些工艺的记述非常详细，也有些工艺并未记入。

譬如，木工中有车、弓、庐、耒、筍虡、饮器和侯，而无几、案、障等；金工中有削、杀矢、钟、量、剑、镈，而无鼎、尊、壶、铜镜等；染色工艺中有画缋、染羽、漂练丝帛，而无织锦等。考其原因，不会是作者的疏漏，更不会是那些没有记入的工艺不被重视；其答案只能从官书的"官"字中去找，理由是在同为官书的《周礼》中，提到了各式各样的日用工艺品和礼器，不论在量的方面还是在质的方面，都是要求很高很大的。只要有实际的应用，就必然有实际的生产。

前已述及，《考工记》是春秋末期齐国的一部官书。当时宫廷手工业的组织非常庞大，分工也较细致。很明显，《考工记》所记"百工"，并非全部。从所列工种内容看，其产品一般限于较大批量的或突出了耕战所用。也就是说，在这些方面较多地集中了"国工"生产，人多量大，必须有规格的保证，工官们才制定和总结出这样一部书，作为管理的凭据。在其他日用品方面，有的"不须国工"，有的虽系"国工"制造，但数量较小，规格不严，或管理者属于另外系统，也就不在此记述了。

车的制造是个很典型的例子。所谓"一器而工聚焉者"，分出了轮人、舆人、辀人、车人等，有分工必有协作，没有统一的"工艺规程"是无法控制的。而一些带基础性和普遍性的工艺，即许多工种都接触的，如髹漆就不设专工。直到汉代，髹漆工艺已是相当发达，但仍无"漆器"这一称谓和类属。从有关文献中知道，当时凡用木胎髹漆的器物，均称"木器髹者"，可见主要是视为木器而言的。

至于《考工记》成书的结构，从内容的比重看，似乎透露一个信息，这部书不像是有计划和分出严格层次的完整著作，而是当时工官的随手记录。或是一项项单个品物的制作规范，或是一片片单项技艺的经验总结。因此，表现在全书的章节上便有详有简，有长有短，有全有偏，颇带有笔记体的特点。积累多了，简札成捆，也就容易散脱。然而，正是这位习惯于做笔记的作者，给我们留下了两千五百年前"百工巧艺"的可贵记录。

三 《考工记》的启示

《考工记》的时代已经过去了两千五百年，其中所记述的那些工种和由此制造的器物，也已成为历史的陈迹，为人们所陌生。我们生活在现代社会，自有我们时代的物质文明和精神文明。那么，对《考工记》这份人类文明史上的光辉遗产，应如何理解和继承呢？

中国有一个口号叫作"古为今用"。这里有今古之别，和"用"的方法问题。并不是要我们的生活退回去，重新用起那些放在博物馆的东西，而是从那些东西中，找出精华，找出经验，找出对我们能起启迪作用的因素，从而加以借鉴，使我们的思考丰富起来，有益于新的创造。唐太宗李世民（599—649）是个开明的皇帝，他曾说："人以铜为镜，可以正衣冠；以古为镜，可以见兴替；以人为镜，可以知得失。"这是很有见地、很有意义的。从《考工记》这面镜子中，可以看出很多东西，认识很多带规律性的问题。它给我们的启示是多方面的：

（1）《考工记》较全面地反映了一个时代的智慧和经验。特别是在工艺文化上，它概括了当时人的思维与创造，既有规律性的揭示，又有技术性的规范。设计（design）思想的建立，已找到了事物相互联系的系数，具体体现在各种造物活动上，首先考虑的是人的需要，解决人与物、物与物的合理关系。尽管在这之前人们的造物活动已取得了丰富的经验，可以追溯到原始人烧造彩陶器皿和磨制石器（包括玉器）上，但是，这些实践活动是通过反复和积累进行的，而《考工记》是通过文字的记述，已开始上升为理论。这是一个大的飞跃。只有这种飞跃，人类的进步才能加速。我们看待历史，不是用今天的尺度去衡量，评头论足，说长道短，而是看它超越前代的贡献，给予应有的历史地位。从这个意义上讲，《考工记》是划时代的，它蕴含着人类造物活动的理性

思考，是第一部总结性的工艺文献，具有永恒的价值。

（2）关于"创物"与"造物"的关系。前者指创造发明，后者指依样制作。这是古代人类所共同思考的一个问题，曾经争论了数千年，甚至连宗教家也将他崇拜的偶像描绘成"造物主"。古希腊哲学家柏拉图在《理想国》中举了床作为例子。他以为有三种床：画家画的床是根据木匠造的床，而木匠造的床是根据神的"理念"之床。这样，就将人的创物陷入了唯心论。《考工记》成书至少要比柏拉图早半个多世纪，在解释这个问题时要科学一些：

> 知者创物，巧者述之，守之世，谓之工。百工之事，皆圣人之作也。

知者就是有智慧者。中国人称有智慧的人为"圣人"，而没有称作"神"。只是后来的儒家把"圣人"神化，作了狭义的解释。在这一点上，肯定人的创造，总比归功于神灵要好。

汉字的"工"字，篆文作"工"。《说文》释曰："工，巧饰也。象人有规矩。"古人以规（丅）矩（𠃊）为"工"，所谓"不以规矩，不能成方圆"（《孟子·离娄上》）。从"天圆地方"的朴素观念到营造建筑和制作日用器物，都离不开这样两种工具。在汉代画像石中，刻绘古代神话中的人类始祖——伏羲和女娲，他们人首蛇身，缠在一起，各人手中所持的工具便是规和矩。著名武梁祠画像石的题榜上，刻着"伏羲仓（苍）精，初造王业，画卦结绳，以理海内"。规矩和人的创造联系在一起，而且成为"工"字的原型。从中不难看出，古代中国人的思考，是有着现实之依据的，而"工巧"连词，以工肆世代相传，正是中国几千年来的一个传统。

（3）对于"工艺"的定义，《考工记》提出了一个完整的概念，其中包括三点：

> 审曲面埶（势），以饬五材，以辨民器，谓之百工。

"百工"在当时是一种社会职能的分工，即统称手工业的各行各业，又具体指各种工匠和管理手工业的工官。所谓"审曲面埶"，即审视地形或器物曲直及阴阳向背之势。"以饬五材"就是整治各种物质材料；五材，有的称作"金、木、水、火、土"，有的释为"金、木、皮、玉、土"，系当时人们所认识并取得的自然材料之总称。"以辨民器"，"辨"通"办"，即筹办制造民众生活所用的器物。这个定义是科学的。即使发展到今天，虽然材料多样化了——

除了天然物，人们发明了化学合成材料，加工手段和方法也科学化了——由机械化走向了电子化，但日用器生产的目的和任务，何尝不是如此呢？

（4）《考工记》为工艺规定了设计和制作的原则，认为："天有时，地有气，材有美，工有巧。合此四者，然后可以为良。"

天有天时、节令和阴晴寒暑的变化，地有地气、方位和土脉刚柔的区别，物质材料有的很美好，工艺加工有的很精巧。只有适应和利用了这四个条件——天时、地气、材美、工巧，配合恰当，所制造的器物才能称作精良。

在手工业时代，一切材料取自天然物，而天然物的品质优劣又取决于自然的条件；即使在加工过程中，这条件也是不可忽略的。在《考工记》中，处处体现着这一原则，如制作车轮的毂，即车轮中央连接车辐以穿车轴的部分，砍伐其木材时要标出其向阳和背阴的部分。"阳也者，稹理而坚；阴也者，疏理而柔"，这是天时和地气所造成的。所以，必须以火烘烤其阴面，使之与阳面坚密度相等。这样做出的毂，虽然用破旧了，也不会变形干缩。又如制弓所用的牛角，如果贪图新牛角的"柔"，造型容易，表面上看去是合格的，但里面没有干透，"善者在外，动者在内；虽然于外，心动于内。虽善，亦弗可以为良矣。"所以，这种不顾内在质量的制作者被称为"贱工"。

一把弓的制作，需要精选六种材料，互相之间必须配合得当。材料优良，技艺精巧，制作适时，称为"三均"；角与干相得，干与筋相得，也称为"三均"；量弓的力量，也有"三均"。三个"三均"称为"九和"。只有九和之弓才能称得上是良弓。

天时、地气、材美、工巧，四者是相互联系、辩证统一的。缺一不可，相得益彰。作为工艺的原则，对以利用天然物质材料为基础的手工业来说，它是符合客观规律的，并经受了长期的历史检验。今天中国的手工艺人，师徒传授，仍然遵守着这条原则。

随着科学技术的发展，物质材料和工艺制作都发生了巨大的变化，譬如说"天时、地气"，对于人工合成材料已失去了约束力，只是"材美、工巧"永远也不会过时。但如果综合起来看它所体现的总的精神，其意义又非常深远，是能够给我们一些新的启发的。

（5）在《考工记》中，不论谈什么器物的制造，无不具体体现出人机工程学（人机工学）的原理和方法。

17世纪英国哲学家培根有一句名言："人是一切的中心，也是世界的轴。"

人的物质的创造，都是为了本身的需要，因此，首先是以人自己作为尺度。我们知道，人机工程学是在20世纪50年代初才发展起来的一门边缘学科。它是运用人体测量学、生理学、心理学等学科的研究手段和成果，即是将人体特性、能力和活动限度等方面的数据用于机器（系统）及其所处环境的设计中去，使操作者能安全、舒适和高效率地工作。也就是说，人机关系，实际上便是以人的尺度解决人与物的关系，并由此延伸，解决物与物以及人与环境的关系。《考工记》所阐述的，当然不是系统的理论，但有关的方面都已涉及，并且在具体实例中达到了一定的深度。

《考工记》中有多处提到"人长八尺"，以此作为确定器物尺寸和比例的依据。按说春秋战国时期全中国的尺度还没有统一，各国都不一致。据测算，当时的齐尺较短，一尺合20厘米左右，所谓"人长八尺"，不过1.6米长，比起现代中国人平均要矮。如在制定车的尺寸时，要考虑到车的高度，车伞（盖）的高度，和车的长度与人相适应；车辕和马的比例，并放出马所活动的限度等。提出了"车有六等之数"：

> 车有六等之数：车轸四尺，谓之一等；戈柲六尺有六寸，既建而迤，崇于轸四尺，谓之二等；人长八尺，崇于戈四尺，谓之三等；殳长寻有四尺，崇于人四尺，谓之四等；车戟常，崇于殳四尺，谓之五等；酋矛常有四尺，崇于戟四尺，谓之六等。车谓之六等之数。

以上，实际上不仅是车（兵车），也包括了人在车上作战时所持不同武器的长度。

"车轸"，即车轴之上的轸木（车箱），离地面四尺；

"戈柲"，戈是一种兵器，柲是它的长柄，斜插在车上，比轸高四尺；

"人长八尺"，站在车上，比斜插在车上的戈高出四尺；

"殳"，带棱的长杖（兵器），比人高四尺；

"车戟"，合矛戈为一体的兵器称戟，在战车上使用的称车戟，比殳高四尺；

"酋矛"，最长的矛，比戟高四尺。

这是种用于前驱的兵车建制。有趣的是，其长度的递增均为四尺（80厘米）。经过试验，人在车上活动，是很方便的。

（6）制造物品，要分析其机制，发挥其功能，以收到最佳的效益。自古以来，人们造物都是带着功利目的的。古希腊哲学家在讨论这个问题时，提出了

"有用即是美"的论点;中国古代也以"美好"连称,认为好的就是美的。西方人在近代发展出"功能主义",将之推向极端,绝对化起来。在《考工记》中,早就注意到了这一点,既要发挥"物以致用"的功能又需考虑具体的条件加以变通和适应。这是很高明的。譬如做车轮:

> 轮人为轮,斩三材必以其时。三材既具,巧者和之。毂也者,以为利转也;辐也者,以为直指也;牙也者,以为固抱也。轮敝,三材不失职,谓之完。

制作车轮的工匠,对"三材",即毂、辐、牙三者的木材要精选,砍伐必须适时。这三种材料具备之后,巧匠把它们结合起来。车轮中央套车轴的"毂",要使其转动灵活;四面放射的车"辐",要使其打入卯眼不偏倚;车轮外缘的"牙",要使其坚固合抱。这样做出来的车轮,即使用坏了,"三材"也不会失去它的功能,才能称作完好。

车轮在地面上转动,怎样才能快速而牢固呢?

> 凡察车之道,欲其朴属而微至。不朴属,无以为完久也;不微至,无以为戚速也。轮已崇,则人不能登也;轮已庳,则于马终古登阤也。

这里提出了"朴属微至"的原理。"朴属"就是附着得牢,才坚固;"微至"就是车轮正圆,着地之处少才快速。上文是说:凡观察车子,其要领是结构坚固和运转快捷。如车轮不精密结实,就不会耐久;轮子着地的面积若不微少,就不会转动得快。轮子太高,人不易登车;轮了太低,拉车的马会非常吃力,像是走不平的斜坡一样。当然,这只是就一般而言。同样是车,行驶在泽地的和山地的,其车轮就不能等同。"行泽者欲杼(削薄),行山者欲侔(相等)"。在泽地行驶的车轮两侧要很薄(不会被黏土粘住);在山地行驶的车轮外缘要厚,上下相等(经得住山石的磨损)。

爵是古代一种饮酒器,其功能如现代的酒杯,但形制不同。《考工记》对制造这种器皿规定了检验的标准:

> 凡试梓饮器,乡(向)衡(横)而实不尽,梓师罪之。

意思是说,凡是测试梓人所做的爵一类的饮酒器,如果横倒过来酒还没有流尽,便是不合格。这是设计上的错误,工官要处罚生产的人。

(7) 体现美学原则。马克思在《1844年经济学-哲学手稿》中，在分析了人与动物生产的不同后指出："人也按照美的规律来塑造物体。"这里所指的"美的规律"，我们理解不只是形式上的均衡、协调、节奏、律动等，更重要的是按照人的需要和理想，既包括了物质方面的，又包括了精神方面的。现代"功能主义"者忽略了这一点，导致工业产品变成了毫无感情的东西，使人成了物的奴隶。读一读《考工记》便会清楚地看到，当时的人们是带着丰富的感情和想象而造物的，并且赋予象征性的意义。

> 轸之方也，以象地也。盖之圜也，以象天也。轮辐三十，以象日月也。盖弓二十有八，以象星也。

所谓"天圆地方"，以车盖和车箱来象征；三十条轮辐四面放射，象征着日月的运行；二十八条伞骨，象征着二十八宿的星辰。前面提到的"车有六等之数"，为什么偏偏选取了"六"之数呢？原于《易经》之"三才六画"之说："是以立天之道，曰阴与阳；立地之道，曰柔与刚；立人之道，曰仁与义。兼三才而两之，故易六画而成卦。"（《说卦》）所谓"三才"，即天、地、人，这是主宰万物的三种力量。用车盖和车箱象征着天地，人在其中，组成"三才"的寓意。

> 画缋之事，杂五色。东方谓之青，南方谓之赤，西方谓之白，北方谓之黑。天谓之玄，地谓之黄。

这些色彩的象征，在中国曾经延续了三千年。至于装饰纹样的象征意义，更是层出不穷，比比皆是。在"梓人为笋虡"节中，论述做悬乐器的架子，说如在钟架上装饰能够负重和声大的动物，敲钟时声音洪亮，就好像是从那动物口中发出的；在磬架上装饰鸟类动物，发出的声音就像鸟的叫声一样清扬。

在"玉人之事"一节中，所举玉器都是"礼器"，是为举行某种仪礼而制造的，其本身就带有象征的意义。由于玉在中国古人心目中的崇高地位，所谓"玉有九德"，它已具备了人的最高的所有美德。

诚然，这些带有象征意味的托物寓意的样式，只是说明了中国古代人的观念，而且有不少受到了儒家思想的影响。在现代中国人的心目中，有的已被忘却，有的已很淡漠了。但是，作为工艺文化的研究，探讨它的内蕴，和由此体现出来的精神，包括审美的原则，是很有意义的。

(8) 总体规划的设计思想。《考工记》"匠人"一节表现得最为突出，它是

中国古代至春秋战国时期城市规划的总结。在这一节中，分别论述了"建国"和"营国"的制度。

"匠人建国"专讲建设城邑的求水平、定方位的测量问题。文中提出了利用水准及太阳与地球的关系来找水平、定方位，体现了科学的原理。

"匠人营国"是专讲营建城邑的，包括建置城池、宫室、宗庙、社稷；并规划所属的田地、沟洫和农业奴隶的居邑，即所谓"治野"。"野"与"国"是对称的。"野"的中心是"国"，也就是城。

《考工记》所记述的城市规划，在布局上突出了一条中轴线。宫城在南北中轴线上，建筑物沿中轴线布置，即所谓"左祖右社，面朝后市"。这种基本结构的确立，为历代城市的营建提供了模式；虽然在城市布局上各有不同，但其基本特点是较一致的。

从建筑看出了王者的择中立宫思想。突出一个中心，沿着一条主线，以庄重的对称形创造尊严、肃穆的气氛，成为中国建筑设计的传统。

(9) 科学技术成就的记录。工艺美术，不论是古代的手工，还是现代的工业艺术，由于它具备实用与审美的双重性质，又同物质生产和精神生产相联系，因而它的发展是同科学技术同步的。一部人类的科学技术史，从其大部内容和外部形态来讲，也就是一部工艺美术史。《考工记》的三十个工种，大都有关于工艺技术的记录。譬如在青铜冶炼方面，"金有六齐"的合金比例：

金有六齐：

六分其金而锡居一，谓之钟鼎之齐（锡含量为七分之一）；

五分其金而锡居一，谓之斧斤之齐（锡含量为六分之一）；

四分其金而锡居一，谓之戈戟之齐（锡含量为五分之一）；

三分其金而锡居一，谓之大刃之齐（锡含量为四分之一。大刃为刀剑之属）；

五分其金而锡居二，谓之削、杀矢之齐（锡含量为七分之二）；

金锡半，谓之鉴燧之齐（铜锡各占二分之一。鉴是镜，燧是取火工具）。

这里所指的"金"即铜。"六齐"是六种铜锡合金的方剂，实际上也就是古代青铜器具有代表性的六个品种。根据现代金属学知识，凡含锡20%左右的青铜最为坚韧，适合于制斧斤、戈戟；含锡30%～40%的青铜，硬度更大，适合于制大刃、削、杀矢。"六齐"中锡之含量，与此基本一致，因而它是符合科学

原理的。这也是世界上最早记述合金成分比例的文献。

（10）工艺技术的综合运用。《考工记》论车的制造，阐发了一条重要的经验，说："周人上（尚）舆，故一器而工聚焉者车为多。"这不仅是因为车在当时用途较大，同时也是《考工记》所记最详的一部分之故。而从实践的经验中认识到，器物越是复杂，其机制要求越高，单凭一种工艺是无法完成的。而"一器而工聚"，必须有不同工艺的结合，和不同工匠的协作，以及对这种协作的总体规划、设计和管理体制等。唯其如此，才能使复杂而大型的器物得以实现，工艺美术的多样化也会由此产生。这是一个实践问题，也是一个理论问题。且看近代和现代的工业及其设计，不管多么先进，同古代的差距有多大，并没有也不可能与历史割裂，而是在这种协作的基础上孕育并合乎逻辑的发展起来的。

春秋战国时期的贵族们，曾经花费很大的人力、物力和财力去制造他们乘坐的马车；直到他们死去，还要带进坟墓。考古发掘所给我们揭示的，是那些马车的残迹。光亮的油漆，彩绘着花纹；青铜的饰件，嵌错着金银；连马的辔头上也缀饰着晶莹的宝石。可以想见是多么豪华气派，真像当年孔夫子所感叹的："郁郁乎，文哉！"

然而，一切都已成为过去。《考工记》的马车已经驶得很远了，只留下两条深深的车辙。我们看着这旧时的痕迹，会引起什么思考呢。

<div style="text-align:right">

1987 年 10 月
原载于《美术长短录》，
山东美术出版社 1992 年

</div>

设计艺术的历史使命

什么是"设计","设计"是什么？提出这个问题，可能有人会笑我，说我连这个都不懂。当前我国高等学校中，有关设计的艺术院系多达一千余家，大都是近 20 多年来开办与发展的。我曾向不少大学生提出这个问题，他们只知道自己所学的专业，诸如"视觉传达""纤维艺术""陶艺""环艺""工业设计"之类，都不能宏观地、综合地、概括地解释"设计"，甚至有人说设计就是"design"，是从西方引进来的，以前中国没有设计。我听了感到吃惊，不是等于说 5 000 年的中华文明空无一物，什么都没有吗？然而，在神州大地上青山环绕，碧树通向天空，竟说没有柴烧；难道人们的衣食住行一直是茹毛饮血、披发跣足吗？这是不符合历史事实的。实际上，我国古代不但有设计，而且很高明，只是没有将设计和制造明确分开，一般也不使用这个词，而叫作"百工"和"意匠"。对于手工艺来说，设计与制造不分是有道理的，谁不知道"百工巧艺""别具匠心"的高明呢？但是这种造物的活动，对于现代机器工业生产便难以适应。因此，一个多世纪以来，随着近现代工业的发展，我国出现了"设计"一词，既当名词，又当动词，在使用上也经常名动互转。

"设计"这个词不难理解。从字面上也可看出，"设"就是设想，"计"就是计划。人们不论做什么事，不是都要事先想好，然后行动吗。所谓"眉头一皱，计上心来"；诸葛亮的"空城计"和"草船借箭"，都是巧妙的设计，只是非艺术的设计而已。换句话说，"设计"是个通用词，各行各业都可以用，不是专门属于哪个行业或部门。因此，在使用时必须用冠词加以限定。如"艺术设计"，是限定于艺术的设计，而非其他设计。

一　艺术设计与设计艺术

我国高等学校大学本科的专业目录中有"艺术设计",但在国家学位的学科目录中则是"设计艺术",这是为什么呢?曾有人对此论是非,否定"设计艺术",说:"艺术怎么能设计呢?"也有人主张专业和学科目录统一起来,但是对于肯定哪个、否定哪个,又举棋不定。我曾说:"朝三暮四与暮四朝三又相去几何呢?"由两个名词构成一个词组,为的是相互限定,不论"设计"也好,"艺术"也好,所包含的内容都很多,涉及的方面也很宽;一般都是冠词在前,主语在后。在艺术范围之内,如艺术学的分类,只能用具体的艺术限定艺术的大概念。如我们通常所称的"电影艺术""戏剧艺术""音乐艺术""绘画艺术""建筑艺术""舞蹈艺术"等,"设计艺术"也是如此。它表明是具有设计特点的艺术,而不是其他特点的艺术。如果将以上的词组倒过来,变成"艺术电影""艺术戏剧""艺术音乐""艺术绘画""艺术建筑""艺术舞蹈"等,显然造成了概念混乱,有的不通了。

可是,为什么"艺术设计"相通呢?因为"设计"并不专属于艺术,用艺术限定设计,也就是艺术的设计了。譬如说,在现代商品社会中,一台电视机从设计、制造到进入市场,至少要经过三种设计:一是技术设计(电视机的线路、荧光屏和各种元件);二是艺术设计(电视机的款式、造型和使用的便捷);三是营销设计(电视机的价格、包装、运输以及投入市场的机制等)。这样三种设计,既是相互配合的,又是各自独立的,性质也不相同。第一种属于科学技术,第三种属于经济管理,只有第二种是属于艺术,所以称作"艺术设计"。

当"艺术"作为主语的时候,"设计"是限定词,以区别于其他艺术;当"设计"作为主语的时候,"艺术"是限定词,以区别于非艺术的设计。由此看来,两个词的变换使用是有道理的,不必强求一致。

二　历史的长河

我们在此不去泛论设计,而是专谈我国的艺术设计,它不但历史悠久,并且灿烂辉煌。像是一条历史长河,一直奔流不息。

早在 7 000 多年之前的新石器时代，文明的曙光已在神州大地上升起。我们的祖先不但定居于此，从事农业活动，并且设计和制造各种工具和用品。彩陶上的抽象纹饰，繁杂多变，气势之大，令现代派艺术家琢磨不透、望尘莫及。设计的功能机制和人文内涵更是充分：有一种尖底瓶本是到河边打水的器物，系钮偏下，倾斜易覆，便于灌水而又不致太满，非常方便；提回后放在瓶座上，比平底瓶还要安稳。后来的人从井中汲水，普遍使用桔槔和辘轳，利用杠杆、绞盘原理助力，取水方便了，也就不再到河边提水了。但尖底瓶并没有消失，人们给它起了个名字叫"敧器"和"宥坐之器"，置于王者座右，以此为戒了。当年孔子参观鲁桓公之庙，看到此物（已是用青铜制造），并且用水做了试验，果然是"虚则敧（倾斜），中则正，满则覆"。孔子看到这种情况，喟然而叹曰："吁！恶有满而不覆者哉！"（《荀子·宥坐》）就像做人处世，哪有高傲自满而不倒台的呢？

原始人的生活并不富裕，一切日用还处在初创阶段。有一种现象值得现代人思考，就是在生活艰苦的情况下，竟然用很大的精力和时间从事装饰活动，可见对艺术的态度。他们懂得了"他山之石，可以攻玉"，将坚硬的玉石磨制成各种工艺品，由此形成传统。中国古人为什么要强调"君子必佩玉"呢？是因为玉被赋予了人文精神，所谓"以玉比德"，玉成为多种美德的象征。

石头本无情，但人们可以赋予它感情，这就是艺术设计的功能。管子认为玉有"九德"，他说："夫玉之所贵者，九德出焉：夫玉温润以泽，仁也；邻以理者，知也；坚而不蹙（屈），义也；廉而不刿（伤），行也；鲜而不垢，洁也；折而不挠，勇也；瑕适皆见，精也；茂华光泽，并通而不相陵，容也；叩之，其音清抟彻远，纯而不杀，辞也。"（《管子·水地》）

孔子说玉有"七德"。"子贡问于孔子曰：'君子之所以贵玉而贱珉者，何也？为夫玉之少而珉之多邪？'孔子曰：'恶（不）！赐！是何言也！夫君子岂多而贱之，少而贵之哉？夫玉者，君子比德焉。温润而泽，仁也；栗而理（文理），知也；坚刚而不屈，义也；廉而不刿（伤），行也；折而不挠，勇也；瑕适并见，情也；扣之，其声清扬而远闻，其止辍然，辞也。故虽有珉之雕雕（雕饰文采），不若玉之章章（素质明显）。《诗》曰：言念君子，温其如玉。此之谓也。'"（《荀子·法行》）

管子和孔子都是春秋时期的思想家和政治家。管子在春秋初期，孔子在春秋末期，两人相距 90 多年。他们的思想和政治主张并不相同，但对于以玉比

德的观念则是一致的。

在矿物学中，玉不过是一种饰石，其硬度除翡翠外还没有达到半宝石的程度，并没有特别珍贵。中国人的慧眼主要是看到了它的温润、纯洁等品质，用以比喻人间的美德，成为一种思想物化的形式。在所有造物的活动中，可说这是一种通用的思维模式。也就是说，不但要做到物以致用，物尽其用，并且在用的同时，同精神联系起来，已远远地超越了现代所说的"功能主义"。2 500多年前的一部《考工记》，汇聚了30个重要的工种，是人类最早的一部科技与设计的经典，在造物活动中无不表现出这一人文思想的特点。

纵观我国历代的工艺美术，不论陶瓷、锦缎、印染、刺绣、髹漆、家具、雕刻、金工、首饰、装潢等，以及各种民间工艺，均自呈现出高超的智慧和才艺，使物质的创造和精神的创造融合在一起，形成了一条巨大的历史长河。它是我国传统文化的一部分，表现出中华民族的高度文明。

三　关乎国计民生

中国的传统工艺也称手工艺，因为它产生于手工业时代，是与农耕文化相适应的，直接关系到国计民生。这种文化的特点虽具有田园诗般的一面，但也有很大的局限性。封建社会的国家体制束缚了生产力的发展，重农抑商和限制手工业，使手工艺只能在原地徘徊，不可能大踏步地前进。《尚书》中所提出的"玩人丧德，玩物丧志"原是针对奴隶主贵族的享乐腐化而言，固然有积极的一面，但在后来为了保证民生和防止腐败，以致反对手工艺并谓之"奇技淫巧"，对于统治者来说，这不过是治标不治本，不可能解决根本的问题，但对于工艺美术却是受到了很大的限制。

英国学者李约瑟用平生精力写了一部《中国科学技术史》巨著，他得出一个结论：在中国明代后期之前，全人类的重要发明，几乎都是由中国人领先的。那么，为什么从明代后期起，中国开始落后了呢？原因肯定是多方面的，包括社会制度及其意识形态，其中有一个重要因素就是人的思维方式，即由创造的"经验型"向"实验型"转化。在此思维下，西方人的创造走在了中国的前头。随着蒸汽机的发明和电的被利用，西方社会进入现代的工业革命。机械化、自动化、电子化、数码化，科技的进步改变了生产，也改变着生活。当我们在窑洞中看皮影戏的时候，人家已放起了电影；当我们烧蜂窝煤炉时，人家

已用起了煤气灶和微波炉。物质的创造走在了精神享受的前头。在现代生活中，有许多艺术的载体产生了，面对新的现实，设计艺术应该怎么办呢？

这是一种冲击，或者说是鞭策。对于一个国家和民族来说，物质生产直接关系着国计民生。因为落后就要受穷，不但个人吃苦，连国家都要受到外人欺负。"不进则退"的成语是很能说明这一关系的。

四　设计与制造

几千年的手工业生产给我们铸造了一个固定的思维模式，就像农村妇女所炫耀的那样，纺纱织布和缝纫刺绣，强调了"心灵手巧"。对于某些艺术来说这是必要的，应该得心应手。但是从生产的角度看设计和制造，却须要明显分开，形成先后两个不同的阶段。对于设计者来说，固然也必须具有手上的功夫，那只是为了制作样本，并非是直接生产的产品。"我的设计怎么能让别人制作呢？"——画家可以这么说，设计家不应这样说。

在当今世界上，这已是社会性的分工，并且是两种职业。换句话说，设计艺术并非是绝对独立的艺术，很多设计对生产具有依附性。过去称图案学和工艺美术为"羁绊艺术"，就像缰绳，不能信马由缰，更不能野马无缰。设计艺术是不能随心所欲的，虽有风格之分，但也不能强调个人的"表现自我"和"肯定自我"之类。要知道，他所设计的作品即是未来的产品和商品，不但要适应各种需要，还要满足各种人的喜爱和需求。民间谚语中有所谓"麻油拌白菜，各人心里爱"和"百货中百客"的话，虽俗却很准确，要做到这一点是很不容易的。试想，你的一件作品，不论做的是什么，当它投入生产，变成产品和商品的时候，其主要对象是谁呢？青年、老年人、儿童、妇女、知识分子、农民等等，他们的兴趣和需要怎么会一致呢？还有"出口"和"外销"，这些词太笼统了，世界上有那么多的国家，"出"到哪里、"销"到何方，都应该具体研究。如果对象不明，只按照个人的意趣进行设计，怎能得到广大消费者的欢迎呢？

不仅在艺术上要对设计提出一系列的要求，更重要的还要看生产的现代化程度。中国现代型的设计艺术已经走了一个多世纪的路程，经历了图案学—工艺美术—艺术设计三个阶段，它既是一个认识的过程，又体现了客观条件具备的程度，即工业化的程度。回顾以往，前两个阶段的进展非常缓慢，一些有志

于此者无法施展其本领，其原因是手工业生产有其自身的特点，不强调将设计与制造分开。为什么在第三个阶段又得到急速发展了呢？仍然在于生产，是现代化的生产要求设计与之适应。俗话说：一个巴掌拍不响，现在是两个巴掌互动，岂不是掌声四起吗。

任何事情，其实践只是一种活动，长期的实践会总结出经验，也只能说是对实践的理性归纳，它具有理论的性质，但还不能说成是系统的理论。"实践出理论"的话是对的，只是就其性质和关系而言，实践不可能自然地变成理论，就像铁矿石不会自然变成钢铁一样。设计艺术学的建立，既参照了西方"design"的体系，又概括了我国的历史经验。在学科的建设上，相互之间只能对应，难于等同。有人用"接轨"的提法，是不恰当的。

五　时候到了

河南南阳附近有一个方城县。方城县有一个村庄叫砚石铺，村外的山上出产滑石，当地人采石刻猴。那猴子的造型非同一般，不强调如实描写，而是以夸张的手法使其变形，作了几何形块面的处理，简练生动，猴态百出。因为有明显的刀斧痕，好像是几刀而就，俗称为"八刀猴"。当地方言，"石猴"与"时候"谐音，而时候又带有"时运"之意，如说"时候到了"，意思是说时来运转，好运气到来了。聪明的砚石铺人用他们的艺术创造，在春节快要到来时为人祝福，也解决了自身的生活困难。谁不想遇到好时运呢？

这时运就是现在所说的"机遇"。机遇不可失，要善于抓住机遇。设计艺术大发展的时刻到来了。

新中国的建立即将迎来一个甲子，中华民族走上了复兴之路。如果说前三十年是巩固政权，为社会主义建设铺平道路，那么，改革开放的后三十年，中国发生了翻天覆地的变化。科技进步，经济发展，文化繁荣，人民生活水平提高，构成了一个安定和谐的社会，形成了国家发展的良性循环。

对于设计与制造的关系来说，我们已具备了现代化生产的制造条件。在三十年的改革开放中，一方面是引进外资，开公司、办工厂，带进了先进的技术；另一方面是数以千万计的农民涌入城市打工，由单纯地出卖劳力逐渐地学到技术，变成了熟练的工人。生产的产品虽然有许多是外国的"名牌"，但是我们学会了制造，以前没有的现在都有了，以前不会做的现在都会做了。"中

国制造"遍布全球。有人讥笑"中国制造",不外是发展了廉价劳动力的加工工业;这是不了解我国国情的风凉话,不懂得怎样改变"一穷二白"的面貌。我深深感到,在中国建设的进程中,这是重要的一步,也是伟大的一步。我们成千上万的农民工在外国人开设的工厂里劳动,虽然让外国的企业家赢得了利润,但我们自己也改善了生活,走出了贫困,更重要的是学到了制造现代先进产品的本领。有了这种本领,不是也可以制造自己设计的东西吗。值得注意的是,这是一代人的成长,千千万万,是现代生产的巨大动力。有了成熟的"中国制造",距"中国设计"还会远吗?

最近看《参考消息》,有一个西方人评论我国的社会主义建设,他说:"1949年10月1日毛泽东庄严宣告,中国人民站起来了。这句话从来没有像现在这样贴近现实。……如今中国秉持'以人为本'的理念,注重生产力和社会发展的结合。内需将成为经济发展的动力,通过鼓励和推动技术创新,'中国制造'开始逐步被'中国创造'所取代。"(见《参考消息》2009年7月16日,西媒文章《新中国60年孕育新模式》,引自西班牙网站,作者是古巴哈瓦那大学国际经济研究中心教授巴斯克斯)

当前,国际性的经济危机冲击着外国资本,我国也会受到影响。"祸兮,福之所倚;福兮,祸之所伏。"祸福的辩证关系全在人的疏通与引导。那位巴斯克斯先生也看得很清楚,他在以上同一篇文章中写道:"对于中国来说,危机既是挑战又是机遇。它有助于中国的经济重组,实现经济增长、出口和内需之间的平衡,缓解地区差异和城乡差距,改变环境和提高人民生活水平。"这是很有见地的。

一时的消沉必有后来的复苏,谁也不会做同样的梦。当"中国制造"举起双手召唤"中国设计"时,设计艺术准备好了吗?

六 设计怎么办

中国设计艺术的主力大都集中在高等学校中;一些公司、企业和工作室的设计力量主要也是来源于学校。目前,高等学校的设计院系多达一千数百家,人数很多,专业重点不明,水平也参差不齐。我担心"中国设计"的高潮到来时,能不能适应,创造出高水平的中国特色设计,为中华民族争光。

担心之一,是怕出现叶公子式的人物。也就是那位好龙的叶公,未见龙时

满屋画龙，真见龙后反而吓得失魂落魄。对于设计艺术，调门喊得很高，真要做起来，投入到生产之中，文人的"清高"扫地，害怕与工匠为伍。从有人介绍德国的"包豪斯"可以看出，不谈格罗皮乌斯所强调的动手实干，取得驾驭物的能力，反而凸显出其为抽象派的"摇篮"，便是一例。虽然口头上谈设计，实际上是搞现代派绘画的那一套。

担心之二，浮夸、虚伪，在个别行业中极尽欺骗之能事。前几年的中秋节，一盒月饼卖到一万四千多元，引起舆论谴责；今年的端午节，首次列为国家假日，有的一盒粽子卖到五千多元。虽然这不是普遍的，但在其背后所隐藏着的是什么，可想而知。它不仅破坏了民族节日的美意，并且助长了一种不正之风。这不是正常地促进消费，而是直接违反了设计的原则和商业道德。

担心之三，将我国民族的优秀传统文化低俗化。如在电视上，动画牛郎织女相会，织女嫌牛郎口臭，牛郎拿出口香糖来，皆大欢喜。这是让牛郎织女做广告。我国的汉字有一个特点，是字多读音少，数万个字只有几百个读音，因此同音字很多。在传统的吉语和吉祥图中确有很多谐音的词和谐音的图，呈现出一种隐喻性的巧意。有的设计者利用这种手法乱改成语，用作广告，庸俗不堪，连小学生学成语的规范都搅乱了。

担心之四，有不少学校的教学竟然分不清艺术、设计与西方现代派艺术的区别，将设计的创意与创新同现代派的怪异行为等同起来。有一件毕业设计作品，是将小汽车的外壳用高压机压平，喷上油漆，悬挂在墙上。有人说颇有新意，就像植物学家压标本一样。我倒从目的考虑，设计者本是造物的，此举岂不是毁物吗？这哪里是工业设计，简直是"工业破坏"了。据说自行车新出现的时候，毕加索曾将车座和把手拆下来，装在一起，很像是一个长着两只角的牛头。这只是反映了艺术家形象思维的敏感，并非就是艺术的创作。

担心之五，是设计的基本功减弱了，甚至连概念都模糊不清了。就像武打演员不会翻跟斗、芭蕾演员不会竖脚尖一样，做平面设计的连美术字都不会写了，都是依靠电脑。电脑虽然是个很有用的工具，但不能代替人的思维。一个设计者的手上功夫，不仅是为了表现，更重要的是在锻炼中掌握形式美的规律和法则，特别是画图案和写美术字。

担心只是一种忧虑，有的也可能是多余的。也许有人说：你放心好了，我们会更好。但愿我是多虑。

对于设计艺术，我们虽然具有优秀的传统，古代手工艺积累了丰富的经

验，但是缺少现代设计的经验。而西方的现代设计艺术，如果从18世纪60年代始于英国的工业革命算起，已经做了二百多年，在19世纪，西方的主要国家相继完成了工业革命，建立起机器大工业生产，在设计艺术上也取得了相应的经验。"他山之石，可以攻玉"，向西方的先进经验学习是必须的，但不等于"洋化"。"洋化"是表面的食而不化。问题是学什么，怎么学。我们应该知道，西方的经验也不是顺水行舟、一往直前、一蹴而就的。任何事物的发展难免会有波折，包括认识在内，正误的辩证也有一个过程。认识这个过程的本身，就是最好的借鉴和提高。不能鹦鹉学舌式的人云亦云，人家说"功能主义"，我们也大谈功能主义；人家说"无装饰设计"，我们也大谈"装饰的罪恶"；人家说"后现代主义"，我们也大谈后现代主义。一个一个地"大谈"，不顾人家的前因后果，我们也造成了思想的混乱。威廉·莫里斯曾发起手工艺运动，为的是反对机器生产的粗制滥造，反而促成了机制品的改进。几十年前的设计者大骂莫里斯，现在又将他奉为神灵了。日本"民艺运动"的发起者柳宗悦也是如此，受到了同样的待遇。在我国，20多年前那些反对手工艺的人恐怕没有想到，现在联合国竟然制定了全人类的《保护非物质文化遗产公约》。任何人认识事物，从模糊到清楚都有一个过程，在这个过程中难免不周或失误，是不必责怪的，但应该保持清醒的头脑，既不能走极端，也不能模棱两可，聪明人总是随时修正自己的观点。

七　做一块民族复兴的基石

不论叫艺术设计还是称设计艺术，其内容非常繁杂而琐碎，涉及衣、食、住、行、用的方方面面。有人小视它，以为微不足道；孔子的学生子夏就说："虽小道，必有可观者焉，致远恐泥，是以君子不为也。"（《论语·子张》）但也不尽然，正因为是些生活日用的"小道"，才更贴近大众，从中能够看出人民的生活质量和文明程度；又因为它属于艺术的范畴，体现了大众的审美情趣。一些人类学家、社会学家、民俗学家以及经济学家做田野考察，入国问俗，多是由此入门。设计艺术的繁荣，不仅是自身的壮大，也标志着国家的强盛。这就说明，它虽然是"小道"，却是条条道路通向"大道"。无数条小河之水流入大河，大河进入汪洋；大海从来也没有小视过涓涓细流。

常听到人们谈论价值观，离不开个人的利害得失。这是一个实际问题，谁

都无法回避。但若只为自己，不顾别人和国家，甚至不懂得大河水涨小河满的道理，对事业没有责任感，人生还有什么意义呢？这使我想起了春秋时期曾参所写的《大学》，提出了"修身齐家治国平天下"的主张。他说："自天子以至于庶人，一是皆以修身为本。其本乱而末治者否矣。"如果在根本上混乱，而企图使枝末完美，是不可能的。

任何事情都是大道理管着小道理，从事艺术设计也不例外。不论为个人还是从事业着想，我以为有以下五个方面必须做到：

第一，是理念，也就是观念、理想、看法。对于设计艺术，你有什么打算？追求的最高理想是什么？要达到怎样的境界？是必须建立起来的。一个人生活在世界上，总要有人生的目的；选择一种工作和从事一种职业，也是与此分不开的。设计艺术的目的是在人的造物活动中创造、创意、创新，从而达到美化生活、丰富生活、充实生活、创造生活的目的。至于生产问题、经济问题、与科技结合等问题，当然是与此相关联的。

第二，是精神，即意识、活力、风采。由此形成一种爱好、兴趣、动力。孔子说："知之者不如好之者，好之者不如乐之者。"（《论语·雍也》）意思是说：知道它，不如喜爱它；喜爱它，不如从心里悦乐它。这个"之"字，既指学，也指道。对于专业来说，知之、好之、乐之，是有深度之差别的。过去的行业也就是专业，手艺人敬业如敬神。学艺之人不但勤学苦练，而且尊重自己的师傅，甚至崇拜本行业的"祖师"，维护自己所从事的专业。这不但是一种美德，而且体现出一种精神，是技艺精进的一种动力。

第三，是道德，即做人的行为规范。人有人的道德，职业有职业的道德。一个人在社会上不是孤立的，人际关系错综复杂，都需要协调好、处理好。待人处事最容易陷入个人的是非、利害、得失之中。如果失去了道德观念，把握不住道德准则，只是为了自己的利益，不顾别人，不顾集体，不顾事业，不顾国家，可想而知，这种品行不端的人必然会脱离集体，将自己孤立起来，最终为社会所唾弃。为什么说"仁者爱人"呢？为什么要强调胸怀开阔呢？都是为了在做人之道上进取。

第四，是学养。学问与修养是没有止境的。人说"学海无涯"；我的老师陈之佛先生有一句名言为"取益在广求"。任何学问都不是孤立的，只有找到它的相互联系才能钻得精深。譬如说，我们通常所说的"精神文化"和"物质文化"，只是对于文化的一种大约的、笼统的概括，并非将所有文化都是一刀

切。在文化中，绝对的精神文化和物质文化是不存在的，只能相对而言。如果机械地理解，我们所从事的"工艺美术""设计艺术"是精神文化呢，还是物质文化？看来两种文化的性质都相当明显，只是在具体对象上有多有少、有所偏向而已。因此，从事设计艺术的研究路要宽，面要广。学问是知识的积累和灵感的解悟，不博大是无从精深的。

第五，是技巧。俗话说"曲不离口，拳不离手"，任何艺术都强调基本功，所谓"久久为功，方能成功"。《文心雕龙》说："操千曲而后晓声，观千剑而后识器。"从事艺术，不但要勤练，还要多看。急功近利，急于求成，很可能"欲速则不达"。孔子所讲的"无欲速，无见小利"（《论语·子路》）是有道理的。现在学校里放松基础教学，强调实际制作，并非是科学地实习，而美其名曰"结合生产"。只图表面，不求实效，绣花枕头能维持多久呢？当年陈之佛先生强调"以不变应万变"，其实质就是切实加强基础训练。试想，一个武行中人苦练十八般武艺，实战时还怕来者是谁吗？

以上五个方面，缺一不可。它是一个整体，不能避难行易，不能见利而行。看行情做生意，什么有利卖什么，那是小商贩为了营生。艺术是塑造灵魂的，而设计艺术担负着美化生活、丰富生活、使生活更美好的任务；只能追求高尚，不能混入低俗。人各有志，既然志在于此，唯有德才并进，攀登高峰，才不负设计艺术的历史使命！

2009年8月15日于苏州
载《南京艺术学院学报》2010年第1期

乐此勿失彼
——有感于工艺美术的被冷落

每个人都有一个名字。不,有两个名字,或更多的名字。小时候有乳名,上学后有学名;古人多有字、号、别号,文人还有笔名,艺人有艺名。总之,人名只是个符号,从中看不出本人的特征,最多只能表明他的志向和追求。老式的起名,前为姓,后为名,名之前一字为辈;不知怎的,现在许多已不严格。当我听到某位博士称一个姓诸葛的为"诸先生"时,感到姓氏之称已经无法讲究了。

对于事物也要起个名字。单一的、单纯的事物叫什么都可以;就怕复杂、多样,产生体系的混乱。事物之名与人名不同,要求名副其实。在历史的进程中虽然会发生变化,即所谓"名无固实",但需及时调整,《管子》所说的"名实当则治,不当则乱"是有道理的。如果仅仅是认识问题,可以集思广益,通过讨论求同存异,取得一致。在我们的历史经验中,最为难的是理论研究与行政管理的交错,而行政管理的实施成为政府行为,以指令和命令的形式出现,也就失去了讨论的平台,矛盾不能解决,理论无法上升。譬如说20世纪50年代有个中央手工业管理总局,是国家管理手工业的最高机关;下设工艺美术局理所当然是有关手工业的,仅仅是工艺美术的一个方面,并非它的全部。他们侧重于出口贸易,为国家赢得外汇,做出了很大成绩,这是无可厚非的。后来中央手工业管理总局撤销,工艺美术局隶属于轻工业部,原来的性质未变,只是不再叫"手工业"了。于是,在行政组织上形成了一个全国的"工艺美术系统"。而在当时,"工艺美术"的概念等同于建筑之外的所有实用艺术,既包括传统的手工艺,又包括机器生产的现代工艺。如染织工艺属于纺织工业部,陶瓷工艺属于化学工业部,书籍装帧属于文化部,广告设计属于商业部等。包括

许多工艺美术的专家、学者和高等院系，都划在了工艺美术系统之外。结果是一缸浑水，越搅越浑，当浑得难以澄清时，进入了改革开放时代，国家的体制也作了调整；于是缸破了，水散了，那个系统也不存在了。只是几十年来给人们留下了一个印象：工艺美术就是传统手工艺。

其实，对于造物艺术来说，就汉语而言，工艺美术是个很贴切的名词。它由"工艺"和"美术"两个单词组成：

> 工艺——对于各种材料的利用和加工，主要指加工的方式与过程；
>
> 美术——塑造工艺品的外形、装饰和色彩，并研究相互配套协调。

由此看来，工艺美术并非专指手工艺，它能够涵盖建筑之外实用艺术的一切。只是在过去的手工业时代，实践活动中无需将设计和制作分开，相反，被统一在一个人的手上，是优点而不是缺点；唯其如此，才有利于制成品的更加完美。譬如对于一件玉器的琢磨，如果出现了瑕疵，根据原设计只能是废品，但若为同一个作者，适当改变原稿，将瑕疵移到可隐蔽之处，使之转化为"俏色"，又会化腐朽为神奇。这本是手工艺的长处，灵活性强而适应性大，却被有些人说成是没有规范的落后，将事物颠倒了。

中国的工艺美术，不仅源远流长，而且自成体系，形成了优秀的传统。它远远地早于文字的年代而辉煌于世。美学家宗白华赞叹说：工匠的审美思想走在了哲学家的前头。哲学家也不甘落后，多以工艺为例作哲学的思辨。老子说："三十辐共一毂，当其无，有车之用。埏埴以为器，当其无，有器之用。……故有之以为利，无之以为用。"（《老子》第十一章）意思是说：三十根辐汇集到中心的毂，有了毂中穿轴的洞，才有车的为用；糅合陶土做成器皿，有了器皿中的空虚，才有器皿的为用。所以说，"有"给人提供了便利条件，"无"却发挥了作用。它揭示了创造物的辩证关系，把实用艺术的虚实、有无和"用"的关系讲得透彻明了，令人思路开朗。

新石器时代有一种在河边提水的尖底瓶，口小、腹大、底尖，而系钮偏低，容易沉入水中灌水，提起之后又不会太满，以免溢出。这种器物在西安半坡遗址等处都有出土。到了春秋时期，由陶改为青铜，变成了封建帝王座右的"宥坐"。孔子见后说："吾闻宥坐之器者，虚则欹，中则正，满则覆。"等到灌满了水，孔子感叹说："恶有满而不覆者哉！"（《荀子·宥坐》）这就是所谓

"挹而损之"之道，防止人的自满。古代的哲人以物喻意，阐释思想和观点，同时也揭示了工艺品的本质和蕴含的哲理。

就古代文献而论，从《考工记》到《天工开物》，不但记录了众多的工艺创造，有些带有原理性的认识已上升为理论。这是人类智慧的亮点，犹如灯塔高悬，在现实生活中，依然具有很强的生命力。我们应该认真总结，继承发扬，作为我国设计艺术学科建设的重要基础。

设计艺术的定位，是应着现代科技和工业生产的发展而确立的。主要是将艺术的"设计"与工业的"制造"进行明确分工，并形成两种有分有合的紧密协作的社会职业。换句话说，即是将造物的创意"设计"从庞大的制造业中独立出来，既符合现代生产的实际，又有利于艺术的发展，使所有的制造品永葆长新。

有人说这是同西方"接轨"，这个词并不准确。国家间的任何事物，由于实际情况的差异和文化背景的不同，不可能完全一致。可以作比较，也可以相对应，"合而不同"，除了带有条约性的规定之外，在文化上是无法接轨的，也不应接轨。我们之所以使用"设计艺术"的学科名称不是为了与谁"接轨"，而更重要的是为了顺应规律，能够避免工艺美术所积习的局限，使其贴近高科技的发展和现代生产。即使"设计"与英文的 design 相对译，也只能说是大体相同，在具体内容上是不可能完全一样的。譬如说，我们使用"设计艺术"的概念，从来也没有否定或取消"工艺美术"的称谓。从理论上看，手工艺与机器工艺在制作上虽然有很大差别，但并没有本质的不同，不存在不可逾越的鸿沟。

如果用现代设计的观点审视过去的工艺美术，在理论上和对于设计原理的认识上，已经升得很高。举例说，西方流行的所谓"后现代主义"，是对于"现代主义"的反思。也就是说，西方工业革命之后所兴起的现代主义，过分强调了机器的作用，而缺少人文关怀；后现代主义便是弥补它的不足。这是西方的进步。然而我们并不存在这个问题，历数古代的工艺品，哪一种没有浸透着人文思想呢？我们的问题在于：一是如何将古代的人文思想转化为现代人文思想；二是如何将过去的手工艺拓展到现代科技和现代生产的领域，使"设计艺术"发挥更大的作用。

历史已经表明，中国的传统手工艺（即工艺美术）是中华民族文化的一个重要部分。它不但体现着民族的智慧和人文精神，并且积数千年之实践，锻炼

出手的高度灵活，取得了"审曲面势，以饬五材，以辨民器"的经验。这些经验是现代设计艺术学科建设的基础，应该倍加珍视。

我们常说，看问题要深究其本质，不能停留在表面。真要做到这一点是很不容易的，需要做周密的思考。急功近利和表面粉饰是浮躁病的症因。"设计艺术"的兴起是好事，但"工艺美术"的被冷落却是对事业的近视。尤其在当前的高等院校中，原来的"工艺美术"系科大都换了招牌。有一种过堂风也确实厉害，可以穿透一切，吹得是非不分。对于教学，学科的设立、专业的划分、课程的安排，以及其他教学措施，是一个完整的有机体，它应该结合实际需要，但不存在赶时髦。我不相信将装潢与装饰改称"视觉传达"，将染织美术改称"纤维艺术"和所谓"软雕塑"之类，就是现代化了。当年的所谓"三大构成"，搅乱了工艺美术的基础教学。我曾与那位被称为"祖师爷"的朝仓直巳先生进行过多次辩论，原来他是为日本小学的手工劳作课所作的一种替代性改革，我们竟搬到大学的课堂上，堂而皇之地叫作"设计现代化"了。

设计现代化的路是一定要走的，但要走得稳健些，并且要走出中国的特色来；既不能跟在别人后边盲目模仿，也不能以牺牲传统工艺美术为代价。一时的顾此失彼、手脚忙乱是难以避免的，可不能因乐于此而忘却彼，甚至失去彼。"乐不思蜀"的故事是要记取的。

我们应该从传统工艺中探讨原理、寻找精神；从现代设计中吸取具体的方法，包括学习外国的经验。对已有的工艺美术，应好好地保护它，发展它；对新建的设计艺术，应好好地培育它、充实它。中国的艺术，应该显示出中国人的气质和精神。

2009 年 1 月 15 日于苏州大学艺术学院
载《中国美术馆》2009 年第 1 期

图案千秋

——《中国图案大系》前言

写在前言之前

二十七年前，也就是公元1992年，我主编了一套十二卷本的《中国图案大系》，从原始社会到近代民间，上下六千多年，选图三万多张，包括各方面的装饰纹样；精装成六大本，可谓大观。1993年由山东美术出版社出版后，反响很好，还得了全国图书大奖和书籍装帧奖。继之又有我国台湾翻印，东邻的日本也翻印了。然而我们自己却印得不多，据说是担心卖不掉，当是情有可原的。所以，美术界知道的人不多，印象不大。

我所要写的，那时确有不少人冷待图案，"西风"吹得人们无所适从，20世纪之初不是有人提出"装饰的罪恶"吗？我们的图案学几近中断，出现了浅薄拼凑的"三大构成"。西方人并没有对我们说三道四，是我们自己说这个陈旧了，那个过时了，要"取代"，要"接轨"，要改变自己的颜色。在文化上，我们应该自尊、自重、自信：对外交流和借鉴是必要的，但不是简单地"取代"。因为在这篇"前言"中讲到了有关图案的一些问题，值得反思。

四十年前，我刚刚结束了大学的学业，便分配到一所专科学校任教。当时深感学力不足，便在翌年的冬天，来南京投拜陈之佛先生门下，重新学习图案和工艺美术史论。由此决定了我几十年来所走过的道路；如果说取得一些成绩的话，主要是靠了跟陈先生时所打下的基础。陈之佛先生不仅是我国著名的工

笔花鸟画家，也是现代新兴工艺美术的奠基人之一，他最初的成名是因图案。他在给我讲述中国图案的特点和演变时，经常嘱咐要研究中国的传统，很多人吃亏就在于不熟悉自己的艺术传统，而盲目媚外崇洋。他曾多次冒着严寒或酷暑，带我到南大和南博的图书馆去借资料，而所看的大都是关于考古学的书。他为此感叹地说，早在20年代和30年代，日本的学者就编出了《东西图案大成》和《万国图案大辞典》的大套书，用起来很方便；回顾我们，中国图案非常丰富，充其量只是出版了几本小册子。1952年，他与吴山兄编了《中国图案参考资料》。1954年，曾同我研究，计划编一部十卷本的《中国图案全集》，后与一家出版社联系，要求压缩成三本；陈先生以为容不下那么多的好资料，也就没有进行。以后我在南艺开设图案课，他出任这所学院的副院长，一直关心图案的教学；以为从事工艺美术设计，图案基础很重要。当时的教学强调"立竿见影"，要求基础图案"结合专业"的议论很大，他提出了"以不变应万变"的主张。直到去世前不久，还同我谈起图案教学的问题。并为报纸撰文，发表了工艺美术设计在艺术处理上的"十六字诀"，即"乱中见整，个中见全，平中求奇，熟中求生"。这是非常有见地的，而又紧密地同我国的传统图案相连。所以，几十年来，我虽然在研究的方向上有所转移，但对于中国传统图案的整理与介绍，始终挂在心上。现在《中国图案大系》编成出版，总算了却了一项心愿，先师陈之佛先生在天有灵，他一定会感到欣慰的。

《中国图案大系》是一部辞典性质的资料书。它不是以文字诠解词义，而是就图案自身形象的汇编，既看出历史的序列，又比较出艺术风格的特点，要完成这样一部巨大的资料书，仅靠个人的力量是不可能的，需要一个集体，搜集和摹绘大量的图案纹样。年轻时我曾积累了不少，大都在"文革"中散失了，现在对编书和选材虽然有了一些经验，但深感精力不支，不觉已经进入了老年。我竭力劝几位有志于此的年轻人去做。说来也怪，未搞时几乎对古代图案有些鄙薄和轻视，以为太陈旧，过时了；然而既经入门，与古代图案结了缘，却又难舍难分，觉得进入了一个辽阔的新天地。刘勰在《文心雕龙》中说："凡操千曲而后晓声，观千剑而后识器。"因而提出了"博观"的主张，并举出了"六观"的具体方法。所谓"博观"，就是多看，多分析。"六观"是六个具体方面"一观立体，二观置辞，三观通变，四观奇正，五观事义，六观宫商"。"立体"就是作品的立意，安排情志，奠定中心思想；"置辞"就是铺排辞藻，犹如图案的造型和修饰；"通变"就是通古变今，既掌握其常理、基

本规律，又善于发挥其个性，探索新的形式；"奇正"就是姿态奇正，所谓"因情立体，即体成势"；"事义"就是"据事类义"，指的是作品的题材；"宫商"就是"调声协韵"，即形式上的协调和谐。这虽然讲的是文学，实际学艺术也如此。我因为走过这条路，对此深有感受，所以当听到年轻人谈临摹体会时，便益加鼓励，也更为坚定了编此书的信心。

我们确实需要这样一部工具书。选图要精、要多、要博，既能看出图案发展的历史演变，又能比较同类图案的简繁、趣意和风格。试想，从事形象思维创造的人，如果缺少借鉴，没有各种形象的启迪，脑海中空荡干枯，怎么能进行创作和设计呢？

今日中国正经历着巨大的变革。如果用历史的眼光看，正是将几千年来的文明增强活力，更新机体，使之推向现代化。这是任何时代都无法比拟的。有了正确的方向，改革开放之风将会吹得满园花香。当然，事物总是有正面也有负面，任何一种新风吹来，不免也带起一些灰尘。就像前些年的新潮美术泛滥一样，一时间喧言四起，自我标榜，流派林立，争新斗奇，连枪击电话亭、卖对虾都变成了"艺术"，使得不少人困惑不解。在工艺美术界，当新兴的工业艺术设计被介绍进来的同时，也沾染上一股民族文化的虚无主义。诸如"图案过时"了，要搞所谓"无装饰设计"，甚至有人提出废止"工艺美术""图案"的名称，而代之以"迪扎因"（design）。有位西方艺术"大师"曾扬言"杀死我的父亲"，在我们这里则出现了"与历史决裂"的叫喊。

尽管这些问题都是艺术的大原则，必须弄清楚，但是我无意在此进行辩论，或指责那些鼓动者。这些人大都是青年，青年的现实度和急于求成，往往产生一种强烈的"反拨精神"。积极的反拨精神是前进的一种动力，然而不慎重却会变成消极的破坏。与其说是对其狂妄的批评，不如说是对其无知的同情。一个人，作为一个伟大民族的成员，能够理性地认识其优秀的传统，是很不容易的。很多人视传统为历史，是放进博物馆里的东西，是凝固了的冰；很少人将传统与未来作辩证观，将其看作流动着的水。因此，我们的任务，是对艺术的传统进行梳理，即将好东西整理出来给人看，给人用。有人深入研究，有人作为借鉴。这是正途，也是一项艰巨的工作。

我们所以编这部《中国图案大系》，是想具体地用图案自身证明，它没有过时，也不存在过时的问题。

有几点需要在这里说明一下：

1. 应该理清"图案"的内涵与外延

"图案"这个词是在近代才出现的。在这之前,即是漫长的手工业时代,由于工艺匠师的专业分工不细,一个人的艺术水平全靠手上的操作,师承相传,父子相教,因而谈不上学科的建设和理论的总结,仅仅有艺人的口诀,或在技艺的传授中迸发出一些理性的火花。在工作的称谓上,则分别叫作"形制"和"纹饰"。形制是指一件器物的成型,由最初创制的基本型开始,既经出现,便自然定制,一般不轻易做大的改变。纹饰则不同,变化万千,不仅看出时代的风尚,而且会因所有者、享用者、制造者的喜爱而改变;另外,一些新的工艺方法的产生,也直接制约和影响着纹饰的趋向。这种关系,其延续达数千年之久。

欧洲工业革命之后,机器生产发挥出极大的优势。效率高,成本低,虽然最初的制品颇有粗制滥造之嫌,但在市场上明显地具有竞争力。手工艺运动的倡导者们,曾企图制造精美的手工艺品与之抗衡,为此专门设计图样,分工协作,确实做出了成绩。但他们没有想到,设计与制造的专业分工为现代工业提供了经验。1919年发端于德国魏玛的"包豪斯运动",在建筑与工艺美术的教育上,将"设计"的专门化探索出一个科学的模式,于是"工业艺术设计"的学科建立了。它不仅改变了人们的习惯和观念,而且将人类的造物活动推向了一个更为科学的阶段。

当时,日本正处于明治维新之后,新兴工业的发展亟待设计工作与之相适应。明治二十年(1887),东京美术学校(即今国立东京艺术大学)创立,开设了"图按"课。以后又将"图按"改成了"图案"。从早期的著作看。如岛田佳矣的《一般图按法》和《工艺图案法讲义》,有两个鲜明的特点,一是在教学上将图案分作一般的(基础的)和工艺的(专业的)两个阶段;二是整体结构和内容糅合了西方工业艺术设计的有效方法,或说深受其影响。因而体现在教学上,由一般而个别,使共性与个性结合起来;同时将教育与社会生产合流,使图案设计与生产制造结合起来,形成了新的造物活动的良性循环。

我国从清末"办学堂"以来,特别是"中学为体,西学为用"口号的提出,且不论这个主张的实质如何,其结果是大量吸收西方的经验,包括经过日本融化之后的西方经验。历史也已证明,我国早期一些新学堂中的图案教习,不是聘请德国人,便是聘请日本人,陈之佛先生在五四运动的前一年赴日留学,当时东京美术学校的图案科主任便是岛田佳矣教授。陈先生早在东渡之

前，于浙江甲种工业学校毕业后任教，已编了一本图案讲义，可谓中国人自编的第一部图案教科书。

在汉语词汇中出现"图案"之前，已有一些意义近同但使用不同的成语，如"披图案牒"（《汉书·礼乐志》）、"按图索骥"（杨慎《艺林伐山》）之类。"按图"也即"图按"，只是没有当作概括一项工作的名词。而将"按"字改成方案之"案"以后，其词义更明确了。

"图案"一词的创用，实际上是西方的"design（迪扎因）"形成专业之后，影响到日本，所以"图案""设计""意匠"这三个词都与英语的 design 通译。但在汉语中，这三个词的字义组合上，是相近而用法不同的。

图——图形，图样；
案——考案，方案。

设——设想，创设；
计——计划，计策。

意——意图，意象；
匠——匠心，匠意。

以上三个词在汉语中的出现，时间有早有晚。"意匠"较早，主要用在文艺方面，如陆机《文赋》中"辞程才以效伎，意司契而为匠"。杜甫《丹青引》中也有"诏谓将军拂绢素，意匠惨淡经营中"。"设计"一词一般当计策、计谋用。"图案"晚出，一出现便是作为名词，即指工业品或建筑物在制造之前所设想和计划的图样。近代图案学的出现，是等同于工艺美术和工业艺术设计的。而三个词并用时，则是"图案"为名，"设计"为动，"意匠"作构思解。

作为一个学科的名词和术语，这种使用方法是相对合理的，待到"工艺美术"一词提出，图案则专称工艺美术和建筑等所设计的图（为了区别艺术和技术的关系，又称表现其外部形态和艺术效果的为"图案"，供制造和施工技术之依据的为"图纸"，图纸也称制作图）。也就是说，"图案"的内涵，是为工业品和建筑物所作的意想图、效果图，即其外部形态的塑造。在这里，是不分器物造型和器物装饰的。而它的外延，由于是画在纸面上，装饰性很强，特别是图案中的纹样，在题材、构图和色彩等艺术处理上，同绘画有很大的共性，也可以直接做成装饰画，所以，"装饰画"至今并没有形成独立的画种。它可以分别归属于各个画种，有的也实际是图案。

不论在社会上，还是在学校里，往往将纹样（纹饰）等同于图案，就像木刻之于版画一样，这实际上是概念的混乱，大小不分了。图案比之纹样是个大概念，纹样（纹饰）只是图案的一个方面。除了纹样方面之外，图案还包括器形（器物造型）方面的设计。在基础图案学中，本有平面图案与立体图案之分。一般地说，平面图案主要指纹样，立体图案主要指器物。而与基础图案相对应的，称作"工艺图案"。工艺图案是分别进行的，如染织、印刷、陶瓷、木工、漆工、金工等。因为后来使用"工艺美术"概括专业，工艺图案也就分别成了各专业的创作设计。虽然原来的对应关系没有变，但由于称谓不同，在概念上也就模糊了。另外，从生产上和工作关系上看，对于器形和纹饰的需要量显然是悬殊很大的，当一件产品定型之后，需要分别制作出不同的款式。所谓"品种花色"，同一个品种，要有若干种花色。"百货中百客"的含义，主要的是指各种不同的品类和样式。正因为如此，不论在生产品的设计上还是在学校的教学上，纹样（纹饰）的比重就大于器物。所以也就习惯地以局部盖整体，将纹样直呼为图案。严格地说，纹样仅是图案的纹样，或称装饰图案，它与器物图案是对应的。

2. 四十年的迂回之路

在20世纪的20年代和30年代，我国图案学的起步是较高的，特别是图案理论的建树，经过老一辈图案家的艰苦努力，已经形成了一套比较完整的主张。只是因为工业生产的不发达和科技的落后，无法形成良性的大循环。新中国成立后，百废俱兴，本来是个很好的机遇，但是，由于众所周知的原因，我们却走了一条迂回之路。当"阶级斗争"的弦越拉越紧，其观念渗透于图案教学中，先是砍掉了"几何形图案"，以为它是反现实主义的唯心主义；继而改造"花花草草"，都要具有革命的意义。基础图案本来有一套完整的教学法，最后搞得支离破碎。早在50年代，批判了"横断竖剖"的便化法，强调了"写生变化"，致使图案"变"不出来，变不成样。在人为的关系上，有一种"画画取代设计"的观念乘虚而入。从理论到实践都以绘画为准。在工艺美术的教学中，图案被削弱了，或说被偷梁换柱，由此进入了一个文化的怪圈。

令人痛心的是，正是在这一时期，欧美和日本随着工业生产的恢复和发展，将图案与经济的多因素结合起来，建立了新的"工业艺术设计"体系。当我们在"文革"之后环顾四周，才发现与外界拉开了更大的距离。我们落后了，连亚洲的一些小国和地区，如新加坡、韩国以及中国香港、台湾地区，都

超过了我们。形势是严峻的，改革势在必行。当改革开放之风吹起，我们呼吸到了新鲜空气，国外的工业艺术设计也被介绍进来了。然而，相伴随的文化虚无主义思潮滋长。抽象派艺术也借"包豪斯"之名挤进了设计领域。好像过去乱得不够，在80年代中期又乱了一通。尽管乱的性质不同，却也有不少人为之困惑。不过这样也好，使我们长了一些见识，亲眼目睹了各种奇形怪状，听到了各种奇谈怪论。当冷静下来思考问题时，才发现西方的新体系是在艺术思维中融进了更多的新观念，包括了经济的、生产的、科技的和信息的、管理的多学科的知识。它并非升入高不可攀的哲学殿堂，而是作为应用学科更实际了，更灵活了。从教学的基础看，所谓"平面构成""立体构成"，正是我们以往丢弃的几何形图案；"色彩构成"不过是换了一个费解的名词：这些东西，早已在老一辈的研究中深思熟虑，不过在枝节上增添一些内容罢了。这倒应了一句谚语：倒洗澡水连孩子也泼掉了。

路走弯了，却不能停下来，需要摸清方向，继续往前走，现在要着实研究一下应该怎么办。

3. 必须要研究规律，探讨方法

方法很重要，它是达到目的的手段，然而"不择手段"是不行的。不遵循规律的方法即使临时奏效，最终仍要吃亏。当我们正在呼吁建立新的"工业艺术设计"体系时，西方人又在考虑些什么呢？是传统文化的复归。因为他们在工业化的过程中，曾经轻率地损伤了传统的优秀文化，看成势不两立。日本人做得好一些，采取了保留传统文化和发展现代文化的"双轨制"。然而，这不过是权宜之计，它们并非是不相干的。关于这一点，西方的有识之士已经认识到。我们知道，"饥不择食"和"食不厌精"是两回事。在物质条件极度低下的情况下，人们要求不高，一旦富裕起来，需求便会提升；心理学家和社会学家所研究的"需要层次论"，也证明了这一点。西方人当前所追求的天然材料、手工制品和原始意味，或有人以为偏激，但它却说明了一个事实，人们已不满足于现代工业品的千篇一律和冷酷无情。尽管田园诗般的生活一去不返，但在现代城市的快节奏的生活下，几乎像机器一样运转，难免不怀念过去，哪怕是找回一部分，以调剂生活的枯寂。也就是说，用传统文化来充实生活和填补精神的空虚。我曾遇到一位澳大利亚的研究陶瓷的教授，他主张"继承优秀的艺术传统"，我听了很疑惑，脱口而问他们的艺术传统是什么。他笑着回答说："澳大利亚自身的艺术传统很薄弱，但可以吸收全人类的优秀传统，包括中国

的古代艺术。"这是颇有远见和博大胸怀的，因此，我想：真正的艺术规律是什么？最好的方法是什么？只有从历代的经验中去寻找，并以此为基础，进行新的探讨。在这一点上，中国的艺术传统对于现代中国人来说，是得天独厚的。尽管传统会束缚着后代，但它也哺育着后代，如果不能辩证地对待这一问题，势必在偏颇中度日，日子是不好过的。

规律是客观的，但也有一般规律和特殊规律之分，这是由传统文化的背景所决定的。同是文明的进化，西方人吃饭用刀叉，中国人则是用筷子，这里不存在高下和好坏之分，而是文化、习惯和方式方法的不同。方法的多样自不必说。即使对别人来说行之有效的方法，且到了我们的手，便可能不灵验。因为条件不同。特别对于文化来说，任何一个民族，长期以来所形成的文化背景都有差异，顺应也好，改变也好，都不是单凭愿望能够实现的。现在的问题是，需要下大工夫，了解自己，研究自己。在文化和艺术上，优秀和粗劣，精华和糟粕，以及好与坏，强与弱，有与无，都应一一剖析，做到心中有数。若干年前，那些张口就是"批判"，动辄就喊"打倒"的人，其结果如何呢？只是盲目而已。

在对待图案的问题上，同样是如此。盲目不得，轻率不得。它像智慧的火花，迸发出人们的真情美意，如酒若醉，如诗似画。八千年的光辉，唱着八千年的歌。郭沫若说："工艺美术是测定民族文化水平的标准，在这里艺术和生活是密切结合的。"而图案，是工艺美术的灵魂。它体现于衣食住行，紧扣着生活的脉搏，在精神文明和物质文明上，被融合在一起。有的雄壮，有的秀美；有的富丽，有的质朴；有的是辉煌巨制，有的是潇潇洒洒。乐观，进取，向上。尽管各时代的风貌不同，但在艺术的精神上却是一脉相承的。我们所最需要的，是把握住这种精神。

4. 开启传统图案之门

人们习惯将古代的工艺品叫"文物"。考古学家们从地下将它们发掘出来，加以鉴定；历史学家们据此考察着历史的轨迹；那么，图案家呢？应该研究它的形制和纹饰，以启迪于现代和未来。

然而，在这方面我们做得太少了，历代传统图案的大门，对于现代图案家来说，不是紧闭着，而是后者的陌生和冷漠让人疑惑：是过门不入呢，还是不着门径呢？我看都有，只是视人而异。总之，如果不登堂入室，就无法深入其境，看个究竟，也就领略不到它的奥妙，讲不出所以然来。

我无意在这里数家珍，只是想说，即使不是从事图案设计的人，任何一个关心我们民族文化的读者，浏览一下这些延续达八千年之久的数万个图案，也会为其丰富性、多变性和诗般的奇思妙想所吸引，惊叹它的成就，为其感到自豪和骄傲。早在新石器时代，原始社会的先民们还没有文字，可是他们所创造的几何形图案，不论变化之多样、结构之繁复，还是配色之和谐，都达到成熟的地步。在仰韶文化时期，仅仅一个庙底沟出土的彩陶，所展现出的图案形式，几乎涉及几何形图案的各种构成法。商周时代的青铜器和玉器，动物纹增多，且不说那些表现神话题材的想象力，仅在形式上，对物象的变形夸张，有的只选取一个头部，附丽于器表，显得凝重而神秘。春秋战国是个大变革的时代，这时期文化非常活跃，诸子百家的学术思想形成了"百家争鸣"的局面。图案虽为工匠之作，但同样受到影响，动势加强了，品类增多了。秦汉时代，装饰画蓬勃发展，深沉雄大，气势磅礴，特别是动物的造型，显示出一种流动的力量。自南北朝以后，由于佛教的兴起，植物图案如同花卉自身，千姿百态，莲花和牡丹花以及带有西方风采的忍冬纹，成为普遍的题材。宝相花的花朵大得惊人，它是选取了自然界的某种花瓣，按照人的意愿重新组成的。唐代人崇尚丰满，不但缠枝纹画得繁复富丽，连人物都是胖胖的。到了宋代，工笔花鸟画成熟了，也给图案以很大的影响，风格开始转向写实。明清则发展了吉祥的题材，组合式的图案增多，加之文人艺术的参与，出现了像"岁寒三友""四君子"和"连生贵子""五子登科"等吉祥图案，所谓"出口要吉利，才得人欢喜"，吉祥图案成为装饰艺术的一大支流。

我国是个多民族的国家，中华民族包括56个民族，除人口占94%的汉族之外，其他每个民族都在不同的历史时期形成了自己民族的文化。由于图案是直接结合着生活的，益发表现出不同的特点。一方面是民族文化之间的交融，另一方面是各自的异彩纷呈。各民族的服饰、首饰和日用工艺品，如刺绣、蜡染、漆器、金属工艺等，都在图案上表现出独有的风格。

值得提起的是，在各代图案中，不仅能看出纵向的承前启后的继承关系，几乎每个时代都有着对外的交流。这种文化的交流，使得本民族的图案增加了一些新鲜血液，显得清新而更加丰富。

中国历代图案是一个蕴藏着无限财富的宝库，我们应该打开这个宝库，让它放射出更大的光辉，发挥出更大的作用。

以上所谈，当然只是编者的看法。之所以写进本书的前言，也只是表明我

们编此书的用心。我们认为，这是编者与读者最好的一种交流。然而，学也无涯，各人见解不同。即使有不同的看法，也不会影响大家对此书图版的评价与使用。

至于对本书的使用，即如何将这些古代的和近代的传统图案用起来，我认为是多方面的，当视各人工作的需要而定：直接选用某些图与当作创作设计的借鉴是不同的，作为理论研究的参考与一般欣赏也是不同的，只有任读者各取所需了。

鲁迅当年编《艺苑朝华》，其中提到"选印中国先前被人忘却的还能复生的图案之类。有时是重提旧时而今日可利用的遗产"。从某种意义上说，因为装饰图案一般不表现"关系性的律动"，即特定主题思想的情节，所以它的时代界限也就可以超越。所谓"古色古香""古雅古拙"，都是今人视古代而言。即使它还带着不同时代的风貌，但在现代人的眼光中，也会变成"陈年老酒"的。

不过，古代图案再好，也不能替代今天的创造。真正意义上的对文化遗产地利用是新创作的借鉴。即用前人的镜子照见自己的路，使自己的经验丰富起来。艺术的方法、手法，不能单独靠个人去创设，需要多看多闻，广取博收。一个善于观摩古代作品和揣摩古人的现代人，必然会开阔自己的艺术视野，增强自己的意匠能力。"能探风雅无穷意，始是乾坤绝妙辞。"在南朝谢赫所列的"六法"中，便有一条"传移模写"，用今天的术语讲即是临摹古人传艺，把临摹看得很重要，就是以此当作体验前人的手段。凡是用心临摹过一些古代图案的人，大都有较深的体会。

研究工作很重要。探讨历史在于总结经验，研究理论在于把握规律。理论虽然来自实践，但实践本身并不等于理论。一堆矿石怎么就是钢铁呢？一包小麦怎么就是面包呢？因此需要炼，需要磨。图案的历史和图案的理论都亟待去炼去磨，这便是些很好的原料。研究也是多方面的。比如，研究图案的历史，一种图案在何时出现，又在何时消失，其文化的背景是什么，演变的原因又是什么，从中会引出许多有关政治、经济、科技和风俗习惯、生活方式的问题；而作为人类艺术思维的一种模式，会找出文化的共性和个性。从艺术的角度研究图案的理论，不仅会涉及艺术的起源，也会觉察到人类在艺术上的一种特殊的思维方式；而古代与现代、东方与西方的比较研究，从原理到方法，一般的与特殊的，以及图案与文学（特别是与诗）的关系，图案与民俗（特别是与生

活）的关系，都是有待深入探讨的。

　　从设计学上研究古代和近代的图案，将会看到各种不同的手法，艺术的一般处理，和器物对于功能的适应，纹样对于器物的适应，以及新的工艺方法对艺术的制约和影响，由此所产生出来的新的风貌。我们所说的启发和启迪，主要表现在这里。

　　至于广大读者的鉴赏，我看这也是一部比较丰富而全面的图册。一个民族的文化不应该被割裂。所谓"隔行如隔山"，只能是对于专业知识和专业技术来说，如果一个人没有大文化的熏陶，不仅有碍于本专业的提高，对于国民文化素质来说也势必受到影响。鉴赏图案，了解它的意象和旨趣，以及那千变万化的意匠，能够有助于想象力的发挥，从中得到一种美的享受。

　　关于本书的编选和制作，是一个集体来完成的，并且耗去了几年的时间。我虽然在选图和审定上花了一些工夫，但大量的摹绘工作和资料抄写则主要靠几位年轻人，他们是那样认真，那样努力，真到了废寝忘食的程度，给我很大的鼓舞。我们的合作是紧张的，也是愉快的。在本书的编选工作将近完成的时候，回顾全篇，仍然感到粗糙，有些该收的资料一时集不起来，只好暂缺。我在前文强调，图案是个大概念，并不等同于纹样。然而本书除少数器形外，大多数仍以纹样为主。我在想，如果以后有机会，或条件允许，再专门选一本介绍器物造型的，以补本书的不足。特此说明。

　　感谢山东美术出版社的朋友们，他们的远识大度和热情支持，使本书得以顺利出版。并衷心希望读者不吝指教。

<div style="text-align:right">

1992年秋，月亮圆时记于南京

载《中国图案大系：一》，

山东美术出版社1993年

</div>

整衣冠而建文明
——在"首届国际服饰文化与服装设计学术研讨会"的讲话

我受江南大学之邀,担任"首届国际服饰文化与服装设计学术研讨会"的会议主席,现有双重身份:作为东道主的代表,欢迎诸位出席这次研讨会,希望大家共同探讨服装文化和研究服装设计;谈得深入,谈得热烈,谈得愉快,更希望谈出学问,谈出成果,谈出友谊。作为与会者个人,也就是我的本来身份,感谢江南大学服装学院的盛情接待,预祝研讨会成功。

我不是服装设计家,也没有专门研究过服装。然而几十年来我必须穿衣服,这是人类的文明,始终不能离开衣服。虽不能说"人靠衣裳马靠鞍",可是它毕竟是人的外表,每个人都应有合身的衣着、称心的服装。仅凭这一点,也应该说出自己心里的话。

人的行为、心理和需要,大体可分三个层次,即生存、享受和创造。三个层次对于个人、群体和民族来说,也可能是三个阶段,时间或长或短,并不与人的年龄成正比。所谓"生存",就是在温饱线上挣扎,吃穿问题不能保证,在这个层次上或阶段中,最大的愿望就是衣不露体、填饱肚子。古人所说"糟糠不饱者,不务梁肉;裋褐不完者,不待文绣",也是指此。所谓"享受",就是生活水平达到了小康的程度,颇有些"食不厌精"、挑挑拣拣的味道。也就是说,人们的物质生活水平提高了,希望过得美满一些,进入到按照自己的意愿去选择的程序。所谓"创造",就是随着生活的进一步提高和对理想的追求,已不满足于既成的东西,甚至要亲自动手,表现出自己的个性。我国近30年的改革开放,发展迅速,特别是在经济上,远远超过了过去任何一个时代,人民的生活水平提高了。具体地说,已由生存的层次上升到享受,并且有一部分

正在向创造阶段迈进。

中国人的生活主流灿烂辉煌，中华民族的前途光明远大，这是毋庸置疑的。只是我们应该清醒地看到，经济的发展可以有助于文化的发展，但不可能取代文化的发展。民族的振兴当以文化的繁荣与提高为标志，大河奔流，泥沙俱下，这是事物发展的必然现象，关键在于梳理和引导。一方面是科学发展，与时俱进，焕发出一种积极进取的精神；另一方面也存在着浮躁虚荣的氛围，私欲弥漫，与孔方先生不可开交。服装穿在身外，最明显地看出这一点。

我谈不出关于服装的学术，只能说出穿衣服的感想。

衣食住用，维系人生。数千年的文明造就了"第二个自然界"，哲学家称之曰"人化的自然"。它不仅标志着人与动物的区别，而且更重要的是显现了人的本质力量。穿衣戴帽，一日三餐，人们可以熟视无睹，司空见惯，越是看作无所谓者，正说明它的重要。因为它构成了人的一切活动的基础。马克思的一生，立足于此而落脚于此，由此揭示了社会的种种关系。历史学家知道，当我们的祖先刚离开"野蛮期"不久，就懂得了"垂衣裳而天下治"的道理。我们是直接设计服装和制造服装的人，更应该了解这一点。

中国五千年的文明历程，在每个时代都创造了自己的辉煌。齐桓公好服紫，五素不得一紫；楚灵王好细腰，而国中多饿人。这已非个人爱好，而引为社会问题。孔子是个思想家、教育家，平时不苟言笑，但在《论语·乡党》中表述了他的衣食观，具体而深刻。他主要是把衣食当作一种文明、一种礼节，视为修养。当然，也关系着实用。他认为衣服要讲究内外色调的调和，朝服、礼服和便服不能乱用，吉服更不能居丧用。使人出乎意料的是，他主张平常在家所穿的皮袍要做得长一点，可保暖；右边的袖子可做得短一点，便于做事和写字（"亵裘长，短右袂"）。为了便于工作，竟将两个袖管做得一长一短；这种设计思想，令人惊奇，恐怕连今天的设计师都没有如此胆量，而难以做到。

战国时的大诗人屈原，很喜欢服饰之美。他在《涉江》中写道：

余幼好此奇服兮，
年既老而不衰。
带长铗之陆离兮，
冠切云之崔嵬。

我从小爱好奇丽的衣服，直到晚年依然不变。我身上佩带着长剑，头上的高冠直冲云天！在这里，诗人的服饰成了他本人的一部分。表现出特点，显现出性

格，连同人一起产生一种可敬畏的精神。只有懂得生活的人，才真正懂得服装；只有热爱生活的人，才知道服装的真实意义。

两千多年前，刘邦"以布衣提三尺剑取天下"，推翻了秦朝，当了汉朝的皇帝。他本是一个乡村小吏，整天在小酒馆里鬼混，迷恋酒色。他不知道对于文化的尊重。用"竹皮为冠"，以儒冠为溺器。等后来制定了朝仪，他穿上龙袍，群臣向他齐呼万岁的时候，才深切感到仪表的重要，说："吾乃今日知为皇帝之贵也。"

古代南方有一种"犊鼻"，形如牛鼻，即现代的短裤。在《吴越春秋》中就说"越王服犊鼻"。大概由于江南气温较高，短裤用布又省，所以上下皆然。但是这种"犊鼻裤"在中原地区是前所未闻的。直到司马迁写《史记》，还惊奇地说"相如身自著犊鼻裈，与保庸杂作"。后人也跟着议论，对当时的士大夫来说，不仅是特殊，而且有失文人的体面。有人说他赶时髦，出风头，也有人说他敢为天下先。却不知司马相如是四川人，并且到过少数民族地区，在那里是不鲜见短裤的。诚然，作为一个大文学家，能够冲破上层的习俗，进入民间，连下层劳动者的短裤都穿起来，在当时是难能可贵的。

封建社会的最后300年，汉族的服装逐渐满族化，化成了长袍马褂。1934年鲁迅写过一篇题为《洋服的没落》之杂文，说："几十年来，我们常常恨着自己没有合意的衣服穿。清朝末年，带些革命色彩的英雄不但恨辫子，也恨马褂和袍子，因为这是满洲服。……然而革命之后，采用的却是洋装，这是因为大家要维新，要便捷，要腰骨笔挺。少年英俊之徒，不但自己必洋装，还厌恶别人穿袍子。……后来，洋服终于和华人渐渐的反目了，不但袁世凯朝，就定袍子马褂为常礼服，五四运动之后，北京大学要整饬校风，规定制服了，请学生们公议，那议决的也是：袍子和马褂。"（收入《花边文学》）

民国期间，曾将"中山装"定为礼服。新中国成立后，除了中山装的延续之外，又出现了经过变体的"人民装"和苏联式的"列宁装"。1956年的春天，曾有过"服装改革"的呼声，当时的口号也很朴素，叫作"用同样的布票，花同样的钱，使人民穿的花样多一些"。但是锣鼓刚敲就戛然而止了，据说有什么指示：不宜提倡。到了"文化大革命"，倒出现了"不爱红妆爱武装"。"红卫兵"拿着剪刀上街，剪人家的瘦裤脚管和尖头皮鞋。思想中了魔，审美无法度，在混杂的文化中，还有什么精神可言呢？

鲁迅曾感叹过他之前的几十年；现在又过去了几十年，依然是感叹。所不

同的是，我们的吃穿好起来了，生活丰富多了，穿衣服也随意了。但是，值得思考的是，该穿什么衣服，穿怎样的衣服才是理想呢？因为我们现在，正处在"二八月乱穿衣"的季节。

这是我要讲的第一点。与其说是发表对于服装的思考，不如说是提出疑惑和不解的问题。也就是说，第一个问题是：服装到底有没有规律可谈呢？而服装文化的特点是什么呢？我们的大学，大学中开设专门研究服装的学科，又开这样专门的研讨会，我们应该具体地研究一些什么呢？

第二个问题：据了解，前两年服装设计界曾有"国服"的讨论。因为我不知底细，马上联想到的是"蓝色的蚂蚁"——这是20世纪50年代西方人讽刺我们的话，是说人们的穿着千篇一律，都是蓝布中山装。连诗人艾青也说，他到小学门口去接孩子，孩子们一起向外跑，都穿着中山装，黑压压的一片，"全是他们老子的缩小"。最近见有报道，英国评出了对于世界产生影响的10套服装，其中就有"中山装"。不管什么原因，如果从数量之多、影响之大来说，恐怕全人类的服装是无出之右的，因为我们的人口最多。

平心而论，中山装是很不错的设计。它体现出中国人的深沉大度，但又过分显得稳重。作为穿着，并不适于所有场合，更不适于所有人。好事乱用和滥用，都会得出相反的结果。

什么叫"国服"呢？不知定义为何。从字面看，会不会有两种解释：一是由国家规定的服装，类似军队的军服，或者虽未规定，却是约定俗成，即中国人都得穿的衣服；二是现代中国人喜欢穿的具有中国特色的服装。如是第一种，岂不又是中山装的再版，只是有所修订罢了。如是第二种，要做到是很难的。现代"西装"通行于全世界，仔细研究也有一些小变化，可是有哪个国家称作"国服"呢？

第三个问题：据说服装设计界称自己为"时尚界"。又据说这个名称是带有国际性的，而他们的活动场所是T型舞台。时尚者，当时之风尚也。或说是应时的、入时的风尚。这是一个通用词，怎么能当专用词使用呢？在T型台上展示人体之美和服装之美，应是一种高尚的艺术表演。优美的人体动作和新颖的服装设计，能给人以美的享受。可怕的是，一些商业性的操作、东施效颦和哗众取宠的作为；他们不顾形式美的法则，将树枝、水果、易拉罐等都连缀到衣服上，甚至将天安门的模型也顶到了头上，能给人以美感吗？

近读报纸，看到美国《新闻周刊》的一篇短文，原题为《以打扮为业》，

中文的标题是《时尚造型师走红好莱坞》。介绍一个名叫蕾切尔·佐薇的36岁的设计师，她是好莱坞顶尖的名人时尚造型师之一。文章说："10年前，名人时尚造型师这种职业还不存在。但随着首映式、慈善活动和颁奖仪式的层出不穷以及摄影师、名流杂志和电视娱乐节目的大量增多，明星们现在需要时刻看上去都像刚从时尚杂志的彩页上走出来一样，其结果是时尚造型师在好莱坞成了像公关人员、个人助理、健身教练和厨师一样不可或缺的人。"文章特别介绍佐薇的高收入，是每天6 000美元。

现在我懂得了什么叫"时尚"。这样的服装表演和设计师的高收入，无可厚非。问题是它不能代替更多的人穿什么衣服。艺术服装的表演不能走下台来，电影电视的明星们是极少数的，广大群众的服装怎么办呢？

我讲的够多了。为的是希望得到诸位服装专家的指导。我的问题集中在一起，就是感到中国人的服装，在历史上脱节了，到了现代，失去了文化上的连贯和发展的基础，但又不能完全依靠外国，在人文上总是有差异的。我希望我们的服装研究家和服装设计家，共同努力，逐步地解决这个难题。我们应该有参加典礼和集会的礼服，有我们自己的工作服和便服；有男女不同的服装，有老少不同的服装。英国人进剧院都穿黑色的礼服，日本人参观正仓院大都穿和服。我们是礼仪之邦，应该穿什么衣着呢？

2007年11月30日

但愿蓝花留人间

中国人主张中庸之道。所谓不偏曰中，不变曰庸。《论语·雍也》："中庸之为德也，其至矣乎！"这是儒家所指的最高道德标准。但是，在日常生活中，并非是对待一切都是折中的。在它的两极，照样有激情和冷静。譬如说在节日和喜庆的日子里，特别是对于春节和结婚，即一年一度的交接和一生的大事，再没有像中国人这样会吃、会玩、会快乐的了。然而在平时，却是像山涧的小溪，总是平静地流淌。在这两种不同的情况下，我们看到了两种不同的色调——红与蓝。这样两种色调，也就是色彩学上的红黄调子和青绿调子，两者形成对比，如同音乐的旋律。在平常的日子里，粗茶淡饭，布衣蓝衫，日出而作，日入而息，像田园诗般地生活。每到喜庆的日子，则是张灯结彩，到处是一片红火。有人说，现在生活质量提高了，物质条件充足了，天天都像过年一般。形容和比喻固然无妨，但若真是如此，是不会舒服的。且看那些有钱的哥儿，骄奢淫逸，饱食终日，天天是酒肉宴席，不见得就是享受，弄不好还要短命的。

在色彩学上，由于光的波长关系，蓝绿色调代表平静、沉着、阴凉；红黄色调代表激荡、热烈、温暖。夏天来了，相邀清风，避开酷暑；冬天到了，趋阳避寒，保温取暖。如果将红与蓝比喻上述两者的关系，可说是很恰当的。中国的大众也最懂得这个生活的哲理，因而以蓝色用于常服。

为了穿衣服，中国人在历史上不知花去多少精力和劳力。丝绸华美，但不适于劳作；麻葛粗糙并非是理想的衣着；最后选中了棉花。用棉花纺纱织布，并且染色的附着力强。我国普遍植棉较晚，已至宋元时代，到清代才由官方刻印了一部《棉花图》加以推广。我们现在所称的"土布"，便是数百年来手工纺纱的手织布；虽然现代纺织已很普遍，但在一些边远的农村仍零星地延续着

这古老的技艺。同样，手工染色的染料也是种植的，所谓"青出于蓝而胜于蓝"，"蓝"为蓝草，"青"为蓝靛。经现代科学验证，蓝靛染棉布，是理想的结合。

蓝布白花蓝布衫，蓝色书衣蓝花碗，像是蔚蓝色的大海，犹如清澈的蓝天。在日常的生活中，将"人化的自然"涂成了蓝色，静穆而沉着。有的说这是"红装素裹"，有的说这是五彩的衬托。只有深刻了解中国的人，才知道中国人的心有多热，却不是放在外表。

中国以锦绣著称。古代帝王"垂衣裳而天下治"，绣十二章之于礼服，仪态煌煌。但是，锦绣虽美，却不适于贴身穿用，尤其是在夏天，理想者是单薄的织物。古代的"画缋"因未经染，颜色附着不牢。以后出现了"蜡染"，即以蜡作为防染剂，用蜡画花，染色后将蜡溶去，呈现出白色花纹。到了唐代，包括蜡染在内，发展成三种隔染法，因都是丝织物，故统称"染缬"，即蜡缬、夹缬、绞缬。"蜡缬"就是蜡染；"夹缬"是利用平整的雕花板夹紧织物而防染，由此呈现花纹；"绞缬"即后来的扎染，用纱、线、绳等工具在织物上扎出花纹达到防染的目的。中国古代的印染工艺，主要的是使用防染（隔染）法。另外也有如戳印、版印、压花、漏版刷花等，有的还可以印染彩色花纹，但都没有得到普遍发展。棉布的普及需要相适应的印染方法，明清以来在民间流行的主要有两种，即蜡染和刮浆染。蜡染使用一种简单的"蜡刀"，可蘸熔蜡画花，但系单件制作，难以批量生产，主要流行于西南少数民族地区，如苗族、布依族、土家族等。在汉族地区，流行最广的便是刮浆染。刮浆染是利用刻花的油纸版刮浆漏印，用以防染，染色后刮去原浆，便呈现出花纹。这是一种简便的印染方法。以前的纸版，是用多层的皮纸裱在一起，所刻花纹都是"线线相断"，刻后刷以桐油即成。这种油纸花版，过去有专门的作坊制作，直到20世纪50年代，苏州还有一家。所以大小染坊都有这种油纸版。由于多用蓝靛染色，染出的花布便称作"蓝印花布"。蓝印花布也有两种，如用单版刮浆，为蓝地白花；如用两套版刮浆，便成白地蓝花，花纹的"线线相断"也连接起来了。

蓝印花布古代叫"药斑布"或"浇花布"。所谓药斑与浇花者，均指刮浆。所用之"浆"，从现在的材料看，大体都是石灰、豆粉之类。材料易得，操作方便，而能得到很高的审美效果，真是一种了不起的创造。蓝布要经多次浸染，每次的色差都不一样。淡青、月白、豆青、正蓝、藏青等等，可以有许多

不同的明度。画家作画，有所谓"墨分五彩"者，民间的蓝印花布何尝不是如此呢？

现代科技的发展，丰富了人们的生活，甚至改变着生活方式，为生活提供了很大的方便。然而，也明显地看出它的负面作用，与其说是人创造了机器不如说是机器在束缚着人。科技变成了人的主人，它操纵着人的一切；人的人性，人的人情，人的意味，人的诗趣，在逐渐地被机器所吞没。机器按照它的程序运作，人便依照机器的规定生活。人的智慧一面在发展自己，一面在葬送自己。

《汉声》有鉴于此，虽然无力补天，却想在文化上保住一块田地，不能让民族文化失去记忆。我们所作的《民间土布系列》，已出了蜡染和夹缬，现在推出的刮浆染，也是其中的一种。在编辑过程中看到那些朴素优美的蓝印花布，不由得引发出一个疑问：这么美好的东西为什么要丢弃，为现代生活所不容呢？到底什么是现代、科学、先进、时尚？难道传统的、过去的东西就一无是处了吗？有一句俗话说：泼洗澡水时不要连孩子一起倒掉。我们的民族文化失去的太多了，但愿蓝花能留在人间。

附记：

这篇小文写于 2008 年之初，当时我已 76 岁，从东南大学退下来，又被苏州大学艺术学院拉去任职。有一位南通从事蓝印花布制作的年轻人常来找我，正好我写好了一本研究此物的书，取名叫"蓝花花"，已交给了山东教育出版社。回忆往事，心情并不平静，便从《蓝花花》中抽出几个片段，以作此文的补充。

《蓝花花》前言

这本书题名《蓝花花》，是借用了一个陕北姑娘的名字，用以介绍往时的民间艺术，在那衣被之上所染出的美丽图案。蓝色的布，呈现出白色的花纹，或是在白布上染出蓝花，显得特别沉着而清丽。在世间，有各种颜色的花卉，红花、黄花固然惹人喜爱，蓝花的恬静更为诱人。质朴的陕北人深悟此理，给最漂亮的女儿起名叫"蓝花花"，并且唱出了她的美丽：

青线线，蓝线线，

蓝格莹莹的彩；
生下一个蓝花花，
实实的爱死个人。

五谷子，青苗子，
数着那高粱高；
一十三省的女儿哟，
数着蓝花花好。
……

 那是在过去的年代，封建礼教的束缚，青年的婚姻没有自由，蓝花花被迫嫁给一个财主的"猴"儿子，歌中形容他"好像一座坟"。蓝花花的不幸虽然不是孤立的，但人们仍然同情她的遭遇，即使歌中也表现了反抗和斗争，但毕竟还是带有悲剧的色彩。她使我们联想到民间的蓝染花布，即棉布的漏版刮浆防染花纹。它增饰于亿万人的起居，虽经 800 年的温馨，几乎普遍于全中国，依然由兴而衰，将要为现实生活所遗弃。且不说悲耶憾耶，对于由此所铸造的艺术成就却不应忘记。这就是本书的目的。所以又为书名加了一个副题：民间布面点画赏析。
 民间的蓝染花布是很精美的，其制作工艺并不复杂。因为是用油纸版刮浆漏印而产生防染的效果，那油纸版上的花纹必须是线线相断，有的索性用点组成画面，形成一种特殊的风貌，而且格调很高，具有独特的韵味，带有浓厚的装饰性，可称作"点画"。我们知道，中国的绘画长于用线造型，甚至古人有"十八描"（即十八种线型）的归纳；而西方的绘画则是用面造型，即强调明暗关系，以光影塑造形体。点画是在线条的基础上发展的，不是集点而成线，而是断线而为点。虽然它是经过了工艺处理，看不到如绘画般的笔触，在其背后，且又看出绘画的影子。
 只是，蓝染花布的用途是制作衣被，它不像绘画可以张之于墙，供人欣赏，做成的衣服和被褥等是为了穿用，实用的功能具有特定目的的局限性，却又为艺术的发挥提供了无限的空间。由于花纹是染在布上，而缝制衣服等必然要裁剪，即使"成料"的设计，如被褥之类也不能有固定的一个方向。因此，染织图案设计的构成特点是连续、匀称和形象的参错。这些艺术上的手法和特殊处理，在一般绘画上是不存在的。从艺术的表面看，它与绘画又有很大的

不同。

然而，事物的异同是相对的，而不是绝对的。所有造型艺术，不论是雕塑、工艺等的具体形象，都与绘画有着造型的共同因素，特别是表现同一个对象，并无本质的区别。当然，要理解这一层，必须要透过表面现象作具体分析，慧眼识破，找出内在的联系。

在图案学上，有所谓"单独纹"的形象塑造和图案的整体配置（即"构成"）者，这是设计过程的两步走。绘画创作也是如此。在整个艺术构思的总体之下，从收集素材到形象塑造是一步，从处理情节到组合构图是第二步，另外还有对色彩的考虑等。由此可见，形象的塑造很重要。但绘画与图案相比，前者外在而明显，后者则不是太显露。

锦绣中华的另一面

吃穿住为人生之必需，但由于经济条件和文化水平等的差异，人们所持的态度也不相同。对于所吃的饭、穿的衣和住的房子，有人简单化地将其归为物质文化，虽不能说是错误的，但也不能一概而论。当人们饥寒交迫，在生存线上挣扎之时，是饥不择食、寒不选衣的，对物质需要的性质也非常明显；可是对于生活优越的人来说，绝非单纯的物质需要，其中也包含了精神上的追求，而且会形成一种欲望，越来越强烈，有的为了满足享受，有的包含着炫耀，还有的是趋风赶时髦，精神的追求超过了物质的需要。东汉时的《城中谣》："城中好大袖，四方全匹帛。"不仅是上行下效，还是对时尚的推波助澜。

明代宋应星是著名的科学家，他的《天工开物》在世界科技史上居有显著的地位，被誉为"中国古代技术的百科全书"。在纺织（"乃服"篇）方面，记述了棉、麻、丝、皮、毛的技术处理和织造方法，从大众的布衣到皇帝的龙袍，从简单的腰机到复杂的花机，全面而详细。其中花机是当时世界上最先进的丝织机械，与现在南京云锦最富丽的妆花织造非常接近。宋应星说："人为万物之灵。五官百体，赅而存焉。贵者垂衣裳，煌煌山龙，以治天下。贱者裋褐枲裳，冬以御寒，夏以蔽体，以自别于禽兽。是故其质则造物之所具也。"利用自然物织造衣服，竟然将人分成贵贱，并非是宋应星个人的观点，而是整个封建社会的时代局限。因此，在这种思想的指导下，《天工开物》对于丝织、锦缎写得很详细，但"布衣"的部分就简略得多。说"凡织布有云花、斜纹、

象眼等,皆仿花机而生义。然既曰布衣,太素足矣。"所谓"太素",语出《列子·天瑞》:"太素者,质之始也。"原指构成宇宙的初始物质,在这里引申为朴素无华。

然而,人分贵贱是社会的不公,并非本质如此,"布衣"的爱美与审美之心是任何人也无法剥夺的。历史证明,棉布织花虽然比较简略,但是棉布印花却创造了一个艺术的繁华世界。

中国古代的纺织,包括织造和染色,历史悠久,早在原始社会已经出现,至商周时便很发达了。但在材料的发现与选用上有先有后。最早是利用葛、麻之类纤维,以后发现了蚕,在汉字初造时期,对蚕字的解释是"任丝虫也"。从野蚕到家蚕的饲养,有一个漫长的过程。待到蚕桑并举,成为农业生产的部分,已经进入到锦绣时代了。

中国的锦绣有着辉煌的历史,创造了人类最华丽的衣着。古代中国和西方诸国的一条漫长的商路,兼及文化的交流,被誉为"丝绸之路",我们自己在称颂祖国的美好时也说是"锦绣中华"。这种赞誉是恰当的。我们所要研究的,不是锦绣本身,而是在它的背后,作为人文的整体和生活的全面,还有更多的东西,尤其是被称为"衣被天下"的布衣。

棉纺与棉织

我国古代称平民大众为"布衣"。

"布衣"这个词可有三解:一是用布做的衣服,而不是丝绸锦缎;二是衣着简朴,而不是华贵富丽;三是为庶人之服,因而也作平民的代称。

中国历代的平民主要是穿"布衣"。布衣之"布"为总称,是指麻、葛、棉等纤维的织物。秦汉以来,中原地区的衣着原料,除少数为蚕丝之外,大多数的百姓以麻、葛为主;棉花后来,已晚至宋元时期。

麻有苎麻、大麻等。其中,苎麻植物具有吸湿放湿快的天然优良特性,特别适宜于做夏季衣服,因此苎麻的织物又称为"夏布"。在古代,名称很多,按其精细度略有区别。如苎布、绖布、緆布、缌布、緰布、绫布等;前四种系指一般的夏布,后两种则是极精细的苎麻布。棉布普及以后,苎麻布有所减少,但由于它的优异性能,仍然被作为平民的衣料。

大麻又名"火麻"。其花雌雄异株。雄麻曰枲,亦曰牡麻;雌曰苴麻,亦

曰苴麻、子麻、麻母。皮韧，沤之可织布。雄麻质较佳；雌麻粗硬不洁白，多用于丧服。但棉布普及之后，一般不再用大麻做衣服，只有少数贫苦农民依然穿用。其用途大多做绳索和麻袋。北方寒冷地区的耕牛，冬天防寒，也用麻布制作"牛衣"。

葛是一种多年生蔓草，也同麻一样，其茎的纤维可用来织布编鞋。从事物发展的序列看，在我国织葛布、编葛屦的历史也很久远，故而常将"葛麻"并称，在《尚书·禹贡》《诗经》《庄子》中都有记载。《诗经·周南·葛覃》曰：

葛之覃兮，	长长葛藤条儿弯，
施于中谷，	蔓延伸到谷中间，
维叶莫莫。	叶儿茂盛绿盎然。
是刈是濩，	将它割下来用水煮，
为絺为绤，	织成葛布分精粗，
服之无斁，	穿在身上满舒服。

《诗经·魏风·葛屦》曰：

纠纠葛屦，	葛鞋绳儿缠又绕，
可以履霜？	穿它怎么踩冰霜？
掺掺女手，	姑娘十指纤又细，
可以缝裳？	嫩手怎能缝衣裳？

由此可知，在《诗经》的时代，人们还是穿葛麻衣服和葛麻鞋的，即使是贵族，仍然是丝麻葛并用。只是到了棉布普及之后，丝棉的界线才逐渐明显起来。

陈维稷主编《中国纺织科学技术史（古代部分）》说："秦汉时，通过长期贸易往来，西域、滇南、海南等地的棉织品，逐渐传到了中原地区。同时也传来了各地不同品种棉布的名称，诸如：白叠、斑布、橦（桐）布、榻布、都布、吉贝布……（也有人认为榻布、都布是麻布，斑布中也有一部分是麻布）。白叠和五色斑布是从边疆传到中原的棉布中较早的两个品种。"[①]

白叠布又称"白緤"，是古代本色棉布的统称。从文献资料和出土实物证明，我国新疆地区早在东汉时期已植棉织布，其纺织品以鲜洁而闻名。《太平

① 陈维稷：《中国纺织科学技术史（古代部分）》，科学出版社1984年，第399页。

御览》卷八百二十引魏文帝（曹丕）诏书曰："夫珍玩所生，皆中国。及西域他方，物比不如也。代郡黄布为细，乐浪练为精，江东太未布为白，皆不如白叠布鲜洁也。"

1959年新疆民丰东汉墓出土的蓝白印花布，系用蜡防染法制作，即现在通称的"蜡染"。另外还出土了白布裤及手帕等棉织品。到北朝时期，新疆的棉织已相当普遍。《南史·西域高昌传》："有草实如茧，茧中丝如细纩，名曰白叠子（即棉花），国人取织以为布。布甚软白……"《旧唐书·高昌传》："有草名白叠，国人采其花，织以为布。"

江南地区种植棉花，已是北宋时期。《资治通鉴》卷一五九："身衣布衣，木绵皂帐。"胡三省注："木绵，江南多有之。……及熟时，其皮四裂，其中绽出如绵。土人以铁铤碾去其核，取如绵者，以竹为小弓，长尺四五寸许，牵弦以弹绵，令其匀细。卷为小筒，就车纺之……织以为布。"

这里所称的"木绵"，实即现今的棉花。"绵"与"棉"通。《康熙字典》"棉"字下引史炤《资治通鉴释文》，与上文胡注相同。《资治通鉴》和《资治通鉴释文》都成书于北宋，胡三省则是元代人。可知宋元时期江南已种棉花了。

我国古代边疆地区的植棉和织布之法，向内地传播，尤其在江南的发展，黄道婆起了很大的作用。黄道婆，松江人，是元代著名的女纺织家。松江元代为府，清代为县，属江苏省，现属上海市。陶宗仪《辍耕录》卷二十四云：

> 闽广多种木棉，纺织为布，名曰吉贝。松江府东去五十里许，曰乌泥泾，其地土田硗瘠，民食不给。因谋树艺，以资生业，遂觅种于彼。初无踏车椎弓之制，率用手剖去子，线弦竹弧置案间，振掉成剂，厥功甚艰。国初时，有一姬名黄道婆者，自崖州（在今海南岛）来，乃教以做造捍弹纺织之具，至于错纱、配色、综线挚花，各有其法。……

黄道婆将海南黎族的纺织经验带到松江一带推广，受到当地农民的欢迎。待到宋应星著《天工开物》，不但棉织已经定型，普及于全国，在纺织水平上，松江名列第一：

> 凡棉春种秋花，花先绽者逐日摘取，取不一时。其花粘子于腹，登赶（擀）车而分之。去子取花，悬弓弹化（为挟纩温衾袄者，就此

止功)。弹后以木板擦成长条，以登纺车，引绪纠成纱缕，然后绕篗牵经就织。凡纺工能者一手握三管，纺于锭上（捷则不坚）。凡棉布寸土皆有，而织造尚淞（松）江，浆染尚芜湖。凡布缕紧则坚，缓则脆。碾石取江北性冷质腻者（每块佳者值十余金），石不发烧，则缕紧不松泛。芜湖巨店，首尚佳石。广南（广东南部）为布薮（聚集处）而偏取远产，必有所试矣。为衣敝浣，犹尚寒砧捣声，其义亦犹是也。（《天工开物》第二卷）

徐光启在《农政全书》卷三十五中也说：

（松江民间）俗务纺织，他技不多，而精线绫、三梭布、漆纱、勇绒毯、皆为天下第一。松郡所出皆切于实用，如绫、布二物，衣被天下，虽苏、杭不及也。

明清时期的松江，为全国棉布的中心。无论是质量、产量还是销售范围都达到相当的水平和规模。除了国内诸省"设局于邑"收购外，并以南京为集散地运销海外。据《中国纺织科学技术史（古代部分）》："英国在 19 世纪 30 年代，当时风行用中国杭纺（纺绸）做衬衫和用紫花布做裤子的绅士服装，而这种紫花布是当时以南京为集散地，用具有天然棕色棉花手工纺织制成的。由于这种棕色棉开紫花，故名之为紫花布。贩卖这种棉布的东印度公司则将它对外宣传为'南京布'（英文名 Nankeen）。"[①]

至此，棉布"衣被天下"已成大局。在此前后的 800 年左右，成为中国人起居所必需。它不是与丝织分庭抗礼，而是作为丝绸锦缎的基础。由于宋应星主张"人物相丽，贵贱有章"（人与衣物相称，贵与贱有别），认为"既曰布衣，太素足矣"（既然是布衣，朴素就够了）。因此，他在《天工开物》中只谈染色（彰施），不谈在棉布上染印花纹。实际上，从丝麻到丝棉，都有织花和印花。特别是到了明清两代，棉布印花非常普遍。在中国的传统文化中，锦绣花纹的富丽和棉布印花的朴素，既是对比，又是交相呼应，构成了丰富生活的变奏。

① 陈维稷：《中国纺织科学技术史（古代部分）》，科学出版社 1984 年，第 405 页。

深沉中国蓝

早在两千多年之前，有一位哲人说过："青，取之于蓝，而青于蓝。"① 用来比喻后人胜过前人。"蓝"即蓝草，可作染布的蓝（青）色染料。用蓝靛染布制作衣被，是我国民间工艺的传统。我们所说的"中国蓝"，是指常用之蓝，在现代"色标"中并没有固定的标准，多是在青蓝之间。

陈维稷主编《中国纺织科学技术史（古代部分）》说："在诸种植物染料中，靛蓝是应用最早的一种。传说在夏代，我国已种植蓝草，并且已经摸到了它生长的习性。在夏历五月，蓼蓝发棵，趁此时分棵栽种。在《诗经》中记载了妇女采集蓝草的活动，《尔雅》中也收入关于蓝草的品种，从这些记载可以确定，在我国，用蓝草染色很早就开始了。……《礼记·月令》："仲夏之月，令民毋艾蓝以染。'这是因为仲夏之月（夏历五月）是蓝草发棵的好时候。此时采摘蓝草叶，影响生长，因此规定靛蓝染色不许提前进行。靛蓝色泽浓艳，牢度非常好，几千年来一直受到人们喜爱，我国出土的历代织物和民间流传的色布、花布手工艺品上，都可以看到靛蓝朴素优雅的丰彩。"②

各种物体的色彩是千变万化的，连人的皮肤都分成黄种、白种和黑种等。我们是黄肤、乌发、黑眼珠的中国人，祖祖辈辈，千万年来，聚居在这块神州大地上，休养生息，生活和生产，创造着一切，也深刻地认识了各种色彩。蓝色便是其中的一种。自古以来。中国人喜欢三原色，将红、黄、蓝与黑白两种极色合称"五色"，视为"正色"。红得热烈，黄得辉煌，蓝得深沉。当三种色彩交融在一起的时候，可以为黑色所覆盖，而当三者相互排挤的时候，又可能为白色所挥发。多么微妙的色彩变化啊，也像做人一样，应该和谐相处，调解事端，不能明争暗斗，降低人格，有伤文明。

那么，是不是中国人对于蓝色情有独钟呢？要看在什么地方，哪些方面。譬如说，节令喜庆用红，丰收祝寿用黄，丧事用黑白；在日常生活中则是多用蓝。蓝色恬静、沉着、深邃，符合中国人的民族性格。中国地处亚洲大陆，地域广阔，气候温和，古代农业发达，人们在长期的农耕生活中，习惯于过着安静、舒适、自给自足的生活；加以儒家思想的长期影响，重礼节、讲中庸，凡

① 《荀子·劝学》。
② 陈维稷：《中国纺织科学技术史（古代部分）》，科学出版社1984年，第78、79页。

事都要三思而后行。

所谓中庸之道，不偏曰中，不变曰庸。《论语·雍也》："中庸之为德也，其至矣乎！"这是儒家所指的最高道德标准。但是，在日常生活中，并非是对待一切都是折中的。在它的两极，照样有激情和冷静。譬如说在节日和喜庆的日子里，特别是对于春节和结婚，即一年一度的交接和一生的大事，再没有像中国人这样会吃、会玩、会快乐的了。然而在平时，却是像山涧的小溪，总是平静地流淌。在这两种不同的情况下，我们看到了两种不同的色调——红与蓝。这样两种色调，也就是色彩学上的红黄调子和青绿调子，两者形成对比，如同音乐的旋律。在平常的日子里，粗茶淡饭，布衣蓝衫，日出而作，日入而息，像田园诗般地生活。每到喜庆的日子，则是张灯结彩，到处是一片红火。有人说，现在生活质量提高了，物质条件充足了，天天都像过年一般。形容和比喻固然无妨，但若真是如此，是不会舒服的。且看那些有钱的哥儿，骄奢淫逸，饱食终日，天天是酒肉宴席，不见得就是享受，弄不好还要短命的。

因此，蓝色与这种民族性格相适应，出现于生活的各个方面，为中华民族所有成员的共识，并非是偶然的。

在中国古代，皇帝用黄色，象征着光明、辉煌、尊严、高贵，到处是金碧辉煌；也用红，为正服。绿为青黄色，紫为青赤色，均为间色。后妃用绿。所谓"夺朱为紫"，皇宫曰"紫禁"，贵官着"紫衣"。古代又有"紫笔缮文"，称作道家之书。道家视紫气为祥瑞之气，故有"紫气东来"之说。

物体的色彩各自有主，人们运用色彩也有习惯，但色彩是属于全民的，即使有的硬性规定，也只是在某些方面，并非专属于哪些人。蓝色是最好的明证。

天空是蓝的，大海是蓝的，人们的蓝布衫也是蓝的。在封建社会，人分贵贱等级，并以服色为标志，于是在穿着上有了规定。煌煌龙袍，"垂衣裳而天下治"，那是天子的服装。广大的劳动者，只能穿裋褐，着皂服。所谓"裋褐"，即"褐布竖裁的劳役之衣"，也就是粗糙的衣服。"褐"为麻枲之类，未经染色者为黄黑而无光泽。"皂服"则是下等杂役所穿的黑色服装。也就是说，古代大众的衣服不仅是布衣，而且只能是褐色或黑色。所以称百姓为"布衣""褐夫"，称杂役为"皂隶"。

农业文明不但种出了粮食，解决了吃食之虞；也种出了棉麻可以织布，并且植桑养蚕缫丝，解决了穿衣之难。同样，人们也叩请大地，种出了染料。种

蓝得靛，"青出于蓝而胜于蓝"，染出了蓝布。一染二染的"月白布"，三染四染的"老蓝布"，五染六染"藏青布"；画家赞美"墨分五彩"，蓝色何尝不是如此呢？有的如月夜之恬静，有的如太空之浩瀚；就像是宝石晶莹的透彻，大海蔚蓝的深沉，染出的蓝布深深浅浅，在微妙的色度中游移。人们知道，浓绿丛中的最深处隐显出蓝意；天边的云霞中紫里泛出蓝彩。只有画家才晓得它的底细，在色彩的家族中，它是介于大红大绿之间的，深深懂得红之热烈，绿的清凉。

在色彩学上，由于光的波长关系，蓝绿色调代表平静、沉着、阴凉；红黄色调代表激荡、热烈、温暖。夏天来了，相邀清风，避开酷暑；冬天到了，趋阳避寒，保温取暖。如果将红与蓝比喻上述两者的关系，可说是很恰当的。中国的大众也最懂得这个生活的哲理，因而以蓝色用于常服。

为了穿衣服，中国人在历史上不知花去多少精力和劳力。丝绸华美，但不适于劳作；麻葛粗糙并非是理想的衣着；最后选中了棉花。用棉花纺纱织布，并且染色的附着力强。我国普遍植棉较晚，已至宋元时代，到清代才由官方刻印了一部《棉花图》加以推广。我们现在所称的"土布"，便是数百年来手工纺纱的手织布；虽然现代纺织已很普遍，但在一些边远的农村仍零星地延续着这古老的技艺。同样，手工染色的染料也是种植的。经现代科学验证，蓝靛染棉布，是理想的结合。

作为我国古代染料的蓝靛，主要是从蓝草中提取的。南北朝时，北魏贾思勰《齐民要术·种蓝第五十三》详细记述了"蓝靛"的制造。书中说："《尔雅》曰：'葴，马蓝。注曰：'今大叶冬蓝也。'《广志》曰：'有木蓝。'今世有菥，赭蓝也。……七月中作坑，令受百许束，作麦秸泥泥之，令深五寸，以苫蔽四壁。刈蓝倒竖于坑中，下水，以木石镇压令没。热时一宿，冷时再宿，漉去荄，内汁于瓮中，率十石瓮，著石灰一斗五升，急抨之，一食顷止。澄清，泻去水，别作小坑，贮蓝淀著坑中。候如强粥，还出瓮中盛之，蓝淀（靛）成矣。"这是我国关于蓝靛制造的最早记录。贾思勰还在书中讲述了种蓝的经济效益，说"种蓝十亩，敌谷田一顷。能自染青者，其利又倍矣。"

李时珍《本草纲目》释"蓝"说："按陆佃《埤雅》云：《月令》：仲夏令民无刈蓝以染。郑玄言恐伤长养之气也。然则刈蓝先王有禁，制字从监，以此故也。别录曰：蓝实生河内平泽，其茎叶可以染青。弘景曰：此即今染碧所用者，以尖叶者为胜。恭曰：蓝有三种：一种叶围径二寸许，厚三四分者，堪染

青，出岭南，太常名为木蓝子；陶氏所说乃是松蓝，其汁抨为淀甚青者；本经所用乃是蓼蓝实也，其苗似蓼而味不辛，不堪为淀（靛），惟作碧色尔。颂曰：蓝处处有之，人家蔬圃作畦种。至三月、四月生苗，高三二尺许，叶似水蓼，花红白色，实亦若蓼子而大，黑色，五月、六月采实。但可染碧，不堪作淀（靛），此名蓼蓝，即医方所用者也。别由木蓝，出岭南，不入药。有菘蓝，可为淀，亦名马蓝，《尔雅》所谓'葴，马蓝'是也。"又，释"蓝淀"说："澱，石殿也，其滓澄殿在下也。亦作淀，俗作靛。南人掘地作坑，以蓝浸水一宿，入锻石搅至千下，澄去水，则青黑色。亦可干收，用染青碧。其搅起浮沫，掠出阴干，谓之靛花，即青黛。"①

据现代化学分析，"蓝草叶中含蓝苷（$C_{14}H_{17}NO_6$），从中可以提取靛蓝素（$C_6H_{10}N_2O_3$），是靛系还原染料。蓝草叶浸入水中发酵。蓝苷水解溶出，即成吲哚酚，然后进一步在空气中氧化缩合成靛蓝。可以推测，蓝草的染色，最初应该是揉染——把蓝草叶和织物揉在一起，揉碎蓝草叶，液汁就浸透织物；或者把布帛浸在蓝草叶发酵后澄清的溶液里，然后晾在空气中，使吲哚酚转化为靛蓝，这就是鲜叶发酵染色法。"②

至于为什么在制靛过程中要加石灰，主要是促进蓝草的发酵和色还原。这是在历史实践中的经验积累。不但长期在民间流传，并且带有几分神秘。

我们知道，织物染色带有化学的性质。但在古代，人们勤于实践，在自然物中找到了一些行之有效的办法，却不一定了解其原理和奥妙，知其然而不知其所以然。尤其是对于民间染坊和职业的染工来说，有些方法可说是关系到事业的成败。于是，有许多可歌可泣的传说故事流传。世间三百六十行，都有祖师的崇拜。既表现出从业者的敬业精神，又不忘前人的创业之恩。梅葛二仙便是染业的"染布缸神"，即染坊业的祖师。

"梅"即梅福，"葛"为葛洪。

深沉恬静的中国蓝，不但在植物染料中使用最早，也是用以染色牢结度最高的。作为一种色彩（应该说是深浅浓淡的蓝色谱系），已经浸透到传统文化的许多方面，而由种蓝到炼制蓝靛，却构成了它的物质基础。

① 明代李时珍《本草纲目》草部第十六卷"蓝"条、"蓝淀"条。
② 陈维稷：《中国纺织科学技术史（古代部分）》，科学出版社 1984 年，第 79 页。

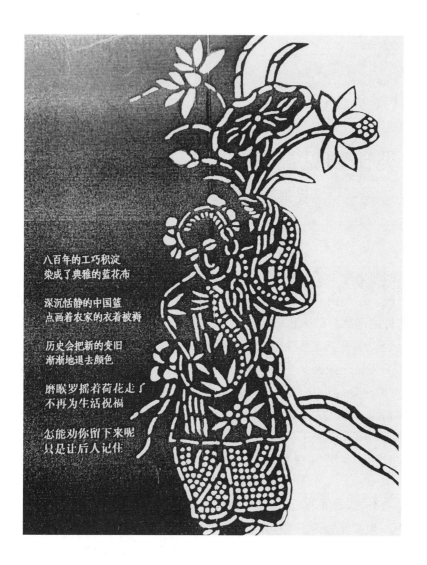

八百年的工巧积淀
染成了典雅的蓝花布

深沉恬静的中国蓝
点画着农家的衣着被褥

历史会把新的变旧
渐渐地退去颜色

磨眯罗摇着荷花走了
不再为生活祝福

怎能劝你留下来呢
只是让后人记住

连类比物见高低
——《民间工艺精品丛书》序

人世间的事物千差万别，错综复杂。仅以人造物而论，旧的还未淘汰，新的已经出现，这是由"人的本质力量"和"人的需要的丰富性"所决定的。哲学家把这种创造称作"人化的自然"或"第二个自然界"，人们对于许多日常的物品已经司空见惯、熟视无睹了。然而每当一种新物品应市，尤其是带有艺术意味的工艺品，大家又争相抢购，有人说这是"赶时髦"，也有说是"喜新厌旧"，可能也是时尚使然。好的工艺品是人人都会喜欢的。即使一些退出生活舞台的东西，当代人不以为然，但是隔了一代两代，因为年轻人没有见过，在他们的心目中又变成了"新"的，所谓五十年一个周期，老奶奶箱底的东西也会变成时髦。喜爱和保护传统文化是一件好事情，但怎样识别其高下优劣呢？

这是一个实际的问题，又需作理性的思考，闻风起哄和有意"炒作"都是不可取的。艺术界的认识很混乱，最明显者是在艺术的门类之间"强分尊卑"，以为艺术的门类有高有低。甚至有的所谓评论家，也说某种艺术高，某种艺术低；推崇这个，贬低那个。这是一种不公正的态度、不健康的作风。他与一个人的喜爱不同。一个人可以喜欢这个或喜欢那个，但不应反其他，去散布一种歪理。人的兴趣不同，必然会各有所爱。"阳春白雪"和"下里巴人"虽有程度的不同，所谓雅俗和文质，也各有各的高度，因为它体现着文化的不同层面。俗话说"麻油伴白菜，各人心里爱"，怎么能强求一致呢？艺术的门类很多，是适应着各种不同的需要而创造的，就像油盐酱醋，功能和作用不同，无法相互替代。所谓"寸有所长，尺有所短"，便是这个道理。如果对艺术进行比较，也只能"连类比物"，才能看出高低和长短，否则便没有可比性。国画

和油画怎么相比呢？绘画和工艺怎么相比呢？陶瓷和染织怎么相比呢？诸如此类，因为它们各有特点，目的不同，作用也不同，是难以论比的。文化比较学也只是比其特点，以发挥其专长，而不是由此排主次、定尊卑。那种把艺术分高低、视贵贱者，其实是不懂得艺术，错误地理解了艺术。过去的手艺人有一句谚语叫作"隔行看不起，同行是冤家"，这是一种不正常的竞争心理，是与做生意的经济利益相联系的。这种心理，也是与高尚的敬业精神背道而驰的。社会有分工，各人有专业。热爱自己的专业是一种美德，但也应该尊重别人的专业。封建社会中有所谓"万般皆下品，唯有读书高"，就是知识分子自视清高的坏毛病。由"读书做官"到"高人一等"，满脑子的等级思想，把人与人之间的一些不正常的关系强加于艺术，是不利于艺术之全面发展的。

然而，鉴赏艺术不等于不要比较，不是说艺术不分好坏和高下。任何艺术都有好坏优劣和高下精粗之分，这正是鉴赏的目的。所谓"有比较才有鉴别"，是很有道理的。一般地说，艺术有内容与形式之分，由于各种艺术的主旨和目的不同，不论在内容上还是在形式上都存在着较大的差别。在内容上，绘画强调反映生活，再现生活，以艺术的真实表现现实，包括重大的历史题材，因而思想性很高，使人得以借鉴，受到教育。它的重要性，主要是由题材内容决定的。如果题材内容不好，也会影响到艺术。所谓"文以载道""艺以承德"，艺术之有好坏之分，主要是看内容的"道"与"德"。对于实用性的艺术而言，诸如建筑和工艺美术等，它不是对于生活的反映，其本身就是生活的一部分，是生活自身的显示，其中也包括了人们对理想的追求和心理慰藉。所以说看待实用性的艺术同绘画等是有区别的。

一般品评艺术，除了错误的内容（如反动的、淫秽的、庸俗的）被视为坏东西以外，通常不分好与坏，而是以高下为标准。也就是说，同样一种艺术，比较起来有高下之分。高水平的作品技巧精炼，处理得当，别具匠心，显示出作者深厚的功力，达到炉火纯青的地步；低水平的作品技巧生硬，处理杂乱，平庸俗套，暴露出作者对艺术涉猎不深，不过是徒有外表而已。当然，这只是高下的两极，更多的是中间的层次。学校的老师给学生的作业评分，以百分为最高，60分为及格；也有分作优、良、中、下的。古代画论中曾经把优秀的作品称作"神品""逸品"，都是有一定道理的。

民间艺术（包括民间工艺在内），在艺术的分类中并非一个门类。它是艺术的一个层次，即民族文化的基础之一。从最早的意义上讲，也就是在原始时

代，艺术是全民的，无所谓民间与非民间，也无所谓专业和业余，只是社会分出了阶级和阶层之后，也就产生了为不同人服务的艺术，艺术的性状因而起了变化，出现了为封建贵族服务的宫廷艺术，为文人士大夫服务的文人艺术，为佛道服务的宗教艺术；于是，以农民为主体的艺术便称作"民间艺术"。这样几种艺术并行发展，也相互影响，延续了数千年之久。随着社会的变革，虽然封建王朝不存在了，有些服务的对象起了变化，可是艺术的形式和风貌并没有改变，反而作为一种艺术格局被固定下来了。

在现代，民间艺术以独特的面貌而存在，是相对于专业艺术家的艺术而言的。也就是说，民间艺术的作者，除了少数作坊艺人之外，绝大多数是农民，他们并非是专业的，因此他们的作品带有原发性和淳朴性，完全出于自发、自制、自用和自娱。即使有的进入市场，也只是一种副业。民间艺术品的作者，多数未经专业教育，尤其是农村妇女，仅是平素女红的锻炼。但是她们的感情是真挚的，许多东西是为亲人、为孩子而做，不受外部非艺术因素的干扰，纯粹是表达自己的情感，有人形容说是"心中之曲自己唱"。因此，在作品中蕴含着真情与真爱，而且是用她自己的方式表达出来的。譬如说年青姑娘送给情人的信物（荷包、鞋垫之类），青年妇女为丈夫做的褡裢、绣的手帕、织的花带；外婆为外孙做的虎头鞋、猪头鞋和虎头帽等：其中有大量的上乘之作。我曾问一个农村老大娘，为什么戴着老花眼镜细心地做虎头鞋，她会心地笑着说是给"宝贝疙瘩"（外孙）的礼物："孩子来到人世，在娘怀里抱了一年多；马上就要下地走路，希望他像虎一样地站得稳，走起来有精神。"这是老人对孩子的祝愿，并且是通过艺术语言、用自己的制作来表达！回头看那虎头鞋时，绣得粗眉大眼，威武而不凶猛，真是"虎虎有生气"。那"猪头鞋"是小小的黑色轻便鞋，也很有风趣，是按照民间传说，年三十肥猪"驮宝拱门"，希望以后年年顺利。

现在的年轻人已经不理解，为什么在一双鞋垫上绣花，鞋垫塞在鞋里，穿在脚上，谁也看不见；为什么在一个盛钱盛什物的荷包上绣花，只要结实就可以了。却不知那鞋是送给情人的，也只让他一个人看，既祝他"走好"，又寄托相思。那荷包何止是装钱装物呢，你听一听陕北人在黄土高坡上唱的民歌《绣荷包》吧！清亮而深厚，在荷包中装满的是感情。

现在，有一件令人欣慰的事：王抗生先生联络了一些有志之士，深入民间，收集精选，要将浸透着这种美好感情的艺术，编一套《民间工艺精品丛

书》。如果有人问我,"精品"的标准是什么,因为有了上文的铺垫,我会直接回答说至少有三条:一是美好的思想,二是真挚的情感,三是巧妙的制作。

　　思想是对人生的观念。热爱生活,恪守道德,尊老爱幼,憧憬未来,使人生过得有意义,有滋味。情感是一种执着的态度。追求人生和谐,赞美人间情意,乐观进取。工艺品的制作是美好情感的物化。以物寓意,托物寄情,巧于意匠,表现如微,见物如见人。一件件优秀的民间工艺品,它会向你诉说那些美好的事物,展示那些纯真的感情,洋溢着一种淳朴之美。

　　我想,所有这些都会体现在《民间工艺精品丛书》之中。编选者研究民间工艺有年,既是高手,又是老手,具有丰富的经验。我相信他们的慧眼和热心。他们不是狩猎者,而是耕种者:狩猎者的目标是不择手段地获取猎物,耕种者却是播种春天。

2009年1月10日于苏州
载《书门笺:张道一美术序跋集》,
重庆大学出版社2011年

辫子股的启示
——在比较中思考

人们修饰打扮很珍视自己的头发；为了整洁和方便，把满头乌丝梳理成三股，编成发辫。现代中国的女性，除了烫发女郎之外，还有不少留着长长的辫子；在古代，男性汉人也留辫子，只是到了清末，被"革命党"给剪掉了。我无意在此考察辫子的历史和论证这一发式之美否，以及蓄发与剪发的斗争，而是从那条编结有致的长发中得到一点启示：在造物活动中，由物质和精神的创造所统一的工艺文化，有传统的，有民间的，有现代的，三股并列，有时还会产生摩擦和碰击，为何不能把它们编结起来呢？

传统的工艺文化，构成了工艺美术史的主体，因为它是在手工业时代发生和发展的，形成了优秀的传统，可称之为"传统手工艺"；民间的工艺文化，既是前者的基础，又是活的传统，扎根于劳动人民之中，表现出强大的生命力，一般习惯称作"民间美术""民间工艺美术"或"民艺"；现代的工艺文化，是随着现代技术生产并适应着现代生活的需要而发展起来的，有许多取法于西方，也直接取用"工业设计"这一名称，或叫作"工业艺术"。在这三者之间，只有形态、材料和制造方法的差异，并无本质的区别。日本向西方学习比我们要早，并且在明治维新之后取得了成功。尽管今天的日本崇拜西方文明者还大有人在，以使用德国的小汽车和照相机为荣，以说英语为高尚，但是在中国人的眼里，几乎一切都是日本味的。半个多世纪以来，常有人说日本画、日本图案、日本货之轻巧，没有厚重感，依我看这正是他们的特点和长处。艺术的轻巧与厚重可视为两种风貌，不必强求一致。以己度人，独树一尊，用特定的模式去套一切，势必造成艺术的单一化。那些宣扬世界主义的人似乎没有悟出：任何国家与民族的艺术，凡是立于世界之林的，都是以其个性的独具，

而不是千篇一律。我带着这种思想观察日本，看出了人家的长处，有很多是值得借鉴的。

在我国，从辛亥革命到五四运动，新兴文化的发起是借鉴于西方的，有的则是经过了筛选、过滤和消化之后。在这之中，不仅包括了许多学科的建立，也包括了名词和术语。如"艺术"和"美术"这两个词，现在谁都知道在概念和内容上有大小和隶属的关系，但是在20世纪的初叶，则是以后者代前者，或两者混用。"图案"一词是日本人先用起来的，即对于造物成形及其装饰、色彩的"考案"，也就是设计图。这个词很快为我国所使用，并建立了以图案为中心的学科。与此相并用的，还有"设计"和"意匠"两个词，"意匠"是汉语中早有的，一般都习惯当作动词。第二次世界大战期间，德国的"包豪斯"运动转移到了美国，使现代工业设计得到长足的发展。战后日本一切以美国为楷模，便以"design"（谛扎因）取代图案，出现了外来语デザイン；我国则使用了"工艺美术"一词。其实，"工艺美术"这个名称早在20世纪初即已出现，是当作图案（图样）的实际制成品而使用的，当时在蔡元培的许多文章中都介绍过，并无专指传统手工艺的意思。至于design一词的内涵，虽然在我们的事物中有此性质，但无如此概括，汉语中没有确切的对应词（设计、图案、意匠都带有此义）。现在通常将design译为"设计"，即设想和计划，实际上它所包含的内容很大，并不限于工业制品，而在具体使用时必须加以冠词，如建筑设计、产品设计、装潢设计和某一工程的施工设计等。当然，在不同的国家和时期，所使用的名词都有不同的内涵，从来就不是一成不变的，所谓"约定俗成"。现在的问题是，往往以外国人的习惯和词义来辨正是非，匡正自己，很不妥当。作为训诂的比较研究原是无可厚非的，但若以外国人的用词为据，便容易忽略本国的情况，失去自己的基础。

在这方面，日本是非常混乱的。外来语特别多，多得离开学科便不解其意，甚至在同一专业内术语也不一致。我访问了爱知县立艺术大学和国立东京艺术大学。在这两所高等艺术学校中，对于艺术的分类和专业的设立似乎接近统一，但在社会上则明显地不相一致。我看过一套新出版的十六卷《日本的意匠》，内容全是日本传统的手工艺，其副题却是"デザイン"（design），并标出是日本最高水平的"ウリイジュアル（visual视觉的）事典"。

东京艺术大学是一所综合性的艺术学府，设有美术和音乐学部，我们去时她刚刚度过了百岁。从东京艺大百年纪念展的设计与建筑作品中可以看出，一

个世纪以来，这所大学培养了大量的美术设计人才。如爱知艺大校长河野孝教授，被誉为世界十大设计家之一；该校国际艺术交流委员会委员长矾田尚男教授，是著名的书籍装帧家；设计系片冈修教授，是著名的招贴画家；他们都毕业于这所学校。东京艺大美术学部现分六学科、七讲座，除绘画、雕刻、建筑和艺术学外，工艺与设计为并列学科，共同课被称为"一般教育"。

　　从工艺美术教学看，工艺与设计并列在日本有其发展的背景，主要是适应了传统工艺与现代工艺的需要。工艺科分为雕金、锻金、铸金、漆艺、陶艺、染织和木工、玻璃等专业。我参观了他们的雕金、锻金、陶艺工作室，学生实际操作，简直像个手工作坊。给我的印象是，这里所培养的都是亲躬实践的工艺家，作品虽有写实和抽象之分，但其技艺都是传统的，并以手工为主，由作者完成设计和制作的全过程。在锻金工作室，学生们正在用厚铜板锤打成浮雕，有的尺寸很大。我问山下恒雄教授，学生的实习费用和同生产的关系；他说材料费都由学生自己解决，学校提供设备和工具，每年一次展览，作品都会卖掉的。在学生学习期间，不强调同生产部门的联系，那样会限制教学，关键是教学的安排要合理，能适应需要，因此不存在脱节问题。这番话给我的印象很深。对于作品的写实与抽象，山下教授说，主张仍以基础为主，抽象也要表现出作者的意念，不是胡来。他特别反对那种机动或电动的和带声响的东西，那不是锻金工，而是哗众取宠。陶艺工作室的规模很大，有一排电动辘轳供学生拉坯。我们去时陶艺家浅野阳教授正在工作，搞得全身都是泥浆。他们有三口小窑，两口是老式的，一口是新式的。烧制的作品有欣赏性的，也有实用性的。对于陶艺，他说要体现出作者独特的构思之美和技艺之巧；自己要多做点东西，并让学生学到真本领。

　　"工艺"一词，在我国一般有两种解释：一是狭义的概念，可理解为"百工之艺"，即工艺美术的简称，但其使用只限于艺术的范畴，特别是在同绘画、雕塑等并列时，才不致造成混乱；二是广义的概念，是自然科学界特别是技术生产的常用词，系指由原材料通过专门技术制成成品或半成品的加工过程，因此各种技术生产都有本专业的工艺学和工艺流程、工艺规程。这两种解释，都没有专指手工艺的含义，可是在社会上却出现了一种极为狭窄的理解，释为"特种工艺"，而且还有所谓"工艺美术系统"，把更多的人与事划到了"系统"之外。日本人的"工艺"内涵与此又不相同，强调其传统性和单件手制的特点，但不限于欣赏品。从参观"第十九回日展"的工艺部分可以看出，在风格

上个性很强，就我们的观点而论，当然会有见仁见智的区别，但总的说工艺性很强，几乎看不出有"画"的痕迹。这是很值得深思的。

东京艺大的设计科，是以培养现代工业设计人才为宗旨，毕业后要服务于产业界。共分五个专业：视觉设计（visual 包装、广告、装帧等）、机器设计（industrial 工业的、产业的）、形成设计（装饰、样式）、构成设计（基础的，基本的）、环境造型设计（内部的、外部的）；另外还可选修舞台美术和电影设计。由此可见，设计科的教学完全采用了欧美的模式，甚至连名称也以外来语（英语）的译音固定下来。只是将这些名词直译成汉语之后，由于文化背景的不同和语言的习惯等，难免产生费解。

值得注意的是，不论是学校的教学还是在社会上，正在以"设计"（design）的概念去包容传统工艺。我去日本主要在爱知艺大介绍了我国先秦著作《考工记》，分别讲了《考工记》的时代、内容和启示。所引起的强烈反应说明了彼等的追求，以为这是人类最早的设计理论和实践的总结。在我回国之后，东京艺大工艺·设计科主任寿美田与市教授写信来说，他们很重视对于《考工记》的研究，很想进行学术性的交流。由此反映出日本人对于工艺文化的思考，或者说是对传统文化的反思。

工业设计家秋冈芳夫先生在日本受到了工艺美术界的崇敬。他是共立女子大学、东北工业大学教授，日本手工艺中心常务理事，致力于传统木工艺的研究，著述甚多。他所提倡的"物—物运动"，将传统工艺与现代生活结合起来，影响很大。在我东渡之前就曾读过他的著作《何谓设计——传统美与现代》，论述了设计与生活的关系，并以实例说明了审美与心理的延续性，提出了传统美与现代的统一，立论之精辟、周到，比之那些偏颇的"构成论""功能论"者，显然是格调高一些而又实际些。在东京，我访问了这位老人，并参观了他所领导的研究所。面对着那些新颖别致的、具有鲜明民族特色的餐具、酒具、卧具等，深深感觉到，长期以来人们所争论的新与旧的界线在这里模糊了，理论与实践的距离在这里消失了。当他拿着一本新著的校样一页页地向我介绍时，看着那一图一文的形成，说明各种器物的功能特点和审美意趣，仿佛窥见了一位工艺美术家为生活造福的爱心。

民艺家柳宗理也是这方面的倡导者、理论家和实践家。他是日本民艺运动的开创者柳宗悦之子，现在是日本民艺协会主席。因为事先没有联系好，在我参观日本民艺馆时未能会晤。矶田尚男教授访华时我曾问起他对于柳宗悦的看

法，他说 30 年前日本人热衷于模仿欧美，曾把柳宗悦当成威廉·莫里斯式的人物，以为过了时，现在有了很大转变，正在对他进行重新评价，推崇得相当高。我读过他的《工艺文化》和《工艺之道》，字里行间所发出的光彩，是永远也不会暗淡的。

鲁迅在他的杂文中曾经提到，日本人的模仿与创造是辩证统一的。没有前者后者难以产生，没有后者前者又显得平庸。他们在古代取法于中国，逐渐出现了"东洋风"，在现代取法于西方，又创造了"日本式"。工艺美术领域中的三股巨流，他们没有人为地断水截流，而是积极地进行疏导。对于传统工艺，由政府立法加以保护，设立了"无形文化财"（人间国宝）。对无形文化财的持有者——代表性的艺人，给以重金津贴，使其技艺不致失传。在日本，凡是贴以通产省认可的"传统工艺"标志的工艺品，被视为民族文化的光荣。对于民间工艺，除了为数众多的民艺馆和专业资料馆保存作品外，并通过民艺村和民俗村作为活的传统保留下来，而且同乡土教育、旅游观光相结合。我参观过名古屋附近的"足助敷屋"（村落）和友松绞染会馆，将民间工艺的生产、展示、销售和旅游、研究等融为一体，很有特色。据说日本曾推行过"一村一艺"的运动，颇有成效。爱知县的"青年秋祭"（秋节）是在一处大广场进行的，彩旗长幡，锣鼓喧天，有声有色。人们穿着民族服装，摆出一个个货摊，都是卖各地的风味小吃和民间工艺品。我们挤在人群中，品尝了富有日本风味的烤鱼片和用棕叶裹着的豆沙团，深感一种乡土的气息。中国的漆器已走上了贵族化的道路，离开了它的人民群众，可是在日本，是非常普及的日用品。在那些乡间小摊上摆出的盘、碗、盒等，朱里黑外，光洁照人。那些用木版印花的手工纸和车木玩具，也是别有一番情趣。

至于现代工艺，由于科技和生产的发达，形形色色的工业品已是相当丰富。在爱知艺大期间，正赶上历时三天的"大学祭"（艺术节），参观了各级学生的设计作品展览，大多是制成模型，即使是"效果图"，也是充分运用摄影、刮字纸和喷绘，干净挺括，真实感强，这对于设计观念的建立，摆脱绘画的无形束缚是大有好处的。在东京，访问了田中设计事务所，是工业设计家田中央设立的。田中央是日本通产省产业设计振兴审议会委员和优秀设计评审委员，并兼课于东京艺大设计科和东京大学工学部。他的事务所是一个设计集体，在一所三层小楼中，有八九个人协同工作。所从事的设计，不像我们以品物把专业分得很细，其范围相当宽阔。从复印机、照相机、电话机，直到医疗器械、

钓鱼用品、炊食器具和玻璃器皿、办公用品等，几乎无所不包，并且从事企业战略的研究和开发新产品的研究。看了许多设计图纸、模型和制成品，以及有关的幻灯片。在交谈中讨论了有关设计的若干问题，认为设计家的素质和修养必须以造物的意匠为前导，绝不能建立在画画的基础上。回顾国内现状，不论是工艺美术教学还是工业艺术设计的单位，从观念到实践，已无法适应工业发展的需要，如不从根本上加以改革，采取有力的措施，不但不能促进生产和经济的发展，势必形成薄弱环节，以致阻碍其发展。

我是带着对于工艺文化的思考到日本去的，看看人家，比照自己，明显地存在着差距。从表面看，人家行之有效的做法，对我们无疑也会有用，是应该借鉴的。然而又不能模仿，不能照搬，甘心跟在人家后边学步。实践和理论的关系是互为促进的。尽管日本的有识之士已经注意到工艺发展的横向关系，并且正在做着实际的探讨，但毕竟不是普遍的。就其主流来说，不论传统的、民间的还是现代的，一直是单项发展。甚至是你搞你的，我搞我的，互无联系。致力于应用技术，没有出现更高文化层次的研究。这样做的结果，就短期的利益看是会见效的，但从长远着想，便会造成民族文化的割裂，失去平衡。一旦形成，很难再结合，新的调整将会经过几代人的努力。见近利而忘根本，可能是人类在历史习惯中的一个弱点，主要是忽略了相关律的思考和研究。在我看到日本人在工艺美术上的这面镜子时，更加深化了对于"辫子股"的认识。

我们应该把传统工艺、民间工艺和现代工艺像辫子股样的编结起来。编结起来不等于溶化为一体，而是各有侧重，全面发展，并作综合的思考，加强内在的联系。不是"你搞你的，我搞我的"，而是"你中有我，我中有你"，使之在物质文明和精神文明的建设中相得益彰。具体地说，使传统的不老化，焕发青春；使民间的不冷落，进入现代生活；使现代的不洋化，创造出中国的特点。艺术，只有扎根在本民族的文化土壤之中，才能茁壮地成长。

1988 年 3 月
载《装饰》1988 年第 3 期

传统手工艺的智巧

人们制造物品，在有机器之前，全由双手直接操作，所以叫手工或手艺。不过在汉语中"手艺"和"手工艺"的概念是有区别的。现在对从事手工劳作的工匠多称"手艺人"，但在过去其范围要大得多。宋代蔡絛《铁围山丛谈》卷六："手艺之有称者，棋则刘仲甫，琴则僧梵如，教坊琵琶则有刘继安，舞有雷中庆，笛有孟水清。"由此可见，下棋的、弹琴的、弹琵琶的、跳舞的、吹笛子的，都称为"手艺"。换句话说，手艺是个通用词，并未限定用于什么人，只要是用手做的，有特色的，均可称作手艺；因为范围太大，也没有定义性的规范。但"手工艺"是有定义的。"工艺"一词主要为工业界和美术界所使用，是"利用生产工具对各种原材料、半成品进行加工或处理，最后使之成为产品的方法"。在生产上很重视工艺学的研究，将先进的技术与合理的经济原则用到各种工程部门，并制定出便于操作的"工艺规程"。清朝末年，农工商部曾有"工艺局"的设立，即由官方或官督商办的手工业工场。光绪二十八年（1902）创办的工艺局，设有织、绣、染、木、皮、纸、藤、提花、料工、画漆、铁工、电镀等12个工科，招工师、工匠、艺徒生产。翌年北洋工艺局设立，并有相关的工厂、学校和展览馆等。自此以后，各省、县均设有工艺厂或工艺所。是为现代工艺美术生产组织的开端，也就是从家庭手工业向手工业工场的过渡。

"工艺美术"或称"美术工艺"，成为造型艺术的一大类别。为了区别于绘画、雕塑和建筑，也简称"工艺"。艺术的工艺必然是工业的工艺，但工业的工艺并不就是艺术的工艺；其区别在于，艺术只是将工艺当作一种手段以其材料作为塑造形象的载体，最终创造出艺术品。

工艺美术一般分为两大类，一类是日常生活的用品，衣食住行，无所不

包，量大而面广，有许多已由手工制作转向了现代化生产；另一类是艺术加工较多的装饰陈设用品。前者重实用，后者为观赏。后者的普及面虽然没有前者大，但艺术性大都较高，有的是单件制作，为现代机器生产所无法取代的。在传统的工艺美术中，有不少表现出很高的智慧和才艺，为人所珍视，甚至被称为"国宝"。本文所讨论的重点，将侧重于此。

一　材美工巧

我国的造物艺术可以推远到一万五千年前的旧石器时代晚期，也就是我们所说的工艺美术或传统手工艺。那些磨制的和雕刻的工艺品虽然还显得粗糙，但已证明中国人在制作工具的同时，已产生了艺术的、审美的意识。陶器的发明是人们定居和农业开始的标志；如果说这是全人类的普遍规律，那么，瓷器的制作却是中国人最闪亮的创造，不但为人类的化学史写下第一个精彩的篇章，也是工艺美术的伟大成就。谁能想到，在一千多度的高温下能烧出晶莹如宝石的物品。薄如纸，明如镜，声如磬。可以利用瓷土和釉料收缩率的不同使表面产生暗暗的开片（冰裂纹），能够利用各种氧化金属产生不同的色彩；待到在瓷器上进行绘画，使艺术的表现进入了新的境界。青花瓷之美，反映了中国人深厚稳重的性格；它同民间的蓝花布相呼应，将艺术浸透于生活之中。

从古至今，中国人对玉石的认识和感情是最深的，并赋予玉石崇高的道德精神。荀子就说玉有"七德"。温润、文理、坚刚、廉而不刿、折而不挠、瑕适并见、其声清扬：象征着仁、智、义、行、勇、情、辞。所以古有"以玉比德"之说，并有"君子必佩玉"的习惯。古人琢玉之巧，已达到难以想象的程度。远的不说，两百多年前的乾隆年间，于1787年琢成的青玉大山子《大禹治水图》，将一万多斤、两米多高的一块玉璞再现了大禹治水的情景。难以想象的是，玉靠琢磨，是无法用金属工具雕刻的，那时候用的是脚蹬的砣子，还没有现在的电动"蛇皮钻"，扬州的辗玉艺人用什么办法进行琢磨呢？再如玉器瓶炉，器上有盖，用长长的链条系着，那链条一环扣着一环，不是把一块坚硬的玉石拉长了吗？还有玉器的"俏色"，本是清澈色调中的一块瑕疵，却变成了美人头上的首饰、白菜上站的蝈蝈，不仅是构思之妙，更重要的是同手艺之巧结合起来了。

二　奇艺奇论

艺术的想象力和表现力是没有止境的，一个从事艺术创造的人总是要设法突破，进入一个新的境界。在一种现象的背后，好像隐藏着相互制约的规律。凡是实用性的艺术，因为受到实际应用的制约，对于艺术想象力的发挥也受到局限，无怪过去称工艺美术为"羁绊艺术"，如同马的缰绳，是不能任意驰骋的。但是，装饰陈设性的工艺品不要求实际应用，在艺术的创造上要自由得多；不仅形式多变，甚至会寻找新的载体。工艺美术的载体即不同的物质材料，是非常广泛的，从普通的土木竹石到贵重的金玉珠宝，其差距很大。一旦装饰陈设品选择了贵重的材料，很明显，其受众也就缩小了。这类工艺品，由于脱离了实际应用，而材料难得，加工精细，价格昂贵，非一般人所能企及；越是意匠新颖、技艺精绝，越会受到人们的非议，甚至是排斥，被称为"奇技淫巧"。

《礼记·月令》说："（暮春三月）是月也，命工师令百工审五库之量：金铁、皮革、筋角、齿羽、箭杆、脂胶、丹漆，毋或不良。百工咸理，监工日号：毋悖于时，毋或作为淫巧，以荡上心。"这是在宫廷之中，意思是说：暮春三月要指令管理百工的工师，让他下令给百工，即各种不同工艺的工人，认真检查各仓库物资的质量，包括铜铁、皮革、牛筋和兽角、象牙和羽毛、箭杆、油脂和胶、朱砂和漆等，不可混入次品。百工开始各自的手艺，监工的工师每日都要号令：不要违背时令节气；不要造作过分奇巧的东西，以至动荡天子的心。

为什么奇巧的物品会"以荡上心"呢？说白了，就是怕将工艺品做得太好，精巧绝美，使皇帝看了爱不释手，以至着迷，误了政事，所以禁止。这种做法颇像因噎废食，因为怕食物卡了喉咙，索性不再吃饭。

在中国历史上，这类事情确实存在，既是一个认识问题，又是一个现实的症结，且看一代一代的帝王君主，哪一个不是为所欲为，贪图享受，骄奢淫逸，陷入腐败呢？相对而言，只能说有程度上的差别。早在商周时期，"纣为象箸而箕子怖"；周武王灭商之后，召公作了《旅獒》告诫武王："玩人丧德，玩物丧志。"这些都是针对"奇技淫巧"的东西和所谓"难得之物"，提醒统治者，不要产生消极作用。

春秋战国时期，正经历奴隶制社会向封建制社会的变革，社会思想非常活跃，出现了百家争鸣的局面。一方面是周室衰微，诸侯割据，民生凋敝，社会不安；另一方面是各种学派走上社会，宣传其治国的主张。孔子所代表的儒家学派宣传"仁"的学说，认为"仁"即"爱人"，"仁"的执行要以"礼"为规范。他强调礼器、祭器、乐器的精美，也主张衣着服饰的讲究，但都是纳入"礼"的规范，以达到严格的等级秩序，并非是真正意义的创新和发展。《论语·雍也》："子曰：觚不觚，觚哉！觚哉？"一觚不像是觚了，觚啊！这还算是觚吗？

觚是一种盛酒的青铜礼器，圆形的敞口、中间为方形。孔子所看到的是新设计，改变了原来的样式，以为有违于"礼"，便发出了如此的感叹。从这感叹中可以看出，他是维护旧有制度的。

墨子所代表的墨家学派主张"兼相爱，交相利"，以"非命"和"兼爱"反对儒家的"天命"和"爱有差等"说。提倡"节用""节葬""去无用之费"。《墨子·节用中》："是故古者圣王制为节用之法曰：'凡天下群百工，轮车鞼匏，陶冶梓匠，使各从事其所能。曰：凡足以奉给民用，则止。'诸加费不加于民利者，圣王弗为。"由此看来，墨子和墨家学派也反对"无用之费"，是为了不增加百姓的负担。

老子的《道德经》第十二章说："五色令人目盲，五音令人耳聋，五味令人口爽，驰骋畋猎，令人心发狂；难得之货，令人行妨。是以圣人为腹不为目，故去彼取此。"是说五彩缤纷的色彩使人眼花缭乱，嘈杂的声音使人听觉失灵，丰美的食物使人口舌难辨滋味，打猎获得猎物使人心发狂；稀有的货物使人偷或抢。因此，圣人只求吃饱肚子，而不贪求声色之娱，所以摒弃后者而取前者，也就是"为腹不为目"。

这是老子和道家的思想。老子的人生观是顺应自然，无私，容人，谦退，守柔，强调道德修养。在政治上主张无为，公平，简政，自给自足的小农经济，过着平静恬适的生活。他认为那些表现智巧的东西会扰乱民心，所以为"腹"而不为"目"，不需要声色之娱。

庄子继承和发展了老子"道法自然"的观点，强调事物的自生自化。他提出"绝圣弃知"的主张，就是断绝圣人、摒弃才智，返归自然。在《庄子·天地》篇中，他说孔子的学生子贡到楚国游历，看到一个老人在菜园里抱着水罐吃力地打水浇地，便向老人介绍桔槔，运用杠杆原理打水，又快又省力。那老

人不以为然，对子贡说："有机械者必有机事，有机事者必有机心。机心存于胸中，则纯白不备；纯白不备，则神生不定；神生不定者，道之所不载也。吾非不知，羞而不为也。"子贡"瞒然惭，俯而不对"。即子贡感到羞愧，低下头，说不出话来。

这是什么意思呢？是说有了机械之类的东西，必定会出现机巧之类的事；有了机巧之类的事，必定会出现机变之类的心思。人若产生了机变的心思，就会使不曾受到世俗沾染的纯洁空明的心境不完备；那么，精神就不会专一安定。精神不能专一安定的人，大道也就不会充实他的心田。所以那老人对子贡说：我不是不知道你所说的办法，而是感到羞辱，不愿那样做。

这是一种很可怕的思想，非但不接受新事物，反而以保持纯洁空明的"纯白"之心为借口，制造了"保守有理"。《庄子·胠箧》篇说：如像弓弩、鸟网、弋箭这种机关之类的智巧多了，鸟儿就不得安生，在天上乱飞，所以每每天下大乱，都在于追求智巧（"罪在于好知"）。

我们知道：师旷，是春秋时晋国的著名乐师；因其目盲，故又称为瞽旷。离朱，是传说中黄帝时最著名的"明目者"，他不但能辨别各种颜色，而且看得很远，在百步之外能见"秋毫之末"。工倕，相传是尧时的著名巧匠。《庄子·胠箧》说：这些人都有绝高的才智，因此扰乱了人们的正常感官。因此，应该搅乱六律，毁掉各种乐器，堵住瞽旷的耳朵，才能保全天下人的听觉。离散五彩的配合，消除装饰花纹，粘住离朱的眼睛，才能保全天下人原本的视觉。毁坏钩弧和墨线，抛弃圆规和角尺，剁掉工倕的手指，才能使天下人保有原本的智巧。因此，最大的智巧就好像是笨拙一样，这就是"大巧若拙"。如果人人都抱有原本的智巧，天下就不会出现迷惑：人人都保有原本的秉性，天下就不会出现邪恶了。

真可说是目标一致。虽然各自角度不同，却都是针对于"发挥才智"和"奇技淫巧"。唯独管仲从经济的角度，不是强调节俭，而是主张奢侈，用现在的话说就是"高消费"。

管仲是春秋初期的政治家，被齐桓公任命为卿，被尊称"仲父"。他在齐国进行改革，使齐国成为春秋时第一个霸主，《管子·侈靡》是管仲与齐桓公关于治国的对话。齐桓公问他：如何根据时代不同改变治国的政策？他回答说："莫善于侈靡。"——最好的办法就是发展奢侈消费！

他认为不看重"有实"之物，而看重"无用"之物，可以使国人服从管

教。也就是说，不看重粮食而看重珠玉，提倡礼乐而看轻生产，就是发展农业的开始。他说："饮食者也，侈乐者也，民之所愿也。足其所欲，赡其所愿，则能用之耳。"——饮食和侈乐是人民大众的愿望，满足他们的欲求和愿望，他们就会服从。如果他们吃穿困难，心情不舒畅，怎能安心工作呢？

管仲所提出"侈靡"的具体办法是："尝至味而，罢至乐而；雕卵然后瀹之，雕橑然后爨之。丹砂之穴不塞，则商贾不处。富者靡之，贫者为之。此百姓之怠生，百振而食，非独自为也，为之畜化。"——"而"表语气，与"矣"略同。"罢"同"疲"，意为尽力。"瀹"即煮，"橑"为柴薪。"不处"为不停留，引申为不呆滞。"怠生"读为"怡生"，意即安居乐业。"把鸡蛋画上精美的图案之后再煮食，把木柴雕刻上细密的花纹之后再焚烧"。这段话的意思是说：要提倡吃最好的食物，听最美的音乐，开采丹砂矿产的洞口不要堵塞，使商贾贩运不要停滞。让富人奢侈消费，让穷人劳动就业。这样，百姓得以安居乐业，心情舒畅而有饭吃。这不是百姓能够单独做到的，需要在上者为他们储备财物。

概括起来说，由于手工艺的智巧，制作出稀世珍品，超越了日常的必需，便引起了世人的关注。奇艺引发奇论，"奇技淫巧"成了贬义词。一方面是论说它的"弊端"，一方面是不停地制作，其误解达三千年之久。

三　历史的误解

古往今来，人们对事物的认识是不断深化的。由表及里，从感性到理性，都有一个过程。而更重要的是即时即地的实际；当人饿得要死的时候，你送给他黄金珠玉有什么用呢？反过来说，你给富人粗茶淡饭，他能咽得下去吗？韩非子说："糟糠不饱者，不务梁肉；裋褐不完者，不待文绣。"我国虽是以农立国，但在整个封建社会，对于大多数人来说，并没有真正解决温饱之虞。"朱门酒肉臭，路有冻死骨"的悲惨情景不仅唐代存在，在唐代之前和之后也都存在。在此前提下，墨子提出"节用""节葬"，和为了减轻百姓的负担反对"无用之费"是有道理的。

"为腹不为目"的理论只能相对而言，不能绝对化。如果走向极端，因为工倕手巧就剁掉他的手指，那么，善于辩论的人也要割掉他的舌头了。至于防止"以荡上心"，为什么不思考一下："上心"为何那么容易"动荡"呢？当

然，在古代，广大的顺民是不敢这样怀疑国君的，相反，人们还要唯君王的喜好是从。《墨子·兼爱》说："昔者楚灵王好士细要，故灵王之臣，皆以一饭为节，胁息然后带，扶墙然后起。"《韩非子·二柄》说："楚灵王好细腰，而国中多饿人。"说明那时为了追随君王的爱好，连男人也要"饿"出细腰来。这种事在现在看来是难以理解的，甚至是可笑的，可是在古代却是很严肃的事，也就无话可说了。问题在于，于此不能推论：如果推论下去，如果"上心"荡来荡去，什么都要禁止，可就天下大乱了。孟子说："富贵不能淫，贫贱不能移，威武不能屈：此之谓大丈夫。"如果一个君王做不到，岂不变成了小人？那就太可悲了。统观历史，有几个帝王的心不"荡"呢？

所谓智巧"惑乱人心"，事实上，人心不是随便就能惑乱的。道德的善恶不可能因物而起。同样是"打麻将"，可以是一种益智的游戏，只有贪图钱财者才用于赌博。仅以因果论是非，如是偶然，又有多少道理可言呢？因为工艺品做得太精美了，为了防止帝王喜爱而着迷，即所谓"玩物丧志"而禁止。那么，在现代社会中，汽车会发生车祸，马路上应该禁止汽车；就像放鞭炮会引起火灾而被禁止一样。有些开车的人贪杯，容易惹出乱子，索性把酒禁了，不就安全太平了吗！

这样做的结果意味着什么呢？帝王的心照样"荡"，想做什么就做什么，被限制的是手工艺人，受损伤的是中国的工艺美术。三千年的误解，不知有多少能够揭示"人的本质的力量"的作品被淹没在昏暗糊涂之中。

这是一个值得深思的问题，为什么三千年的症结到现在还没有解开呢？原因可能是多方面的，主要是因为它太珍贵了，而又不实用。在过去，又没有公众的博物馆可以收藏，大都是帝王贵族所有，于是形成一个错觉，认为这是一些奢侈品，是与穷奢极欲的统治者同类的，当然也与大众无缘。

马克思在《政治经济学批判》一书中谈到贵金属时说："金银不只是消极意义上的剩余的，即没有也可以过得去的东西，而且它们的美学属性使它们成为满足奢侈、装饰、华丽、炫耀等需要的天然材料。总之，成为剩余和财富的积极形式。它们可以说表现为从地下世界发掘出来的天然的光芒，银反射出一切光线的自然的混合，金则专门反射出最强的色彩红色。而色彩的感觉是一般美感中最大众化的形式。"天下人谁不喜欢黄金呢，但谁能获有大量的黄金呢？在古代，只有统治者。《邺中记》记述石虎的生活，不过是十六国时期后赵的一个小皇帝，他的宫室、车骑、仪仗、日用等，无不都用黄金装饰；西晋的石

崇与贵戚王恺"斗富",以烛代薪,作"锦步障"五十里,成为历史上豪侈奢靡的代表。每当谈起这些腐朽败坏的人物,人们很容易同那些珍贵的东西联系起来,使金银珠玉失去了光彩。

这种影响是深远的。包括笔者在内,往往只注意于表面,没有从现象看到本质。在思考中国工艺美术的发展过程中,很少注意这类作品,甚至有人说它们是"无效劳动"。由此看来,"爱屋及乌"成语的背面,也会成为"恨屋及乌"。

四 "人的本质的力量"

我们研究艺术,都赞成艺术的丰富性和多样化,但是,怎样才叫"丰富"和"多样"呢?它既不是单纯数量的增加,更不是改头换面;与其说是艺术本身,不如说是对人的全面的揭示和表现。艺术要直面人生,反映生活;艺术要表现思想,揭示矛盾。同样,艺术也要娱悦人生,美化生活,在工艺美术中,那些表现高超技艺的工艺品,不但说明了手的灵巧,也揭示了人与物的关系,确切地说,是人驾驭物的能力。

认识这种能力,既是一个哲学的命题,而又通过艺术的形式表现出来。它是艺术多样化的一个重要方面,也是人的能力的一种形象化。这使我联想到体育的竞技。奥运会是世界性的运动会,全世界的优秀运动员汇集在一起进行比赛,谁跑得最快,谁跳得最高,谁射击最准,谁射箭最远,得冠军者就是全人类的最高者,它标志着人类体质的极限。一旦有人刷新了纪录,说明了人的能力的发展。中国的传统手工艺,不论在古代还是在现代,有不少是应该得冠军的。虽然艺术难以规定出由数字衡量的标准,却会深深地震动着人们的心灵,从而在全人类面前展示了人的发展能量,而且是通过艺术的形式,由灵巧的双手完成的。

恩格斯非常重视手的功能,认为在人的自身发展过程中,手起了关键性的作用,并带动了其他部位的发展。他在《自然辩证法》一书中详尽地叙述了这一漫长的发展过程。他说:"在人用手把第一块石头做成刀子以前,可能已经经过很长很长的一段时间,和这段时间相比,我们所知道的历史时间就显得微不足道了。但是具有决定意义的一步完成了:手变得自由了,能够不断地获得新的技巧,而这样获得的较大的灵活性便遗传下来,一代一代地增加着。""所

以，手不仅是劳动的器官，它还是劳动的产物。只是由于劳动，由于和日新月异的动作相适应，由于这样所引起的肌肉、韧带以及在更长时间内引起的骨骼的特别发展遗传下来，而且由于这些遗传下来的灵巧性以愈来愈新的方式运用于新的愈来愈复杂的动作，人的手才达到这样高度的完善，在这个基础上它才能仿佛凭着魔力似的产生了拉斐尔的绘画、托尔瓦德森的雕刻以及帕格尼尼的音乐。"

绘画、雕刻和各种乐器的演奏，都是艺术，也都是人类所独有的、经过训练的手所表现出来的。如果说一般的艺术只是借用一种物质的载体，那么，工艺美术却是充分发挥了各种材料的物性，与大自然更为亲近。在表现人与自然的和谐关系上，所谓"天人合一"，手工艺显得最为活跃。一方面是大自然献出了它的宝藏，另一方面由人的双手制作成精美绝伦的工艺品。充实了生活，丰富了生活，也美化了生活。试想，黏土怎么会变成陶瓷呢？树木怎么会变成家具呢？都是通过手，由手带动了人体的其他部位。恩格斯曾指出，这是达尔文所称的"生长相关律"。它所体现的不仅是一件工艺品，透过各式各样的品物，我们所看到的是"人的本质的力量"。

人的本质是什么？人的本质的力量表现在哪些方面？前者是哲学家所探讨的，后者答"手工艺"最有说服力。

马克思在《1844年经济学-哲学手稿》中说："吃、喝、生殖等等，固然也是真正的人的机能。但是，如果加以抽象，使这些机能脱离人的其他活动领域并成为最后的和唯一的终极目的，那它们就是动物的机能。"因为人是社会的人，有理想和智慧的人，不断产生需要的人。马克思说："人证明自己是有意识的类存在物，就是说是这样一种存在物，它把类看作自己的本质，或者说把自身看作类存在物。……动物只是按照它所属的那个物种的尺度和需要来构造，而人懂得按照任何一个物种的尺度来进行生产，并且懂得处处都把内在的尺度运用于对象；因此，人也按照美的规律来构造。"

这里所说的"对象"是什么呢？马克思说："我的对象只能是我的一种本质力量的确证，就是说，它只能像我的本质力量作为一种主体能力自为地存在着那样才对我而存在，因为任何一个对象对我的意义（它只是对那个与它相适应的感觉来说才有意义）恰好都以我的感觉所及的程度为限。因此，社会的人的感觉不同于非社会的人的感觉。只是由于人的本质客观地展开的丰富性，主体的人的感性的丰富性。如有音乐感的耳朵、能感受形式美的眼睛，总之，那

些能成为人的享受的感觉,即确证自己是人的本质力量的感觉,才一部分发展起来,一部分产生出来。因为,不仅五官感觉,而且连所谓精神感觉、实践感觉(意志、爱等等),一句话,人的感觉、感觉的人性,都是由于它的对象的存在,由于人化的自然界,才产生出来的。"

具体地说,手工艺比较典型地体现了"人的本质力量的显现",同时也表现出"人的需要的丰富性"。

为什么说手工艺比较典型呢?很明显,对于艺术来说,它不是对于物质载体的一般利用,而是将物融化在意识之中了。譬如说,琢磨一棵玉石的白菜,上面站着一只蝈蝈;对于画家来说,这是很普通的题材,表现一种生活情趣,从画幅的规模看不过是艺术小品,最多是艺术技巧的象生而已。然而,琢玉艺人所思考的要复杂得多。他所面对的不是画纸和丹青,可以任意挥洒,而是一块长圆的玉璞,外表粗糙而内里坚硬,必须设法了解其中的成色,才能确定题材。所谓"量题定格,依材取势",是很有道理的。白菜的白帮和叶边的翠绿,是饱含着水分的;根部的土赭色和蝈蝈的铁青色等,都必须同玉石的色晕、斑点对准,因为那些色调不是用笔描绘的,而是出于天然。现在称其为"玉雕"的人显然不懂得治玉的甘苦与奥妙。自古以来,玉器只能琢、磨、碾、洗,即使有了现代的"蛇皮钻",也依然是磨:超声波可以打孔,激光可以切面,也只是属于琢的性质,总之,玉是难以雕的。那件琢玉的"白菜蝈蝈",经过巧心设计和精工琢磨,虽然依旧是表现生活情趣,并非人们所讲的重大题材,但是它却体现着人无比的智慧。不难想象,那是一块坚硬的石头,却化作带着水分的白菜,上面还站着一只蝈蝈。那蝈蝈是在觅蝈呢,还是在专心地翅鸣?本是矿物的玉石,在视觉中变成了植物的青菜和动物的草虫;将矿物、植物、动物融为一体,造化齐一了,真是人工胜过天工。在"手"的面前,不论"功能主义"者还是"唯美主义"者,还会议论什么呢?

五 珍视智巧

时代的列车不停,随着轰鸣声而驰骋向前;它留下了什么,又带走了什么,是很应该检点和认真对待的。失去的难以挽回,留下的应该珍惜。卞和献玉的故事已经讲了两千多年,他被截去的腿已无法再生,但那价值连城的"和氏之璧"不要丢失了。

中国是一个历史悠久、幅员辽阔、人口众多而又多民族的国家，以农耕文明为起点形成了博大精深的文化。在造物活动方面，由格物而人文，走在了人类的前列，积累起丰厚的遗产。虽然在明代以来科学技术有所迟缓，但是文化的根没有失去，亟须从历史的经验中找出根源，迎头赶上。对于传统手工艺的智巧，实践上的创作出新是一回事，由此所体现出的精神和意义是另一回事。一边是实在地做，一边是认真地悟，使两者紧密地结合起来，必然会出现一个新局面，进入一个更高的境界。

随着经济的发展和生活水平的提高，建设和谐的小康社会，人民逐渐地富裕起来了。由吃穿住的基本需求上升到出现"旅游热"和"收藏热"，其本身就标志着一个新的层面。因而也为传统手工艺的发展创造了良好的环境和条件。"玩物丧志"的警语是值得注意的，但其弊是在"玩"而不是"物"。关键在人，是人应该立志进取，并非物的败坏。宋徽宗热衷于绘画，不是绘画葬送了他，而是他不管经济和军事，在政治上不顾民生，才导致了亡国；李后主也不是因为热爱文学失去政权，而是根本不懂得如何治理国家，反而沉耽于声色享乐。对此应该引以为训，不是因物的必然结果。

俱往矣，光明在前。我们的祖国已走上了复兴之路；改革开放，气象万千。我们应该珍视传统手工艺，使它精益求精，健康发展。它标志着智慧和工巧，体现着一种创造精神，展示了中华民族的风采，是中国人的骄傲。

2009 年 9 月 6 日于南京龙江寓中

民艺的保护与振兴

这是一篇随笔式的文章，写的是我的所思所想和一些不能忘却的经历，时间是在 2006 年的 10 月 1 日，即中华人民共和国的第 57 个国庆日："全国民间工艺美术委员会"即将迎来第 21 届年会。

为什么要记下这两个日子呢？因为思考由此引起。

我是随着新中国而成长的。中华人民共和国成立的时候我正在读大学，先是华东大学，后是山东大学。那是一个火红的年代，就像投身在革命的熔炉中，意气风发，不知疲倦，一心向往新世界的到来。在那里我学到了做人的道理，建立起人生观的基础；我接触到许多著名的学者，受到他们的教诲，懂得了道德学问的关系。从此也热爱起民间艺术，虽然起初不过是表面的，着眼于形式的粗犷和内容的率真，但逐渐深入，一直情缘未了，直到现在头发白了，反而觉得那稚趣的天真中蕴含着我们民族的智慧，构成了深厚的文化基础，展现出我们民族的审美情趣和进取精神。

那时候没有建立学位制，可是我的机遇很好，大学毕业之后，从 1953 年到 1957 年的五年间，我先后投身到陈之佛先生和庞薰琹先生的门下，以进修生的名义作为他们的入室弟子，不仅在工艺美术的技巧、知识和历史、理论上得到巩固与提高，并且由此生发，联系到社会与生活的许多方面，其中联系密切的便是民间工艺。许多年来，我的很多思考定点于此，也经常想到两位先生对我的教导。庞先生所关心的是工艺美术教学与社会生产机制，陈先生所强调的是"议论不能代替方法"，需要探讨规律，找出相应的办法。

对于民间艺术的研究，固然少不了议论，甚至有些议论纠缠不休。这是不可避免的，也是有益的。因为在辩论中会出现一些真知灼见，特别是有关艺术的原理和方法。对于这些认识的加深，无疑会助长理论思维的提高。

然而，民艺所面临的，是存废和去留的问题。因为它是过去农耕文化的产物，"男耕女织"和"自给自足"的生产、生活模式决定了它的存在与发展，并且相对稳定达数千年之久，形成了深厚的文化积淀。到目前为止，我们研究的对象，都是过去的遗存，或是现代手艺所保留的零星延续，就其整体和主流而言，在以工业现代化为目标的商品社会，已经难以为继，更谈不上发展了。勿怪有人说，那是些"老奶奶时代的东西"，是要进博物馆了。

放进博物馆并非是坏事，因为它是文化的记忆，也是我们研究的依据。远的已经太远，鸦片战争的炮声早已震动了华夏的大地；抗日战争和解放战争的炮火曾在身边引发，我在童年曾亲眼看到过日本兵屠杀我们同胞。新中国的成立标志着中国人民站起来了，但医治国家的创伤和建立美好的生活又谈何容易！我们从1949年走来，先是恢复生产和生活，那时候叫作"生产自救运动"；以后是一次一次的政治运动，每次运动都是一次人生的洗礼。直到"文化大革命"的结束，才转向了改革开放。57个年头，如果分成两半，一半是天翻地覆地改变了社会制度，一半是日新月异地改变了人民生活。在近30年的改革开放中，我们的生活发生了巨大的变化，进入小康，并且正在建设和谐社会；我们的民间艺术也同样经历着新与旧的交替。

一　30年的变化

民间艺术因为不具备这种应变能力，一时间被人冷落是必然的。就像我们居住的房子，学者专家们说老房子是传统，不能拆掉！可是那些造房者和住房者宁愿搬进不讲样式的新房，因为住新房更舒服。可能是一个历史的特殊阶段吧，所谓"新旧交替"，"饥不择食"，与学者所思考的是不尽一致的。这是现实，但也是事物的表象。任何事物的发生、发展与衰退、消失，都不会来无影、去无踪，总是事出有因，并留下痕迹或转化为其他。当社会制度发生变革，由农业社会向工业社会转化，当人民的生活水准提高，进入"小康"社会，价值取向发生变化之后，其意识和认识也会发生变化。也就是说，人们的行为心理就会从"生存"的阶段进入到"享受"的阶段，甚至跨到了"创造"的阶段。在旧的生活条件下所产生的民间艺术难以继续，但在新的条件之下，又必然出现新的要求，产生新的民间艺术。有的是为新的观念所促使，有的是为新的需要之充实，不一定都是出于经济的目的。过去有些口号如"旅游开

发""扶贫致富"等，如同"文化搭台，经济唱戏"一样，即使得到了一点经济效益，但从本质上看，并非是文化自身的规律。对于这种现象，可以由之，不必止之，不妨让其自生自灭。

现在正处在一个转折的关头。当前人们所关心的是房子、汽车、空调和各种电器，我曾问过不少人，待到这些东西都有了之后，你还想要什么呢？有的说没想过，有的说不知道，也有的说是精神的需要，休闲的充实，包括那些怀旧者。不论在什么情况下，任何人都有希望和要求，也就是理想。它既与经济条件和物质水平相关联，同时又表现出精神上的独特性，说到底，艺术并非是专业艺术家的专利，任何人都有对艺术的要求和爱好，有的要投入到艺术的活动之中，这就是广大群众所从事的民间艺术。

民间艺术也不是一个平面，当然还有高下之分。我曾将民间艺术分作四个层次，即：(1) 以农民为主体的业余活动，包括妇女的"女红"。他们所做的东西，多是生活中的直接需要，一般地说，不存在经济的关系，这是民间艺术的主流，我们研究民间艺术的着重点也在于此。(2) 农民的副业和游方艺人，他们的制作是带有季节性的，即农忙时务农，农闲时做些工艺品，拿到附近的集市上和庙会上售卖，如泥玩具、着彩年画、泥模、面馍、点色窗花等。既然出卖，无疑带有商品性质，但没有工厂出品的经济规范，因为没有成本核算和利润指标等，其价格也不固定，只是以此补贴家庭生活而已。游方艺人如画糖饼、吹糖人、捏面人、剪花样者，则是在农闲季节到城镇中走街串巷，边做边卖，情况与农民副业相当。(3) 专业作坊。多是在城市中，有自己的招牌和门面，产品也比较固定，但也有以服务为宗旨的，即根据主顾的要求而操作。这是专业的艺人，并有师徒的关系。"文革"之前都已组织进"大集体"的工艺美术工厂，由于体制问题，"文革"之后多已解体。现在的新的专业作坊情况比较复杂。(4) 民风新作。是专业工艺美术工作者的具有民艺特点的新创作，严格地讲并不算作民间艺术，有的是带"学生腔"的东西，有的是对民艺品的"加工"，但由于这些作品进入市场，并且标以"民间艺术"，如果不予列类，将会造成概念上的混乱。况且，这也是一股有助于民艺发展的重要力量。

民间艺术是不能脱离广大劳动人民之实际生活的。它与文人的艺术和某些精英艺术不同，就像地方的特产，一旦离开特定的土壤，就会变味。艺术的韵味也是如此。因为它主要不是靠技巧而架构，而是靠质朴淳真的感情支撑。感情既失，还会留下什么呢！这是个值得深入研究的问题。

关键在于今后和未来。对于民间艺术的兴衰、存废、去留，我向来是持乐观态度，甚至认为不存在消失和过时的问题。可以说，只要有广大劳动者的生活，就有他们自己创造的艺术。所消失的和过时的只是那些不适应新的生活的东西，并非是它的全部。譬如说"三寸金莲"的小脚鞋，至少是80年前的东西，现在没有人再缠脚了，那小鞋也就毫无用处；有人还要制作，并非实用，不过是迎合猎奇者的"洋庄货"而已。这种存废是自然的，一点也不奇怪。奇怪的倒是一些低庸的流俗，如将夹心饼干叫作"派"，在小孩子的围兜上绣上"可爱儿童"四个字。这种显示和炫耀，会使人感到莫名其妙。包括一些国外的学者严肃地问我们：你们的博物馆里陈列着那么多的好东西，在民间艺术中有那么多美的东西，为什么在你们的商店里买不到呢？

理论研究只能解决对于事物的认识，它可以启人智慧，指导实践，但不能替代实践。问题在于，当前日用品的生产和所谓"旅游品"的开发，还没有找到更为理想的机制，这是有待于深入探讨的。

二　大工业生产的民艺风格

早在1953年由文化部举办"全国民间美术工艺展"的时候，许多学者专家都已提出了这个问题。如陈之佛、庞薰琹、张仃、雷圭元、沈福文、柴扉、祝大年等先生，都主张发展"日用工艺"，并融合民间工艺，着眼于现代工农大众的实际生活。在筹备这个展览会期间，曾动员了全国艺术院校和各地文化馆的力量。当时我们都很年轻，虽无成熟的主见，却有老一辈的指点，像陈若菊、李绵如、梁任生、田自秉等，都是积极的操作者。为配合展览还召开了著名艺人的座谈会，几十位技艺高超的手艺人聚在一起，共同研究中国民艺的发展。那时我正在跟陈之佛先生进修。陈先生带我出席了这个座谈会。应该说，中国的民艺开了一个好头，遗憾的是后来没有很好地延续下去。

回顾往事，当时的一位筹备者，安徽的张志先生，曾跑遍江淮和皖南的大地，收集了大量的民间挑花，发掘了富有特色的界首刻花陶。以后他虽然潜心于国画创作，然而始终没有忘记那些淳朴乡土的民艺。他苦心经营，在20世纪80年代，取材于合肥一带的民间挑花，同现代大生产的机印花布结合起来，创造出新的"卢阳花布"。新花样，新风格，新韵致，一改过去的老面孔，使人们的观感为之一新，引起了消费社会的轰动。"卢阳花布"可说是雅俗共赏，

老少咸宜，一时间成为人们谈论的话题。从工艺美术和民间艺术的角度看，这是个划时代的突破，与其说它在艺术设计上的具体成就，不如说由它所开拓出了一条路，一条手工艺与大机器生产结合的路。这是体现在实际生活中的中国现代文明，找到了一个实在的支点。

更为可贵者，是张志先生的奉献精神。他并没有到此止步，仍然四处奔波，颇有"咬定青山不放松"的劲头，由"卢阳花布"转向丝绸，结合针织，使生活用品多样化，形成一个系列，从而做出了优异的成绩。

对于"卢阳花布"，人们可以议论它的雅俗与高下，甚至成功与不足。我所看到的是透过"卢阳花布"系列的表面，出现了民艺结合现代大生产的一条道路，和张志先生的创造精神。开拓出这样的路，有了这样的精神，若能发扬开来，蔚然成风，民间艺术的发展还愁没有前途吗？

我只是举出这样一个例子，说明民艺与工业大生产的结合。实际上还会有更多的例子说明这个问题。民艺出自手工，体现着田园诗般的情调，然而我们无法再回到农耕时代。在现代的工业社会里，为什么不可以在工业品上留住那种美好的韵致呢。

三　城市中的"女红坊"

不久前在上海举办了一个别开生面的展览会——"母亲的艺术：中国女红文化展"（2006年9月15—24日，上海图书馆）。这个展览主要是由中国台湾"中国女红坊"与《汉声》杂志社联合筹办的。展览包括民间的纺织、缝纫、刺绣、鞋帽、编结、布玩具等，内容非常丰富。他们复制了陕西旬邑县库淑兰的窑洞，连山东、山西妇女的纺纱织布和民间刺绣都请人来表演，使长居大城市的人真正看到了民间文化的"半边天"。

台湾的《汉声》杂志致力于发扬民间文化，提出"建立中华民族民间文化的基因库"和"在传统与现代之间架起一座桥梁"，他们联络了很多人，跑遍了全中国，挖掘、收集、解析富有特色的民间工艺，苦心经营了30年，成绩斐然。1996年，陈曹倩女士在台北创立了一个新型的"中国女红坊"。参加的成员多是家庭妇女，她们被称作"现代的妈妈们"。这些现代的妈妈们生活并不困难；她们衣食无虞，反而感到家务琐碎，空闲无奈，把学做女红当成一种乐趣。女红坊开设了针线班和刺绣班，以及专题研习等技法与人文兼重的课

程，参加者非常踊跃。陈曹倩说："妇女重新拿起针线，也等于重新拾起人际温情，是现代人最欠缺的。"又说："在疏离的人群中，重织人情之美；在温馨的抒放中，关心我们的社会。"有的学员说："手拿针线，觉得自己真像个慈母。……家里的孩子也会被引动好奇和兴趣，自动凑上来帮忙、选颜色；或者家里的女孩子，也学着做起女红。"她们使濒于失传的女红复活起来，并赋予新的意义。

中国的女红，也就是"女功""妇功"，曾被封建礼教规定在妇女"三从四德"的内容之中。所谓"三从"，是指"未嫁从父，既嫁从夫，夫死从子"；所谓"四德"，是指"妇德（品德），妇言（辞令），妇容（仪态），妇功（女红）"，成为轻视和束缚妇女的枷锁，三千多年的漫长岁月相沿而为"传统"。我们今天认识它，只能从祸福所倚的辩证关系中剔取那"心灵手巧"的文化基因。问题在于，当封建礼教的枷锁被打破，妇女得到解放，社会地位平等之后，她们还会保留住"女功"吗？事实证明，这是一个困难的转折，妇女解放了，"女红"也有失去的可能。我虽然坚信民间艺术的不会中断，但未来的民间艺术是个什么样子，会不会将数千年所形成的文化基因继承下来，却是心中无数，对前景非常模糊，曾经发问"失去的还会回来吗"。

1998年5月，我到台湾出席"传统艺术研讨会"，作了《中华传统艺术论》的主题演讲，并参观了陈曹倩女士创设的"中国女红坊"。当我置身于琳琅满目的现代女红作品之中时，仿佛觉得有一股暖流，感到有"慈母手中线，游子身上衣"的温馨。现代"女红"之花开在城市中，引起了我的深思。就像书法的发生是篆、隶、草、楷，可是学书法的顺序却是倒行一样。城市之火也会烧到乡村。如果说过去的"女红"是在封建礼教下被迫的，伴随着人生的痛苦；那么，新的"女红"却是自觉的心灵舒展，一旦我们的农民富裕起来，生活有了余裕，休闲的时间多了，也会像城里人一样，重新拿起针线。即使不会像过去那样普遍，但花儿是会开得更鲜艳的。

据了解，在今年（2006年）3月，台北成立了一个民间组织叫"母亲的艺术发展协会"，其目的有三：（1）保存即将消失的传统技艺和创新设计（如刺绣、纺织、浆染等）；（2）发扬现代生活方面的技艺（如花艺、茶艺等）；（3）推广母亲的养成艺术（如学习做母亲、养育子女、身心成长等）。这是一种新型的"女红"艺术。协会的主持者介绍说："为延续及发展传统妇女手工艺术于源流产地，将计划与企业结盟，建立互惠之行销模式，以产生共同利润回馈地方，

以提升教育水平及生活品质，并达到文化保存之目的。"当我看到他们明年和后年的工作计划时，有的要在大陆实施，"协会结合艺术学院与产区建教合一，相互学习，向下扎根及设计师养成"，我暗自祝福他们，尽快做出好成绩来。

四 旅游点上的"喻氏抟泥坊"

近些年来，旅游业发展迅速，不仅说明人们有了余钱，更会玩了，都想出去走走，也标志着生活的美好和充实。经过学者的呼吁，在国家学科目录中增设了"旅游学"专业。这是一门新学问，无须多久，必然成为热门。由于旅游业初展宏图，在旅游点和旅游景观的设置上，难免会出现一些不尽如人意之处，但若从长远看，它的前途是无量的。且不说旅游本身，仅说"旅游纪念品"项，同样是发展潜力很大，问题很多。

既然是"旅游品"，就应该考虑旅游的目的和特点，也就不同于一般的日用品或其他品物，除非是当地的特产，在别处不易买到的东西。这本是人之常情，没有什么深奥的道理。然而相反，在各地旅游点的卖品店里或是排列成行的货摊上，多是千篇一律的东西。近些年我跑过不少地方，注意到所谓"旅游品"者，是在各地都能买到的东西，而且到处是念珠、蚌壳和假古董之类，有的不堪入目。去年（2005年），我到山东淄博的蒲松龄纪念馆参观，门前的一条街上，直通南边的一个广场，摆满了各种货摊。热情的摊主为了做生意，招徕顾客，都喊着："买件工艺品吧，回去作个纪念！"可是走来走去，看来看去，都是千篇一律的东西，这里有的，在南京、北京都能买到，有什么可纪念的呢？最后看到一种与众不同的带挂链的小狐狸，黄黄的皮毛，长长的尾巴，两只小玻璃球的眼睛炯炯有神，做得很精致，讨人喜爱。便与摊主攀谈起来。

"这小狐狸怎么卖？"我问道。

"小的十块，大的十五。《聊斋》里的狐狸可有意思……买多了还可便宜。"摊主一开始就主动让价。

"能便宜多少呢？"我问。

他说："小的七块，大的十块。这是批发价，别处买不到。"

我又好奇地问："为什么在别处买不到呢？"

摊主笑着说："哈，在别处谁买狐狸？这里也就是靠蒲松龄，人家买也是为了《聊斋》。"

于是，我们成交。我买了10个小狐狸，五元钱一个。回到家里，分送给大家，都以为是很好的纪念。

旅游纪念品有"纪念"两个字。谁都懂得，那个摊主也说得很好，为什么一些别的制造者就做不到呢？曹雪芹写《红楼梦》，薛蟠从苏州回来，带来了虎丘的"自行人、酒令儿、水银灌的打金斗小小子、沙子灯、一出一出的泥人儿的戏"，送给黛玉。林黛玉是苏州人，触物生情，揭示了"物离乡贵"的道理。过去唱京戏的有句谚语叫作"一招鲜，走遍天"，那是指剧场的表演艺术。各地都有京戏，谁有新"招"，谁就能出新，但是旅游不同，是游人四处跑。所以说旅游品的腿最短，可是走的路最长，是旅游者把它带向四面八方。

这些小玩意儿，古人称作"土物""土宜""土仪"，也就是现代所称的"旅游纪念品"。现代的纪念品应该更好一些，而不是更差一些。如果纪念品起不了"纪念"的作用，还有什么意义呢？

2004年，擅长泥塑的中国工艺美术大师喻湘涟，接受海南三亚南山旅游文化区的邀请，在南山长寿谷开设了"喻氏抟泥坊"，为南山打造了一个旅游纪念品的基地。喻大师本是著名"惠山泥人"手捏戏文的高手，但她路数很宽，不论现代人物还是佛像，样样都能塑。她一改传统的手捏戏文，先是为南山塑了对团团圆圆的儿童，起名"和和·美美"，既是倡导和谐的主题，又是南山旅游的标志性纪念品，并且选定十二生肖的排次，做成一套系列彩塑，每年推出一种。这些泥塑，有大有小，只在南山出售，绝不流向他地，以显示旅游纪念品的特点和魅力。她在此收了几个徒弟，就地边做边卖。开幕的那天，长寿谷入口处的桥边，顿时热闹起来。几间青瓦小房，本显得清静优雅，结果游人来此，流连忘返，水泄不通，不但要对泥人的塑造和装銮着彩看个究竟，还要买一个带走，留作纪念。

我不知"喻氏抟泥坊"能维持多久，是昙花一现还是热闹永远，但我觉得这是旅游纪念品的一条路。是路都可走，但愿走成坦荡大道。

五　保护什么，怎么保护？

人类创造文化，凝聚着智慧和一切美好的记忆，但随着自身的进步又随时在遗忘或丢弃。聪明人知道树是一年一年长大的，《百喻经》也告诉我们楼是一层一层升高的，只有民间故事中的"猴子栽树"是天天栽、天天拔；《百喻

经》中的那个乡下财主，只要上层楼，不要下层楼。当丰厚的民间文化快要消失的时候，民间艺术的命运已引起全人类的关心和重视。2003年11月3日，联合国教科文组织通过了《保护非物质文化遗产公约》。这是一个明智的选择。保护人类文化实质上是爱护人类自己。我们也不例外。

中华民族向来就有重视传统、继承传统的美德。2004年8月，我国加入了联合国教科文组织《保护非物质文化遗产公约》。2005年12月23日，我国国务院颁发了《关于加强文化遗产保护工作的通知》，提出从2006年起，每年6月第二个星期六为我国"文化遗产日"，为加强文化遗产保护提供了保证。

民艺研究、民艺开发、旅游纪念品、非物质文化保护，相互之间都有联系，甚至是同一个对象，但由于角度和目的的不同，在认识上和做法上也有一定的差距。我们所强调的是它的文化层面，是中华民族的精神所在。不论是研究也好，开发做生意也好，转化为旅游纪念品也好，或是由政府出面保护某些东西，其关键是对象在哪里，还能不能继续产生。譬如，仅仅保护一个艺人并不困难，只要真心去帮助他，为他创造必要的条件，使他能够继续。可是对于民艺的主力军——广大农村的劳动者，尤其是农村妇女的"女红"，怎样保护呢？我在前面所举的三个实例，都是在当前值得效法的实践经验，但是它们的根依然是在农村，如果失去了根，将来怎么办呢？

我想起一个并不古老的故事，发生在50年前，即解放初期。福建漳浦的农村，沿海渔民很多。有不少妇女都会剪纸，有的用于刺绣，有的装饰房间，有经验的剪纸高手被附近妇女称作"花姆"。在20世纪50年代，有一位花姆剪了一只"大公鸡"，被一个下乡的编辑收藏，发表在杂志上，并给她寄来了稿费。当时的稿费不高，但可买两只活鸡。这事不但她感到惊奇，甚至传遍了附近农村：一只纸鸡换了两只活鸡。当作新闻。我最初听到这个"新闻"并不奇怪。"文革"时期"红卫兵""批判"画家黄胄，不是说画的毛驴比真驴还贵吗！这是一种心理的不平衡。但又进一步地想：如果那位花姆为此而作剪纸，还能剪出令人喜爱的剪纸公鸡吗？由此看来，问题并不简单。实质问题是观念、情感、目的和做法，主要不是金钱。需要声明的是，我并没有反对金钱。

我们应该正确认识商品社会，并非所有事物都得商品化。该"化"者则化，不该"化"的千万不要硬"化"。文化的发展与经济有关，但并非是正比例。就像写文章得稿酬，但不能以稿酬作为写文章的前提一样。当然，这是就一般而言。手艺人的情况不同，因为最初学手艺便是当作谋生的手段，不能一

概而论。既然民艺存在着不同的层次,在保护与复兴的问题上也应该区别对待,采取不同的办法。如果我们从不同的角度去关心中国的民艺,民艺也就会在我们的手上得到复苏,不至于在一部机器中被轧死。

心系民艺,浮想联翩;不谋经营,难以进言。诉诸贤达,开明判断。中秋节的月饼变方了,怎么办?

<div style="text-align:right">
2006 年中秋于南京龙江

载《张道一论民艺》,

山东美术出版社 2008 年
</div>

中国文化传统与民艺层次

中国文化有数千年的积淀，悠久而深厚，形成了特色鲜明的民族传统和民族气派。早在新石器时代的原始社会，就放射出灿烂的文明的曙光。如七千多年前河姆渡文化的干栏式建筑，已出现了木结构的榫头和象牙雕刻；仰韶文化的彩陶非常绚丽，纹样繁复多变；五千年前良渚文化玉器的精细，甚至想不出使用的是什么工具。商周的青铜器巨大而辉煌。春秋末期的《考工记》记录了三十种工艺，提出了"天时、地气、材美、工巧"的原则。这是全人类最早的一部造物艺术的技艺著作。长江大河，百川汇聚。就艺术而言，样式的多样性和丰富性造就了传统的多渠道发展。战国时期歌唱的"阳春白雪"和"下里巴人"，和者竟有数十人和数千人的差距，说明接受者是有区别的。

自汉代以来，明显出现了以封建贵族为对象的宫廷艺术、以文人士大夫为对象的文人艺术、以佛教和道教为主的宗教艺术和以农民为主的民间艺术。这四种艺术并行发展，构成了社会艺术的主体。宫廷艺术精雕细刻，富丽辉煌；文人艺术雅致俊秀，逸趣清高；宗教艺术神佛仙境，虚无缥缈；民间艺术质朴自然，纯真实用。但是，艺术发展的倾向又不是孤立的，而是相互联系，既有排斥，又为依存。从其性质说，民间艺术扎根于人民大众之中，是一切艺术发展的基础。不论宫廷艺术、文人艺术还是宗教艺术，大都从民间艺术中吸取营养而得以充实，并借助民间艺人之手完成艺术的制作。在文与质、雅与俗、精与粗之间，有同有异，形成一个多彩的世界。

随着历史的推演，封建社会覆灭了，封建贵族不存在了，但宫廷艺术并没有消失；文人士大夫改变了，但文人艺术没有改变；宗教艺术和民间艺术也是如此，并没有因为对象的变化而废止，除了某些内容之外，在艺术形式上既经固定，具有独特的风貌和格调，为人们所接受。"旧时王谢堂前燕，飞入寻常

百姓家"。传统的历史长河没有断流。

以往的民间艺术,是在农耕文化的基础上发展起来的,它与手工业结合,在男耕女织的生产模式下,紧扣着生活的需要,即所谓"劳者自歌",使艺术自发地兴旺起来。自需自为,自生自灭。长期以来,也形成了几个不同的层次。

第一,古代妇女受到封建礼教的束缚,"女红"为"四德"之一。所谓"女红",即"女功"(女工),包括纺织、缝纫、刺绣和编结、剪纸等。由于人人必学,形成了民间艺术最广大的基层。王充《论衡·程材》说:"齐都世刺绣,恒女无不能;襄邑俗织锦,钝妇无不巧。目见之,日为之,手狎也。"这是汉代与秦汉之前的情形:齐国的都城临淄,世间流行刺绣,平凡的妇女没有不会的;楚国的襄樊,习于织锦,最迟钝的妇女也会操作。她们天天目睹,亲手去做,熟能生巧。现在的女孩子大都不学绣花了,但山东鲁西一带种植棉花,农家还有织花格子布的习惯。女孩子出嫁前要织一匹布剪作手巾,在结婚时送给男方前来贺喜的同辈。在北方许多地区,婴儿出生,全村各家都会送一块小布头,用来为孩子做一件"百衲衣"(也叫"百家衣"),表示全村的爱护。怀抱婴儿下地走路时,外婆一定要亲手为他做一双"虎头鞋"。希望他站得稳,像虎一样有生气。在这里,现实的生活形成了淳厚风俗,亲情、乡情、人情汇成民族之情。其中的技艺只是一种表现情感的手段。

第二,农闲时的副业和游方艺人。他们学得一门手艺,平时务农,多是在秋收后操持民艺,如点彩窗花、刷印年画、捏塑泥玩具、烧制泥模、八刀石猴、雕刻果模、竹编柳编等。还有一种走街串巷的,如吹糖人、画糖人(糖饼)、捏面人、棕编、做锡壶等。在北方农村,有些活跃的妇女,到附近办喜事的人家,为娶亲者剪喜花,布置新房;帮出嫁者缝纫、绣花做嫁衣。她们不计报酬,就像走亲戚一样,情谊浓厚。

第三,作坊艺人。他们各有师承的专业,多是在城镇中居肆服务,或制作工艺品出售。如过去的剪刻鞋花、绣作铺、琢磨玉器、首饰作坊、印染作坊、家具作坊、髹漆作坊、装裱店、扎作店等;在20世纪50年代大都组织起来,成立了大集体经营的手工艺工厂,现在有的已分解为艺人的专业工作室。

民间艺术的三个层次:业余性质的、副业性质的和以此为职业的。前者最普遍,虽然水平参差不齐,但情感真挚,体现了民族的乐观、进取精神,显现出"人的本质力量"。后者的技艺精进,表现出艺术的想象力和创造力。值得

注意的是，作坊艺人的作品，既可能是民间艺术品，也可能是为文人或宫廷制作的。如宜兴的紫砂茶壶，一开始便带有文人的意味。特别是在清代嘉庆年间，由文人陈鸿寿设计图样、艺人杨彭年制作，即"阿曼陀室"十八式的"曼生壶"，影响很大。南京江宁织造府的云锦，是为皇帝织造龙袍的。苏州有一个"香山帮"，是应诏为宫廷营造建筑。上海的露香园"顾绣"，受到董其昌的推崇，直至民国期间，苏州刺绣也是打"顾绣"的旗号，包括余觉、张謇所支持的刺绣名家沈寿。"苏绣"的名称是晚近才出现的。这些艺人都有很高的造诣，手艺出众，他们来自民间，但其作品的性质，有许多并非民间艺术。

近几十年来，随着国家的改革开放，市场经济突飞猛进，科技和工业进一步发展，各方面都在发生变化。基础变了，上层必然发生动摇，存在着适应与否的矛盾，传统艺术所受冲击是可想而知的。对于"非物质文化遗产"的提出，已是全人类所面临的问题，作为国家政策进行保护是非常英明的。我们不但要保护那些高超的技艺，使它纳入新的轨道，能够持续发展，并且应发扬其中所蕴含的民族情感和所体现出的人文精神。

对于"非物质文化遗产"的保护，政策性很强，条文也很明确，是无可非议的。任何政策的落实都必须贯彻其精神，不能仅仅停留在条文上。2006年4月27日，南京《扬子晚报》以通栏标题报道了"六合猪头肉申遗"，有三级专家和负责人进行辩论，各说各的道理。于是，我想，何止猪头肉呢？炒肝、腰花、蹄膀、炸里脊乃至猪尾、红烧狮子头等；并联想到鸡肉、驴肉、狗肉以及各种肉食。其理由也会举出若干：鸡有"五德"；"天上龙肉，地上驴肉"；古代就有三种狗：猎犬、家犬、食犬，可以徐州汉代画像石为证。"技艺"也是口味不同，各有奥妙。如此罗列起来，仅"吃"的一项，真是美不胜收了。难怪《考工记》说："粤无镈，燕无函，秦无庐，胡无弓车。"不是说这些国家没有锄头、铠甲、兵器的长竿与弓车，而是人人会做，非常普遍，郑玄注释说：也就"不须国工"了。

我吃过猪头肉，但没有研究过猪头肉。而"非物质文化遗产"的保护范围很广，对有些非艺术的项目了解甚微，不便乱说。但从报纸所披露的"猪头肉申遗"问题，各级委员们的看法并不一致，说明应该提高认识。单从民间艺术的角度看，我们应该加强理论的研究，深入认识它的本质、特性和表现手法，艺术与人民大众的关系。恩格斯说："一个民族想要站在科学的最高峰，就一刻也不能没有理论思维。"没有理论的指导，认识是难以上升的。导向很重要，

群众当跟潮流而动。在民间已经出现了不伦不类的称谓，称泥塑叫虎为"非物质文化虎"，称剪纸娃为"生殖崇拜娃"等。过去的"下里巴人"和"不登大雅之堂"症结何在呢？民间艺术的人文精神究竟表现在哪些方面呢？我们应该提倡什么，防止什么，须要审慎对待。"一种倾向掩盖着另一种倾向"，历史的经验是有教训的。

 我们的文化应该是"民族的、科学的、大众的"。我坚信民间艺术的可贵，将研究民间艺术的"民艺学"作为建立中国"艺术学"的一个重要分支，因为民间艺术是民族文化的一个重要基础，是"人的本质力量"的所在，有许多纠缠不清的理论问题都能得到解决。它不仅是回家的路，更是休养生息的家园。

<div style="text-align:right">

载《中国艺术报》
2012 年 6 月 29 日第 8 版

</div>

论民艺与民俗

人们在现实生活中从事各种活动,并且越来越繁杂;如果某项活动从事的人多起来,便会形成"行",所谓三百六十行,构成了一个全社会的造物与服务体系。对于一个行业来说,规模越大,方面越多,必然会产生一些约定俗成的习惯和规则。有人进行管理,有人进行研究,以图健康地发展。

我们所要讨论的是"民艺"和"民俗"。它不像政治、经济、军事等那么被人关注,也不是具体的从事某项活动的一种行业,然而它涉及各个方面,关系着每一个人。如果就文化而言,它显现出民族文化特征的两个重要方面。"民艺"就是民间艺术,"民俗"就是民间习俗。因为两者同生于民间,又有相互重叠、互为作用的关系,所以有必要进行一齐研究。

一 "民艺"——民间艺术

"民艺"这个词在汉语中使用较晚。1984年10月《中国民间工艺》杂志创刊时,使用了"中国民艺"的副标题,以后逐渐推衍开来。它虽然借用于日本,最早由日本民艺学家柳宗悦所提出,并有《日本民艺》的杂志出版至今。但既经为中国所使用,也就不受原词含义的限制,所谓"名无固宜,约之以命,约定俗成谓之宜"。在汉字的表达上其内涵也不一样。我们所指的"民艺",是一切民间艺术、民间工艺、民间技艺的总称。民间艺术也同一般艺术一样,有广义与狭义之分。广义的民间艺术既包括民间美术,也包括民间音乐、舞蹈、戏曲、曲艺、杂技,以及口承文学等。但狭义的民间艺术则主要为造型艺术,即以美术和手工艺为主。同样,对于"民间"这个词的限定,也没有严格的界线。一般是指大众和平民,在古代相对于宫廷和官方而言,在现代

则有别于专业的艺术和艺术家。

一个新名词的使用是为了对事物进行更全面、完整的科学概括，不等于说以前没有这事物。就"民艺"说，我国的民间艺术非常丰富。不仅因为人口多、地域广、历史久，也与长期的农耕文化特点和文化发展的不平衡有关。"男耕女织"的生产方式和"自给自足"的生活方式，延续了数千年，不但为人们所习惯，也形成了特定的思维方式。譬如中国妇女的传统"女红"，所谓"心灵手巧"并非是人的本质特别，而是由历史上"三从四德"的封建礼教束缚，所转化出的一种艺术的解脱。民间艺术是一种带有自发性、自娱性的艺术。即以广大农民为主体，从他们的实际需要和理想出发，土生土长，自生自灭，深深扎根于劳动者的心田。质朴、纯真、淳厚、自然，完全是发自内心。有一位做泥玩的老年人深有体会地说，这是："心曲自来唱。"

从最早的意义上讲，艺术是人人都可从事的一种精神活动。但自从有了"艺术家"，即经过特殊训练，以艺术为职业，专长于某种艺术的创作、设计、表演、演奏。他们从群众中分离出来，形成了一种社会分工。于是，才有了专业艺术和民间艺术之分。古代的文人也有的喜欢某种艺术活动，追求高雅逸趣，甚至与民间艺术对立起来，说民间艺术"不登大雅之堂"。却不知民间艺术是一种"母体"性的文化，对于一个民族来说，各种专业艺术可以升得很高，但民间艺术是孕育一切的基础。所以说，民间艺术既是民族艺术之流，又是民族艺术之源。

我们说民间艺术的作者和享用者都是以农民为主体，既是从历史上看，又是从地域上看，实际上也是有不同层次的。我曾将民间艺术分作五个层次：一是农民的家庭自用，二是农民的家庭副业，三是农闲的游方艺人，四是城镇的手工作坊，五是民风新作。第一个层次是基础的基础，包括农村妇女的女红，也包括一些牧民和渔民的作品。他们所做的东西都是为自己所需，为自己所爱，更不受商品的制约。第二个层次多是世代相传的副业，以小补家庭经济。第三个层次是手艺较高者，以走街串巷、帮喜做针线的形式，从事艺术活动。第四个层次是固定的作坊艺人，他们不一定是农民，而且多是经过学徒，已带有专业性。第五个层次是考虑到现代的新变化和出现的新情况，即一般美术工作者向民间学习，所创作的带有民风的新作品。以上五个层次，从本质上说，农民的家庭自用是最基本的，从中可以看出人与艺术的本质关系，没有任何外部因素的干扰。城镇手工艺人的作品，其技艺是高的，但艺术的品格已经有了

变异，需要具体分析，区别对待。也就是说，他们有些作品属于订货、定制性质，必须按照定制者的要求进行制作，并非是艺人的意愿。俗谚说"七分主人三分作"，即是指此。

我所指的"民风新作"，严格地讲并非民间艺术，它是在现代所出现的一种新情况，并且会发展得越来越大。是不是发展的方向我不敢说，然而可以看出是一种倾向、一种趋势，是在社会转型期和文化普及中所产生的。如果加以利导，也是现代生活所必需的。

对待民艺，我不善于谈"开发"利用和经济效益，当然我也不反对。如果是摇钱树就应该"摇"，不摇怎么能够掉钱呢？所担心的不是摇钱，而是摇得过分，损伤了它的枝干，甚至影响到根，那就适得其反了。我是研究艺术的，研究艺术的创作和艺术的规律。曾听到有人说，研究理论有什么用？我说：否，请那些急功近利的人听着，你可以不研究理论，但不要轻视理论研究。只见眼前利益，不懂得中国文化的"博大精深"，也不知道"厚积薄发"的道理，就像喝酒一样，你只能去饮山芋干子酒，永远也尝不到茅台的滋味。

在实践和理论这一对关系上，民艺的实践遍地开花，犹如山花烂漫；有人说艺术之树常青，理论是灰色的。为什么是灰色的呢？可能与上面讲研究没有用的人有关。用与无用，不能在一个天平上测量。既有前后之分，又有直接和间接的区别。一个民族的文化，如果缺少理论思维、没有理论指导，不仅是盲目的，也不可能更高，更不会有远大的前途。

那么，民艺的研究工作，应该研究些什么呢？从艺术本身的角度看，主要有两个方面：一是艺术创作，二是艺术理论。在创作的方面，20世纪30年代就有人提起，并向民间艺术学习，吸收一些艺术的营养。1942年5月，毛泽东《在延安文艺座谈会上的讲话》中就指出："人民生活中本来存在着文学艺术原料的矿藏，这是自然形态的东西，是粗糙的东西，但也是最生动、最丰富、最基本的东西；在这点上说，它们使一切文学艺术相形见绌，它们是一切文学艺术的取之不尽、用之不竭的唯一的源泉。"从那以后，解放区的文艺家深入民间发掘和收集民间艺术。向民间艺术学习，并吸收其精华，创作了许多为大众所喜闻乐见的作品。如《白毛女》《兄妹开荒》《黄河大合唱》，李季的《王贵与李香香》、古元的木刻等。

许多年来，大批的文学家和艺术家都知道从民间汲取营养，融化到自己的创作中去。这是艺术实践的一方面。还有另一方面，就是对于民艺的研究，也

就是在理论上的探讨,这方面是很薄弱的。创作实践的繁荣不等于理论学科的建立。"民艺"是一种实践活动,只有"民艺学"才是构成学科的理论建设。

从事物的隶属关系上讲,"民艺"是艺术的基础层次,而不是艺术的一个门类。也就是说,在艺术的诸门类中,除电影、电视这些现代综合性艺术之外,都有相应的民艺。而民艺学也成为艺术学的一个基础的学科分支。长期以来,人们在艺术的理论研究上,诸如什么是艺术、艺术的起源、艺术的作用等问题,议论很多,可说是众说纷纭,莫衷一是,原因就是没有找到艺术之根。艺术之根在民艺。从民艺中能够清楚地看出艺术的一些带规律性、原理性的问题。所以说,作为基础的民艺学,可以将艺术学托起,进入人文科学。

二 "民俗"——民间习俗

将"民俗"解释成民间习俗,可能会有民俗学家指出不够全面,说民间习俗只是民俗的一部分,并非全部。我读过一些关于民俗学的书,他们喜欢从定义出发,先是英国人怎么说,后来英国人又改口怎么说,最后转了一圈,才说是一个国家或民族群体所固有的"传统生活文化",包括民间信仰、习惯、语言等。我之所以对"民俗"的解释,并没有去求教于外国人,而是从汉字的字面上进行,因为这个词也在中国的古语中出现过。但是"民俗学"的建立却是受到了西方的影响。

"民俗"一词在现代使用,比"民艺"要早。它是与"民俗学"的建立相联系的。如果只是对"民俗"概念的提出,古代早已产生,但与"民俗学"同时提出是在1922年12月,北京大学《歌谣》周刊的"发刊词"中。1927年11月,广东中山大学成立了我国第一个"民俗学会",翌年又出版了《民俗周刊》,民俗与民俗学的名称一直沿用至今。

当时研究民俗学的人很少,提倡者大都是从事文学者,甚至是从民间文学的需要出发。1930年前后,钟敬文先生在杭州,还写过一首《中国民俗学运动歌》,由程懋筠先生谱曲。歌词为:

> 这儿是一所壮大的花园,里面有奇花,也有异草!
> 但现在呵!园丁不到,赏花人更是寂寥!
> 斩除荆棘,修理枝条;来,同志们莫吝惜辛劳!
> 收获决不冷待了耕耘,有一天她定要惊人地热闹!

虽说西方的民俗学要比我国的早一个世纪，但中国民俗学的诞生并没有按照西方的模式，而是一开始就与文学紧密相连。所以有人说是"中国民俗学的文学化"。它与民艺之不同者，是在 20 世纪 20 年代，提倡者大都是文学界的名流，如周作人、胡适、顾颉刚等，而且是从"歌谣"入手。直到现在，民俗学的研究领域虽然拓展得很大，但研究者的主业仍然是文学居多。

这种倾向的产生是与参与者有关的。1998 年，钟敬文先生在《从事民俗学研究的反思和体会》一文中说：自己是志在文学的。新文化运动起来，又转向了新文学。在热衷着新文学的时候，又爱上了野生的文艺。1930 年后，"尽管逐渐向民俗学倾斜，但平心而论，我始终没有抛弃我的'老朋友'（文学）"。"这就使我的民俗学活动，或多或少地受到文学的熏染。这种熏染的结果，自然有积极的一面，如它使我在广泛的民俗事象的研究上，开辟了自己较专门的一部分园地（民间文学，特别是口头叙事文学）。……它也有消极的一面，那就是限制了我的民俗事象的其他方面（物质生活方面、社会组织方面等）的更为深入的理解。这种限制（或说畸形），使我作为一门学科的领导者，分明是有它的缺点的"（《北京师范大学学报》1998 年第 6 期）。

中国的民俗学建立较早，尽管它带有文学化的倾向，但毕竟是研究民俗的一部分。遗憾的是，以后竟中断了 30 年，直到 70 年代后期才又逐渐恢复。1979 年，钟敬文在北师大暑期民间文学讲习班上的讲话（题为《民俗学与民间文学》）说："今天我国的民俗学，似乎负有这样的任务：用科学的方法，尽可能收集流传在广大群众当中的生活、文化活动现象（包括跟那些相关的思想、感情和相像的现象），加以整理研究，借以阐明一向不被重视的（过去长时期内不为学者所记录和谈论的）、真实的民众的文化活动及精神状态和特点——这种活动和状态等，主要是指长期历史的，但也包括现在的。我们的民俗学，既是'古代学'也是'现在学'。"

毫无疑义，民俗学是研究民俗的，但"民俗"究竟包括些什么呢？它的研究对象、研究领域、研究目的，尤其是它与人类学、民族学、社会学的关系，有不少问题还有待于深入探讨。这所"壮大的花园"有多大呢？

三 "民艺"与"民俗"的关系

"民艺"与"民俗"，作为两个不同的学科，固然各有各的目的和要求，但

两者所研究的对象和具体内容，却有很多是重叠的、交叉的，甚至是不可分的。反过来说，由于研究的角度不同，即使同一个对象，又会出现不同的研究结果。2005年我写过一篇《民间美术的二分法》，是应一次会议之邀，后来发表在由冯骥才主编的《鉴别草根》一书中。我在那篇文章中说："这里所讲的'二分法'，不是将民间美术一分为二，切成两块，而是有两种不同的分类法。一种是作为'美术学'的基础层次，所使用的'民间美术一般分类'；另一种是作为'艺术学'的一个分支学科——'民艺学'所使用的'民间美术应用分类'。两种分类法各有所重，也各有特色。前者可以纳入一般艺术分类学的框架，与一般美术相比较，并直接与美学相呼应；后者显示出自身的特点，使'民艺学'相对独立，可直接与民俗学相呼应。"具体地说：

【民间美术一般分类】包括：（1）民间绘画（民间木版年画、扑灰画、灶头画、神像与纸马、版刻插图、布画、唐卡、农民画）；（2）民间雕塑（石雕、木雕、砖雕、竹刻、泥塑、面塑）；（3）民间建筑（民居、小庙、桥）；（4）民间工艺（染织、陶瓷、编织、木工、漆工、金工、纸扎、装潢、玩具）；（5）民间书艺（花鸟字、组合字）；（6）民间杂艺（面模、糖人、撒米画、冰雕、根艺、微雕、沙雕、盆景、奇石、插花等）。

【民间美术应用分类】包括：（1）岁时节令（如春节、立春、元宵节、清明节、端午节、乞巧节、中秋节、重阳节、小年祭灶等有关的美术）；（2）人生仪礼（与婚嫁、生育、育儿、寿诞、送终有关的美术）；（3）祀神祭祖（各种神像、祖师像、祖宗轴等）；（4）日常起居（衣、食、住、行、用的各方面用品）；（5）工具用具（生产工具和生活用具）；（6）文化娱乐（如皮影、木偶、龙舟、纸牌等）；（7）儿童玩具（各种材料制作的玩具）。

从以上两个分类表中，可以看出民俗学所涉及的美术品类及其位置。也就是说，在民间美术中，只有一部分与民俗有关。当然，与民俗有关的民间美术可以称作"民俗艺术"，但绝非所有的民间艺术都是民俗艺术。现在有一种混乱的看法，以为民间艺术就是民俗艺术，这种观点是不正确的。

再说，即使是民俗艺术，从民俗学研究的角度看，也不是以研究艺术为主，而是考察风俗习惯如何与艺术结合，如何利用艺术的形式以成风俗。譬如说过年（春节），这是传统节令中最隆重的一个节日，标志着除旧布新、一年的起始。"爆竹声中一岁除，春风送暖入屠苏。千门万户曈曈日，总把新桃换旧符。"（王安石《元日》）放鞭炮、吃年糕、贴门神、贴门笺、挂年画和吃年

夜饭、拜年等，这是民俗，是生活的各个方面、全方位的、综合的集中表现，当然也少不了艺术。在民俗中体现出辟除邪恶、讨取吉利、和睦团圆、喜庆欢乐、迎新向上的乐观心情和积极进取的精神。如果在这些喜气洋洋的活动中探讨艺术，也只有门神、门笺和年画几种，并非全部。如果再进一步的分析门神和年画的内容：有的与民俗有关，如神荼、郁垒捉鬼和秦叔宝、胡敬德把门的"门神"；有的表现年年有余、招财进宝等。然而，当这种门神或年画的形式仅仅作为过年张贴的画张，在内容上改成了"童子戏"和"时事图"的时候，其与民俗的关系，也就只剩下一个外壳了。

民间艺术是艺术的一部分，是艺术的本体，然而民俗艺术却不是民俗所必然，只是艺术的一种题材，表现、反映了民俗而已。就像绘画表现了战争，不能说绘画就是军事；雕塑表现了运动，不能说雕塑就是体育。艺术表现了某种风俗，有助于这一风俗的传播和发扬，但就其本质而言，并非就是民俗。举例说，端午节吃粽子，是为了纪念爱国诗人屈原。将粽子投入水中，是怕他在九泉受苦；用竹叶将米饭裹起来，是防止蛟龙抢食。善良的人们多么有爱国心和同情心，又想得多么周到。年年纪念，形成民俗。另外，由此引发出一种"彩粽"，是仿照可食的粽子用彩色丝线编结而成的多角形体。小小的彩粽垂着流苏，挂在妇女的大襟纽扣上和孩子们的胸前，也是端午节的一道风景线。问题是作为研究者，应该如何看待这两种粽子——一种是可食的粽子，另一种是仿照粽子用彩丝编结的彩粽。民俗学家应该首先注意可食的粽子，从中探讨其精神上的意义，彩粽不过是一种参照。民艺家则不同，他应该先注意到彩粽，因为它是一件工艺品，研究它怎样从可食的粽子受到启发，并由此注入了积极的意义，成为端午的象征和标志。假若颠倒了这种关系，或者两者不分，实际上是取消了"民艺"和"民俗"的界限，谈不上学科的理论研究了。

70多年前，钟敬文先生曾预见民俗学是个"壮大的花园"，里面有"奇花异草"，非常"热闹"。现在确实"热闹"起来了，人也很多，只是分不出谁是"园丁"，谁是"赏花人"。

四 "生殖崇拜娃"和"非物质文化虎"

现今社会，群众文化普及，大众传播迅速。虽然一般的群众文化并不等同于"民艺"和"民俗"，但有些相近、相关的事情，或引人好奇的议论，也挂

在了艺人的口头上。有些传统的艺术作品，世代相传，就像百炼成钢一样，已磨炼得相当成熟。这是一种历史性的集体创作，虽达到了炉火纯青，但在现一代人的手上，却说不出多少道理，只是说"老一辈传下来的，我们晚辈只是比着做；最多是改一点点"。就是这"改一点点"，形成了历史的积累，一种延续性的集体创造，使艺术臻于完美。"说不出道理"正是道理的所在，即所谓"可意会不可言传"者。有些品格、艺理是在它的程式、方法之中的，因为它需要做出来而不是说出来。要杂技的艺人说："光练不说是哑本事，光说不练是假本事。"民间艺术是靠"做"而流传的。

近两年去乡下，走访艺人，他们有的变得能说会道了，竟讲起了漂浮在社会上的一些时髦话，诸如"生殖崇拜""图腾""原始的活化石""非物质文化遗产"等这类新词；并且指着具体作品说：这是"生殖崇拜娃"，那是"非物质文化虎"。我向来尊重艺人，在他们面前不敢乱发议论，指手画脚，这也是我的前辈师长所告诫的，一个学者在进行田野考察时千万要说话谨慎，防止出现"诱导式"的理论错误。听了艺人的一番介绍，我惶恐了，不知说什么好。面对着那些可爱的剪纸"抓髻娃娃"和风趣的泥塑"叫虎"，怎么会变成了"生殖崇拜娃"和"非物质文化虎"呢？

原来是奇谈怪论的感染。近些年来，艺术界有不少议论令人惊奇。先是"天地阴阳"和"生殖崇拜"，接着又出现了"原始图腾"和"活化石"，好像一个古老的中国也确实太古老了，至今还保留着原始人的思想、意识、做法，几乎处处皆是。苗族有30多种图腾，淮阳的"泥泥狗"是女娲时代的活化石；茶杯与杯盖是阴阳的关系，石磨和磨盘是男女的结合。令人不解的是，已经进入到21世纪，仿佛神州大地的时钟倒转，到底是怎么啦？本来，这一类的问题完全可以研究，寻根找据，深入探讨；可是竟被臆测、附会和庸俗的比附所取代。当年胡适曾提出"大胆假设，小心求证"；现在连求证都不要了，真是"人有多大胆，地有多大产"！难道这就是学术研究吗？需要郑重说明的是，这种现象并非是普遍的，但影响不小，还有一些模仿于此冒充学术的人，主要是为了抬高民艺的身价。

现在关心民艺的人多起来了。搞旅游的，做生意的，甚至连地方官员都想把本地的东西"开发"起来；为了变成摇钱树，开拓出一条致富之路，就得把历史讲得老一些，并且要制作一些理论。社会上不是有人谈"原始化石""图腾"和"生殖崇拜"吗，既然连茶杯和杯盖、石磨和磨盘都分阴阳，是生殖崇

拜，为什么我们的东西不能"崇拜"一下呢；既然你的蓝印花布有一千年，为什么我的剪纸不能两千年呢。这种现象，书本上虽有，但是不多。如果你去旅游，在旅游景点的旅游品货摊边，他们的"学问"都是几千年前的。

就像人一样，当图腾们和生殖崇拜们刚走开不久，接踵而来的是"非物质文化"。它很正派，但不熟悉。有点像"精神文化"，却又不全是。听说在一次有关"非物质文化遗产"的会议上，有个记者采访一位官员专家。记者问："请问什么是非物质文化遗产？"官员专家冷漠地反问："你连这个都不知道吗？"

平心而论，真不知道。这大概就是产生"非物质文化虎"的原因。

五 关于"非物质文化遗产"

这里既有认识问题，也有语言习惯的问题。然而却一下子变成了国策。因为我国是联合国教科文组织《保护非物质文化遗产公约》的缔约国。冯骥才说："20世纪后期对'口头和非物质遗产'的提出，并列入名录，纳入保护范畴，表明国际上对文化遗产的认识更加全面，更加具有多学科（人类学、民俗学、文化学等）的意义。应该说，人们的目光由物质性的、有形的、静态的遗产，延伸到非物质性的、无形的、动态的、记忆的遗产，显示出当代人对历史文明整体的认识向前迈出了巨大的一步。但是应该承认，我们对文化遗产的认识与国际上是不同步的。近20年来，在我们将城市的历史街区视作过时的弃物而大肆荡除之时，国际上早有了一整套文化遗产保护的理论、法规与措施，我们一无所知。如今，我们开始关注文化遗产，却依然模糊不清和茫然无措，甚至连什么是'口头和非物质遗产'都弄不明白。"（《平地筑起的大厦》，为《人类口头和非物质遗产》一书之序，宁夏人民教育出版社，2004年）

对于"非物质文化遗产"的抢救和保护，不但既成国策，并且已见于行动。这是一件大好事，把长期以来无人问津的事变成了热门，成为政府行为，加以推动，衷心祝愿做得完美一些。我们看到，许多人为此忙碌，有申报的，有审批的，有宣传的。在其背后，也有设法赚钱的，弄虚作假的，和变相破坏的。一项事业，也同社会一样，总有正负两面。"止于至善"是一种理想。

话回原题，到底什么是非物质文化遗产？它的概念被拉长了，而且着重于看不见的、无形的优秀传统，主要表现在技巧、技艺和方法上。有形的工具和

作品是证实以上技巧、技艺和方法的。所以说，那个"非物质文化虎"，应该称作"用传统的艺术技巧所制作出来的、以证实其非物质文化优秀的物质形态的腰部可以作响的泥塑老虎"。这是为了表明它的全意。简单地说，保护了有经验的和手艺高的作者，留住他们的技巧和技艺，比单纯收集作品要重要得多。这是保护非物质文化遗产的高明所在和积极意义。

《保护非物质文化遗产公约》中"非物质文化遗产"包括以下五个方面：(1) 口头传说和表达，包括作为非物质文化遗产媒介的语言；(2) 表演艺术；(3) 社会风俗、礼仪、节庆；(4) 有关自然界和宇宙的知识和实践；(5) 传统的手工艺技能。

从以上五个方面看，范围很广。那么，我们所研究的"民艺"和"民俗"如何对应呢？很明显，所谓"非物质文化遗产"，既包括了民艺与民俗的部分内容，也有的并不包括在内，还有的不属于民艺或民俗。也就是说，它们之间有重叠和交叉的关系，可以互为补充，不存在谁取代谁的问题。现在有一种论调，以为国家提倡保护"非物质文化遗产"，"民艺"和"民俗"不被重视了，要取消了。这是一种无知的极为幼稚的想法。打个通俗的比方，颇像看行情做生意的投机商人。这种人不能做学问，恐怕做生意也做不好。一个民族的文化总是要成长的。有人扶持长得快，无人关心慢慢长，仅此而已。

单说民艺：我国是个民艺大国，有深厚的基础。在历史上，它孕育了各种不同的上层艺术，包括宫廷艺术、文人艺术和宗教艺术。现在虽然遇到了社会的转型，失去了它原来的应变力，出现了失落和冷落。这是暂时的，时间不会太久。我坚信在不远的未来，一定能够恢复它旺盛的生命力。因为十数亿的中国人不但需要艺术家，也不会忘记他们自己的创造。

2007 年 12 月 15 日于苏州大学
载《张道一选集》，
东南大学出版社 2009 年

民艺乡情

情感与感情,由情而动感,或因感而生情,对人来说表现得非常细微,也很复杂;许多人间大事往往肇源于此。《荀子·正名》说:"性之好、恶、喜、怒、哀、乐谓之情。"《礼记·礼运》说:"何谓人情?喜、怒、哀、惧、爱、恶、欲,七者弗学而能。"所谓"人之常情",是在人类社会中所积累起来的共同情感与感情,这是不学而能的;也有所谓"不近人情"和没有"人情味"的人,只是感情异常,或是有损于人罢了。如果一个人到了被人斥之为"不是人"的程度,说明他的七情混乱,已经失去道德的控制了。

谈到"乡情",也就是家乡故里之情。我国古代是个农业社会,广大农民世世代代在一块土地上劳作。他们将生命和土地紧密地联系在一起,祈望风调雨顺,国泰民安,创造了深厚的农耕文化。"乡"本是一个行政区划的概念。小有若干村,大不过县;所谓"百里不同音,十里不同俗"。就在这样一片不大不小的地方,形成了乡里、乡音、乡亲、乡情。他们不但有共同的生产和生活方式,也有共同的方言和风俗。"一方水土养一方人。"也创造了他们的精神世界。有称谓"乡土艺术"者,便是在此基础上发展起来的。在古代,随着城市经济的发展,大量的农村文化流入城市,又出现了各式各样的市民艺术,另外还有草原地区的牧民艺术,依水而居的渔民艺术;现代"民艺"(民间艺术)一词,可说是这些艺术的总汇。

民间艺术是民族文化之根。一般地说,他不诉诸文字,而是靠各种形色、音声语言以及人体本身表达丰富的感情。劳者自歌,手舞足蹈,自然流露。那情感是真挚的,淳朴的;与历史上的宫廷艺术和文人艺术形成对照,并构成他们借以上升的基础。

若干年前,一群研究民间工艺的同志在甘肃庆阳聚会,闲谈中张仃先生突

然问我："绣荷包是装什么的？"我思索了一下说："是装感情的。"他又问："装的是什么感情？"我回答说："主要是爱情。也有其他，要看绣的是什么花纹，做什么用场。"

有的年轻人不明其意，事后发问："荷包明明是装钱的，为什么说是装爱情的呢？难道金钱和爱情有直接关系吗？"我问他听过《绣荷包》的民歌没有？他的头略有所动，不知是点头还是摇头。

在过去，《绣荷包》的民歌唱遍黄河上下、大江南北。这是一首表现爱情的叙事歌曲，各地风采不同，并且带有故事性。从十五的月亮到春风摆动杨柳，从思念出门在外的情人到买线、剪花、绣荷包；所绣的花纹内容都是成双配对的美好事物以及崇拜的英雄俊杰。一番情意，一份用心。针针线线，好像都把两人的心连在一起。灯下女红，彻夜不眠；做的是荷包，想的是爱恋。鸡叫了，天亮了；狗叫了，来人了。我的荷包绣好了，装满情感送亲人。——这是艺术的荷包，真实的荷包可能还要感人。因为它不是单纯的一件物，而是在物的两边紧紧地系着两个人。这物是表情的，也是定情的：当一个姑娘将荷包送给意中的情人时，该是怎样的感情呢？

我说荷包中装的是感情。人的感情是多种多样的，并不只限于男女之间的爱情。台湾《汉声》杂志的吴美云总编问我："在读大学时曾将一个绣荷包送给一位老师，合适吗？"我问她对方是什么反应？她说："只是当作一件礼物，说是精美的手工艺品。"我问："他是外国人吗？"回答说是美国人。

对了。他看到的是物品之美，感受到的是馈赠之情。这是很正常的人之常情。因为他不是中国人，不知道要把感情装在荷包中。有经验的鱼儿总是藏在水中的，很少浮在水面上。在河南、山东许多地方，姑娘出嫁前要绣制一些方枕、荷包，准备在婚礼上分送给亲近的长辈和丈夫的朋友，既作为见面礼，又是对自己"女红"的展示。以心诚待人，免得让人在背后里评头品足。鲁西南的嘉祥一带，至今还有纺纱织布的习惯。姑娘出嫁要将自己织的花格子手巾送给前来贺喜的人，也是一种民间礼仪。

有一个大学生到民间采风，深感于民间的淳朴之美，但也产生了一些疑惑。她提问说："艺术作品是展示审美，与观众取得共鸣的，为什么将花纹绣在鞋垫上，穿在鞋里看不见呢？"很明显，她所看到的已是商品化了的东西，没有感受过那样的生活。过去女孩子绣鞋垫，不是为了卖钱，除了自己穿用之外，更用功的是为情人做的，因为她的目的就是让他穿在鞋中，走到哪里都不

要忘记她,也不让别人知道。

 这位大学生并未解疑,颇带反驳意味地说:"现在是什么时候了,年轻人应该面向世界,表现自我,怎么能将自己的作品藏在鞋子里呢?"我对她说:"据我所看到的农村青年,不见得比你们落后;千万不要以己度人。"1997年我在山东嘉祥,访问一个农家。看到窗台上晒着一双绣花鞋,崭新的布鞋着满了泥浆;仔细看时在鞋底发现用粗麻线纳出一朵花,密密地针脚连在一起,明显像是浮雕。我当时的第一印象是,这么精美的一双布鞋竟去踩泥,穿鞋的人太不在意了。也是有点好奇,我找到了鞋的主人,是一个还未出嫁的姑娘,正是具有美好幻想的年龄。她满不在乎地告诉我:"鞋是自己做的,穿坏了再做。人不能马马虎虎、窝窝囊囊一辈子,谁不想活得鲜亮些?"我听了姑娘的谈话,顿生一种敬意,多么乐观的心态、豪迈的人生啊!在谈到那鞋底上的纳花时,她笑着说:"我们乡下都是土路,不像你们城里的水泥路。土路一走一个脚印子;我在地上走,印出花来,人家就知道是我走过的路。"话中充满了自信,有哪个艺术家具有这种质朴而进取的精神呢?

 说到这里,我们认识到一个问题:研究民间艺术不能见物不见人。如果只看到某些作品及其技艺,失去了人与物之间的感情和情感联系,不但主次颠倒,连为什么创造艺术都模糊了。

 现实的例子说明了这一点,古代人也深谙此理。从北宋到南宋,汉族政权中心的转移,并没有把民间的泥孩儿、磨喝乐遗忘,并且将他们带到了江南,又在江南产生了黄胖、巧儿和大阿福。这些来自乡土的泥塑,不但维系着乡里之情,在清明春游和重阳登高的时节,常被视为"土宜"和"土仪"的土物,并且沟通了城乡人民的感情。南宋时期,为什么宫廷画师们热衷于画"货郎图"和"婴戏图"呢?为什么在民间流行"清明上河图"呢?很明显,他们思念故土,梦想"叶落归根"。我是山东人,从小便听老人说是从"山西大槐树"下来的。待我年过半百时,在山西洪洞县的北门外见到那棵五百多年前的大槐树时,才真正看到那是我的根之所在。中国人对于故土的眷恋,虽然不能说是独有的,却是非常重视的,因为由农耕文化所哺育。在远古的神话中,连我们自身都是由女娲娘娘用黄土塑造的。

 清代曹雪芹写《红楼梦》,以贾府的由盛而衰和宝黛的婚姻悲剧为主线,不但揭示了封建制度的黑暗和腐败,及其必然没落的历史趋势,也深刻细致地反映了社会的不同层面,使我们生动地了解到18世纪下半叶世俗的若干情景。

林黛玉是个苏州姑娘，从小父母双亡，寄居在贾府。在书中有一段"馈土物颦卿思故里"，写得很动人。

（薛蟠到江南经商，带回了两箱子东西。他的母亲）薛姨妈和宝钗因问：'到底是什么东西，这样捆着夹着的？……开了锁看时，这一箱都是些绸缎绫锦洋货等家常应用之物。薛蟠笑着道：那一箱是给妹妹带的。亲自来开。母女二人看时，除笔、墨、纸、砚、香袋、香珠、扇子、扇坠、花粉、胭脂等物外，有虎丘带来的自行人，酒令儿，水银灌的打筋斗的小小子，沙子灯，一出一出的泥人儿的戏，用青纱罩的匣子装着，又有在虎丘山上泥捏的薛蟠的小像，与薛蟠毫无相差，以及许多碎小玩意儿的东西。宝钗见了，别的都不理论，倒是薛蟠的小像，拿着细细看了一看，又看看他哥哥，不禁笑起来了。因叫莺儿带着几个老婆子，将这些东西连箱子送到园子里去。

这边姐妹诸人都收了东西，赏赐来使，说见面再谢。唯有黛玉看见他家乡之物，反自触物伤情，想起："父母双亡，又无兄弟，寄居亲戚家中，那里有人也给我带些土物来？"想到这里，不觉得又伤起心来了。

且说宝玉和黛玉到宝钗处来，宝玉见了宝钗，便说道："大哥哥辛辛苦苦的带了东西来，姐姐留着使罢，又送我们。"宝钗笑道："原不是什么好东西，不过是远路带来的土物儿，大家看着新鲜些就是了。"黛玉道："这些东西，我们小时候倒不理会，如今看见，真是新鲜物儿了。"宝钗因笑道："妹妹知道，这就是俗语说的物离乡贵，其实可算什么呢！"

这是曹雪芹的民艺思想，不过是借红楼人物之口说出罢了。所谓"物离乡贵"，关键并不在物，而是由物所引起的人的感情。二十多年前，台湾和大陆实现通邮、通商、通航后，《汉声》杂志的吴美云女士告诉我，她去采访国学家钱穆先生，在钱家的客厅里就摆着一个"大阿福"，因为他是无锡人，可见其间的感情联系。有一位无锡籍的企业家，离家几十年，当他回到故土看到"大阿福"时，据说曾抱起痛哭，仿佛是见到童年的好友。

民艺——不论是民间工艺、歌谣、歌舞、故事还是戏曲，即使是粗俗的，对于家乡人来讲，都是最醇厚的美酒，终生不会忘记，具有永久的魅力。当你看到个农村妇女在淮阳的庙会上买"泥泥狗"或是在浚县集上买"泥叫叫"，

然后散发给成群的孩子们的时候，当你看到她们在娘娘庙里拴娃娃的时候，那种虔诚的心情和迫切的渴望是什么呢？当年迈的外婆戴着老花眼镜，为外孙做虎头鞋时的愿望是什么呢？当山西的农村妇女为孩子过生日做面塑的龙、虎等十二生肖时，是什么心情呢？这些不过是一种现象，如果由此推展开来，在广大劳动群众的生活中，不论哪一方面，不论哪种艺术，无不浸透着人文的内涵，焕发出一种乐观进取的精神。所以说，研究民艺，要透过技艺的层面看到他的本质，看到艺术与人的关系，即情感的所在。

 我钦佩那些高超的技艺，巧手出绝活，展示出人的"本质力量"和艺术风采；但是，我更崇敬那种孕育美物的情感。没有情感之物，即使手艺再高，也会显得冰冷。如果"身外之物"有助于修身养性，为情所寄，也就不可缺少了。巍乎哉，民艺！情之物化。

<div style="text-align:right">2009 年 11 月 30 日于南京龙江</div>

民间美术三题

一 民间美术的性质和特点

民间美术，就字面看似乎不难理解，但若给它下个确切的定义，并严格界定其范围，却又不太容易。一是对于"民间"的概念，其内涵向来不够确定，所指可广可狭；二是在各种美术形式之间，经常有混杂的现象，很难找出最纯粹朴最标准的。但是，为了深入地研究民间美术，又不能回避这个问题，只好多说几句，从实际入手，从量中求实，或许能筛选出一点有用的东西来。

民间之"民"，古代泛指庶人，现代即称老百姓。但在艺术领域里使用"民间"一词，又不能笼统指一切人民，或者与"官方"相对称。民间美术，从历史上看，可说是相对于宫廷美术和文人士大夫的美术而言的；在现代，则是相对于专业美术工作者的美术而言。民间美术的作者，在我国主要是农民，少数是牧民、市民和手工业者。其中既包括汉族，也包括少数民族。

在现代概念中，民间美术并非美术的一个门类，不是绘画、雕塑、建筑、工艺之外的一个艺术部门。它既是美术史上的最初形态，也是以后数千年美术发展的基础。有人把艺术分为三个阶梯，即民间的、实用的和鉴赏的。这是从精神产品的升华关系和程度而分的。也就是说，在美术的各个门类之中，差不多都有民间的和专业的区分。

由于民间美术是劳动人民在生产劳动中创造的，就其多数来说，是直接用来美化自身、美化物品和美化生活环境，因而也就带有强烈的民族性和地方性，表现出劳动者的质朴和审美。正因为这缘故，它不仅是一切美术形式的源泉，也是美术创作的基础。

民间美术的产生和发展，从来就不是孤立进行的。它总是同劳动者的生活、生产、习俗、节日等相联系，因而，有的强调了民间美术的地方特色，称为"乡土艺术"，或专指其中用于日常生活的，称为"民间工艺"，还有从民俗学的角度进行研究，称为"民俗艺术"。这些名称所指的内容，大同而小异，既有很大的共同之处，也有一定的区别。

有的把民间美术作品比拟成山野的小花或乡间的小调，它唱出了劳动者的质朴感情和对生活的热爱。有的把民间美术比拟成民族文化的摇篮，它与民间文学等世代相传，共同影响着人民的素质，陶冶着人民的情操，和产生出一种对于乡里故土的执着的美好感情。因为它是可视的，也最强烈地表现出民族的文化和精神面貌。

民间美术是人民淳风之美的结晶和物化。

那么，民间美术具有哪些特点呢？

研究任何艺术，都不能企图造出一个固定不变的模式，不费心思地去生搬硬套。特别是民间美术，其样式浩繁而适用面又很广，须从多方面找出它所独具的特点，才能有助于认识和理解。民间美术之有别于其他非民间美术，我们可从以下几点加以判断：

（1）民间美术是劳动人民自己的创作。从历史上看，它的作者主要是广大农民。农民在从事农业生产之余，基于生活的直接需要和自己的审美趣味，制作各种日用品和装饰品。一般地说，他们在艺术上没有经过专门的训练，其创作带有"业余"的性质，表现出浓厚的乡土味和纯真的感情。譬如农村妇女为孩子和丈夫所做的"针线活"——绣花鞋、虎头帽、肚兜、围嘴、垫肩、褡裢、荷包等，以及自用的衣物和床上用品，窗花和花糕、瑞饼等。除农民外，也有牧民、渔民和城市居民的作品，如牧民的木雕品，渔民的贝制品，和城市居民的应节品物等。

（2）创作带有一定的自发性。也就是说，农民为自己所做的作品，相当一部分不是为了出卖，不带有商品性，既不受订货者的制约，也不去迎合别人的爱好。他们为了美化自身、美化物品和美化生活环境，按照自己对生活的直观感受和审美习惯，无拘束地自由地表达理想和愿望。曾经见过一幅放牧者的创作，在他笔下所画的羊群是五颜六色的——有白羊、黄羊、红羊、蓝羊、绿羊，连他自己也画进去，同羊群散落于层山流水之间。问他为什么这样画，他说是心中所想的。

（3）民间美术的作品，以日常实用的居多，或是结合着婚嫁喜事和传统的节令风俗。它的主题以歌颂生活为主，在形式上表现出强烈的装饰性。在民间美术的作品中，我们清楚地看出，物质文明和精神文明是怎样和谐地统一在一起。有许多民间美术品，既表现了作者的审美、情趣和对美好理想的追求，同时又是一件普通的日用品或生产工具。高尔基说："艺术的本质是赞成或反对的斗争"。就这一点来说，民间美术是以歌颂生活、赞美生活为主要倾向的。他又说："人们知道，健康是伴随着生活的极大快感而来的；从事改变物质和生活条件的人，可以享受到最大的快乐——不平凡的新事物的创造者的快乐。"（《论艺术》）这就是民间美术质朴率真、刚健清新和富有装饰性的原因所在。只有热爱生活、肯定生活并勇于创造美好生活的人，才能真正懂得艺术和生活的关系。

（4）一般地说，民间美术所使用的材料都很普通，往往就地取材，甚至是废物利用。在技艺上，有的制作并不纯熟，但是粗放有力，从不矫揉造作。这是因为，民间美术的创作不是为了炫耀作品的贵重珍奇，不是为了在技艺上赢得观赏者的惊叹，而是当作生活的一部分，因此，他们在制作的时候毫无顾忌，甚至信马由缰地任其发挥，怎么想就怎么做，可谓"请公放笔为直干"，表现出劳动者对生活、对艺术的坚定信心。

（5）民间美术在样式和风格上有明显的地域性和传统性。过去的农民，世世代代耕作在一块土地上，因而他们的艺术也是土生土长的。艺术的传播往往是在周围几十里的地域内进行，并且通过乡亲而互相馈赠、观摩和借鉴。在历史上，又有父传子、母传女等的关系。每个地区的民间美术，实际上是一种带有群众性的集体创作，每个人的聪明才智，既是在集体创作的基础上得以发挥，又充实、丰富和提高了这一基础。

（6）在历史的发展中，有些民间美术的制作，成为农民的副业和手工艺人的专业，但其作品仍保持着上述特点。属于农民的副业者，多是在农闲的时候，做些草扇、竹篮、凉席等日用品或儿童玩具，在庙会或年集上出卖，其作品虽然作为商品形态出现，然而并没有形成工厂生产的关系。手工艺人的作品，其情况要复杂一些，有的表现了浓厚的民间特点，有的则不过是对顾客的一种技术"加工"。民间工匠有句谚语叫作"七分主人三分匠"，是说完成一件物品的制作，其款式和技术规格大都是服从主人（订货者和顾客）的要求。因此，凡是听令于订货者的喜爱或照别人的样式制作的作品，就很难说是民间美术了。

至于现在城市中有些称为"民间工艺厂"的产品,由于经营的需要,其产品的性质还要复杂,须作具体分析而加以判断,不能笼统对待。同样,由于旅游事业的发展,为了迎合外国观光客的好奇,各地出现了一些被称为"民间艺术"的旅游纪念品,其中有的确实是民间美术品的复制,也有的已发生了质的变化,作为民间美术的研究对象,应该引起注意,并加以严格区别。

二 "两种文化"在美术上的反映

在远古的时代,原始艺术是属于全体人民的。从考古学的资料可以看出,原始氏族公社之间的艺术面貌也有着形式和风格的不同,但不存在阶级的差异。当人类进入阶级社会之后,各民族在长期的生产斗争和阶级斗争中逐渐发展起来两种文化——一是代表着剥削阶级的文化,一是代表着被剥削阶级的文化;两种文化分别反映出两个对立阶级的利益和思想。试看古代奴隶主所使用的青铜器,并把青铜鼎彝作为至高无上的"礼器",同奴隶们所用的陶罐瓦钵相比;封建统治者所穿戴的绫罗锦绣,并把某些式样定为"命服",同农民所用的褐布麻衣相比:岂止是在材料的质地上有贵贱之分,其形制和纹饰也是迥然不同的。在历史的发展中,这种现象越来越明显,及至近代,更为突出。

列宁说:"每个民族的文化里面,都有一些哪怕是还不太发达的民主主义和社会主义的文化成分,因为每个民族里面都有劳动群众和被剥削群众,他们的生活条件必然会产生民主主义的和社会主义的思想体系。但是每个民族里面也都有资产阶级的文化(大多数的民族里还有黑帮和教权派的文化),而且这不仅是一些'成分',而是占统治地位的文化。""每一个现代民族中,都有两个民族。每一种民族文化中,都有两种民族文化。"(《关于民族问题的批评意见》,载《列宁全集》第二十卷,第5、16页)

民族文化中的两种文化,反映在艺术上,鲁迅称之为"消费者的艺术"与"生产者的艺术"。他举了唐代的佛画、宋代的院画和后来的写意画(文人画)之后,说:"上文所举的,亦即我们现在所能看见的,都是消费的艺术。它一向独得有力者的宠爱,所以还有许多存留。但既有消费者,必有生产者,所以一面有消费者的艺术,一面也有生产者的艺术。古代的东西,因为无人保护,除小说的插画以外,我们几乎什么也看不见了。至于现在,却还有市上的新年的花纸,和猛克先生所指出的连环图画。这些虽未必是真正的生产者的艺术,

但和高等有闲者的艺术对立,是无疑的。但虽然如此,它还是大受着消费者艺术的影响,例如在文学上,则民歌大抵脱不开七言的范围,在图画上,则题材多是士大夫的故事,然而已经加以提炼,成为明快,简捷的东西了。"(《论"旧形式的采用"》)

从这段话,不仅可以看出两种文化的不同性质,也可看出两者在历史上的相互影响。因此,我们在研究民间美术时,必须注意到这种复杂的现象,作严密的鉴别和细致的分析。

我国美术有着悠久的传统,如果从山顶洞人佩戴项饰算起,已有一万多年的历史;从人们开始制作出精美的彩陶器算起,也有七千年左右了。在这个漫长的艺术长河中,源头虽小,但越流越宽广,艺术的品类也越来越多,形成了一部灿烂宏伟的长江万里图。

长江之水是弯弯曲曲的,并且有许多支流。美术的传统也是一样,并非一条直线。作为民族文化中的两种文化,反映在美术上,在历史的进程中,特别是近一千年来,大体上是沿着三条线向前发展的。这三条线便是民间美术、宫廷美术和文人士大夫美术。民间美术和宫廷美术是直接相对立的两种文化;文人士大夫美术则介于两者之间,既有差别又有联系,须在具体作品上审视其文化的倾向性。

民间美术是所有一切美术的主流,它的历史最长,其延续性也最明显。虽然在艺术形态上带有初级阶段,但也因此成为其他美术的基础。最早的原始社会的美术,还无所谓民间美术,可是艺术的特点和所表现出的品质,同后来的民间美术是一脉相承的。也就是说,民间美术是基于劳动者的直接需要,按照他们的审美观,自己创造和自己享用的。因为它是奴隶、农民等所自用的,也是自生自灭的,一般制作得都比较粗糙,也无人专门保存,所以在历史上遗留下来的不多。但是在每一时代,民间美术的数量应该是最大的。我们只消看一看那些简单的古代墓葬出土的东西,如汉代的粗陶器皿和石刻,南北朝的剪纸和衣物,唐代的陶塑玩具,宋代北方的民间瓷器和木版画,明代的木器家具,清代和近代的各种民间日用品,就知道它的多样和丰富,也能从中看出它同劳动人民物质生活和精神生活的关系。西南、东北等少数民族的民俗学资料也足以证明这一点。

宫廷美术所指,主要是封建社会直接服务于皇室的工艺、建筑、绘画等。封建社会之前的奴隶制时代如商周的青铜器等,也带有这一性质。如秦代的将

作少府，汉代的考工令、平准令、御府令、尚方令，唐代的少府监，宋代的文思院，明代的织染局、银作局，以及清代的造办处、江南织造局等，都是专为宫廷制作各种工艺品等的官名和匠作。他们选用最好的物料，有的是海外奇珍，不惜工本地进行雕琢。或是用以显示帝王的权力和威严，或是用以炫耀其财富。在绘画方面，我国很早就有宫廷画家，如周代的冬官画工，汉代的尚方画工、黄门画者等。唐代在翰林院安置画家，五代时始有画院。这些御用的画家和画院，都是专为皇室服务的。

文人士大夫的美术，有他们自己所从事的"文人画"，和为他们所玩赏的"小摆设"。唐代张彦远《历代名画记》："自古善画者，莫非衣冠贵胄，逸士高人。……非闾阎鄙贱之所能为也。"南宋邓椿《画继》："其为人也多文，虽有不晓画者寡矣；其为人也无文，虽有晓画者寡矣。"这是封建社会的文人士大夫阶层所标榜的绘画。一方面，宋代以来，他们称文人士大夫的绘画为"士夫画""墨戏"，认为是"士夫词翰之余，适一时之兴趣"。至明代董其昌才提出"文人之画"的名称，并推唐代王维为其创始者。他们标举"士气""逸品"，轻视民间画工。但另一方面，却又假手工艺人之手做些所谓"清玩"之物。鲁迅曾经列举了"小小的镜屏，玲珑剔透的石块，竹根刻成的人像，古玉雕出的动物，锈得发绿的铜铸三脚虾蟆"，以及"琥珀扇坠，翡翠戒指"等，说："这就是所谓'小摆设'。先前，它们陈列在书房里的时候，是各有其雅号的，如那三脚癞虾蟆，该称为'蟾蜍砚滴'之类，最末的收藏家一定都知道，现在呢，可要和它的光荣一同消失了。"又说："那些物品，自然绝不是穷人的东西，但也不是达官富翁家的陈设，他们所要的，是珠玉扎成的盆景，五彩绘画的瓷瓶。那只是所谓士大夫的'清玩'。在外，至少必须有几十亩膏腴的田地，在家必须有几间幽雅的书斋……一定得生活较为安闲……摩挲赏鉴。"（鲁迅《小品文的危机》）

以上三种美术，它们的服务对象和艺术特点都是各不相同的。尤其表现在工艺美术上，宫廷工艺所追求的是豪华富贵；文人士大夫的赏玩所追求的是闲适雅致；唯独民间工艺表现出质朴纯真，反映了劳动者健康的感情。

当然，三种美术的发展并非孤立进行，不论宫廷美术还是文人士大夫美术，都是在民间美术的基础上提高和升华的，又反转来影响民间美术。这种例子是很多的，譬如工笔花鸟画的兴起，和后来对民间美术的影响，包括对工艺美术的影响，可说是最为明显的。相反的方面，鲁迅也曾指出："士大夫是常

要夺取民间的东西的,将竹枝词改成文言,将'小家碧玉'作为姨太太,但一沾着他们的手,这东西也就跟着他们灭亡。"(《略论梅兰芳及其他〔上〕》)

在工艺美术的作品上,还有一种特殊的历史现象,即不论是哪一种作品,它的制作者都是劳动人民,特别是在技艺上有较高造诣的手工艺人。在古代,他们或者被召入宫,从事宫廷工艺的制作,或者被文人士大夫所赏识,为其制作"清玩"之物。在这种情况下,作品所表现出来的艺术风貌和格调,已经基本上脱离开劳动人民的感情和审美趣味,充其量只是一种手工技艺的发挥罢了。

社会主义的文艺是站在历史的高峰来对待过去的。作为民族文化的遗产和遗产的各个方面,只要是好的,有益于新文艺的发展的,我们都应加以继承。我们之所以对民间美术更加重视,是因为它来自人民,更接近人民,较多地反映了劳动人民的思想感情和审美观点,比之其他更为健康,并非以此非彼,厚此薄彼。相反,那种只注意于宫廷美术的精致和文人士大夫美术的雅趣,而视民间美术为粗俗低下者,却是应该反对的。

三　民间美术与文学、戏曲、民俗、宗教的关系

1. 民间美术与文学的关系

在我国历代的文学作品中,不论诗歌、散文、小说,都可以找到大量的对民间美术的记述与描写。而民间美术同民间文学,还有一层更近的关系,即用两种艺术的形式,表达着同一个主题,甚至使民间美术成为口头文学的可视形象。

以往四川的川西地区农村,挑花非常普遍。一般女孩子到七八岁时,便开始学习挑花。川戏和民歌里就有"一学剪,二学裁,三学挑花……"的词句。姑娘们在挑花的同时,便唱起民歌:

> 五月五,石榴花儿香,
> 挑张手帕过端阳。
> 挑一片鲤鱼涌波浪,
> 挑两朵彩云朝太阳,
> 挑一架龙船漂水上,
> 张灯结彩下长江;

> 悼起忠魂升天界，
> 气得昏君见阎王。

这是在手帕上挑"划龙船"时唱的歌。她们在愉快地过端阳节，挑绣龙船，追念民族诗人屈原，并表现出对昏庸统治者的痛恨。挑"瓜"的姑娘们则唱道：

> 蜡梅香，飘雪花，
> 姐在窗下挑花花。
> 不挑鸳鸯不挑凤，
> 只挑笆斗大个瓜，
> 藤藤叶叶来缠绕，
> 挑得姐姐笑哈哈，
> 问你姐姐笑个哈？
> 一年收头接大瓜。

语意双关，既表现了对生产的美好愿望，又隐喻着对结婚生子的幸福憧憬，非常风趣。

有不少民间美术作品，如果不明其文，仅仅从画面上看其形象，不但会莫名其妙，甚至会造成误解。譬如"老鼠嫁女"，是民间木版年画和剪纸中所常见的题材。1982年在山东民间美术展览会上展出了一幅大型的剪纸，所剪的老鼠都是拟人化了的，只是尖腮细腿，很是有趣。每只老鼠高不过几公分，有鸣锣的、抬轿的、吹喇叭的、打灯笼的，好不热闹；他们分列两行，组成庞大的仪仗。有趣的是，那老鼠新娘坐在轿中，正拿着手帕擦泪，好像离不开妈妈似的。然而，就是这样一幅优秀的剪纸，却有人提出异议：老鼠是"除四害"的对象，不宜展览！

看来，这人是不熟悉我们民族的传统文化的。他不懂得，这幅剪纸所表现的，是在民间流传很普遍的一个风趣而带教育意义的童话。老鼠夫妇为了疼爱自己的女儿，高攀显贵，企图改换门庭。先是想把女儿嫁给太阳、云、风和墙，挑了一圈，最后还是决定嫁给最有力量的猫。这幅剪纸所描写的，正是吹吹打打送老鼠新娘的画面，不知猫新郎还在前面等着哩。

由此不难看出，民间美术和民间文学的关系。它们是在同一块土地上开出的两朵鲜花。红花黄花，交相辉映，共吐芬芳。看红花不要忘记了黄花。

2. 民间美术与戏曲的关系

戏剧是一种综合性的艺术。在电影和电视发明之前，戏剧可说是艺术的一

种最大众化的形式。它通过人的自身的扮演,揭示生活的画面,不论悲剧和喜剧,都给人以教育。悲剧是以"人生的有价值的东西毁灭给人看";喜剧是"把那无价值的东西撕破给人看"(鲁迅语)。而我国的传统的戏剧,由古代的诗歌乐舞逐步综合发展而成,是歌、舞(包括杂技、武术)、剧相结合的戏曲。从周秦的"优伶"、汉代的"百戏"发展到宋元时期的"南戏""杂剧",渐臻完善。明代传奇兴起后,各地方剧种蓬勃成长。除了全国流行的乡土色彩较少的剧种(如京剧)之外,各地都有本地特色的地方戏,如川剧、越剧、闽剧、柳子戏等,全国戏曲剧种达三百多种。

民间美术中,凡是描绘人物形象和故事情节的,有一个值得注意的现象,即农民直接画自己生活的并不多,多是戏曲人物和故事。究其原因,不外乎是他们最熟悉自己的生活,而希望从戏曲人物和故事中得到借鉴。譬如陕西米脂流传的民歌《绣荷包》的唱词中,有不少是传统戏曲中的人物,如张飞、曹操、杨五郎、杨七郎等。谁个正直,谁个奸诈;谁个忠勇,谁个懦弱;谁个贤良,谁个狡猾,在劳动人民的心目中是一清二楚的。我们民族优秀传统的善良、质朴、勤劳、勇敢素质的形成,也与这种熏陶有关。在民间木版画和民间剪纸中,这种例证是比比皆是的。无锡惠山泥人中的手捏"戏文",表现一出一出的戏剧,可说完全是这一类型。我国人民欣赏美术作品,尤其是带故事性的人物画,往往是先熟悉了故事的内容,这故事也就是民间的口头文学或戏曲,然后再去看图,得以回味无穷。在敦煌大量的古代佛画中,不论是本生故事、佛传故事还是佛经故事,也带有这个特点。所谓"经变",是由可读的文字向可视的形象的改变。《梁祝》小提琴协奏曲的出现,所以受到广大听众的欢迎,是因为大家听得懂,熟悉那个戏曲故事,并有一些音乐的形象在脑海中旋绕。而当它以别异的乐器和新的形式演奏时,使人耳目一新而又不陌生。有人曾问起皮影和剪纸的关系,从现有资料看,它的产生和发展,先是剪纸影响了皮影;而当皮影成为一种广为流传的表演艺术之后,它在艺术上又影响着剪纸。我们看西北窑洞窗格上所贴的窗花,那些生动的人物形象,不是很像皮影吗?

3. 民间美术与民俗的关系

民俗学是怎样的一门学问呢?钟敬文教授对此作了一个明确而具体的概括。他说:"民俗学(Folklore)是一门社会科学,是一门人文科学。它的研究对象,是一个国家或民族中广大人民(主要是劳动人民)所创造、享用和传承

的生活文化。（原注：民俗学，它的采集、研究的领域，一般限于一个国家或民族；与此相对，以多国家或民族为领域的，有些学者把它称为'比较民俗学'或"民族学"。）它的范围，过去在某些国家的学者眼中看得比较狭窄，仅限于民谣、民间故事、民间信仰及某些比较古怪的风俗。现在，一般已经把它扩大了。它的疆域是相当广阔的，如物质的生活（衣、食、住、行等）、社会组织（如家族、村落及各种固有的民间结社）、岁时风俗、人生仪礼以及广泛流传在民间的一切技术、文化等。"（《民俗学及其作用》，载《民间文学论坛》1983年第2期）

从以上的论述，不难看出，民间美术与民俗学的关系。就民俗学的观点看，民间美术是民俗学的一个组成部分，或者说是某些方面的一种表现形态。

当然，也可以从艺术的角度去研究民间美术，即视为基层的、基础的艺术形态。但是，艺术的研究首先是要注意它同人民生活的关系，因而不可能脱离开民俗学的范围而独立进行。当前美术界在对待民间美术问题上，存在着表面模仿或单纯从艺术的技巧上（造型、构图、色彩等）探讨的通病，而无法深入一步，其原因就在于不能从更广的角度去认识民间美术。

4. 民间美术与宗教的关系

宗教是一种社会意识形态，是人类历史上思想发展的必然现象。人们盲目地信仰或崇拜某些或某一神灵，诸如相信星占、卜筮、风水、命相和鬼神等，在旧时有一些职业性的巫婆、神汉、算命先生、风水先生，因为主要在封建社会中流行，所以统称为"封建迷信"。

神话也是人头脑中的思想的产物。马克思说："一切神话都是在想象中和通过想象以征服自然力，支配自然力，把自然力形象化；因此，随着自然力在实际上被支配，神话也就消失了。"（《〈政治经济学批判〉导言》）"宗教是被压迫生灵的叹息，是无情世界的感情，正像它是没有精神的状态的精神一样。宗教是人民的鸦片。"（《〈黑格尔法哲学批判〉导言》）

问题在于，芜杂的历史现象往往将神话、宗教和迷信交织在一起。原始的神话，或者不被后来者重视而自然枯萎，或者为文人采撷编入正史，或者为宗教家所利用糅入宗教之中。"虽然民间也许流传，但随即混入土著的原始信仰中，渐渐改变了外形，终于化成莫名其妙的迷信习俗，完全失却了神话的意义了。"（茅盾《中国神话研究初探》）

这种现象，表现在民间美术中也是非常明显的。诸如门神之神荼和郁垒，

秦叔宝和胡敬德，以及后来的文官、武将，钟馗啖鬼，张天师捉妖，狸猫镇宅，其他如灶王、各种纸马、寿星、魁星、财神、八仙、麻姑、刘海、和合、麒麟送子等等，都是过去民间美术中常见的题材，其内容和意义往往是鱼龙混杂，优劣不清。必须进行具体的分析，把精华和糟粕分别出来，特别要注意某些题材、样式在寓意内容上的历史转化关系和实际的社会效果。既不能简单化地不加区别地全盘肯定，不能笼统地斥之为"封建迷信"，而是要从中"剥取有价值的成果"。

载《文艺研究》1983年第5期

民艺研究的若干关系

世间万物都是相互联系着的,任何事情均不可能孤立地存在,研究民间艺术,透过现象看本质,便不能就事论事,偏执于一端,即使分析它本身的审美意义,也会关联到物外,有若干关系是必须深入解决的。作为研究民间艺术的民艺学,在不同的方面又分别与人文学、历史学、社会学、伦理学、心理学、民俗学、宗教学、工艺学以及文化史、文明史、艺术史和考古学等相联系。一对对的关系既相互矛盾,又相对统一,无不表现出辩证的关系。这些关系,是在实践中存在的,深刻地将其揭示出来,便表现出一定的理论性,而且有些问题很敏感,又关系着现行的政策(诸如民族政策、宗教政策等),所以,在研究的态度上,不能疏忽,不能随意,必须求实、严肃、慎重。以下,试举若干关系,加以说明,目的是"为自己求理解",以就正于贤达。

一 民艺与非民艺

对于民间艺术的研究,确定它的性质和范畴是很有必要的。在以往的研究中,我采取了"比较法",而没有给民艺下一个或几条定义。所谓"比较法",即在中华民族艺术发展的历史长河中,分别出宫廷艺术、文人艺术、宗教艺术和民间艺术。也就是说,民族文化的传统,是分别由若干条线组成的。宫廷艺术是以宫廷贵族的利益与审美为旨趣的艺术,强调富丽堂皇、豪华气派,为皇家贵族和上层人物所享用。多是用贵重的材料进行精工制作,以显示和炫耀他们的身份和地位,有的价值连城,至今还被人们视为"国宝"。文人士大夫是中国历史上一个特殊的阶层。他们进则为官,退居山林,常在文质之间游移。在艺术上所标榜的是清高和气节,追求古朴和雅致。宗教艺术主要是佛教的和

道教的，从佛寺、道观的建筑，到佛像、神像的雕刻与绘画，有的用作供奉，有的以为宣传，几乎利用了所有的艺术形式。民间艺术则是以农民为主要对象，也包括了牧民、渔民和城市的市民，而其作者则大都是他们自己，或接近于他们的手艺人，因为他们处于社会的下层，经济物质条件也不优越，所以表现在艺术上率真质朴，其形式也比较活泼，没有太多的约束。

这种区分，在理论上是明确的，也符合客观的事实，但是在具体作品的界限上有的却比较模糊。原因也很明显，在这几种艺术的发生与发展上，既有派生的现象，也有共生的现象，不论在什么时期，总是这样那样地联系着。从发生学的角度看，民间艺术一直是艺术的主流和基础。特别是农民自己所创造的艺术，因为没有经过专门的艺术训练，都是即兴式的、自发式的、以自娱为主的，所以感情很充沛，但在技巧上未免显得粗糙。故而专业的艺术家常称其为"原料""矿藏""半成品"，这也说明了，专业艺术家的创作多是从民间艺术中汲取养料，以丰富自己。从历史上看，如果说原始部落的艺术带有全民的性质，待到以后出现了阶级，艺术也就分别有了归属。在此之后很长的历史时期，民间艺术既是直接承传了原始艺术，又派生出为贵族所享用的宫廷艺术和文人所推崇的文人艺术。《诗经》三百篇中就有一多半是当时的民歌，历代宫廷的"乐府"也是如此。古代所谓"采风"制度，便是向民间集民歌民谣，经过文人的加工，也就进入经典。在历代的工艺品上，也能看出这一关系。很多东西，总是先在民间产生，以后才流入宫廷，升华和提高。本来，在宫廷造办中服役的人，都是民间的工匠。在南京的明故宫所遗留下的一些巨大的石础和壁石上，雕刻的花纹仍保留着浓厚的民间风采，不难想见朱元璋初建明朝，临时调用了民间的石匠，有些是任其造作的。待到修建北京的皇宫，其宫廷规范的程度就严格得多。所谓"升华"了的艺术，在制作上是严谨工整的，但也因此有僵化之嫌，工致有余而生气不足了。有趣的是，北京故宫御花园的花石子路，石子竟是被镶嵌在一些经过深雕的大型砖刻之中，花纹的内容也很丰富。20世纪50年代有人发现并拓印了许多，其造型和结构非常精彩，有些原件已经不复存在。作为砖雕，其民间风韵是无疑的，大约就是因被人踩在脚下，不被注意才流传下来的吧。

同样的情况，也表现在瓷器上。中国瓷器历来重视青、白釉，追求所谓"玉气"，青瓷印花，隐约见其纹饰，钧窑一变，出现了紫红色的斑点，是从偶然改为必然。白瓷最初也印花，但宋元发展起来的青花，却是在清雅之中丰富

了纹饰的效果。有人以此同民间蓝印花布相媲美，也有人认为两者代表着文人艺术与民间艺术的合流。其实，宋代以来烧造瓷器，起初是官窑借民窑而行的，只是到了后来，才有专门官窑的设立。至于青花，如同国画的写意与工笔（生宣纸与熟宣纸），在后者未解决一系列的技术问题之前，主要是工匠的挥毫，生动流利而颇有力度，可能直接影响到文人画的写意画。及至近代山东一带的青花大鱼盘，虽有明显的程式，却也不失为上乘，连专业艺术家都叹为观止。

鲁迅说过："士大夫是常要夺取民间的东西的，将竹枝词改成文言，将'小家碧玉'作为姨太太，但一沾着他们的手，这东西也就跟着他们灭亡。"（见《略论梅兰芳及其他》（上），收入《花边文学》，1934年）今天看来，话虽有点尖刻，但却非常中肯，道出了文人艺术与民间艺术的关系。用鲁迅的话说，文人士大夫所看中的，便从"俗众中提出，罩上玻璃罩，做起紫檀架子来。……雅是雅了，但多数人看不懂，不要看，还觉得自己不配看了。"（同上文）这里也说明了艺术的雅俗之间的关系。

至于宗教艺术，它与民间艺术的关系，在长期的历史中，几乎难以分离开来。人们常用"老和尚念经"形容枯燥乏味，但佛经的"变文"变成了生动的说唱艺术，佛经的"变相"变成了美丽的图画，这在敦煌莫高窟的壁画和文献中表现得非常清楚。道教的神祇层出不穷，谁也说不清为数有多少，而随着历代的造神运动，纸马的刻印也遍及全国。宗教为了吸引更多的善男信女，艺术的宣传是最有力的方式，而宗教家清楚地知道曲高和寡，只有少数的"诗僧""画僧"走了文人艺术之路，更普遍地是与民间艺术相结合。唯其如此，才能有更多的信徒。于是，宗教借民间艺术以传播，民间艺术假宗教而发挥，在这里，两者又融为一体了。

如若说旧时的文人士大夫轻视民间艺术，是因为它的"俗"，所谓"不登大雅之堂"，就像刘姥姥在大观园里被人戏弄，然而她的一言一语却说得有体，不失分寸，真不愧为曹雪芹的大手笔。这是中国历史上由"腐儒"造成的一种现象。遗憾的是，有不少出身于现代艺术院校的人也对民间艺术嗤之以鼻。只能说明，一方面是中国传统的一个侧面，在今天的中国人身上，不难看见过去中国人的影子。另一方面是以西方的艺术技巧作为尺度，来衡量中国的民间艺术，却不知民间艺术最为可贵的是在其质，从不做作、矫饰、故弄玄虚，而是直接通向心灵的深处。

在艺术发展的纵横关系上，民间艺术作为"母体"而派生出其他艺术，并始终给其他艺术以滋养，而当其他艺术成熟独立之后，又与之形成了并列发展的关系。它不像牡丹、芍药等富贵花朵，引人叹赏，而是甘心居于山野，成为点点小花，任其自生自灭。有一些不明事理的人，不仅将民间美术列入工艺美术的范畴，并且作为工艺美术的一个类别，甚至列出排行第几。其原因就是看不清民艺的本质，不理解艺术的层次关系。民间艺术是艺术的一个基础的层次。它可以同其他艺术并列，但从本质上说则是其他艺术的基础，也是我们民族文化的一个重要的基础。

因此，在民艺与非民艺的区别和关系上，与其强调区别，倒不如注重两者之间的联系。一般地说，所谓"非民艺"的艺术，除了外来的和近现代被移植的艺术之外，多是同民艺相联系。上文所说的宫廷艺术、文人艺术和宗教艺术，都是在历史上产生的，在现代应如何对待呢？作为艺术的风格特点，在历史上既经形成，虽然其依附的对象已经起了变化，但其自身仍然存在。譬如说宫廷艺术，皇帝早就没有了，也不存在什么贵族，但是那些华贵的、富丽的东西仍然在制作，并且仍然带有宫廷艺术的色彩，只是欣赏和享用的对象起了变化而已。文人艺术也是如此。古代的文人士大当然不复存在了，现在的知识分子也有了很大的变化，但是作为艺术创作和艺术欣赏，如文人画和文房四宝等，仍然受到人们的重视，这说明，人们对艺术的需要是多方面的，是发展着的，并不过分地受历史的局限。

既然艺术冠以"民间"一词，在其内涵上，在现代究竟与什么相对应呢？实际上"民间"的概念在历史上并没有固定的内容。就艺术范畴来说，如果说古代的民间艺术是相对于宫廷的（官方的、上层的）艺术而言，那么，在现代，民间艺术只是相对于专业艺术家的艺术而言，因为宫廷性的和文人的艺术也是艺术家所创作。

至于如何判别民艺和非民艺，一方面应该把握理论的高纯度，并以若干典型的作品为依据，对于一般的众多的作品，只能看其倾向，不能过分机械，就像化学中的水是 H_2O，但在自然中是难以找到如此纯度的，总是夹杂着一些其他的物质，在纯的、较纯的和不纯的之间，有一个"度"的问题需要掌握，其倾向性也就易于判别了。

应该说明的是，民艺和非民艺只是一个对应关系，并不一定是对立关系。如果带着"尊卑观念"而轻视民艺，这种对立只能是个别的人为因素。我之所

以在前文中强调其联系，是鉴于现代艺术创作对于学习民间的重要性。在艺术的创作上有借鉴和无借鉴是大不一样的。而在新的创作中产生中国特色和中国气派，舍此是无路可走的。

二 民艺未来的存与亡

我国社会正处在一个大变革的转型期，社会主义市场经济的发展，不仅改变着生产力和生产关系，也直接影响着人们的现实生活，以至价值观念的取向。诸如"下海""大腕""大款""走穴"，以及"宰""炒""侃"等语汇，本是旧社会的一些下层隐语，为的是便于私下里沟通，现在都成了最时髦的用语，沸沸扬扬，在报刊上堂而皇之地出现。既向前看，又围钱转，好像人生的目的就是为了生活得实惠些。世态的浮躁和急功近利之风，使人将一些人生至理丢在了脑后。在这样的时空环境中，不消说潜心研究民艺，只要直面现实，稍加冷静地思考一些理论问题，便会产生数不尽的困惑，为什么对那些过去的旧东西情有独钟呢！

情势确实严峻。城市的旧房一片一片地被拆除，将地皮交给房产商们去盖新区，传统的民居正在消失。"拆迁户"们乔迁新居，对那些祖母时代留下来的瓶瓶罐罐也是一次大清除。在农村，当农民手里有了钱，第一件事便是盖新房。江苏邳县有一人家，父亲早年是开染房的，专营来料加工，为农村妇女制作蓝印花布，有数百种油纸版的花样，"文革"中曾经被当作"资本家"受到过无数次的批斗。儿子务农，对父亲的遭遇不平，在盖了新房乔迁的时候，不忍见到那些"无用的"却又容易引起伤心的旧花板，便一把火烧掉了。"有用"和"无用"，在不同层次和不同价值观念的心目中，会相距很远，"文革"时的破"四旧"不必说了，就是在"文革"之后，著名桃花坞的民间年画木版，不是也被视为"无用"而一把火烧光了吗？连曲阜城的城墙也被拆除了。若干年过去了，每当提起这些往事，凡是具有民族文化观念的人，没有不痛心的。

可能有人会问：你们是不是有意保护那些旧的事物，同现代化作对呢？我倒要反问，在搞现代化的同时，难道就一定要破除那些传统的文化吗？

破坏容易，很多东西一夜间就会消失殆尽。然而，作为文化艺术的形态，它代表着一个时代，是一条传统之链。在那些虽然陈旧了的东西中，可以看出即时即地的人文精神，一旦消失，所失去的不仅是一品一物，而是民族的过

去。当民族文化的历史记录被抹去，伟大的中华民族及其辉煌的文明，用什么来说明呢？我不知那些高呼"与传统决裂"的先生们是怎么想的，但若真的"决裂"了，其精神不会产生分裂症吗？还会有什么依托。这是每个中国人都应该想一想的。

也有人说，民间美术代表着老祖母的时代，即将进入博物馆了。意思是说，它比"夕阳艺术"还要迟暮，即将寿终正寝了。这只是看到了问题的一个方面。几千年的封建社会，男耕女织的生产方式决定着一代又一代人的理念、心理、审美，而地区的封闭性，艺术流传的局限性，使得民间艺术非常缓慢地发展。试想，当今的社会转型如此之快，连许多有识之士都难以适应，怎能要求民间艺术一下子转入新的轨道？另一方面，当陈旧了的不能适应新时代的民艺退出生活舞台时，我们应该为其进入博物馆感到欣慰，因为它代表着过去而进入历史的档案，但也应该为未来的新的民间艺术的产生而欢呼，迎接它的到来。只是新的民艺正在孕育，它的生长和成熟需要有一个过程。在城市中，工薪阶层已经实行了双休制，老龄者也增多起来，甚至连城市都会进入老年社会。我们应该注意到，他们的休闲方式已经有多样化的倾向。国画、书法、根艺、奇石以及雕刻嵌画等，虽然这些形式还明显受到文人艺术的影响，但其趋向，却是自娱性的、自发性的，一旦他们找到了更适合于自己的形式，从事真正的创造，将会更美好，并且无疑会影响到下一代。在农村，当农民解决了温饱问题，不再有衣食之虞，也同样会有更多的闲暇从事艺术的活动，且这种活动不会是为了取得经济的来源，把艺术当作谋利的手段。原因很简单，这是人的一种"本质力量的显现"，首先是在精神上的一种表现和追求。中华民族历来就有这一优秀的传统，他的表现形式可能随时代而改变，但其精神的内涵是一脉相承的。

西方心理学家把人的需要分作三个层次：生存、享受、创造。大意是说人们在温饱线上挣扎时是谈不到对于艺术的需要的；一旦富裕起来，不仅要讲究起吃穿，也要进行艺术的享受；而更进一步的要求，已不满足于用钱买来的东西，而是自己动手，从事艺术的活动，从美化自己和周围的环境，以至表现自己的心灵感受。这一论点，从事物发展的逻辑上看是理清脉顺的，也符合由物质文化到精神文化的转化。但是对于在中国有几千年历史的农民阶层来说，却不受这一过程的限制。特别是农村妇女，由于过去男耕女织的生产和生活方式，练就了她们从事针线女红的技艺，包括审美在内，已形成一种素质和习

惯。从少年时代起，她们就开始操针弄线，一直到长大成人，先是为情人，后是为丈夫和孩子，织布、绣花、做衣被、做鞋帽。同时，在这基础上也派生出剪纸和灯彩，去装饰自己的生活环境。"慈母手中线，游子身上衣"，其中蕴含着多么深厚的感情！即使在温饱线上挣扎，这种情感也不会中断。

那么，在农业体制和结构发生了变化的今天，农村是否还会保持这个传统呢？这要从两个方面来看。一方面，应该承认会有变化，那种自给自足的田园诗般的生活将会淡化，不会再有原来形式的继续；但是另一方面，中国传统的人伦和家庭关系不会消失，而有些形式又必然会衍生下去。譬如对于人生礼仪，婴儿初生要送彩蛋，有些是精心绘制的；孩子满月（或百日）外婆要送亲手做的衣服，祝福他成长；还有新婚贺喜、老人祝寿：这些活动只有越来越隆重，不会消失或淡化。民族节日和岁时节令也是如此，其中有很多是关于艺术活动的。试想生活红火了，怎能少得了民艺品的装点呢？

以经济发达的国家和地区为例，也会说明这一关系。我曾接待过一个由日本家庭主妇组成的"自由手艺代表团"，并看到了她们制作的作品。她们身为家庭主妇，并无家务之累，当然也是不愁吃穿的。老年人最担心的是孤独，年轻些的也不甘于寂寞，便自己随心所欲地做起工艺来：缝和服、织毛线、画蜡染、做纸人以及穿珠堆画，花样很多。她们同邻居串联，相互观摩，联络感情，成为一种精神的寄托。她们也联合起来办展览，却不是以赢利为目的。有一位老年的妇女同我说：她花了很长的时间为女儿设计和缝制了一件和服，当女儿穿着她亲手缝制的和服出嫁时，从内心感到欣慰，激动得热泪盈眶。这是人的感情最充分地表达，它的意义，是无法用金钱来衡量的。

我国台湾的学者正在农民中提倡"素人艺术"。即劝导他们在农闲时从事艺术创作，已取得了可观的成绩。有的画自己的生活，忆往昔的故事；有的雕塑周围的事物，和传说中的神怪，感情纯真而形式朴实：如同我国大陆各地发展起来的"农民画乡"一样，已经出现了新的艺术的凝聚点。

过去的民艺有的消失了，有的仍被流传下来。

现代的民艺有的是过去的继续，也有的正在孕育着新的样式，或是"旧瓶装新酒"。

未来的民艺只会繁盛，不会消亡。因为除了专业的艺术家之外，广大的人民群众也要创造，一旦他们行动起来，将会出现大的潮流。这是民族文化发展的基础，是人民精神焕发的一种象征。但未来的民艺是个什么样子，理论家是

无法预见的，要看文化传统大河的流向，和对人们素质影响的程度。

三　素人艺术与民间艺人

　　从最早的意义上讲，艺术本是人的一种正常的活动。高兴了，手舞足蹈，放声而歌；要记事，画成图画，做成雕刻；为了悦目，在自己的工具和用品上也要进行刻绘。虽然人人都可有艺术的活动，可是水平却有高下之分。以后有了分工，便出现专门从事艺术的人。但起初之有画画的、雕刻的、吹奏的等等，不过是种职业，就像做家具请木匠，修房子须泥瓦匠，鞋子破了有鞋匠。那时从事艺术的也只是画匠、石匠、装裱匠、绣花匠和吹鼓手、乐班、戏班而已。待到艺术家的出现，艺术学院的设立，本来是一种提高的形式。因为艺术提高了，似乎人也高起来，甚至有人自命不凡。

　　原来，人人都参与的艺术活动，并没有因为艺术家和艺术学院的出现而终止。它们自生自长，自然发展，所谓"劳者自歌"。在他们的艺术中，既尊重老一辈的指点，又任其自由创造。有不少人将艺术视为生活的一部分，这些人既非专门的艺术家，也没有受过专门的艺术教育，连同他们的作品，应该称什么呢？当然，应该称作"民间艺术"。但民间艺术的涵盖面很宽，除此之外还有其他的情况。我曾将民间艺术按作者与作品划作五个层次，这五个层次是：

　　(1) 以农民为主的艺术，也包括渔民、牧民的艺术；

　　(2) 农村的副业，在农闲时进行"批量生产"，拿到集市上销售；

　　(3) 走方艺人，以此为职业或半职业，挟艺术而走街串巷；

　　(4) 专业作坊，设肆从艺，并有师徒相行；

　　(5) 民风新作，即专业艺术家向民间学习，取法于民间，作品带有浓重的民艺色彩。

　　严格地讲，只有前四种系真正意义的民间艺术，第五种已属于专业创作的范围。在这里，只是对于民间艺术的分析与归纳，所谓"层次"，也仅就其性状和"度"数而言，不论四种或五种，都没有高下、优劣之分。艺术的高下、优劣与产生的条件，是不受什么形式和名分规定的。

　　归根究底，作为民间艺术研究，主要对象应放在第一个层次。农民从事艺术，固然可称为"农民艺术家"，但现在的"家"们在社会上已经"炒"得很乱，就其性状而言，我选了一个词，称之为"素人艺术"。

"素人艺术"这个词不是新杜撰,在国外和我国台湾地区早就使用,也有的称作"朴素艺术",以及"粗原艺术""新原始艺术""现代民俗艺术"等。但比较起来,还是前一种贴切。

"素人"一词在汉语中不常见,可能是一个日本词,日文辞典中作"外行""不在行"解,在具体使用上也指那些戏剧的票友、玩票戏、清客串戏。因为它是冠以艺术之前,就限定了一个"素"字,既是朴素的、质素的,又是未经专业训练的和非以此为职业的。这样解释,可能更接近事实。

对于农民的艺术甚至他们的副业,指作者为"艺人",显然是不当的,而对于那些游方者和居肆者又只能称艺人。"艺人"一词,在使用上对其内容也不确定。从历史上看,凡是从事艺术创作、表演、演奏的人都可称作"艺人",如同"诗人""哲人"一样。但近几十年的习惯,多冠以"民间"而称"民间艺人",主指戏曲、说唱和手工艺的从业者,对学院出身的从艺者就不称艺人了。且不说这种"约定俗成"的合理与否,对于"民间艺人"而言,特别表现在应用美术方面,有些情况是需要具体分析的。

不论游方艺人还是作坊艺人,他们的作品既带有重复性、复制性,又带有服务性、商品性,因此,在一般情况下,多是适应着"顾客"(订货者)的喜好、要求而制作,甚至会有"来样加工"和"参考模式"。在这种情况下,手艺人仅仅是以"技"为人作嫁,并非施展自己的艺术。民间工匠有一句谚语:"七分主人三分匠",便清楚地说明了这种关系。

由此可以看出,手工艺人的作品会出现两种情况:一种是受命于他人而制作的作品,用高尔基的话说,是为"别人的叔叔"所做的东西。这些东西的特点,不论内容、形式、风格乃至审美趣味,都不是属于作者本人的,作者只是用技巧把它表现出来。我看过一些为日本人制作的刺绣和服腰带和扎染品,即所谓"来料加工"者,实际上连图样都是日本的,其制作也很精美,但不能说就是中国的民间艺术。用现行的话说,不过是技术劳务出口而已。从历史上看,就是手工艺人本身,一旦技艺达到了较高的水平,也喜欢向文人艺术攀附。在明清时代的文人笔记中,可以找到很多这样的例子。

但是,手工艺人的作品也有另一种情况,表现出民间艺术的本色。这些作品,多是在制作不受干扰的情况下产生的。譬如说自用的或为其家人制作的东西,在为他人的工作中,有时也会允许他自由发挥。上文所提到的北京故宫御花园的地砖雕刻,便可说明这一点。我曾经留意过各地木匠自制自用的"墨

斗",那是一种拉线的工具,其外形的雕刻各式各样,几乎没有雷同,真可说任其发挥了。

四 有"文化"与无"文化"

"文化"是人类所独有的现象。狭义的"文化"主指社会的意识形态;广义的"文化"泛指人类社会在历史实践的过程中,所创造的物质财富和精神财富的总和。因此,对于一个民族来说,文化的承传性和连续性便成为衡量文明程度的重要标志。人们通常所说的"文化水平",只是指一个人所受普通教育的层次以及掌握文字和一般知识的程度。对于农民而言,一方面他们的书本文化可能不高,有的甚至没有进过学校,识字不多或不识字,可是他们的生活阅历非常丰富,并且掌握着全套的农业生产知识。也就是说,他们对于以记录和传达语言的书写文化确实没有掌握,但是在另一方面,却又体现着书本文化所不曾概括的、更为生动的实际的文化。然而,由于简单化的结论,这种情况和这些人常常被称为"有文化"。

这是一个非常含混的缺乏科学根据的糊涂概念,可是不仅在社会上已经司空见惯,而且在人事和专业表格中也突出地表现出来。所谓"文化程度"一栏,只是填写所受普通教育即书本文化的程度,并不能代表本人所掌握的文化的全部知识。正确的表格表述应该是"最后学历",它并不等同于文化的程度。

这种误解导致了什么结果呢,表现在民间美术上又出现了什么情况呢?一个剪花、绣花的农村妇女与一个熟练的手工艺人,他们所制作的艺术为人们叹为观止,可是在文字记录上,他们却是"没有文化"。在这里,悖论出现了,难道由他们所创造的艺术不是文化吗?怎么会"没有文化"呢?

在整个民间艺术的作者中,这种情况是较普遍的。特别在老一代的艺人中,他们在青少年时期没有条件读书,便走了"学艺"的一条路。不通过文字传授的艺术,全靠口传心领,需要付出巨大的精力,也因此创造了他们的一套经验和模式。"艺诀"(口诀)便是一种。如果说,现代电影和戏剧导演要给演员"说戏",辅导演员深入角色,紧扣剧情,那么在京剧和地方戏中尤其重视于此,连一板一眼、抑扬顿挫都很重视。1995年5月21日《扬子晚报》文摘版转载了一篇文章,题目是《妇道人家赵丽蓉》,记述著名评剧表演艺术家赵丽蓉。她说:"我这不识谱又不认字、全凭脑子记的主儿,哪敢不用功啊!

……多亏现代化救了我！一个半导体、一个录音机、一个随身听，着实帮了我大忙。每天六点半我就打开广播听新闻，了解了解国家有啥大事？国外又怎么了？别看我没文化，照样能写剧本，有了好素材我便口述录下来，我觉得不怕事不成，就怕不攀登。有时我也看看电视，如果电视不行，就看看它是怎么不行的，咱也好避免啊。最近又开始学着看点录像什么的，特别是那些获了奥斯卡奖的，咱也学两手。"

这是一个现代型的事例，其中充满着丰富的文化，而且表现出较高的层次，只是说没有通过文字和书本而已。

有一位刻砚名家陈端友（1891—1959），我曾同他共事过两年，他在当代刻砚家中可说是佼佼者。他不识字，但自己的名字却写得很漂亮。在他的房间里，墙上面有密密麻麻的记号，是他记事、记账用作备忘的。所刻"竹节砚"和"龟砚"，曾费十数年的功夫，观察入微，用刀如神，在文人艺术中均称名作。像这样的艺术家，能够说他"没有文化"吗？

概念的混乱不仅会损伤事业，也会导致一些相关问题的发生。因为民间艺人没有掌握书本文化，便在社会上贬低他们的地位，进不了高等学校的大门，甚至看不起他们的艺术等。历史上和老一辈的艺术家，确有不少识字不多或不识字的人，但他们的艺术已升华得很高。作为理论思维，应该注意到文化的如下特点：

（1）文字是记录思想和传达语言的符号，是文化的重要表征之一。

（2）知识是文化的重要内容。但知识是多方面的，各种知识的表现特点并不一样。有的靠文字来记录和传播，有的则是靠形象（视觉的和听觉的）。

（3）各行各业所专有的技艺，也是一种文化。它的承传主要是靠实践。在艺术上，有的要靠师傅手把着手地来教，甚至有的"只能意会，不能言传"。

这说明了什么呢？

这从一个侧面说明了文字固然重要，但在艺术的建树上有些并不是靠文字，这可能是形象思维的一个特点。我们知道，文学是离不开文字的，可是民间的口头文学（口承文学）却流传下来大量的宝贵的文学财富。所以说，认识这一特点和不认识这一特点，对于文化理解的深度会大不一样。需要说明的是，在这里只是为了说清民间艺术作者的这一特殊的关系，绝对没有为不识字而辩护，否认书本文化。相反地，我主张每个人都应掌握书本文化，并尽可能地高一点。那种将两者对立起来，甚至以不识字为光荣的人，非但不应该，反

倒有愚昧之嫌了。

所谓"文盲",只能是"文字之盲",而不能含混地解释为"文化之盲"。如果说,农民缺少书本文化(文字文化),不识字,是历史所造成的,那么,随着社会的进步,他们的后代有的早已取得了读书的条件,有的正在"希望工程"中解决。不难想象,未来的农民将会发生很大的变化,民间艺术也不会原封不动,总要变化的。

五 汉族与少数民族

我国是一个多民族的国家,然而又是以汉族为主体的国家,论人口的比例,汉族占了全国总人口的90%以上,而五十多个少数民族只占全国总人口的6%左右,他们分布于中国各地。

民族是一个历史的范畴,有其发生、发展和消亡的过程,是社会发展在现阶段的必然产物和必然形式。人们长期聚居在一起,有共同的语言、地域、经济、生活以及共同的文化和心理素质,在历史上形成一个稳定的共同体。由于历史发展的不平衡,各民族之间在政治、经济、文化和语言、生活方式等方面也表现出差异。中国在历史上,曾经分分合合,其中也包括了民族问题。南北朝的隔江分治和元、清两个朝代,都是民族矛盾斗争的结果。我们从文化的角度看历史,几千年来汉民族以农耕文化为中心的文化源流,发展得比较稳定,连续性强,水平也高。周边的一些少数民族虽然勇猛善战,但在文化的层次上是落后的,特别是由于人口数量的巨大差异,在古代即使蒙古族、满族的贵族统治了中国,在文化上也无法改变汉族的传统,相反地为汉族文化所同化。

在今天,中国民族间的关系是平等的,根据少数民族的分布和聚居情况,分别建有省级的自治区和区以下的自治州、自治县(旗)等,实行区域自治。这是一个空前的民族大团结的时代。56个民族共同组成了中华民族的大家庭。

从民间艺术的角度看,由于各民族在文化上的凝聚力、共同的心理素质和审美旨趣,在艺术上尤其表现得纷至杂陈。汉族人多,地区也广,虽然文字统一,但方言千差万别,加之历史上地域的封闭性,所谓"百里不同俗",民间艺术显得千姿百态;而各少数民族因了文化背景的不同,其艺术更是丰富多彩。人们通常将中国称作"神州大国",主要是指其悠久的历史、众多的人口、广阔的版图和丰富的资源。实际上,在民间艺术方面,不论其种类、其品位以

及数量之多、流布之广，也是堪称大国的。

中国的民间艺术虽然非常悠久，非常丰富，非常活跃，但是作为民间艺术的研究即"民艺学"的建立，却是很晚，至今也是在形成中。这样，就必须使我们注意，在研究民间艺术时，汉族的民艺要研究，少数民族的民艺也要研究。既要防止汉族的"大汉族主义"，又不能存有少数民族的"狭隘民族主义"，更要反对"民族虚无主义"。大汉族主义其性质也就是民族沙文主义，它宣扬本民族的利益高于一切，无视其他民族的利益，甚至欺负其他民族。狭隘民族主义即地方民族主义，它的特点是自我孤立、保守排外，严重的甚至会破坏祖国的统一和民族的团结。民族虚无主义则是虚无主义在民族问题上的一种表现。它认为"民族"是一个虚构的概念，因而无视民族特点和民族差别，甚至蔑视民族文化的传统和历史遗产，虚无主义者强调"个性解放"和"个性自由"，应当建立在超民族的、世界主义的基础之上。这些观点和思潮，显然对民间艺术的发展是不利的。

对于古代史的研究，商周以来，我国的文化中心在中原地区，其文化发达的程度一般也高于四边。但近年的考古发掘表明，在四边地区的地方文化中，有些也达到了很高的水平。古代北方和西北方的"胡""狄""匈奴"，南方的"蛮"，东方的"夷"等，大都是对当时少数民族的泛称。如在四川、云南、内蒙古出土的青铜器，湖南、湖北出土的漆器，甚至再推远若干个世纪，辽宁出土的泥塑和彩绘陶、山东出土的蛋壳黑陶、江苏出土的玉器等，大都是四方边民的制造品。远古的方国和少数民族，与今天的少数民族已经接不起来，有很多历史的悬案有待进一步地解决。但是，不论古代还是现代，少数民族在民间艺术上的创造是非常丰富的，同样是中华民族文化的重要组成部分。

在少数民族的民间艺术中，仍保留着许多古老的样式，甚至还能隐约看到原始的内涵，因此，有人称之为"活化石"。许多民族都有本民族的"史诗"，多是通过歌唱来叙述的，有的也诉诸绘画。对于世纪之初、民族英雄以及历史上的重大事件，都深深地记在每个民族成员的心中。一部《苗族古歌》，从"开天辟地"唱起，一直唱到"跋山涉水"，民族的大迁徙。气势恢宏，想象开阔，黔东南的苗族是将其当作历史来唱的。有一种现象值得注意，越是没有文字的民族，其民间艺术表现得尤为丰富，是不是一种弥补文化缺陷的形式呢？

作为少数民族的民间艺术研究，我们的研究队伍和研究成果还不是太大太多。研究工作虽然不限于本民族，任何有志者都可深入探讨，但我们还是期待

各族都有自己的学者和专家。只有在本民族文化中熏陶成长的人，才最能深切地吃透他的文化内涵，而不是浮光掠影，隔靴搔痒，甚至是牵强附会。特别是解释一些历史性的问题，必须要有可靠的民族史的依据，绝对不能想当然。譬如说苗族的历史，与古代的"三苗"有没有关系，究竟是不是传说中蚩尤的后裔，以及现今苗族服装上的绣花，有说是"表现了一个民族南迁的历史"，到底有什么根据。对于这些问题，都必须经过认真地考证，来不得半点虚构和猜测。考据确凿如落地有声，将是莫大的贡献；如若走路不留脚印，岂不变成欺人之谈。我们应该时刻记住，做学问不像编故事，可以任意发挥，浮想巧构，这大约就是艺术创作和科学研究的区别所在。

同样，几年前曾经吹起一股热风，将民间艺术纳入"图腾""阴阳""生殖崇拜"之中进行讨论。一时间，好像20世纪末期的中国又回到了原始时代和中古世纪，嚣杂沸腾，"炒"得人们心神不定。我不是有意指责这类文章，或是认为不该讨论这些问题，而是觉得谈得太玄，力度不足，多是以臆测代替论据。论据不实就不能支撑论点，缺乏说服力的论说岂不是变成耸人听闻。

少数民族的文化现象，不论有文字的和无文字的，比较起来是很复杂的。其中一个重要的原因，在文化体系上并非是一条线。如果说西南诸民族较接近汉族，那么，西北的不少民族其文化性状又通向中亚；其间还有一个宗教的关系。古代的"西域""南蛮"只是一个泛义的地域概念，并不表明国家间的行政区划。所以，西域既包括外国直到波斯（伊朗）等地，也包括我国的新疆，在文化上必然会反映出这种关系来。特别是在那些民族杂处的地域，文化艺术上的影响会变得很微妙，甚至会出现"你中有我，我中有你"的现象。本来，人类社会所形成的大大小小的"文化圈"，也同样有重叠和套接。研究者的任务，是将其理出头绪来。

不同民族间文化的相互影响和复合，所出现的混杂现象，可能是文化交流的一种正常关系，这在古今中外都是屡见不鲜的。古代西域民族的"联珠纹"和"忍冬纹"，随着丝绸之路的往来，一度成为敦煌壁画中的主要纹饰；只是经过了数百年的融会与衍化，才逐渐形成了中国式的"毯路纹"与"缠枝纹"。一个"卍"（万）字纹，最早见于我国新石器时代的彩陶上和古希腊的装饰纹样中。但在中国的流行则是取自西来的佛教，据说是如来佛胸上的吉祥标相，武则天时正式定为文字，读音"万"，义为"吉祥万德所集"。卍字的使用，在汉族多用为符号，但在苗族中却见有为姓的。至于少数民族纹饰中所常见的双

"喜"和"福"字以及方胜（◇◇）符号，则明显受到汉族的影响。

影响和同化在词义上是有区别的，但在文化方面也只是程度的差异。所谓"民族同化"，从总的方面看，在历史上有两种情况：一种是强制性的，即统治民族对被统治民族实行同化政策，强迫他们改变民族特点（包括文化）；另一种是自然性的，即在长期的民族间的经济联系和文化交流过程中，落后民族受周围先进民族的影响，自然而然地改变了本民族的特点。一般认为，前一种民族同化是反动的，是民族压迫的表现；后一种民族同化是进步的，是历史发展的必然趋势。在我国现阶段，在民间艺术上，我们认为，即使后一种情况，作为汉族的成员，也应在尊重少数民族的前提下，劝他们尽可能地保存其文化艺术的特点，不必轻易同汉族一样。

严重的问题是"以己度人"。

前已提及，做学问像做人一样，不能用自己的想法去猜度别人。即使是善意，也不定有好报应和好结果。

有一个实际的例子：在一次关于少数民族的学术讨论会上，有人以汉族文献论述"龙"的产生、历史、意义和形象特点。从形象特点看，不仅汉族有龙，苗族、白族、藏族等民族也都画龙、雕龙、绣龙。问题在于，形象虽大同小异，但解释则相去甚远。因为他用汉族文献释龙，连少数民族的龙也概括进去，以致当场引起争议。关于这类问题，应持慎重的态度，既不能妄作诠释，更不能强加于人，即使同一个民族，在若干概念上也经常出现新老之分和转化的关系。当新的概念产生之后，再用老概念解释，就会显得不合时宜。以汉族为例：通常为人庆寿，笼统地以龟为喻，如"龟鹤遐龄"之类，是没有问题的；但不能以龟实指，说某某寿星像个老乌龟，便成为骂人之辞。因为自元代以来，曾有乐户戴绿头巾的规定，而龟为绿头，又常缩颈，也就落下了这样一个不光彩的称呼。民间画龟曰"王八"，用以辱人，即为"忘八"之义，忘记了"孝悌忠信礼义廉耻"也。

六　宗教信仰与封建迷信

人生在世，少不了信仰。如对某种宗教、某种主义甚至某一个人，产生极度的信服和崇拜，并以之为行动的准则。但如果信仰和崇拜到了盲目的程度，也就是迷信。

我们所要讨论的"宗教信仰"和"封建迷信",都是加了限词,并非指所有的信仰和迷信,而且是针对民间艺术的情况。

今日之宗教,都有自己供奉的主神、教义、教规、礼仪和宗教哲学等。有些宗教只限于一个国家,如我国的道教、日本的神道教、印度的印度教等,还有一些已成为世界性的宗教,如佛教、基督教、伊斯兰教等。宗教是一种社会现象,并形成一种重要的社会形态,它的起源很早,在原始社会后期即已产生。但原始宗教只是相信并崇拜超自然的神灵,是在"万物有灵"观念下产生的,并没有今日宗教的规模。最初的宗教仪式,是通过祈祷、献祭或巫术来进行的,以求得主宰自然界的神灵的保佑,而且这一过程,往往伴以音乐、舞蹈和相应的美术形式。

宗教的社会性在于,远古时代,当生产力水平极为低下,人们还不理解大自然的规律,更无法控制自然的力量,如做梦、偶然事故、天灾等,便幻想有一种超自然的、主宰自然的神灵;在阶级社会中,当人们不理解社会的根源,便产生祸福命运由神操纵的观念,由此生的忍耐、顺从、行善,以求得来世得福。所以说,宗教是自然力量和社会力量在人们头脑里虚幻的反映。

然而这又是一个较复杂的问题,不能过于简单化。关于马克思所说的"宗教是人民的鸦片"的名言,高尔基曾作过如下的解释:"有人曾说:宗教是鸦片。但是医生却把鸦片给病人吃,作为减轻病人痛苦的一种药品,这就是说,鸦片对于人是有用的。至于人们把鸦片当作烟抽,结果抽鸦片的人就会死掉。鸦片是一种比伏特加的酒精更加有害的毒药——这却有许许多多的人还不知道。"(《谈谈我怎样学习写作》,1928年)

既然宗教是人类社会的一种历史现象,就必须按照历史的规律加以正确对待。只有随着社会的极大进步,物质生活和文化科学高度发展,随着宗教存在的根源的消失,宗教才会走向消亡。在很长的历史时期内,人们信仰宗教,并且受到国家法律的保障,即人民有宗教信仰的自由。完整地理解宗教信仰自由,应该包括两个方面:既有信仰任何宗教的自由,也有不信仰任何宗教和宣传无神论的自由。

如果从唯心论、宿命论和消极的方面讲,宗教信仰无疑也是一种迷信,而封建迷信,则是在长期的封建社会中形成,一方面与宗教相伴而行,另一方面对于人民带有欺骗和摧残性的活动,如占卜算命、神巫治病、求神弄鬼之类。

这些活动在中国的历史很久,而且在古代是很普遍的。自秦始皇以来,出

现了儒家的"谶纬"迷信。"谶"是一种"诡为隐语,预决吉凶"的神秘预言,被说成是符合天意的,故又叫作"符命",其图样便是"图谶"。"纬"是方士化的儒生,用神学观点对儒家经典进行解释的比附的著作,是相对于"经"而言的,其中也有谶语,故道称为"谶纬"。它围绕着对封建统治者的歌功颂德,制造"皇权天授""天人感应"的舆论。诸如"真龙天子""王者仁则麒麟出"以及天降"甘露"、地生"嘉禾"、"蓂荚"生于宫阶、"蕫菁"长于御厨等。虽然造以文,绘以图,并附会一些自然界的偶然现象,毕竟是不能持久的。由谶纬迷信为发端,到后来便逐渐转化成世俗的"吉祥语"和"吉祥图",用以取吉利、讨口彩了。

巫术的历史更早,可以早到原始社会。古人在大自然的力量面前软弱无力,便幻想通过调动附着于某一物体或个人身上的一种超自然的神秘力量,从而对客体施加影响与控制。它虽然也经常附会于宗教和神,但与宗教信仰不同,而是以实用功能为目的。巫婆神汉,装神弄鬼,不过是一种形式,借以制造气氛,在精神上取得效应。

从最早的意义上说,巫师居王者左右,社会地位很高,一开始便与政治有不解之缘,不像后来之沦落江湖,成为一种小小的骗术。

巫师在古代被称为"巫祝""巫史""巫目",也简称为"巫"。其中女性俗称"巫婆""巫女""巫妪";男性则称"神汉"。在古代,帝王凡求雨祈年、保佑狩猎收成以及其他生活诸方面的尽如人意,都要求助于巫。一般的巫也懂得一些医术,所以历史上又有"巫医"之名。《论语·子路》朱熹注:"巫所以交鬼神,医所以寄死生。"《公羊传·隐公四年》何休注:"巫者事鬼神祷解,以治病请福者也。"本来,巫请神有一套程序和仪式。《说文》:"巫,巫祝也,女能事无形,以舞降神者也。"巫师所进行的一套巫术程式,又称作"巫降"。《周礼·春官·司巫》:"凡丧事,掌巫降之礼。"郑注:"降,下也,巫下神之礼。"在这种礼节中,是少不了音乐和舞蹈的。

巫师念咒之语称为"巫咒",行巫时所奏之乐称为"巫音",巫师下神时所特有的步法称为"巫步",世俗信巫,迷恋其歌舞,也就称为"巫风"。在古代,这种巫文化曾经盛极一时,如楚国即好鬼神。《吕氏春秋》:"楚之衰也,作为巫音。"《尚书·伊训》:"敢有恒舞于宫,酣歌于室,时谓巫风。"至今民间还会见到"跳大神"的那种弯腰抬头作圆周地跳跃,所谓"傩舞",也属于这种性质。

占卜和相面，是古代人用来预测吉凶、推算命运的法术。占卜，是依据天地万物的表征来确定吉凶；相面，是依据人的骨相气色来推断吉凶。据《汉书·艺文志》，中国古代预测吉凶的"数术"可分为六类：天文、历谱、五行、蓍龟、杂占、形法。"天文"即日月星辰之占，后来发展成星命学；"历谱"即考察时历，推算吉凶；"五行"即按金、木、水、火、土"五常"的生克关系推算吉凶；"蓍龟"即占蓍卜龟，后来派生出签占、卦占、棋占、牌占、金钱卜等，这些也就是"杂占"；"形法"包括堪舆和相术，即看风水和相面。

"数术"在中国的发展，是中国这块文化的特殊土壤所造成的。所谓"三教九流"，"三教"指儒、释、道，特别是儒学的宗教化，三教互相影响，不仅在实践上为各种数术创造了条件，而且在理论上为其提供了依据。"九流"本指古代学术上的若干流派，以"九"言其多，但后来便专指江湖上的各种术士及其职业，具体内容也不止限于九流。在中国历代，"三教九流"代表着社会的一个层面。他们穿着神秘的外衣，说着人们似懂非懂的语言，一会儿在天上，一会儿在地上，扮演着能通神灵、能解天意的角色。"活人不去寻生计，只望堪舆指穴图。"他们自称是"半仙""文王""太公""诸葛"，对"易经洛书""太极八卦""阴阳五行"乱加解释，用谎言编织欺骗，以愚昧传播愚昧，巧言令色，揣摩心理，解释着每个人的命运，也掌握着每个人的命运。所谓"信则灵""信不信由你"，不就是绝妙的心理暗示吗?!

欺骗的刀子捅向愚昧，愚昧酿成悲剧。

从最近一个时期《光明日报》的报道，封建迷信、愚型消费和以"开发旅游资源""发掘民俗文化"为名兴建鬼宫冥府，已经到了触目惊心的程度。

卜卦、算命、测字、相面、看风水之类的迷信活动，竟然打出了"科学算命""易经预测"的旗号。武汉出现了"算命一条街"，成都文殊院、青羊宫的算命先生被称作"预测大师"，并且持有执照和文凭。在农村也出现了"迷信专业户"。湖北随州市现在风水先生和巫婆有二百多名。河北滦平县 80% 的村都有新建的小庙。

据中国科普研究所于今年春节后对北京街头的书刊市场调查，发现宣扬封建迷信内容的书刊达 222 种，内容从卜筮、星占、风水、算命、看相、测字到圆梦，一应俱全。在苏北某县的一个村庄，该村农民用于烧香祭祀、算命拜神等方面的"愚型消费"占其年收入的 48% 以上，而用于农业生产的再投入则不及 17%。记者庄电一报道："我国现在每年有 700 万人死亡，每年土葬占地近

百万亩。我国现有12亿亩耕地，仅坟地就有5 000万亩，死人在夺活人的口粮。每年土葬消耗优质木材三百多万立方米，这几乎相当于福建省一年的采伐量，群众每年花去的丧葬费达七十多亿元！山东省济南市有一年烧掉的花圈价值就达600万元，而青岛一市仅清明节祭品消费一项就是50万元。""人们可以从身边举出许多例子：某君在夜总会用几万元点某歌星唱一首歌；某'孝子'扎了一个两层楼高的大花圈；某'富翁'用钱卷成爆竹当众鸣放……愚昧消费正渗透着社会生活的各个方面。"

一些地区的农民，逢天灾不靠科技靠鬼神，求龙王降雨，拜河神退洪，致使颗粒无收；染病找巫婆神汉，跳大神、喝香灰、捉鬼消灾，致使病情日重，撒手归天；在迷信的狂潮中，一些中小学生考试前要去占卜，遇到挫折就找算命先生。在湖北随州，有名妇女因丈夫生病而问命于算命先生，回答是因为"男女相克"。这名妇女觉得是自己害了丈夫，便怀着负罪的心情喝下了农药。山西省太原北郊呼延讨、邓计怀因迷信算命说九岁的儿子与自己相克，用双手将儿子活活掐死。

令人困惑不解的是，随着旅游业的兴旺，不少地方也做起"鬼"文章来，而美其名曰："民俗文化"。继丰都"鬼城"、太湖"幽冥宫"等之后，在衡阳南岳风景区新近建造了"天下鬼都"。记者唐湘岳报道："在新闻界的曝光下，衡阳'天下鬼都'被迫更名为民俗文化城'，然而，大小鬼们依旧还在'都城'里肆无忌惮地表演。给招来游客的人开回扣单的同时，负责人辩称，此举对地方旅游业大有好处。"

所谓好处，不过是在名胜风景区"煞风景"，助长了封建迷信，以迎合群众的好奇心理，赚了几个钱。且看记者唐湘岳的报道：

> 20元购张门票。过"鬼门关""黄泉道""奈何桥"，进入鬼的世界。在"十阎殿"，目睹了"下油锅"等二十多种酷刑；在"枉死城"，遇见了"勾魂鬼""背时鬼"等103个鬼怪。阴冷的灯光，恐怖的叫声，狰狞的面目，让人心惊肉跳，吓出一身冷汗。在"鬼推磨"面前，导游小姐要我买一枚硬币："你只要丢钱，鬼就会推磨。第一转，鬼为你把背时的霉运磨掉；第二转，转出你的财运来；第三转，转出官运。"

在"鬼街"，导游说："鬼界和人间一样，也有喜怒哀乐，吃喝玩乐样样俱全。皮条鬼在拉客，胭脂鬼在梳妆，怡春楼的老板娘正向酒

鬼招手,算命鬼在占卜……"(《光明日报》1995年7月31日)

啊,文化!你本是文明的同义语,可是有多少不文明的东西假你而行。这就是所谓"负文化"——人类文化发展的一种负面效应。

封建迷信与科学文明是势不两立的,面对着社会上这样一些消极因素,作为民俗家和民艺家,应该如何对待呢?

此风不可长。研究工作的任务,是面对事实,记录现象,分析成因,作出结论。研究它是为了理解它,不等于肯定它;重视它是为了估量它,不等于宣扬它。任何事物的是非曲直,社会存在的价值,只有放到社会中去考量:那就是判断它的积极性,要看对人们是否有益,否则就是消极的,虽存在而无好处。在文化和生活中,坚持发扬优秀传统和移风易俗,是并行不悖的。

我们在思考和对待民间艺术时,千万不要带着猎奇的态度,或者单从艺术的意趣上去衡量。那些旧时的小脚鞋、大烟枪、鼻烟壶和贞节牌坊,有些制作得很精致,但也只能说明是过去的产物,已经失去了现实的意义。那些淫秽的"春宫图""秘戏钱",据说曾是在封闭性的社会中进行性教育的范本,可是谁又能将黄色腐朽区别开来呢?民间神像和纸马是宗教与民间艺术结合得最多的一种形式,由于民间信仰的多样性,表现得非常复杂。有的是对历史人物的崇拜(如行业的祖师),有的是为了讨个吉利,还有的保留着一些古老的神话,包括类似《山海经》中的奇异形象。一方面,在艺术的处理上颇有巧妙之处,造型的稚拙,结构的不拘章法,都能给人以有益的启示;另一方面,它又是种迷信品,不宜流传,也不能提倡。这就要作具体分析,控制在一定的研究范围之内。对于"二十四孝图"等也是如此。孝敬父母与封建社会的"孝道"并不是一回事。二十四孝的具体事例历代都有增删,其中有些故事是很感人的,如闵子骞"单衣顺母"、董永"卖身葬父"、蔡顺"拾椹供亲"、陆绩"怀橘遗亲"等;但也有的不近情理,如郭巨"为母埋儿"之类;还有令人哭笑不得的,如老莱子"戏采娱亲",行年已经七十,穿上小孩衣服,在双亲面前戏耍作态,真不知如何能够"天真",其父母又如何开心的。至于那些感动上苍和因果报应,不过是封建伦理道德的说教。

所有这些,都必须正视,不能回避,也不必回避,但必须态度鲜明,采取批判的态度。要有分析、有批判地说理,指出它的不足、落后和在历史上的局限性,也就是删除其封建性的糟粕,吸取其艺术的精华。用恩格斯的话说,是"剥取有价值的成果"。

七 原始图腾和自然崇拜

我们研究民间艺术，经常同原始艺术相比较，并以此为佐证，论说其发生和发展，以及在艺术上的特点。这是很有道理的。虽然从艺术的社会关系上说，原始艺术并不等同于民间艺术，但是原始艺术是初民的创造，带有原发性，直率而朴实，民间艺术也是如此。在艺术的特点上，它们都是人们心灵的直接表白，是自然酿成的美的结晶，而不像后来有些艺术家是"做"出来的。所谓"清水出芙蓉，天然去雕饰"，原始艺术的可贵在于自然。

原始艺术，通常包括两种情况：一是早在新石器时代，有的甚至推远到旧石器时代末期，即整个人类普遍处在"童年"的时代；二是当地球上大多数人群已进入现代社会，但是在边远的某些深林、深山中，仍有个别的民族或部落还处在原始时期。前者，主要为历史学和考古学研究的对象；后者，多是为民族学和民俗学所注意。但在实际研究中，两者也必然要互相参照，以推断历史的究竟。前者如大量的彩陶，是原始先民制作的遗留；后者如各地山崖上的岩画（其中也有一些系新石器时代的，甚至会更早）。

图腾（Totem）是一个特殊的概念。它原是印第安人的土语，意即"亲族，祖先"。图腾与图腾崇拜相联系，相信人与某一图腾（亲族，祖先）有亲缘关系，如认为某种动物、植物、自然现象或人造物件与本部落或氏族有神秘的关系，进而视其为自己的祖先而崇拜之。因此，其图腾物也就成为全族、全部落的禁忌，不能杀害，并经常举行崇拜仪式。由于这种崇拜，也就在本族、本部落中规定了图腾崇拜的徽号、标志、禁忌语等，通行于全体，形成一整套的"图腾文化"。

从研究民间艺术的角度看"图腾文化"，特别是在今天的民间艺术中，在追溯其历史渊源时，是不是都能接上原始的图腾呢？这是一个值得研究但又必须持审慎态度的问题。也就是说，确实在某些民族特别是少数民族的文化中，还能看出原始图腾的痕迹，但也不能牵强附会，似乎什么都与图腾有缘。这里涉及一个基本概念，讨论问题如果概念不清，怎能得出正确的结论呢？近年来有不少书籍和文章研究图腾，甚至连一些大部头的著作也有所论及，这无疑是个好现象。但由于概念不清，致使"八公山上，草木皆类人形"，不论什么都变成图腾了。仅拿新石器时代的彩陶为例，由于出土量大、分布面广，现已查

明的历史延伸也可达三千多年之久,而装饰纹样风格变化很大,文化内涵极为丰富。如果分析它的题材、样式和表现的形式倾向,有些可推测为与图腾有关,但不能说"这些彩陶上的纹饰都与图腾信仰有关",甚至说"我国新石器时代彩陶上的纹饰明显可以为各种图腾的可视形式提供分类依据,它们的原始性无疑要大大早于一切现存原始部族中的图形式"①。

我所以指出这一点,是认为研究问题须掌握一个"度"数。即使在原始时代,一个部族也只能有一种主要的"图腾",怎么可能一切都成了图腾呢?况且,图腾和祖先崇拜,需要联系到其他的一些条件,进行综合判断,不能仅凭感觉,以为凡是具有神秘色彩者都如此。在我国,早在半个多世纪之前,闻一多就提出了"龙凤"图腾之说,他认为"就最早的意义说,龙凤代表着我们古代民族中最基本的两个单位——夏民族与殷民族,因为在'鲧死……化为黄龙,是用出禹'和'天命玄鸟(即凤),降而生商'两个神话中,我们依稀看出,龙是原始夏人的图腾,凤是原始殷人的图腾(我说原始夏人和原始殷人,因为历史上夏殷两个朝代,已经离开图腾文化时期很远,而所谓图腾者,乃远在夏代和殷代以前的夏人和殷人的一种制度兼信仰。)……可惜这层历史社会学的意义在一般中国人心目中并不存在,而'龙凤'给一般人所引起的联想则分明是另一种东西。图腾式的民族社会早已变成了国家,而封建王国又早已变成了大一统的帝国,这时一个图腾生物已经不是全体族员的共同祖先,而只是最高统治者一姓的祖先,所以我们记忆中的龙凤,只是帝王与后妃的符瑞,和他们及她们宫室舆服的装饰'母题'。"②

闻一多的后半段话非常重要,即夏商(殷)时代已"离开图腾文化时期很远",可是今天的人们竟说这也是图腾,那也是图腾,岂不是颠倒了历史吗!现在有一种时髦的理论叫作"活化石",似乎只要是"怪"一点的形象,也都变成了"化石"。严肃地考据与研究,是不应受到任何限制的。如果某人真正论证了某种图腾的痕迹和延续(即使是经过变化了的),或是某种文化的"活化石"之遗留,无疑是积大功德,谁都应该敬佩,遗憾的是不能以臆说代替论证。在这里,我倒劝一些人读一读闻一多的《神话与诗》,学习前辈的治学精神,是何等艰苦、何等严肃,也从中学到一些论证的方法,如何用论据支撑论点,以理服人,是很有必要的。

① 朱狄:《原始文化研究》,生活·读书·新知三联书店1988年版,第529、534、535页。
② 闻一多:《龙凤》,载《闻一多全集》第一册《神话与诗》。

在原始社会，人智未来，科学未萌，人们如遇到不测事件，在灾难面前将会束手无策，产生恐惧心理。譬如飓风刮倒了房子，便以为有风神在发怒；蝗虫吃毁了庄稼，便想象有虫神在作祟；其他如生病、死亡、祸端，都会想到有一种超人的力量在操纵，也就是神灵。原始拜物教的产生，和民间信仰的多神化，大都与此有关。所谓自然崇拜，就是视自然力量为神灵，大至水、火、雨、雹，小至虫、蛇、虎、豹，以及瘟疫、瘴气等，都会因人类无法抗拒而转为崇拜。其中"生殖崇拜"，也是与人类自身繁衍有关的一种自然崇拜。

从最早的意义上讲，"生殖崇拜"也是很早以前的事了。其遥远的程度，同样是在夏商之前，即使夏商之后还在流行，晚至儒家兴起，它便隐蔽起来，或者转换方式，不可能像原始社会一样，直言不讳。这是人类文明的一个过程。早期的"生殖崇拜"，都是以男阴或女阴作为直接的崇拜对象。考古学家所发现的"石祖""陶祖"和在陶器上所刻绘的"阴阳人"，是否即崇拜物，还不得而知，但在新疆呼图壁县天山山脉中"康老二沟"的岩画，和西藏日土县日松区任姆栋的岩画，以及内蒙古白岔河流域沟门的岩画，却明显地描绘着生殖繁衍和男女在一起裸露着身子，进行祈求人口兴旺的仪式。在汉族地区，这类画面早就绝迹了（汉代画像石中所见的"野合"图，是一种古老风俗的遗留，当有另外的含义），代之而起的是对于孩子的祈求。从《诗经》的"采采芣苢"，古诗《江南可采莲》的"鱼戏莲叶间"，到以后的"麒麟送子""连生贵子"等，说明了妇女生子在宗法制度下的重任，和妇女求子在当时社会中的急切心情。这种关系，已经比单纯的繁衍后代复杂得多。我在拙文《麒麟送子考析》中已经谈及，可为参考。

至于在民间，有种种求子活动，如古代的"采芣苢""佩萱草"和近代的"拴娃娃""摸石窝"等，都是在以上所说的求子之心情下产生的，尤其是对于不孕的妇女，更有一种特殊的迷惑力，至少可在心理上达到一种平衡。

对于这类现象的研究，与其从事实本身的可信与否，不如从当时当地的社会环境和本人的文化素质进行考量，更为合适。作为民艺的研究，形象的比较非常重要。特别是对于造型艺术，因为是诉诸视觉的，无疑在形体上会出现相似、相近、雷同。值得注意的是，运用"形式逻辑"的比较方法，即通常所说的"排比"，只能视为研究工作的第一步，不能轻易地当作结论。理由很简单，事物的关系是错综复杂的，需要进行多方面的综合考虑。譬如造型规律，一般民间艺术所采用的并不特殊，只是二维度的造型方法。在 300 年前，西方人未

解决三维度的造型方法之前，全人类都不约而同地使用这种方法。由于观念的关系和不理解透视原理，画水桶盖和水桶底，当然要画成圆的，用农村妇女的话说："它本来就是圆的吗。"中国画家所采用的"三远法"，即有了"透视"观念，是以后的事。画论上所说的"人大于山，水不容泛"，在敦煌壁画中依然如是。为了补救二维度造型的不足，至少在汉代时便创造了平面展开的画法，用今天的眼光看，倒有些像装饰手法了。

除了艺术的形式之外，在内容上特别是寓意的手法上，也大量地使用表号、谐音和象征。中国的汉字有几万个，但读音只有几百种，加上四声也不过两千多个；在这种情况下，由口语上的谐音到图画上的谐音，可说比比皆是。为什么前个时期在民艺、民俗界到处论说"生殖崇拜"呢？就因为只看到了一点，而忽略了其他。既然有"生殖崇拜"，必然涉及男方和女方。由男女两方自然联想到天地、阴阳、乾坤，这也是中国人的传统思维模式。如此推理出去，于是龙与凤、凤与凰、花与蝶、鱼与莲，以及比翼鸟、比目鱼、并蒂莲、连理树等，这些成双成对的美好事物，都成了男女和爱情的象征。然而，任何事情都不能绝对化，如果不考虑其他条件和关系，一味地顺推下去，可就没有止境。如石臼和石杵、石磨和磨盘、茶壶和壶盖，以及"蛇盘兔""蝈蝈和葫芦"（有位漫画家说：还有钢笔和笔帽，煎饼卷油条，以及头戴帽子，脚穿鞋子）等，都变成了"生殖崇拜"！这种荒唐的逻辑，往往是庸俗社会学所惯用的方法。在理论研究上，避免庸俗社会学的误导，是很重要的一个问题，既可在方法论上防止简单化，又能使研究的成果更实在，不至于陷入"文化的怪圈"。

八　地方风格与民族气派

艺术是在历史中产生的，也是在历史中成长的，这是一个纵向的过程。而从横向的关系看，人群处于不同的地域，并且分属于不同的民族，大至一国一省，小至一村一镇，其文化背景和生活习惯都不一样，因此，他们所创造的艺术也必然千姿百态，风格迥异。在当今世界上，所谓"文化异彩""文化风情"，以及进行"文化交流"，作"比较文化"的研究，都是在重视这种现象，探讨和研究这种现象，于是，众说纷纭，各执己见，甚至产生争论。其实，辩论也是一种文化现象，它从另一个角度证明了前者的存在。

概括起来，意见不外两大方面：一是赞成的，称颂艺术的繁盛；二是反对的，认为这是地域闭塞、文化落后所造成的。当然也会有第三种折中的意见，似乎是不偏不倚，但实际情况往往不那么简单。

赞同和称颂民间艺术的人，主要是看到了它在民族文化中的重要性，是大多数民族成员出于自发的心灵倾诉和精神表达，感情最真实，也最充沛，构成了民族文化的一种基础。从艺术的角度看，质朴率真、大匠若拙，其淳风之美，如漫天星斗，如山野花簇，因为它的乡土气息最浓，民族的凝聚力也最强。俗话说"月是故乡明"。亲不亲，家乡人；美不美，家乡水。乡土、乡音、乡亲、乡情，不知使多少游子挂怀。鲁迅"曾经屡次忆起儿时在故乡所吃的蔬果：菱角、罗汉豆、茭白、香瓜。凡这些，都是极其鲜美可口的，都曾是使我思乡的蛊惑。"（鲁迅《朝花夕拾》小引，1927年）对于民间艺术，也是如此。一个无锡的"大阿福"，不知有多少回乡的人见到它会流泪。远在台北的大国学家钱穆，客厅里便摆着一个"大阿福"。几十年来，梁实秋每每为思乡之情所苦，又无不流露在笔端。譬如说当他看见台北的小儿拖着那"不过是竹篾架上糊一点纸，一尺见方"的小小风筝满街跑的情景，便想起了自己的童年。他在《秋室杂文》中写道："常因此想起我小时候在北平放风筝的情形。我对放风筝有特殊的癖好，从孩提时起直到三四十岁，遇有机会从没有放弃过这一有趣的游戏。在北平，放风筝有一定的季节，大约总是在春节过后开春的时候为宜。这时节风劲而稳。严冬时风很大，过于凶猛，春节过后则风又嫌微弱了。开春的时候，蔚蓝的天风不断地吹，最好放风筝。"

这是人之常情，但我以为这种感情在中国人的文化基因中似乎更浓一些。从"故土难离"到"叶落归根"，以及"物离乡贵""触物生情"，不是说明了这一点吗？

然而，我们又是生活在今天的社会，有些人已经不这样看。那些对民间艺术持反对态度的人，有鉴于现代科学技术的昌明，文化交流频繁，一切都很方便。过去到西方国家求学或谋生，乘货轮需一两个月，现在只要几个小时；人们相隔千万里，有电话、传真可通，使偌大的一个地球变成了"地球村"。加之西方现代文化的影响，有所谓"前卫"艺术，提倡"个性解放""表现自我"，从"意识流"到"抽象派"，主张"与传统决裂"。他们以为，过去的艺术是在农耕制度下产生的，是封闭性的，是落后的，已经过时了，应该退出历史舞台；而现代派艺术才是现代的、世界主义的，甚至是"未来的"。于是现

代流派丛生，此起彼伏，搞得眼花缭乱，在艺术理论上也莫衷一是。艺术上的"虚无主义"虽然不是一种好主张，但对于这种现代艺术思潮，须要冷静思考，客观分析，不能笼统地论是非。我并不认为"存在的就是合理的"或正确的，可是既然存在，就应研究它存在的道理。古往今来，很多是非曲直、良莠真伪，真理和谬误，都是相伴而生，须要分辨开来，区别对待。

至于我个人的态度，无疑是倾向于前者，也不笼统地反对后者。这是否意味着，是折中的第三者呢？绝对不是。因为我所提倡的民间艺术，是在人民群众中流动着的艺术，而不是僵化了的艺术。也就是说，它是流淌的水，而不是凝固的冰。我们珍惜那些过了时的旧东西，甚至包括某些不健康的、粗糙的东西，是为了研究它，而不是提倡它。逝者如斯，无须挽回。研究的目的，是从中分析传统文化的优秀成分，以便加以利用。

对于现代派艺术，是当代艺术思潮中另一路数，不必大惊小怪，也不能与民间艺术相提并论，二者本不是一回事。艺术的多样化是由生活的丰富性决定的，并非出于那个人的好恶。只要有人喜欢，既不损伤别人又不强加于人，就应该让其存在。我们说民间艺术是民族文化的重要组成部分，是民族文化赖以发展的基础，并且应该视为主流，但不等于说它是唯一的，除此之外，还有不是本民族的文化的外来文化。而且从文化交流和文化影响的关系说，如话剧、芭蕾舞、油画、水彩画、交响乐，以及现代的电影电视、卡拉OK、工业设计等，都是从外国引进和移植的。通过模仿、吸收、融化、创造，经过一定的过程和时间，有可能成为自己的东西。这在历史上是不乏先例的。问题在于，现代派也应是严肃的创作，不妨少一点随意性，少一点胡闹。据说毕加索说过：他在艺术上是"杀父者"，这句话很不确切。如果是指"立体派"对于古典写实主义的背叛，当然是合乎实际的，但若笼统地说成是"与传统决裂"，可就不当，因为在他的作品里能看出东方艺术和非洲艺术的很多影子。

有人从表面看民间艺术，以为民间艺术千篇一律，除了地方特点之外看不出个人的特点。换句话说，认为民间艺术最束缚个人的创造，与现代人文精神是相违背的。其实这是一种误解。应该说，不论哪一种艺术及其作者，除了有意模仿或吸收之外，都表现出不同程度的排他性。一个地区的民间艺术，虽然总的说是这一地区历代作者的历史性的集体创造，但就作者而言，每一代人的水平却是参差不齐的。也就是说，在一个地区的一代人中，能够为本地区民艺增色加彩、为之提高的，只有少数人，而大多数人不过是学样复制和传播。假

如你走进一个村子，打听本村或附近地区谁是剪花能手和刺绣的"巧姑娘""巧媳妇"等，大家会异口同声地告诉你谁家的女娃能"出样"，谁家的婆姨"针线"好，甚至在周围几十里，哪个是"剪纸王"，哪个是"样子篓"，哪个是"赛歌手"。这些人就是当地的民间艺术家，包括那些挎着包袱串门的"游方艺人"，他们不但是本地民艺的承传者，同时也是民艺的充实者和提高者。在他们的心中，知道祖辈（传统）艺术的分量，更明白艺术创新的意义和价值。从民艺发展的关系说，这是民族文化的一个细胞，是民族的大"文化圈"中的一个小文化圈。一般地说，它的艺术风格是独具的，自然形成的，而核心人物的创造又是自由的，不受任何约束。在传统与创新的关系上，他们掌握得比专业艺术家还要准确和灵活。

　　鲁迅说："在现在，艺术上是要地方色彩的。"[①] 他又说："有地方色彩的，倒容易成为世界的，即为别国所注意。打出世界上去，即于中国之活动有利。可惜中国的青年艺术家，大抵不以为然。"[②] 这话已经说过了一个甲子，我国也经历了翻天覆地的变化，当时的"青年艺术家"都已龙钟老矣，一个一个地离开了我们，而现在的"青年艺术家"又如何呢？就此观念而言，虽然有不少有识见者呼吁和躬行，但从整体看，鲁迅所说的现象仍是严重存在的。

　　因为我们正处在一个新旧变革的时代，在两者之间的抉择不是一下子就能看清的，可能需要一个很长的历史过程。人类文化的积淀固然是很宽厚的，除了科学技术和生活文化之外，从意识形态上看，必然以国家和民族而分。我国当前正致力于经济的发展，人文文化还处于低谷，但是，必须清醒地认识到，即使中国目前在经济上还不富裕，但中华民族五千年的文化是富有的，这一点连西方的学者也不否认。如何以文化促经济，是摆在我们面前的一项重要任务。

　　我所说的文化，当然包括民间艺术在内。由万紫千红的地方风格，汇集成中华民族的文化巨流，显示出民族的气派。它不仅反映着中国人的风采，也表现出中华民族的精神。一个民族，要有民族的自信心和自强不息的精神。只有带着这种精神去对待民间艺术，才能开拓出一条新路来。

[①] 鲁迅：《致何白涛信》，1933年12月19日，载《鲁迅书信集》，人民文学出版社1976年版。
[②] 鲁迅：《致陈烟桥信》，1934年4月19日，载《鲁迅书信集》，人民文学出版社1976年版。

九　传统民艺与民风新作

　　所谓"传统民艺"，是指那些在民间流传已久的艺术样式。它伴随着人们的生活，成为生活的一部分，已是司空见惯，习以为常，因而在观念中形成了固定的概念：它应该是个什么样子，它一定是个什么样子。如果遇到变革，或是受到某种冲击、压力，使之中断了，隔了一代或几代，凡是经历过的老年人会感到遗憾，以为失去了什么，但对于未接触过的青年来说，也就无所谓。当前的民艺，正处在这样一种困境。

　　传统对于一个民族或一方人群，是人生的经验，是文化的积累，也是文明赖以延续和升华的基础。传统固然有好有坏，有精华和糟粕，这是需要一代一代的人去筛选和取舍的。但对于一个民族来说，具有丰厚的文化传统是好事，不是坏事。那种背着传统"包袱"而无法迈步的人，是受到了思想认识和能力的局限，不能怪罪传统的束缚。记得有位名人说过：传统不是什么都不放手的管家婆，而是哺育人们成长的摇篮。让传统束缚住的人，会感到什么都动不得，寸步难行。所以说，过分拘泥于传统容易陷入保守，但是无视传统而过于"激进"的人，也会产生虚无。在对待民族文化的态度上，保守主义和虚无主义，始终是困扰人们的两个极端。

　　我们知道，澳大利亚的原住民文化发展比较迟缓，一直处在游牧阶段，连陶器都没有产生。可是在一次现代澳大利亚陶瓷展览会上，他们所提的口号竟是："向传统艺术学习。"主持展览的一位专家解释说：今日澳大利亚是个以移民为主的国家，大家分属于不同的民族，其特点是，没有统一的传统文化，但可以吸收全人类的优秀传统文化。由此可见，文化的传统非常重要，没有传统就没有文化的根。

　　与此成对照的是，在我们这边，却有人喊出了"与传统决裂"的口号。非但不能相容，反而要"决裂"，真不知为什么。冷静地考虑这一问题，不外乎将传统的东西看成是陈迹，甚至视为阻碍，认为是发展新艺术的绊脚石。那么，这新艺术又"新"在哪里呢？如果是对传统的革新，不应该存在决裂与否，若传统不向前进，岂不是僵化了吗。如果是以外来的艺术为新，与传统艺术本来就是两回事，更谈不上决裂。可见这口号未经过深思熟虑。

　　前几年文艺界出现过不少奇谈怪论，颇能迷惑一些不明事理的人。如"游

戏人生""跟着感觉走""潇洒走一回""过把瘾就死",以及"玩文学""玩艺术""玩民间"等。对于文学艺术的原理、原则和历史责任、社会责任,似乎都不需要了,作家、艺术家也没有什么职业道德感可谈,好像人生就是一个"混"字。我担心这种玩世不恭侵蚀了民间艺术,成了某些个人沽名钓誉的工具。

事实上,由"玩民间"而出现了"伪民间"。作"伪"就是造"假",是为人处世的一种耻辱。有人风趣地说:"伪"字便是"人为"。你看,社会上出现的许多假烟、假酒、假药,不就是那般唯利是图的商人的作伪吗?艺术本是高雅的事,做起假来更为低下。明明是近代的木版年画,硬要刻上"明代万历藏版";一件普遍的东西,偏要讲得神乎其神;更有甚者,自己做了一件东西,却要标上出自某某民间。对于古代边民的艺术,发掘它与研究它,无疑是很重要的一项工作,但要以历史为据,不能带任何的主观性和随意性,可是现在竟出现了很多如"滇文化""古苗艺术""巴蜀文化""楚文化"等。经了解,有的是现代流行的东西,戴上了一顶古旧的帽子,有的索性是某人的伪造。前几年有一位四川人来找我,以前并不认识,要我对古代的广汉青铜器、蜀国、巴国发表看法,我当然是极为赞赏四川的古代艺术和民间艺术的。他要我一一举例,一一说明,最后告诉我,他们要创造一种"巴蜀新文化",以适应旅游发展的需要,弄得我哭笑不得。然而来者确实是认真的,好心要做一件事,只是将此看得太简单了。

一个人的文化素质和艺术修养,是苦心学习、逐步积累起来的,不可能强求拔高。很多事情的成功,都有规律可循,也不是靠主观愿望能够奏效的。那种看行情、赶风潮的人,只是企图达到某种个人的目的,并非为了事业,更谈不上献身精神。明清时文人艺术得势,有不少手艺人以其特技妄想挤进这个圈子,搞得文人们哭笑不得。旧时民间最粗糙的蓝花碗上,不是也写上"八大山人"四个大字吗?当民间艺术被人视为低下、其作品"不登大雅之堂"时,谁也不会自称为民间艺术家,可是一旦它为人重视,红火起来,甚至用民艺品能够换取金钱,有人便要挤进这个门槛。当然这不是普遍现象,更不是大家都如此。但从中可以看出,社会上各色人等,是很热闹的,对待民间艺术也不例外。

研究事物的性质和类属,一般地说不存在褒贬、好坏的区分。我曾将民间艺术分为五个层次,第五个称作"民风新作",同时也作了说明,这是不太确

切的。严格地讲,"民风新作"是现代专门艺术家作品的风格特征,并非是真正意义上的民间艺术。但是在形式上它又很像民间艺术,并且比一般民艺品更完美。这是专门(专业)艺术家向民间艺术学习和艺术多样化的结果,是应该提倡的。

所谓"淳风之美",在艺术创作上无疑是一条健康之路。民间艺术正是具备了这样的优秀条件。有不少从事艺术的人看到了这一点,躬行于兹,体会到个中三昧,因此,表现在自己的作品中,无不洋溢着民间艺术的风采。它来源于民间,经过了提炼加工,又不等同于民间,所以我们称之为"民风新作"。在这一方面,卓有成就的艺术家也很多。著名雕塑家郑于鹤先生,是我年轻时代的好友,曾长期在一起琢磨艺术。他走了条别人不曾走过的路。先是拜师于"泥人张"的第三代张景祜先生,学习民间的泥塑。那是在20世纪50年代初期,年轻活跃,同伴们都喊他"泥人郑"。我们在一起演木偶戏,所有人物造型都是他随手捏出来的。在写实的技巧上,他打下了准、实、神、快的深厚基础,是一般"洋"雕塑所难以做到的,特别是着色彩绘,更为见长。最可贵的是,他并没有满足于这一点,而是在艺术上向更高的层次攀登,向更宽的领域拓展。他又掌握了西方雕塑的方法,有了比较,灵活度大,对泥塑、陶塑、木雕、石雕无不精通。论创作和修养,他是高水平的,论素质和精神,也是高层次的,然而在他的作品中,却始终渗透着一种清新的民间"淳风之美"。有次开会相见,他一本正经地问我:"人家说我是民间艺人,算不算?"我摇了摇头。以后为了思考这个问题,占去了不少时间。

一般地说,民间艺人多是带地区性的,其专业的界限和行当也分得比较清楚。在学艺的过程中,有严格的师承关系,并坚守从师父那里学到的艺术样式和程式。他们重视口诀,重视技艺和经验,但书本知识比较薄弱,因此,对本行技艺之外的有关的历史知识、鉴赏等都不具备。这种情况虽然已在改变,但没有从根本上改变。事实上,我国学校型的艺术教育,已有近百年的历史,除了在教学课程上安排比较全面之外,很少人注意到整体文化素质的提高,比之对于专业技艺的重视程度,相距很大。这也是许多年来,民间艺术在艺术院校不被认识的原因之一。

民间艺术需要更多的人关心和爱护。不论一般喜爱还是专门研究,都应该保持它的"原汁原味",不能随意改动。但请注意,这只是对于科学研究的对象而言,是作为民族文化的"标本"和"母型"。现在,关心民间艺术的青年

艺术家越来越多，这是很可喜的。他们大都具备两手：一手是收集研究，另一手是个人创作。两种活动集中在一个人身上，便于领略民间艺术的真谛。但也应该明确，这又是两种性质不同的活动。前者是研究，必须绝对尊重研究的对象和保持对象的纯洁性，才能得出客观的科学的结论，为的是了解人民大众的喜闻乐见和审美心态。后者是创作，应该是自己的感受和想象，即使以民间艺术作蓝图，也须融入个人的意趣，允许有较大的发挥。一经有了自己的意图，也就不再是民间艺术了。我见过一些大型的和陶制的面具形的作品，其造型之奇特，气势之大，看了令人振奋，比之常见的戏曲脸谱更有特色。遗憾的是，在标签上竟写成某某地方的傩面具。于是，麻烦就出来了。在某某地方并没有流传过这样的面具，既然是"傩"，必有专称和用途，它的功能是什么？而陶制的"面具"高达一米，又怎能戴在头上，进行表演呢？这些问题，对于现代艺术家的雕塑作品，本是不存在的，就因为一个"假冒"的标签，理论家必须认真对待，否则便会扰乱了研究领域。我已经遇到过外国的学者，拿着这类照片问长问短，岂不是贻笑大方了吗。所以说，对待这一关系，要持慎重态度。

十 民艺研究与繁荣创作

研究民间艺术的目的，究其终极，是为了什么呢？

人生在世，忙忙碌碌，没有目的的事是不存在的。然而人们价值观念的取向不同，即便对待同一件事，其目的也不相同。民间艺术也是如此。譬如，理论家从中探讨人文的因素，研究人民大众的心理素质和审美素质；艺术家从中汲取养分，作为创作的素材；农民自己制作或作为家庭副业，是为了以此扶贫，小补家庭的经济；手工艺人则是当作谋生的手段；企业家看中它可作为旅游的纪念品，组织产销；政治家和文化活动家以其浓厚的乡土气息，唤起国民的爱国热情。所以说，它的具体用途，可以在文化上和精神上，也可以在经济上和物质上。

本文所谈，侧重于它的自身，即在艺术上的主要关系。一是研究的具体目的，一是如何促进艺术的繁荣。

研究民艺，如果无助于人们对它的认识和推动它的发展，将会失去其意义。我们所指的民艺，主要的不是放在博物馆里或玻璃盒里的东西，而是活在今天的人民大众生活之中的艺术。犹如土壤之于种子，种子不能离开土壤而开

花结果。既然过去的人民大众,根据自己的需要创造出丰富多彩的艺术,那么今天的人民大众,为什么不能根据新的需要创造新的艺术呢?一方面要相信群众的创造力,另一方面要有理论家的研究和引导,以便新旧衔接,由自发的发展转向自觉的发展。

从研究的角度看,对待民间艺术不像研究历史,如研究甲骨文、青铜器,研究对象已经成为历史的陈迹,主要在考证上下工夫。研究民间艺术则不然,虽也需要联系到某些历史现象,但更为重要的是观照今天的大众生活与他们的艺术以及未来的发展。这是一个带有原则性的问题,否则我们的研究工作还有什么实际意义呢?

艺术是人类社会的一种重要活动,其现象也很复杂。从社会作用上看,虽具有认识、教育、审美、娱乐的功能,但每件作品并非铁板一块。它有五光十色的不同类属,也有高下粗精的不同层次。我们之所以将民间艺术同专门艺术家的艺术相并列,是从两个不同的层次考虑的。人民大众虽有自己的艺术创造,但毕竟是一个较低的层次,我们重视它,把它看作民族文化的基础,正是带有"矿藏""素材""原料"的性质。艺术家利用了这些矿藏、素材、原料,就可能创作出更高水平的作品来,这在中外历史上的实例是很多的。所以说,民间艺术的研究,也是为现代艺术家的创作提供良好的条件。只有两者协调发展,相互促进,才能使艺术繁荣起来。

以上所讲,列举了有关民间艺术的十个问题。因为每个问题都有相对应的一面,也可称作十大关系。这十大关系,有的是在工作、教学和研究中所遇到的,有的是在与友人的谈话、通信和讨论中提出的。稍加条理,用笔记的体式把它写出来,以备忘和参考,在次序上也不分先后,还未及做更深入的理论思考和排比。当然,有关民间艺术的问题,绝不限于这十个,很可能挂一漏万,忽略了更重要的,也只好以后待补了。

<div style="text-align:right">

1995年8月16日于鸡鸣山麓寓中
9月23日作了修改
载《张道一论民艺》,
山东美术出版社2008年

</div>

《张道一论民艺》的前言后语

自知者明

人贵有自知之明,《易经》上说:"履以和行,谦以制礼,复以自知。"(《系辞》下)疏曰:"自知者,既能返复求身,则自知得失也。"《老子》说得更清楚:"知人者智,自知者明。"这是久经验证了的至理。一个人的修身是如此,一个民族的振兴也是如此。记得小时候正处抗日战争时期,写文章的人常把我们的国家比作"睡狮",一旦睡狮觉醒,它会怒吼,迸发出巨大的力量,抗击侵略者。这种自知唤起了民众,最终取得了胜利。在文化上又何尝不是如此呢?只有熟悉自己,了解别人,有所继承,有所借鉴,才能得到健康的发展。

这些年研究民间艺术,我翻阅了有关的历史文献,考察了许多偏僻的乡村和城镇的老街小巷,访问了一些老年人和手艺人,写了不少随感式的文章,也有一些心得笔记,在报刊上发表的长长短短的散篇已有一百五十多篇。在1988年发表了《中国民艺学发想》之后,许多远道的朋友向我询问,或者写信,或者登门,同我探讨民艺问题,所涉范围很大,有的问题我也没有解决,因为我也是在学习和探索之中。

为什么我会选中民艺作为研究的对象呢?套用说书人的话说:真是说来话长,一言难尽。这与我的故土、成长、专业、爱好都有关系。我出生在鲁北平原的一个小县城里,这个县在新中国成立后已经撤销,那个小县城也变成了自然村。虽说是"长无乡曲之誉",却不失为民族文化滋润之地,华夏文明并没有舍它而不顾。尽管是在战争的年代,日寇的铁蹄践踏了县城,但周围几十里

的农村仍是游击队活跃的地区。1943年，在11岁的时候，我到乡下读高小，每天晚上的"必修课"是在院子里列队唱救亡歌曲，于是便在少年时代开始懂得了家与国的关系。因为在农村，住在农民家里，所接触到的都是传统文化；偶尔听到老师讲外国人的文化与生活，譬如说用刀叉吃饭、穿高跟鞋、上楼坐电梯等，也只是当作趣闻，不过是"天方夜谭"而已。那时候我所接触的，多是文人的书画和大量的民间实用艺术，包括剪纸、年画、皮影及地方戏，以及人生礼仪中的艺术活动。晚上聚集在一起讲故事，也多是鬼狐之类，长大之后读《聊斋》，才知道其间的渊源关系。生长在这样的生活氛围中，自然会受到传统文化的浸润。所以，在我着手研究民间艺术时，对于民艺的各个方面和民俗的事项，有许多记忆犹新，好像第一手材料都装在旧时的那个篮子中。

当然，生活在那样的环境中，小时候受到熏陶，不等于是后来所攻专业和工作的必然。在人生的道路上，总会有不同的机遇或是高人的点化。与现在专业的划分过细截然不同，我所读的大学是先打共同基础，带有"通才"教育的特点，而将"专业"作为选修，至今我仍认为这是一种较好的教学方式。当时在同班的同学中，有的选油画，有的选雕塑，我选的是"图案"，即后来改称"工艺美术"，现在又称"设计艺术"的专业。这是一种实用性的艺术，而民间美术大部分也是日常应用的，很自然地相通。在我接触的老师中，有许多是著名的艺术家，学养很深，他们有的虽然不是专门研究民艺，但都很重视民艺，并鼓励我进行研究。有不少人向我讲述民间艺术的重要，给我介绍读物，送给我有关的资料，我至今还保留着不少。所以对于我来说，研究民间艺术也是很自然的事。

不过，要说明的是，最初的所谓研究，主要是从装饰和图案的角度研究它的淳朴和稚趣，欣赏它的"粗、俗、野、土"，而且都是带有"画"意的如民间木版年画、剪纸、皮影等，着重于对其艺术创作技巧的借鉴。对于更广泛的民间艺术，则是了解不多，更谈不上在理论和文化等方面的深刻理解。

譬如说，我在读大学时就热衷于民间剪纸的收集和新剪纸的创作。先是在济南，旧时的趵突泉紧靠着一条小街叫"剪子巷"，都是卖农村妇女用的针线活计，其尽头便是劝业商场，也都是卖手工业制品，再往南不远出了城门，便是我读书的学校。当时的"劝业商场"是随清朝末年的"南洋劝业会"之后兴建的，卖的都是"土"货，很是热闹。因为距学校近，我也常去逛逛，曾在那里收集到大量的枕头花和鞋花的剪纸。那是作为绣花的底样，内容非常丰富，

剪刻的技巧也高。因为现在的人已不穿绣花鞋,枕头也变了,所以鞋花和枕头花的剪纸也就成了绝唱。不久前去济南,连剪子巷也变成了空巷,趵突泉隔在了墙外,劝业商场已不见踪影,一切都变样了。后来学校迁往青岛,我曾在一个旧货市场中认识一位摆地摊剪鞋花的老大娘,收集了不少她的剪纸。有一次在一个偏僻的巷子里,看到一家人家的窗户上贴着窗花,便进去询问,是这家主人的即墨亲戚所剪——那是一位年轻妇女,正在拐磨做煎饼糊糊。她听说一个大学生非常喜欢她的剪纸,便停下手中的活,高兴地给我剪了好几张,我不仅如获至宝,而且好像感受到艺术与大众的关系。当时的所谓"新"剪纸,是用剪纸的形式表现劳动、时事等新内容。我在课余剪过很多,有的还发表在报纸上。为了进一步研修图案和工艺美术史论,1953 年我有幸成为陈之佛先生的入室弟子。我曾经拿几幅过去的剪纸请教陈先生,他看了大为赞赏,并要我整理出来,由他推荐出版,还亲自写了一篇序言。他说:"由于作者平日肯向民间艺术学习,有较深的体会,因而在他的作品中也就能够吸收中国剪纸的固有风格而很少套用新题材,取得了现实形象与装饰趣味统一的良好效果;同时,在画面上也能表达生活情趣,这一优点,不可不说是剪纸艺术的一些成就。在技巧方面,线与面的安排,疏与密的分配,也很妥适。尤其是夸张和简化,本来是剪纸艺术上不可缺少的手法,也是剪纸创作上最难处理的一端,但这些作品中,我觉得作者掌握这技法是比较熟练的。他用健硕粗壮的线条而不流于粗犷,运用图案构成法则,又丰富了装饰趣味,这样就造成了作者自己剪纸创作上的一种特色。"该序写于 1955 年 3 月,《剪纸》出版于 1956 年 9 月。现在看来,那些剪纸显得很幼稚,但陈先生的鼓励却始终被我当作鞭策,成为艺术进取的一种动力。

从那时起,我开始懂得了研究民间艺术,除了一般的爱好之外,至少有两种人持两种态度:一种是创作者的借鉴,着重于艺术技巧的取法,有很多艺术的手法在民间艺术中是非常高明的。如张光宇是无锡人,他塑造动画片《大闹天宫》中的人物造型,就是吸取了无锡纸马的形象特点。无锡"纸马"在印与画上是很有特色的。我对于民间艺术的考察,也是以此为最初的一个首发站,曾收集的纸马多达八百余种。1956 年我带着些纸马去看张光宇先生,他看到纸马如见故人,非常高兴地向我讲述纸马的艺术高超。诗人李季的长诗《王贵与李香香》,整个体裁便是采取了陕北"信天游"的形式。鲁迅提倡木刻,也是推民间"花纸"(木版年画),希望木刻青年取法于此。在木刻版画方面,古元

先生是很有成就的一位,"文革"后我们一起参加学位工作,谈起向民间学习,他的感受很深。有些艺术上的道理,群众虽然讲不清楚,但他们世代相传,不论审美趣味还是艺术技巧都是非常高明的。早在20世纪40年代,他曾仿照剪纸的形式刻过一些木刻窗花,颇受大众欢迎。著名艺术理论家和漫画家丰子恺先生,将民间玩具称作"视觉的粮食"。他说:"当我们的儿童时代,玩具的制造不像现今这样发达。我们所能享用的,还只是竹龙、泥猫、大阿福,以及江北船上所制造的各种简单的玩具而已。然而我记得我特别爱好的是印泥菩萨①的模型。这东西现在已经几乎绝迹,在深乡间也许还有流行。其玩法是教儿童自己用黏土在模型里印塑人物像的,所以在种种玩具中,对于这种玩具觉得兴味最浓。"这是丰先生在1935年的回忆,写在《视觉的粮食》一文中。他还说"我个人的美术研究的动机,逃不出这公例,也是为了追求视觉的粮食。约三十年之前,我还是一个黄金时代的儿童,只知道人应该饱食暖衣,梦也不曾想到衣食的来源,美术研究的动机的萌芽,在这时光最宜发生。……无论什么,只要是新奇的、好看的,我都要看。现在我还可历历地回忆:玩具、花纸、吹大糖担、新年里的龙灯、迎会、戏法、戏文,以及难得见到的花灯……曾经给我的视觉以何等的慰藉,给我的心情以何等热烈的兴奋!其中最有力地抽发我的美术研究心的萌芽的,要算玩具与花灯。"由此看出,艺术对人的影响之大,包括那些大艺术家也是从这种熏陶开始。

1985年10月,著名画家叶浅予在写给他表姐胡家芝的一封信中说:"你也许记得,在你跟随你母亲到外婆家看芦茨戏的日子里,你用五彩手工纸剪糊成戏文里的小旦,并用描花小笔给她开脸,我站在你身旁看得入了迷。心里想,盼有一天我也能像表姊那样心灵手巧,做个纸菩萨玩玩。不久,我也真照样做了一个,而且扩大了你的手艺,做成生、旦、净、丑几个角色,蹲在八仙桌下,给弟妹们表演自编的戏文。由于你的启发,喜爱造型的细胞在我身上发了芽,因而,当有人问我什么时候始学画时,我乐于提起这件事,认为你是我的启蒙老师。你比我大10岁,你那时已是个待嫁的大姑娘,我还是个不满10岁的小娃娃,理所当然,你是我走向艺术的引路人。"(载《中国民间工艺》1987年第3期)胡家芝是个农村妇女,精于剪纸,所剪"喜花"很有特色,后来定居南京,已是百岁老人,仍在剪花。从叶浅予先生的信中,不难看出民间艺术

① 这里所讲的"泥菩萨",不是专指佛教的神,而是江南人对偶像、玩物的统称。

与艺术家成长的关系。艺术家的创作，也是在民间艺术中找到了源头。

另一种是研究者的探讨，也就是艺术理论。由于民间艺术带有自发性，直接体现着艺术的目的和作用，从中找出艺术上的一些规律，说明人与艺术、艺术创造的精神所在，便成为人文科学的一部分。记得我在主编《中国民间工艺》时，同故友廉晓春去拜访民俗学大师钟敬文先生。钟敬文先生一再叮嘱我们，要把民艺"吃透"，不能停留在表面的艺术处理。譬如民间广为流传的"老鼠嫁女"，那隆重的出嫁场面，不少人以为是歌颂老鼠，甚至有人同"除四害"联系起来，认为是同"除四害"唱对台戏，这就完全把关系弄颠倒了，误解了民间艺术。实际上，"老鼠嫁女"不知要比"除四害"的提出早多少年。试想，老鼠把女儿嫁给猫，其结果是什么呢？只有让猫吃。这就是"欲擒故纵""欲取故予"的哲理。在以后与钟先生的交谈中，他要我深究一些传统的民俗事象，从中找出顺理成章的理论来。并且说，搞美术相比搞文学，有利条件是有具体形象，不仅提到了"老鼠嫁女"是个了不起的童话，还给我规定了课题，就是要研究"麒麟送子"从中可以看出传统文化中一个重要的网络关系。

回想我对于民间艺术，先是前者的取法，后是后者的探索，或者说两者兼有，这样就在取舍的问题上找到了一个好位子，我的恩师陈之佛先生曾多次嘱咐我，搞史论不要离开实践，一旦与实践脱离，许多问题不但看不出，也吃不透。几十年来所接触到的人与事，许多问题的症结都说明了这一点。

真正侧重于民间艺术的理论思考，是在我从事工艺美术的史论研究之时，两者几乎是同时进行的。在我所处的年代，甚至包括我的长辈们，在学科之间有一种世俗的迂腐观念，就是以为绘画高于工艺，连人都要"强分尊卑"，认为工艺是工匠的艺术，而民艺"不登大雅之堂"。这种思想甚至影响到社会，将美术等同于绘画。我的性格曾经很外向，心中不平会毫无保留地发泄出来，为了维护工艺美术的尊严，一度大声疾呼，说了不少的话。从《本元文化论》到《造物的艺术论》，从《跛者不踊》到《美术传统的四种渠道》，我论证了工艺美术和设计艺术不仅体现着人的基本创造，显现出人的本质力量，并且推动着生活前进，成为人类文明的标尺。可以说，除了艺术自身的活动和在社会上所起的作用之外，由此所体现的理论，工艺美术有条件率先进入人文科学。

在我所做的研究中，之所以将民艺和工艺美术同时思考，是因为二者有很多东西在性质上是一致的，只是制作者的身份不同。而民间艺术的"原发性"

更加证实了工艺美术与人的创造的直接关系。与此有关的问题,在我转向艺术学的研究之后,就看得更为清楚了。

20世纪80年代,我的研究重点转向了艺术学,重点探讨艺术原理,决心将艺术究竟是什么这个问题弄个明。与此同时,也在思考美学究竟是什么。当我专心钻研了几年之后,深深感到问题太多,多得理不清,而且有一些并非艺术自身的问题,更不是个人所能解决的。1995年4月我发表了《应该建立"艺术学"》的论文,主要是论述了艺术理论和艺术创作的关系、艺术学在人文科学中的位置,归纳了艺术学研究的若干分支和相关的交叉学科。在艺术学主要的研究,包括艺术原理、艺术史、艺术美学等之外,也列进了"民艺学"。一般来说,民间艺术不是艺术实践的一个门类,而是一个基础的层次,应该深入进行研究。这篇论文在社会上引起了广泛的注意,主要是关系到学科的建设。我对艺术原理的研究,归纳为艺术起源论、艺术功能论、艺术种类论、艺术形态论、艺术审美论、艺术创作论、艺术风格论、艺术技巧论、艺术鉴赏论、艺术批评论,即"艺术十论"。说实在的,与其说学术研究有难度,不如说排除人世间的干扰更为困难。好在民艺学比较单纯,未及染上那些古怪的色彩,有的长期纠缠不清的问题,在民间艺术中却是清楚了然。民艺学成了艺术学的一把钥匙。

以农村妇女剪纸为例。陕西旬邑县城关镇甘峪村的库淑兰,她的剪纸贴花,不但人物造型厚重、构图复杂,有的组合成满壁大幅,而且色调和谐,俨然是大家气派。20世纪80年代以来,众多的人谈论她的艺术,认为发现了"黄土高原上的一颗明珠",她也成为当地和全国艺术界的一位传奇人物。

库淑兰的艺术成就,并非是偶然的。她于1920年出生在陕西旬邑县的一个农民家庭里,幼名叫"桃儿",从小伶俐精干,争强好胜,非常活泼。增读过两年书,但更多的时间是跟母亲学做"铰花"和"扎花"(即剪纸和刺绣)。17岁出嫁,丈夫是一个不识字的农民,魁梧壮健,秉性冷峻,憨直而迂执,因为看不惯库淑兰无拘无束的习性和言谈举止,经常对她进行殴打。库淑兰呢?她带着"嫁鸡随鸡、嫁狗随狗"的旧思想,只得认命。她在剪纸的时候喜欢唱歌,有些歌是她自编的,一开口便是"库淑兰,好命苦"。她虽然识几个字,但"库""苦"不分,以为自己姓"苦",也就忍受这种命运了。

这是库淑兰一生的背景。她不满于这种现实,却又接受了这种现实,她没有采取反抗和斗争,而是在忍受中寻找自我的慰藉。于是,她找到了一个精神

的世界,这就是躲在窑洞里铰花。据说在她剪纸时聚精会神,边剪边唱,会忘记一切,达到了"物我"的程度。如果她忽然发现了在身后有人,就像受到惊吓一样,不知所措,身心发慌。因为外部惊醒了她,把她又拉回了不愉快的现实。这是艺术创作"自娱性"的一个过程,也是两千多年来中国妇女处境的一种写照,尽管形式不同,却是很典型的。

她是经过了几十年的磨炼才找到了这样一种方式。当她不慎在夜行中掉进深沟,摔得昏迷了二十多天之后,她竟然复苏了,也升华了,变成了"剪花娘子"附身,拖着虚弱的身体,废寝忘食地剪纸。这种精神的高度集中,正是她平时理想的演化,使人联想到"庄生梦蝶"。庄周在梦中变成了蝴蝶,自由自在地飞舞;库淑兰在昏迷中变成了"剪花娘子",剪出人间最美的花。过去人们把"顿悟"和"物我"当作艺术创造最高的一种境界,但谁也没有进入这个境界。库淑兰达到了,而是那么自由自在,悠然自得。她的很多作品都是在此境况下剪出的。

有人将库淑兰的剪纸作了许多比附,说她是对汉代画像石的继承,或说她受到敦煌壁画的影响,还有的把她比作马蒂斯或毕加索。孰是也,孰非也,不必计较,不外是说她的艺术达到了很高的成就。这倒无妨,问题是在1980年之前的几十年间,她连县城都没有去过,以上所举对她来说均是陌生的。那么,为什么会有诸多的相似呢?考其原因,只能是造型艺术的规律所然。也就是说,作为二维度造型方法的特点,对于物象的观察与表现,主要是直观的轮廓特征,是在此基础上的组合与附饰。库淑兰在长期的剪纸创作中,逐渐悟出了一些造型的、装饰的、构图的方法,而在平面处理的总前提下,这些方法与许多古代的艺术是相通的。这也是库淑兰的剪纸能够震撼人心的地方。譬如说她剪的"剪花娘子",有许多幅,但基本造型都是正面盘腿坐在炕上,在静止中求生动,在对称中有变化,就像敦煌的坐禅菩萨一样。因为"剪花娘子"是库淑兰的思想和意识中所崇拜的、理想的,或者说就是她自己的化身。由"剪花娘子"的基本造型所引发出来的内容,都是以"附饰"的形式表现和说明,这也是我国传统艺术中所通用的手法。在画面的色彩处理上,库淑兰也是一个配色的高手。她善于控制主色调,将深深浅浅的各种色纸剪贴在大色块中,显得繁杂而不紊乱。

在民间艺术中,通过一个库淑兰,不仅体现着一些艺术的原理和规律,同时也展现出一些传统的艺术表现手法。那么,在我国民间艺术的大森林中,何

止一个库淑兰呢！它不仅是艺术之源，也是艺术之流。对于理论研究来说，深刻解读，考源析理，从中可以看出一些实质性的问题。

中国台湾地区的《汉声》杂志，致力于我国民间艺术的发掘与介绍，提出"建立中华民族民间文化基因库"和"建造传统文化通向现代的桥梁"，已埋头做了30年，成绩斐然。我们合作，选了无锡"惠山泥人"共同研究。这个项目我已关注了五十多年，是我研究民间艺术的第一个里程，我在1953年筹办了"惠山泥人展览"。这次的重点是研究"手捏戏文"，大都是以表现昆曲为主的。我们邀请了两位工艺美术大师——喻湘涟和王南仙，一人泥塑，一人彩绘，用了8年时间，共制作了濒临消失的300个传统戏曲人物。2003年在台北展出，社会反响强烈，文化界人士评价很高。宗教文化学者汉宝德先生说：玩泥巴是中国民间的固有传统，神话中女娲用黄土做人，才有了我们人类。他又说天津的"泥人张"是家族艺术，惠山泥人是地区艺术，虽然都是出自民间，但地区艺术具有更普遍的价值。人文学者李亦园说：过去我们都是侧重于"大"文化的研究，对于地区性的艺术称作"小"文化。从惠山泥人的研究中所揭示出来的，很有普遍的意义。他亲自对我说：你们把学问做得很大，也很细，在民间文化中可以找出中华民族许多可贵的东西。我感到慰藉的是，这些话都不约而同地集中到民艺学的学科建设上。

回顾半个多世纪所走的路，虽然不免有些坎坷，或是由不得自己，做过一些违心和不如愿的事，但也不敢疏忽，甘心情愿地扛了三面大旗，就是工艺美术、艺术学、民艺学。我为此摇旗呐喊，充当了大军之前的马前卒。当有人问我对事业的选择时，我却从未考虑过这个问题，这三者之间的关系并非是事先计划的，而是自然的结合，是因其内在的性质连接在一起了。这是我终生最感愉快的，确实"我自乐此，不为疲也"。最近看电视，介绍一位古琴演奏家，他出生于一个中医家庭。虽然从小喜欢音乐，但都不入耳，有一次在广播中听到古琴的声音，不知是什么乐器，可说是情有独钟，竟然着了迷。他没有见过古琴，竟凭着感觉做起古琴来。在他进入音乐学院学习时，很多人都看不起古琴，说是"难学易忘不中听"，但他仍坚持学习和研究，终成"高山流水"。这可能是种缘分，由此而升华的。

我自信找到了艺术与文学的根之所在，即大众的心灵与生活。犹如一棵树，不论枝叶多么茂盛，树干多么粗壮，其活力是从根部发出的。如果只看到树的郁郁葱葱，是难以觅寻到树的缘由的。

不论对于工艺美术也好，对于民间艺术和艺术原理也好，在我研究的许多年间，曾遇到不少的正面或负面的问题，有的会在头脑中回旋很久。其中有三件事是使我永远忘不了的。第一件事，若干年前在一所美术学院里，有学生收集了民间的"门笺"，挂在教室中。这是一种用红纸刻镂的旗幡形的装饰，多是吉庆的内容，春节时贴在门楣上，在微风中飘动，仿佛在向春天招手。这"门笺"被某一老师看到了，训斥学生说："这是愚昧！把它撕下来，丢到垃圾箱里去。"我了解到此事后，不仅气愤，并且难过。曾写过篇杂文《到底谁愚昧？》，但后来没有发表。对于这位老师，我一直没有打听是谁，至今不知姓名，也无意认识此人。我所考虑的是，对于我们的民族文化，专业大学的老师如此，学生怎么办呢？还记得当时的情景，我几乎掉下了眼泪。

第二件事，其时间要早一些。有人在《新民晚报》上介绍汉代画像石，那画面是一只乌鸦站在枝头，树下有一条狐狸仰视。文章的作者大谈《伊索寓言》，说是乌鸦偷了块肉，含在嘴里，狐狸想吃那块肉，便赞美乌鸦会唱歌，假装说它唱得好听，非常想听它唱歌。乌鸦听了很得意，便要张开嘴唱歌，嘴一张将肉落在了地上，让狐狸吃掉了。这是古希腊《伊索寓言》中的一个故事。文章的作者说：早在两千年前，《伊索寓言》已在我国流传，并且在艺术上表现出来。对于无知的人来说，好像是有根有据、有文有图的一条历史知识。然而很不可靠。据查证，那幅汉画是河南郑州出土的画像砖，表现的是西王母神话中的两个侍者——三足乌和九尾狐。"三足乌"是一只三条腿的乌鸦，在神话中既是太阳的象征，又是为西王母提供食物者；"九尾狐"传说有九条尾巴，在造型上为了不受干扰，将一条大尾巴画出九个叉，以示九尾，它既是长寿的象征，又是西王母的侍从。由此看来，这幅画与"伊索寓言"毫无关系。那么，为什么那位作者会扯到古希腊呢？这就是数典而忘其祖。忘记本民族的历史和文化，怎么能树立起民族的自尊心和自信心呢？！

第三件事，有人写"商品包装"的论文，说食品罐头的发明起源于拿破仑。据说19世纪初法兰西第一帝国时期，拿破仑在战争中号召解决食物保存的问题。有人用树叶包裹食物，经蒸煮后可以延长数天不馊，据说这就是最初的罐头。作为中国人，在引述此条故事时，竟忘记了端午节包粽子的历史，至少要比拿破仑早千年以上。

我之所以对这三件事难以忘却，是有感于民族文化的衰落和消亡。数千年的文化积淀，为什么到了我们的时代就不能延续了呢，难道所有的东西与现代

化相悖吗？为此，我不仅苦思冥想，得不出答案，并且也请教过西方的人文学者。他们对古希腊、古罗马、文艺复兴以及民间的乡土艺术，回答是肯定的，认为这些艺术并没有成为现代化的对立面，因为过去的东西包括实际应用的东西，已转化为精神的财富，非但不矛盾，而且为其感到骄傲和光荣。那么，这种虚无的态度又是怎样形成的呢？原因可能很多，说到底，是对自己——本国、本民族的文化不了解，甚至有的作了误解。若干年前，对于某些人和事，不是出现过"墙内开花墙外香"吗？应该说是同一种思想造成的。

"知己知彼"的话谁都会说，然而切实做到很不容易。做人是如此，做学问也是如此。在实际工作中，满口"辩证唯物"的人很可能在处理具体问题上陷入形而上学。如果不熟悉本民族的文化艺术既没有根据说好，更没有资格说坏。"言必谈希腊"不能说坏，但要学会借鉴，不懂借鉴又不了解自己的人，很难在文化艺术上说出中肯的话。所以说，我用了"自知者明"作为本文的标题，既指我个人要"自知"，也指我们的集体、我们的民族要"自知"。只有正确地认识自己，才能够扬长补短，健康地发展。

若干年来，我虽然在大学中劝导大学生和研究生向民间艺术学习，作为一个中国人，既要为我国具有博大精深的文化传统而自豪，又必须努力学习以承继这个优秀的传统，不能让它在我们手上中断。对于民间艺术，我并没有完全做到"自知"，充其量是个半自知，认识到它是我们民族文化的重要基础。人们多以为民艺太俗，不高雅，却不知一个"俗"字，正是雅的基础。俗者，习也。习者，数飞也。就像鸟儿练习飞翔，无数次成为习惯，熟练而升高。所谓习俗，也就是风气。《荀子·儒效》说："习俗移志，安久移质。"注曰："习以为俗，则移其志；安之既久，则移本质。"民间艺术正是起着这样的作用。试想，没有俗人哪儿来的雅士，没有俗父哪儿来的师父。只有经典、没有"俗文"，只有雅言、没有"俗说"，恐怕那经典和雅言也显不出来。"羲之俗书趁姿媚，数纸尚可博白鹅。"在俗雅之间并没有严格的界限。我们强调民间艺术之"俗"，并非为了反对精英艺术的"雅"，而是因为它出自下里巴人的大众，是大多数人的自发的创造，其中包含着最真实、最美好、最珍贵的东西。谁要能找到它，谁就会看到中华民族之心，看到纯洁，质朴，奉真，和善，健美……当个人与整个民族融在一起的时候，也就做到"自知者明"了。

一个行路者放慢了脚步，感到疲累时，会想些什么呢？

后记

　　近些年来，我写了不少有关民艺的文章，或是有感而发，或是有所思进，也有为人所作的序文，陆续发表在各种刊物和书籍上，没有结集。许多朋友和学生都希望能够将其汇总起来，便于翻阅，也有的建议我写一本《民艺学》的书，系统地讲述民间艺术。著书的想法是有的，也曾列过提纲，为研究生讲过课，但一直没有动笔。主要原因是对于民艺的探讨没有见底，颇有越挖越深之感。据说钻探石油要在很大围内打井，都喷出油来才能称作"油田"，一两口井是不能称作油田的。我国民艺的油田太大了，也太丰富了，如要写得周全，写出精神来，有助于我们民族文化的复兴，是要下大功夫的。

　　慰情聊胜无，便作了这本选集。所选的篇目，大部分都是散见于刊上的和未曾发表的，只有几篇已收在我的其他集子中。新文加旧文，为的是表明我的思路。我读别人的书，多是先看前言后语，留心于作者的思路，从中得到启迪。因而以己度人，也想把我的认识过程排列出来，与读者共切磋。曾有人问，为什么我写的文章有前后不尽一致的地方？我只能回答：不一致是正常的，真实的。试想，前后数年乃至数十年，人都变老了，文章怎会不变呢？散篇的文章不同于专著。专著必须观点一致，前后统一；散篇可能会表现出作者的前后思路，甚至有重复的内容，如果一成不变，几乎是不可能的。记得20世纪80年代，在贵阳研讨民间艺术，我初次提出中国美术发展的不同渠道，先是归纳为三个，即宫廷艺术、文人艺术和民间艺术，后来王朝闻先生又补充了宗教艺术，才使我的思路得以完整，成了以民艺为基础的四个渠道。学问的积累和丰富，也包括了质的提高，不是一下子上升的。又如当年我同廉晓春讨论民艺，谈到艺术的起因和目的，我说是"生活的直接需要"，她说是"精神的最大满足"。实际上两者是不矛盾的，相互结合起来就更完整了。晓春对民间艺术最诚挚，思路非常活跃，曾给我许多启发，可惜英年早逝，走得太早了。

　　千百年来，中国的民间艺术自生自灭，犹如山花烂漫，成为广大劳动者生活的一部分。对于创作来讲，民间艺术既是艺术之源，又是艺术之流。文人从中吸取养料，却又嫌它粗俗，所谓"不登大雅之堂"。这种历史现象，只有少数伟人慧眼能看出，如鲁迅、高尔基等，并给予特别的尊重，更多的人是不屑

一顾的。有意义的是，当我国社会转型，民间艺术无应变能力，由衰退几近消亡之时，却引起了国人的关心，甚至成为国际社会所关注的一个焦点。联合国教科文组织通过了《保护非物质文化遗产公约》；我国国务院也颁发了文件，并规定从 2006 年起，每年 6 月的第二个星期六为我国的"文化遗产日"。以"保护文化遗产，守护精神家园"为主题，有的提出了"寻找回家的路"！

家园依在，确实需要保护。拆门窗、揭砖瓦、倒柱础的现象已很严重，家园的路也堵塞得不畅通了。重要的在于认识，这是我们的"母亲文化"，是我们的根之所在。根之不存，五千年的文明将会中断。我们研究民艺的意义即在于此。

学问有冷有热，冷门者门可罗雀，热门者门庭若市，需要看社会的机遇。但对于学者来说，做学问绝不能以炎凉定取舍。现在的"民间艺术热"，原因是多方面的，其中也有不稳定的因素，究竟是表面的抑或是必然的，还有待于时日的证明。如果一个人在得失的问题上过于游移，是难以做好学问的。

我不过是一介书生。以教书为业，既本"传道、授业、解惑"的原则，又时时提防自己不要误人子弟。当我与民间艺术结缘，决定把"民艺学"当作研究的对象后，便一心进取，追求通达明理。不论观点的正确与否，都是从内心发出的，绝无媚世欺人之言。我之所以提出民艺的"保留火种"和"细水长流"，也是从个人所能及的微小范围出发，不敢吐出豪言壮语。但愿社会明达，能够在"守护精神家园"方面做出实绩，那将是功德无量，我衷心为他们祝福。

<div style="text-align:right">
2006 年 10 月 30 日于南京河西之隽凤园

载《张道一论民艺》，

山东美术出版社 2008 年
</div>

想象与现实
——《现代设计解读》序

据说人在睡眠时大脑是不休息的,但怎样活动还解释不清楚。为什么会做梦呢?为什么会梦见一些稀奇古怪的事呢?人们也不能得出圆满的答案。事实上,每个人的思想都很复杂,常有自己的设想、理想和幻想,即使工作不同,事业专一,也不会限制想象。在想象与现实之间,又表现出复杂的关系。

按照心理学的概念,人的想象是在原有感性形象的基础上创造新形象的心理过程,这种新形象是已积累的知觉材料经过加工改造所形成的。也有些从未感知过的或是从不存在的事物的形象,但想象的内容是客观现实。过去没有飞机,但鸟儿能飞上天,人怎能像鸟儿一样地飞翔呢?鲁班作木鸢乘之以飞,达·芬奇也模仿鸟的结构设计飞行器,直到20世纪初才制成了活塞式飞机。不论是"创造想象"还是"再造想象",它会无穷止地延伸下去,把想象变成现实。

我们现在的文明,是在数以万年计的历史中逐渐形成的。不论称为"人化的自然"还是叫作"第二个自然界",总之是人造的,是人类为了自身的需要和不同物种的"尺度"所创造的。高尔基说:"由三个人创造了世间的一切应用之物,就是科学家、艺术家和工人。科学家发明了各种物品,艺术家塑造了它的形体,工人将其制造出来。"

在造物活动中,将设计与制造的分工是现代社会的一大进步,不仅会促进生产的发展,也有利于科学与艺术的进步。在今天,"设计"是个包容宽泛的通用词,涉及政治、经济、文化、科技以及日常生活的各个方面,几乎与设想、策略、策划、规划、计划、方案等为同义。因此,在具体使用上必须加上冠词,限定它的范围。如古代诸葛亮的"空城计"和"草船借箭",就是军事

设计；现代的航天飞船和数字化应用等，就是科学技术设计。由此体现在艺术上，凡与艺术有关，成为艺术之载体者，称作艺术设计。设计之所以形成一个独立的学科与专业，是因为它关系着人们的衣食住行用，直接影响着生活和生产的质量。我们通常所说的"美满的生活""幸福的生活"，其具体内涵都与设计艺术相关联，因为它是精神文化与物质文化的综合体。

艺术又不是孤立存在的。在现代社会中，既然有分工，必然有协作。当不同的专业面对同一对象时，可以分别称为科技产品、工业产品、日用品、工艺品、艺术品，一旦该对象进入市场，面对消费，又都统称商品。这是商品社会的一个特点。所以说同一件物品，至少关系着三种设计，即技术设计、艺术设计和营销设计。譬如一台电视机，技术设计负责元器件和线路等，艺术设计负责它的造型、装饰和包装，然后由工人制造出来，最后进入营销，由经济管理的专业人员进行运作，才能进入消费。这种协作可以在一个单位的若干部门进行，也可以在几个不同的单位相互联合。联合是在现代观念下的协同，完全区别于过去手工业式的"一手操办"。

新观念的建立非常重要。艺术设计是大设计的一环，必须有前后工作的配合（或者说艺术配合其他工作），它不像画家作画，基本上都是个体性的操作。关键在于艺术的载体，当新的载体出现（如高科技）之后，必然会有一个较长的适应过程。我曾会见一位资深的著名电影导演，他拍摄过许多部优秀的电影作品，艺术水平很高，问他如何利用现代数码技术，他笑着对我说，它可能使电影长上翅膀，飞得更高更远，但是我们的翅膀还没有长出来，更不知怎么飞。现在的机遇很好，一切都发展得很快。随着高科技的到来，艺术设计必然会进入一个新的境界。

我国高等学校的设计学科发展很快，数以千计的专业亟待充实和提高。有关教材和教学的辅助读物便是其中的一个方面。我欣赏金秋萍、陆家桂等主编的《现代设计解读》（以下简称《解读》）的"解读"用词，明显是为初学者提供的津梁。细读该书章节，可谓详备，由此必能获得较全面的知识。我希望青年学子认真读书，读书和练功是获得知识与掌握技法的两个重要方面，缺一不可。应该指出的是，社会的浮躁之风吹进了大学校园，千万不要轻易听信那些不切实际的豪言壮语，诸如"国土设计"、"生活方式"设计之类。人类发展到今天，还无力控制地震、洪水、飓风、沙漠等天灾，只能设法预防，况且这些也不是设计艺术所能解决的。设计对生活方式的影响，包括正、负两方面的影

响，是能够看得出的，局部的作用与整体的设计不能相提并论。20多年之前在日本，我曾去拜访著名设计理论家秋冈芳夫先生，他以空调为例，说是只管室内，不顾室外，且不说大量的排气所造成的污染，将许多机箱挂在墙外，连建筑的外形都破坏了。据说在医学上研究一种新的药物，不是只考虑它能治什么病，更重要的是注意它的副作用。对于这一点，有很多设计家还有待建立这种意识。

思考问题可以由小及大或是由大到小，也就是局部和整体。读书也是如此。不妨将《解读》当作一家言，任何学问不可能靠一本书全部解决。虽说不必读百家，至少要读几家，才能从中产生比较和鉴别。所以不必求全责备。古人在解读上也是如此。有人将"夔一足"解释成"夔有一条腿"，这是指神话传说中的怪兽；也有人说"夔有一个就够了"，这是指传说历史中的乐官。如果分不清楚，将会越辩越乱，近代不是有人将传说中捉鬼的钟馗"考证"成一个木头桩子（木椎）吗？这里涉及思维的方式和做学问的方法。名称和名字本是约定俗成，且有方言与习惯等关系。假如有人给孩子起了个小名叫"狗儿"，你怎么能带着动物学的眼光去考证他与狗的关系呢？

日前从报纸上读到一条有趣的新闻，英国的一家电视台邀请了南太平洋岛国瓦努阿图坦拿岛卡斯塔姆部落的五名土著人访问英国，在英国生活一个月，体验现代社会生活对他们的剧烈冲撞。据说这是为了进行一项名叫"颠倒人类学"的社会实验。他们几乎赤身裸体，只在腰部挂一条遮羞布；来到伦敦之后，对于一切都格格不入，仿佛到了另一个星球。

坦拿岛位于瓦努阿图群岛的最南端。当地居民住在泥棚屋中，除了种植庄稼和养猪之外，就是坐在菩提树下休息；他们没有货币，只是以猪交换。五个人在英国住了一个月，生活得并不舒服。因为生活的距离太大了，包括生活方式不能适应。一方面，在用餐时看到满桌的盘碗和刀叉不可理解，甚至不知道该如何在桌子旁坐下；他们认为酒是"白人的火水"，可使人表现得狂躁；对花时间洗衣服感到不解。另一方面，他们也在思考，按照传说，他们的坦拿岛和大不列颠岛曾是一个国家，在火山爆发中同时浮出了海面，但后来大不列颠岛飘走了。他们认为，英国人是他们"失落的兄弟"。遗憾的是，英国人对他们并不热情。他们对英国人用大部分时间用于工作不理解，缺少"爱、幸福、平静和尊重"。

英国人将此拍了一部纪录片。纪录片的顾问胡夫曼说："他们对大问题更

加关心，而我们只关心鸡毛蒜皮的小事情。聪明的文化总是会问一声为什么，他们更加爱好沉思，这正是他们可以教导我们的地方。"

先不要谈好坏和是非，也不要谈先进文明和落后。这是一种鲜明的对照和比较。当今世界上，竟然存在着这样两个不同的生存环境和两种不同的思想，相差如此巨大。过去我们所看到的，多是人类学家对土著人所作的考察，他们所写的报告，总是野蛮和落后。这个"颠倒人类学"却说明了一个事实，他们并不羡慕我们的"物质文明"。

从设计者的角度看，这是一个值得深入思考的问题。不是说让我们的生活退回去，而是由此检验出一些设计的弱点。譬如说，我们的设计都是一件一件地进行，一项一项地去做，很少考虑到与整个生活的关系。人们的生活方式不是哪个聪明人设计出来的，而是一代一代人的文化积淀。生活方式只能渐变和渐进，不可能突变。300年前满族人入关，统治了汉族，为了汉人的辫子，制造了"留发不留头，留头不留发"的灾难，不知有多少人死去；40年前"红卫兵"剪裤脚管，不知有多少的西装裤被剪破。这些异常的行为，都是野蛮地强加于人，不是改变人们的生活，而是对生活的破坏。坦拿岛上卡斯塔姆部落的土著人在我们看来可能是落后的，物质条件也很贫乏，但是他们并不这样认为，因为他们生活得很自在，很悠闲，反而可怜我们生活得太累。关于此，不知那些扬言"生活方式"的设计者以为如何？

衡量设计理论的完备与否，主要不是看这个瓶子与那个罐子是否得法，而是看其对整体的理解。在人与人、人与物、物与物、物与环境，以及人与环境等关系上，我们考虑得不多。我倒以为，这是所有设计的前提。只有在这个前提下，才会有适应或引导的区别，才会将想象变为现实。

我将这些话写在书前，目的是说，凡事想得要宽，做得要细，设计也是如此。

<p style="text-align:center">2007年9月12日，天气已带凉意，于南京龙江</p>

吉祥十字

"吉祥"这个词，可释为吉庆祥和。我国的汉字都是单字单义，从字面看，自有其特定的解释。《说文解字》说："吉，善也。""祥，福也，一云善。"可见两字都释为善。而"善"为美好，凡美好之事皆可称作"吉"或"祥"。在这两个字的使用上，吉之反为凶，福之反为祸，善之反为恶，也说明其美好的内涵。不过，"祥"字本指吉凶的征兆，如《左传·僖公十六年》"是何祥也，吉凶焉在"是吉凶通指。后来才多以吉兆为祥，而以凶兆为不祥。因此，"吉祥"可直解为吉利美好的预兆。即所谓"吉者福善之事，祥者嘉庆之征"。以后才通用为祝颂幸福的祝词。

人生处世，都希望幸福圆满，一切顺利，吉祥如意。所谓"吉祥止止"，不就是指喜庆好事不断出现吗。不管是现实生活也好，还是仅仅满足于心理的慰藉，人们不但将吉祥挂在了口头上，并且将其图绘成形，广泛用于人生仪礼和喜庆节日，成为一种相当普遍的大众文化。过去的民间年画艺人深谙此道，在创作中提出了"画中要有戏，百看才不腻；出口要吉利，才能合人意；人品要俊秀，能得人欢喜"的口诀。其中的"出口要吉利"，便是指在题材上赋予吉祥的内容，并且便于上口，读起来好听。有人概括说，吉祥图就是"取吉利、讨口彩"，是很准确的。

千百年来，人们习惯于见面问"好"，分别祝"安"，已形成中国人最普遍的礼节。在日常生活中，都希望"多福、多寿、多禄"，甚至将"福、禄、寿"想象为神，他们悬在天上，称为"三星高照"。

其实，在古人的观念中，一个"福"字已经包罗了很多。早在西周或西周之前，就有"五福"之说。《尚书·洪范》说："五福：一曰寿，二曰富，三曰康宁，四曰攸好德，五曰考终命。"这五个方面，第一是长寿延年，第二是荣

华富贵，第三是康乐安宁，第四是行善积德，第五是年老善终。于是，后来世俗众生的追求，由"福禄寿"增为"福禄寿喜"和"福禄寿喜财"。

人生在世，素养不同，观念有别，所形成的世界观、价值观也不一样。过去曾见有的门前所书对联为："养天地正气，法古今完人"；后来又有的大学拿来作校训，不知如何实施。广大群众所追求的是希望细小而具体，能够看得见、摸得着、做得到的。且不说人的做人和修养，仅仅这些"福禄寿"等，却是人们所关心、所追求的。而我们普查历史文献，关于这方面的议论资料很多，决不限于"福禄寿"和"福禄寿喜财"。因此，我们汇总了十个字，让其中的七个陪伴着"三星"。这十个字是：

福·禄·寿·喜·财·吉·和·安·养·全

十个字，每个字都代表着一个方面，有不少相关的图，也可归为一类，统称"吉祥十字"。它与一般纹样的区别，因具有吉庆祥和的内涵，有表号，有象征，有谐音；寓意鲜明，耐人寻味。

以下是简要介绍：

第一类：福

福即幸福，但幸福的具体内容是什么，恐怕谁也说不清楚，说不完全，一方面是由于人们的幸福观不同，另一方面各人的实际境况也不一样。虽然如此，每个人都在追求幸福，也不拒绝别人对他的祝福。我国过去世间流传的祝福图很多，它不能给人解决什么实际问题，却是一种心理上的慰藉。

按照伦理学的解释，幸福是心情舒畅的境遇和生活。人生的主要目的和道德标准，通常视幸福论有两种形式：一是"快乐论"，认为快乐是人的最大幸福；二是"完全论"，认为人的幸福在于发展人的理性，使人所具有的一切性能得以充分发挥，达到个人的完成。我国古代对福的解释较为具体，有所谓"五福"之说。《尚书·洪范》："五福：一曰寿，二曰富，三曰康宁，四曰攸好德，五曰考终命。"也就是说，幸福有五种：一是长寿，二是富有，三是健康，四是行善积德，五是年老善终。几千年来，这种多福观的影响很大。欧阳修诗："事国一心勤以瘁，还家五福寿而康。"看来在这五种幸福之中，最重要的是前两种，即"寿"和"富"：一是自身的条件，一是身外的物质基础。

关于"寿"，我们将在下面作专题说明。所谓"富"古人常连称为"富

贵"，不仅家财富有，而且势位显贵，两者是相联系的。

吉祥图中画福，多是借用蝙蝠之形，以"蝠"谐音。这样，蝙蝠在中国人的意识中就交了好运，成为幸福的标志，特别在有清一代，在各种造型艺术中无不表现。作为"福"的概念，除了借用蝙蝠之形外，有的也用佛手，即取"佛"字以谐"福"音，但这一形象多用在组合性的画题中，单独使用得不多，还有的直接写一"福"字，或将篆字写成"百福图"等，这是汉字具有意象之美所特有的性质所决定的。有关表现"福"的画题，常见者有：（1）蝙蝠图；（2）福字图；（3）百福图；（4）五福捧寿；（5）天官赐福；（6）福如东海；（7）万福来朝；（8）洪福齐天；（9）花开富贵；（10）富贵荣华；（11）富贵长春；（12）玉堂富贵。

第二类：禄

禄即俸禄，在古代专指官吏的俸给，如同现在的薪金、月薪、工资，但古代官吏的俸给皆以米来计算，所以也称俸禄为"禄米"。宋代陆游是有官位的诗人，他在诗中写道："忽有故人分禄米，呼儿先议赎雷琴。"因为这缘故，古代的官职叫"禄位"，禄米叫"禄食""禄饵""禄润"，俸禄高而优厚的叫"禄丰"，所谓"仕而受禄以养亲"，也就叫作"禄养"。由于"仕"是一个社会阶层，读书人大都在仕途上奋斗挣扎，因此"高官厚禄"的"禄位"便成为他们追求的目标。

如果就字面训诂，"禄"字也可解释为"福"，如"禄相"即为"福相"，"百禄"即为"多福"。在众多的吉祥图中，则是两义兼有，人们多与"高官厚禄"联系起来。

汉字中与"禄"字谐音且又形象好记的，自然是动物中的"鹿"。我国的梅花鹿温驯敏捷。明代医学家李时珍在《本草纲目·兽部·鹿》之"集解"中对鹿有这样的描述："鹿，处处山林中有之。马身羊尾，头侧而长，高脚而行速。牡者有角，夏至则解。大如小马，黄质白斑，俗称马鹿。牝者无角，小而无斑，毛杂黄白色，俗称麀鹿，孕六月而生子。鹿性淫，一牡常交数牝，谓之聚。性喜食龟，能别良草。食则相呼，行则同旅，居则环角外向以防害，卧则口朝尾间，以通督脉。"鹿的全体各部几乎均可入药。在文艺作品中又常与寿星为伴，称为"仙鹿"。但鹿并非专与"禄"谐音，它也常与鹤相配合，将大

写的"陆"转而为"六",组成"六合同春"。

既然"厚禄"必与"高官"相因果,吉祥图便转向了鼓励儿童的进取,追求功名。我国自隋唐以来,兴起的科举考试取仕,不知吸引了多少青少年为之苦读,争取状元及第。在吉祥图中,从"麒麟送子""月中折桂""鲤鱼跳龙门"到"魁星点斗""五子登科""满床笏"等,可说都与此有关。

关于高官厚禄的吉祥画题,常见者有:(1)仙鹿图;(2)加冠晋禄;(3)簪花进爵;(4)得禄荣升;(5)月中折桂;(6)鲤鱼跳龙门;(7)魁星点斗;(8)五子登科;(9)冠带流传;(10)满床笏;等。

第三类:寿

寿即长寿。人生短暂,人们希望在世间延长生命,从呱呱坠地起便戴上"长命锁",将"长命富贵"和"长命百岁"的吉语刻在上面。在古老的神话中,人们想象出掌管生命的命运之神和瘟疫之神,并认为他们也同样掌有长生不老之药,虔诚地向他们乞讨,"嫦娥奔月"的故事便说明了这一点。古代的道家企图炼出长生不老的仙丹,到头来只是留下来一些有趣的故事。在这种历史的氛围下,人们希求长寿,追求长寿,因此,有关"寿"的吉祥图特别多。

表现"寿"的形象,常见者有桃、龟、鹤、松和山石等。这是由相关的传说和它们的性状决定的。如桃当与西王母的"蟠桃大会"有关。据说在她的蟠桃园中,桃树三千年一开花,三千年一结子,所结的蟠桃吃了能够长生不老;她也因此开设寿桃宴,招待各路神仙。这里的寿桃,当然是与凡人无缘的,也当然只是讲讲故事,可是故事中的东方朔曾经到蟠桃园里偷过桃,孙悟空也曾经闹过"蟠桃大会",更是加强了这些故事的渲染力。动物中的龟、鹤本身是长寿。松柏长于山间,经风雪而不凋,故有"寿比南山不老松"的赞语。在唐代,喜欢画寿带鸟用以祝寿。寿带也作绶带,以"绶"谐音"寿",也常用丝带的花结代寿。至于将汉字的楷书、篆书用作吉祥图,甚至连缀成"百寿图"之类,也是常见的。

然而更多的还是群仙祝寿。在我国的神话传说中,从西王母到八仙、麻姑等,成为大众所喜闻乐见的想象人物;汉代的东方朔虽然实有其人,但因生性诙谐滑稽,有不少传说故事托名于他,最有名的一个故事便是到西王母的蟠桃园里偷桃,也就同"寿"联系了起来。

关于"寿"的画题有：(1) 寿桃图；(2) 寿星图；(3) 寿字图；(4) 百寿图；(5) 寿带图；(6) 寿比南山；(7) 龟鹤遐龄；(8) 松鹤长寿；(9) 耄耋长寿；(10) 蟠桃大会；(11) 八仙庆寿；(12) 群仙祝寿；(13) 麻姑献瑞；(14) 东方朔偷桃等。

第四类：喜

喜即喜庆，人逢喜事精神爽，凡是称心、高兴、欢乐愉快的事都为喜。在我国的传统观念中，最大的喜事莫过于结婚和生孩子，认为结婚是"终身大事"，生子是"传宗接代"，延续"香火"。因此在这两方面的吉祥图也特别多。

汉字的"喜"字张着大口，就有点喜的意味。民间喜欢将两个"喜"字作横向连接，称作"双喜"。虽然不是一个正规的字，但在男婚女嫁的喜庆场合是少不了的应景点缀，多把它写在一张斜方形的大红纸上，叫作"斗方"，贴在婚礼的正中墙上。在传统的吉祥图中，表示"喜"的形象有喜鹊、喜蛛、石榴等。古人附会鹊能报喜，故称鹊为"喜鹊"。汉代《西京杂记》就记载："乾鹊噪而行人至。"吉祥图中画喜鹊站在梅花枝头称作"喜上眉梢"，即以"梅"谐"眉"音；如果将喜鹊与"三多"（多福、多寿、多子）组合在一起，便叫"喜报三多"。喜蛛是一种称作"喜子"的长足小蜘蛛。南朝宗懔《荆楚岁时记》说：七夕时"人家妇女……陈瓜果于庭中以乞巧，有喜子网于瓜上则以为符应"。这只是种古老的风俗，说明当时人的观念，不必信以为真，就像听见喜鹊叫不一定真有喜事一样。但是，不信者而有此说，却为生活增添了一种乐趣。如果你在吉祥图中看到一只蜘蛛从上挂下，它的画题便是"喜从天降"。

妇女怀孕叫作"有喜"，生了孩子叫作"添喜"。旧时的风俗，希望多生子，因此才出现了"连生贵子"的吉祥图（画儿童在莲花旁吹笙）。在重男轻女的不良风气下，盼望多生儿子，而且是长大后有出息的"贵子"，于是又同麒麟联系起来，由麒麟驮着，天仙护送，所谓"天上麒麟儿，人间状元郎"。中国的古老吉祥图都是产生于过去的封建社会，也必然受着旧思想的影响。

常见的表现"喜"的画题有：(1) 双喜图；(2) 喜鹊弄梅；(3) 喜上眉梢；(4) 喜在眼前；(5) 喜从天降；(6) 榴开见喜；(7) 喜报三多；(8) 麒麟送子；(9) 连生贵子；(10) 百子图等。

第五类：财

财即财富、金钱。在世俗生活中，特别是在物质生活不富裕的情况下，人们在生存和温饱线上挣扎，发财致富的要求会更强烈一些，很多人想摆脱这一困境，希望能找到脱贫致富的门径和办法。除了实干者外，为了慰藉那些求财心切的心灵，便出现了可供奉祈求的财神，诸如关公、赵公元帅、五路财神、招财童子、利市仙官、刘海戏金蟾等，以及金钱豹、金狗进宝、肥猪拱门的吉祥画题；最有趣的是，自汉代以来先后出现了"摇钱树"和"聚宝盆"，这些东西虽然不能实际增加财富，却反映了当时人们的一种心态。

一般的吉祥图，多是表现"连年有余""五谷丰登""六畜兴旺""金玉满堂"之类。"连年有余"是以谐音手法为主的表现，多画莲花、鲤鱼，有的也加进儿童相嬉。"五谷丰登"除五谷（以谷子为代表）外，"丰""登"也是用谐音，取蜜蜂和灯笼。"六畜兴旺"则是表号式的。"金玉满堂"是画金鱼在鱼缸里游，以鱼缸代"堂"。这些常见的画题，大都富有情趣，其本身就有相当的吸引力，寓意更起了深化内容和点题、联想的作用。

在旧时的商界，除了普遍供财神之外，连平时讲话都注意吉利和吉语。在"和气生财"的思想指导下，店面上无不装饰着有关发财的吉祥图。值得一提的是一些商业谚语的组合表现，如"黄金万两""招财进宝""日进斗金""鸿运大吉"等，或是将笔画巧于连接，或是相互借用其偏旁．由四个字的成语组合成一个大"字"（利用汉字特点的文字组合游戏），写在大红纸上，表现出一种特殊的趣味。

有关"财"的画题有：(1) 摇钱树；(2) 聚宝盆；(3) 增福财神；(4) 文武财神；(5) 五路财神；(6) 招财利市；(7) 刘海戏金；(8) 金狗进宝；(9) 肥猪拱门；(10) 五谷丰登；(11) 六畜兴旺；(12) 连年有余；(13) 金玉满堂；(14) 招财进宝；(15) 黄金万两；(16) 日进斗金等。

第六类：吉

吉是吉利。民间年画艺人有句重要的口诀："出口要吉利，才得人欢喜。"是当作创作原则的，这就是大众所讲的"讨口彩"。古人重吉，首先找到了鸡

的形象，也就是以鸡来谐音"吉"，视鸡为祥禽。20世纪50年代河北望都出土了一座汉墓，壁画中画着不少的祥禽瑞兽，其中就有鸡，并且有题榜："鸡候夜，不失更，信也"，原来这个典故出于韩婴的《韩诗外传》卷二，是借田饶之口所打的一个比方，即所谓鸡有"五德"。韩婴说："田饶事鲁哀公而不见察，谓哀公曰：'臣将去君，黄鹄举矣。'哀公曰：'何谓也？'田饶曰：'君独不见夫鸡乎？首戴冠者，文也；足搏距者，武也；敌在前敢斗者，勇也；得食相告，仁也；守夜不失时，信也。鸡有此五德，君犹日瀹而食之者，何也？则以其所从来者近也，夫黄鹄一举千里，止君园池，食君鱼鳖，啄君黍粱，无此五德者，君犹贵之者何也？以其所从来者远也。故臣将去君，黄鹄举矣。'哀公曰：'止！吾将书子之言也。'田饶曰：'臣闻食其食者，不毁其器。阴其树者，不折其枝。有臣不用，何书其言为？'遂去之燕。燕立以为相，三年，燕政大平，国无盗贼。哀公喟然太息，为之辟寝三月，减损上服。曰：'不慎其前而悔其后，何可复得？'《诗》云：'逝将去汝，适彼乐国。乐国乐国，爰得我直。'"

这是个很有教益的故事。田饶的善辩和能干，哀公的失误和后悔，以及韩婴讲此故事的用心，都处理得非常恰当。忽略身边的人才，认为"外来的和尚会念经"，是常常会遇到的。在这个有教益的故事中，也留下了鸡有"五德"的美谈，以致成为吉祥图取材的依据。

另一种吉祥图的谐音是以"戟"代吉。戟是古代的一种兵器，在长杆的头上附有半月形的利刃。戟常与"磬"组合，用以谐音"吉庆"。磬是古代的一种打击乐器，其形略如曲尺。

关于"吉"的常见画题有：(1) 大吉；(2) 新春大吉；(3) 金鸡报晓；(4) 鸡鸣富贵；(5) 状元及第；(6) 鸡王镇宅；(7) 吉庆有余；(8) 双鱼吉庆等。

第七类：和

和是和气，和顺，祥和。俗话说"和为贵"，"和气致祥"。不论做人还是处世，和气是很重要的。所谓"保合太和"（《易·乾》），"发而皆中节谓之和"（《礼记·中庸》）。在传统的吉祥图中，最受推崇的是"和合"，即画一个盒子半开着，从里边长出一枝荷花来，以"盒荷"谐"和合"之音。和合也是"和合二仙"的代号。这是两个相互和好、形影不离的仙人，经常"连臂而走"，

但据说他们最初是一个人，叫"万回哥哥"。田汝成《西湖游览志余》卷二十三："宋时杭城以腊月祀万回哥哥，其像蓬头笑面，身着绿衣，左手擎鼓，右手执棒，云是和合之神，祀之可使人在万里外亦能回来，故曰'万回'。今其祀绝矣。"田汝成是明代人，在他写此书时"万回"已绝祀，说不定正是转化为"和合"之时，已改祀"和合二仙"了，吉祥图中"和合二仙"的形象与"万回"是相近的。

另一种表现"和气"的，是把人画成团圆的"一团和气"图，明代成化皇帝朱见深也画过《一团和气图》。现在所能见到的民间木版年画，较早的"一团和气图"是清代乾隆年间的，题作"和气致祥"，但那团以圆圆的人物所展开的手卷上，依然题着"一团和气"四个字。此画题在民间流行甚广，是各地民间年画所乐于表现的。

有一座明代嘉靖年间的石碑，题作"混元三教九流图碑"，上文下图，其图便是采用了"一团和气"的格式，唯其头部画成了佛、道、儒的三位一体——以释迦为正面，老子和孔子两个侧面相对，巧合重叠在正面的图形上，手中所持的画卷是"九流一源"图。所著文字为四言句，明确说明了"混元"之意："佛教见性，道教保命，儒教明伦，纲常是正。……毋患多歧，各有所施；要在圆融，一以贯之；三教一体，九流一源；百家一理，万法一门。"

表现"和"的吉祥画题主要有：（1）和合；（2）和合二仙；（3）一团和气；（4）和气致祥；（5）和气满堂；（6）三教一体等。

第八类：安

安是平安，安全。人在世上，很重要的一条便是要有安全感，如果每天都处于恐惧状态，惶惶不安地过日子，其生命是难以支撑的。于是，吉祥保平安的心灵慰藉便应运而生，包括宗教的神佑和符咒，旧时的铜钱上有的铸着"天下太平"四个字，就称作"吉祥钱"。中国古代以农立国，把农业丰收当作太平年景的基础，便以动物之象表示"景象"之象，象背上驮着花瓶或万年青，叫作"太平有象"和"万象回春"。"六合同春"是以鹿、鹤为主体构成的，用的是谐音的手法。"六"字的大写为"陆"，取为"鹿"音，鹤取"合"音，再配以椿树之类，便成了"六合同春"，标志着天地四方都是春天了。"春牛图"本是古时皇帝劝耕的一种仪式，在农历的正月初一进行，以后便成为祈求丰收

和风调雨顺的吉祥图。

在平时起居环境的装饰中，多是用瓶花为代表，以"瓶"谐音"平"。如画牡丹插于瓶中，表示"富贵平安"；画四时花卉分别插于瓶中，或制成四条屏，叫作"四季平安"。还有所谓"竹报平安"者，典故出自唐代段成式《酉阳杂俎》续集卷十"支植"下："童子寺竹，卫公（李德裕）言：北部惟童子寺有竹一窠，才长数尺。相传其寺纲维，每日报竹平安。"后来人们以"竹报"代称平安家书，画竹子也常题"竹报平安"。

与道教有关的表现平安者，有张天师、钟馗、神虎八卦、姜太公等。有如"太公在此，百无禁忌"之类，与其说是迷信，不如说是讨个吉利。

表现平安的吉祥画题有：（1）天下太平；（2）国泰民安；（3）太平有象；（4）万象回春；（5）六合同春；（6）春牛图；（7）三阳开泰；（8）四季平安；（9）富贵平安；（10）竹报平安；（11）姜太公在此；（12）天师镇宅；（13）钟馗镇宅；（14）神虎镇宅；（15）狮咬剑镇宅等。

第九类：养

养是养生，养性，修养，教养。它既有物质的一面，也有精神的一面。由于社会分成不同的阶层，每个阶层对于怡养的观念和方法是有差别的，特别是有关物质的具体内容，然而在某些形式上又表现出共同的特点。譬如说"琴棋书画""渔樵耕读"这样的画题，为不少文人画家所乐于表现，但民间艺人也对此有兴趣。两种不同的艺术表现着同样的题材，并且显示出各自的审美趣味。对于"岁朝清供"等也是如此。由此可见，在民族文化共同的基础上，必然会有相同的东西出现，又因为所处社会地位的不同而显现出差异。

在吉祥图中表现社会现象、生产劳动、人伦仪礼以及节日娱乐等，不像一般绘画之"如实描写"，而是采取组合式的手法，既能看出全貌、全过程，又能揭示与人生的关系。譬如"四民图""男十忙""女十忙"等便是如此。有些读书、敬老、赏花、养鱼、游戏的画面，也多是与有关的吉祥寓意相结合，或者转化为儿童的活动，成为"娃娃戏"的一种，又更增添了生活的乐趣。

民间绘画中的"二十四孝图"，归为"劝善图"之类，说教性质很重，一般说不属于吉祥图。但其中有一部分同一些吉祥符号组合起来，如蝙蝠、如意、绶带、双钱等，以表示人之修养的一种美德，所以也成为"养"的内容之一。

有一些表现花卉、虫鱼、鸟兽的题材，虽然没有明显标出吉祥的寓意画题，但从"养"的角度看，主要是为了养性，其界线也不能画得太清楚。

表现"养生"和"教养"的画题有：（1）四民图；（2）男十忙；（3）女十忙；（4）渔家乐；（5）勤学图；（6）琴棋书画；（7）渔樵耕读；（8）岁时清供；（9）课子传女；（10）诗书传家；（11）鸾凤和鸣；（12）富贵白头；（13）忠孝节义；（14）二十四孝；（15）仕女图；（16）闹元宵；（17）卖艺图等。

第十类：全

全是完全，全面，完整，圆满。在这里主要是将以上九类吉祥的寓意，作相互之间的综合配置，因而从吉祥图的内容看，其寓意更大了，也更"全"了。

追求全面圆满，是我国人民长期以来所形成的一种观念，不但对事如此，对人也是这样要求。虽说人无完人，可是都希望能够得到全面发展。虽说事无尽善尽美，也总是向着止于至善的目标努力。美美满满，齐齐全全，周周到到，几乎体现在所有方面。即使是演悲剧，也不忍心过于凄惨，最后以"大团圆"收场：梁山伯与祝英台生前不能结合，死后也得化为蝴蝶，飞舞不离。这种观念的形成，体现着中华民族善良、包容、祥和的精神。

吉祥图也是如此。单纯地画"福"、画"禄"、画"寿"固然是好，如果将三者连起来不是更好吗？于是出现了"三星高照"，将虚拟的福神、禄神和寿星合称"福禄寿三星"，使吉祥的内涵扩大了，包容的吉意更多了。一方面，由于很多吉祥内容是相互联系的，故而吉祥图也不可能太纯粹，总是互相错杂，甚至一个形象在不同的地方可作不同的解释；从另一方面看，凡是吉祥图的构图，由于所用形象是寓意性的借用，在形象与形象之间原本没有必然的联系，只是因内容的需要将其组合在一起，所以情节性的构图不多，多是拼接起来的。而每个吉祥图又应该有一个常用的吉语作为画题，这样，在画面上除了主要的形象之外，为了填补空间，又会出现一些与画题没有直接关系的东西.如蝙蝠（福）、万字（万德圆满）、蝴蝶（耋，长寿）、绶带（长寿）、双钱（双全）、如意头（如意）、笔与银锭（必定）、盘长（百吉，长久）、方胜（同心）等。虽然与画题无直接的关系，却也使画面更加丰富，加深了寓意的内涵。

多种寓意组合的画题有：（1）三星高照；（2）财子寿；（3）寿夭百禄；（4）三多；（5）福寿双全；（6）岁寒三友；（7）四君子；（8）必定如意；（9）事事如意

(10) 福慈兰馨；(11) 接福迎祥；(12) 龟鹤鹿卦图等。

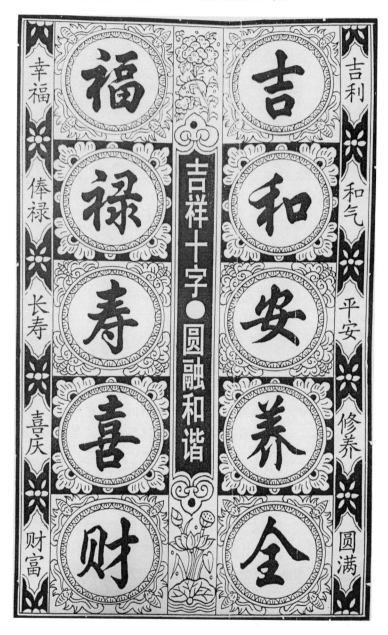

2006年10月30日于南京河西之隽凤园

纸马三题
——纸马正名·纸马为用·心灵慰藉

我国民间木版画中,"纸马"一类的幅面不大,但数量很多,而且都是用木版刷印的神像,可说什么神都有,以此解释"万物有灵"的观念是明显的例证。在敬神的风气已经淡漠了的今天,许多人最难理解的是一个"马"字:明明是各种不同的神,为什么称作"马"呢?

"纸马"一词,宋代已很流行,几乎成为所有木版刷印神像的总称,但又不是悬挂张贴用以供奉的。孟元老《东京梦华录》中记载,汴梁城每到敬神祭祖的节日,"纸马铺皆于当街用纸衮叠成楼阁之状"。这是用烧纸和纸马所做的应节之物,也带有招徕的性质。"纸马"之名经过了几道弯子,是在历史的演变中逐渐形成的。如今已经衰微,为人生疏,甚至误解,须要考证一番了。

一 纸马正名

我们所谈的"纸马"与民间世俗为死者所做的"纸人、纸马"并不是一回事。前者是一种图画式的手工印刷品,并不是全印马,而主要是印神像;后者是一种象生的纸扎。但两者同是"万物有灵"观念指导下的产物,也不能说毫无关系。因此,追根究底,还得从"纸"与"马"谈起。

1. 纸与马

先说纸:我国汉代发明了纸,唐代发明了雕版印刷。作为文化的载体,这两种工艺和材料,不知引起了多大的连锁反应,其影响是巨大的。不仅文字书写和绘画有了理想的依托,出现了书籍、卷轴等形式,连货币也用纸印刷。有

意味的是，从阳间到阴间，人们的观念未变，但随葬品和祭祀的形式，却因为纸的出现大大地改变了。

唐代封演《封氏闻见记》卷六"纸钱"条说："今代送葬为凿纸钱，积钱为山，盛加雕饰，异（yú，音喻。抬）以引柩（jiù，音疚。装殓着尸体的棺材）。按，古者享祀鬼神有圭璧币帛，事毕则埋之，后代既宝钱货，遂以钱送死。……率易从简，更用纸钱。纸乃后汉蔡伦所造，其纸钱魏、晋已来始有其事。今自王公逮（dài，音代。达到）于匹庶，通行之矣。凡鬼神之物，其象似亦犹涂车刍灵之类。古埋帛金钱，今纸钱皆烧之，所以示不知神之所为也。"由埋葬金属的货币改为纸钱，对天而烧，是祭祀活动中的大变革。

再说马：马在古代是一种重要的役用家畜。它四肢强健，性温驯而敏捷，可为人骑乘、驾车、驮物，特别是跑起来快速。"一骑红尘妃子笑，无人知是荔枝来！"——唐代的杨贵妃喜欢吃新鲜荔枝，唐明皇便命令传送公文的驿站给她飞马转运。所以在汉语的词汇中有"马上"一词，表示立刻、即时、快速。

2. 甲马

"纸马"确有画马和印马的，也称"甲马"。甲马本指铠甲与战马，泛指武备或战争。道教中有一种用纸画的神符亦称"甲马"。在《水浒传》中有两段关于甲马的描写，虽非真实，却很生动。第三十八回的一段说："原来这戴院长有一等惊人的道术，但出路时，赉（lài，赐予）书飞报紧急军情事，把两个甲马拴在两只腿上，作起神行法来，一日能行五百里；把四个甲马拴在腿上，便一日能行八百里。因此人都称作神行太保戴宗。"

这是一种称作"神行法"的道术，所想象的甲马之用。还有一段也是"神行太保戴宗"的，描述"甲马"的具体使用方法。第四十四回"锦豹子小径逢戴宗"中，说杨林与戴宗结拜为兄弟。"戴宗收了甲马，两个缓缓而行，到晚就投村店歇了。杨林置酒请戴宗，戴宗道：'我使神行法，不敢食荤。'两个只买些素馔相待。过了一夜，次日早起，打火吃了早饭，收拾动身。杨林便问道：'兄长使神行法走路，小弟如何走得上？只怕同行不得！'戴宗笑道：'我的神行法也带得人同走。我把两个甲马拴在你腿上，作起法来，也和我一般走得快，要行便行，要住便住。不然，你如何赶得我走？'杨林道："只恐小弟是凡胎浊骨，比不得兄长神体。'戴宗道：'不妨，我这法，诸人都带得。作用了时，和我一般行；只是我自吃素，并无妨碍。'当时取两个甲马，替杨林缚在

腿上，戴宗也只缚了两个，作用了神行法，吹口气在上面，两个轻轻地走了去，要紧要慢，都随着戴宗行。两个于路闲说些江湖上的事，虽只见缓缓而行，正不知走了多少路。"

在民间传说中，有"飞毛腿"之类的说法，可日行数百里。"神行法"也是如此。虽属想象，其影响很大。由此可知，纸马称"甲马"，犹如披甲的战马，也是取其快速、敏捷之意。

3. 烧纸为钱，画马传送

清代王棠《知新录》卷八说："唐玄宗渎于鬼神，以楮为币，今俗用纸马以祀鬼神。"于是，烧纸为钱，画马传送，连画马的"纸马"也成了焚烧的纸钱，纸钱与纸马分不开了，并且出现了许多相关的名目。

孟元老《东京梦华录》卷十"十二月"："近岁节，市井皆印卖门神、钟馗、桃板、桃符，及财门钝驴、回头鹿马、天行帖子。"这是北宋时开封的情况。

吴自牧《梦粱录》卷六"十二月"："岁旦在迩，席铺百货，画门神桃符，迎春牌儿，纸马铺印钟馗、财马、回头马等，馈与主顾。"这是南宋时杭州的情况。

在这些名目中，虽然都是出自纸马铺，也都是印画的应节之物，但并非都是纸马。其实质为：

◎ 桃符——是桃木做的符瑞。传说鬼怕桃树，古人以桃木做小木牌，上面书写桃符，挂于门前，据说可以避鬼。

◎ 桃板——类似桃符，呈长条形，上面多写"神荼""郁垒"两个神名。这是门神画之前的一种形式，曾与贴门神并行过一个时期，而且与春联有关。

◎ 迎春牌儿——具体性状不明，可能即是桃板之类。

◎ 天行帖子——"天行"意谓自然界的运行变化；"天行帖子"会不会就是祝愿"风调雨顺""五谷丰登""福水善火"之类的吉祥图，不能肯定。

◎ 门神——刻印的守护门宅的双神像，最初的"门神"是神荼、郁垒；唐代时又增加了秦叔宝、尉迟恭，以及不具名的"文武门神"；后来演绎出很多。居室房门的门画也称门神，多是吉庆内容，如"麒麟送子""五子登科"之类。

◎ 钟馗——即传说因科举不第、撞死在帝阶的"钟进士"，发誓专门捉鬼。一般用作单门神，但后来转向了端午节。

◎ 财马——驮钱财之马，满载各种财宝。

◎ 回头鹿马——"鹿马"即"禄马"的谐音。"禄"原指俸禄，转义为钱财。马驮钱回头，或带有观望之意。

◎ 回头马——同"回头鹿马"。驮得钱财多，可能会瞻前顾后，表示谨慎、周到。

◎ 财门钝驴——驴为马科役用家畜，较马体小，力气也不如马，多用于乘人、拉磨和运载轻便物品。驴性执拗，驮物过重会打转不前，人们称其犟驴、蠢驴、钝驴。这个名称可能是民间俗语。

孟元老和吴自牧所记的这些名目，除了桃符、桃板之外，大多是用木版刻印的，而且当时都在纸马铺制作出售，时间又是在临近年节，以故有人囫囵吞枣，简单化地认为都是"纸马"，也都是"年画"。由误解造成概念的混乱，是不利于研究之深入的。

1994年我到贵州考察民艺，访问布依族的一户人家，在门框与墙壁之间的缝隙中见有一卷用粗糙的包装纸印刷的东西，抽出来一看，全是纸马，有几十种之多。我问主人：为什么这么多？他解释说：平时用不着，万一用着了，要走很远的路才能买到，单独买一张很贵。过年时容易买到，全套也不过几块钱，用时也方便。可见，使用者最清楚，绝不会把纸马当作年画。

千百年来，在历史的天空中，不知焚烧过多少敬神祭祖的"纸"。在人们的观念中，那些纸是钱，也是马。虽然后来其功用分得很细，有专门的金钱财宝，有马和骑马的人，还有情感不断的"追魂者"和"送魂者"。纸钱的花样也多起来了，就像世俗的"专款专用"一样，开始明确了具体用途。如：

◎ 阴阳钱——旧时刻印铜钱形状，可在阳间流通，也可在阴间使用，称作"阴阳钱"。

◎ 地府钱——迷信说法，在人世之外，另有世界，人死后都到那边去。也有官司设治，专管死人的鬼魂，叫作"地府"。"地府钱"是在地府通用的钱。

◎ 本命钱——对当年出生的人，称"本命年"，也简称"本命"。有本命神保佑，亦有敬神的专用钱。

◎ 煞神钱——"煞"同"杀"。煞神即凶神。此为敬凶神的专用钱。

◎ 福禄寿财——将福禄寿"三星"印在纸钱上，以增纸钱的价值。在广东、海南、福建、台湾，多流行这种纸钱。

◎ 更衣——满刻各种衣物，除衣裤鞋帽外，还有各种餐具和梳篦等，也成为以物代钱的形式。它与七月中的"盂兰盆"节和十月初的"送寒衣"不完全

相同。

◎ 龙凤钱马——纸面较大，印有龙、凤、马等，以示贵重。

◎ 冥财——号称"钱垛万贯"。画面上饰以金钱、元宝，如流水，似荷华，求得"万事吉昌"。

◎ 纸币——模仿人世的纸币，并有"冥国银行"之类，票额也是较大的。

◎ 黄表纸——专造的一种黄色薄纸，裁为方形，折三为长条状，数张为"一刀"，外有封条，印有烧纸标记。

总之，从历史的逻辑发展来看，最初的纸马除了敬神之外，好像主要是对死者、家族亲人，是生者与死者情感维系的一种方式。待到纸马以刻印神像为主时，已经由事死转向事生了。

纸马的最大特点，是纸钱、甲马和神像揉在了一起，成为"三合一"的概念之物，而且都是用于焚烧。

二 纸马为用

"纸马"由印画马而主要转向于神，已见于清代的著述：如赵翼《陔馀丛考》卷三十："昔时画神像于纸，皆有马以为乘骑之用，故曰纸马也。"虞兆隆《天香楼偶得》"马字寓用"条："俗于纸上画神佛像，涂以红黄采色，而祭赛之，毕即焚化，谓之甲马。以此纸为神佛之所凭依，似乎马也。"

为什么要在"纸马"这种形式上印画神像呢？我们知道，人们行事离不开"功利"之目的，而"神"是人创造的。既然由需要而创造了神，那么，当产生新的需要时，也必然随着新的需要而应变。了解这方面的情况是很重要的。

曾见一幅云南纸马，刻得较粗，并不引人特别注意。画面是一人骑马，打着"甲"字旗，顶着日头前进；画面下端还饰有一个"盘长"，上边刻了"精神甲马"四个字。对于刻画的物象可以看懂，那打旗骑马者本身就是"甲马"；盘长亦称"八吉"，寓意连绵不断，圆满吉祥。但是，骑马疾驰的"精神甲马"是为了什么呢？难道就是表现甲马有"精神"吗？好像没有必要。对此长久不得其解。后来又看到一幅，也是云南纸马，题作"甲马请神"。"精神"与"请神"会不会有一字之误呢？有人说不是字误，就是为了表现甲马的"精神"，但精神可产生动力，并不能代替功能。

接着的问题是：为什么"甲马请神"呢？神很多，请的是何神呢？看了相

关资料才知道，这种纸马主要为巫师所用，云南的少数民族有酬神会的风俗，所以有题为"众神"的纸马，真的是请所有的神。如同汉族的"全神"，但只是立个牌位——《天地三界十方万灵真宰》，不可能画出所有的神。这种牌位的纸马，也只是一年请一次，即在春节之时。春节所用的纸马只有两三种：一是请"全神"；二是请"家堂"；三是"灶王爷"，在腊月二十三上天之后、除夕回宫，有的贴神像，有的烧纸马，故"灶王"也称"灶马"。都是在除夕这天，隔夜就是大年初一；新年伊始，将所有的神仙和祖先亡灵请来，既是酬谢他们的保佑和帮助，也是共享一年的庆贺与快乐。在室内正中，挂起了"家堂轴子"或"三代宗堂"的纸马；在室外的天井中，搭起临时的神龛，贴上"全神"的牌位。只有"一家之主"的灶王贴在锅头旁边。供品都是丰盛的。连宋朝的孟元老也说："贴灶马于灶上，以酒糟涂抹灶门，谓之'醉司命'。"大众的幽默是对生活的肯定与乐观。"送灶"时的祭品是"糖瓜"，一种很黏的麦芽糖，可粘住灶王的嘴，让他"上天言好事，下界报平安"。作为视觉形象，唯独甘肃的皮影请神不同，环县等地的除夕，许多村子都要演"影子戏"，全村人集在一起，首先是请神和拜神。在光亮的布幕上，玉皇大帝乘云而降，后面是王母娘娘及其侍女；随着伴唱者的介绍，一个个、一组组，有的乘云，有的驾鹤，布幕上挤得满满的；最后来迟的是灶王爷，可能是酒糟吃得太多了。

全神请齐，烧香祭拜。供纸马的神像和祖先也是如此，这是一种礼节，不论贫富都是少不了的。一般在大年初三或初五，还有"送神"的仪式上进行，祭拜之后焚化纸马，送他们回到天上去。

这种活动虽然都是虚拟的，也只能一年一次，更多的是在平时，不是在春节，每个人都可能会遇到祸福，发生病灾，以及其他不顺利的事。求神保佑和解惑，不能全请。

"八仙过海，各显神通"，众神多能，神仙也是有各自专长的。所谓"对症下药"，遇到什么问题请相关的什么神，才会有效。于是，在人们的观念中，万物皆有神。天有天神，地有地神；山有山神，水有水神；风有风神，雨有雨神；路有路神；桥有桥神；梯有梯神，床有床神……各种自然神特别多。我曾经问一位刻印并兼卖纸马的艺人：为什么过去的老纸马道教、佛教的神较多，现在的多是生活的，衣食住行都有神？他笑着回答：神仙也有级别，请神如请官，老百姓能请动大官吗？

1. *神像种种*

现在所见到的纸马数量虽多，但大多是新刻的，较早的也很少会早于清

代；清代之前的纸马，已如麟角凤嘴，很难见到了。江苏"南通博物苑"藏有一批清代的刻版，刻画的水平都很高，但只是神像的版芯，外边还有伞盖式的顶和其他装饰，是将木版组合起来刷印的，因此幅面较大。现在民间见到的，多是"文革"后期所刻。这是一个奇特的现象。在那个年代，一面是打砸毁坏的"破四旧"，另一面却是在民间不声不响地刻印纸马，很值得民俗学家和心理学家研究。这是大众思想深处的活动。

　　如若从艺术的角度看纸马，可说无锡的印绘纸马最有特色，风格魅人。这是一种用淡色机制纸印绘的神像，纸有玫红、姜黄、淡绿、青莲、浅蓝、浅紫等色；先印墨线版，然后将神像面部用白粉或其他淡色打底，五官看不见了，同时用白色勾画手和局部点缀；最后再印，是用图章式的小印版印五官和衣服等处的小花纹。看起来生动活泼，富有韵味。我曾多次让一些外国的版画家与研究者观赏，他们都很惊奇，称赞那静中有动的造型，甚至看不出是怎么刻的、怎么印的。画家张光宇是无锡人，他所设计的动画片《大闹天宫》，其中的玉皇大帝和各色神仙，主要取法于此。1956年中央工艺美术学院成立时，我去看望张光宇先生，他看到我带去的无锡纸马，激动得几乎跳起来。高兴地说：我拿作品和你交换！我说是送给他的，他兴奋地说：我请你吃饭。我说：饭也不吃只想听您讲纸马。他生在无锡，从小在那个乡土艺术氛围很浓的环境里长大，就像"瞎子阿炳"（华彦钧）的《二泉映月》，那灵动清劲的音响永在回旋，我对张先生说：已被"惠山泥人"和"无锡纸马"迷住了。

　　1952年我初到江南，落脚于全国院系调整后新建的"华东艺专"，在无锡，先是受命筹办"惠山泥人展览"，接着便考察了无锡民间的"三纸"（纸扎、纸马、纸牌），都是很精彩的，至今难忘。无锡曾是江南的一个木版印刷中心，在刻印方面具有优厚的技术条件。当时出售纸马的店铺多达三十多家，主要的在香烛店、土纸店和纸扎店，多数为卖烟酒火柴的小杂货店，没有一家完全是专卖纸马的纸马店。这也印证了两宋"纸马铺"多种经营的可能性。纸马店虽非专营，但从业者并非外行。你走在马路上，会看到一间摆着日用杂货的小店里，有一位戴着老花眼镜的老人，正伏案涂绘纸马。他们是有生意时做生意，空闲时间画纸马。其技巧非常熟练，甚至超过较大作坊的艺人。有几位老人都是如此。他们从专门刻印墨线原纸的私人那里批发了各种神像，然后涂绘加工；从老一辈的手上学了这种手艺，也算是一种副业。对于各种神像，老人们都能讲出名称、功用，遇到什么问题，该请什么神，以及怎样用法，都能讲出

一番"道理"。无锡纸马有两大类：一类是印画的彩色纸马，另一类是单色墨印的普通纸马。为了了解纸马的特点和为用，在1952—1953年的两年间，我走遍了无锡，共收集到八百多种各类纸马，并且对每种纸马的名称、用途、用法等作了记录。可惜在"文化大革命"运动中，"红卫兵"抄家，把所有的纸马和我的笔记全抄走了，一直下落不明。"文革"后我编江苏民间的木版画，其中无锡的纸马，主要是画家柯明提供的。

纸马之用有两大动因：一是人在行动之前，为求安全和顺利，请相关的神关照和保佑，如过去的官员异地上任或商人赴远地做生意，出门之前都要先敬"路神"。秋收后进山打猎，往往是一个村子的几个人共同行动，要先拜"山神"和"树神"，烧纸马和纸钱，然后才进山。二是事情发生之后，请相关的神帮助解决。生病要请"药王"；死亡要烧"追魂马"；跌打杀伤都有专神。天旱不雨，有时蝗虫成灾，漫天一片，一路将庄稼吃枯，农民无奈，只好拜"虫王"和"蝗螆太尉"。云南白族有"哭神"和"匹公匹母"，据说小孩彻夜啼哭，睡不安稳，是"哭神"作祟，必须通过祭拜，祈求安宁；有的邻居吵架，打骂不停，一方跑来哭诉，希望评理，却把邪气带了过来，但又不好拒绝，只有事后去祭"匹公匹母"，焚香烧钱，请他离去。

一般烧纸马多是同纸钱一起烧，简单的方式是一边烧、一边诉说，请神保佑，但有的也较隆重，并带有一定的仪式。无锡的彩色绘印纸马，均为竖长条形，涂绘部分也都在中间，很多人不知其故。实际上在用时还要竖折为三，在背面用几颗熟米粒粘住，变成一个纸筒；将一碗米饭，插上两根筷子，套上叠成筒状的纸马，便成了一个神的牌位。另有香烛和供品，组成一个简单的祭坛，这种朴素的小祭坛，多是对病人或亡人使用，有一两个道士或和尚念经，时间不长，可释家人的哀痛与精神负担。

纸马之用，还有一些专门的日子，如与神有关的民俗节日、农事活动：二月二"龙抬头"，关老爷"磨刀"，端午除"五毒"，七月十五"目连救母"，八月十五"月光"，腊月二十三灶王爷"上天"，都要烧纸马。各行各业的祖师祭日也要烧纸马，如木匠的鲁班等。

纸马名目太多，数不胜数，各地也不尽相同，甚至有不明其用途的。有人主张列出一个系统的明细表，我以为非常困难，不可能完全，因为"造神者"并没有停止活动，河北安丘有一幅"车神"，已经开始管拖拉机了。以下举例，只是重点提示而已：

◎ 土地神——管理一个区域或小地面的神。即古代的"社神"。《孝经纬》："社者，土地之神。土地阔不可尽祭，故封土为社，以报功也。"《通俗编·神鬼》："今凡社神，俱呼土地。"土地神是古代土地崇拜的人格化。宋代以来，成为"城隍"的下属神，所谓"当坊土地"，遍于城乡、山岳等。

◎ 山神土地之神——山中精灵多，管山的土地可谓山神，但山也可能单独有管辖之神。

◎ 本主之神——云南白族各村都有"本主之神"，是带有原始性的全村的保护神，建有本主庙，并有巫师沟通。各村的本主五花八门，名目甚多。有的以太阳或月亮为本主；有的称本主为皇帝、大王、太子、将军、姑老太、老爷、娘娘等；还有的崇拜对象是巨大的白石、砂石，以及白马、黄牛。如"白石将军""青岩应圣保邦大王"和"神牛老爷"等。

◎ 姑老太之神——"姑老太"或称"老太"，是云南大理一带，白族对于女性本主神的尊称，传说故事带有母系氏族社会的痕迹。大理海东区有个老太箐村。这个村子原来叫干箐村，古时山多土少，连年干旱，农民生活非常贫苦。有一年，来了一位女性老人，面容憔悴、步履蹒跚，向村民乞食。大家虽然穷，但心地善良，都尽量送她吃的喝的。老人受到感动，为干箐村引来了一股清泉，又搬走了一座大山，露出了一块平地，可使全村人有地种，有水喝。全村人感激她，称她为"老太箐"，并以此为村名。这位神通广大的"老太"是谁呢？说法很多。较多数的人认为，是"利济将军本主"李家的三女儿。李家的大女儿（"一姑老太"）为下关黄土坡本主，称"大井水泉女神"；二女儿为下关西门本主，称"二井水泉女神"；三女儿被尊称为"三姑老太"。另外，在大理一带有不少村子也都与"老太"有关，传说是一个龙王，本主封号为"清流普济感应龙王"。

◎ 当生本命星君——每个人的出生年，也就是他的"本命年"，在天上则有一个"本命星君"，也就是本命神。还有的将"十二生肖"同本命神联系起来。在我国台湾的纸钱中，还印有一种专用的"本命钱"，以供养本命神，求得保佑。

◎ 腾蛇——也作"螣蛇"，传说是一种能飞的神蛇。《韩非子·难势》："慎子曰：飞龙乘云，腾蛇游雾。"《史记·龟策列传》："腾蛇之神而殆（失败）于即且。"裴骃集解引郭璞曰："腾蛇，龙属也。蝍蛆（即且），似蝗，大腹，食蛇脑也。"又为星名。《晋书·天文志》："腾蛇二十二星，在营室北，天蛇也，

主水虫。"由此可知，腾蛇是"食蛇脑"和"主水虫"的天神。

◎ 煞神——即凶神，亦称"杀神"。煞神的名目很多，有"飞煞""阳杀""水杀""雌雄杀神""三杀""百杀"等。俗传人死后有"做七"之举，每隔七天祭祀一次，至七七四十九日而止。佛教认为，人生有六道流转，在人死此生与彼之间，有"中阴身"，如童子形。寻求生缘，以七日为一期，若七日终，不得生缘，则更续七日，至第七个七日终，必生一处。在此期间，举行超度、祭奠，故名"七七"。又，传说人死后魂会返家，家人不得相见，叫作"归煞"。北齐颜之推《颜氏家训·风操》说："偏傍之书（注：非正书，即旁门左道之书），死有归杀，子孙逃窜，莫肯在家；画瓦书符，作诸厌胜；丧出之日，门前燃火，户外列灰，祓送家鬼，章断注连：凡如此比，不近有情，乃儒雅之罪人，弹议所当加也。"颜之推的话是很有道理的。

◎ 渐耳罡煞（聻罡煞）——"渐耳"在此不是两个字，而是一个"聻"字。什么是"聻罡煞"呢？唐代段成式《酉阳杂俎》续集卷四说："俗好于门上画虎头，书聻字，谓阴刀鬼名，可息疫疠也。予读《汉旧仪》：说傩逐疫鬼，又立桃人、苇索、沧耳、虎等。聻为合沧耳也。"（据《通典》为："司刀鬼名聻，一名沧耳。"不作"合沧耳。"）可知"聻罡煞"为"阴刀鬼"，还有一个名称叫"沧耳"，因为与人世间接触少，故不熟悉。《聊斋志异·章阿端》说得最清楚："人死为鬼，鬼死为聻。鬼之畏聻，犹人之畏鬼也。"

◎ 五鬼——唐代韩愈著有一篇《送穷文》，称穷鬼有五：智穷、学穷、文穷、命穷、交穷。这五个"穷鬼"本是指文人为文，后来以"五穷"比喻境遇不顺利。因文中提及"穷鬼有五"，又演绎出行为不端的"五鬼"来，其性质完全不同了。

◎ 六贼——佛教以眼、耳、鼻、舌、身、意为"六根"，即视根、听根、嗅根、味根、触根和念意根，为罪孽的根源。由六根产生"六尘"（色、声、香、味、触、法）。六尘与六根相接，会产生种种嗜欲，导致种种烦恼，故又叫"六贼"。

◎ 羊玺（阳喜）——传说彝人最早住在高山上，穷得连饭都吃不饱，上天送给他们一群羊，让他们放牧食用。但是羊群不服，上天又派了两头神羊带着玉玺下界，制服了羊群。又说那两头神羊，作羊首人身模样，称为"羊玺"。羊玺即"阳喜"的谐音，人们以其为喜神。结婚时用作纸马，婚后不育也用。

◎ 床公床母——也称"床公床婆"。一天十二个时辰，有三分之一睡在床

上，生病卧床更不必说，总希望在床上能睡得安适、舒坦。按照迷信说法，床有床神（即"床公床母"）。失眠、恶梦或是婚后不育、小孩滚下床等，都是因为怠慢了床神，没有祭祀，得不到床公床母的照顾，甚至反引他们恶作剧。俗传床母贪杯、床公好茶，故以茶酒祭床神。

◎ 哭神——婴儿身体不适，啼哭不停；父母烦躁，孩子得不到抚慰，哭得更加厉害，彻夜得不到安宁。据说这是"哭神"作祟。烧张纸马（纸钱），请她离去，免得大家都吃苦。

◎ 百之（百蛰）——各类昆虫冬眠，伏藏御寒。苏东坡诗："行看积雪厚埋牛，谁与春工掀百蛰。"惊蛰之后，冬眠之虫复苏。一方面，在五月端午除"五毒"，提醒人们防止害虫侵袭；另一方面，也烧张纸马，劝告"百蛰"，不要伤害人民，否则后果是不堪设想的。

◎ 场神——北方农村，农作物收割季节，要在广场上脱粒、扬麸、晒干，直到入仓，整个过程叫作"打场"。广场须加麦草滚压平整，打场期间是农活最紧张的，而且怕风雨。可请"场神"全面照顾。

◎ 梯神——旧时北方农村的房舍，有瓦屋和草屋两种。草屋较矮，也称"平屋"，房顶用很厚的麦秸铺平，上面糊以黄泥和石灰。平时可在房顶上晒枣、晒棉花等，夏天夜晚还可以在上面乘凉，所以家家都有上房的梯子。有人爬梯子的技术很高，可以不用手扶，但也有的会失手失足，故请"梯神"保佑，上下平安。

2. 似是而非当纸马

由于纸马幅面小而数量大，并不贴在墙上，焚烧之前的流动性很大，故而有些形式与纸马相近的印刷品，被误认为是纸马。尤其是对于不明纸马之为用的人，更容易似是而非地将一些不是纸马的东西当作纸马。时间既久，人数渐多，这种情况不少。特别在春节期间，各种不同的活动聚在一起，更容易混杂。所见者较明显的有以下几种：

一是"迎春帖子"。

新年伊始，万象更新。它是和年画一起张贴的，多是喜庆迎春的内容，用红纸墨印，可谓"年画小品"。

1956年春节前几天，我在西安北关的集市上，看到一个农民卖这种帖子。一副两张，左右对称，用红纸墨印。分别刻一个牧童骑牛；两个牧童迎着春风，一个吹掉了草帽，一个与蝙蝠相逗，寓意幸福在望；前面是丰收的粮仓，

一个写着"新春大吉",一个题作"天下太平"。画面造型简练而生动,刻工镌达。我问他为何只有一种?他说这是祖辈的老版子,过去都是自印自用,或送亲友,现在印了卖几个钱过年,并不是专门印年画的。在山西临汾一带,也有这种情况。它不是专业作坊的产物,反而显得更活泼。

二是"贺节帖子"。

多是庆贺节日与祝颂吉利的内容,年节前相互拜送。还有一种特别的:河南南阳附近的方县,有一个叫砚石铺的地方,山上出产滑石,许多人家用来刻一种"滑石猴",大小如印章,刻工简练,俗称"八刀猴"。卖得很便宜,过去多是穷苦人家在春节前到南阳街上换取吃食。当地方言,以"石猴"谐音"时候","时候"就是"时运"(运气好)的意思。有人用木版刻了伴以猴子形象的"时候",寓意"时候(好运气)来了"并标以"大吉大利""时候到门前,福贵万万年"。他们将这种"贺节帖子"贴到人家或店铺的门上,讨个吉利,换取一点钱物。在安徽的芜湖,也有这种帖子,但内容为"招财进宝"之类,特色不强。

三是"吉祥帖子"。

这类贴纸很多,有单色的,也有彩色的。不仅在春节贴,一年四季都可贴,主要是讨个吉利。如"三星高照""吉祥如意""和合二仙""招财童子""利市仙官""五谷丰登""六畜兴旺",以及养蚕季节贴的"蚕猫"等。在海南三亚附近,一个寨子周围的椰子树,每棵树干上都贴着一张小小的吉祥帖子。

四是"符瑞咒语"。

道士与和尚请神、驱鬼、治病的文书和口诀。纸面上有画符与神像,如张天师等。旧时的庙宇备有多种瑞符赠予香客施主,多是镇宅、驱邪、保平安之用。年节临近时僧道也以化缘形式沿门分送。信主受此,有的张贴,有的焚烧,但一般不视为纸马。

五是"寺庙传单"。

旧时的寺院庙宇多有传单,上面印着本庙的主神和地址,以及宗教的宣传语等。现在我国大陆已无,但在台湾的很多庙宇中还能见到,其印刷也已改变,由木版改为现代胶印了。

以上五种小型的刻印品,均非纸马。即使个别被焚化,也不能称作纸马。因为用途不同,已是人际活动之物了。

三　心灵慰藉

　　从很早的时候起，人们对大自然的许多现象不能解释，便想象出超自然的一种力量，并加以人格化，统称作"神"。汉语中的"神"字有多种解释，如天神、神灵和精神、神奇。神能驾驭一切，包括人的命运。这种现象是全人类普遍存在的，只是各自的"神"有所不同而已。西方的上帝，东方的佛陀、玉皇大帝等都是天之大神，他们之下也各有一个庞大的组织系统，形成了不同的宗教。纸马虽然也带有宗教的性质，有的也列出一些大神，但更多的是"散兵游勇"，大都不在著名的宗教之内。由"神"的差异反映了人的观念不同。本来，在中国古人的心目中，人与神之间是有不同距离的。神可以是人，人也可以成神，在历史上是不乏其例的。

　　相信鬼神是迷信，盲目崇拜人与物也是迷信。哲学家说迷信者是唯心的、消极的，这是对世界观而言。任何理论都有程度的差异，而且还存在着心理感应、历史习惯和事物相互转化的关系，实际研究起来要复杂得多。譬如说我们住在地球上，随着地球的运转，看到太阳时说是"太阳出来了""旭日东升"，那这是唯心还是唯物呢？古代人的"日出而作，日入而息"，是错还是对呢？你什么时候吃过理论概念的"水果"？什么时候见过哲学概念的"人"？很多从事艺术的人，很喜欢谈美学，有谁见过哲学的"美"呢？

　　七十多年前的童年印象：祖母带着孙子走路，孙子在后边跌倒，摔得痛了，难免会哭两声；祖母回转头来，没有马上拉起孙子，而是手掌扶地，又扶孩子的头顶，口中念念有词："扑勒扑勒毛，吓不着；吓着坏人家，吓不着自家。"北京的老太太还喜欢加一句："揪揪耳朵，吓一会。好了。"真的就好了，孩子不哭了，祖母也放心了。这种看起来蹊跷可笑的事，怎么会"好了"呢？是心理，由历史的习惯所形成的一种心理作用。旧时街头巷尾的墙角上或电线杆上，常见贴着一张纸条，上面写着："天皇皇，地皇皇，我家有个夜哭郎；行路君子念三遍，一觉睡到大天亮。"联想到白族的"哭神"，无须祭祀，依然是心理的自我安慰。写此条者不管有没有人念过，"夜哭郎"也与此无关，但写过后贴出去，会在心理上感到宽松一些，心情平静了，对孩子也温柔了，夜哭自然减少。就像音乐能使病人减轻痛苦、使奶牛多产牛奶一样，不是音乐有治疗疾病和增产的作用，而是和谐的音响能使人和动物的神经舒缓和放松。为

什么纸马之神多是些名不见经传的小神呢，诸如"梯神""车神"之类？不全是因为大神请不动，而是人们想到了在这方面的需要。所谓事物的人格化，犹如童话的想象，使其赋有神灵，就可以互动和对话了。

中国的传统文化，是在古代的农耕社会建立起来的。男耕女织的模式，从生产到生活，孕育出了完整的一套文化层面。其中，以民间艺术为基础的各种形式，滋润了宗教艺术、文人艺术和宫廷艺术。尽管人们的看法不同，不可否认，各种艺术是相互影响、共同发展的，创造了中华民族伟大的精神文明。

"纸马"这种形式及其特殊的用途和用法，从艺术的角度看，是适应了当时的简朴生活和纯真的精神需要。所谓"民间"，在过去是相对于"官方"而言的。而民间艺术的创造者和使用者，则主要是农民。在各种不同的民间艺术中，包括纸马在内，常见八个字，即"风调雨顺，国泰民安"，艺术的主题和架构也主要围绕这八个字进行创造。

然而，三千年的农业社会，强调以农为"本"，其他都是"末业"并没有完全实现这八个字。数以百计的皇帝一个接着一个，都说为龙所生，是"真龙天子"，可是谁也没有改变人民的疾苦。在中国历史上，唐朝算是一个比较兴盛的朝代，仍然是"朱门酒肉臭，路有冻死骨"。读一读诗人杜甫的"三吏三别"，便知道人民遭受战乱之苦。战争不断，贫富不均。广大劳苦人民在精神上最大的压力是没有安全感，在物质上最大的困苦是不得温饱。

为什么旧时中国的民间艺术中，辟邪、厌胜、捉鬼的题材特别多呢？家家户户在春节贴门神，一对对的门神很多，难道就是为了喜庆和美化环境吗？说到底，主要是一个"安全感"。谁不希望"天下太平""丰衣足食""合家欢乐""六畜兴旺""吉祥如意"呢？李清照《打马赋》曰："说梅止渴，稍苏奔竞之心；画饼充饥，少谢腾骧之志。"你说他唯心也好，消极也好，空想而不实际也好，但大众的心是纯真的、美好的。

当然有迷信。封建统治者为了巩固自己的权力和地位，编造了"谶纬"迷信，歌功颂德，粉饰太平，欺骗人民。历史上的农民起义，为生活所迫，揭竿而起，有许多也是打着"替天行道"的旗号。在"安全"和"温饱"没有解决之前，人们将"谶纬"巧妙地转化成"吉语"和"吉图"，确实是个伟大的创造。讲话时"讨口彩"，做事时"图吉利"；民间"纸马"虽然请的都是神，穿着迷信的外衣，实际上也带有这种性质。

据杨郁生《云南甲马》介绍：白族纸马中有《放羊哥》与《青姑娘》，也

称他们是"神",但意味很长,令人深思,显然已经有了质的变化。《放羊哥》流传于弥渡等地区,传说原有一个孤苦伶仃的牧羊人,因帮有钱人家放羊,丢了一只,主人诬陷他偷吃了羊,他委屈地死在山上。死后化成的精灵,为了不再发生像他那样的悲剧,专门保护放羊人,受到了所有放羊人的崇敬,羊也不再丢失,于是烧纸马祭祀他为"放羊神"。据说弥渡、巍山一带的彝族人还将他的事迹编成歌,改"放羊哥"为"放羊歌",以歌声表示对他的崇拜。

《青姑娘》的事迹传布地区还要广一些,各地解释也不尽相同。剑川一带的妇女把她当成一面旗帜。相传"青姑娘"是一位勤劳善良、聪明美丽的白族女子。从小给人做童养媳,如同牛马,受尽了婆婆和丈夫的虐待,痛苦挣扎,无奈忍辱跳进了海尾河(另一说是跳进了粪坑),以死抗议罪恶的歧视妇女的社会制度。她的死不但得到白族妇女的同情,白族妇女还敬重她,更崇拜她为"妇女反抗之神"。每年除了刻印纸马祭祀她,并且自发地组织起"青姑娘会",数以百计的人聚在一起,诉说妇女在旧社会的痛苦,歌唱青姑娘的反抗精神,希望得到她的保佑。在另外一些地区,如洱源县、大理县的若干地方,将"青姑娘"敬奉为"妇女之神";还有的说她是"红山本主"的娘娘。说她专门保佑妇女,为妇女解厄除难,尤其是在生儿育女方面,有求必应。

在常见的《青姑娘之神》纸马中,其左右还有两位协侍:"金花姑娘"和"银花姑娘"。她俩一个代表男孩,一个代表女孩,都与生育有关,显然这是后加的,套上了老框子,好像"青姑娘"变成了"子孙娘娘"。

"放羊哥"和"青姑娘"故事的流传及其演变,已经大大有别于过去的老式诸神,不仅是宗教内容的淡化,而且针对的是当时社会上存在的实际问题。说明纸马的燃烧之火,不单是在人与神之间传递信息,也烧到了现实生活之中。当宗教的神灵逐渐变成人的精神时,情况是大不一样的。我很清楚地记得,若干年前常去农村,与农民相处。曾问几位老大爷和老大娘:你们烧纸马求神,真的管用吗?他们风趣地回答说:"老辈人都这么做,从没有人计较灵不灵,反正没有坏处;烧几张纸倒觉得心里实着,感到亮堂一些。"话没讲到实处,但已作了肯定的回答。这是一种是心灵的慰藉,情感的寄托。有些纸马还是原来的纸马,但人所处的时代变了,思想怎能不变呢?

如果你有机会看一次苏北大运河边上的"溱潼会船",便会感受到纸马在古人与亡灵之间的关系。溱潼是江苏兴化县的一个小镇,一条古老的石板小路直通运河,上千年来在运河上南来北往的人,都要路过这条小街,领略一下周

围的"水乡"风光。兴化地洼水多，河湖纵横，家家户户都有小船，出门靠船运行；据说新中国成立前几乎没有公路，只有船只往来。当地有一种风俗，清明节祭祖，先要在前一天祭奠"孤魂"。各村各家约好，届时都撑着小船，载着纸钱、纸马和祭品，到一个树密坟多的小岛上，公祭各地流落在此的游魂。我曾收集到两张纸马，颇有安慰之意，可惜年岁已久，找不见了。祭奠时亲切感人；之后各村之间划船竞赛，锣鼓喧天，彩旗飘扬，好不热闹。当我们透过那热闹的场面，冷静思考其内涵时，体会到了民族的善良和质朴的情感。

 我想，对人而言，自古以来敬神是不足为奇的，但通过燃烧纸马与神传递信息，表示虔诚，却是少有的。香火通天，净化心灵；纸马成为被燃烧的艺术，是由大众心中之火点燃的。即使纸马消失了，历史也不会忘记。

<div style="text-align:right">2013 年 8 月 16 日于南京龙江</div>

读研歌·学研十法

读研歌

学海无涯，勤奋为舟，
攻读学位，攀登高楼。
茫茫学林，准确定位，
道德文章，不失其瑞。
胸怀坦荡，敬业躬行，
只管耕耘，莫问收成。
勿欲名利，净化心灵，
深究精研，止于至善。
师友学友，如首若手，
集思启进，切磋广求。
理精气神，心铸论文，
选题得当，广狭有方。
观点鲜明，论据实翔，
一手材料，实在可靠。
引经据典，不偏不玄，
语言不浮，文采内酽。
务除侥幸，严守风正，
鲤跃龙门，德才出神。

学研十法

1. 广求

知识在于积累。如同沙里淘金，必须广泛搜寻，勤于探索。作为研究者要做个"有心人"，心系学业事必有成，读书、谈话、听闻，从大处到细微处，都要关注和观察，吸取有用的知识。从这一意义上讲，所谓"万物皆备于我"是有道理的。有了目的、有了自己研究的方向，就要沿着这个方向广求知识，逐渐达到目的。

知识不怕琐碎，就怕汇集不起来；当然知识成堆，无法驾驭也不行。没有冶炼，矿石永远不会变成钢铁，然而，再高明的匠师，没有原料也是无能为力的。

对导师要善于提问，多提问。提出问题是解决问题的开始。不要忽略课外的谈话和平时的谈话，要善于捕捉智慧的"火花"。

同学之间要多切磋。互相交流心得，研究学习方法，交换资料，是广开治学之门的好方法。

2. 勤记

一个人的记忆有限必须靠文字记录。只要于专业有用的，应该无所不记。对于不认识的一个字，有深义的字；一个有意义的不熟悉的词；一句有助于思考的话；一段精辟的文字，都要随时记下来。

一个研究者至少有三种笔记：一是做卡片，记一些简短的文字和话语。二是抄录别人（包括古人和外国人）的论点、论断，并且详细记录其出处、书名、页数、出版者、出版年月，以备事后引用。或者读别人的书，摘录其大要和框架，以供参考。三是写心得笔记，表述对某一个问题的解释、领会，有感而发，长长短短，就像树上结的果实，成熟了的可以摘下来。从发表短文章开始，或作为长篇论文的片断。

读书分两种：一种是对于重要的专业著作，有的甚至要精读，从中获得观点和相关知识；另一种是浏览，参考面要宽。不论读什么书，需仔细看书的前言、序和后记，以便了解成书的旨趣。

3. 究源

做学问要严谨。写文章严戒不求甚解、玩世不恭、装腔作势和故弄玄虚。

对于吃不透的字和词，应追究其字义、词义，了解其深切的含义。譬如图腾与自然崇拜，工艺与设计，装饰与装潢，象征与寓意，图案与纹样，民间艺术与专业艺术等。

学问有大小，水平有高低，但是都不应违反常识说错话，不懂装懂更是要不得。

4. 连锁

读书看引文，既要找原著核对，又可能产生连锁关系生发开来，会发现一些新资料——顺藤摸瓜，藤蔓纠缠。接序查考，受益更多。

5. 类比

对资料要进行排比，分类的、专题的、某一个问题的，从类比中发现雷同和不足。

对于造型艺术来说，形式逻辑是研究工作的起点而非终点，其间可能有很大的差距，特别是研究历史，千万防止陷入由形似而归类的误区，"由简而繁"也是如此。造型的相似和近似可能是近亲，也可能远得没有关系，因此需要格外慎重。

6. 联想

联想是人由此一事物想到另一事物的心理过程，在文学艺术创作和理论研究上表现得非常突出，如在时空上相接近的接近联想、由相似特点形成的类似联想、由对立关系形成的对比联想、由因果关系形成的因果联想等。——在举一反三的推理过程中，联想起着重要的推动作用。

7. 推理

所谓举一反三、触类旁通，要真正做到并用得灵活，是很不容易的。天地四方，是为"六合"。"一张桌子四条腿"，"一个盒子六个面"，"一个瓶子分里外"，这是很简单的推理。推理要合乎逻辑。但是由此扩展到艺术的历史和理论就复杂得多。所谓灵活运用，一是常用此法，二是广为联系，要从现象到本质，思考其共性与个性。

8. 反证

听一个人的言论、读一本书，既要看论点的正确与否，又要看论据的充分程度，十全十美是不容易的。对别人的弱点、不足甚至错误，不妨拿来自己考虑，如果你有深刻的认识，就有可能补足和纠正，也就是超越。——善意的批

评和有益的辩论是良好的学风，不但是允许的，也是应该的，是发展学术研究的一种好方法。但批评者和辩论者不能依势压人，所谓"大批判开路""批倒批臭"之类是卑鄙的。企图用别人的错误来证明自己的正确，不是正派的学风，其本身就可能存心不良。

9. 辨物

从事艺术学和艺术美学的研究不能离开艺术的实践。"见物不见人"固然不好，但只研究观点和思想不顾艺术的实际，也容易陷入空乏。必须使两者结合起来。特别是研究艺术史，单靠文字和文献是不够的，因为在文字出现之前的数千年就有了艺术，当时不可能有文字的记录，即使有了文字和文献也不可能记录得详尽。但是历史遗留下来的作品很多，要透过作品探讨当时的美学思想和艺术趣味；审美的规律和艺术的原理就包含在艺术作品之中。要靠提炼，不能靠拼凑。——这一方法，对于过去学哲学的、美学的、文学的、历史的、外语的研究生来说（即没有读过艺术本科的研究生）特别重要。辨物的过程也就是提高欣赏力和鉴赏力的过程。

10. 综合

一篇质量高的优秀论文是对某一问题深思熟虑的结果。论点要鲜明，论据要实在，不能含混其词。综合的研究材料是科学地使用材料之基础。且忌堆砌材料，舍不得割爱。所谓综合，就是有目的地巧遇搭配材料。正确的论点要靠论据说明，一条红线贯穿始终；充分的论据要围绕论点铺展，不应有多余的东西。

以上十法，并不完备；融会贯通，必有新创。治学之道，方法在人。

"我有一言应记取，文章得失不由天。"——鲁迅

"古人学问无遗力，少壮功夫老始成。纸上得来终觉浅，绝知此事要躬行。"——陆游

2004年3月4日

附：张道一著作书目
(专著、文集、主编书籍)

1. 《剪纸》(个人作品集，陈之佛先生作序)，江苏人民出版社，1956年。
2. 《南京剪纸》(与何燕明合编)，上海人民美术出版社，1956年。
3. 《古代首饰》(江苏省工艺美术培训班讲义)，江苏省轻工业局、南京艺术学院、扬州市二轻局，1974年。
4. 《花边图案设计》(执笔，未署名)，轻工业出版社，1978年。
5. 《中国民间剪纸：介绍与欣赏》，金陵书画社，1980年。
6. 《中国古代图案选》，江苏美术出版社，1980年。
7. 《外国图案选》，江苏人民出版社，1982年。
8. 《中国民间剪纸艺术》(日文版)，外文出版社，1985年。
9. 《工艺美术论集》(论文集)，陕西人民美术出版社，1986年。
10. 《陈之佛九十周年诞辰纪念集》(编订)，江苏省教委、文化厅等，1986年。
11. 《中国印染史略》(专著)，江苏美术出版社，1987年。
12. 《民间印花布》(合编)，江苏美术出版社，1987年。
13. 《美在民间：民间美术文集》(与廉晓春合著)，北京工艺美术出版社，1987年。
14. 《造物的艺术论》(论文集)，福建美术出版社，1989年。
15. 《中国民间剪纸艺术》(英文版)，外文出版社，1989年。
16. 《民间木版画》，江苏美术出版社，1990年。
17. 《美术长短录》(论文集)，山东美术出版社，1992年。
18. 《中国民间美术》，台湾汉声杂志社，1992年4月初版，同年6月再版。
19. 《中国图案大系》(6册12卷)(主编)，山东美术出版社，1993年。
20. 《麒麟送子》(民俗专题研究)，台湾汉声杂志社，1993年。
21. 《工业设计全书》(主编)，江苏科学技术出版社，1994年。
22. 《织绣》(艺林撷珍丛书)，上海人民美术出版社，1997年。

23.《夹缬》（主编），台湾汉声杂志社，1997 年。
24.《中国女红：母亲的艺术》（主编），台湾汉声杂志社，1998 年。
25.《张道一文集》（两卷集），安徽教育出版社，1999 年。
26.《精神的美食：艺术与人生》（合著），北京教育出版社，1999 年。
27.《老戏曲年画》，上海画报出版社，1999 年。
28.《吉祥如意》（民艺专题研究），台湾汉声杂志社，2000 年。
29.《心灵之扉：张道一论艺术》，山东美术出版社，2001 年。
30.《中国民间美术辞典》（主编），江苏美术出版社，2001 年。
31.《燕尾裁春：民间剪纸与艺人》，湖北美术出版社，2003 年。
32.《考工记注译》（先秦古籍解读），陕西人民美术出版社，2004 年。
33.《鸡年大吉·百鸡图》，海南三亚南山吉祥文化博览，2005 年。
34.《惠山泥人：第一册》（主编），吉林美术出版社，2005 年。
35.《喻湘涟王南仙泥塑集》，海天出版社，2005 年。
36.《美术鉴赏》（主编），高等教育出版社，1998 年第 1 版，2006 年再版。
37.《汉画故事》（古典艺术解读），重庆大学出版社，2006 年。
38.《中国陵墓雕塑全集 4·两晋南北朝卷》（主编），陕西人民美术出版社，2007 年。
39.《设计在谋》（文集），重庆大学出版社，2007 年。
40.《道一论艺：艺术与艺术学文集》，苏州大学出版社，2008 年。
41.《麒麟送子考索》（民俗艺术研究系列），山东美术出版社，2008 年。
42.《张道一论民艺》（文集），山东美术出版社，2008 年 5 月。
43.《老鼠嫁女：鼠民俗及其相关艺术》，山东美术出版社，2009 年。
44.《画像石鉴赏》（古典艺术解读），重庆大学出版社，2009 年。
45.《张道一选集》（论文集），东南大学出版社，2009 年。
46.《蓝花花：民间布面点画赏析》（专著），山东教育出版社，2010 年。
47.《中国木版画通鉴》（专著），江苏美术出版社，2010 年。
48.《书门笺：张道一美术序跋集》（文集），重庆大学出版社，2011 年。
49.《吉祥文化论》（专著），重庆大学出版社，2011 年。
50.《美哉汉字》（专著），上海锦绣文章出版社，2012 年。
51.《剪子巷花样：山东民间刺绣剪纸》（专著），山东教育出版社，2012 年。
52.《徐州画像石》（符号江苏系列），译林出版社，2013 年。
53.《南京云锦》（符号江苏系列），译林出版社，2013 年。
54.《桃坞绣稿：民间刺绣与版刻》（专著），山东教育出版社，2013 年。
55.《孝道图：二十四孝图等考析》，山东教育出版社，2015 年。
56.《乡土玩具：人之初的艺术》，山东教育出版社，2016 年。

57.《中国拓印画通览》(上下册),东南大学出版社,2016年。
58.《纸马:心灵的慰藉》,山东教育出版社,2018年。
59.《狮子艺术:造型原理的一个动物典型》,东南大学出版社,2018年。
60.《画像石鉴赏:看得见的汉朝生活图志》(新版),文化艺术出版社,2019年。